KB139326

중국미술사연구 입문

중국미술사연구 입문

제임스 **캐힐** 외 지음 / **김홍대** 편역

책 발간을 축하하며

한정희
홍익대학교 교수

미술사라는 학문을 제대로 연구하기 위해서는 방법론을 체계적으로 숙지하고 또 자신의 것으로 체화하지 않으면 안 된다. 이론이 정립되어 있지 않은 학문은 그야말로 사상누각과 같은 것이다. 서양에서 학문으로 자리매김한 미술사학은 바자리(Giorgio Vasari)로부터 시작되었고, 빙켈만(Johann Joachim Winckelmann)과 뵐플린(Heinrich Wölfflin)을 거치면서 인문학의 하나로 발전하였다. 그리고 미술사와 관련한 이론은 거의 모두 이들의 학설에서 출발하였다고 할 수 있다. 따라서 이러한 시각을 받아들일 경우, 동양에는 미술사에 대한 이론이 부재하였던 것으로 볼 수 있다.

동양에서 활동하고 있든 아니면 서양에서 활동하고 있든, 동양미술사를 전공하는 대부분의 학자들은 서양의 방법론을 동양에 그대로

적용하는 것은 매우 곤란하다고 말하고 있다. 일례로 동양미술사에는 서예와 회화의 비중이 미술사에서 중요한 반면, 서양에서는 건축과 조각의 비중이 매우 크다. 이는 동·서양의 토양이 각기 다른 데서 기인된 결과물이며, 그렇기 때문에 적용되는 미술사 이론이나 방법론도 서로 달라야 한다는 것이다. 더구나 중국에는 동진(東晉)의 고개지(顧愷之)부터 청대까지 문인들에 의해 전개된 서화론의 전통이 있기 때문에, 미술품에 동시기에 이루어진 서화론을 적용하여 연구해야 한다는 것이다.

　그러므로 서양의 방법론을 동양 미술에 직접 적용할 수 있는가의 여부와 만약 가능하다면 어떻게 적용할 것인가 하는 것이 중요한 과제로 부각되고 있다. 이 점에 대하여 근래 많은 학자들이 경쟁적으로 글을 쓰고 있는데, 이번에 중국 하남(河南)이공대학교의 김홍대 교수가 이러한 글들을 모아 단행본으로 출간하게 되었다. 번역이라는 어려운 작업을 인고와 집념으로 극복하여 상당한 편수의 글을 수록하게 되었다. 한국에서는 아직 방법론에 대한 서적이 부족한 상황이다. 특히 한국미술을 어떠한 이론과 방법으로 연구해야 하는가는 작금의 화두인데, 이

책이 바로 그에 대한 적절한 해답을 제시해 줄 것이라고 믿는다.

한국의 미술은 지리적으로 보면 중국의 미술과 가장 가까운 거리에 위치하고 있다. 따라서 이 책은 좋은 참고자료로서 한국미술 연구에 큰 지침이 될 것이다. 서양의 미술사학사에 대하여는 여러 논문들과 번역본이 출간되었으나, 동양의 미술사학사를 다룬 서적이 부족하기 때문에 이 번역서는 좋은 자극과 도움이 되리라고 확신한다.

본 내용은 지역적으로는 중국, 대만, 일본 그리고 홍콩으로 나누어 볼 수 있으며 대상 분야는 미술 전반, 회화와 서예 등으로 분류할 수 있다. 그 밖에도 돈황미술이나 감식처럼 특수한 분야도 포함하였지만, 대개는 회화사 중심으로 선별하였다. 이는 동양에서 오랫동안 회화와 서예만을 예술로 인식하고 그렇지 않았던 건축·조각·공예는 관련 글이 거의 없었기 때문이다. 따라서 회화사 관련 글들이 많기는 하지만, 이 글들이 중국미술의 방법론에 관한 핵심적인 것들이기 때문에 동양미술 전반에 대한 분석과 연구에 확실한 방향을 제시할 것으로 기대된다.

또한 같은 동양미술을 연구하면서도 미술사학자의 출신 국가나

입장에 따라 기본적인 연구 태도에서 차이를 보이는 특이한 현상을 발견하게 된다. 중국에서 활동하고 있는 중국학자가 서술한 글은 보편적으로 주요 화론에 대한 정리와 개념 분석에 상당한 지면을 할애하고 있다. 그리고 서양에서 활동하고 있는 서구 출신의 미술사학자들은 중국학자들에 비해 가급적 서양의 미술사 방법론을 중국미술에 적용하려는 태도를 보여 주고 있다. 그리고 일본의 학자들은 중국에도 없는 중국 회화들을 자국이 많이 보유하고 있다는 입장에서 일본에도 독특하고 고유한 방법론이 있음을 부각시키려고 한다는 것을 느낄 수 있다.

여기에 실린 글들을 읽게 되면 한국의 미술사학자들이 앞으로 한국미술과 동양미술을 어떻게 연구해야 할 것인지가 자연스럽게 머리에 그려질 것이다. 그런 점에서 이번 출간은 한국미술과 한국에서의 동양미술 연구에 큰 자극과 도움이 될 것이다. 많은 분량의 원고를 번역해낸 역자의 노고에 찬사를 보내며 한국의 독자들에게 도움을 주고자 애썼던 마음이 좋은 결실을 맺기를 고대해 마지않는다.

머리말

　여행할 때 지도와 나침판의 중요성은 아무리 강조해도 지나치지 않을 것이다. 이 두 가지는 목적지를 분명하게 가리켜줄 뿐 아니라, 현재의 위치 그리고 앞으로 가야 할 방향을 빠르고 정확하게 가리켜준다. 따라서 낯선 곳에 대한 두려움을 덜어줄 뿐 아니라 시행착오를 줄일 수 있어, 여행자에게 시간과 경비의 절감이라는 일석이조의 효과를 거두게 한다.

　학문의 세계에서 지도와 나침반 역할을 해주는 것이 바로 '연구사'이다. 한 학문의 연구사를 정확히 이해하고 있다는 것은 각 분야의 전후맥락과 장단점을 잘 파악하고 있다는 것이다. 이것은 기본적으로 한 연구자에게 각 학문의 역사와 분위기를 익히게 도와줄 뿐 아니라, 자신의 학문적 좌표를 빠르게 잡을 수 있게 도와준다. 물론 연구사는 한 연구자의 연구방법과 경향을 다른 사람과 다르게 할 수 있는 원동력이 되기도 하고, 자신의 학문이 다른 학자들보다 독창적으로 나아가게 하는 밑거름이 되기도 한다. 따라서 학자에게 연구사 파악의 중요성은 아무리 강조하여도 지나치지 않다.

　이 책은 20세기 중국미술사에서 세계적인 권위자들인 미국의 제임스 캐힐(James Cahill), 방문(方聞), 제롬 실버겔드(Jerome Silbergeld),

무홍(巫鴻) 교수와 중국의 설영년(薛永年), 석수겸(石守謙), 진지유(陳池瑜) 등의 교수들이 직접 집필한 중국미술연구사 및 연구의 기초가 되는 논문을 번역하여 소개하였다. 한국의 일반인, 학생 그리고 전문가들이 20세기 중국미술연구사를 쉽게 이해하는 데 도움이 될 수 있을 것이라 믿는다.

이 책은 원래 두 부분으로 기획되었다. 첫 번째는 20세기 중국의 회화사와 서예연구사 및 방법론에 대한 토론을 위주로 하여 번역과 집필을 하고, 두 번째 부분은 20세기 말부터 현재까지 미국의 중국미술사 연구에 나타난 일련의 변화에 대해 시카고대학교 무홍 교수가 쓴 책을 번역하여 국내에 소개하고 싶었다. 하지만 여러 사정으로 먼저 앞부분을 세상에 내놓게 되었다.

세상에 쉬운 일은 없다고 한다. 그런데 역자가 생각하기에 번역은 그 가운데 가장 힘든 일 중 하나인 것 같다. 각각의 언어는 모두 독특한 자기표현 체계가 있는데, 이 둘 사이를 잘 조율하여 알맞은 말을 찾아 부드럽고 정확하게 옮긴다는 것은 상당히 고되고 번거로운 작업이다. 최선을 다해 적합하게 번역하려 노력했지만 부족한 부분이

있을 것이다. 독자 여러분들의 양해와 인색하지 않은 질정을 바란다. 부족하고 힘든 것을 알지만 이 일을 시작한 것은, 누군가 시작해야 이후 더욱 훌륭한 작업이 나올 것이라 믿었기 때문이다. 이 책이 미술사를 연구하는 전문가나 학생들에게 조그마한 도움이 된다면 그것으로 본인은 더없이 행복할 것이다.

이 책을 번역하는 동안 많은 분들의 도움을 받았다. 본인의 박사학위 지도교수님인 존경하는 청화대학교 진지유 교수, 북경대학교의 이송 교수, 중앙미술학원의 설영년 교수, 홍콩 중문대학교의 막가량 교수, 대만 전 고궁박물원 원장 석수겸 교수, 프린스턴대학교의 방문 명예교수, 버클리 분교의 제임스 캐힐 교수, 시카고대학교의 무홍 교수, 프린스턴대학교의 제롬 실버겔드 교수, 피츠버그대학교의 린더프 교수, 마지막으로 필자와 같이 아름다운 청화대학교 정원에서 미술사를 함께 토론하던 인민대학교의 장건우 교수는 자신의 논문 번역을 흔쾌히 승낙해주었다. 감사드린다. 그리고 본인의 석사학위 지도교수인 한정희 교수는 한국의 중국미술사연구의 최고권위자로 본인의 이 책을 위해 추천사를 써 주셨다. 다시 한번 교수님들께 감사드리며, 앞으로

은사님들의 명성에 누가 되지 않는 연구자로 거듭나도록 노력하겠다. 또 원고를 읽고 수정해준 홍익대학교 미술사학과 박은영 박사님과 홍익대학교 대학원 박사과정 박도래 후배에게도 고마운 뜻을 표하며, 하남이공대학교의 여러 선생님들의 격려에 감사드린다. 특히 진흥의(陳興義) 원장은 여러 부분에서 필자에게 많은 도움을 주었다.

한국학술정보(주)의 고마움도 잊을 수 없다. 만약 한국학술정보의 도움과 배려가 아니었다면 이 책은 출판되지 못했을 것이다. 이주은 선생님을 비롯하여 원고교정과 편집에 애써주신 김미숙, 남미화 선생님 그리고 출판사의 모든 선생님들께 이 자리를 빌려 감사드린다.

마지막으로 학문을 할 수 있게 도와주신 김오동, 방부자 두 분의 부모님께 고마움을 전하고, 책을 준비하는 동안 보살펴 준 아내 전림과 귀여운 미소를 선물했던 아들 지구에게도 감사한다. 이 책이 둘의 성원에 보답하는 조그만 선물이 되길 기대한다.

2013년 5월 연구실에서
김홍대

목 차

제1장_ 이론적 틀로 보는 중국미술사 방법론

제2장_ 20세기 중국미술사연구의 세계적 자취

* 일러두기

중국어권(중국, 대만, 홍콩)의 인명, 지명 등 고유명사는 우리나라 사람들에게 친숙한
우리말 한자독음으로 처리하였다.

예) 진지유(陣池瑜), 설영년(薛永年) 등

서문: 중국미술사연구 입문

김홍대(金弘大)
중국 하남이공대학교 교수

1.

한 분야에서 수준의 높고 낮음을 평가함에 있어 연령은 큰 의미가 없다. 몇십 년을 배우고 가까이 해도 일반적인 수준의 사람이 있는가 하면, 단기간 집중해 배우고 연구하여 최고가 되는 예도 많다. 중요한 것은 어떤 뜻을 품고 얼마나 효과적으로 노력하고 공략하는가가 문제다.

중국미술사연구의 예도 이와 유사하다. 20세기 근대 학문으로서 발전하기 시작한 중국미술사는 중국미술사의 주체인 중국을 제외하더라도 이미 각국의 학자가 참여하는 세계적인 학문으로 발전하였다. 하지만 20세기 중국미술사연구를 회고해봄에 있어 두 지역의 성과는 빼놓을 수 없는데, 그것은 바로 중국과 미국이다.

20세기 중국은 끊임없는 고고학 발굴로 고대인들이 꿈에도 볼 수 없었던 휘황한 유물을 대량으로 발굴하여 자국의 미술사 영역을 넓혔고, 미술사의 많은 공백도 메웠으며, 찬란한 유물은 세계학자들을

유혹해 그들을 중국미술사연구에 참여하도록 하였다. 그리고 그들은 자국의 미술사를 근대적 학문체계로 서술하기 위해 부단히 노력했다.

다른 한 지역인 미국은 미술 교류사의 시각으로 보면 사실 중국과 직접적 관계가 거의 없다. 그들은 아시아나 유럽의 각국과 달리 고대 중국과 접촉한 적이 드물다. 그러나 제2차 세계대전 이후 독일의 루트비히 바흐호퍼(Ludwig Bachhofer)나 알프레드 살머니(Alfred Salmony)와 같은 미술사학자들이 미국으로 이주하였다. 그들은 서양미술사의 방법론을 한학(漢學)의 한 부분인 미술사연구에 적용하기 시작하여 중국미술사가 학문으로 발전할 수 있는 기틀을 다졌다. 이후 미국은 강력한 경제력을 바탕으로 세계의 중심이 되었고, 1950년대 중엽부터 고대 중국미술품을 대량 구매하여 상당량을 소장하게 되었다. 즉, 미국은 근현대 이전 미술교류에 있어 중국과 하등의 관련이 없었지만, 지난 세기 1950년대 이후 연구의 대상이 되는 미술품의 소장과 더불어 전문적인 미술사학문을 발전시켜 세계의 중국미술사연구를 선도해나갔다. 선택과 집중이 돋보이는 결과이다.

한국의 입장에서 중국미술사연구를 회고해보면 아쉬운 점이 많다. 영국이나 프랑스 일본과 달리, 사실 한국은 20세기 이전 오랫동안 중국과 교류했고 관계가 밀접하여 세계에서 가장 중국을 잘 알고 있었다 해도 과언이 아닌 국가였다. 그러나 중국미술사와 관련된 역사적인 연구나 연구의 기초가 되는 작업을 체계적으로 한 사람은 찾기 힘들고, 또 조선시대 문집에 보이는 그 많은 중국 역대 유명화가들의 그림도 현재는 보기 힘들어 아쉬움을 더하고 있다. 만약 그 시기 누군가가 이와 같은 기초작업을 하고, 약간의 학문을 꾸준히 발전시켰

다면, 우리는 지금 세계에서 역사와 학문 수준이 가장 높은 중국미술사연구의 강국이 되었을지도 모를 일이다. 좋은 조건을 활용하지 못한 것이다.

이 글에서는 20세기 중국미술사연구의 성과를 바탕으로 그것을 크게 조망하고, 이것을 토대로 한국의 중국미술사연구 상황을 점검하는 한편, 문제점과 개선방안 등에 대해 간략히 토론해보고자 한다. 아울러 이 책의 구조와 특징 그리고 서술방법에 있어서 몇 가지 특징을 설명하고자 한다.

2.

20세기 중국미술사연구는 '두 지역과 네 가지 방법론'으로 요약할 수 있을 듯하다. 두 지역이란 중국미술사연구를 주도해온 중국과 미국을 말하고, 네 가지 방법론은 중국의 '전통계승'과 '외국학문을 통한 연구의 현대화', 미국의 작품 자체를 중시하는 '내부적 연구방법'과 작품의 사회적 기능과 그 의의에 더욱 초점을 맞춘 '외부적 연구방법'이라 할 수 있다.

당연한 사실이지만 중국은 중국미술사연구의 주인이다. 중국을 제외한 다른 나라의 학자들에 있어 중국미술사는 대개 학문적 연구대상으로서의 의미가 크다. 하지만 중국은 자국의 역사이므로 그에 대한 연구 자세와 의의 등이 타국의 연구자와 다를 수밖에 없다. 다시 말하면 한국인이 한국미술사를 연구하는 것과 외국인이 한국미술사

를 연구하는 것에는 근본적으로 차이가 있을 수밖에 없는 것과 같은 이치이다.

20세기 중국은 대변혁의 시대였다. 2천 년이 넘는 정치체제와 사회체제 그리고 학문체계는 시대에 맞게 바뀌어야 했다. 미술사연구 역시 '전통계승과 외국학문의 수용을 통한 연구의 현대화'라는 큰 역사적 배경 아래 대략 세 시기를 거치며 전개되었다. 첫째는 1900년부터 1949년까지로 미술사연구의 개혁시기이며, 둘째는 1949년 신중국 성립으로부터 1976년 '문화대혁명'이 끝나는 시기까지의 마르크스주의적 시각을 바탕으로 한 미술사연구시대, 끝으로는 1976년부터 20세기 말까지의 중국과 서양의 연구방법이 서로 교류하며 개척하고 향상하는 시기이다. 20세기 대륙의 중국미술사연구는 연구인원의 교육 정도와 사회신분, 연구자료, 연구방향, 저술형식, 연구방법의 시각에서 고대와 외국과 상대되는 다섯 가지 측면의 특징을 발전시켰다.[1]

20세기 대륙의 중국미술사연구의 특징을 몇 가지로 정리해보면 첫째, 고고학 발전으로 인한 미술사의 영역확대를 들 수 있다. 사천 광한의 삼성퇴, 서안의 진시황 묘 일부, 호남 장사의 마왕퇴, 감숙과 신강의 한대 목간, 남경 부근 육조시대 귀족 묘, 당대 황실의 고분 등에서 어마어마한 양의 고대미술품이 출토되자 서화사를 위주로 하던 고대의 중국미술사연구와는 완연히 다른 제재(題材)의 미술이 중국미술사에서 당당하게 자리를 차지하게 되었다. 둘째, 미술사연구가 정치경향에 많은 영향을 받는 것을 볼 수 있다. 특히 1949년 신중국 건립 이후부터 문화대혁명이 끝나는 시기까지의 미술사연구는

1) 이 책 설영년, 「20세기 중국미술사연구의 회고와 전망」 참조.

마르크스적 사관을 기본으로 해서 전개되었다. 그리고 개혁개방 이후에는 자본주의 세계의 중심인 미국의 학문적 성과 및 연구방법을 받아들이는 상황이 되었다. 이런 특성은 미술사연구가 중국정부의 정책과 깊은 관련이 있다는 것을 보여준다. 셋째, 전통의 좋은 점과 서양 학문의 우수성을 받아들이며 끊임없이 자신들의 새로운 미술사연구를 추구하고 있다. 이 책에 수록된 몇 편의 논문을 통해 알 수 있지만, 대륙의 중국미술사연구는 그 성과가 한국의 학부생이나 대학원생들이 알고 있는 것보다 훨씬 전면적이고 깊이 있으며 국제적이다.

그들의 이러한 성취와 자신감은 중국학자들이 '외국의 중국미술사연구는 참고할 가치는 있으나, 다 믿을 만한 것은 못 된다'라고 하는 말에서 그 일부가 드러난다. 미국의 중국미술사연구에 익숙하던 필자에게 위와 같은 주장은 처음엔 낯설었다. 하지만 그러한 경험을 통해 학문의 경계를 훨씬 넓힐 수 있었으며, 또 학문적 입장이라는 것에 대한 객관적인 시각을 가질 수 있었다. 즉, 한국학자들의 입장에서 보면 특정국가의 방법을 맹목적으로 지지하기보다 다른 국가의 연구방법 가운데 좋은 것만 받아들여 우리들의 연구방법과 입장을 만들어나가면 된다.

중국학자들의 이와 같은 자신감은 먼저 자국의 역사이고, 미술사연구의 대상인 미술자료를 풍부하게 소장하고 있으며, 고전문헌을 완벽하게 장악하고 있고, 연구의 대상이 비록 고대 것이나 자기 문화의 일부분이라는 익숙함에서 오는 친밀성 등에 근거하는 것 같다. 물론 다 그런 것은 아니지만 자국문화에 익숙한 중국인들의 입장에서 보면, 중국고문을 잘 해독하지 못하고, 문화적 맥락과 중국인의 습관을 알지 못하는 외국학자들의 연구에 큰 신빙성이 없다고 보는 것도 전

혀 이해 못할 것도 아니다. 비유하자면 한국사회를 모르고 고전한문에 자유롭지 못하며, 한국어를 잘 못 하는 외국학자의 한국미술사연구논문이 한국학자들의 눈에 차기 힘든 것과 유사하다. 이 책에 실린 방문, 제롬 실버겔드, 설영년의 논문에서도 이와 같은 분위기를 볼 수 있다. 즉, 서양 사람으로서 중국미술은 다른 문화적 체계 속에 있는 타자로 그들은 양자 사이에 좁힐 수 없는 벽이 있다는 것을 인식하고 인정한다. 결과적으로 중국은 외국학자들의 연구에 관심을 갖고 참고하지만 그것을 크게 신뢰하고 따르지는 않고 또 그들의 연구에 개의치 않는다. 즉, 중국은 전통적인 방법과 서양의 현대적 방법을 절충해 다른 나라와는 다른 중국 자신의 길을 가고 있어 주목할 필요가 있다.

20세기 미국의 중국미술사연구는 대략 다섯 시기를 경험하는데 시기마다 그만의 특색을 갖고 있다.[2] 그중 제3기인 1950년대 중반부터 1960년대 중엽은 언급할 필요가 있는데, 이 시기는 미국의 중국미술사연구가 궤도에 오른 때이고, 이후 중국미술사연구를 주도하는 몇몇 중요한 연구자가 나타났기 때문이다. 미국의 중국미술사연구자는 크게 두 부류로 나눌 수 있다. 첫째는 순수 외국혈통으로 넬슨 애킨스 예술박물관(Nelson-Atkins Museum of Art) 관장이었던 로렌스 시크만(Laurence Sickman), 프리어미술관(Freer Gallery of Art) 관장이었던 아치발드 웬리(Archibald G. Wenley), 하버드대학 교수였던 막스 뢰어(Max Loehr), 미시건대학(University of Michigan)에서 교편을 잡았던 리처드 에드워즈(Richard Edwards), 영국에서 미국으로 건너간 스탠포드대학 교수 마이클 설리번(Michael Sallivan), 퇴직 이전 클리블랜드미술관(Cleveland

2) 이 책 설영년, 「20세기 미국의 중국회화사 연구」 참조.

Museum of Art) 관장이었던 셔먼 리(Sherman Lee), 오랫동안 캘리포니아 대학 버클리에서 학생을 지도한 제임스 캐힐(James Cahill) 등이다.

유럽 혈통과 미국 혈통으로 나누어 볼 수 있는 이들은, 출생지와 학습배경이 각기 달라 세부적으로 보면 연구방법은 차이가 많다. 대표적인 예로 뵐플린, 바흐호프, 막스 뢰어로 이어지는 사승관계는 혈연과 학연이 모두 독일적 학문계통을 바탕으로 하는데, 그들은 작품 자체의 양식과 그것의 예술적 가치 그리고 한 양식의 발생과 변화 등을 중시하는 내부적 시선의 연구방법을 중시했다. 반면 막스 뢰어의 미국인 제자 제임스 캐힐은 미국인으로 미국적 사회전통인 실증적이고 합리적인 학문을 추구하고 있다. 즉, 그의 학문은 독일적인 사변적이고 추상적인 것보다 작품의 형식을 중시하면서 작품이 사회적인 관계 속에서 갖는 역할이나 의의 등 작품의 현실적인 기능 및 그 활용성에 대한 것을 더욱 중요하게 여겼다. 어쨌든 이들의 공통점은 모두 서양 사람들로, 그들의 연구는 서양 학문에 깊이 뿌리를 두고 있다.

다른 한 축은 중국 혈통의 학자들인데 이 부분은 주의를 기울일 필요가 있다. 예를 들어 프린스턴대학 졸업 후 계속 이 대학 미술사학과에서 중국미술사를 가르쳤던 방문(方聞 Wen Fong)교수, 아이오와대학(University of Iowa) 졸업 후 캔자스대학 미술사학과에서 학생을 지도한 이주진(李鑄晋)교수, 중국 영남대학(岭南大學)과 하버드대학을 졸업하고 뒤이어 클리블랜드예술박물관과 넬슨예술박물관 동방부 주임을 역임한 하혜감(何惠鑒 Wai-kam Ho), 뉴욕대학 미술연구소에서 박사학위를 받은 증유하(曾幼荷), 그리고 중국서화 소장과 감상을 전문으로 하는 왕계천(王季遷) 등이다.

그중 방문(方聞)은 프린스턴대학의 교수로 동부지역 중국미술사연

구의 시조인데, 그가 지도한 각국의 유학생은 세계로 흩어져 그의 학문을 세계화시켰다. 그는 1930년 중국 상해에서 태어났고, 1948년 미국으로 갔다. 그는 프린스턴대학에서 쿠르드 웨이츠만(Kurt Weitzmann)과 조지 로웨이(George Rowley)와 같은 선생들에게 미술사를 배웠다. 그는 스승들의 학통을 이어받아 작품의 내적인 형식과 작품 자체가 갖고 있는 형식적 요소를 중요시하는 내부적 연구를 강조하였다.[3] 방문의 방법은 앞서 본 서부 UC 버클리의 제임스 캐힐과 대조되는 것이다. 이 두 학자는 20세기 후반 미국의 중국미술사연구에 가장 대표적인 인물이다. 이 밖에 중부의 이주진 교수 또한 1920년 중국에서 태어나 1943년 금릉대학을 졸업한 후 미국으로 건너갔다. 그는 동부와 서부 두 학파의 장점을 잘 융합한 학문방법을 전개시켰는데, 중국미술에 있어서의 후원자에 대한 일련의 연구로 명성이 높다.[4]

20세기 미국의 중국회화사 연구의 가장 큰 특징은 서양미술사의 방법론을 이용해 중국미술사연구를 학술화시켰다는 것이다. 연구방법론에서 이야기하는 내적 연구방법은 서양미술사에서 사용하는 양식학을 기초로 한 것이고, 제임스 캐힐을 대표로 하는 외부적 시각의 연구 또한 서양미술사연구에서 이미 널리 쓰이던 방법을 응용한 것이다.[5]

둘째, 연구 인력에서 중국계 학자들의 활약이 눈부셨다는 점은 간과할 수 없다. 이들은 중국어는 물론 중국의 역사 문화를 잘 이해하고 있었다. 그들은 선천적인 바탕을 유지하면서 외국학문을 체계적으로 익혔다. 즉, 그들은 서양의 학문적 방법으로 중국을 과학적으로

3) 방문의 중국미술사연구에 대한 정리는 이 책의 막가량, 「진위, 양식, 회화사: 방문과 중국미술사연구」 참조.
4) 20세기 미국의 중국미술사연구에 대해서는 이 책의 설영년, 「20세기 미국의 중국회화사 연구」와 제롬 실버겔드 「서양 중국회화사연구 특론」 참조.
5) 제임스 캐힐의 방법론과 그 연원에 대한 내용은 이 책 제임스 캐힐, 「중국회화사 방법론」 참조.

설명할 수 있었다. 따라서 그들은 중국미술을 연구함에 있어 서양학자들이 할 수 없는 그 어떤 것을 성취할 수 있었고, 20세기 미국의 중국미술사를 더욱 심도 있게 발전시키는 주역이 되었다.

셋째는 연구방법론을 중시한다는 점이다. 그들은 서양미술사학에서 이루어놓은 검증된 학술적 성과를 중국미술사연구에 도입시킴으로써 중국미술사의 학문적 체계를 이루는 데 드는 시간을 단축시켰으며, 그것을 바탕으로 중국미술사연구를 계속 발전적으로 전개시켜 중국미술사연구에서 우위를 점하였다.

지난 세기 중국과 미국을 제외하고 일본, 대만, 홍콩, 한국, 영국, 독일 등 많은 나라의 학자들이 중국미술사연구에 참여하였다. 각국의 역사적 상황과 지역적 특성이 달라 연구의 발전양상도 조금씩 다르다. 그러나 위에서 언급한 각국 연구자들의 대부분은 중국이나 미국에서 학위를 하였으므로, 학문을 하는 방법에 있어서 두 나라의 범위를 크게 벗어나지 못하는 상황이다. 그러므로 지면 관계상 이곳에서는 각국의 연구특성을 자세하게 설명하지 않기로 한다.

3.

한국에서는 중국미술사연구가 20세기 후반부터 본격적으로 진행되기 시작했다. 짧은 시간임에도 불구하고 훌륭한 학자들의 노력으로 어느 정도의 발전을 이룬 상황이다. 이를테면 중국미술사로, 국내와 해외에서 박사학위를 받은 학자들이 수준 높은 연구논문이나 저서를 내고 있고, 또 국내 미술사학과의 석·박사 학위논문 가운데 적

지 않은 가작들이 있어 상황이 더욱 희망적이다.

어려운 상황을 극복하고 훌륭한 연구를 해낸 학자들에게 경의를 표해야 한다. 하지만 현재 우리의 연구현실을 자세히 들여다보면 무턱대고 희망만 가지기엔 불안한 곳이 여전히 많다. 따라서 이 기회를 통해 우리의 현실을 재고해봄으로써 객관적으로 우리의 상황을 파악하는 계기를 마련하고, 나아가 개선방안이나 미래과제를 새롭게 점검해볼 수 있을 것이다. 아래는 현재 한국의 중국미술사연구에 있어서의 여러 가지 문제에 대한 분석이다.

한국의 중국미술사연구에 있어 가장 큰 문제는 한국사회에서 중국미술사를 연구하는 학자들에 대한 수요가 극히 적다는 데 있다. 수요자가 극히 제한적이므로 자연히 연구자의 공급이 원활할 수 없다. 실제로 중국미술사를 전공한 학위 소지자가 직업을 구하기는 상대적으로 무척 어렵다.

이와 같은 기초환경의 어려움은 중국미술사연구에 직접적으로 영향을 미치는데, 결론적으로 보면 현재 한국에 중국미술사연구를 전문적으로 다루는 학회나 학술잡지가 없다는 것이 바로 그것을 말해준다. 구조적으로 하나씩 따져보면 상황은 약간 심각한데, 결정적인 것은 바로 연구자 수요가 적다는 것과 연구환경이 좋지 못하다는 것이다. 이 부분은 세 가지로 나누어 설명할 수 있다.

첫째는 1차자료의 절대적인 부족이다. 미술사를 연구함에 있어 진적을 관찰하는 것은 상당히 중요하다. 그러나 현재 한국에 소장된 중국미술의 상황은 초라하기 그지없어 연구자가 중국의 어떤 미술을 연구하든 자료 면에서 전혀 자유로울 수 없다. 이 상황은 중국미술사를 연구대상으로 하는 다른 국가, 예를 들어 미국, 일본, 대만, 홍콩,

영국 등이 소장한 중국미술품의 양이 한국과 많이 다른 입장에 있다는 것에서 그 차이를 찾아볼 수 있다. 물론 한국은 그 어느 나라보다 지리적으로 중국과 가깝다는 장점이 있지만, 필경 외국으로 출국해야 하는 데 따른 번거로움은 재론할 여지가 없다.

둘째는 2차자료의 부족이다. 한국에서 어느 정도 경쟁력 있는 중국미술사의 연구성과를 내려면 대부분 외국자료를 섭렵해야 하는데, 세계에서 중국미술사를 주도하는 중국, 미국, 일본 등 각국의 연구성과를 파악하려면 상당한 시간과 개인적 능력이 필요하다. 이 또한 중국미술사연구를 힘들게 하는 좋지 못한 환경이다. 다행히 한국학계에 실리는 중국미술사와 관련된 개별논문은 대체로 질이 우수하다. 하지만 문제는 가뭄에 콩 나듯 하는 연구성과로는 크고 넓은 범위의 중국미술사를 충족시키기에 턱없이 부족하여 국내에 연구사가 축적되기 어렵다. 그리고 외부적으로는 다른 나라의 중국미술사연구와 경쟁하기 힘들다는 결점이 있다.

셋째는 한국어의 경쟁력이 낮다는 점이다. 한두 편의 논문을 읽기 위해 한국어를 공부할 외국연구자는 현실적으로 없다고 보는 것이 정확하다. 이것은 연구의 성과가 세계적으로 인지되기가 불리하다는 상황을 말한다. 그리고 내부적으로는 가독인구의 한계와 다른 여러 가지 문제로 인해 연구물의 출판에도 어려움이 있다. 따라서 이 책에 실린 논문들에서도 나타나지만 한국의 중국미술사연구는 세계에서 갈수록 고립되는 상황이다. 즉, 내부적으로는 수요의 부족과 나쁜 연구환경으로 연구하기에 혹독하고, 상황을 극복하고 만들어낸 결과물 역시 결국 국내범위에서 유통되거나 혹은 세계적으로 외면당하는 상황을 맞고 있어 연구자들의 연구의욕을 빼앗고 있다.

결국 위와 같은 이유로 한국에서 중국미술사를 전문적으로 배우고자 하는 사람은 유학을 선택할 수밖에 없다. 하지만 유학에서 돌아온 학자는 다시 위에서 언급한 몇 가지 기본적인 한계 속에 자족해야 하는 상황이 반복되고 있다. 그러나 여기에서 인식하고 경계해야 할 중요한 부분은, 바로 구조적인 여러 원인들로 인해 중국미술사연구의 속도가 늦추어지고 있는데, 거시적으로 보면 한국의 중국미술사연구가 다른 나라의 학문성과를 계속 참고만 해야 하는 학문의 종속화를 야기할 수 있다는 것이다.

힘든 일임엔 틀림없지만 한국엔 우수한 연구자들이 적지 않고, 또 그들의 훌륭한 연구성과를 세계에 알리는 일은 필요하다. 아래는 한국의 중국미술사연구를 활성화시키기 위한 필자의 몇 가지 소견이다. 먼저 한국에서 중국미술사연구를 발전시키기 위해 가장 중요한 것은 중국미술사연구를 전문적으로 다루는 정기 학술잡지가 창간되는 것이 가장 바람직하다 생각한다. 현재 한국엔 중국미술을 전문적으로 다루는 학술잡지가 없다. 대부분 한국미술사학회나 각 대학에서 발행하는 미술사잡지 및 기타 잡지에 중국미술사와 관련된 논문이 실리는 경우가 많은데, 중국미술사연구를 더욱 전문적으로 발전시키기 위해 흩어진 힘을 하나로 모으는 작업이 선행되어야 한다.

두 번째는 연구를 지극히 개인적인 것으로 보는 현재의 시각에서 나아가 많은 훌륭한 연구자들의 힘을 한 프로젝트로 집중시키는 프로젝트 중심의 연구를 할 필요가 있다. 프로젝트를 통해 연구하는 제도가 활성화되면 학자들의 경제적 부담은 줄고 학술적인 측면은 크게 성장하는 효과를 볼 수 있을 것이다. 따라서 한국연구재단이 지원하는 사업을 적극 활용할 필요가 있다.

세 번째는 개별 학자들의 저서도 전문적으로 출판할 필요가 있다. 이 부분은 일본학자들의 연구성과들을 참고할 수 있다. 예를 들어 고하라 히로노부(古原宏伸)의 『董其昌の書畵』는 세계의 많은 학자들이 인용하고 있다.

마지막으로 외국에서 활동하는 한국인 학자들과의 교류를 통해 세계의 연구경향이나 그들의 연구성과를 빠르게 국내에 알리는 작업에도 신경을 써야 한다. 미국에서 활동한 중국인 학자인 방문, 이주진, 부신, 무홍, 백겸신 등은 대만과 홍콩 그리고 중국대륙과 끊임없이 연락하여 그들의 연구성과나 학계 동향을 중국에 알렸다. 이러한 작업은 중국의 미술사연구에 큰 영향을 주었음은 재론할 여지가 없다. 한국도 이와 같은 점을 배울 필요가 있다. 현재 한국인으로서 중국이나 미국에서 일하거나 학위과정에 있는 학생들이 적지 않다. 외국에서 연구하는 한국인 학자와 국내학자들의 힘을 한 곳으로 집중해야 한다고 생각한다. 비록 중국미술이 한국전통미술과 관련이 많지만, 중국미술을 완전한 외국미술로 대상화한 다음 위에서 설명한 노력을 기울인다면 한국의 중국미술사연구는 이전과 다르게 훨씬 건강하고 영향력 있게 성장할 수 있을 것이다.

4.

이 책은 20세기 중국미술사연구사에 관한 각국 학자들의 논문과 연구방법론 및 중국미술사 기초지식을 다룬 21편의 논문을 번역 및

저술한 것이다. 이 책의 내용은 크게 "이론적 틀로 보는 중국미술사 방법론", "20세기 중국미술사 연구의 세계적 자취", "중국 속의 또 다른 시각", "세부 주제를 통해 바라본 20세기 중국미술 연구사" 네 부분으로 나눌 수 있다.

첫째, "이론적 틀로 보는 중국미술사 방법론"에서는 20세기 미국의 중국미술사 연구에 가장 중요한 인물인 제임스 캐힐과 방문의 중국미술사 연구 방법론에 대한 글을 실었다. 외부적 시각과 내부적 시각의 방법으로 대표되는 연구방법을 이 두 편의 논문을 통해 명확히 확인 할 수 있다. 그리고 무홍 교수의 논문은 위 두 사람과는 또 다른 더욱 진보적이고 근사한 시각을 "역사물질성", "미술사의 재구성"과 같은 방법으로 구현해 내고 있다. 앞의 두 사람이 20세기 미국의 중국미술사 연구를 대표하는 인물이라면, 무홍 교수는 21세기 미국의 중국미술사 연구를 주도해나가는 대표적 인물이라 하겠다. 이 밖에 청화대학 진지유 교수의 논문은 중국미술사학사의 특징과 중국의 미술이론에 대한 연구 성과를 잘 정리하고 있으며, 석수겸 전 원장의 논문은 프린스턴에서 박사를 한 연구자답게 세련되게 중국미술사연구에 있어 쉽게 범할 수 있는 오류와 어떤 논문이 가치 있는 것인가를 예리하게 설명하고 있다.

둘째, "20세기 중국미술사 연구의 세계적 자취"는 20세기 중국, 미국, 한국, 일본의 중국미술사연구사에 대해 정리한 논문을 선별하여 번역하고 저술하였다. 그 중 중앙미술학원의 설영년 교수의 논문은 20세기 중국의 중국미술사연구의 특징과 변화를 가장 잘 요약하고 있을 뿐 아니라 미국의 중국미술사 연구사도 깔끔하게 정리하고 있다. 린더프 교수는 미국 사람의 시각으로 미국의 중국미술사연구사를 정리하

고 있으며, 제롬 실버겔드 교수의 논문은 1987년을 기준으로 이전과 동시대 미국의 중국미술사 연구 성과의 세밀한 부분까지 모두 파악하고 있어 독자들을 놀라게 한다. 아울러 그의 글에서 당시 미국의 중국미술사 연구의 맥락들이 생생하게 재현되며, 무엇보다 그의 설명을 통해 당시 연구자들의 투철한 프로의식과 보다 훌륭한 연구를 위해 치열하게 고민하는 학자들의 모습을 만나게 된다. 그 밖에 필자는 한국의 중국미술사연구사를 고대와 근현대로 나누어 그 특징과 성과를 설명하고 있고, 고하라 히로노부 교수는 일본의 중국미술품 소장에 대해 장황하게 설명하고 있는데, 글에서 프린스턴대학 방문의 영향이 짙은 일본 중국미술사학계의 특징을 은연중 보이고 있어 흥미롭다.

셋째, "중국 속의 또 다른 시각"에선 20세기 분열되었던, 홍콩과 대만에서의 중국미술사연구사에 대한 논의를 볼 수 있다. 영국의 식민통치하에 있었던 홍콩 사람들의 입장에서 보는 중국미술사연구와, 마치 정치적 이념의 차이로 남한과 북한이 대치한 것같이 대륙과 서로 갈라져 있는 대만의 입장에서의 중국미술사에 대한 연구내용을 볼 수 있다. 특히 석수겸 전 원장의 논문을 통해 전통의 압박과 서양의 충격 속에서 자신이 주체가 되어 연구를 지속시키고자 했던 대만의 모습은 한국의 독자에게도 시사하는 것이 있을 것이다. 설영년 교수의 논문은 대륙의 90년대 중국미술사 연구에 대해 상세하게 기록하고 있는데, 이를 통해 대륙의 중국미술사에 대한 실상을 국내독자들이 새롭게 인식할 수 있는 계기가 될 수 있을 것이다.

마지막으로 "세부 주제를 통해 바라본 20세기 중국미술 연구사"에는 중국미술사 연구의 중요한 한 부분인 서예사연구사를 넣었으며, 또한 세계학자가 주목하고 그만큼 가치가 있는 돈황 막고굴에 대한

연구사도 번역하였다. 중국미술사를 연구하는 학자들의 세부 전공은 모두 다르지만, 장건우 교수의 요약은 우리가 어떤 부분을 연구하든 짧은 시간 내 백년이 넘는 막고굴 연구에 대한 개요를 쉽게 파악할 수 있게 도와준다. 그리고 막가량 교수가 쓴 방문과 부신 교수에 대한 논문은 한 개인의 연구 맥락과 성과와 의의를 일목요연하게 보여주는 측면에서 학생들에게 도움이 될 것이라 생각한다.

이 책에 실린 논문들을 번역하면서 생긴 몇 가지 문제에 대해 간단히 설명할 필요가 있다. 현재 한자는 각 지역의 특성에 따라 간자와 번자가 모두 쓰인다. 원래 이 책을 기획할 때 필자는 중국어는 엄연한 외국어라는 점, 자료를 찾을 때 편리한 점 등을 이유로 각 논문의 원본에 따라 한자를 기입하려고 하였다. 그러나 국내 독자들의 편리를 위해 번자체로 통일하는 것이 좋겠다는 많은 분들의 의견을 존중해 이 책에서는 한자를 모두 번자체로 바꾸어 기입했음을 밝힌다. 그리고 각 나라는 각기 다른 각주 표기방법이 있다. 예를 들어 중국과 미국은 각주 처리체계가 완전히 다르다. 물론 한국과 대만도 서로 다르다. 즉, 각주는 하나의 학문적 형식을 말하는 것으로 그것의 주요 목적은 출처를 정확히 밝히는 데 있지, 형식 그 자체에 있는 것은 아니다. 따라서 본서에 실린 논문을 번역하면서 가능한 한 한국식 각주형식에 맞추려 노력하였으나, 참고문헌의 형식상 원문을 직접 적는 것이 좋을 경우엔 각국의 형식대로 그대로 처리한 경우가 있다. 독자들의 양해를 바란다. 그리고 책이나 논문을 설명할 경우, 되도록 원어를 그대로 적었으나 어떤 경우는 한글로 번역해 기록한 것이 있으니 역시 참고하기 바란다. 이런 경우 저자의 이름을 중국 대부분 학술지나 세미나에 발표된 논문을 디지털 자료로 제공하는 중국지

망(中國知网www.cnki.net)이나 청화대학도서관(http://lib.tsinghua.edu.cn), 북경대학도서관(http://lib.pku.edu.cn)에서 검색하면 저자의 논문이나 저서를 찾을 수 있을 것이다.

여기서 가장 중점을 두어 언급하고자 하는 것은 인명, 지명, 고유명사 및 작품명 표기에 관한 것이다. 결론적으로 본서는 편리한 점, 정확하게 표기할 수 있다는 점, 통일성 있고 어색함이 없다는 점, 표기법칙이 통일되어 있다는 점, 민망한 외국어가 되지 않는다는 점, 표기의 주체가 명확하다는 점, 틀리기 어렵다는 점 등의 이유로 한국의 한자 독음으로 모든 한자를 표기하려고 노력했다. 다만 일본어의 경우 학계의 관습상 일본식 발음으로 표기하려 노력했다. 그러나 역자가 일본어 전공자가 아니라는 점, 인터넷에서도 찾기 어렵다는 점, 일본인에게 물어도 답을 얻지 못하는 경우가 있다는 점 등 여러 가지 이유로 정확한 일본 발음을 알지 못할 경우 한국의 한자 독음으로 표기한 곳이 있음을 밝힌다.

한국엔 전통이 유구하며 우수한 한자독음표기법이 있다. 이 체계로 중국과 일본의 인명, 지명, 그리고 고유명사 된 단어를 정확하고 통일되며 체계적으로 표기 하는 것이 가능하다. 이 방법은 중국어와 일본어의 우리말 기록에 대한 모든 혼란을 단번에 깔끔하게 정리할 수 있는 장점이 있고, 무엇보다 쉽고 간편하며 우리 입에 맞고 어색하지 않다는 특징이 있다. 따라서 개인적으로는 앞으로 이 방법을 쓰는 것이 좋다고 생각한다.

이 문제를 자세하게 하나씩 따지자면 현행 외래어표기법이 야기하는 불합리성은 더 많다. 하지만 여기서 필자는 분에 넘치게 계속 이 문제를 다룰 생각이 없다. 다만 필자의 소견으로는 외래어표기에

있어 한자문화권을 제외한 다른 외국어의 경우 현재의 규정을 따르면 되겠지만, 중국어와 일본어는 우리의 한자식 독음체계로 기록하는 것이 훨씬 편리하고 합리적이라는 생각이 든다.

거시적 내용과 미시적 내용을 동시에 다루고 있는 이 책을 통해 독자는 20세기 중국미술사연구사의 큰 숲의 형태를 파악할 수 있을 뿐 아니라, 각 연구자의 특징과 논저의 성격 또한 쉽게 파악할 수 있을 것이다. 그리고 더욱 중요한 것은 풍부한 연구 자료의 정리와 배열로 각 연구의 맥락을 정확하게 이해할 수 있고, 독자들이 관심 있어 하는 부분의 자료를 빠르게 찾아볼 수도 있다. 물론 이 책에 실린 논문들 가운데 내용이 서로 중복되는 부분도 없지 않다. 그러나 유사한 내용을 각 학자마다 서로 다르게 정리하고 서술하는데, 이 역시 각 논문을 읽는 즐거움을 선사할 것이라 생각한다. 그리고 각국의 역사적 배경과 상황이 모두 다른데, 우리는 그들의 연구사를 통해 한국의 중국미술사연구사를 비춰볼 수 있고, 또 대조를 통해 장단점을 파악할 수 있다. 아무튼 여기에 실린 논문들이 동학에게 자극과 도움이 되길 바란다.

이론적 틀로 보는
중국미술사 방법론

중국회화사 방법론

제임스 캐힐(James Cahill)
미국 UC 버클리대학교 명예교수

1. 머리말

아래 두 편의 방법론과 관련된 짧은 글은 내가 미국예술대학학회
(College Art of America)가 주최하는 두 번의 연회 학술회의를 위해 쓴
것이다. 첫 번째 논문은 마틴 파워스(Martin Powers) 교수와 1985년 2월
로스앤젤레스에서 열린 '중국예술연구의 새로운 방향(New Directions in
Chinese Art Studies)' 토론회를 위해 썼다. 두 번째는 제롬 실버겔드
(Jerome Silbergeld) 교수가 1986년 2월 뉴욕에서 주최한 '중국산수화의
내함, 창작배경과 양식' 토론회를 위해 쓴 것이다. 나는 이미 이 논문
을 새로 손질하였지만 기본적으로 이 논문의 내용은 두 토론회에서
발표한 중요한 내용을 그대로 담고 있다.[1]

[1] 두 번째 논문의 일부 내용은 이후 1997년 4월 캔자스 넬슨 애킨스 예술박물관에서 전문적으로 주최한 '중국
산수화의 의의와 기능'에서 발표한 글에 더해졌다. 이 논문은 최종적으로 캔자스대학 출판사에 의해 출판되었
다. 그리고 캔자스대학을 위해서 쓴 두 편의 강의 "Political Themes in Chinese Painting", "Quickness and
Spontanerty in chinese Painting The Ups and Downs of an ideal"가 현재 *Three Alternative Histories of
Chines Painting*이라고 가제를 단 책 속에 있다. 이 세 편의 강연 초록은 성격상 모두 기본적으로 방법론의

2. 중국회화연구의 새로운 방향

이 회의의 정식토론 주제가 중국 '예술'의 연구가 현재 당면한 혹은 이후 아마 맞이하게 될 혁신적인 방법에 대한 것이기는 하지만, 본인이 중점을 두어 이야기하고자 하는 내용은 중국 '회화'의 연구에 있다.

많은 사람이 알고 있듯, 1982년 미국예술대학학회 토론회에서 리처드 반하트 교수가 이미 중국회화 '양식'에 관한 것을 주제로 주최한 적이 있다. 당시 나는 현장에 갈 수는 없었지만 이미 그가 쓴 논문을 읽었다. 그의 논문은 비록 이전의 것과 다소 다르기는 하지만, 어떤 관점은 여전히 이전 것과 유사하였다. 나는 우리가 계속해서 어떤 혁신적이거나 창의적인 방법을 사용해 예술품의 양식문제를 이해하기를 바란다.

내가 이야기하는 '혁신적'인 방법이라는 것은 많은 문장이나 정식 논문 등에서 자주 보는 통일되고 형식화된 방법과는 다르다. 그것은 예술양식 형성의 원류와 그것의 영향에 대한 근원을 추적하고, 양식 발전의 원인과 결과를 탐색하며, 양식을 표현된 것 밖의 가치로 묘사하는 것이다. 즉, 예술가의 창작이나 혹은 이러한 양식의 의도가 어떤 관념을 나타내기 위한 것인가를 탐색하려고 한다(우리는 항상 예술품은 마치 어떤 예술가가 생각하는 것을 반영한다고 생각하고 싶어 한다). 만약 단지 순수하게 양식으로 하나의 체계를 이루려는 목적의 연구라면 우리는 그것을 '양식사'라고 부른다. 이 부분에서 나

탐구에 속한다. 그리고 현재 발표하는 두 편의 논문보다 더 길고 더욱 완전하다.

의 스승인 막스 뢰어 선생은 이미 가장 높은 성과를 올렸다.

내가 생각하기에 우리들 가운데 많은 사람들이 현재 취하고 있는 연구 입장은, 결코 이 '양식사'의 연구 의도를 완전하게 부정하려는 것이 아니라, 이 연구 방법의 한계성 및 기타 방법을 배척하는 것에 대해 찬성하지 않는 것이다. 그들은 다른 방법은 별로 실행할 가치가 없다거나 혹은 아직 다른 방법을 시행할 시기가 아니라고 주장하며, 막스 뢰어는 계속해서 역사와 다른 요소 심지어는 예술가의 생활환 경은 예술작품과 하나도 관계가 없다고 주장한다. 나는 계속해서 그의 이 관점에 동의하지 않는다고 내 입장을 밝혔다. 그러나 그의 이념과 학술상의 공헌에 대해서는 가장 높은 경의를 표해왔다.

올해의 연회 가운데, 스베틀라나 앨퍼스(Svetlana Alpers) 교수가 주최한 국제규모의 토론회가 있었는데, 주제가 '예술 혹은 사회: 우리는 반드시 선택해야 하는가?'였다.[2] 이러한 주제는 서양미술사의 영역에서 이미 예술과 사회 환경의 상호관계를 중요시한다는 것을 반영하고 있다. 이러한 학자들이 계속해서 관심을 갖는 것은 어떻게 작품의 원래 모습으로 돌아갈 수 있느냐 하는 것으로, 더욱 깊이 외부적인 특질이 나타나는 것에 대해서 분석하고 있다. 그러나 중국예술의 연구에 있어, 우리는 여전히 먼 길을 가야 이러한 곤란한 상황을 만나게 될 것이다. 현재 우리는 여전히 우리가 획득한 문헌자료를 해결하는 것과 외재적인 환경과 관계된 문제에 머무르고 있다.

사회 환경이 중국예술작품의 창작에 영향을 주었다고 생각하는 연구논문은 이제까지 결코 적지 않다. 모든 연구자는 대부분 화가의

2) 이것은 1985년 거행된 국제토론회에서 제출한 논문이다. 앨퍼스(Alpers)의 서론과 함께 1985년 추계, 제12기의 'Representations'에 실렸다.

생애와 이력, 시대적 배경, 도교와 불교 사상과 종교 예술의 관계에 관심을 기울여, 연구가 하나의 일정한 규범이 되게 하였다. 그러나 우리는 이러한 객관적인 요소와 작품 사이에 도대체 어떠한 관계가 존재하는지, 어떻게 해야 창작의 동기를 너무 간략하게 생각하지 않고, 심지어 방향이 틀리는 것을 면할 수 있는가에 대해서 자세하게 생각하지 않는다. 혹 우리는 외부적인 환경과 작품 사이의 관계를 수립하고자 할 때 그것을 어떤 범위 가운데 제한하려고 하지 않는가? 다시 말하자면 현재까지 우리는 여전히 간략하게 작품의 '배경'을 제공할려고 할 뿐, 이 부분에 충분한 연구를 내지 못하고 있으며, 예술품과 외부적인 객관 환경 사이에 진실로 상호적인 관계가 있다는 것을 설득력 있게 이야기하지 못하고 있다. 이전에 나는 예술품의 외부적인 자료에 머물러 있는 연구방법은 마치 '예술 가운데 비예술적 연구'라고 지적한 적이 있다. 그들은 결코 작품 자체를 이러한 관계 가운데 놓은 적이 없다. 그러나 이러한 점이 바로 우리가 아무리 어렵더라도 반드시 해야 할 일이다.[3] 우리에게 화가의 전기와 다른 사회사를 하나로 연결하거나 혹은 예술창작의 이론과 중국 지식인의 역사 사이의 관계를 거슬러 올라가는 것은 쉬운 일이다. 그러나 예술품 양식과 작품 자체의 다른 특질이 그 창작의 사회 환경과 밀접한 관련이 있다는 것을 사람들에게 설득하고 믿게 하는 것은 비교적 어려운 일이다. [이 문제와 관련하여 예를 들자면 말기의 중국회화는 주제에서 별다른 큰 의의가 없다(오늘 나는 이 문제를 이야기하는 데 시간을 쓰고 싶지 않다). 나는 나의 생각이 이후 바뀔 것을 바라지

3) "Style as Idea in Ming-Ching Painting", in *The Mozartian Historian Essays on the Works of Joseph R. Levenson*, Berkeley, 1976, 137~156.

만 나는 현재 여전히 많은 말기의 중국회화작품의 양식기초가 그 주제보다 더 많은 의의를 갖고 있다고 믿고 있다].

요즘 비교적 가까운 시기에 또 독창적인 연구들이 나왔는데, 모두 몇 년 전부터 준비했던 저작이다. 연구의 방향은 모두 예술과 사회와 다른 방면의 역사와 결합을 시도한 것이다. 그 가운데는 이주진 교수가 주재한 중국회화 중의 후원자 토론회도 포함되어 있다.[4] 이 밖에 젊은 학자들의 최근 연구들이 있는데, 그들 대부분이 오늘 이 토론회에 참가하였다. [내가 이야기하는 것은 존 헤이(John Hay)처럼 나보다 젊은 학자들이다.] 최근에 가장 좋은 문장과 학술논문은 예술가와 작품 사이에 어떤 직접적인 관련이 있다고 생각하는 것과 또 그것을 위주로 한 연구인데, 모두 작품제작의 배경을 수립하려는 시도로, 창작의 원인이나 결과를 서로 연결하려고 할 때 어떤 구체적인 것들이 보이기 시작하였다. 이것은 아주 방대하고 복잡하며 상당히 난이도가 있는 연구방법이다. 그러나 어떻게 연구하는가에 있어서 다행스럽게도 이미 서양미술사를 연구하는 학자들이 쓴 문장을 우리의 전범으로 쓸 수 있고 또 예를 들어 마이클 박산달(Michael Baxandall) 등과 같은 학자들의 방법론을 참고할 수 있는 것이다.[5]

최근 미술사연구 가운데 외재적인 사회 환경과 예술을 결합하는 것 외에, 다른 하나의 방법은 작품 자체를 한발 더 나아가 연구하는 것인데, 즉 작품 가운데 도상도 양식과 같다고 생각하는 것으로, 더욱 심도 있게 작품 속에 있는 많은 측면의 의의에 대해 생각할 필요

4) 1980년 11월 20~24일 캔자스 넬슨박물관에서 거행된 "Artists and Patrons, Some Social and Economic Aspects of Chines Painting" 토론회. 여기에 실린 17편 논문은 홍콩 중문대학출판사에서 현재 출판 중이다.
5) Michael Baxandall, *Painting and Experience in Fifteenth Century Italy*, Oxford, 1972; *Patterns of Intention, On the Historical Explanation of Pictures*, New Haven and London, 1985.

가 있다는 것이다. 스베틀라나 앨퍼스 혹은 마이클 프라이드(Michael Fried)의 논문, 혹은 에드워드 스노(Edward Snow)가 연구한 화가 베르메르(Vermeer)와 브뢰겔(Breughel)의 논문, 혹은 조셉 코너(Joseph Koerner)가 쓴 한스 발둥 그륀(Hans Baldung Grun)과 뒤러(Dürer) 연구, 모두 우리에게 영감을 주며 유익한 예를 보여준다.6) 이러한 연구의 방향 아래 유럽 미술사의 연구는 이미 새로운 경지로 접어들었는데, 예를 들어 벨라스케스의 명화 <라스 메니나스(Las Meninas)>와 같이 지극히 복잡한 프로젝트의 연구는 동양 미술사연구자들이 줄곧 따라잡고자 하는 부분인데, 우리는 현재 그와 같이 높은 경지에 도달할 수는 없다. 그러나 여전히 어떤 연구자들은 독립적으로 이 목표를 향하여 연구하고 있다. 리처드 비노그라드(Richard Vinograd)가 생각하기에 왕몽이 1366년 그린 <청변은거도(淸卞隱居圖)> 가운데에는 상당히 많은 점에서 특수한 함의가 있다고 생각하는데,7) 그는 현재 사용하고 있는 이 연구방법으로 중국의 초상화를 연구하고 있다. 나 역시 본인의 저작인 『매력적인 이미지(The Compelling Image)』이 책의 일부 장, 절에서 이 방법을 사용했는데, 예를 들어 진홍수 자화상 부분이 바로 그 부분이다.8) 그리고 1982년 이전 토론회에서 리처드 반하

6) 다음과 같은 예들 Svetlana Alpers, *The Art of Describing Dutch Art in the Seventeenth Century*, Chicago, 1983; Michael Fried, *Absorption and Theatt: Painting and Beholder in the Age of Diderot*, Berkeley, 1980과 "Realism, Writing and Disfiguration in Thomas Eakins's Gross Ghnic", *Representation* 9, Winter 1985, 33~104; Edward A. Snow, *A Study of Vermeer*, Berkeley, 1979와 "'Meaning' in Children's Games; On the Limi ations of the Iconographic Approach to Breugel", *Representations* 2, Spring 1983, 27~60; Joseph Leo Koerner, "The Mortification of the Image: Death as a Hermaneutic in Hans Baldung Grien", *Representations* 10, Spring 1985, 52~101.

7) Richard Vinograd, "Wang Meng's "Pien Mountains": The Landscape of Eremitism in Later Fourteenth Century Chinese Painting", Doctoral dissertation, Berkeley, 1979. 그의 다른 논문으로 "Ramily Properties: Context and Cultural Pattern in Wang meng's Pien Mountains' of A.D. 1366", *Ars Orientalis* XIII, 1982, 1~29.

8) James Cahill, *The Compelling Image: Nature and Style in Seventeenth Century Chinese Painting*, Cambridge, 1982, 106~145: "Ch'en Hung-shou, Portraits of Real People and Other's."

트(Richard Barnhart)는 그림 속의 양식문제에 대해 계속 연구해야 한다고 지적한 것과 같이 우리는 범관의 <계산행려도> 같이 위대한 그림에 더욱 많은 시간이나 큰 폭을 할애해 연구하고 있지 않다. 나는 확실히 우리에게 그것이 필요하다고 생각한다. 그렇게 한다면 우리는 예술품 가운데 포함된 의의와 그 양식과 같은 것을 자연스럽게 의식할 수 있고, 많은 다른 부분의 문제가 존재한다는 것을 설명할 수 있다.

이러한 류의 연구를 하려면, 반드시 이전보다 더욱 민감하고 신중한 관찰력을 가지고 더욱 깊이 작품이 갖고 있는 의의를 해석해야 한다. 우리는 여전히 양식은 화가의 사상과 감정이 유출된 표현이라는 전제를 사용할 수 있다. 그러나 이것 외에도 많건 적건 간에 다른 방법으로 자세하게 작품을 관찰하는 것을 필요로 한다. 결코 우리가 터무니없이 억측하는 것이 아니지만, 화가들의 사상 감정을 양식표현의 창작 기초로 보는 것은 우리에게 더욱 깊게 예술작품을 인식하지 못하게 한다. 이것은 결코 우리가 화가의 개인사상이 작품 의의의 중요성을 결정하지 못한다는 것을 부정하는 것도 아니고 회화작품은 감정의 내한을 전달하지 못한다는 것도 아니다. 그러나 우리는 반드시 이것이 단지 그 가운데 하나의 요소이며, 하나의 실마리임을 알아야 한다. 그리고 좋은 예술품 가운데는 오직 하나의 의미를 갖고 있다는 것도 아니다. 우리는 더욱 지극히 일반적인 상황에서, 화가가 어떻게 그림 중의 어떠한 모티프와 이전에 있던 어떤 회화양식에서 그가 전달하고자 하는 정보를 얻는지를 인식할 필요가 있다. 예를 들어, 마틴 파워스(Martin Powers) 교수가 주장하는 것처럼 동한 시기 산동의 무량사 석각의 양식표현은, 무씨 가문과 한나라 사회 중의 무씨

와 동등한 사회계층의 귀족들이 사회에 대한 이상과 정치의 야심을 표현한 결과라고 해석할 수 있다.[9] 내가 최근 연구하고 있는 예찬의 산수화와 같이 고정적인 양식을 연구할 때, 기본적으로 예찬의 특수성과 독특한 사회 지위 탓으로 인해, 전통적 문인이 지향하는 어떤 특수한 개성과 처세의 태도를 전달했고, 또 이 화가가 현실 환경에 불만을 가진 문사로 세속을 초탈하려는 숭고한 이상을 반영하고 있다는 것도 발견하였다. 이 밖에도 아마 예찬에게 그림을 부탁한 사람들도 그의 그림에 예찬과 비슷한 심정을 표현하기를 희망하였을 것이다.[10]

만약 우리가 모두 이러한 방향으로 연구하고, 예술작품은 화가의 어떤 사상이나 어떤 느낌을 표현하는 것이라고 추측하는 것이 아니라고 한다면(이렇게 하면 단지 우리에게 작품의 진정한 의의를 화가 자신에게 국한시키고 그것을 사회 환경과 연결시키지 않는 것이다) 우리는 장차 다른 연구결과를 얻게 되는데, 그러면 더욱 완전하게 우리가 연구하는 예술품을 이해할 수 있게 될 것이다. 이러한 연구를 할 때 우리는(그러나 꼭 필요한 것은 아니지만) 기호학(Semiotics)의 방법을 사용할 수 있다. 기호학은 예술의 의의에 대해 유용한 시각을 제공한다. 그러나 나는 더욱 깊이 혹은 체계적으로 기호학을 사용할 생각도 능력도 없다.

이러한 연구를 하려면 우리는 반드시 예술이론과 문자비평을 하

9) Martin J. Powers, "Pictorial Art and Its Public in Early Imperial China", *Art History* vol.Ⅶ no.2, June 1984, 135~163; "Artistic Taste the Economy, and the Social Order in Former Han China", *Art History*, vol.Ⅸ no.3, September 1986, 285~305.

10) James Cahill, ed., *Shadows of Mt. Huang: Chinese Painting and Printing of the Anhui School*, Berkeley, 1981, 10~14; *The Distant Mountains: Chinese Painting of the Late Ming Dynasty, 1570~1644*, Tokyo and New York, 1982, 136~137.

는 중국인의 연구방법과는 다소 일정한 거리를 유지해야 하며 완전히 그들을 신뢰해서는 안 된다. (내가 지적하는 것은 결코 현재 중국미술사학자들이 쓴 문장을 말하는 것이 아니라, 비교적 오래된 전통 고문헌자료를 말하는 것이다.) 우리는 모두 중국회화의 고문헌 가운데 오랫동안 문인 여기화가적 취향에 적합한 깊고 오래된 편견이 있다는 것을 볼 수 있다. (이러한 저록도 모두 자기들 자신 혹은 역시 비슷한 창작 이념을 가진 문인이 쓴 것이다.) 이러한 고인의 저작 가운데 예술품 배후의 감정(感情)과 관련된 부분의 해석이 있는데, 대부분이 문인 여기화가들이 주재한 것으로, 그들은 예술작품은 자신들의 섬세한 감정을 전달하는 이상적인 매개물로 여기며, 작품에서 그것은 세속화되지 않고, 현실적 생각에 속박된 것을 필요로 하지 않는다. 그러나 저록과 문헌 가운데 실질적으로 화가와 후원자 사이에 교역 행위로 인한 예술창작 동기를 이야기하는 것은 거의 없고, 화가와 그 생활환경 사회 배경을 연결해서 기록하는 것도 거의 없다.

내가 가장 이야기하고 싶은 것은 중국의 예술을 이해하려면 고문헌 저록을 신중하게 사용해야 한다는 것이다. 나는 최근 버클리의 박사 자격시험 가운데 동료 교수인 시릴 비츠(Cyril Birch)가 제기한 중국 희곡서문에 대한 견해를 인용하고자 한다. 그가 말하길 연구자들은 이러한 서언에 대해서 "조심스럽고, 신중하게 그것을 대해야 하고, 결코 너무 그것을 믿어서는 안 된다(Take them very seriously but not believe them)"라고 하였다.

만약 우리에게 미술사연구의 역사를 잠시 회고해보라고 한다면, 내가 생각하기에 비교적 길고 자못 수확이 많은 시기 가운데, 우리는 항상 중국인의 예술 이상을 읽고, 아울러 그것을 이해하는 것이 가장

기분 좋은 일 가운데 하나였고, 우리는 우리가 인식한 것을 예술가와 예술품에 운용하여 사용할 수 있었다. 따라서 우리는 이러한 자료에 대해서 어떠한 판단도 하지 않았고, 그것이 마치 진리인 양 완전히 그것을 받아들이고 믿었다. 그리고 우리는 그것이 작품의 실제적인 의의를 탐구하는 데 도움을 줄 것이라고 믿었다. 우리는 현재 여전히 계속해서 고문헌을 읽고, 이러한 문헌자료를 연구하고, 아울러 영어로 번역해야 한다. 그러나 내가 생각하기에 우리도 반드시 그것들과 일정한 거리를 유지해야 하는데, 더욱 신중한 태도로 그것을 읽어야 한다. 중국예술연구의 현 단계는 바로 한 측면으로는 저록, 화사를 중시해야 하고, 다른 한 측면으로는 비판적인 정신으로 그것들을 대해야 한다. 우리는 이전에 우리에게 영감을 주고 도움을 준다고 생각했던 것들에 대해, 현재는 우리 연구에 장애가 될 수 있다는 회의적인 태도를 가져야 한다. 뿐만 아니라, 중국 전통 이래로 계속 생각하지 않는 문제를 제기해야 하며, 어떤 고정되고 경직된 신념의 습관을 조심스럽게 대해야 한다. 이러한 신념은 현재 설사 이전보다 진실성이 덜하지 않더라도, 우리는 다른 형식의 진실을 찾아야 한다. 즉 오랜 이전부터 있어 왔던 신념을 이해했다면, 그것은 단지 고대 시인들의 마음속의 진실이거나, 혹은 역사적으로 어떤 한정된 사람의 진실로 받아들이면 된다. 우리가 만약 중국 화조화의 문제를 쓰려고 하고, 바로 서희의 사의, 황전의 사실적인 그림에 대해 이야기한다면 이것은 우리가 계속하려는 연구에 마치 잠수복을 입고 100미터 달리기 하는 것과 같아 결코 간단한 일이 아니다. 우리는 당연히 '사실'이나 '사의'와 같은 공식을 존중해야 한다. 그러나 우리는 그것들이 마치 환경조각이 전달하려는 것처럼 일종의 목적을 가진 '가공품'이

라는 것을 생각해야 한다. 어떤 측면으로 보면, 그것들은 분명히 우리에게 예술품을 이해하는 등불 같은 역할을 한다. 그러나 다른 면에서 그것은 분명히 예술품을 왜곡한다. 그것들은 창작된 시대 혹은 이후에 어떤 가치를 가지게 되었다. 그러나 그것들은 예술품과 관계가 없는 것이다. 나는 중국고대 전통 회화이념을 반박하려는 것이 아니다. 단지 인류문화 중 생겨난 이론을 새롭게 생각해볼 필요가 있다는 것이다. 그렇게 해야만 우리가 신중하게 연구한 결과가 방법론상에서 더욱 설득력을 갖기 때문이다.

왜 우리는 중국전통에서 이미 정해진 기준을 계속해서 받아들일 수 없는가? 그중 하나의 원인은 만약 고대 사람들이 회화를 정의해서 어떤 형식이라고 했다면, 실질적으로 그들이 회화를 정의한 것과 같다. 사생(寫生)과 사의(寫意)의 문제도 이와 같고 또 산수화 남북종을 돈오와 점수 두 종류로 나누는 것도 같은 형식으로, 이러한 것은 모두 수사학상의 명사에 의해 한정된 것이다. 그리고 그것들은 어떤 화풍에 속한 사람들이 다른 화풍에 대항하기 위해 만든 것이다. 물론 우리도 자주 어떤 문제를 정의함에 있어 편견을 갖는데, 적어도 그것 역시 우리가 만들어낸 편견이다.

우리 역시 연대가 오래되고 또 아무 정감도 없다고 말할 수 있는 신념에 대해서 잘못된 연상을 이제는 그만두어야 한다. 만약 우리가 시와 그림의 관계와 기원에 대해 탐구하는 의미 있는 논문을 쓰고자 한다면, "그림은 소리가 없는 시요, 시는 소리가 있는 그림이다(畵是无聲詩, 詩是有聲畵)."와 같은 진부한 이야기는 하지 말아야 한다. 또 우리가 그림과 서예 사이의 관계에 새로운 관점을 갖고 있다면, 우리는 먼저 그 둘 사이가 과거에 공통된 기원을 갖고 있지 않다고 보아

야 한다. 그들은 결코 단일한 예술이 아니다. 사실상 그들은 실제 외형적으로나, 표현하고자 하는 내용이 완전히 다르며 다른 발전 맥락을 갖고 있다. 만약 10년 이내에 우리가 다시는 상당히 매력이 있는 '명언'을 사용하지 않는다면, 그것은 나에게 가장 기분 좋은 일이 될 것이다. 그리고 이 기간 동안, 우리는 더욱 조심스럽게 이 문제들에 대해 생각해야 한다. 만약 여러분이 믿지 않는다면, 최근에 본인이 쓴 중국화와 관련된 논문을 읽어 보면, 필자가 이렇게 이야기하는 것이 무엇인지 알 수 있을 것이다.

나는 구조주의자들이 분석하는 이론을 완전히 이해하는 것은 아니며, 물론 그것을 제창하는 것은 더욱 아니다. 그러나 제한적이고, 또 의심 없이 뚜렷한 인식을 갖추었다고 할 수는 없는 상황이지만, 나는 중국인의 예술이론이나 예술비평의 언어를, 구조주의적인 관점을 사용해 연구하는 것이 가능하지 않나 생각한다. 나 역시 일찍이 이 방법을 『매력적인 도상』에서 동기창의 예술이론에 관한 부분에 사용한 적이 있다. 따라서 나는 이 방법을 결코 배척하지 않는다.[11] 물론 나는 이러한 저작이 하나의 가치도 없다고 말하고 싶지는 않은데, 우리는 그것을 '미신을 제거할 수 있는 연구방법'이라고 부르면 좋을 것이다. 그러나 우리가 그것을 어떻게 부르든지, 이러한 예술이론과 비평한 문자는 단지 '한정된' 그리고 '우연한' 진리를 표현할 뿐, '완전한' 진리를 전할 수 없다. 예술이론이나 비평은 우리들을 이해에 있어 일정한 한계를 벗어나지 못하게 한다. 다시 말해, 이러한 선입견은 이미 우리가 진정으로 예술작품을 이해할 수 없게 만든다.

11) James Cahill, *The Compelling Image* (cf. note 8), 37~69, "Tung Ch'ich'ang and the Sanction of the Past."

그러나 중국인 자신은 스스로 작품을 이해할 수 있는 방법이 있다고 이야기할 수 있지만, 그들은 그들이 인식하고 있는 것을 글자로 쓰지는 않는다. 그들이 왜 예술품의 어떤 관점을 기록하지 않는가에 대해서는 우리가 깊이 생각할 가치가 있다. 그러나 우리들이 중국회화의 후원자, 예술 양식에 반영된 사회계층, 중국회화의 정치적인 의의(이들은 요즘 내가 계속 관심을 가지고 연구하는 주제들이다), 혹은 현재 연구하는 것 가운데 이 영역에 공헌이 있는 어떤 것, 아울러 앞으로 지대한 영향이 있을 잠재성이 있는 연구, 심지어 중국 고문헌 중 아주 적게 언급되는 것에서 말하자면, 우리는 중국고대미술사를 연구했던 사람들은 확실히 마음속으로 얻은 것을 완전히 적어놓지 않았다는 것을 인정해야 한다. 그리고 만약 우리가 단지 중국의 전적(典籍) 속에 기록된 것만이 믿을 만한 진리라고 한다면, 그렇다면 우리는 장차 막다른 골목에 들어가게 되어 상황을 벗어날 수 없게 된다. 상반된 시각으로 보자면, 사실상 중국회화에서 가장 사람을 황홀한 경지로 이끄는 것은 바로 중국고대 회화사 저록이나, 예술비평을 하는 사람들이 소홀히 한 부분을 토론하는 것이다.

지금 이야기한 내용은 아마 현재 진행하고 있는 다른 부분에서 이미 말한 적이 있다. 여러분들은 아마 나의 이 이야기가 너무 간단하다고 생각하여 "우리에게 왜 이런 것을 이야기하는가? - 우리는 이미 알고 있다"라고 자문자답할 수 있다. 여러분 가운데 많은 분들이 아마 비슷한 것을 경험했을 것이다. 그러나 내가 가장 마지막으로 여러분에게 묻고 싶은 것은 "우리가 기왕 모두 이와 같이 공통된 인식을 갖고 있다면, 왜 우리는 더 많은 시간을 할애해 이 부분에 관련된 논문을 계속적으로 발표하거나 계속 이 주제를 논하지 않는가" 하는 문제이다.

만약 그렇다면 어찌 모르는 것과 같지 않은가?

3. 중국산수화의 내함, 창작배경과 양식

이번에 열리는 토론회는 어떤 측면에서 보면 작년에 거행된 국제
토론회 '산수화의 해석'이라는 주제와 연결되어 있는데, 이것은 아주
매력 있는 주제이다.[12] 모든 회화유형 중 산수화 가운데 함축된 의
의는 특별히 우리에게 주의를 불러일으키는데, 그것은 원래 탐구하
기가 가장 어렵기 때문이다. 산수화는 표면적으로 보기에 수잔 부시
(Susan Bush)가 말한 것처럼, 하나의 '중성적인' 제재로, 특별히 심도
있게 연구할 것이 없다. 그러나 한 사람이 전후와 좌우를 자세하게
관찰하고 음미한 다음에는 이와 같이 생각할 수 없다. 마치 우리들이
토론회 가운데 연구하는 것이나, 많은 다른 학자들이 이후 계속 연구
하는 것처럼, 산수화는 다른 주제의 회화와 같이 더욱 깊이 있게 탐
구할 가치가 있다. 제롬 실버겔드(Jerome Silbergeld)가 최근 원대 조옹
(趙雍) 산수화 가운데 말과 관련된 주제의 논문을 발표했는데, 아주
좋은 예이다.[13] 작품의 진정한 의의 및 기타 창작의 배경을 고려한 연

12) Charles Rhyne가 1985년 2월 로스앤젤레스에서 열린 미국예술대학학술대회 토론회에서 '산수화의 해석
(Interpretation of Landscape Painting)' 국제토론회를 주최하였다. 나는 그 회의에서 '10세기 중국 산수화
속의 의의 층면'이라는 논문을 발표하였다("Levels of Meaning in a Tenth Century Chinese Landscape."
"Some Aspects of Tenth Century Painting as Seen in Three Recently-published Works." 이 저작은
Papers for the International Conference on Sonology, Academic Sinica, Taipei(volume on *Art History*,
Taipei, 1981, 1~36).
13) Bush의 관점은 그녀의 『九州學刊』 제2권 제2기에 발표한 논문에서 볼 수 있다. Jerome Silbergeld, "In
Parase of Government, Chao Yung's Painting *Noble Steeds* and Late Yuan Polities", *Artibus Asiae*
XLVI/3, 1985, 159~202.

구방법으로 현재 마치 우후죽순과 같이 성장하고 있다. 그리고 리처드 반하트(Richard Barnhart)와 본인 및 다른 학자들은 이후에 지난 몇 년처럼 방법론 논쟁을 계속 벌이지 않아도 될 것이다.[14] 물론 나는 결코 지금부터 시작해 이후로는 회화의 양식, 진위, 전통 도상학의 문제를 중요시하지 않겠다는 것이 아니다(과거 우리들의 연구는 이 방향으로 연구를 해왔다). 그러나 우리는 과거의 연구방법을 계속해서 지속하는 것 외에, 회화 주제의 기타 방면에 대해 특별히 주의를 기울일 필요가 있다. 현재 이미 많은 사람들이 이 영역으로 연구를 하고 있는 이상, 이 시기에 도교 학자들이 말하는 것처럼 "고기를 얻었으면 통발을 잊어라"는 식의 연구를 계속할 수는 있지만, 다시는 시간을 낭비해서는 안 된다.

작년 내가 국제토론회에 쓴 문장 가운데,[15] 나는 일찍이 우리는 산수화를 단지 하나의 모호하고 개괄적인 특질로 명확한 묘사의 단순한 주제로서가 아니라, 산수화를 많은 부분으로 분리해서 분석할 수 있는 도상 유형이 계승되어 모인 하나의 집합체로 보기를 희망한다고 주장했다. 이 토론회의 주최자인 제롬 실버겔드는 내게 그 회의에서 다시 한 번 이 관점을 확장해 달라고 미리 요청한 적이 있는데, 앞으로는 그렇게 하고 싶다. 그 전에 나는 다른 곳에서 이 부분의 연구를 진행하기를 희망한다. 최근 나는 여덟 명의 훌륭한 나의 석·박사생들과 함께 이미 '중국산수화의 의의와 기능'이라는 전문적인 주제를 토론한 적이 있다. 수업 과정에서 나는 먼저 생각한 작품들을 세 단계로 고려할 수 있었다. 첫 번째 단계는 먼저 회화작품 자체를

14) *The Barnhart-Cahill Rogers Correspondence*, 1981, Berkeley, Institute of East Asian Studies, 1982.
15) 주석 20을 보라.

생각한다. 그림의 진실한 존재의 가치와 그림의 양식 및 가장 일반적인 상황에서 그것은 어떤 제재에 속하는가에 대해서 고찰한다. 두 번째는 한 발 더 나아가 그림 속의 의미에 대해서 생각한다. 이 점에 대해서 말하자면 우리는 반드시 작품 자체로 두고 생각하는 문제를 뛰어넘어야 한다. 마지막 순서는 반드시 작품이 갖고 있는 기능에 대해서 생각해야 한다. 그림이 어떻게 창조되었는가를 생각해야 하며, 어떠한 환경 가운데 그림이 그려졌고, 그것이 속한 시대, 사회 배경에서, 그것이 어떤 배역을 갖고 역할을 하였는가를 생각한다. 스베틀라나 앨퍼스(Svetlana Alpers)는 최근 참가한 '예술 혹은 사회: 우리는 반드시 선택해야 하는가?'라는 토론회 발표 문장의 서문을 썼는데 이 세 단계의 사고방식을 사용하였다.[16] 나는 곽희에 대한 한 편의 논술로 이 연구의 차례에 대해 설명하고자 한다. 그리고 수잔 부시 역시 이 예를 자신의 괜찮은 논문에 쓴 적이 있다(『규슈학간(九州學刊)』 제2권 2기에 실려 있다. 운이 좋게도 나는 특론 토론수업을 할 때 이 논문을 읽었다). 곽희의 이 말은, 그가 어떻게 한 명의 늙은 노인이 전경으로 기울어진 소나무 아래에서, 그리고 원근의 거리와 공간의 심도를 의지해 큰 것에서 작은 것으로 변하는 소나무를 그리는가를 서술하고 있다.[17] (나의 공식 가운데 이것은 바로 첫 번째 부분에 속하는 것으로 그림 자체에 속하는 것이다.) 곽희의 아들 곽사(郭思)는 계속해서 이 작품에 대해 이렇게 진술했다. "이 작품 뒤로 셀 수 없이 많은 소나무가 큰 것과 작은 것이 서로 연결되어 있는데, 부

16) Svetlana Alpers는 'Art and Society' 국제토론회에서 발표한 서문(주석 2를 보라).
17) Susan Bush와 Hsio-Yen Shih가 합작하여 편역한 곽희의 『임천고지』(Early Chinese Texts on Painting), Cambridge, 1985, 154~155.

귀한 집안의 자손이 끊임없이 관직에 오를 수 있다는 데서 뜻을 취한 것이다."(이것은 두 번째 부분으로 그림 속의 의미와 관련된 것이다.) 그리고 이 그림은 곽희가 당시 어느 정부 관원 문로공(文潞公)의 육십 혹은 팔십 세 생일을 위해서 그린 것이다(이것은 세 번째 부분이다).

작품을 이와 같이 세 부분으로 고려하는 것은, 어떤 면에서는 타당하지 않은 점도 있다. 이것은 단지 일종의 자유롭고 구속을 받지 않는 사고방식일 뿐 아니라, 때때로 자신의 뜻대로 한 작품을 보지 못하게 할 때는 바로 위의 것에 비추어 어떠한 유형의 회화라거나, 어떤 특정한 제재, 어떤 외모와 도상, 어떤 양식 특색들로 미루어 그것이 어떠한 특정한 관념과 의의를 갖고 있다고 생각할 수 있다. 다음으로 이러한 사고로 한 작품을 보면 작품이 어떤 사회 환경 가운데 실현된 바의 어떤 수요, 전달하는 어떤 정보를 아주 명료하게 알 수 있다. 곽희의 이 작품은 바로 이런 독특한 예이다. 그러나 우리는 일반적으로 충분한 정보나 자료를 갖고 있지 못하므로, 한 작품을 이렇게 분명하게 세 단계로 사고할 수 없고, 사람들에게 단번에 이 세 부분을 인정하게 할 능력이 있다고 미리 가정해서도 안 된다. 그러나 우리가 명확한 증거자료를 장악할 수 있든 없든, 우리는 우리가 주관적으로 생각하는 더욱 많은 작품 가운데, 그들이 갖고 있는 기능에 대해 탐구할 수 있다.

마이클 박산달(Michael Baxandall)은 1972년에 15세기 이탈리아 문예부흥 초기회화와 관련된 책의 시작 부분에 "이 시기의 회화는 교역의 성격을 갖고 있는데, 이후 우리들이 창작은 응당 유미적이고 낭만적인 것이라고 여기는 것과는 상당히 다르다. 이 시기의 화가는 그

들이 생각하기에 가장 좋은 것을 그릴 수 있었다. 동시에 그들은 그림을 사는 사람들의 수요를 고려하였다"라고 제기했다.[18] 그러나 중국은 송나라부터 시작하여, 예술평론가는 항상 창작 본질은 이상주의의 색채를 가지고 있다고 생각한다. 그들은 예술가는 가장 좋은 사물을 그릴 뿐 아니라, 완전히 작품을 파는 사람이나 소비자의 취향을 고려하지 않는다고 생각한다. 이러한 고정관념은 항상 우리에게 그것을 믿게 만들고, 아울러 그것을 하나의 규정이나 준칙으로 보게 한다. 그러나 설령 완전히 믿지 않는 사람이라 할지라도, 일단 그들이 다른 사람보다 훨씬 그림을 이해한다고 할 때에는, 이러한 편견을 절대적인 진리가 되게 한다. 그러나 우리가 더욱 조심하고 신중하게 이러한 문헌자료를 읽고 연구할 때, 사실상 중국회화 역시 다른 민족의 예술과 같이 전체적으로 보면 역시 사회적으로 어떤 계층 간의 교역행위이거나, 경제, 혹은 유사한 경제적 교역, 혹은 이와 유사한 경제적 교역의 정교한 제도에서 나온 산물이라는 것이 나타날 것이다. 이러한 일반화된 사회체제 아래, 예술가들이 그림을 그리는 것은 바로 보답을 위한 것이거나, 사회에서 어떤 사람들의 수요 혹은 기대에 답하기 위해 이러한 교역의 과정 속에 자신의 재능을 표현하거나, 혹은 자신의 감정을 전달하거나, 심지어 이익을 얻기도 하는 것이다.

박산달의 신간서 『의도의 몇 가지 유형(*Patterns of Intention*)』 가운데(이 책은 내가 읽어본 방법론의 시각으로 이 문제를 토론한 저작 가운데 가장 좋은 책이다), 그는 '수요'와 '기대' 이 두 가지 명사의 정의를 "(그림) 그림으로써 의뢰받은 것의 책임을 표현하는 것" 그리고 "그

18) Michael Baxandall, *Painting and Experience*(주석 5와 같다), 3.

림 그리는 사람의 주요한 목적을 표시하는 것(the Pictorial Charge and the Painter's Brief)"이라고 정의하고 있다. 그는 동시에 '매매교역(買賣 交易)'('market' 혹은 'troc') 두 글자를 사용해서 "한 예술품의 창작자 와 수요자가 서로가 원하는 목적을 교환하기 위해, 머지않아 이루어 질 협의"라고 설명하고 있다.[19]

만약 우리가 앞에서 서술한 관념을 염두에 두지 않는다면, 우리는 진실로 산수화를 창작할 배경과 그림 중의 의미를 고려하기가 불가 능하다. 마치 수잔 부시가 쓴 논문에서 제기한 곽희가 그림을 그릴 때 선택한 소재는 어떤 것은 제왕의 피서산장에 장식하기에 적당한 것이고, 어떤 것은 한림원의 분위기에 맞게 사용되도록 한 것이며, 어떤 것은 조만간 사용될 길상이나 평안을 나타내는 기능을 하는 제 재로, 이런 그림들은 모두 내가 위에서 이야기한 어떤 목적이나 기능 의 역할을 하고 있다. 만약 어떤 사람이 반대하여, 이것은 단지 곽희 가 궁정화원이기 때문에 그렇게 그린 것으로, 문인 여기화가들의 창 작목적은 그것과 다르다고 말한다면, 나는 이 말에 동의할 수 있다. 그러나 나도 지적할 것이 있는데 예를 들어 미우인(米友仁), 사마괴 (司馬槐)와 같이 그림은 '자아반영(Self-reflexive, 수잔 부시가 사용한 용어로 그림을 그리는 것은 화가의 정감을 표현하는 것이라는 의미 이다.'라고 강조하는 화가들로 말할 것 같으면[20] 수잔 부시 역시 그 들도 마찬가지로 이러한 상황에서 한 사람을 위해 그림을 그렸다고 생각한다. 동기창이 1611년에 그린 <조은도(招隱圖)>를 예로 들어

19) Michael Baxandall, *Patterns of Intention*(주석 5와 같다), 42~50.
20) 제롬 실버겔드가 1986년 2월 뉴욕에서 개최한 대학예술연맹회의 "Chinese Landscape Painting: Context, Content, and Style" 토론회 가운데, Susan Bush가 발표한 "Landscape as Subject Matter, Different Sung Apprpaches"를 보라. 중문으로 번역되어 출판된 것은 『九洲學刊』 제2권 제2기를 보라.

이러한 유형의 그림을 보기로 하자. 이 그림은 동기창과 같이 벼슬생활을 한 이후 고향으로 돌아가는 사람을 위해 그린 것이다.[21] 그리고 법약진(法若眞)의 <우경산수도> 역시 자신과 같이 청나라 때 벼슬을 마치고 고향으로 돌아가는 친구를 위해 그린 것이다.[22] 이러한 산수화의 특질은 모두 예술가와 증여자 사이가 같은 정치적인 지위 혹은 서로 같은 사회배경을 반영하고 있고, 이것은 다른 이해관계의 사회 속에서, 공통된 이상이 있는 사람들 사이의 교역행위로 볼 수 있다.

내가 중국화를 명백히 구별되는 일정한 특징들의 결합으로 보자고 주장했을 때, 나는 머릿속으로 이미 산수화의 기능을 아래의 몇 가지 유형으로 나누어 보았다. 첫 번째는 특정한 장소와 시간에 그림으로써 사람들의 생일을 축하하는 것, 혹은 다른 축원을 보내는 것. 두 번째는 여행의 과정을 기록하는 것, 혹은 여행에서 발흥된 어떤 감상을 기록하는 것, 여행과 유사한 그림. 세 번째는 어떤 지방의 특징을 묘사하거나 화원을 그리거나 별장의 경치를 그린 그림으로, 어떤 그림의 위에는 그린 사람의 시제(詩題)가 있는데, 시문으로 사람들이 원림을 건설한 것을 교묘히 칭송하려 하거나, 혹은 자연과 결합한 천인합일의 이상을 노래한 것이다. 이처럼 더욱 정확하게 작품의 어떤 의미를 결정하기 위해서는 최소한 그것들이 어떻게 언제, 어느 지방에서 창작되고 걸려 있었는지 추측해야 한다. 그렇지 않다면 그것의 용도를 알 수 없다. 기요히코 무나카타(Kiyohiko Munakata)는 그

21) 동기창이 1611년 그린 그림으로, 제임스 캐힐 *The Distant Mountains*, 39에서 볼 수 있다.

22) 1981년 클리브랜드 미술관에서 거행된 국제토론회에서 제임스 캐힐이 쓴 "Awkwardness and Imagery in the Landscapes of Fa Jo-Chen"라는 논문을 보라. 이 국제토론회의 논문은 홍콩중문대학출판사에서 출판되었다.

의 논문에서 도교적 은일사상과 선경 산수화와 같은 제재를 다루기 좋아한다. 그는 일찍이 이러한 제재가 여러 방면에서 모두 명확하게 그림으로 다른 사람의 생일을 경축하는 것이라고 하였다. 로버트 해리스트(Robert Harrist)는 이공린이 그와 비슷한 문학적 소양을 갖춰 그림을 볼 줄 아는 사람과 함께 그림을 빌어 마음을 교환하는 시각을 통해 이공린 그림에서 고의적으로 만들어낸 시각적인 비유를 설명하였는데, 그것은 화가가 전달하고자 하는 시인 사이의 정감들이다. 화가와 감상자로 말하자면, 이러한 그림 속의 암유(暗喩)는 서로 간에 정감을 전달하는 매개가 되었다. 다른 학자 주디 앤드루스(Judy Andrews)는 17세기 후기 양주지방 회화의 특질을 연구하여 흥미로운데, 그녀는 이러한 특질은 이 지방 회화 후원자들의 생각을 반영한다고 하였다.23)

물론 오늘 이 토론의 가장 중요한 목적은 반드시 한 작품 속의 주제, 양식, 내용, 의의, 창작배경, 기능이 각 방면 사이에 어떠한 영향이 있고, 어떤 관계가 있는지 파악하는 것이다. 현재 아주 달라 보이는 두 가지, 산수화 유형을 설명하는 것으로 이 토론의 결론을 맺고자 한다.

첫 번째는 이제 곧 먼 곳의 타향으로 떠나려는 친구를 위해서 그린 <송별도(送別圖)>인데, 일반적으로 감상자에게 한눈에 거리가 먼 것을 알아볼 수 있고, 친구의 이별과 사직으로 인한 귀은의 내용을 포함하고 있다. 그리고 구도적인 측면으로 보면 일반적으로 이별할

23) 이 세 편은 이 토론회에서 발표되었다. 그러나 아직 출판되지는 않았다. Kiyohiko Munakata, "Chinese Literan an Taoistic Fantasy: Cases of Shen Chou and Wu School Artists"; Robert Harrist, "The Tung-mien shan-chuang t'u by Li Kung-lin"; Julia F. Andrews, "Landscape Painting and Patronage in Early Qing Yanngzhou."

'이때 이곳'의 전경이 있고, 이 부분 가운데 송별하는 장면과 강변에서 배를 기다리는 장면이 있다. 전경의 뒤에는 끊이지 않고 이어진 산들이 앞에서부터 뒤까지 계속해서 먼 곳으로 이어져 있는데, 이것은 그림을 받은 자가 앞으로 여행해야 할 먼 곳 및 미래에 도착할 그의 고향을 의미한다.

두 번째는 <은거도(隱居圖)>이다. 일반적으로 고정적인 도상구도가 있다. 그림 가운데 항상 공간을 갈라놓는 구도가 나타난다. 한 부분은 대나무 울타리, 나무로 둘러싸인 은거하는 사람이 거주하는 곳이 있고, 다른 한 부분은 외부로 열린 탁 트인 시야로 되어 있는데 이것은 이 은자가 지극히 이 세계 밖의 무릉도원으로 가고자 하는 마음의 즐거운 정서를 표현한 것이다. 이 두 종류의 산수화는 아마 모두 한눈에 나타나는 특수성을 갖고 있거나 혹은 보편적인 특징을 갖고 있고, 혹은 전달하고자 하는 목적을 갖고 있다. 왕몽이 그려 그의 사촌 형제에게 준 <운림은거도(云林隱居圖)> 및 명대 초기 많은 절파화가들이 즐겨 그렸던 은거도상은 모두 은거도의 유형적 특징을 많은 사람이 보아 알 수 있는 보편적인 표현방식으로 바꾼 것이다.

이와 같은 두 가지 예에서 만약 우리가 단지 회화 자체의 양식에만 관심을 갖고, 양식의 분석결과를 창작의 의의나 기능과 결합하지 않는다면, 이것은 우리들에게 근본적으로 이 작품을 완전히 이해할 수 없게 만든다. 만약 어떤 사람이 곽희가 일찍이 그의 화론 가운데 다른 사람의 생일을 축하하는 내용을 발견했는데도, 다른 연구자가 여전히 양식 분석으로 전경의 인물이나 소나무가 구도 속에서 하는 역할 같은 것을 이야기한다면, 단지 이 그림이 한 폭의 전형적인 11세기의 공간구조라는 것을 말할 뿐이다. 물론 이것은 연구자의 권리

이다. 그러나 나는 다른 학자들이 점점 더 이러한 관점으로 회화작품을 연구하는 것이 적당하지 않다는 것을 인식할 것이라고 생각한다. 반대로, 만약 우리가 한 작품의 기능을 분별하여, 화가가 이런 회화 유형을 선택하여 어떻게 그의 특수한 용도를 표현했는지를 생각하고, 이 유형 가운데 독특한 모티프가 어떻게 구성되어 감상자로 하여금 이러한 특수한 의의를 느끼게 하는지, 어떻게 작품 자체가 원래 갖고 있는 어떤 특정한 상황에서 사용하는 용도가 일치하는 특색을 표현하는가를 생각하면, 이렇게 되면 우리는 우리의 경험을 더욱 풍부하게 할 뿐 아니라, 중국사회 제도 아래에서 화가와 그 창작품 사이의 역할도 이해할 수 있다. 우리가 이렇게 하면 결코 양식의 문제에 관심이 없는 것이 아니라, 단지 연구의 범위를 더욱 확대하는 것으로 우리에게 양식이 어떻게 회화작품 밖에 인류의 사상을 전달하는지에 대해서 다시 생각할 수 있다.

高居翰, 李淑美 譯, 「中國繪畵史方法論」, 『新美術』, 1990年 第一期.

"Chung-kuo hui-hua shih fang-fa lun" (Methodology in the Study of Chinese Painting) Trans, of my "Introductory Remarks" for CAA session on "New Directions in Chinese Art Studies", 1985, cf. CLP 8, and discussant paper for "Chinese Landscape: Content, Context, and Style" session in CAA New York, Feb. 1986, organized by Jerome Silbergeld, cf. CLP 70. In: *Chiu-chou*, vol. 3 no. 1, June 1989; also? Duoyun #52, July 2000. Also combined English text used for this.

중국화의 연구방법을 논하다*

방문(方聞)
미국 프린스턴대학교 명예교수

중국회화는 길고 찬란한 역사를 갖고 있다. 그러나 비록 중국회화가 오랫동안 계속되어온 문헌사료의 기록을 갖고 있지만, 그 양식 발전의 정확한 성격에 대해선 여전히 시간을 갖고 기다려야 하는 상황이다. 이 영역에 증명 가능한 실제 작품이 부족하기 때문에, 어떤 상황이 사람들의 주의를 끈다. 즉 만약 사람들에게 회화비평과 양식이론이 없다면, 아마도 시대별 구분이 정확한 회화목록을 엮지 못할 것이다. 그리고 이것은 중국회화 시대구분에 있어 모두 작품의 기본문제를 전부 묘사하고 분석해야 하는 상황을 야기한다. 따라서 중국미술사학자로 보면, 이론적인 큰 문제의 토론을 시작하는 것이 시급한 임무가 되었다.

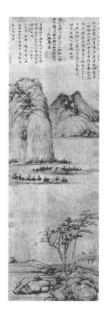

도 1. 예찬,
<江岸望山圖>,
1363, 111.3×33. 1cm,
대북 고궁박물원

* 이 논문은 작자가 쓴 중국화의 책 첫 번째 장이다. 일찍이 1963년 1월 25일 볼티모어(Baltimore)에서 열린 전국대학예술학회 제51회 회의에 발표한 것이다.

1.

「알리바바와 40인의 도적」이라는 동화를 우리는 모두 기억할 것이다. 도둑은 하나의 문 앞에 기호를 썼다. 그러나 그의 적은 다른 모든 문에다 같은 기호를 써 넣었다. 이렇게 해서 강도를 단번에 혼란에 빠트렸다. 마찬가지로 원작 자체도 흔히 모본이나 위작과 혼돈되고 만다. 예를 들어, 고의로 어떤 대가의 이름이나 인장과 날짜 등을 적어 넣었다면, 이때 중국미술사가의 중요한 책임은 바로 소위 쿠블러(George Kubler)가 이야기하는 '기준작품(Prime objects)'을 발견하고 해설하는 일이다.[1] 그러나 이 일은 방법상에 있어서 상당한 어려움이 있다.

예를 들어 1935~1936년 런던 중국예술전람회에 출품되었던 두 폭 예찬의 중요한 작품 <강안망산도축(江岸望山圖軸)>은 1363년에 그려진 것으로 되어 있었고(도 1), <용슬재도축(容膝齋圖軸)>은 1372년에 그려진 것으로 되어 있었다(도 2).[2] 1961~1962년 미국에 전시된 중국예술진품 가운데, <강안망산도(江岸望山圖)>는 바뀌지 않았고, <용슬재도(容膝齋圖)>는 <강정산색도(江亭山色圖)>라는 제목의 다른 그림으로 바뀌었는데 연대는 1372년에 그려진 것으로 되어 있었다(도 3).[3] 이 세 폭의 그림에는 모두 화가 자신이 썼다고 믿어졌던 긴 글이 있다. 그리고 이 세 폭 그림은 건륭(1736~1796)의 보물이 되기 전 17세기와 18세기 유명한 개인 소장가의 손을 거친 것으로 여겨졌다.[4]

1) 庫布勒, 『時間的形狀: 論事物的歷史』, 耶魯大學出版社, 1962.

2) 『參加倫敦中國藝術國際展覽會出品圖說』, 商務出版社, 1936年, 卷3 『書畵』 160頁, 圖 84, 85.

3) 『中華國寶: 台北故宮博物院和國立中央博物館藏品精選』, 1961~1962, 162~163頁, 圖 84, 85.

4) 이 그림들 위에 있는 인장으로 보면, <江岸望山圖軸>은 일찍이 청초 유명한 세 명의 소장가 양청표(梁淸

중국 전통 감정가들은 당연히 이 세 폭의 그림이 모두 예찬의 진적이라고 여겼다. 이 점을 이해하기 위해서 우리는 반드시 중국인이 '진적'을 감정하는 방법에 대해 고찰해보아야 한다. 14세기 탕후(湯后)는 다음과 같이 말했다. "먼저 비단을 보고, 다음으로 필법을 보고, 마지막으로 기운을 본다(先觀絹素, 次觀筆法, 次觀气韻)."[5] 따라서 중국전통의 양식묘사는 '필법'을 고려한 후 아울러 회화의 물질과 '정신'의 기품을 고려했다. 예를 들어 동기창(董其昌, 1555~1636)은 일찍이 상세하게 다음과 같이 지적했다. "예찬의 그림을 그릴

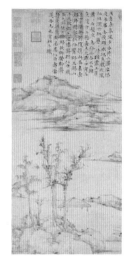

도 2. 예찬, <容膝斎圖>. 1372, 74.7×35.5cm, 대북 고궁박물원

때는 반드시 측필을 써야 하는데, 가벼움도 있고, 무거움도 있어야 하기 때문이며, 원필(圓筆)을 써서는 안 된다. 예찬 그림의 아름다운 곳은 필법이 수려하고 험준한 것이다."[6] 특수한 용필 기교에 의해 나타나는 측봉은 하나의 분명한 물질적인 특징이다. 그리고 분명하게 묘사하는 '수려함', '험준한 것'은 명확히 정하지는 않았지만, 또 아주 중요한 예찬 그림의 표현 특징이다. 동기창은 계속해서 말하기를 "우옹(迂翁) 그림은 나라가 망할 적에 일품이라고 일컬어졌다. 옛

标, 1620~1691), 변영예(卞永譽, 1645~1702) 그리고 안기(安岐, 1683~1742)가 소장했고, <江亭山色圖>는 일찍이 청초의 유명한 소장가 경소충(耿昭忠)의 것이 되었다. 18세기 초에는 만주족 소장가 아얼희보(啊尔喜普)의 소장품이었다. <容膝斎圖> 역시 啊尔喜普의 소장품이었다.

5) 『畫論』, 美術叢書本, 卷14, 三集七輯, 11쪽. 탕후가 이 부분을 논술할 때 어떻게 육조회화를 평가하는가에 대해서도 이야기하였다. 그는 지혜롭게 다음과 같이 지적하였다. "대략 10개 중 믿을 수 있는 것은 한두 개다. 왕의 제발이나 도장이 있는 것은 더욱 믿을 수 없다."

6) 『畫眼』, 美術叢書, 卷2, 一集三輯, 20쪽.

사람들은 일품을 신품 위에 놓았다. (중략) 원 나라 때 그림을 잘 그리는 사람이 비록 많으나, 송나라의 법을 받은 사람은 드물 따름이다. 오 진의 그림이 신기가 많고, 황공망은 풍격이 특 히 묘하며, 왕몽의 그림은 간신히 전대의 법이 있다. 그러나 세 명 모두 습기가 있다. 예찬 혼자 고담하고 천연스러운데, 미불 이후에 그가 있을 따름이다."[7]

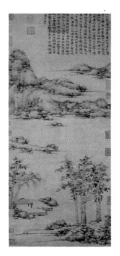

도 3. 예찬, <江亭山色圖>, 1372, 94.7×43.7cm, 대북 고궁박물원

만약 우리가 '측필'과 모호한 그러나 아주 중요한 '수려하고 험준한 것'의 느낌을 유일한 잣대로 예찬 작품의 진위를 판단한다면, 그렇 다면 왜 이 세 폭의 그림이 모두 예찬의 원작 이 아니라고 할 수 있는지 분명하지 않다. 분명히 세 폭의 그림 모두 익숙한 예찬식의 회화 주제를 표현하고 있다. 사람이 없는 고독한 정 자, 갈필과 측봉으로 그린 산과 돌, 원형의 점과, 횡점, 마른 붓의 나 무줄기에 더한 수직적인 점, 큰 나무 사이에 자란 가시나무숲. 비록 <강안망산도축(江岸望山圖軸)>이 보기에는 조금 소산한 비애감이 있 지만, <강정산색도(江亭山色圖)>는 마르고 차가우며 침울한데 누가 이 것을 보고 진실로 우뚝하고 수려하지 않다고 할 수 있겠는가?[8]

7) 위의 주, 32~33쪽. 원문은 "縱橫習气"로 되어 있다. 이것은 감상자의 경솔한 작풍으로, 그것은 함축된 품 격을 결핍하고 있는 것을 형용한다. 그것은 또 '화기' 혹은 '형세가 매우 긴박한' 것을 표시하기도 한다. 다 른 한 측면으로 문인들의 심미관을 근거로 한다면, '담백함'보다는 높지 않은 것이다. '담백한 것'의 품격은 어떤 가장을 벗어난 것이나, 한눈에 분명하게 보이는 상황을 나타낸다.

8) 전통적인 중국의 감상자들은 한 화가의 필의는 모방할 수 없거나 잘못할 수 없다고 강하게 믿고 있다. 마치 숙련된 성악가의 음성과 같다 생각한다. 어떤 화가가 진작에 대한 진실한 감정이 단지 진정한 원작의 환기 에서만 있다면, 이것은 하나도 틀린 것이 아니다. 그러나 만약 예찬의 것으로 전해지는 작품을 근거로 한다 면, 그렇다면 사람들이 예찬의 그림에서 느끼는 감정은 모든 예찬의 화면 형상에 비해 좋을 것이 없다.

최근 미국에서 주최한 전시목록에 1363년에 그려진 것으로 나온 <강안망산도축(江岸望山圖軸)>의 설명은 아래와 같다.

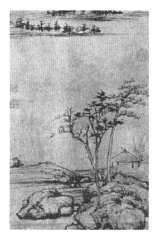

도 4. <江岸望山圖> 부분

> "그림은 간필과 습필 두 종류의 필법을 이용해 긴 준을 썼으며, 횡점을 연결하는 기법을 썼다. 세부의 곳곳에서 습하고 담백한 것 위에 마른 붓으로 윤곽을 그렸다. 이것은 화가의 산수에 대한 고도로 민감한 심정을 반영한 것으로 도도하고 바른 성품을 표현한 것이다."9)

목록에서 1372년 그린 것으로 되어 있는 <강정산색도축(江亭山色圖軸)>에 대한 평가와 설명에는 다음과 같이 적혀 있다.

> "예찬은 많은 산수화에서 구도가 거의 유사한 산수화를 많이 그렸다. (중략) 그림에는 횡점이 있다. 이 요소가 없다면, 대략적으로 그린 갈필과 파필과 습필의 화면은 조잡하게 보일 수 있는데, 아마 화면의 힘과 법칙에 영향을 줄 것이다. (중략) 화가는 춥고 음침한 날을 통해 맑고 준엄한 심경을 표현하고 있다.10)

1363년 작인 <강안망산도(江岸望山圖)> 가운데 '긴 준'은 바로 소위 말하는 '피마준'이다. 명대 비평가의 말을 근거로 하면, 예찬이 사용한 '피마준'의 원류는 10세기의 동원과 거연이라고 한다. 전기적 설명의 시각으로 보면, 1363년의 그림(도 1)은 예찬이 아직 문약하고

9) 『中華國寶』, 162쪽.
10) 위의 주, 163쪽.

비교적 어릴 때 동원과 거연의 피마준을 민감하게 양식화하여 받아들였다는 것을 보여준다고 생각할 수 있다. 이 세 폭의 그림으로 예찬 예술 생애의 '대표작'을 재구성한다면, 예찬은 1363년(도 4 부분) 상대적으로 문아하고 아름다운 양식을 구사하고 있다고 할 수 있고, 분명히 동기창이 이후에 묘사한 바와 같이 '수려하고 험준한 것' 혹은 '고담'한 양식으로 발전했다고 쉽게 말할 수 있다. 그러나 1372년 3월에 그린 <강정산색도>는 다음과 같은 단계를 반영하고 있다고 할 수 있다. 그림 위의 나무와 돌은 거칠고 어지러워 혼란에 가깝다고 이야기할 수 있다. 마지막으로 1372년 7월에 그린 <용슬재도> 가운데는 예찬 작품의 대표적인 '평담'과 '자연'이 있어 완전히 성숙한 표현방법을 찾고 있다. 선이 무거우면서 조용하고 힘이 있으며, 자유자재이다. 용필에 있어 간결하며 복잡하지 않아 결국 '일품'의 가장 높은 경지에 다다르고 있다.

2.

중국화를 묘사할 때, 필법, 주요 모티프 그리고 형식 유형의 중요성은 자명하다. 그러나 단지 형식요소(Formal elements)의 형태학 분석만으로는 분명 하나의 양식을 규정하기에 부족하다.[11] <강안망산도>

11) 샤피로의 불후의 저작 『風格』(『当今人類學』, A. L. Kroeber 編, 시카고대학출판사, 1953, 289쪽에 실려 있다) 가운데 샤피로가 말하길, "설령 확실한 한 체계의 분석방법이 없다고 하더라도, 사람들은 그 관점 혹은 문제를 근거로 이것저것의 방법을 강조할 수 있다. 그러나 전체적으로 말하자면, 양식의 묘사는 예술의 세 가지 방면에 닿아 있다. 형식요소와 모제(母題), 형식관계, 그리고 기품(우리가 '표현'이라고 말하는 전부의 기품)이다." 그는 또 지적하길, "형식요소 혹은 모제가 비록 표현에 중요하고 사람의 주목을 끌지만, 여전히 양식 구성이 부족하다는 특징이 있다. 아치는 고딕시기와 이슬람 건축에 자주 보인다. 그러나 원형

와 <강정산색도>는 형태상 <용슬재
도>와 완전히 다르다. 왜냐하면 <용슬
재도>(도 5)엔 나무와 바위를 그리는
데 입체감을 표현하고 있다. 화가는
전력을 다하여 다층의 필묵으로 나무
와 돌을 그려내고 있다. 비록 윤곽을
모호하게 했지만, 그들은 여전히 분명
하게 빚은 것 같은 특성을 갖고 있다.
유명한 '측필'(바위 꼭대기 부분의 측
필을 특히 주의해야 한다)은 딱 맞게

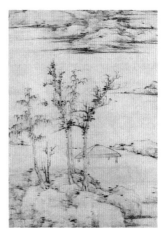

도 5. <容膝齋圖> 부분

일종의 균일하고 생동감 있는 입체적 형태를 구획해낸다. 용필의 하
나하나가 실제로 모두 혼합되어 있다. 그림의 나뭇가지는 우아해서
사람의 마음을 움직이는데, 마치 그림 밖으로 나가려고 하는 것 같으
며, 또 화면으로 들어오기도 한다. 나뭇가지는 분명하게 잎과 연결되
어 있다. 가장 무거운 나무줄기에서부터 가장 작은 나뭇가지의 점까
지 나무의 한 부분마다 모두 운율이 있으며, 조직된 결합이 하나의
유기적인 전체를 이루고 있다. 그것은 모든 곳이 생명이 넘치고 활력
이 있는 것과 같다. 그리고 횡점인 '태점'은 돌 위에 있다. 붓의 쓰임
이 가볍고 미묘하며, 자유롭고, 교묘한 깊이감이 나타나, 아주 정교
하게 산석의 형상을 묘사해내고 있다. 이것들은 암석표면의 입체감
을 더해주는 동시에 전체적인 관계를 강조해준다.

나머지 두 폭 그림은 <용슬재도>에 비해 격이 떨어지는 것은 의

아치는 로마, 비잔틴, 로마양식과 문예부흥의 건축에서 자주 보인다. 이런 양식을 구분하기 위하여 사람들
은 반드시 다른 형식적 특징을 찾아내야 한다. 먼저 각종 요소의 다른 방식을 찾아 결합하여야 한다."

심의 여지가 없다. 그들의 선은(도
1, 4, 3, 6) 한눈에 보아도 아주 거
칠고 어지러우며, 덧칠해진 붓이
많다. 그러나 두 그림과 <용슬재
도> 사이의 중요한 차이는 시각과
구도의 원칙에서 나타나는 것이
다르다는 데 있다. 이 두 폭 그림
의 용필은 <용슬재도>보다 훨씬
자유롭고 독립적이다. 그것은 공간

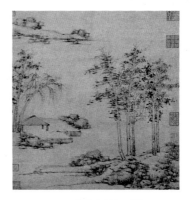

도 6. <江亭山色圖> 부분

속에 자연스럽게 펼쳐져 나타난 정성스러운 구성물이 아니라, 표면
의 준법 묘사가 나무와 돌의 형상을 정확히 묘사하지 못해서, 마치
평면상의 몇 개의 경물이 화면에 미끄러지는 것 같다. 1363년에 그려
진 것으로 되어 있는 <江岸望山圖> 가운데 서예적인 선으로 그려낸
'피마준'은 통일된 형태가 되었고 아울러 분명한 운동감이 있다. 두
폭의 그림은 중첩된 필촉으로 시각적인 혼합을 표현하려는 시도를
하고 있고, 암석 표면이 울퉁불퉁해 평평하지 않는 것을 입체적으로
표현하지 않고 있다. 모여 있는 잎의 횡점이 느슨하게 서로 겹쳐져
있고, 가지와는 단지 표현적인 2차원적인 관계를 나타내고 있다. 가
지 자체도 엄격한 평면화법으로 표현되어 있다. 하나의 조직체로서
그림상의 세 그루 나무는 마치 중국의 접는 부채의 형식으로 가로로
배열되어 있고, 강물의 공백화면과 상대적으로 평면 실루엣 도형으
로 보이게 한다. 끝으로 산 바위 위에 있는 가로로 된 '태점'(도 1)과
원근의 가시나무 덤불 잎의 횡점은 서로 화합하고 있는데, 주로 장식
적인 작용을 하고 있지 재현적인 목적이 아니다. 1372년에 그려진 것

으로 되어 있는 <강정산색도>에는 전경 다섯 종의 다른 나뭇잎이 혼합하여 하나의 통일된 화면의 일부분을 이루고 있는데, 가지와 잎 사이에 어떤 이성적인 관계가 존재하지 않는다. 모두가 한 편의 모호한 경치로 여러 가지 복합적인 필법을 혼합하고 있고 다른 먹의 운율적 점법을 운용하고 있기 때문에, 그림의 나무와 돌은 도식화되어 한눈에 장식적·인상적으로 처리했다는 것을 알 수 있다.

전체적인 구도의 관점에서 보면, 이 두 폭의 그림과 <용슬재도> 간의 구별도 주의를 끈다. 1372년의 <용슬재도>는 송대 화법을 근거로 구성한 것으로 그림의 평면에 수직의 삼층 분할이 있고, 아래층부터 시작해 분명하고 명확한 '땅'이 있고, 그것에 이어 넓게 전개되는 중경이 있고, 제일 윗부분은 '하늘 부분'으로 적당하게 마무리되어 있다. 그림의 세 가지 중요한 대상이 아랫부분에 매우 논리적으로 내용을 묘사해 완성하기 때문에 화면 공간의 조직에서 형식적이고, 이성적이며 자신을 포용하는 전체성을 표현하고 있다. 화면이 이렇게 완전하기 때문에 그것은 마치 독립적인 것 같아 우리의 공간과 서로 분리되어 있는 것 같고 마치 유리 속의 시각형상 같아 보인다. 결과적으로 이러한 그림은 현대 관중 사이에 일종의 확실한 심리적 거리를 만들었는데, 이른바 중국인이 '고의(古意)'라고 하는 느낌을 의심 없이 보여준다. 분명히 관중은 화면에 융합되어 들어갈 수 있고, 아울러 그 사이에 한가로이 노닐 수 있으며, 전경 가운데 화면 아랫부분과 연결되어 있는 돌덩어리가 훌륭하게 점차적인 작용을 하고 있다. 그러나 이런 이유로 관중은 회화 세계 가운데 자신을 발견할 수 있다. 그리고 이 회화 세계는 자신의 생활 속의 세계와는 아주 먼 것이다.

다른 측면으로 1363년의 <강안망산도>는 평탄한 수평선, 톱과 같은 형상의 흙 부분과 산, 그들은 모두 끊이지 않고 화면 밖으로 확산하려 하고 있어 마치 우리가 있는 공간으로 곧장 펼쳐 들어오는 것 같다. 화면 시작은 화면의 아랫부분에 한 줄기 흘러 들어오는 강물이다. 강 가운데 작은 섬은 일련의 작은 바위들이다. 화면의 오른쪽 아랫부분부터 왼쪽의 윗부분까지 대각선으로 배열되어 있고, 강물은 중간에서 유동하면서 흘러가고 있다. 두 개로 나누어진 층면에서 배경의 모티프가 나타나고 있는데, 점으로 연결된 작은 나무의 모래평탄과 화면의 넓은 공간의 강물이 두드러지며, 처음으로 갑자기 높게 솟은 절벽이 화면의 좌측에 있고, 그 뒤에는 서로 연결된 두 개의 높은 산이 오른쪽 화면의 시선을 막고 있으며, 아울러 강물을 환형의 호수로 나누고 있다. 평면상 일련의 강렬한 가로와 세로의 처리를 통하여 화면의 안배를 완성하고 있다. 그것은 먼저 세로로 긴 화폭의 수직 양변 사이 구성이고, 다시 교차하면서 서로 엇갈리게 하여 서로 관련된 하나의 도형으로 다가가고 있는데, 모두 대각선 관계를 이용해 처리하고 있다. 평행관계 가운데 사선의 나무꼭대기와 산 암석 부분이 밝히는 도형을 배치하고 있다. 공간적인 측면으로 보면 우리는 <용슬재도>에서 자연스럽게 구성되어 깊이로 들어간 느낌을 볼 수 있는데, 현재는 이미 감상자가 보고 있는 수직의 화면이 되었고, 상상하는 가운데 밀고 나가는 어떤 배경층도 없으며, 산석의 다른 층간의 강물은 완전히 평면에 백색으로 남아 있게 되었다. 운율적인 측면으로 보자면, <용슬재도>에서 모티프는 마치 하나의 자연스럽게 잘 짜여진 원형과 같이 둘러싸고 있는데, 중요한 형상과 구성과 그림의 네 주변이 마음과의 관계 속에 서로 어울려 잘 조화되고 있는 것 같

다. <강안망산도>에서는 이러한 배치가 제거되었다. 결구를 이용해 화면을 조직하고 있고, 세로로 긴 화폭으로 인해 수직적인 요소를 강조하고, 가로로 꿰뚫은 화폭 표면의 수평선을 통하여 강하게 단절되었다. <강정산색도>의 구도는 <강안망산도>와 비슷한 구도의 법칙을 따르고 있다. 우리는 이 그림에서 자연적인 분할은 상당히 복잡한 형식 가운데 평면적인 명확한 대각선 관계를 통해 구성하고 조직한다는 분명한 인상을 갖고 있다. 그리고 여기서 우리는 또 분명히 세로의 깊은 단계의 경치 부분에선 기본적으로 평면적이면서 태피스트리 같은 장식적인 도안 처리도 볼 수 있다.

3.

우리는 이 세 폭의 그림에서 어떤 형태학 상의 차이를 보았다. 성격상의 차이가 너무 크기 때문에 한 화가의 창작 일생 가운데의 변화라고 보기가 힘들다. 그들이 서로 유사한 모티프와 형식 유형을 처리할 때, 숙련된 예찬식의 나무와 바위 그리는 법을 발견할 수 있는데, 마치 완전히 다른 구법(勾法)과 구성형식을 사용하고 있는 것 같다. 사람들은 자신도 모르게 1363년 작으로 알려진 그림이 서권기의 복잡함이 있고 또 과도하게 숙련되어 있어 강한 표현주의적 성격을 가진 (도 2)를 그린 화가의 전작(前作)으로 볼 수 없지 않을까 의심한다. 만약 이러한 추정이 가능하다면 한 폭의 라파엘전파의 그림을 라파엘 초기의 우수한 그림이라고 하는 것과 같다.

뵐플린은 첫 번째로 우리에게 일반적인 양식문제로 하나의 예술

품의 양식을 체계적으로 분석하는 방법을 제시하였다. 예찬의 회화 형태분석에서 제기된 문제를 이용해 뵐플린의 유명한 형식원칙을 검증해보면 아마 재미있을 것이다. 뵐플린의 관점에 근거해보면 '선조 위주'의 묘사, 촉감의 '다양성'과 형상의 '분명'함은 모두 서로 독립된 자질이다. 그의 '양식사' 공식 가운데 이것들은 반드시 먼저 '회화적' 모델, 시각적 '통일성'과 '모호성'보다 앞서야 한다. 약간 다른 방법으로 리글은 의심 없이 거의 비슷한 결론을 얻었다. 즉, 모든 재현의 역사에는 '촉각'에서 '시각'으로의 사물을 관찰하는 방식의 긴 시간의 발전과정이 있다.

그러나 우리는 빠른 시간 이내 리글-뵐플린의 양식 도식은 서양 미술사에서 특정한 시기의 어떤 믿을 수 있는 '대표작'의 연구에서 얻은 것으로, 그것은 기본적으로 아직 진위가 가려지지 않은 작품에 대해 시대구분을 해야 하는 중요한 임무에는 맞지 않는다는 것을 깨닫게 된다. 비록 '선 위주'와 '회화적인 것', '촉각적인 것'과 '시각적인 것'의 양식유형은 확실히 대치되는 것이지만, 한 예술작품 가운데 시각의 내용으로서 그들 각종 유형의 출현은 항상 단지 전부의 표현이거나 혹은 의도 가운데의 일부분일 뿐이다. 이런 양식특성은 나타날 뿐 아니라 확실히 다른 양식 배경 속에 중복적으로 출현하는데, 우리가 아직 시대를 판단하지 않은 작품에 대해 '초기' 혹은 '후기'라고 하는 개념은 바로 필요하지만 한편 어떤 불일치점과 관련된다. 그러나 뵐플린의 양식범주는 미술사에서의 이러한 불일치점을 확립하기 위해 만든 것이 아니고, 그것들은 또 전체 양식의 배경을 재구성하는데 사용하려 했던 것도 아니다.

그리고 우리 모두는 리글과 뵐플린의 양식론이 일종의 결정론적

인 역사주의를 선양하는 것을 암시하고 있다는 것을 알고 있다. 두 사람의 양식도식 가운데, 대문자 'S'의 '양식(style)'은 일종의 거절할 수 없는 주동적인 힘이라고 여겨져 왔는데, 독립적 재현의 함의와 용어는 앞서 정한 진화의 길을 따라 견고하게 발전하였다. 이 두 명의 미술사가에 대해 말하자면, '필연운동'의 개념은 상당히 중요하다. 뵐플린의 학설을 근거해서 보면, 일종의 '관찰모델'은 다른 모델에 대한 진화과정으로 내정된 것 혹은 '신이 부여한 것'이다. 그러나 리글의 '조형의지'는 분명히 일종의 '기계 속의 영혼, 불가항력의 규율이 예술발전의 수레바퀴를 돌리는 것이다.'[12] 이런 유의 개념은 감정(鑒定)에서 계속 사용되고 있는데, 어떤 관념상의 구실을 제공한다. 즉, 양식변화는 개인적인 사상이나 감정을 가진 화가에 의해서 일어나는 것이 아니라 집단과 개인을 초월한 힘에 의해 일어나는 것이라고 보고 있다.

사람들은 결정론이 오늘날 곧 사멸할 신화가 되기를 희망한다. 우리가 현재 흥미를 갖고 있는 것은 양식변화의 역사와 변화하는 양식사로 '양식사'를 대체하는 것이다. 이전으로 거슬러 올라가면, 뵐플린은 양식특징을 일반적인 이론개념에서 얻은 성공에까지 축소하여, 마치 그가 인류의 예술목적의 범위를 그 '양식사'에서의 잘못으로 소멸시키려는 듯하다. 일반적인 역사와 일반적 양식발전의 논쟁이 인류의 의도에 아무런 이익이 없을 때, 미술사가 만약 이런 의도가 없다면, 그것은 거의 무의미한 것이다. 어떤 변화를 묘사할 때, 우리는 반드시 변화 이전의 각종 가능한 선택에 대해서 재구성해 보아서,

12) 곰브리치, 『예술과 환영: 회화 재현의 심리학적 연구』, 巴殿農叢書, 뉴욕, 1960, 19쪽. 중문 번역은 楊成凱, 范景中, 李本正譯 浙江攝影出版社, 1988年版

각각의 양식 특징으로 가장 충분한 의미로 어떤 특수한 예술문제에 대한 표현이 목적이 있는 해결이 될 수 있도록 해야 한다. 곰브리치의 말을 빌려 말하자면, "방법론적인 시각으로 보자면, 여기에서 중요한 것은 하나의 선택 행위는 단지 조짐의 의미를 갖고 있다는 것에 지나지 않고, 오로지 선택할 때의 상황을 추측할 수 있을 때라야 비로소 그것은 어떤 것을 표현해 낼 수 있다. …… 만약 모든 변화가 모두 운명적이라 피하기 힘들고, 완전하고 철저한 것이라면, 그렇다면 어떤 것도 비교할 자격이 없으며, 어떤 상황도 고려할 수 없고, 어떠한 조짐이나 표현도 연구할 것이 없다."13)

　중국화의 세계에서는 믿을 수 있는 작품이 부족하다. 그것들은 아주 이른 시기 대가들의 평론과 평가들을 포함해 매우 많은 문헌자료에서 보충할 수 있는데, 이러한 원전의 증거는 우리가 중국회화와 비평문제를 이해할 때 아주 중요한 요소이다. 이론과 실천으로부터 두 가지 부분이 긴밀하게 연결된 서예와 회화는 처음 시작할 때부터 중국인의 시각방식을 분명히 제약하였다. '기운'을 구현함에, 자연을 모방하는 것은 일반적으로 단지 부차적인 작용을 한다. 그리고 "기운"은 서예나 개념을 표현하는 문인화에 있어 아주 중요한 것이다. 산수화 가운데, "기운"의 의미는 자연 가운데 생장, 호응, 리듬과 결구의 기본법칙을 표명하는데, 준법과 태점과 같은 기록부호를 통해 구체적으로 나타난다. 중국화가에 있어 진실한 객체는 사물의 표상이 아니라 "정신"이다. 중국미술사에서 재현 기술의 시각적인 진보는 단지 우연한 변화로 간주된다.14) 사실상 중국화의 비평 가운데

13) 위의 주, 21쪽.
14) 감상 가운데 '신(神)'을 양식의 한 방면으로 평가하는 것은 물질의 방면보다 높은 것이다. 따라서 14세기의

재현 문제의 중요성은 계속해서 감소했다. 왜냐하면 한 화가의 위대함은 완전히 그가 성공적으로 '진(眞)'의 고정 이념에 도달할 수 있는가에 완전히 달려 있었기 때문이다. 마지막의 분석 가운데, '진'에 대한 재현에 대해서 말하자면, 그것은 다른 것이 아니라 영원한 '도'이고 혹은 우주의 '도' 그리고 기계적인 회화제작과 거리가 멀다.

어떤 중요한 예술이라도 창작이 모식화로 전환될 때 모두 의미 없이 되는 것처럼, 기본적으로 생각하는 것을 그려내는 중국 산수화는 날로 증가하는 형식주의와 경직화의 위협을 끊임없이 받아왔다. 천년이 넘는 중국회화사는 8세기부터 18세기까지가 주류인데, 이 기간동안 일련의 큰 양식변화를 볼 수 있다. 각각의 주도적인 양식이 점점 더 형식적으로 되면 자연히 소멸되었다. 그리고 어떤 경시된 고대양식을 탐구하여, 그 가운데 활력과 영감을 취해 새로운 주도적인 양식이 출현하였는데, 그것은 '진(眞)'이라는 비교적 오래된 개념에 대한 효과적인 새로운 회귀를 말한다. 그러나 중국회화 가운데 더욱 진실한 재현 문제는 아주 경시하였는데, 전통적인 비평가가 양식 변화를 논할 때 일반적으로 모두 화가 개인의 전기와 유파 및 그 영향에서 벗어나지 못하는 것과 같다. 작품의 질과 진위를 판단 할 때 사람을 상찬하게 만드는 재능과 지혜는 '정신'에 있지 작품의 물질적 특징에 있는 것이 아니기 때문에, 중국 감정가들은 초기의 화법 가운데 사용하던 표의적인 회화적 모티프와 후기 화법 가운데 동일한 모티프를 구분하지 않을 수 없다. 따라서 중국 전통의 회화사는 화가의 이름과 그들 상호간의 필법, 모티프 그리고 회화제재의 이름으로 가득 차

탕후는 "그림을 보는 것은 마치 미인을 보는 것과 같아 그 풍모와 정신은 몸 밖에 있는 것이다"라고 했다.

있는데, 예를 들어 후대 17세기 유명한 『개자원화보』의 내용이 대표적이다. 이러한 계속되는 양식전통은 시간적으로 불특정하고, 고정적인 시각 발달의 단계가 없어, 아직 완성되지 않은 큰 양탄자의 설계와 같아 단지 중요한 가로 색채는 있으나 서로가 연결된 것은 없다.

우리 앞에 놓인 임무는 두 가지이다. 첫째 우리는 반드시 묘사와 해석을 통해 중국회화 가운데 양식변화를 재구성해야 하고, 의식적이고 전문적으로 일반적 양식문제를 해결해야 한다. 또 일련의 관련이 있는 형식범주를 이용해(설령 그들 사이에 분명한 차이가 있다 하더라도) 그것들을 자세히 설명해야 한다. 이러한 시간 속의 형식 서열은 우리가 원작과 모작 사이의 차이를 저울질 하는 데 도움을 줄 뿐 아니라, 또 더욱 분명하게 연속되는 양식전통의 성질을 확정할 수 있도록 도와준다. 다른 한 측면으로 관련이 있는 문헌자료와 세상에 전하는 작품, 모본, 방작에 대한 연구를 계속하여, 우리는 반드시 창작 과정 가운데 중요한 시기의 원래 모습의 재건을 시도하고, 중요한 회화 재제에서 간섭을 가장 적게 받은 '원전'을 찾아야 한다. 만약 원래의 모습을 얻을 수 없다면, 이러한 때 나타나는 일반적 선택은 돌연 하나의 특수한 목적이 있는 선택으로 변하는 시기이다. 한마디로 말하자면, 우리는 반드시 중국회화 가운데 독특하면서 개인 창조가치의 '기준작품'을 연구해야 하고 동시에 그것을 규칙화시키는 것을 배워야 한다.

Wen Fong, "Chinese Painting-A Statement of Method", *Oriental Art*(N.S.), No.9, 1963.
洪再辛選編, 「論中國畵的硏究方法」, 『海外中國畵硏究文選』, 上海人民美術出版社, 1992.

묘장(墓葬): 미술사학과 갱신의 하나의 예

무홍(巫鴻)
미국 시카고대학교 교수

　필자는 이전 글에서 근래 서양학계의 '미술사 재구성'에 관련된 노력과 원인을 토론했으며, 아울러 몇몇 학자들의 개념과 순서의 갱신과 이 학과를 새롭게 구성하려는 시도에 대해 비중 있게 설명한 바 있다.

　논문 끝부분에서 필자는 이러한 시도의 기본적인 한계에 대해 설명한 적이 있는데, 비록 이러한 학자들이 전통미술사의 서양 중심주의에서 벗어나기를 희망하지만, 그들이 도입한 개념이나 분석방법들은 절대적으로 현대 서양의 철학이나 문화연구 그리고 시각연구에서 파생되었지, 결코 다른 문화와 다른 예술전통을 실제로 분석하는 가운데 공통적이고 본질적인 속성을 추출하는 사유과정에서 나온 것이 아니기 때문에 비록 새로 건립하려는 이념구도가 전통미술사의 면모와 전혀 다른 것이기는 하나 여전히 많은 문화적 편견을 극복하지는 못하고 있다. 이러한 한계는 우리에게 역사의 영역으로 '미술사의 재구성'을 고려해보도록 한다.

이러한 역사연구는 비록 개별적인 주제에 초점을 맞추지만, 논점을 대상 자체에 제한하지 말고 실질적인 문제의 분석으로서 미술사의 분석개념과 방법을 반성해보기를 바라고 있다. 일반적 개념으로부터 시작해 미술사를 재건하려는 노력과는 달리, 이러한 역사연구를 기초로 한 반성은 먼저 다른 미술전통과 현상은 아마도 다른 시각논리와 문화구조를 가지고 있다고 가정해야 하고, 더 나아가 층층이 쌓인 이러한 내재적인 논리와 구조를 발굴하고 이러한 발굴과정에서 끊임없이 미술사문화를 뛰어넘고 학제(學際)의 범위와 깊이가 확장되어야 한다. 그 의향은 새로운 제안이, 바로 '어느 곳에 놓아도 모두 꼭 들어맞는' 그런 한 세트의 새로운 이론으로 전통미술사의 이론방법론을 대체하려는 것은 아니다. 그러나 본인이 보기에 하부로부터 상부로 올라가는 사고방식은 아마도 원대한 학과갱신에 있어서는 더욱 본질적인 의의를 갖고 있다고 생각한다.

바로 이와 같은 이유로 본문에서는 하나의 구체적인 문제로부터 시작해 미술사를 재구성하는 문제를 논의하려 한다. 필자가 '묘장(墓葬)'이라는 제목을 선택한 것에는 세 가지 기본적인 출발점이 있다.

첫 번째는 고분문화는 고대 동아시아, 특히 고대 중국에 수천 년 동안 계속해서 발전한 역사를 가지고 있는데, 세계적으로 보아도 가장 독특한 것이다. 중국 자체로 말하자면, 고분 역시 우리가 알고 있는 가장 유구한 역사를 지닌 하나의 종합적인 건축과 예술전통이다. 다른 유형의 종교와 예제예술(礼制藝術: 예를 들면 불교·도교 예술)보다 더욱 긴 역사를 가지고 있다.

두 번째는 고분이 오랫동안 발전하는 과정에서, 중국 고분전통은 한 묶음의 독특한 시각언어와 형상 그리고 사유방식을 만들어냈을

뿐 아니라, 동시에 본토 종교와 윤리, 특히 중국인의 생사관이나 효도사상과 밀접한 한 묶음의 개념체계를 발전시켰다. 이러한 언어와 개념을 연구하고 이해하는 것은 중국고대예술품의 제작과 미학가치를 이해하는 데 아주 중요한 의의를 갖고 있다.

세 번째는 비록 고대고분의 발굴보고와 유형학적 연구가 헤아릴 수 없이 많고, 비록 일부 학자들이 고분의 미술사 가치(특히 고분벽화와 화상장식(畵像裝飾))에 대해 비교적 깊이 있는 분석을 시작했지만, 고분예술은 아직 그림이나 청동기, 도자 혹은 불교미술과 같이 중국미술사연구와 교육과정에서 전문영역(Field of specialization) 혹은 '세부전공(sub-discipline)'으로 발전하지 못하였고, 고고재료를 처리하고 해석하는 데 일련의 체계적인 이론과 방법론을 갖고 있지 못하다.

셋 가운데 가장 최후의 출발점은 하나의 큰 판단을 포함하고 있는데, 좀 더 해설할 필요가 있다. 전체적으로 이야기하자면 고분연구가 미술사 전문영역으로 발전하지 못한 기본적인 하나의 이유는 고고학과 미술사 가운데 유행하는 '고분'의 협의적인 이해에서 때때로 그것을 일종의 독특한 지하건축으로 정하거나 건축사와 고고유형학에 놓고 있기 때문이다. 그러나 역사상 실재 존재하는 고분은 결코 하나의 건축적 몸뚱이가 아니라, 건축, 벽화, 조각, 기물, 장식 심지어 명문 등 다양한 예술과 시각형식의 종합체이다. 중국고대문헌 가운데 사람들은 어떻게 고분을 준비하는가에 대한 가르침을 주는 정보가 적지 않다. 예를 들면 『의례(儀礼)』, 『예기(礼記)』, 『주자가어(朱子家語)』, 『대한원릉미장경(大漢原陵秘藏經)』 가운데 관련된 조목은 모두 예외 없이 고분의 내부배치, 명기의 종류와 형식, 관의 등급과 장식 등 각 부분에 대해서 설명하고 있다. 고고학에서 발굴한 부지기수

의 고대 고분 가운데의 풍부한 내용물과 세밀한 설계는 묘를 건축하는 자의 마음속 '작품'이 결코 단독의 벽화, 명기 혹은 토용이 아니라, 완전히 내부적이고 논리적인 고분 자체라는 것을 증명한다.

고대고분의 이러한 종합적 성격은 어떤 사람도 어렵지 않게 이해할 수 있다고 나는 생각한다. 그러나 만약 현존하는 고분연구의 방법과 수단을 생각해보면 우리는 금방 이러한 방법과 수단이 모두 고분의 기본성격과 거리가 멀다는 것을 한눈에 볼 수 있으며, 심지어 연구자의 의식 가운데 이러한 성격의 작용을 말살시키는 역할을 하는 점을 알 수 있다. 고분 건축사와 유형학의 전문연구 밖에 가장 많은 연구내용은 고분에서 출토된 '중요문물'에 대한 것이다. 설명이 필요한 것은 나는 결코 고분에서 출토된 특수물품에 대해 전문연구를 진행하는 것에 대해 반대하지 않는다. 이러한 연구는 장래 절대적으로 필요한 것이다. 그러나 만약 하나의 전체적인 '고분'이라는 개념으로서의 분석기초가 없는 상태에서, 이러한 전문적인 연구는 어떤 특수지식을 증가시키지만 동시에 그들이 의존하며 존재했던 문화, 의례와 시각 환경을 소멸시키며 모르는 사이에 고분을 하나의 유기적인 역사 존재에서 다른 종류의 고고재료 혹은 '중요문물'이 땅 아래 묻힌 창고로 변화시키고 있다.

이런 고분의 의의 변화는 오래되었다고 할 수 있는데, 적어도 고대 물품을 소장하는 의식과 그런 행위가 생기던 때까지 거슬러 올라갈 수 있다. 물론 사람들은 오래된 묘 가운데 그들에게 어떤 특수한 의의가 있는 물품을 얻기 시작할 때부터, 사자나 고분 자체에 대해서는 고려하지 않았다. 사료에는 "한무제(漢武帝) 분음(汾陰)이 정(鼎)을 얻었다. 한선제 부풍(扶風)이 정(鼎)을 얻었다"라는 기록이 있는데, 대

개 고분이나 땅굴에서 나온 것이다. 그러나 이러한 '보기(寶器)'와 같이 있던 물품이나 출토 상황에 대해서는 모두 결여되어 있다. 송대 금석학의 발생이 비록 사학연구의 일대진보를 가져왔고, 고고자료로서 역사의 전통을 보충하기 시작했다고는 하나, 고분에게는 액운을 가지고 왔다. 왜냐하면 금석학의 주요 연구대상은 동기와 석각 명문이기 때문이다. 따라서 이러한 특수한 고대물건은 바로 선비들이나 황실과 지방 토호들이 다투어 소장하려는 대상이 되었다. 문헌에 의하면, 송 휘종 즉위 후 "전장제도는 옛날부터 시작되었는데, 아득히 먼 요순의 생각을 쫓는다(憲章古始 渺然追唐虞之思)"라고 하여 대량으로 고동기를 소장하였다. 그 결과 "세상이 이미 그것을 귀하고 좋아하는 것을 아는 까닭에 하나의 동기를 얻는 자는 그 값어치가 10만에 달했고 후에는 백만에 달했다. 따라서 천하의 무덤들이 깨져 거의 남아나지 않았다"라고 하였다.

학술적인 단계로 보면 "천하의 무덤이 깨져 거의 남아나지 않았다"라는 것은 고분의 역사, 문화 및 예술가치에 대해 깊이 고려하지 않고 부정한 것이라고 이해할 수 있다. 그러나 이러한 부정은 확실히 전통 고기물학(古器物學)의 현실적 기초이며 존재의 조건이다. 청대는 금석학이 부흥하고 크게 발전하였는데, 그 영광의 또 다른 측면은 "그 시기 금석기물이 언덕과 구릉에서 나왔는데 이전의 수십 배에 달했다"는 것이다. 천년에 가까운 이 학술의 이정을 종결하여 청대 금석학자이자 소장가이며 동시에 조정고관이었던 완원은 다음과 같이 적고 있다. "북송 이후 고원의 고대무덤에서 얻은 것이 많았다. 처음에는 그것을 신기하고 상서롭게 여기지 않았다. 그러나 어떤 사람은 그것을 완상하였고, 학자들은 문자를 해설하여 날이 갈수록 자

세하였다." 이 말 가운데 언급하지 않은 것은 이 천 년 가운데 전통 '실학'은 고분역사에 대한 지식에 대해 '날로 자세하였다'라는 말이 없을 뿐 아니라, 의식적으로든 무의식적으로든 끊임없이 이 역사적 기초를 연구하고 새롭게 재구성하는 것을 파괴하였다.

이러한 시각으로 보자면 과학발굴을 기초로 한 현대고고학은 소장가, 감상가, 고증이 하나로 되었던 전통 고기물학과는 본질적인 차이가 있다. 가장 다른 하나는 고기물학이 이름 그대로 하나하나의 물품과 명문을 연구하는 학문이라면 과학적인 고고발굴은 '유적'을 대상과 테두리로 하고 그 기본 사명은 조사한 유적의 전부 상황을 밝히고 기록하는 데 있는데, 출토유물을 포함할 뿐 아니라, 지층도 포함하며, 상대적 위치 등 일련의 정보도 포함한다. 따라서 이후의 분석과 해석에 가능한 완전한 재료를 제공한다. 이와 같은 차이 때문에 20세기 1920~1930년대 안양 은허 상대왕릉의 체계적인 발굴은 중국 고분연구 역사상 획을 긋는 역사적 의의를 가지고 있다. 먼저 고대고분을 엄격한 학술대상으로 하여 처리하게 되었고, 또 고대고분의 첫 번째 모범적인 예로서 발굴과 기록을 제공하였다.

그러면 왜 안양을 발굴한 지 70~80년이 지난 오늘, 종합적인 고분연구(고분유형 혹은 단독 출토물에 대한 분석이 아닌)가 중국미술사 가운데 아직 전문적인 영역 혹은 학과에 준하는 것이 되지 않았는가? 나는 두 가지 이유가 있다고 생각한다. 하나는 고고유형학(考古類型學)이 고기물학(古器物學)에 대한 절충적 태도이고, 두 번째는 서양에서부터 들어온 고전미술사가 독립된 예술품과 예술전통에 의존하고 있기 때문이다. 전자의 주요한 학술 표현은 고고발굴보고로 이루어지는 '삼단식' 결구이다. 첫째 고분형식과 장구(葬具)의 기록, 그

후 출토유물 분류 묘사, 마지막으로 연대 및 기타 특수문제의 결론과 부록이다. 이 삼단 가운데 제2단, 즉 기물의 분류 묘사는 항상 한 보고서 가운데 대부분의 내용을 차지한다. 선진 고분 가운데 출토유물은 먼저 재료로 분류하여 동, 철, 금은, 도자기, 옥석기 등으로 분류하고, 각 재료 가운데서도 더욱 세밀하게 분류한다. 예를 들어 정(鼎), 궤(簋), 호(壺), 두(豆), 벽(璧), 황(璜), 환(环) 등 각 그릇의 종류도 더욱 세밀하게 유형을 분별한다. 예를 들어 방호(方壺), 편호(扁壺), 원호(圓壺) 또는 Ⅰ식정(式鼎), Ⅱ식정, Ⅲ식정 등이다. 한나라 시대 이후 고분의 보고에서는 간혹 화상석, 벽화, 묘용 등의 전문적인 항목이 첨가되기도 하고, 때론 이런 것들을 모두 '출토유물' 한 장에 포함시켜 소개하기도 한다.

이와 같은 기록방법 및 기물을 중시하는 묵시적인 시각은 고기물학 가운데서 발전한 것이 아주 분명하다. 그리고 비록 대형발굴보고서는 일반적으로 출토물품 위치 및 상관된 묘사를 포함하고 있지만, 기록이 상세하고 간단한 정도의 차이가 너무 심하다. 그리고 많은 수의 '발굴간략보고(發掘簡報)'는 거의가 이러한 정보를 대량으로 압축하고 있고 심지어는 완전히 생략하고 있어 고고학발굴보고서가 거의 출토품의 기록같이 되어있다.

미술사의 시각으로 보면, 이 학과가 유럽에서 빨리 발전한 것도 미술소장 및 고물학(Antiquarianism)의 강렬한 영향을 받은 것으로, 예술전통과 기물종류를 중심으로 한 내부분과를 형성하였다. 이러한 고전미술사가 중국에 소개될 즈음, 그것은 쉽게 중국 본토의 서화감상 및 고기물학과 합류될 수 있었고, 중국미술통사를 쓰는 데 하나의 공통적인 토대가 되었다. 예를 들어 첫 번째 영문판 중국미술사는 스

테판 부셸(Stephen W. Bushell)이 20세기 초 영국국가교육위원회의 위탁을 받아 쓴 것이다. 부셸이 이 책의 머리말에 자기를 "중국 골동과 예술품을 가능한 대로 수집하고, 각 영역에서 난잡한 지식을 갖고 있는 사람"이라고 소개하고 있다. 그가 1910년 출판한 두 권의 『중국예술(Chinese Art)』은 모두 12장이다. 매 장은 중국예술 가운데 하나의 종류를 설명하고 있다. 그 논증의 주요한 출처는 런던 빅토리아 엘버트 박물관 소장품 가운데 '전형기물(典型器物)'이었다. 이후 쓰인 많은 중국미술통사는 거의가 이 구조를 따르고 있다. 비록 어떤 저작은 각 시대별로 역사 서술의 주요한 방법으로 쓰고 있다. 그러나 각 시대 혹은 시기 내에서는 여전히 예술종류를 기본단위로 서술하고 있다.

같은 분류체계는 미술사 연구, 교육 및 미술사가의 전공 신분도 규정하였다. 이러한 역사 테두리 가운데, 고분의 주요한 기능은 각종 '전문사'에 첫 번째 재료를 제공하였다. 회화사, 서예사, 조소사, 도자사, 청동기, 옥기 등 각 방면 연구의 전문가들이 모두 고분 속에서 획득한 이전에 알지 못하던 가장 새로운 증거를 바탕으로, 각 전문영역을 풍부하게 하고 완전하게 하였다. 바로 전통 고기물학같이 이러한 연구는 중국미술사를 건립하면서 두 가지 작용을 하였다. 하나는 끊임없이 개별적인 예술품 혹은 전문예술 분야의 지식을 증가시켰다. 그러나 다른 한 방면으로 끊임없이 이러한 지식의 역사기초를 와해시켰다. 즉, 고고증거의 본래의 맥락(Original context)이 사라진 것이다. 이러한 본연의 맥락이 다시는 존재하지 못하게 되면, 고분 자체에 대한 학술적 고려도 자연히 소멸하게 되는 것이다.

따라서 고분연구가 미술사학과의 중요한 조건이 되려면 가장 중요한 것은 고분 전체를 연구 및 분석 대상으로 해야 하며, 더 나아

가 이러한 테두리 가운데 고분의 어떤 구성요소 및 그 관계를 토론해야 한다. 예를 들면 고분 가운데 건축, 조소, 기물과 회화의 의례기능, 설계의도와 바라보는 방법 등, 고분에 대해서 이와 같은 하나의 새로운 학술을 정립할 수 있는 것은 바로 이러한 정립이 우리에게 원래 등한시된 많은 중요한 현상을 일깨워주기 때문이며, 고분을 고대문화나 종교와 예술을 이해 할 수 있는 실질적인 증거물로서 더욱 높게 활용할 수 있기 때문이다. 여기에서는 유명한 마왕퇴 1호묘 가운데 세부적인 부분을 예로 들어 이러한 새로운 정립의 가능성을 이야기하고자 한다.

서한 초기 대호부인의 이 수혈곽실묘는 저 유명한 백화를 제외하고도 천여 점의 다른 물품이 출토되었다. 이 묘의 발굴보고서는 모두 4장으로 나누어져 있다. '고분위치와 발굴과정(墓葬位置和發掘經過)(2쪽)', '묘장형제(墓葬形制)(34쪽)', '수장기물(隨葬器物)(120쪽)'과 '연대와 사자(年代與死者)(3쪽)'이다. '수장기물' 1장에서 모든 출토물을 10가지로 나누고 있다. 백화(帛畵), 방적품(紡織品), 칠기(漆器), 목용(木俑), 악기(樂器), 죽사(竹笥) 기타 죽목기(竹木器), 도기(陶器), 금속기(金屬器), 죽간(竹簡)의 순서로 하나하나 실렸다. 이 고분의 출토물이 여러 차례 국내외 전시에 참가할 때 전시품 역시 기본적으로는 이와 같은 분류에 의거해 진열되었다. 그러나 우리는 반드시 이와 같이 질서정연한 분류체계가 고분설계자의 의도를 반영하지 못하며, 한대문화와 예술의 특성도 아니라는 것을 인식해야 한다. 다행히 발굴보고 가운데 반 장 정도 길이의 묘사와 부수적으로 그린 '수장기물분포도'가 있어 우리는 2천여 점의 다른 재료와 형제(型制), 기능의 기물이 묘 가운데 실질적으로는 서로 뒤섞여 있고, 모두 다른 공간을 채우는

물품으로 사용되고 있으며, 아울러 동시에 이런 공간의 예의와 상징 의의를 확정하고 있다는 것을 알 수 있다.

곽실 북단 머리 상자를 중심으로 예를 들어보자, 내가 통계한 바로는 모두 68점(組)의 기물이 출토되었다. 재료를 근거로 보면, 칠기, 죽기, 목기, 도기, 방직품, 풀 종류이며, 용도로 나누어보면, 가구, 음식기, 화장품, 기거용품, 옷, 목용과 방제악기 등이다. 이러한 물건이 발굴보고서에 재료와 기형으로 분류된 이후, 그들 사이의 원시 공존 관계는 사라졌다. 역사 증거의 기능이 서한 초기 조형과 장식풍격의 전형적인 예증으로 변화한 것이다. 그러나 만약 우리가 '기물분포도'를 근거로 해서 그들의 머리상자 가운데 원시위치를 복원하고 세심하게 기물 간의 관계를 관찰한다면 우리의 눈앞에는 천천히 대략 높이 3미터, 넓이 1미터, 깊이 1미터 30센티미터의 밀폐된 하나의 공간 안에 세심하게 배치된 하나의 무대와 같은 장면이 나타난다. 상자 안에 네 벽에 비단으로 된 수건이 걸려 있고, 땅 위에는 대나무 자리가 깔려 있다. 왼쪽 끝에는 채색병풍이 세워져 있고, 병풍 앞에는 뒤로 기대는 수놓은 베개가 있고, 곁에는 기대는 작은 책상의 편안한 자리가 있다. 좌석 앞의 칠 책상 위에는 식품과 밥 먹는 도구가 진열되어 있으며, 옆에는 되그릇(鈁), 국자(勺) 등의 술 도구가 있다. 방 오른쪽 끝에는 의자 있는 곳을 향하여 20여 개의 나무로 된 인형이 있고, 그 가운데 살아 있는 것같이 무용하는 인형과 음악을 연주하는 인형은 현재 노래와 무용이 진행되고 있다는 것을 보여주고 있고, 음악이나 무용을 보는 사람들은 병풍 앞면에 앉아 있는 주체(subject)이다. 이 주체는 비록 형체가 없지만, 그 신분은 확정하기가 어렵지 않다. 좌석 주위에 놓인 개인물품들은 여성들이 사용하는 화장품과 가발의

칠경대(漆奩), 2천 년이 지나도록 의자의 앞에 단정하게 놓여 있는 한 쌍의 비단 신발과 하나의 나무 지팡이 등이다. 하나만 있는 것이 아니라 그 짝이 있는 것으로, 이 묘에서 출토된 백화에 묘사된 대후 부인도 지팡이를 지탱하여 서 있다. 병풍 앞의 의자는 묘주 대호부인을 위해서 설치된 것이 분명하다. 옆에 놓인 개인용품 의자 옆의 지팡이 및 의자 앞의 비단 신발, 잔합 가운데 술과 영원히 멈추지 않는 노래와 춤은 고분설계의 의도가 결코 대호부인의 의자와 거실을 표현하는 것이 아니고 그의 영혼과 사후가 여전히 현재의 느낌들(senses)로 존재하기를 바라는 것이다. 바꾸어 말하면 전체 머리 상자는 '재현이 아닌(non representational)' 방식으로 그의 존재를 표현하는 것이 아니라, 세심한 구조의 환경 가운데 유려한 무용을 지켜보고, 사람을 감동시키는 음악을 들으며, 그를 위해 특별하게 준비한 맛있는 음식을 맛보게 하는 것이다.

비록 이것은 단지 하나의 국면에 지나지 않으며, 결코 완전한 예가 아니다(이러한 연구방법에 따라 우리는 계속해서 묘 가운데 기타 세 개 곽실, 네 층 칠관 및 유체의 처리와 장식, 그리고 반드시 이 고분과 대호부인의 아들인 마왕퇴 3호묘를 비교 분석해서 두 묘 사이의 공통점과 특수성을 이해해야 한다). 그러나 곽실 머리 상자의 이 간단한 재구성과 관찰로 이 묘를 유형학 연구대상으로 할 때 소홀히 하는 일련의 문제들을 이미 제기하였다. 이러한 문제는 두 개의 방향을 따른다. 하나는 이 묘의 설계와 진열이 반영하는 종교사상과 장례 의례 문제이고, 다른 하나는 미술사의 기본분석개념과 방법론에 파급된다. 전자는 왜 마왕퇴 1호묘의 설계자와 건설자가 사자의 영혼을 위해 이러한 일련의 특수한 공간을 만들었는가, 이것이 한나라 초

기의 새로운 현상인가 아니면 더욱 빠른 시기로 그 연원을 추적할 수 있는가, 이것이 남방 초 지역의 특수한 전통인가, 아니면 전국에 보편화된 것인가, 이러한 특수공간과 관실의 관계는 어떠한 것인가 등이다.

가장 마지막 문제와 관련해 내가 이전에 발표한 한 편의 논문을 보면, 이 묘 가운데 백화 중심 부분의 초상, 제2층 칠관 전당 아래 부분에 저승의 세계로 막 들어가는 여인의 형상, 곽실 머리 상자 가운데 음악과 춤을 감상하는 무형의 영혼 및 염을 끝내고 입관해 지금까지 아직 상하지 않은 시신(『礼儀中的美術』, 三聯書店, 2005年版, 101~122쪽, 어떤 학자들은 백화 윗부분 손으로 달을 떠받치고 있는 여성 또한 사자라고 본다.)을 포함해 네 명의 대호부인의 '형상'이 있다. 그러나 나는 아직 이런 다른 '형상'들 사이의 관계를 해결하지 못하였고, 그것들이 어떻게 중국 고대 끊임없이 변하는 영혼 관념을 반영하고 있는지도 해결하지 못했다.

두 번째 문제와 이 논문의 주제는 상당히 밀접한 관계가 있다. 즉, 방법론에 있어서 단계상, 이러한 중국고대고분의 전체적인 연구에 대해 장차 우리를 미술사 가운데 일부 기본개념과 연구방법에 대해 다시 생각하게 한다. 예를 들어 '관찰'의 문제는 미술사의 분석에서 계속 핵심적인 작용을 하였다. 많은 시각심리학과 예술재현의 이론 모두 이 시각으로 발전하여 형성된 것이다. 그러나 중국고대 고분전통의 연구는 자연적으로 하나의 문제를 제기하였다. 누가 묘 가운데 정묘한 화상, 조각과 기물을 보는 사람인가? 확실히 고대문헌과 고고발견 모두 묘문을 닫기 이전, 친속과 망자를 애도하는 자들이 묘 안에서 제사를 지내거나 내부의 진열을 보았을 가능성이 있다. 그러

나 더욱 본질적인 의의는 중국고분문화의 움직일 수 없는 중심원칙은 '장(藏)', 즉 고대인들이 반복적으로 강조한 장자(葬者)는 "藏也, 欲人之不得見也(묻는다는 것은 감추는 것이다. 다른 사람에게 보이지 않도록 하는 것이다)"라고 했다. 여기 '不得見'의 원칙과 '관찰'을 목적으로 한 미술전통은 완전히 다르다. 따라서 우리도 현대미술사 가운데 시각심리학과 일반성 재현 이론을 단도직입적으로 가지고 와서 고분예술을 해석할 수는 없다. 그러나 다른 시각으로 보자면 앞의 마왕퇴 곽실 머리 상자의 토론도 '관찰'의 개념이 고분예술 가운데 여전히 존재한다는 것을 설명했다. 그러나 이러한 '관찰'의 주체는 결코 외재의 관찰자를 말하는 것이 아니라 상상 가운데 고분 내부의 사자영혼을 말하는 것이다. 이것이 바로 이론상 새롭게 토론해야 할 '관찰'의 주체성(subjectivity)과 시각표현 문제이다. 따라서 미술사의 일반적인 방법론으로부터 수정과 보충을 해야 한다.

이 예는 또한 고분연구학과화의 과정이 결코 행정명령의 방식으로 도달할 수 없다는 것을 설명하고 있는데, 반드시 고분 자체 특수한 논리와 역사발전의 발굴과 증명으로 점차적으로 실현되어야 한다. 공간과 '관찰' 문제 이외에 고분 전체 연구 역시 예술매체와 표현형식 등 기본 미술사 개념을 재고하게 만든다. 예를 들어 중국 고대 고분예술 가운데 기본구성의 하나는 바로 '명기(明器)'이다. 그 기본원리는 사자를 위해 만든 기물은 반드시 재료, 형태, 장식, 기능 등 각 방면에서 살아 있는 사람을 위해서 만드는 것과는 차이가 있다는 것이다. 이렇게 보면, 현재 미술연구 가운데 이질적인 것이 섞여 각종류 미술의 발전사를 연구하는데, 이것은 검토할 필요가 있다. 생각해 볼 필요가 있는 한 문제는 '명기' 개념의 발생과 발전이고, 다른

한 측면은 다른 역사 시기에서 '명기'의 예술표현 및 어떻게 고분 가운데 조소와 벽화 및 다른 기물과 서로 조화를 이루어, 사자를 위해 황천 아래의 지하세계를 세웠는가 하는 것이다. 이 두 영역은 한편으로 고대중국미술의 이해를 풍부하게 할 수 있고, 다른 한편으로는 미술사 이론방법론의 넓은 탐색에 고려할 만한 실질적인 예를 제공해 준다.

巫鴻, 「'墓葬': 美術史學科更新的一个案例」, 『美術史十議』, 三聯出版社, 2008.

최근 30년 동안 중국미술이론 연구에 대한 간략한 정리

진지유(陣池瑜)
중국 청화대학교 교수

최근 30년 동안 중국의 미술이론 연구성과는 상당히 풍부하고 다양하였다. 본문에서는 그중 미술기본원리에 관한 연구와 미술학 학과연구(美術學學科研究), 중국고대 미술이론연구와 외국미술이론연구의 세 가지 측면을 간략하게 정리하겠다.

1.

중국고대 화론과 서론은 상당히 발달하였다. 20세기에 들어오면서 '미술'이라는 새로운 단어가 유입됨에 따라 화가와 이론가들이 미술의 각 부문에 대해서 종합적인 연구를 시작했고, 현대적인 형태의 미술기본원리를 세우기 시작했다. 이 방면에 중국고대에서는 참고할 것이 없어 일본의 것을 거울삼아 배웠다. 20세기 1920~1930년대 편찬한 『예술개론』, 『미술개론』이 바로 이와 같은 것이다. 20세기 전반

기 50년 동안 단지 황참화(黃忏華)가 편집해서 쓴 목록이 많지 않은 『미술개론』(1927)만 볼 수 있고, 약 50년 동안 다시는 『미술개론』과 같은 책은 보이지 않는다. 1980년 류강기(劉剛紀)가 중국예술연구원 미술연구소 연구생들에게 강의하기 시작하면서부터 『미술개론』 수업이 시작되었다. 강의 내용은 등복성(鄧福星), 수천중(水天中)이 정리했고 복사본을 간행했으며 이후에 부분적인 목록을 『미술사론』 잡지에 발표하였다. 이 책은 마르크스주의 철학 원리를 바탕으로 미술의 특징과 같은 문제를 해석하고 있는데, 신중국이 건국된 이후 처음으로 만들어진 『미술개론』이다. 1994년 왕굉건(王宏建), 원보림(袁寶林)의 주편으로 출판된 『미술개론』은 비교적 체계적이고 개념이 명확한 미술기본원리를 다룬 저작으로 이 시기의 수준을 대표한다고 할 수 있다. 1990년대 이후 고등미술교육이 발전함에 따라, 미술개론 교재가 대량으로 요구되었다. 양강(梁江)의 『미술개론신론』, 등복성(鄧福星)이 최근에 출판한 『미술개론』은 장과 절의 구분이 달라 새로움을 불어넣었다. 미술원리에 관한 부분은 아직 탐구 중이며 틀과 체제 및 관점과 방법 등에서 아직도 더욱 뛰어넘을 것이 많다.

미술학은 1980년대 중기 등복성(鄧福星), 장도일(張道一) 선생이 제창한 것을 계기로 하여, 1990년대 초에는 국가에 의해서 2등급 학과가 되었고, 미술학연구도 여기에 맞추어 발전하게 되었다. 본인이 일찍이 주필로 한 『미술학연구』 총간의 발간사에서 「미술학학과 건설에 더욱 힘써야 한다(加强美術學學科建設)」가 1997년 『미술관찰』에 발표된 후 일찍이 반향을 일으켰다. 등복성 주필의 『미술학문고』, 정녕(丁宁)의 『미술심리학』, 손진(孫津)의 『미술비평학』, 서건융(徐建融)의 『미술인류학』, 왕국생(王菊生)의 『조형예술원리』, 진지유(陣池瑜)의 『중국현대미술학사』, 정명태(程明太)의 『미술교육학』, 당가로(唐

家路), 반로생(潘路生)의『중국민간미술학개론』, 이일(李一)의『중국고대미술비평사강』, 곽소천(郭曉川)의『서방미술사연구』그리고 이광원(李廣元)의『색채예술학』(2000년 흑룡강미술출판사출판) 등이 출간됐는데, 이 시리즈 책은 미술학의 학과발전에 일정한 촉진제 역할을 하였다. 비록 당시 학자들 가운데 몇몇은 적극적으로 '미술학'을 반대했지만, 현재는 이미 음악학, 희극학과 동등한 2등급 학과가 되었으며 학계에서 보편적으로 받아들여지고 있다.

연구부분에서 미술사회학과 심리학 등 방면의 연구에서 깊이 있는 발전이 기대되며, 이 밖에 미술학의 지엽 및 학제적 연구가 더욱 활발하게 이루어지는 것이 필요하다. 미술학연구의 한 방편으로서 비교미술연구 역시 일련의 성과를 거두었다. 원보림(袁寶林)은 솔선해서 1998년『비교미술교과과정(比較美術教程)』을 출판하였고, 곽효천(郭曉川)이『중서미술사방법론비교』를 출판하였으며, 홍혜진(洪惠鎭)은『중서회화비교』를, 요양(廖陽)은『중서미술제재비교』, 이설매(李雪梅)가『중서미술소장비교』를 출간했다. 이 밖에도 진진렴(陣振濂)이『근대중일예술사실비교연구』를, 공신묘(孔新苗)와 장평(張萍)이『중서미술비교』를, 왕용(王鏞)이『이식과 변이-동서예술교류』를 출판하였다. 이러한 저작들은 서로 비교하면서 더 나아가 중국미술의 특징을 확립하려고 시도하고 있다. 그리고 연구시야가 역시 끊임없이 넓어지고 있다는 것을 반영하고 있다. 비교미술은 아직 하나의 새로운 학과이며, 초보적인 단계에 처해 있어 끊이지 않는 발전이 필요하다.

미술이론을 전문적으로 연구한 것으로는 1980년대와 1990년대 초의 몇몇 미술학 박사생들이 원시미술을 주제로 하여 쓴 박사논문들이 있다. 작자로는 등복성(鄧福星)의『예술 이전의 예술』, 유효순(劉

曉純)의 『동물쾌감으로부터 인간의 미감』, 장효릉(張曉凌)의 『중국원시예술정신』, 손진화(孫振華)의 『생명, 신기(神祇), 시공-조각문화론』 등인데, 이러한 논저는 재료, 관념 그리고 방법 측면은 말할 것도 없이 정도는 다르지만 원시예술의 연구를 심화시켰다.

특히 추앙할 만한 것은 왕조원(王朝聞) 선생으로 그는 20세기 하반기 가장 중국적인 특색의 미술이론을 연구한 대표적 인물이다. 그는 마르크스주의의 능동반응론(能動反映論)과 변증법을 고수하는 한편, 다른 한 측면으로는 교조주의를 취하지 않고, 예술창작과 감상, 예술 직감과 체험에서 출발해 창조적인 새로운 개념과 이론을 제기하여 20세기 중국미술이론에 중요한 공헌을 하였다.

1980년대, 유강기(劉綱紀)가 3권으로 선집한 『왕조원문예론선』이 출판되었고, 1980년대 이후에 왕조원이 출판한 것 가운데는 『심미형태』, 『심미를 논하다(談審美)』, 『조소조소(雕塑雕塑)』, 『신과 물유(物游)』, 『투나영화(吐納英華)』, 『정점에 이르지 않다(不到頂点)』, 『왕조원학술논문자선집』 및 22권의 『왕조원 문집』 등이 있다.

전문적인 연구에서 일찍부터 어느 정도 영향을 준 저술로 진취(陣醉)의 『나체예술론』, 등복성의 『회화의 추상과 추상회화』, 오관중(吳冠中)의 『동서를 찾다(尋找東西集)』, 적묵(翟墨)의 『예술가의 미학』, 반경중(范京中)의 『도상과 관념』, 조의강(曹意强)의 『예술과 역사』, 임목(林木)의 『문인화론』, 노보성(盧輔圣)의 『중국문인화 감상』, 필건훈(畢建勛)의 『만상의 근본-중국화 기본원리와 방법』, 정공(鄭工)의 『연진(演進)과 운동-중국미술의 현대화』, 우극성(牛克誠)의 『색채의 중국회화』, 하청(河淸)의 『모던과 포스트모더니즘』, 여팽(呂澎)의 『현대화론: 새로운 형상언어』, 주청생(朱靑生)의 『사람이 없는 것이 예술가

이고, 또 사람이 없는 것은 예술가가 아니다』, 여품전(呂品田)의『중국민간미술관념』, 원운보(袁運甫)의『유용내대(有容乃大)』, 추문(鄒文)의『미술사회관－당대미술과 공공문화』등과 적묵(翟墨)과 왕단정(王端廷)이 주편으로 발행한『예술동서총서』에 수록된 12권은 최신의 이론연구 성과이다. 이러한 전문 연구성과는 대부분 독자적인 부분이 있어 중국미술이론 연구에 중요한 부분이 되었다. 일부 화가와 비평가의 문장이 미술이론 건설에도 일찍이 일정한 작용을 하였다. 예를 들어 1980년대 초 오관중이 발표한『형식미를 논하다(論形式美)』,『추상미술을 논하다』,『내용이 형식을 결정한다』등은 개혁개방 초기 미술계 사상 해방에 큰 영향을 주었다. 그가 1990년대 발표한『필묵은 영이다(筆墨等于零)』및 장정(張仃)이 발표한 변론성 저작『중국화의 마지막을 사수하다(守住中國畵的底線)』역시 큰 영향을 주었다. 원운보가 발표한 벽화나 공공예술학과의 논문은 공공예술학과의 건립에 중요한 역할을 하였으며, 관련된 비평가들이 당대예술의 비평 가운데 미술이론과 비평이론의 건설에도 도움을 주었다. 대표적인 평론집으로는 팽덕(彭德)의『시각혁명』, 양소군(郞紹君)의『엘리트예술의 새로운 건설』, 수천중(水天中)의『역사, 예술과 사람』그리고 진이생(陣履生)의『예술의 명분으로(以藝術的名義)』등이 있다.

2.

학과연구에서 원래 필요로 하는 것이든 혹은 현대중국미술이론의 필요에 의해서든 중국전통화론을 연구하는 것은 중요한 과제이자

임무이다. 20세기 전기와 중기 황빈홍(黃賓虹), 등실(鄧實), 우안란(于安瀾), 여소송(余紹宋), 유검화(兪建華), 등이집(鄧以蟄), 등고(滕固), 유해속(劉海粟), 심숙양(沈叔羊) 등의 사람들이 중국화론의 정리와 연구 방면에 일찍이 중요한 공헌을 하였다. 개혁개방 30년 이래 일군의 미술사학자들과 미학자들이 중국화론에 대해 진일보한 연구를 하여 새로운 성과를 거두었다. 예를 들어 오려보(伍蠡甫)의『중국화론연구』, 유강기(劉綱紀)의『중국미학사』제2권 가운데 위진남북조화론의 연구, 갈로(葛路)의『중국고대회화이론발전사』, 김유낙(金維諾)의『중국미술사론집』하권 '사적과 감평' 가운데 중국고대회화저술의 연구, 양성인(楊成寅)의『석도화학』등, 이러한 원로전문가들은 화론통사 방면, 혹은 특정한 제목이나 특정한 책, 혹은 한 시대의 화론에 깊이 있는 연구를 하여 현저한 연구성과를 내놓았다. 특히 완박(阮璞)의『畵學叢證』,『중국화사논변』,『화학계증』,『화학십강』등의 저서 및 문집 가운데 중국화론화사고증, 논변에서 솜씨가 돋보였다. 그는 「사혁 '육법' 원의고(謝赫 "六法" 原意考)」, 「소식의 문인화관」 등에서 화론 중의 중요한 큰 문제를 해결하였으며, 적지 않은 새로운 견해를 제기하여 중국화론연구에 중요한 공헌을 하였다.

30년 이래, 중국고대화론과 미술사적 정리편찬 측면의 책으로 심자승(沈子丞)이 편찬한『역대화론명저회편』, 왕백민(王伯敏), 임도빈(任道斌)이 편집한『화론집성』, 주적인(周積寅)이 편집한『화론집요』, 이래원(李來源), 임대(林大)가 편집한『중국고대 화론발전사실』및 사위재(謝巍在), 여소송(余紹宋)의『서화서록해제』의 기초에서 편목을 더욱 늘린『중국화학저작고록』, 노보성(盧輔聖)의 대형서화문헌집『중국서화전서』가 나왔다. 이 밖에는 황빈홍(黃賓虹) 등실재(鄧實在)가

민국 시 재편집한 여러 권의『미술총간』, 유검화(兪劍華)가 1960년대 편집한『중국고대화론유편』도 재판되었다. 이런 성과가 모두 고대화론연구의 문헌기초자료를 다지게 하였다.

화론연구 측면의 전문적인 성과로 진전석(陣傳席)의『육조화론연구』, 장안치(張安治)의『중국화와 화론』, 설영년(薛永年)의『서화사론총고』, 원유근(袁有根)의『역대명화기 연구』, 위빈(韋賓)의『당대화론변석』, 소굉(邵宏)의『연의(衍義)의 '기운'』, 종약영(鐘躍英)의『기운론』, 장강(張强)의『중국화혼계통론』, 하만리(賀萬里)의『학명구천(鶴鳴九天)-유학 영향 아래 중국화 기능론』등 이러한 전문적인 연구서적이 서로 다른 방면에서 중국화론의 연구를 더욱 깊이 있게 하였다.

회화미학사와 사상사 및 비평사 연구에 있어서도 새로운 성과들이 나타났다. 대표적인 저작으로는 곽인(郭因)의『중국회화미학사상사』, 진전석(陣傳席)의『중국회화미학사』, 등교빈(鄧喬彬)의『중국회화사상사』, 번파(樊波)의『중국회화미학사강』, 진지유(陣池瑜)의『중국현대미술학사』, 임목(林木)의『명청문인화사조』및 유도광(劉道廣)의『중국예술사상사』, 항간(杭間)의『중국공예미술사상사』, 장연(張燕)의『중국고대예술론저연구』, 서표(徐飆)의『성기지도(成器之道): 선진공예 조물 사상연구』등 이러한 저작들은 비교적 체계적으로 정리하고 심도 있게 중국회화사상, 미술사상, 비평이론 및 단대미술사조 혹은 미술이론사를 정리하여 중국미술이론사학에 일정한 학술적인 가치를 지닌다.

이상으로 간략하게 서술한 가운데 연로한 학자들의 중국미술이론사와 화론연구 방면의 성과가 일부 포함되며, 현재는 적지 않은 박사생과 박사후의 논문과 연구보고에서 중국화론이나 화학단대사의 전

문적 주제를 택하고 있다. 이것은 이 부문 연구의 계속적인 발전을 위해서 필요한 것이다. 이 밖에 중국 고대미술이론을 한층 더 심화할 뿐 아니라 고대 화학사상을 현대로 전환하기 위해 새로운 중국당대 미술이론과 비평이론의 체계와 관념 및 유파를 창조해야 한다.

3.

지난 세기 1920~1930년대 서양예술 및 서양 현대예술사조를 번역해 소개하는 작업이 성과를 거두었다. 이후 몇십 년 동안 의식형태에서 차이가 있었으므로 우리는 서양예술 및 그 이론기초를 들어오지 못하게 하였다. 1980년대 초 이후 사회와 경제를 개방함에 따라 서양 현대철학, 문화 예술 및 이론이 다시 한 번 중국으로 들어오게 되었는데, 중국의 사상문화에 지대한 충격과 영향을 주었다. 이택후(李澤厚)가 주편한『미학역총(美學譯叢)』은 서양미학 명저 보링거의『추상과 감정이입(抽象與移情)』과 뵐플린의 『미술사원리』(중문명으로는 『藝術風格學』) 등을 포함해 30여 부의 저작을 중문으로 번역했다. 번역 소개와 연구, 서방현대예술이론의 열기가 근 30년 중국미술이론에서 일대 장관을 이루었다.

소대잠(邵大箴)은 일찍이『미술』잡지의 주편을 역임했으며 장기간 동안 중국미술가협회 미술이론위원의 주임을 역임해서 미술이론 활동을 조직하는 데 적극적인 공헌을 하였다. 현대미술이론 번역 시리즈에 그는 독일 미학자 빙켈만의『고대예술을 논함』을 번역 출판

하였고, '현대미술이론 번역 시리즈' 중 가장 먼저 출판한 『서양현대파미술담론』 등의 논문집에서는 서양현대예술과 사조에 대해 체계적이고 심도 있는 연구를 하였으며, 아울러 전문적인 서적 『서양현대미술사조』를 출판하여 예술계에 큰 영향을 주었다. 반경중(范景中)은 1980년대부터 체계적으로 영국 예술이론가 곰브리치(Ernst H. J. Gombrich)의 『예술과 착각』, 『이성과 우상』, 『예술발전사』 등을 번역 출판하여 중국에서 곰브리치 신드롬을 일으키게 하였다. 이 밖에도 조의강(曹意强)이 번역한 박산달(Michael Baxandall) 『의도의 모식』, 반요창(潘耀昌)이 번역한 뵐플린의 『예술양식학』, 『고전예술』, 진평합(陣平合)과 같이 번역한 엘킨스(James Elkins)의 『서양미술사학 가운데의 중국산수화』와 힐데브란트(Adolf von Hildebrand)의 『조형예술의 형식문제』, 진평(陣平)이 번역한 리글(Alois Riegl)의 『로마 말기공예미술』, 유경련(劉景聯) 등 소홍(邵宏)이 나누어서 번역한 리글의 『양식문제-장식예술사의 기초』, 장견(張堅), 주강(周剛)이 번역한 보링거(Wilhelm Worringer)의 『고딕형식론』, 부지강(傅志强)이 번역한 파노프스키(Erwin Panofsky)의 『시각예술의 함의』, 이영(易英)이 번역한 홀리(Michael Ann Holly)의 『파노프스키와 미술사기초』, 이정문(李政文), 위다해(魏達海), 나세평(羅世平)이 번역한 칸딘스키의 『예술 중의 정신』, 『칸딘스키 점, 선, 면』, 주백웅(朱伯雄), 조검(曹劍)이 번역한 허버트 리드(Herbert Read)의 『현대예술철학』, 지가(遲軻)가 번역한 벤투리(Lionello Venturi)의 『서방예술비평사』 및 주필로 번역한 『서방미술이론문선』, 범경중(范景中)이 주필로 번역한 『미술사의 형상-바자리부터 20세기 20년대』 및 상녕생(常宁生)과 왕단정(王端廷)이 번역한 서양현대미술사론 저작 등 영향력 있는 서양근현대 미술사학 이론저작에 대한 번역들이

있다. 그 개념과 방법은 중국의 미술사론 연구자에 비교적 큰 영향을
주었다.

최근 30년 동안 서양미술사이론 연구도 현격한 성과를 이루었다.
예를 들어 조의강(曹意强)의『해스켈(Francis Haskell)의 사학성과와 서양
예술사의 발전』,『예술과 역사』, 정녕(丁宁)의『면연지유(綿延之維) -
예술사철학을 향한 길』,『도상빈분(圖像繽紛) - 시각예술의 문화위도』,
곽효천(郭曉川)의『서양미술사연구평술』, 소굉(邵宏)의『미술사의 관
념』,『예술사의 의의』, 경유장(耿幼壯)의『파괴된 흔적 - 서양예술사
를 다시 읽다』, 반경중(范景中), 조의강(曹意强)이 주편으로 한『미술
사와 관념사』총간 등, 작자들은 서양 근현대 예술사학 관념과 방법
으로 예술사이론을 탐구하는 것을 시도하고 있다. 이것은 예술학연
구 가운데 새로운 현상이다. 서양예술이론의 연구 중 출판된 연구 성
과로는 진평(陣平)의『리글과 예술과학』, 장견(張堅)의『시각형식의
생명』, 왕단정(王端廷)의『정목서풍(靜木西風) - 서방예술론을 말하다』,
상녕생(常宁生)의『시간과 공간을 초월하여 - 예술사와 예술교육』, 오
갑풍(吳甲丰)의『서양사실회화론』, 심어빙(沈語冰)의『20세기 예술비
평』, 이행원(李行遠)의『보는 것과 사고하는 것 - 서양예술도상』등이
있다. 이러한 저작들에서 서양예술이론 소개와 동시에 깊이 있는 연
구가 동시에 시작되고 있다는 것을 볼 수 있다. 예를 들어 진평의 리
글 연구, 장견의 서양근현대시각예술 형식이론의 연구, 정녕(丁宁)의
예술사철학의 연구가 모두 일정한 심도를 갖고 있다.

8년 전 북경대학의 왕악천(王岳川)이 한 문예학 세미나에서 말한
것을 기억한다. 20세기 중국이 서양의 학술과 문화에 대한 것은 '나
래주의(拿來主義)'였다. 20세기 우리는 계속 서방의 예술이론을 쫓아

왔다. 그러나 우리는 아직 따라가지 못했고 아직 완전히 정확하게 알지 못했다. 그러는 사이 그들의 이론은 다시 변해 버렸다. 21세기에는 반드시 이러한 피동적인 상태가 변화해야 한다. 당연히 우리는 한 측면으로 더욱더 서양의 예술사론과 미학성과를 번역 소개해야 하고 더욱 깊이 있게 연구해야 하며, 정확하게 그 예술정신과 이론정신을 파악하는 동시에, 서양의 예술이론으로 예술현상과 예술사를 해석하는 것을 중시해야 한다. 더욱이 서양의 예술사학과 예술이론으로 중국예술을 연구하고 해석하는 것을 시도해야 하고 서양의 예술사상이나 예술관념과 방법을 중국의 예술사상 방법과 함께 결합해서 예술문제를 연구해야 하며, 우리 자신의 새로운 당대 예술이론 건립을 시도해야 한다. 20세기 우리는 서양의 예술, 문화와 철학을 배웠지만 소화와 변화시키는 작업은 별로 못했다. 서양의 마르크스주의 이론을 배웠지만, 단순한 의식형태론만을 만들었고 여기에 전쟁과 문화대혁명의 운동이 가세했다. 이러한 원인으로 20세기 우리의 이론 수립이 높아지지 못했고, 이론 내용을 개선하지 못했다. 시간과 검증을 감당해야 하는 이론가는 아마 화가보다 훨씬 적다. 이것은 바로 우리가 성실하게 토론하고 섭취해야 하는 '세기의 교훈'이다. 21세기에는 반드시 이러한 상황을 바꾸어야 하며 이론학설과 사상유파 건립을 최우선으로 해야 한다.

陳池瑜, 「近三十年中國美術理論硏究略述」, 『美術觀察』, 2008, 第3期.

중국회화사연구의 몇몇 함정들

석수겸(石守謙)
대만 전 고궁박물원 원장

1. 작품을 미술사 가운데 정립하려는 모색

　사람의 특징 중 하나는 자신의 단점을 스스로 자각할 수 있다는 것이며, 또 행위의 결과에 대한 결함을 반성할 수 있다는 것이다. 미술사연구자 역시 종종 자기의 연구 가운데 자신이 범했던 잘못에 대해 인식하고, 반성과 검토의 시간을 갖는다면, 이전의 실수는 이후 더욱 개선된 연구의 디딤돌로 변할 수 있다. 미술사의 연구는 바로 좌절된 축적의 상황에서 점차 더욱 성숙한 경지로 나아가는 것을 추구한다. 미술사연구는 학과 자체의 특성으로 약간의 한계가 있다. 이러한 학과 자신의 한계는 자료나 혹은 연구방법을 불문하고, 모두 연구과정에서 함정으로 변할 수 있다. 이 논문의 목적은 중국회화사 연구에 있어서 이러한 함정들을 제기함으로써 뜻있는 자들에게 참고를 제공하기 위한 것이다.

　미술사 연구는 예술품을 주요 재료로 하는데, 회화사로 말하자면

현존하는 고금의 그림이 그 연구 대상이다. 즉, 예술품 자체는 감상자의 감성활동을 촉진하는 성격을 갖고 있다. 연구자가 그것의 재료에 접근할 때, 자연적으로 일련의 느낌을 불러일으킨다. 그러나 연구의 목적이 만약 완전히 이 일련된 느낌을 근거로 한다면, 바로 문제가 생긴다. 그런 문제의 하나는 바로 연구자의 주관적인 느낌이 다른 사람의 느낌과 일치하지 않는다는 것으로, 실제로 예술품에 대한 이해에 도움이 안 된다. 둘째, 단지 연구자의 주관적인 느낌을 연구의 주제로 한다면, 일반적인 느낌에 대해 분석을 하지 않는 결함이 있다. 느낌은 표면적으로 보자면 이성적으로 분석을 할 수 없는 것 같아 보인다. 그러나 실제로 어떠한 느낌을 준다면, 그 내부 혹은 외재적인 원인이 있기 마련이다.

중국 회화를 예로 들자면, 이러한 원인은 필묵이나 구도 등 구체적인 그림 가운데의 요소이거나, 그림 외의 시(詩)와 사(詞), 느낌, 전통 등 문화적인 요소이다. 즉, 이러한 다른 요소들이 짜여서 어떠한 느낌을 불러일으킨다. 이 느낌에 대해 분석을 하지 않는다면, 물론 연구자와 독자의 소통에 곤란이 생기고, 독자 역시 연구자가 느낀 바를 자신이 경험한 것과 대조할 수 없다. 그 결과 필연적으로 각자가 자기의 말만 하게 되어, 연구성과를 엄숙하고 합리적으로 평가할 수 없게 된다.

이러한 잘못은 감상을 연구로 잘못 안 과실로 연구자의 주관적인 느낌을 더욱 중요시한 것인데, 이것은 연구대상이 의도한 바를 전달하고자 하는 것을 결코 보증할 수 없다. 비록 각각의 예술작품 감상활동은 모두 작품의 새로운 창작이라고 말한다. 그러나 연구자 자신의 주관적인 반응을 제한 없이 예술작품 연구에 쓴다면, 아주 쉽게

작품의 원래 맥락의 중심 의의를 잃어버릴 수 있다. 따라서 그 작업 가운데 역사의 탐구에 대한 임무를 상실한다. 석도와 왕휘의 산수화로 말하자면, 만약 연구자가 단지 석도 산수화 중의 필묵과 조형미를 칭찬하고, 왕휘 산수화 가운데 표현된 규격화된 느낌이 판에 박힌 듯하고 재미없다고 느낀다면 그 연구는 이성적으로 석도와 왕휘 회화예술의 진정한 구별이나, 각 화가가 회화사에서 표현하는 의미를 전혀 관찰할 수 없다.

2. 두 종류 연구방법의 결합

위에서 서술한 것과 상대되는 다른 한 종류의 극단은 순수한 형식분석을 회화사 연구의 유일한 내용으로 하는 것이다. 이 연구방법은 형식미학의 이론을 배경으로 하는데, 형식이 예술의 근본이라는 생각을 갖고 있어 형식을 제외하고는 표현할 만한 것이 없다는 것이다. 이 이론은 실제로 적지 않은 적극적인 영향을 진작시켰는데, 연구자들에 자신감을 주었으며 형식분석을 도구로 많은 다른 예술전통 내의 문제를 처리하였다. 서양미술사학자들은 그 지도 아래, 유럽을 주제로 하는 서양미술 발전의 전체적인 이해를 만들었다. 그리고 주변과 동양의 인도, 중국, 일본 및 아프리카 원시미술을 연구하였다.

그러나 만약 이 형식분석을 극단적으로 밀고 나간다면, 완전히 형식 분석상의 문제가 목적이 되어 필연적으로 폐단을 낳게 된다. 그 가운데 가장 심각한 것은 바로 인간미를 상실한 작품분석이 쌓일 뿐

이라는 것이다. 이러한 상황은 아주 쉽게 상상할 수 있다. 만약 한 편의 카라바지오(Caravaggio)의 <예수를 십자가에서 내림(Deposition of Christ)>이라는 작품을 논하는 연구에서 단지 예수 머리 부분의 경사진 각도만을 언급하거나 혹은 입에 혈색이 없는 색채만을 논한다면, 이러한 논문은 미술사연구의 가장 중요한 관심을 잃어버릴 뿐 아니라 정말이지 사람을 견딜 수 없게 한다. 중국회화사연구에 있어서도 자주 이러한 상황을 보게 된다. 만약 마원(馬遠)과 마린(馬麟)을 논하는 한 편의 논문에서 단지 그림 속 부벽준의 근원이나 작법 등 형식문제만을 다룬다면, 독자 역시 완전히 마씨 부자가 도대체 왜 그렇게 그림을 그리는지, 무엇을 표현하고 싶어 하는지, 두 사람이 산수회화사 중 이전의 어떤 것을 받아들이고 후대에 어떤 작용을 했는지 알 수 없다.

순수하게 형식분석을 위주로 하여 끝내는 연구자는 창작자도 역시 피가 흐르는 사람이라는 것을 잊어버리기 쉽다. 단지 표면의 형식을 분석하고 화가가 창작할 때의 느낌이나 그가 전달하고자 하는 이념, 그가 어떻게 역사 가운데 자신을 의식하고 있는지 등등의 문제에 대해 곰곰이 생각하지 않는데, 이것은 회화사의 연구가 점점 더 경직화된 길로 가게 만드는 것이다. 주관적인 느낌만을 근거로 한 연구는 객관적이고 엄숙한 분석활동을 간과하며, 단지 형식분석으로 끝맺는 연구 또한 예술품의 특질인 적절한 표현 및 재창조를 놓치게 된다. 연구에 있어서 이 두 가지 연구방법을 적절히 결합한다면 비교적 안정된 방안이 될 것이다.

한편으로는 형식분석을 도구로 하고, 다른 한편으로는 다시 원작이 표현하고자 했던 이념과 정감을 재구성하는 것을 잊지 않는 것이다. 일반적으로 학자들이 사용하는 '양식'이라는 단어는, 반드시 형

식과 표현 이 두 요소를 동시에 포함해야 한다. 그러나 설령 이와 같은 양식분석 활동도 역시 크고 작은 위험을 피할 수 없다. 만약 이것을 고려하지 않는다면, 이로 인해 연구의 성과는 크게 낮아질 것이다. 회화사 연구의 양식분석에 많은 함정이 있는 것은 모두 비교와 관련이 있다. 이것은 어쩌면 비교가 인류의 많은 개념의 근원에 그치지 않기 때문일 것이다. 그리고 실행하는 데 있어 확실히 많은 변수가 발생하게 된다. 연구자들이 그 양식을 분석하는 과정에서 어떻게 비교방법의 필요성, 적합성 등 문제를 자각하는가는 직접적으로 그 연구의 설계나 결과와 관련된다.

3. 비교의 종류와 연구에 있어서의 함정

'비교'의 필요성으로 말하자면, 연구자 자신이 사용하는 많은 개념이 사실상 모두 여기서 나오기 때문에 그 답안의 긍정은 의심할 여지가 없다. 그러나 연구의 대상이 일반적으로 고정된 사람 혹은 작품이기 때문에 깊이를 요하는데, 그러면 그 양식분석 자체가 부차적으로 갖고 있는 '비교' 요구에 대해 자칫 부주의할 수 있다. 중국산수화사의 연구를 예로 들면, 만약 어떤 연구가 단지 범관(范寬) 산수화에서 서북지역 경치의 웅장함을 나타내는 것만을 계획하여, 강렬한 사실정신이 있다는 것을 드러내려고 한다면, 이러한 연구는 큰 영향을 줄 수 없다. 그 이유는 송나라 회화 가운데 범관의 <계산행려도>와 유사한 것을 많이 볼 수 있다는 점뿐 아니라 그러한 방법은

범관 회화의 진정한 특질에 대해 파악할 수 없기 때문이다. 또한 이러한 연구의 관심 가운데, 연구자는 이미 자신도 모르는 사이에 비교성의 개념을 포함하고 있다. 예를 들어 여기서 사실(寫實)이란, 즉 상대적인 추상에서 온 것이다. 그러나 둘 사이에 실상 분명한 구분은 없다. 회화작품에 기본적으로 소위 말하는 절대 객관적인 사실이란 없다. 그리고 송대 산수화에서 소위 사실의 성격도 각기 다르다. 만약 범관 산수화의 연구에서 먼저 사실 개념의 이러한 문제를 의식할 수 없다면, 그와 다른 화가 예를 들어 형호(荊浩), 이성(李成), 동원(董源) 등의 그림과 비교하지 않고는 범관이 그린 산수화의 독특한 목적을 알아볼 수 없다.

또 만약 연구자가 송대 미가산수화를 분석한 후 간략화된 양식이라는 결론을 얻는다면, 실질적으로 이 간략화는 남북송 시기 화원산수의 기교(奇巧)와 비교해서 나온 것이다. 만약 이 대조를 주의하지 않는다면, 미가산수의 간략화의 실질적인 내용을 파악하기 쉽지 않다. 학자 역시 마씨 부자와 이후 원대 고극공(高克恭) 혹은 명대 진순(陳淳) 등의 양식의 차이를 명확히 분별할 수 없다. 비교의 맥락을 벗어나는 경우, 양식분석론은 아무 가치가 없는 지능게임일 뿐이다.

비교에도 몇 가지 형식이 있다. 위에서 서술한 미가산수의 예는 동시대 다른 표현 현상을 비교하는 것이고, 또 비교적 이른 전통과 비교할 수도 있다. 이공린(李公麟)이 그린 말은 회화사에서 모두 한간(韓幹)으로부터 나왔다고 한다. 때문에 이공린의 명작 <오마도(五馬圖)>에 대해 확실히 이해하려면, 오직 한간의 것으로 전칭되는 말 그림과 서로 비교할 때, 이공린이 그린 말 그림의 양식적 의의 및 그가 표현한 것 그리고 개인의 특수한 공헌에 대해 전면적으로 이해할 수 있다.

위에서 서술한 두 가지 외에, 고대 작품을 때때로 현대작가가 그린 작품과 비교하며, 그 가운데 약간의 요소를 두드러지게 하려고 노력한다. 남송 고종 때 많은 역사고사화(歷史故事畵)가 제작되었다. 여진인의 금(金)왕조와 그 괴뢰정권 류제(劉齊)의 위협에 대한 정치적인 선전에 대응하기 위하여 그린 것이다. 이러한 그림의 성질은 근대 이후의 현실 정치 목적이 있는 선전화와 자못 성격이 유사하다. 설정한 목표는 유사하지만, 두 화가의 창작이념 및 처리 수법이 서로 다른 점과 같은

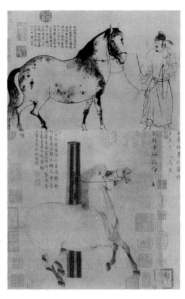

'비교'는 확실히 화가의 양식개념 및 그가 회화사에서 차지하는 의의를 이해하는 효과적인 방법 중 하나이다. 회화사에서는 모두 이공린의 말 그림은 한간에서 왔다고 한다. 따라서 이 두 말 그림을 서로 비교할 때(위의 것은 이공린의 <오마도>이고 아래 것은 한간의 <조야백>이다) 비로소 그 맥락을 찾을 수 있다.

점을 비교한다면, 몇 가지 남송 초기 화원활동에 대해 더욱 잘 이해할 수 있다. 그러나 위에서 서술한 세 가지 비교분석의 형식은 일반적으로 하나의 특정한 연구에 동시에 사용되지 않는다. 연구대상의 특질이 다르기 때문에 연구자는 나타난 이 특질의 요구에 따라 세 가지 중 가장 적합한 비교의 형식을 선택해야 한다. 바꾸어 말하면, 연구자는 반드시 그 대상을 충분히 파악해야 그 작품을 바탕으로 가장 적합한 비교를 할 수 있다. 만약 그렇지 않으면, 비교가 적절하지 않을뿐더러 오해를 일으킬 수가 있다.

적절하지 못한 양식 비교분석의 원인은 먼저 연구대상에 대한 이

해의 부족에서 일어난다. 그리고 산만한 형식표현을 하게 된다. 일반적으로 비교되는 두 작품의 시대가 멀면 멀수록 부적절한 비교가 될 확률이 더욱 크다. 두 작품이 갖고 있는 공통점만으로 연구자는 그것을 근거로 비교의 기초를 삼게 된다. 이러한 상황에서 비교를 하면 비교가 모호해질 뿐 아니라 통제하기가 쉽지 않다. 이러한 원칙은 보기에는 아주 간단해 보인다. 하지만 함정의 위험에 들어가서는 안 된다. 예를 들어 미켈란젤로가 그린 시스티나 교회의 궁륭벽화와 같은 연대에 문징명이 그린 <송하청천(松下聽泉)> 작품을 서로 비교하고자 하는 사람은 절대 없을 것이다. 비록 두 사람은 동시대의 사람이긴 하지만, 각각의 측면에서 보면 양자는 아무 관계도 아니다. 설령 억지로 비교하더라도, 어떤 의미 있는 결과를 도출하지 못한다.

그러나 시간과 공간 조건이 다른 상황에서 연구자는 이러한 함정을 충분히 경계하지 않는다. 가장 일반적인 현상은 몰지각하게 현대의 예술관념으로 이전의 작자와 비교하는 것이다. 거듭 중국회화에서 실례를 들어보면, 비교적 초기의 연구자들은 중국고대 작품에서 현대미술의 표준적 증거를 찾으려고 열중하였다. 그중 광선에 대한 관심은 그들이 생각하기에 가장 중요한 것 중 하나였다. 왜냐하면 표준에 부합하는 것을 찾는 것은 건강하고 사실적 회화창작이 반드시 갖추어야 하는 하나의 요소로 생각되었기 때문이다. 몇몇 학자들은 송대 심괄(沈括)이 말한 동원의 "<낙조도(落照圖)>는 가까이에서 보면 효과가 없으나, 멀리서 보면 촌락의 사실적인 풍경이 그윽하다. 모두 저녁의 경치인데 먼 산의 봉우리에 완연히 반사되는 색이 있다(畵落照圖, 近視無功, 遠視村落沓然深遠, 悉是晩景, 遠峰之頂宛有反照之色)"를 근거로 하여, 이것을 옮겨와 한 폭의 서양 유화로 서술해도

아주 적절한 것같이 여겼다. 따라서 중국고대에도 이미 석양에 반사되는 빛의 효과를 표현하는 현실주의의 대가(大家)가 있다는 것을 증명했다고 생각하였다. 사실 오대 동원과 20세기 초 중국 화단이 중시했던 빛의 표현은 근본적으로 다른 것이다. 그의 <한림중정(寒林重汀)> 등의 그림으로 보자면, 동원은 빛을 인상적으로 처리했고 빛을 통해서 강남 경치의 특색인 물의 몽롱함을 나타내고자 하였다. 20세기 중국화가들은 빛을 창작한 물체와 공간의 입체 환각효과를 나타내는 도구로 보았다. 둘은 기법이 다를 뿐 아니라, 의도도 전혀 다르다. 억지로 둘을 붙여서 함께 비교하는 것은 동원의 예술에 오해를 불러일으킬 뿐 아니라, 전체적인 회화사 발전을 모호하게 한다.

유사한 예는 또 그림자를 찾는 가운데서 볼 수 있다. 미국 넬슨미술관에 소장된 북송 말 교중상(喬仲常)이 그린 <후적벽부(后赤壁賦)>

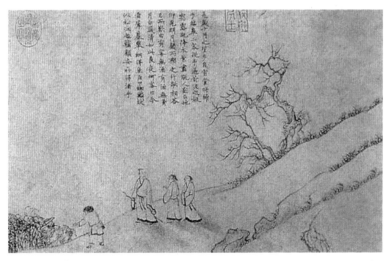

교중상이 그린 <후적벽부> 그림에서 사람의 그림자가 나온다. 이것은 그가 '후적벽부'에 나오는 '사람의 그림자 땅에 있으니 우러러 밝은 달을 본다'를 그림으로 해석한 것으로 광원의 표현과는 관계가 없어 보인다.

는 놀랍게도 사람의 그림자를 그렸다. 이것이 어찌 송대 화가들이 이미 광원에 대해 관심을 가지고 있었다는 증거가 되지 않겠는가. 따라서 대대적으로 이 그림을 중국회화사 가운데 처음으로 사람의 그림자를 그린 그림으로 세상에 널리 알려 칭찬하였다. 교중상이 그린 사람의 그림자를 이러한 비교의 맥락에 놓는다면, 비록 중국회화사를 위해 그림자 효과를 찾을지는 몰라도, 다른 함정에 빠지게 되는데, 즉 이 그림의 진정한 의의를 탐구할 기회를 잃어버린다. 사실 교중상이 그린 사람의 그림자는 <후적벽부> 문장 가운데 "서리와 이슬이 땅에 내리고, 낙엽이 모두 떨어졌구나, 사람의 그림자 땅에 있으니 바라보고 그것을 즐긴다(霜露既降, 木叶盡脫, 人影在地, 仰見明月, 顧而樂之)"에 있는 것을 그림으로 그려 풀이한 것으로 빛의 표현과는 결코 무관하다. 중국회화사의 입장으로 보자면 이 그림의 중요한 문제는 어떻게 글을 그림으로 그려내는가 하는 데 있고 섬세한 시와 그림이 서로 어떻게 작용하는가에 있지, 결코 긴박하게 사실주의의 특징인지 아닌지를 찾는 데 있지 않다.

4. 문헌자료가 야기하는 어려움

비교연구는 항상 문헌의 사용에까지 영향을 미친다. 양식의 비교 분석 활동은 원래 문헌의 보조가 필요 없는 것 같아 보인다. 방법상으로 보자면, 이왕 비교연구의 대상이 예술품이고, 작품 자체는 형식과 표현의 내용을 갖고 있고 양식분석은 원래 그 두 자료만을 효과

적으로 이용해 어떠한 결론을 성립하는 것이다. 그러나 비교분석 자체 역시 해석의 성격을 갖고 있어, 점점 더 연구자들에게 심리적으로 문헌으로써 증명하는 것을 요구하게 되었다.

중국회화사의 연구에서 연구자들이 문헌에 도움을 구하는 것은 기본적으로 모두 문집 혹은 저록 가운데 이전 사람이 어떤 화가 혹은 어떤 작품의 평론에 관한 것이 이러한 문헌에 나타나 있기를 희망하는 데 있다. 그가 비교분석을 통해 얻은 것을 문헌으로 증명할 수 있기를 바라는 것으로, 이전 사람의 탁월한 견해로 자기의 비교분석 활동이 결코 실제 상황과 동떨어지지 않았다는 것을 보증하려는 것이다.

문헌의 사용을 부인해서는 안 된다. 확실히 양식분석과 함께 상호 이익의 효과를 낸다. 그러나 적절하지 않게 사용한다면 불필요한 어려움을 만든다. 그런 어려움의 하나는 뜻이 분명하지 않은 문헌을 인용하는 데서 비롯된다. 이러한 상황은 중국회화사 연구에서 흔히 보이는 것이다. 그 근본적인 원인은 중국의 비교적 이른 시기 문헌은 항상 간결한 문자로 내용을 표현한다는 데 있다. 이 간결함 때문에 사용할 때 임의로 곡해할 잠재적인 위험성을 갖고 있기 때문이다. 예를 들어 문헌에서 어떤 사람이 "필법창고(筆法蒼古), 기상수소(气象蕭疏)"라고 했다면, 거기서 사용한 창고(蒼古)와 수소(蕭疏)는 작자의 반응에 속한다. 그러나 그것이 이 반응의 물상에 대한 묘사를 제공하지 않기 때문에 연구자는 실제로 이러한 글자들이 진정으로 무엇을 의미하는지 파악하기가 쉽지 않다. 이처럼 의미가 명확하지 않은 문헌 자료를 사용해 억지로 양식분석에서 얻은 것과 비교하면, 연구자는 극히 편리하게 자신의 해석에 유리한 것을 선택할 수 있다. 그러나

이러한 해석은 효력을 나타낼 수 없고, 또 문헌을 곡해하는 나쁜 결과를 초래할 수 있다.

문헌을 사용하는 다른 하나의 더욱 큰 골칫거리는 문헌의 힘을 맹신하는 것이다. 일반적으론 문헌으로 작품의 수량을 보충할 수 있다고 생각한다. 왜냐하면 고대작품은 긴 시간을 지나는 동안 각종 자연적인 것이나 사람들의 작용으로 도태되어서, 현재까지 남아 전하는 것은 그 가운데 아주 적은 일부분뿐이다. 회화사 연구에 있어서 작품의 수량이 적기 때문에 많은 공백이 있다. 문헌 연구로써 이러한 공백을 메우고 어떤 추측을 하려는 것도 물론 가능하다. 단지 문헌은 뜻이 모호한 경우가 있고, 때때로 잘못된 부분이 있다는 문제가 있어 응용하는 데 정확하게 짚기에는 자못 어려움이 있다. 연구자가 만약 과하게 낙관적이라면, 때로는 깊이 생각하지 못한 결과로 단지 문헌만 있고 작품이 없는 상황을 피하기 힘들다. 그 결과 역시 걱정스러운 것이다. 예를 들어 중국의 사실(寫實)을 이야기할 때 많은 사람들이 『한비자(韓非子)』 가운데 "개와 말 그리기가 어렵고, 귀신 그리기는 쉽다.(犬馬最難, 鬼魅最易)"의 사상으로 사실 전통이 오래되었다는 것을 증명하고 싶어 한다. 그러나 어떠한 구체적인 작품으로 실질적인 증거 기준을 제공하지 못한다. 진한(秦漢) 이전의 실제 그림으로 오늘날까지 전하는 것은 장사 초묘에서 출토된 두 폭의 백화가 있다. 만약 한비자에 의거하고자 한다면, 이 두 작품의 실제 분석을 참고하지 않고 추측하는 것은 모두 문제가 있다. 문제가 되는 것은 진한 이전의 상고시대만이 아니다. 송대의 회화 역시도 유사한 어려움이 있다. 회화사에는 일찍 11세기 때 강남(江南) 진상(陳常)이 "비백으로 수석을 그렸다(飛白筆作水石)"는 기록이 있다. 이러한 하나의 문헌으로

연구자는 서예의 기법으로 그림을 그리는 역사를 원대에서 송대로 끌어올릴 수 있는가? 혹은 조맹부의 비백 수석은 실제로는 단지 진상 이후의 전통에서 나온 것이라고 할 수 있는가? 그리고 조맹부의 이 방면의 공헌도 재평가할 필요가 있는가? 오늘날 근본적으로 진상의 작품으로 대비할 것이 없기 때문에, 이 문헌의 진정한 의미 역시 긍정할 수 없다. 그것은 도대체 진상이 의식적으로 서예의 비백효과로 수석을 그렸다는 것인지 수석을 서예로 처리했다는 것인지, 또 진상이 그린 수석이 보기에 서예 가운데 비백의 효과가 있다는 것인지 누구도 정확히 확인할 수 없다. 따라서 이 문헌에서 내린 결론을 긍정할 수 없다.

문헌자료의 응용은 적당해야 하며 양식분석에 하나의 참고 맥락을 제공해야 하고 당시의 한 예술품에서 분석할 수 있거나 문화의 이념체계 속에서 그 의의가 나타나야 한다. 이 참고 맥락이 엮이면, 때때로 연구대상과 직접적인 관련이 있는 문헌에까지 영향을 미치며 가끔은 예술, 문화, 환경 재료 등 간접적인 것에도 관련된다. 그중 각자의 비중이 어떠한가는 각 연구자들이 그 목적의 수요에 따른 참고 맥락으로 정하는데, 정해진 규율이 없다고 이야기할 수 있다. 그러나 하나의 양식분석이 전혀 참고맥락의 호응이 없다면, 그 결과는 항상 오도될 수 있다. 양식분석의 중점 가운데 하나는 작품 배후의 이념을 역추적하고, 창작자가 직면했던 문제 및 해결의 경로를 역추적 할 수 있다는 것이다. 타당한 참고맥락을 무시하고 이러한 탐구에 착수할 수 없다. 설사 결론이 있다 하더라도 그것이 믿을 수 있는 것인지 검사할 수 없다. 바꾸어 말하면, 양식분석의 결과는 정확한 맥락 가운데 해석을 하는 것이 필요하고, 의의를 부여하는 데 달렸다.

만약 이 맥락이 결핍되었다면, 그
해석은 전체적으로 공중누각이 될
위험이 있다. 현재 보스턴미술관
에 소장된 동기창의 <산수소묘책
(山水素描冊)>의 분석으로 말하자
면 바로 이러한 현상이 있다. 이
책 가운데 산수의 형상은 모두 오
른쪽이 높고 왼쪽이 낮게 배열하
였는데, 필묵, 준법의 기운 역시
그러해 보기에 아주 기괴하다. 빛
이나 형식분석의 입장으로 보자면
이 기괴한 경사현상은 약간의 다
른 해석이 가능하다. 그 가운데 하
나는 안질설(眼疾說)이다. 동기창
이 안질을 앓아 모든 사물을 비스
듬하게 하였다는 것으로 이 산수
화책의 특징을 이해할 수 있다. 물
론 동기창이 진실로 안질이 있었
는지 고증할 수는 없다. 그러나 설
령 그렇다 하더라도, 동기창은 산

동기창의 <산수소묘책>에서는 산수의 형식요소를
모두 오른쪽이 높고 왼쪽이 낮게 경사지게 배열했
다. 빛으로 형식분석을 하는 입장에서 보면, 이 현
상은 다른 억측을 하게 하는데, '안질설'은 그중 하
나이다. 그러나 이 경사진 산수위치를 동기창의 '取
勢' 이론의 맥락으로 보면 합리적으로 이해할 수
있다.

수화를 정상적인 모습으로 그리려고 하였고, 그 망막에 일치된 영상
을 그리려 하였다. 사실 이 경사진 산수의 출현은 취세(取勢)의 이론
적 맥락으로 해석할 수 있다. 동기창은 오파 말기 양식에서 보이는
세세하게 나누어진 것과 단조로움을 반대했다. 그리하여 그의 회화

가운데 필묵이나 형상과 구도의 설계로 화면에 동세(動勢)를 넣고자 하였다. 보스턴미술관의 <산수소묘책> 중의 경사진 산수는 바로 동기창이 취세의 이념에 대해 실험한 것으로 볼 수 있다.

5. 회화사연구의 본질

양식분석이 적절한 참고맥락의 협력을 얻으면 기본적으로 작품 이면의 창작자의 의도를 이해할 필요조건을 갖추었다고 말할 수 있다. 이 기초를 바탕으로 그 의도에 대해 더욱 심도 있는 파악이 필요하여 또 그것을 하나의 미술사의 변화 맥락 가운데 놓고 관찰하고 비교할 필요가 있다. 소위 역사의 변천맥락은 시각을 바꾸어 말하자면, 바로 역사 속 양식변천 발전이론이다. 이 이론은 또 연구자가 각 시대 화가의 창작의도를 꿴 것이다. 이와 같이 개별적 연구대상의 의도와 소량의 의도로부터 꿰어 이루어진 양식발전이론, 이 둘은 일종의 양성순환이 교차된 관계이다. 창작자가 가진 의도의 이해는 어떤 하나의 양식발전 이론을 풍부하게 하거나 수정할 수 있는데, 이 이론은 또 방향을 바꾸어 연구자에게 다음의 의도문제를 탐색하는 데 도움을 준다. 이것이 바로 파노프스키(Panofsky)가 이야기한 바 있는 유기정경(有机情境, Organic situation)이다. 회화사의 연구는 바로 이와 같은 유기정경 가운데 점차적으로 충실해지고 풍부해진다. 이것이 회화사 및 전체 미술사연구의 본질 중 하나이다.

이러한 회화사 연구의 본질로서 보자면, 어떤 이론적 바탕이 있는

개개의 양식분석은 모두 함정을 갖고 있지만 스스로 잘 모르고 있다. 이러한 함정은 표면적으로는 명가를 연구대상으로 할 때 잘 일어나지 않는 것 같아 보인다. 아무래도 명가의 지위와 그가 회화사에서 차지하는 중요성은 일찍부터 대개 인정하기 때문이다. 연구자는 마치 아주 자연스럽게 하나의 명료한 이론적인 맥락에서 그것을 분석하고 있는 것 같다. 그러나 문제는 항상 여기서 나타난다. 만약 양식분석의 결과가 단지 원래 있던 이론의 포괄에 있다면, 어떠한 의문도 해결할 수 없고, 어떠한 이해도 증가하지 못하며, 어떠한 수정도 하지 못할 것이다. 이러한 분석활동은 자신을 교육할 뿐, 거의 헛수고에 다름없다.

만약 한 연구자가 시간을 들여 남송 하규(夏圭)의 책엽산수(冊頁山水)에 대한 가장 세밀한 연구를 하여, 얻은 것이 다른 사람이 한 하규의 <계산청원(溪山淸遠)> 장권에서 얻은 논단을 벗어나지 못한다면, 하규가 회화사에서 차지하는 의의 역시 새롭게 제시할 수 없게 된다. 그렇다면 우리는 이 연구의 목적에 대해 회의를 금치 못할 것이다. 명가에 대한 연구는 가장 쉽지만, 새로운 연구 성과를 내는 것 또한 가장 어렵다. 연구자가 만약 그 분석의 정당한 이유에 대해 관심이 없다면 설령 기회와 인연이 공교로워 조금의 공헌을 할 수 있다 하여도 유감을 남기는 것은 피할 수 없다.

이론의 배려가 없는 연구 함정은 작은 문제를 대상으로 하는 연구에서 더욱 쉽게 발생한다. 회화사 연구에서 유명하지 않은 화가를 탐구하고 분석할 때 항상 뜻과 같지 않은 상황을 마주칠 수 있다. 많은 경우 이러한 연구의 동기는 모두 이전 사람들이 저작을 남기지 않았기 때문이다. 명대 절파의 장숭(蔣嵩)을 예로 들면, 이 작은 화가는

확실히 전통학자들에게 중시되지 않았다. 따라서 이 화가의 생애나 혹은 예술에 대해 관심을 갖는 이가 없었다. 장승이 중시되지 않은 이유는 전통연구자들이 생각하기에 그의 예술이 중요하지 않다고 여긴 것이다. 그러나 이러한 감상은 확실히 전통적인 필묵 기운을 위주로 하는 이론 맥락을 근거로 하고 있다. 연구자가 단지 장승에 대해 연구한 사람이 없어서 연구를 하기 시작한다면, 그 양식적 의의에 또 다른 해석을 제공하려는 의도가 없고, 심지어 기본적으로는 전통적으로 그에게 부여했던 평가를 부인하려는 것도 아니다. 그렇다면 연구의 결과가 전체적인 형국과 관련이 없어, 진실로 장언원이 말한 바 있는 무익지사(無益之事)가 되고 만다.

그러나 이는 군소 화가의 연구가 가치 없다는 것은 아니다. 전체 절파로 말하자면 만약 절파를 문인 위주의 예술활동에 대한 반대로 본다면, 큰 의의가 있다. 절파를 명대 회화 발전에 있어서 문인화를 제외한 다른 하나의 선택으로 보고, 절파가 보여준 전통에 대한 다른 태도나 예술이념 인식상의 차이에 대해 논하면서 그 기원과 발전 그리고 몰락의 원인을 상세하게 밝힐 수 있다. 이와 같이 이해한다면 송 이래로 화원과 직업 화공들의 양식전통 분석에 도움을 줄 뿐 아니라, 또 명대 문인회화 예술과 비교해볼 수도 있어, 문인예술 전통에 대해 다시 한 번 검토하는 일련의 논점을 제공할 수 있다.

만약 연구자가 새롭고 의의가 있는 이론적 관심을 가지고 절파의 문제를 구성하거나 처리하지 못하고 단지 절파의 약점들과 그들이 상업화에 오염되어 점차 경직되었다는 사실을 증명하려 한다면, 이것은 300년 전 동기창이 이미 깊고 핵심적으로 비평한 것이다. 연구자는 여기에 실제로 속수무책이다. 우리는 회화사 가운데 문제의 크

고 작거나, 중요하고 중요하지 않은 구분이 절대 없다고 말할 수 있다. 연구가 효과를 거두고 못 거두는 것은 각자의 연구자가 어떻게 자기의 연구대상을 가장 의의가 있는 이론 맥락으로 구도를 짜는가에 있다.

6. 이론구조와 양식분석의 상부상조

이론적인 관심이 없는 양식분석은 "나무는 보고 숲은 보지 못한다"고 말할 수 있다. 쓸모없이 이론구조만 있고 구체적인 양식분석이 없는 것은 바로 "숲만 보고 나무를 보지 못한다"는 것과 같은 것이다. 각자의 결함은 비록 다르지만, 모두 연구자에게 함정에 빠지는 것을 막아준다. 이러한 숲을 보고 나무를 보지 못하는 상황의 가장 좋은 예는 바로 위에서 이미 조금 언급하였다. 20세기 초기 중국학자들은 국화(國畵)와 사실주의 전통의 건립에 힘썼다. 중국화에서 이런 사실주의 발전 이론의 출현은, 그 시대의 심리적 배경에 있다. 당시는 서양문화의 충격을 받았기 때문에, 일반적으로 확실히 사실주의가 건강하고 진보된 문화의 특징으로 여겨졌는데, 국력의 강성과도 인과관계가 있다. 중국 국력의 쇠약은 의심할 여지 없는 사실이어서 명, 청 이후의 예술은 격렬한 비판을 받았다. 그러나 누구도 완전히 중국회화 예술을 전면적으로 부정하지는 않았다. 따라서 바로 비교적 사실성이 있는 당송 시대의 작품을 찾아 중국 사실주의의 가장 높은 봉우리라고 생각하였고, 이것으로 중국에 사실주의가 없지 않다는 것을 증명하였다. 단지 자손이 못나 명청 이후 점진적으로 그것

을 상실했을 따름이라는 식이었다.

기왕 성숙한 절정기가 있었다면, 당송 이전은 반드시 성숙기 이전의 유아기 단계가 되어야 했다. 따라서 곧 유아기를 거쳐 성숙기를 지나 쇠퇴기에 이르는 발전이론이 성립되었다. 이 사실 전통의 발전이론 자체는, 즉 강한 순수한 추론적 성질을 갖고 있다. 그러나 문제는 이 이론이 전부 추측에서 나온 것이냐 아닌 것이냐 하는 것이다. 반대로 이 이론은 결코 충실한 양식분석으로 보조를 맞춘 것이 아니다. 당송회화가 사실주의의 절정기인지 아닌지는 작품의 구체적인 분석을 필요로 한다. 결구는 소위 말하는 사실의 몇 가지 내용 요점이다. 그리고 이 작업은 결코 문헌의 배열로 대체될 수 있는 것이 아니다. 당송 회화를 명청 회화와 비교해보자면, 전자는 묘사성이 강해 사람의 시각경험과 비교적 가깝다. 그러나 실제는 둘 모두가 '외사조화 중득심원(外師造化 中得心源)'의 큰 범주를 넘어서지 않아 모두가 단순한 자연의 모방은 아니다. 둘의 차이는 창작자, 자연, 전통 삼자 사이의 교차관계의 이해와 표현방식이 다른 데 있다. 당송 이전의 회화로 보자면 역시 그러하다. 만약 먼저 문헌으로 사실이 존재한다는 것을 증명하려고 한다면, 다시 논리적으로 그것이 성숙기에 도달하기 이전의 유아적인 단계라는 것을 추론하고, 마지막으로 거듭 예를 들어 사천의 한나라 시대 화상전 등의 재료 가운데 풍속성 도상을 억지로 소위 유아기적 사실성으로 말해야 한다. 이러한 설명은 사실 이론의 필요성을 근거로 해 강제로 초기의 예술을 잘못된 맥락 가운데 놓는 것이다. 근본적으로 말하자면 이 시기와 당송 시기의 소위 말하는 사실은 실제로 근본적인 차이가 있다. 둘 사이의 이어진 공적은 객관 사물의 충실한 묘사에 있지 않다. 반대로 사실의 반대인 상

외지운(象外之韻)의 추구에 있다. 이와 같은 가설에서 사실 전통의 발전이론은 그림 속의 중요한 현상을 곡해하게 할 뿐 아니라, 반드시 각 시대가 특별히 갖고 있는 풍부한 내용을 지루하고 단조로운 변질된 변화관 속에 거의 다 잃어버리게 한다.

가설의 중요함을 과도하게 강조하여, 이론과 사례연구에 있어 양식분석 사이에 유기상황의 관계를 소홀히 한다면 아마 또 이론 기능의 근거 없는 과장을 초래할 수 있고 그리고 남용현상을 부를 수 있다. 그 가운데 가장 심각한 현상은 하나의 양식발전 이론을 이용해 아직 발생하지 않은 일이나 사물을 예측하는 것이다. 양식 발전이론은 모두 단지 이미 발생한 현상에 관여한다. 스스로 예측하는 능력을 갖추지 못한 것이다. 그것은 양식 자체가 자기 생명의 궤적을 갖고 있지 않기 때문이며, 결코 변하지 않는 방법으로 변화하지 않기 때문이다.

양식을 만들어내는 사람은 모두 인류 중에서 가장 알기 힘들고 가장 창조력이 있는 영혼을 갖고 있는 사람들로, 이러한 천재들의 사물에 대한 반응은 항상 일반인들의 상상력 밖에 있다. 만약에 할 수 없이 예측을 하게 된다면, 설령 서로 부합되는 경우가 있어도, 아마 우연일 따름일 것이다. 그리고 생각한 이유는 아마 창작자가 마음으로 생각한 것과는 아무 관련이 없을 것이다. 피카소가 죽기 전에는 설령 어떤 사람이 피카소의 이전 양식 발전에 대해 정확한 이해가 있었더라도, 당시엔 그 누구도 피카소가 다음에 어떤 새로운 것을 만들어낼지 예측하지 못했다. 고대회화사 연구도 마찬가지다. 17세기 화단의 발전에 대해 가장 깊게 인식하고 있는 연구자는 석도의 필묵과 조형이 사람을 놀라게 하는 공헌에 대해 분명하게 평가할 수 있다. 그러

나 그는 석도가 당시 전래된 서양화의 영향을 받아 자신의 양식에
어떠한 변화를 가지고 왔는가에 대해 결코 대답할 수 없다. 그 원인
은 지극히 간단한데, 단지 그것은 근본적으로 존재하지 않기 때문이
다. 어떠한 화려한 양식이론도 모두 이미 있었던 사실을 해석할 뿐이
다. 그리고 존재하지 않는 공백은 조물주의 창조로 남겨 두어야 한
다. 양식이론은 천재의 창작의도를 정연하게 연결한 것으로 미래에
어떤 천재가 나올지는 하느님만 알고 있다. 연구자가 어떻게 옛 유물
의 양식에 의거하여 장래 회화의 발전을 예측하겠는가?

　위에서 서술한 것은 미래의 연구 발전 취향에 대한 어떤 예측을
하고자 한 것이 아니다. 어쨌든 회화사 연구 자체는 연구자의 창조력
과 관련되어 있지 않은가? 본문은 단지 연구와 관련된 몇몇 함정들
과 인식한 바를 제공하고자 한 것이며, 흥미 있게 회화사 연구의 숲
에 들어갈 수 있는 참고사항이다. 중간에 완전히 논하지 못한 몇몇
문제는 연구에 있어 금기라고는 할 수 없으나 아마 가장 장애가 될
것이다. 이러한 함정의 자각은 회화사 연구에 뜻이 있는 자들에게 교
훈으로서 가치가 있을 것이다.

石守謙,「中國繪畫史硏究中的一些陷阱」,『中國古代繪畫名品』, 雄獅, 1986.

중국미술사학의 발전과정 및 기본 특징

진지유(陣池瑜)
중국 청화대학교 교수

 미술사는 회화, 서예, 조각, 공예와 건축예술의 기원이나 발전과정과 규율을 기록하고 서술하며 연구하는 학문이다. 미술사학은 미술사적(史籍) 혹은 미술사문헌을 대상으로 하여 미술사의 개념이나 이론 및 미술사 발전 규율과 서술 방법을 토론하는 학문이다. 중국과 외국미술사의 연구에서, 미술사학자 및 부분적으로 미술을 연구하는 역사학자, 미학자, 예술이론가와 비평가가 모두 일찍이 미술발전 역사에 대한 이론과 관념, 방법에 대해 의견을 제기한 적이 있는데, 이것은 미술사학사와 미술사학이론에 중요한 자료이며, 이것으로 미술사학이 설립되었다. 중국미술사학에는 오랜 역사와 풍부한 문헌자료가 있는데, 우리가 열심히 연구하고 개척할 가치가 있다.

1. 중국미술사학은 유구한 발전의 역사를 갖고 있다

 중국은 세계에서 가장 오랜 미술사를 가진 나라 가운데 하나이다.

일찍 춘추전국시기 『논어(論語)』에 공자와 관련된 '회사후소(繪事后素)'란 기록이 있고, 『장자(庄子)』에는 송원군(宋元君)이 진정한 그림 그리는 사람에 대해 '해의반박(解衣般礴)'이라고 인식한 고사가 실려 있다. 『고공기(考工記)』에 "그림 그리는 일에 다섯 가지 색을 칠하는 일"이라는 회화와 색채와 관련된 기록이 있다.

한대와 위진남북조 시대는 서예와 회화 예술이 발전한 시기여서 문자나 서예 발전역사에 대한 기록이나 연구가 현실적으로 필요하였고, 서론화론 가운데 서화가 및 작품이 실려 있다. 중국미술사학은 한위진남북조 시대에 이미 싹트고 발생하였다. 당대에는 장언원의 『역대명화기(歷代名畵記)』가 나타나 체계성이 강한 회화사를 건립했고, 송대에는 또 곽약허가 『역대명화기』를 이어 『도화견문지(圖畵見聞志)』를 지었고, 또 등춘(鄧椿)은 계속해서 『역대명화기』와 『도화견문지』를 이어 『화계(畵繼)』를 지었다. 이것으로 중국회화사가들이 중국 회화역사의 기록이나 서술의식이 얼마나 강한지를 알 수 있다. 당송 시기 중국미술사학(회화사와 서예사를 포함해)은 이미 성숙했다. 원, 명, 청 시기는 또 한 발자국 진전하였고, 20세기 후 중국현대 형태의 미술사학과는 새로운 발전을 맞이하게 되었다. 이것은 중국미술사학 연원이 길다는 것을 설명한다. 선진시대로부터 지금까지 한 번도 중단된 적이 없는데 이것은 세계에서도 보기 힘든 것이다.

한나라와 육조 시기 예술창작의 번영은 이 시기 예술품평과 미술사의 탄생과 발전을 자극하였다. 한대 육조 시기 서화창작은 큰 성적을 거두었다. 서한은 진나라를 계승했는데, 이때 통용된 문자는 소전이었다. 예서는 동한 시기 이미 고도로 완성되었으며 아울러 초서도 나타났다. 양진 시기에 행서가 크게 성행하였다. 이 시기 유명한 서

예가로는 최원(崔瑗), 장지(張芝), 채용(蔡邕), 종요(鐘繇), 색정(索靖), 육기(陸机), 왕희지(王羲之), 왕헌지(王獻之) 등이 있다. 동시에 서예창작 이론, 작가작품 품평 및 서가의 서법이론을 기록하였고, 서품평 및 서예사가 나타나 성과를 획득하였다. 예를 들어 허신의『설문해자서(說文解字序)』, 채용의「필론(筆論)」,「구세(九勢)」, 종요의「용필법(用筆法)」, 위항의「사체서세(四體書勢)」, 위요의「필전도(筆陣圖)」, 왕승민의「논서(論書)」와 유견오의「서품(書品)」등이다.

중국의 시각예술에서 회화, 서예와 문자는 긴밀하게 연관되어 있다. 중국의 미술사학 관념은 먼저 서예와 문자 영역에서 싹이 텄다.

비록 당 이후 회화가 시각예술의 주류가 되었지만, 한대 위진남북조 시대에는 서예가 가장 중요한 것같이 여겨졌다. 한나라와 위진남북조 시기의 서예 창작은 발전이 매우 빨라 적지 않은 서예가들이 나왔다. 따라서 남조 시기에는 서예가를 기록하는 것이 하나의 일이 되었으며, 심지어 황제 역시 고금의 서가를 해설하는 것을 필요로 하였다. 왕승건(王僧虔)이 황제의 부름을 받고 지은 것이『답채고래능서인명(答采古來能書人名)』이고 원앙(袁昂) 역시 양무제 소연의 소를 받고 편찬한 것이『고금평서(古今評書)』이다. 그리고 양무제 소연은 스스로『고금서인우열평(古今書人优劣評)』을 썼다. 이것 외에도 왕음(王愔)의『고금문자지목(古今文字志目)』이 있다. 남조 양대(梁代) 우화(虞和)의『논서표(論書表)』와 북조 후위 강식(江式)의『논서표(論書表)』가 있는데, 이 두 개 표는 모두 '표(表)'라는 형식으로 황제에게 글을 쓴 것으로 논술과 품평 역사상 서예가와 작품을 볼 수 있고, 작자의 현재 서예창작에 대한 견해를 볼 수 있다. 제왕의 중시는 서예창작과 서예사 연구를 적극적으로 추진시켰다는 것은 의심할 여지가 없다.

회화 부문으로 후위 손창지(孫暢之)의 「술화(述畵)」, 동진 고개지(顧愷之)의 「논화(論畵)」, 남제 사혁의 「화품(畵品)」과 남천 요최(姚最)의 「속화품(續畵品)」 등이 있다. 남북조시기, 서화사의 기록은 주로 '논(論)', '표(表)', '평(評)', '품(品)', '술(述)', '서(叙)' 이러한 문체로 표현하고 있어, 아직 직접적으로 서화를 '사(史)'와 연결한 저작은 없다. 그러나 이러한 서화의 '논', '표', '평', '품', '술', '서' 가운데 대부분이 서화사료의 기록으로 미술사연구의 중요한 자료이다. 위에서 언급한 서화의 사적 자료를 전체적으로 볼 때, 우리는 한나라와 위진남북조 시대에 중국미술사학이 이미 싹텄고 시작되었다는 것을 알 수 있다.

현재 학계에서는 일반적으로 중국미술사학 건립의 상징은 당대 장언원의 『역대명화기』로 본다. 실질적으로 『역대명화기』는 중국 미술사학이 성숙한 것을 대표하는 하나의 작품으로 보는 것이 마땅한데, 왜냐하면 그것은 완전한 회화사 체계를 수립하고 있기 때문이다. 그러나 설사 당대 장언원 이전에 배효원(裴孝源)의 『정관공사화사(貞觀公私畵史)』, 언종(彦宗)의 『후화록(后畵彔)』 등이 있지만, 우리는 중국미술사학의 발아와 창립은 한대와 위진남북조 시대라고 보아야 한다고 생각한다. 당대 서화의 품평은 남조에서 이룩한 것을 기초로 한 단계 더 발전시켰다. 장언원 이전에 이사진(李嗣眞)의 「서후품(畵后品)」, 「화후품(畵后品)」 그리고 장회관의 「서단(書斷)」, 「화단(畵斷)」 등이 있다. 이사진의 「서후품」은 유견오(庾肩吾)의 「서품(書品)」에서 "큰 것은 세 단계로, 작은 것은 아홉 단계로 나누는(즉, 상, 중, 하 삼품 그리고 매 품에서 다시 상, 중, 하 삼품으로 나눔) 것"을 기초로 새롭게 '일품(逸品)'을 첨가해서 모두 10등급으로 나누었다. 그 「화후

품」은 비록 잃어버렸지만, 체제는 「서후품」과 기본적으로 유사하다. 장회관(張懷瓘)의 「서단」은 품평역사에서 서예가 남조 유견오의 「서품」 중에서 상, 중, 하, 삼등을 고쳐서 신(神), 묘(妙), 능(能) 삼품으로 바꾸었는데, 각 품의 특징 및 우수한 점이 더욱 명확하다. 「화단」은 비록 이미 없어졌으나, 그 체제는 역시 「서단」과 기본적으로 유사할 것이다. 왜냐하면 이 두 권의 저술은 자매편이기 때문이다. 장언원과 동시대 혹은 조금 이른 시기의 주경현(朱景玄)이 중국 처음의 당대 회화사 혹은 회화단대사『당조명화록(唐朝名畵彔)』을 저술했는데 당대의 화가에 대해 기술하였다. 장회관의 신, 묘, 능 삼품을 기초로 하여 다시 일품을 더하고 신, 묘, 능, 일 사품을 사용해 당대 화가를 분석 품평하였다.

　　기원후 850년 전후한 당 회창(會昌) 연간, 장언원이 중국 최초의 체계성 강하고, 완전하며 깊이가 있는 회화통사인 『역대명화기』를 썼다. 이 책은 중국회화사 혹은 미술사가 이미 성숙했다는 것을 보여주며, 중국의 회화사와 미술사학의 발전이 새로운 시기로 접어들었다는 것을 나타낸다. 장언원은 이전에 있었던 회화품평과 저술을 기초로 회화사의 전체적인 틀을 생각한 다음 새로운 회화사 체제를 창조해냈는데, 전기를 씨줄로 삼고 품평을 날줄로 삼아 『역대명화기』의 큰 미술사체계를 편찬해냈다. 사혁, 이사진, 장회관의 「화품」, 「화단」은 품으로 역사를 대신한 것으로 작품 품평 및 작품 수준의 높고 낮음을 분간하는 것이 주요 임무고, 주경현의 『당조명화록』은 사(史)와 품(品)이 결합한 것으로 화가와 관련된 고사와 화가의 간략한 전기적 내용을 더하였는데, 독립적인 미술사를 위해 더욱 크게 한 발 나아갔다고 할 수 있다. 그러나 이 책은 여전히 신, 묘, 능, 일의 품제적인

틀에서 제한을 받고 있다. 하지만『역대명화기는』사전(史專)을 위주로 하여 품평과 감정을 겸하고 있어 현대의 여소송(余邵宋)은 사전류로 귀속하는 것이 정확하다고 보고 있다. 책의 이름으로 보자면 '역대' 즉, 각 역대의 나라, 혹은 조대(朝代)의 역사발전, 각 역대왕조의 회화발전, '기'는 기록 서술을 말한다. 즉, 역대 회화발전사를 기록 서술한 것이다. 따라서『역대명화기』의 제목으로 보자면 사혁, 이사진, 장회관의「화품」,「화단」과는 명백한 차이가 있으며, 미술사 의식을 이미 강하게 자각하고 있다.

『역대명화기』는 모두 10권으로 나누어져 있다. 제1권에서 제3권까지는 14편의 논문과 또 화가들의 인명록을 첨가하고 있는데 모두 50편이다. 제4권부터 제10권까지는 역대 화가 평전을 싣고 있다. 첫 권에는 네 편의 논문과 한 편의 인명록이 실려 있는데 순서대로 보면「서화지원류(叙畵之源流)」,「서화지흥폐(叙畵之興廢)」,「서자고화인성명(叙自古畵人姓名)」,「논화육법(論畵六法)」,「논화산수수석(論畵山水樹石)」이며, 두 번째 권에는 다섯 편의 논문이 수록되어 있는데, 즉「논사자전수남북시대(論師資傳授南北時代)」,「논고육장오용필(論顧陸張吳用筆)」,「논화체공용탁사(論畵體工用拓寫)」,「논감식소장구구열완(論鑒識收藏購求閱玩)」이다. 제3권 역시 다섯 편의 논문이 실려 있는데 즉,「서자고발미압서(叙自古跋尾押署)」,「서자고공사인기(叙自古公私印記)」,「논장배표축(論裝背標軸)」,「기양경외주사관화벽(記兩京外州寺觀畵壁)」,「술고지미화진도(述古之迷畵珍圖)」이며, 제4권에서부터 10권까지는 모두 황제부터 당 회창 시기까지 그림에 능한 자와 화가 모두 372명을 기록하고 있다. 위의 내용으로 볼 때『역대명화기』는 회화사, 화법, 그림 감상, 화공, 화전 등을 섭렵하고 있어, 당시 회화의 전

모를 볼 수 있다. 회화사 부분은 당연히 이 책의 가장 중요한 부분으로 달리 말하면 이 책의 가치가 현저하게 나타나 있는 곳이기도 하다.

장언원은 주도면밀한 고려 끝에 중국회화사의 체계를 건립하였다. 그림의 역사와 화가 전기를 중심으로 회화사를 쓴 것 외에도 절의 벽화 옛날의 밀화진도(密畵珍圖)를 전문적인 역사로서 회화사에 첨가했다. 또 중요한 회화이론과 걸출한 화가와 기법을 전문 편으로 기술하였는데, 즉 「논화육법」, 「논고육장오용필」이 바로 그것이다. 그 후 회화작품의 표구와 소장, 감상, 인기제발(印記題跋) 등의 내용도 기록하였는데, 이러한 내용은 회화사 연구와 긴밀하게 연관된 것이다. 장언원은 7권의 편폭으로 역대화가의 전기를 적어, 역대 명화가 발전된 궤적과 윤곽을 그렸는데, 한 권의 회화사에 시간 순서로 화가들의 소전(小傳)을 배열하여 발전상황을 분명히 알 수 있다. 장언원의『역대명화기』는 또한 회화사상과 사학이론도 포함하고 있다.『역대명화기』는 세계에서 가장 이른 체계가 완전한 미술사저작 가운데 하나로 미술사적 가치가 높다고 하겠다.

송원 시기 중국의 미술사학은 더욱 발전했다. 송대 미술창작은 당대, 오대의 기초 위에서 새로운 발전을 일구어냈으며 중국미술은 황금시기에 들어서게 되었다. 송대 중앙정부의 중시와 참여하에 서화창작은 이전에 이루지 못한 성과를 얻었다. 송대 미술사학은 번영의 시기에 접어들었다. 회화사적 체제가 더욱 완전하게 되었는데, 대체로 통사성질(通史性質)의 화사, 단대화사(斷代畵史), 지방성화사(地方性畵史), 필기체화사(筆記體畵史), 관수저록체화사(官修著泉體畵史) 등 다섯 가지로 나눌 수 있다. 이러한 회화사저작은 편집체제 및 회화사학사의 영역에서 모두 새로운 특징을 나타내고 있다. 송대의 회화사

학의 성과는 특출한 것으로 송대에는 이전의 것을 이어받은 통사성 저작이 나타났을 뿐 아니라 예를 들어 곽약허(郭若虛)는 『역대명화기』를 계승한 『도화견문지』를 썼고, 등춘(鄧椿)은 곽약허 『도화견문지』를 계승한 『화계(畵繼)』를 썼으며 진덕휘(陣德輝)는 『속화기(續畵記)』를 지었다. 이러한 저작은 연속적 회화통사의 성질을 갖는다. 그리고 지방화사도 나타났는데 황휴복(黃休复)의 『익주명화록(益州名畵泉)』과 같은 예가 있으며, 평전체 단대사의 예로는 유도순(劉道醇)의 『성조명화평(圣朝名畵評)』이 있다. 그리고 관수저록체서화사가 나타났는데, 예를 들어 『선화화보』, 『선화서보』, 『비각화목(秘閣畵目)』 등이며, 감상필기체 서화사로서는 미불의 『화사』, 『서사』 등이 있다.

곽약허가 『도화견문지』를 쓴 목적이 장언원의 『역대명화기』를 계속해서 쓰기 위한 것이었던 것과 같이, 장언원의 이 저작은 황제시대부터 당대 회창 연간의 회화통사를 기록한 것이다. 장언원부터 곽약허가 『도화견문지』를 쓰던 송대 선종 희녕 연간까지 150~60년이 넘었다. 이 사이에 또 적지 않은 화가들이 나타났고, 회화의 창작에서도 새로운 성과를 얻었다. 곽약허는 회화사가 회창 시기에 멈출 수 없으며, 응당 『역대명화기』를 이어 그 이후를 다시 써야 한다고 생각했다. 곽약허는 『도화견문지』를 당 말 오대부터 송 초까지 쓰고 있다. 따라서 『도화견문지』는 계속되는 회화통사이다. 곽약허는 "장언원의 『역대명화기』가 당 말에서 끊어진 것 때문에 이것을 계속 편집하여 오대부터 희녕 7년까지 마쳤다."[1] 그 내용은 서론(叙論), 기예(紀藝), 고사습유(故事拾遺), 근사사문(近事四門)으로 "150~60년 동안

1) 『四庫全書總目提要 · 卷一百十二 · 子部二十二 · 藝術類』.

예술에서 유명한 사람, 유파의 본말을 자세하게 기록하고 있다."²⁾

송대 방지(方志)는 하나의 독특한 체제로서 이미 많은 사람들로부터 광범위하게 주목 받고 있다. 그 내용과 체제 역시 점점 고정되어가 고 대 도(圖), 지(志), 적(籍)의 융합을 완성하였으며, 지리에 대한 기록을 중시하는 데서 인물과 문예, 정사의 기록으로 점차 변하였다. 전국 방 지 사업이 왕성하게 발전하고 방지 자체가 지리 중심에서 인물, 문예, 정사로 방향이 바뀐 영향으로, 중국에 현존하는 첫 번째 지역성회화사 적 『익주명화록(益州名畵彔)』이 탄생하였다.

이 책은 당 숙종 이향(李亨) 건원(758년) 초부터, 송태조 조광윤 건 덕연간(963~967) 모두 자손위(自孫位)부터 구문효(邱文曉)까지 58명 의 화가를 기록했다. 그 밖에도 그림은 있으나 이름이 없는 사람과 그림은 없으나 이름이 있는 사람도 수록했다. 화가 전기 가운데 기록 된 주요한 내용에는 직관, 관직이동, 사승관계, 작품 명목 및 작품을 제작하던 위치 등의 상황이 있다. 황휴복(黃休复)은 벽화 유적을 찾 아 축적된 사료를 의지해 사적(史籍) 자료를 편집해 썼다. 따라서 책 가운데 이 시기 사원벽화의 제목, 내용, 연대, 구도, 회화특징과 같은 기록은 모두 본인이 직접 답사해서 얻은 것으로 비교적 상세하고 믿 을 만하다. 이러한 벽화의 작자는 대부분 서촉 화원 화가인 관계로 책에 그 화가를 소개할 때에는 역시 화원과 관련된 제도, 직책의 변 동, 사회지위, 직위대우, 사승관계, 회화 창작, 예술유파 등을 섭렵해 기록하여 오대 서촉 지역 및 화원의 회화활동 그리고 송대 초기 화 원에 끼친 영향에 대해 중요한 문헌적 자료를 제공한다.

2) 『四庫全書總目提要・卷一百十二・子部二十二・藝術類』.

원나라는 백 년이 채 안 되는 시간 동안, 역시 적지 않은 미술사적을 생산해냈다. 예를 들어 탕후(湯垕)의 『화감(畵鑑)』, 장숙(張肅)의 『화계보유(畵繼補遺)』, 하문언(夏文彦)의 『도회보감(圖繪寶鑑)』, 주밀(周密)의 『운연과안록(云烟過眼彔)』, 탕윤모(湯允謀)의 『운연과안계록(云烟過眼繼彔)』, 도종의(陶宗儀)의 『서사회요(書史會要)』, 주밀(周密)의 『지아당잡초(志雅堂雜抄)』,『사릉서화기(思陵書畵記)』 및 왕운(王惲)의 『서화목록(書畵目彔)』 등 대작이 나왔다. 이러한 미술사저작들을 보면, 전문화와 세밀하게 분과를 나눈 경향이 나타났다. 예를 들어 회화통사류 저작으로 탕후(湯垕)의 『화감(畵鑑)』, 하문언(夏文彦)의 『도회보감(圖繪寶鑑)』, 단대사 저작으로 장숙(張肅)의 『화계보유(畵繼補遺)』가 있다. 서예 통사류 저작으로 도종의(陶宗儀)의 『서사회요(書史會要)』가 있고, 다른 것으로 채색을 입힌 조소의 단계를 기록한 『원대화소기(元代畵塑記)』 등이 있다.

원대는 남송시대의 『통감(通鑑)』학의 기초 위에서 또 새로운 발전을 이루었는데, 이것은 원대 통치자가 『자치통감(資治通鑑)』을 중시한 것과 아주 밀접한 관계가 있다. 원대 『통감』학의 발전은 한 측면으로는 사학 자체의 발전에 따른 내적인 요구를 반영하고, 다른 한 측면으로는 통치자가 전대 역사를 거울로 삼으려는 중요한 기능을 나타낸다. 『통감』학은 단지 『자치통감』의 주석, 논술, 보충 서술, 연속 서술뿐 아니라, 원대 각종 저작의 편찬에 광범위하게 영향을 주어 역사흥망의 교훈을 받아 잠재적인 논술의 주제가 되었다. 예를 들어 이상의 저술 외에 또 의학 영역에서의 나천익(羅天益)의 『위생보감(衛生寶鑑)』, 서화 영역에서 탕후의 『화감』, 하문언의 『도회보감』 등이 대부분 '감(鑑)'을 제목으로 삼았다.

『화감』은 송대 미불의『화사』를 본받아 지은 것이다. 한 편의「잡론」이외에 '품감(品鑒)' 부분에서 '오화(吳畵)'로부터 '국조화(國朝畵)'까지 쓰고 있는데, 비교적 체계적으로 삼국시대부터 원대까지 화가에 대해서 자세하게 소개하고 있으며, 아울러 작자 탕후가 감별과 소장에 뛰어났으므로, 일찍이 궁정에서 감서박사(鑒書博士) 가구사와 교제가 많았다. 따라서 그의 작품분석은 정확한 인식과 투철한 견해가 있어 참고 가치가 매우 크다. 원대 말기 하문언(夏文彦)이 편집하여 쓴『도회보감』은 중국고대 회화사학에 있어서 중요한 저작이다. 그는 헌원(軒轅)부터 원조(후대 사람이 또 보충하여 기록하였다) (1336년)까지 4,000 년 가까운 역대 화가 모두 1,400여 명 화가의 지전(志傳)을 기록하였다. 하문언은 자서에서 자기의 저작 원인에 대해서도 서술하고 있다. "나는 성품이 비루하고 편벽되어, 육예 밖에 있다. 좋아하는 것이 없으나, 오직 그림을 좋아하였다. 적당한 때를 만나면 온종일 그것을 갖고 놀았으며 먹고 자는 것도 잊었다. 그러나 그것이 넓지 못하다는 것을 근심하여 조금씩 역대의 회화사를 보며, 그것의 득실과 우열의 차이를 논하여 넓어질 때까지 하였다. 그러나 권질이 넓고 크며 번거롭고 많아 편파적으로 몇 권을 볼 수는 없어, 한 권의 책으로 편집해보고자 하는 욕심이 생겼으나 겨를이 없었다. 사상(泗上)에 거주하면서부터 인간사가 한가해졌는데, 이 시기에『선화화보』가 출간되었다. 그 책을 보충하기 위해 남쪽으로 가 요, 금, 국조 사람의 인품을 더하고, 빠진 것을 보충하여 책을 만들었는데 다섯 권으로 나누어 만들어 이름 하기를『도회보감』이라고 하였다." 이 글을 통해 하문언이『도회보감』을 쓰기 위해 열심히 노력하고 회화사 자료를 넓게 모았다는 것을 알 수 있다. 비록 이 책의 일부 내용에서

이전 사람의 것을 절취해 쓴 부분이 있어 나쁜 점이 있으나, 자기가 연구해서 마음으로 얻은 것이 있으므로 회화사 저작으로 전할 수 있다.

명청대 미술사학은 이전 시대에 이룩한 성과를 기초로 하여 또 새로운 발전을 이루었다. 명대 회화사학은 회화통사, 회화단대사, 지방회화사 등의 측면에서 이전의 회화사학의 특징을 흡수한 동시에 짧은 글이지만 선명한 개성이 있는 저작들이 나왔다. 예를 들어 회화단대사로 『중록화품(中麓畵品)』, 지방회화사로 『오군단청지(吳郡丹靑志)』 등이 있다. 회화전사와 저록체(著彔體), 회편체(匯編體), 제발체(題跋體), 일기체(日記體), 필기체(筆記體) 화사 등에서 장족의 발전을 이루었다. 명대에는 새로운 체제의 회화전사를 창조했다. 예를 들어 승려화가를 위주로 기록한 『화선(畵禪)』이 있고 어떤 회화 유파를 전문적으로 기록한 『죽파(竹派)』 등이 있다. 명대 회화사 저술은 작품감상, 수장, 회화자료회편 측면에서의 발전이 이전 시대를 앞질러 풍부하게 전개되었고 기타 유형의 회화사 저술을 크게 능가했다. 예를 들어 저록체화사, 회편체화사, 그리고 제발, 일기, 필기 가운데 화가와 작품품평을 기록하였다. 이러한 유형의 회화사적은 수량이나 내용상의 풍부함에서 이전 시대를 훨씬 뛰어넘는데, 이것은 명대 회화사학 발전의 주요한 부분으로 명대 회화학의 성과를 대표하고, 아울러 청대 회화학 발전방향과 특징에 직접적인 영향을 주었다.

명대 회화사학의 전체적인 특징으로 보자면, 명대 회화사의 내용은 이전의 화가 중심에서 회화작품과 화가를 동시에 중시하는 측면으로 전환하고 있으며 회화사는 작품을 중심으로 이루어지기 시작했다. 이전 회화사의 주요 임무는 화가 전기를 쓰는 것이었다. 그러나 명대 부분 회화사는 회화작품의 감상, 소장 및 도상기록과 작품분

석을 중요시했다. 명대 미술사학은 또 서화사료회편 및 서화합편 등의 특징을 가지고 있다. 주모인(朱謀垔)이 1631년경 편찬한 『화사회요(畵史會要)』는 전기체 회화통사로 주로 『서사회요(書史會要)』의 체제를 사용했다. 각 조대(朝代)와 화가를 근거로 편집했으며 책은 모두 5권이다. 1권은 삼황에서 오대의 화가를 기록했고, 2권에서는 북송화가를 기록했고, 3권에서는 남송・금・원 화가를 기록했으며, 4권에서는 명대 화가 전기를 수록했다. 책의 편제가 거대하여 10만 자에 이른다. 각조 각대 화가에 대해 전기를 쓰고 기록을 모았는데, 크고 세밀하여 빠진 것이 별로 없다. 어떤 화가 조목은 상세하여 그의 관적, 자호, 장기, 인생, 질사, 사승, 회화의 특징 및 평어, 화법, 대표작 및 제발 등이 실려 있다. 이 책은 주모인(朱謀垔)이 이것을 쓸 때까지 규모가 가장 크고 자수가 가장 많은 한 편의 회화사로 비교적 큰 회화사 문헌 가치가 있다. 『화사회요』는 각 조대를 완전하게 기록하고 있고, 내용이 풍부하고 체제가 선명하여 명대의 대표적인 회화통사 저작이라고 할 수 있다. 이 책은 적인(摘引), 증보(增補), 회편(匯編) 등의 방법을 통하여 역대 회화사 자료를 종합하였고, 5권에서는 회화의 기법, 감평, 표구 등에 대한 지식을 회편하여 전대 회화사 자료를 집중하고 당대(명대) 회화사 내용을 집대성하였다. 청대 황제의 명령으로 만든 『패문제서화보』 화가전 중 대부분이 『화사회요』를 근거로 한 것이다.

명대 미술사학의 다른 한 특징은 서화사를 혼합해서 편집한다는 것이다. 당대 장언원은 『역대명화기』에서 말하길, 옛날에 "서화는 같은 것으로 아직 분화되지 않았다"고 하였다. 그러나 이 두 종류의 예술은 위진남북조의 서론, 화론과 서품, 화품 속에 여전히 분리되어서

기술되었다. 예를 들어 유견오의 「서품」, 사혁의 「화품」 그리고 송대의 회화사와 서예사 역시 분리되어 기술되어 있다. 예를 들어 미불이 쓴 「화사」와 「서사」, 정부에서 만든 『선화화보』와 『선화서보』 등이 모두 그러하여, 아직까지 서화사 혹은 서화품평을 결합한 저작은 나오지 않았다. 그러나 송대는 문인화의 발전으로 시, 서, 화의 관계를 강조했고, 또 원대 조맹부가 서예로서 회화에 들어간다고 하였는데, 이러한 사상의 영향으로 명대에서부터 시작해 서화가 및 그 작품을 통합해서 편집하였다. 예를 들어 장축(張丑)이 편찬한 저록체 회화사적 『청하서화방(淸河書畵舫)』이 있다. 그 내용은 삼국시대 종요에서부터 시작해 명나라 구영 시기의 서화작품 상황을 기록하고 있는데, 그 가운데 회화 측면으로는 155점이 기록되어 있고 역대회화사 화론 저작에서 기록된 작품의 소개, 제발, 감정가 인장기록 혹은 당대 소장가 성명, 어떤 것에서는 작자 장축 자신의 평론까지 더하고 있다. 『청하서화방』은 서화를 함께 편집하는 체제를 사용하여 서, 화를 권으로 나누지 않았을 뿐더러 한 권 내에 동일한 작가의 작품을 설명할 때에도 서화를 분리하여 논하지 않았다. 예를 들어 6권 상 '휘종' 조에 <설강귀탁도(雪江歸棹圖)>, <과람도(果籃圖)>, <어서천문(御書千文)>으로 함께 나열하고 있다. 10권 '조맹부'조에 비교적 많은 서예, 회화 작품을 함께 놓고 기술하고 있다. 이와 같이 서화를 함께 거론하는 새로운 체제는 한편으로 서화를 함께 소장하고 감상하는 습관을 반영하는 것이고, 동시에 '서화일체'라는 당시 문인들의 관념을 간접적으로 반영하는 것이다. 장축은 또 다른 세부 서화저록 『청하서화표』, 『서화견문표』, 『남양서화표(南陽書畵表)』를 저술하였다. 이 세부 서화저작은 모두 표 형식으로 편찬한 것으로 작자, 소장, 견

문 및 친구 소장의 서화작품을 배열하여 기술하고 있다. 엄격한 표격(表格) 형식으로 회화를 기록함으로써 중국 미술사학 사상 창의가 높은 저록의 예라고 할 수 있다.

청대 회화사적의 수량은 자못 많다. 동시에 더욱 다원적이고 더욱 세밀화 된 새로운 면모들이 출현하였다. 앞 시대 전통적 회화통사를 제외하고, 새로운 통사(예를 들어 팽온찬(彭蘊燦) 『역대화사회전』), 단대사로(예를 들어 서심(徐沁)의 『명화록(明畫录)』과 강소서(姜紹書)의 『무성시사(无聲詩史)』) 밖에, 청대 저록체 화사는 전문제재 혹은 특정군체와 지방회화를 제재로 한 전문사이다. 필기체 회화사는 큰 발전을 하여 소장저록이 많이 나타났고, 전사문류(專史門類)가 풍부하고 필기체 화사의 번영이 다원화하는 새로운 국면을 보여준다. 명대의 서화단대사와 통사의 저작은 여전히 당 이래 장언원, 주경현이 시작한 통사와 단대사 서술체제를 계속해서 따르고 있다. 그러나 통사(명청 부분)와 단대사는 명청 시기의 서화가와 작품사료를 보존하고 있어 사료학적인 의의를 갖고 있고 저록, 전사와 필기체 서화사는 청대 서화사학의 새로운 혈액을 공급하여 더욱 많은 청대의 시대 특징을 포함하고 있다.

청대 회화사학 가운데, 가장 주목을 끌고 아울러 시대적 특징을 대표하는 것으로 먼저 저록체 화사의 홍성이라고 할 수 있으며, 수량에서 대략 전 청대 회화사적의 50%를 차지한다. 서사 방법상에서 작품에 대한 기술이 이전 어떤 시대보다 더 자세하다. 내용에 있어서도 관방에서 만든 궁정 소장 회화를 주제로 한 대형 저록 외에, 개인이 쓴 저록이 더욱 많다. 그 가운데 자신이 소장한 것을 저록한 것과 우연하게 본 것을 기록한 저록 및 자료 회편식 기록의 저록 등 몇 가지

부류가 있다. 따라서 수량이나 형식으로 보아도, 저록체 회화사는 모두 아주 번성한 것으로 청대 회화사적에서 가장 특이한 특징 가운데 하나이다. 정부가 편찬한 회화저록으로는 강희제가 칙수한 『패문재서화보』와, 건륭이 칙수한 『석거보급(石渠寶笈)』, 역시 건륭이 칙수한 『비전주림(秘殿珠林)』, 『서청찰기(西淸扎記)』 등이 있다. 개인이 쓴 회화저록으로는 도량(陶梁)의 『홍두수관서화기(紅豆樹館書畵記)』, 방준색(方浚頤)의 『몽원서화록(夢圓書畵彔)』, 고사기(高士奇)의 『강촌서화목(江村書畵目)』, 손승저(孫承澤)의 『경자소하기(庚子消夏記)』, 오영광(吳榮光)의 『신축소하기(辛丑消夏記)』, 호적당(胡積堂)의 『필소헌서화록(筆嘯軒書畵彔)』, 장대용(張大鏞)의 『자이열재서화록(自怡悅齋書畵彔)』 등이 있다. 우연히 목격한 것을 적은 것으로는 고복(顧復)의 『평생장관(平生壯觀)』, 고사기(高士奇)의 『강촌소하록(江村消夏彔)』, 양현(楊峴)의 『지홍헌소견서화록(遲鴻軒所見書畵彔)』 등이 있고, 자료집록으로는 변영예(卞永譽)의 『식고당주묵서화기(式古堂朱墨書畵記)』, 이주원(李調元)의 『제가장서화박이십권(諸家藏書畵薄二十卷)』, 오승(吳升)의 『대관록(大觀彔)』 등이 있다.

　이러한 저작 가운데 회화작품의 저록에는 진귀한 회화사 자료를 보존하고 있다. 명대 『오군단청지(吳郡丹靑志)』나 청대 지역회화사도 한층 더 발전하였다. 특히 강절(江浙) 일대의 회화는 상당히 번성해서 황월(黃鉞)의 『우호화우록(于湖畵友彔)』, 어천지(魚天池)의 『해우화원략(海虞畵苑略)』, 황석번(黃錫蕃)의 『민중서화록(閩中書畵彔)』, 도원조(陶元藻)의 『월화견문(鉞畵見聞)』, 왕윤(汪鋆)의 『양주화원록(揚州畵苑彔)』 등 대부분이 강남 회화 상황을 기록하는 지방회화사이다. 청대에는 진정한 의미에서의 필기체 회화사가 타나났다. 예를 들어 주

량공(周亮工)의 『독화록(讀畵彔)』은 필기 형식으로 쓰였지만, 기록된 것은 모두 당시 작자들과 교류한 화가사적(事迹)과 작품들이고, 또 이것을 위해 전을 지어 "명대 화가는 대부분 이 책 속에 포함되어 있다(明季畵家, 實亦大體具此傳中)"고 했다.[3] 특수한 무리의 화가를 주제로 한 화사 역시 청대회화사학의 새로운 현상이다. 여성 예술가를 기록한 탕수옥(湯漱玉) 저술의 『옥대화사(玉台畵史)』를 포함하여, 원체화가를 기록한 호경(胡敬)이 쓴 『국조원화록(國朝院畵彔)』, 여악(厲鶚)의 『남송원화록』 및 만주족 화가를 기술한 이방(李放)의 『팔기화록(八期畵彔)』 등이 있다. 이러한 전문사는 분류와 유형이 비교적 세밀하기 때문에 통사와 단대사를 기술하는 데 더욱 자세하다. 이러한 전사는 각 시대에 한정되지 않고, 주로 회화사와 밀접한 관련이 있는 화가와 화과(畵科)를 위주로 편찬함으로써 회화사 기술의 독립성과 과학전문성을 더욱 높게 하여, 청대회화사학 사상 아주 특수한 의의가 있다.

20세기 들어 중국의 미술사학은 현대적 저술형식으로 전환하였다. 20세기 중국의 미술사가는 한편으로 역대에 이미 형성된 서화사연구 전통을 배우면서, 다른 한편으로는 서양과 일본의 다른 미술사연구 관념과 방법을 배우기 시작했다. 20세기 상반기에 이미 볼만한 성과물을 냈는데, 예를 들어 강단서(姜丹書)의 『미술사』, 진사증, 반천수, 유검화 등이 쓴 『중국회화사』, 정우창의 『중국화학전사』, 진중문(秦仲文)의 『중국화학사』, 부포석의 『중국회화변천사』, 유사훈(劉思訓)의 『중국미술발전사』, 이박원(李朴圓)의 『중국예술사개관』, 풍관

3) 余紹宋, 『書畵書彔解題』 卷一, 18쪽.

일(馮貫一)의 『중국예술사각론(中國藝術史各論)』, 사암(史岩)의 『동양미술사』, 등고(藤固)의 『당송회화사』, 동서업(童書業)의 『당송회화담총』, 주걸근(朱杰勤)의 『진한미술사』 등이 있으며 모두 나름의 특색을 갖고 있다. 이와 동시에 중국의 미술사가는 서양미술사의 번역과 소개 및 연구를 시작했는데, 이 방면에 어느 정도 성과가 있는 이론가로 여징(呂澂), 황천화(黃忏華), 풍자개(丰子愷), 양득소(梁得所), 노신(魯迅), 곽말약(郭沫若), 부뢰(傅雷), 예이덕(倪貽德), 전지불(陣之佛), 소석군(蕭石君), 이박원(李朴園) 등이 있다.

20세기 하반기에는 마르크스주의를 이용한 유물사관으로 미술사를 연구했고, 또 종합적인 미술통사, 회화통사, 조소사, 종교미술연구 및 전문적인 테마연구에 있어서 현저한 성과를 획득했다. 예를 들어 호만(胡蛮)이 수정한 『중국미술사』, 왕손(王遜)의 『중국미술사』, 이욕(李浴)의 『중국미술사』, 왕백민의 『중국회화통사』 및 그가 주편한 여덟 권의 『중국미술통사』와 여섯 권의 『중국소수민족미술사』, 왕조문(王朝聞)과 등복성(鄧福星)이 주편한 14권의 『중국미술사』, 왕자운(王子云)의 『중국조소예술사』, 진소풍(陣少丰)의 『중국조소사』, 김유낙(金維諾), 나세평(羅世平)의 『중국종교미술사』, 전자병(田自秉)의 『중국공예미술사』, 진전석(陣傳席)의 『중국산수화사』 및 주백웅(朱伯雄) 주편의 10권 『세계미술사』, 해정지(奚靜之)의 『러시아미술사』, 소대잠(邵大箴), 해정지(奚靜之)의 『유럽미술사』 등이 있다. 이러한 저작은 일정한 정도에서 혹은 어떤 방면에서 신중국의 미술사연구의 성과를 나타내고 있다.

이상의 간단한 설명으로 볼 수 있듯 중국의 미술사연구는 한대에서 시작해 위진남북조 시대와 당, 송, 원, 명, 청을 거쳐 현대에 이르

기까지 계속해서 진행되어 중단된 적이 없다. 아주 오래된 역사를 갖고 있을 뿐 아니라 각각의 역사 시기에서 끊임없이 진행되었으며 고유의 특색을 형성하여 세계 각국의 미술사연구 가운데 중요한 위치를 차지하고 있다.

2. 중국미술사학의 기본 특징

중국미술사학이 이른 시기에 탄생하여 끊임없이 계속 이어지며 새로운 모습을 보이면서 풍부한 성과를 얻은 이유는 두 가지 가장 기본적인 조건이 있기 때문이다. 하나는 중국이 발전한 사학의 역사를 갖고 있다는 것이고 다른 하나는 고대 서화창작에서 휘황찬란한 성과가 이루어졌다는 것이다.

저명한 미학자인 무한대학의 유강기(劉綱紀) 교수가 "중국은 세계에서 자기 민족의 역사를 매우 중시하는 국가"라고 한 것과 마찬가지이다.[4] 상대부터 사관을 설치해 국가의 대사와 문예를 포함한 사회생활의 각 방면을 기록하게 하였으며, 서주 때 『상서』는 중국에서 가장 이른 사학저작으로 우, 하, 상, 주 4대로 구분하였는데 기사체(기언을 포함하여)의 역사서이다. 공자가 저술한 『춘추』는 편년체로 중국에서 첫 번째 정식 역사책으로, 이 책은 노은공 원년부터 시작해, 한 해 한 해 순서대로 편집하여 모두 242년을 기록했다. 한나라와 위진남북조 시대는 중국 사학이 선진 시대를 기초로 비약적으로

4) 劉綱紀, 『中西藝術史觀比較』, 『藝術學』 第3卷 第3輯, 學林出版社, 2007.1.

발전한 시기이다. 서한 무제 때, 사마천이 저술한 『사기』는 중국의 첫 번째 '정사'를 완성했다. 이후 계속해서 청대까지 25사가 있다. 만약에 『상서』가 기전체의 통사로 황제부터 한 무제까지 썼다면, 『사기』는 제왕, 예를 들어, 진시황, 유방 등을 기록할 뿐 아니라 또 문학가 굴원, 사마상여 등도 기록하고 있다. 이러한 사람 위주의 사학방법은 이후 중국예술사학에 아주 깊은 영향을 주었다. 중국에서 이후 나타난 회화사, 서예사는 기본적으로 모두 사람을 기록하는 것을 주제로 하고 있다. 동한 시대에는 중국 처음으로 단대사가 나타났는데, 즉 반고가 쓴 『한서』이다. 서한 초기부터 왕신까지의 230년의 역사를 쓰고 있다. 이 뒤의 역사가들도 모두 한 시대에 한 부의 역사를 썼다. 단대사의 체제는 역사학에 영향을 주었을 뿐 아니라, 미술사학에도 영향을 주었다. 『한서』에는 「고금인표」가 있는데, 반고는 고대부터 현대까지 써야 할 모든 사람을 나열하였다. 이 표는 고금인물의 방법을 기록하고 있어, 미술사학에도 영향을 주었다. 예를 들어 남조 송나라와 제나라 시기 왕승건(王僧虔)의 「답고래능서인명」(한편으로 작자가 양신이라는 설이 있다), 양무제 소연의 『고금서인우열평』 및 당대 장언원의 『역대명화기』 가운데 고금능서 혹은 능화 혹은 고금 서예가 화가를 평가하고 있다. 『한서』는 고금인물 분별법인 상상(上上)에서 하하(下下)의 구품을 쓰고 있다. 예를 들어 요순은 상상이고 걸주는 하하이고, 공자는 상상이고 안연은 상중이다. 이와 같이 크게 삼등분 작게 아홉 등분하는 것으로 품을 나누고 사람을 나누는 관념과 방법은 후대의 서예사, 회화사, 서품, 화품에 지대하게 큰 영향을 주었다. 남제 사혁의 『화품』은 모든 화가를 육품으로 하였고, 당대 이사진의 『서후품(書后品)』은 일품을 첨가하고(상중하로 나누지 않

음), 그 나머지 9품은 남조 양 유진오의 『서품』과 같은데, 상상, 상중 상하로 계속해서 하하까지 나누어 완전히 『한서』에서 품을 나눈 것과 같이 하였다.

한대 위진남북조 시기 사마천의 『사기』는 정사의 효시가 되었고, 반고는 솔선해서 단대사인 『한서』를 써 사학이 발전하기 시작하였다. 이 두 권의 책 이외에 또 『삼국지』, 『후한서』, 『송서』, 『남재서』와 『위서』 등이 있는데, 25사 중 7부를 점하고 있다. 이러한 일종의 사학 분위기는 미술사학에 역사 기술의 배경을 제공하고 미술사학이 나타날 수 있도록 자극하였다. 이러한 정사에는 전문적 「악지」가 있어 음악의 역사작용을 기술하였고, 또 「문원전」, 「은일전」에는 문학가 서예사와 화가들을 기록하여 문예가가 정사에 들어가게 되었다.

『삼국지』 가운데 「위서」 권13에는 종요, 권28에는 종회가 기록되어 있다. 종요, 종회 부자는 위 시기의 유명한 서예가이고 또 후대에 영향이 큰 사람이다. 예를 들어 『후한서』 권90, 열전50은 '채용'조로 동한 시기 유명한 문학가이자 서예가인 채용의 사적을 적고 있다. 양조 심약 『송서』 열전 제53은 종병 조목으로 종병이 "산수를 좋아해 멀리 가서 노는 것을 사랑하여, 서쪽으로는 형산(荊山)과 우산에 오르고, 남쪽으로는 형산(衡山)에 올랐다. 형산(衡山)에다 거처를 마련해 은거 하고자 하는 뜻을 품었지만, 병이 있어 강릉으로 돌아와 탄식하여 말하기를 늙어 병이 났으니 명산은 아마 둘러보기 어렵게 되었다. 오직 마땅히 마음을 맑게 하여 도를 보며 누워서 이를 유람해야겠구나. 무릇 다녀본 곳을 모두 그림으로 그려 방에 걸어 놓았다 (好山水愛遠游, 西陟荊巫, 南登衡岳, 結宇衡山, 欲懷尙平之志. 有疾還江陵. 嘆曰: 老病俱至, 名山恐難遍睹, 唯当澄怀觀道, 臥以游之, 凡所游履,

皆圖之于室)"라는 기록이 있는데, 종병의 산수화 및 산수화론을 연구하는 우리에게 있어서 중요한 가치가 있다. 한대 위진남북조 시기에 성행하기 시작한 사학연구는 미술사학의 출현에 사학적인 배경이 되었다는 것은 의심할 여지가 없다.

당 태종 이세민은 『오대사지』를 쓰라고 하고 『진서』를 다시 찬하였으며 사학자 이연수(李延壽)에게 가학을 받들어 『남사』, 『북사』를 쓰라고 하였다. 고종시기 이러한 편찬작업은 모두 완성되었다. 정관 3년 당태종이 역사를 서술하는 기구를 개혁하여 정식으로 사관을 설립하였고 "아울러 사관을 궁으로 옮겼다." 이세민은 방현령에게 조서를 내리고, 저수량에게 감수하게 하고, 나머지 허경종 등 21명을 참가시켜 『진서』를 쓰게 하였다. 선, 무 두 황제의 후론을 섰고 아울러 직접 육기, 왕희지 두 전을 찬했다. 그러므로 모든 책은 일찍이 이름 하여 '어찬'이라고 하였다. 이러한 활동은 모두 초당 사학의 발전에 큰 추진력을 주었다. 이상 우리는 한나라와 위진남북조 시기와 초당 사학의 성과를 살펴보았다. 이것으로 중국 사학의 발달이 중국미술사학이 출현할 수 있도록 크게 영향을 준 것을 알 수 있다.

중국미술사학이 일찍 발전하고 풍부한 성과를 냈던 또 다른 원인은 중국 서예와 회화가 한대, 위진남북조 시대에 이미 높은 수준에 이르렀기 때문이다. 예를 들어 회화 창작에는 조불흥, 위협, 고개지, 육탐미 등 유명한 화가가 나타났고, 당대 인물화, 도석화, 사녀화, 우마화도 높은 수준에 올랐으며, 이사훈, 왕유를 대표로 하는 산수화 역시 흥성하기 시작하였다. 오대와 송대의 산수화, 화조화는 황금시기로 진입하며, 풍속화도 이 시기 흥성하기 시작하였다. 원, 명, 청의 문인화는 특별한 성과를 이루었다. 서예예술의 발전 역시 오랫동안

새로운 것을 채웠다. 중국고대 서화예술의 번영은 서화품평과 서화 사학 발전을 자극하였고, 서화사를 위해 저술과 연구의 대상을 제공 하였다. 중국 서화사학의 창성과 중국서화창작의 번성은 서로 긴밀 한 관계가 있는데, 새삼 거추장스럽게 설명할 필요가 없다.

중국미술사학의 기본 특징은 아래의 몇 가지 측면에서 두드러지 게 나타난다. 우선 서예사 의식이 먼저 싹터, 서예사가 회화사를 선 도하여 나아갔다. 그리고 또 서예사가 미술사의 선구적인 역할을 하 였다. 출토된 신석기시대 도기 중의 장식 부호로 보면, 일부분은 아 마 도문일 가능성이 있는데, 문자의 성질을 갖추고 있다. 전설 중에 는 결승으로 기사를 한, 창일의 전설이 있다. 은상 시기의 갑골문, 상 주 시기의 금문 및 그 이후의 석고문이 있고, 진나라 시대에는 이사 가 대전을 소전으로 바꾸어 중국문자를 통일하고 문자를 마침내 새 기고 써, 중국의 네모형 문자가 쓰여 점점 하나의 서예예술이 되었다.

중국에서 예술사 의식이 가장 빠르게 나타난 것은 문자 서예 역사 의 기술 가운데 나타났다.『주예・지관사도・보씨(周礼・地官司徒・ 保氏)』에 이르기를, "장간왕이 나빠, 이에 국가의 자녀를 도로써 교 육하였는데, 육예로 그들을 가르쳤다"라 했다. 육예는 바로 예, 악, 사, 어, 서, 수이다. 육예 가운데 단지 '서'만 있다. '서'는 '육서'를 말 하는 것으로 바로 지사, 상형, 형성, 회의, 전주, 가차를 말한다. 육예 가운데 서예가 있고 회화는 없다. 이로써 서예의 지위가 높은데 대한 유래가 깊다는 것을 알 수 있다. 선진 음악도 '예'와 같이 국가가 중 시하였는데, 역시 육예 가운데 하나이다. 서주시기에 예악제도가 이 미 건립되었는데, 선진에는 중국의 첫 번째 음악과 관련된 전문적 저 작인『악기』가 쓰였다. 이 내용은 현재 10편이 남아 있다.『예기』중

보존된 것 가운데, 음악의 본질과 작용을 중시한 글은 가장 이른 독립된 예술논문이다. 이 밖에 우리는 선진시대에 시, 서, 화와 관련된 독립된 논문을 볼 수 없다. 선진시대『주예』가운데에는『고공기』가 실려 있다. 이 책은 관부에서 조직한 수공업 생산 및 물건을 만드는 기술을 기록한 것으로 중국에서 가장 이른 공예조물이론과 기술에 대한 서적이다.『악기』는 전국 말기에 출현한 음악이론과 음악미학에 관련된 논저이고『고공기』는 춘추 말기에 출현한 공예조물이론 및 기술에 관련된 서적으로 비록『고공기』속에 중요한 공예미술의 사료가 포함되어 있으나, 둘 다 아직 미술사 저작은 아니다.

중국에서 가장 이른 미술사학 논문으로 첫 번째는 동한 허신의『설문해자―서』가 되어야 할 것이다. 허신의『설문해자』마지막 권, 즉 제15권은 '서목'으로, 허신 자신의 기술 및 책의 검색표제이다. 자서는 허신이『설문해자』를 다 쓰고 난 후 직접 지은 것으로, 문자 서체 변화의 역사를 말한 것으로 약 천오백 자 정도 된다.『설문해자』서문 전반부는 포희(庖犧)씨가 천하의 왕이었던 데서부터, 팔괘를 그리는 것을 시작으로, 신농이 결승으로 다스리는 것까지 이야기하며, 황제의 역사와 창힐이 처음 문자를 만드는 것, 오제삼왕때 다른 문자가 있었던 것을 이야기하고, 다시 기술하길 주 선왕 때 태사주가 대전 50편을 짓고, 공자가 쓴 육경, 좌구명이 쓴 춘추 모두 고문을 위주로 쓴 것이다. 그러나 전국 칠웅 때 제후들의 역사와 정치는 왕으로 통일되지 않고, 언어와 소리가 다르고 문자의 형태가 달랐다. 진시황이 중국을 통일하기에 이르러 진문과 다른 것을 모두 버렸고, 대전을 생략하고 고쳐 소전을 창작했다. 진나라는 정부의 일이 많았으므로, 처음으로 예서를 창조했고, 더욱 간략하게 되었다. 진대 서예에는 8

체가 있었다. 즉, 대전(大篆), 소전(小篆), 각부(刻符), 충서(虫書), 모인 (模印), 서서(署書), 수서(殳書), 예속(隸屬) 등이다.

『설문해자－서』의 역사의식은 매우 강렬하다. 허신은 문자 서예가 태어나고 발전한 역사를 아주 분명하게 정리하여, 진 이전의 서예 발전사를 일목요연하게 하였다. 이 서의 후반부에 허신은 한대 문자서예의 발전과 현상 및 폐단에 대해서 적었다. 한대 초서가 흥기하고, 양웅(揚雄)은 훈찬편(訓纂篇)을 지어, 고문을 개정하였는데 이때 여섯 가지 서체가 있었으니 고문(古文), 기자(奇字), 전서(篆書), 좌서(佐書), 유전(謬篆), 조충서(鳥虫書)가 그것이다. 허신은 고문에 대해 아주 존중하여, 고문을 당시 여섯 가지 서체의 첫 번째로 놓았다. 허신은 비록 위율(尉律)이 있지만 주서(籀書)를 강의하지 않으니, 소학도 배우지 않는다. 역시 사회적으로 어떤 사람은 한 무제 때 노공왕이 공자 벽을 수리하던 중 벽에 숨겨진 『예기』, 『상서』, 『춘추』, 『논어』, 『효경』 등을 발견하였다. 그러나 집 벽 가운데 가짜로 만들어 읽을 수 없는 책이 있어 천하의 학자들을 미궁에 빠뜨렸다. 허신은 이 가짜를 만드는 현상에 대해 비평했다. 이처럼 허신의 이 저술은 문자 서예의 역사뿐 아니라 당시의 서예현상에 대해서도 관심을 기울이고 있다. 허신 『설문해자－서』는 그 후 서예가들이 한 이전 서예사를 이야기하는 중요한 범본이 되어, 후대 서예사 및 회화사에 영향을 주어 중국미술사학에서 가장 이른 사학 논저가 되었다.

서진 위항의 『사체서세』는 허신의 『설문해자－서』 이후 서예사를 논한 또 한 편의 논문이다. 그 특징은 서예를 고문, 전서, 초서, 예서 사체로 나누고 각 체의 역사 및 특징에 대해서 논하고 있다. 각 글자체에서 먼저 그 역사를 논하고, 그 후에 찬을 더했다. 남조 왕승민의

『답고래능서인명』, 무제 소연의 『고금서인우열평』, 원앙의 『고금서평』 모두가 다 '고금'으로 이름 하였는데, 소위 '고금'이라는 것은 고대부터 현재까지라는 것이고, '고래'는 바로 옛 시대부터 지금시대까지라는 것으로 이것은 이 시기의 서예사론가들은 고대를 중시할 뿐 아니라 현대도 역시 중시했음을 알 수 있다. 그리고 예부터 지금까지 발전과정을 중시한 것도 알 수 있다.

이상에서 서술한 것과 같이 한대 위진남북조 시기 서예가와 이론가는 서예발전 역사 및 품평역사에서 서예사 의식이 이미 싹 텄으며, 그것을 자각하고 점점 강해졌다. 바로 이러한 의식을 문자로 기록하면 그것이 바로 서예사의 문장이 되었다. 이것으로 서예사는 한나라 및 육조시대에 이미 나타났다고 볼 수 있다. 물론 초기에는 이러한 서예사 문장 내용이 아직 비교적 거칠고 간략하며 문장의 편폭도 크지 않지만, 필경 이것으로 인해 중국미술사학의 서막이 올라간 것이다. 한대와 육조시기 문자와 서예에 대한 역사의 기록과 서예가의 품평은 회화영역에 영향을 주었다. 화가의 기록과 품평 역시 시작되었고 회화사 의식이 싹트기 시작했다. 당대에는 『역대명화기』와 같은 걸출한 회화사 저작이 나오게 되었다. 따라서 중국미술사학의 특징 중 하나는 바로 한대 위진남북조 시기 탄생한 서예사가 회화사를 탄생시켰다는 것이다. 당대에 이르면 회화사와 서예사가 성숙기에 들어가며 이때부터 중국의 회화사와 서예사는 양 날개로 날아오르며 더욱 발전하게 되어 중국미술사학 혹은 중국예술사학이라는 큰 건물의 구조를 이루게 되었다. 서예사로부터 미술사가 시작된 것은 중국미술사학 발전의 가장 큰 특징으로 아마 세계의 미술역사에서도 특이한 현상일 것이다.

두 번째 특징은 중국미술사학의 발전과정 중에서, 초기에는 논(論), 품(品)이 사(史)를 대신했다는 점이다. 사는 논, 품을 포함했다. 중·후기에는 사전(史傳)으로 품, 논을 포함하였다. 그리고 품과 논은 여전히 사전 가운데 비교적 큰 작용을 했다. 그리고 사전과 작품기술, 저록, 감상, 감별을 서로 결합하여 미술사 형태가 다양하게 되었다. 이것과 관련하여 미술사 저술 언어 역시 초기에는 품, 논 형식 가운데 상징성 언어와 비교적 추상적인 언어가 변하여 서사성과 구체적인 묘사성 언어로 바뀌었다.

중국미술사학이 탄생하던 시기, 즉 한대 위진남북조 시기, 서예와 회화예술 발전이 비교적 빨랐고, 서예창작 중 장지, 채용, 황상, 종요, 위탄, 왕희지, 왕헌지 등 대가를 탄생시켰다. 특히 서성 왕희지는 당시와 후대 서예창작에 큰 영향을 불러일으켰다. 그리고 회화 창작 가운데도 조불흥, 위협, 고개지, 육탐미, 장승요 등 저명한 화가가 출현하였다. 이것이 바로 객관적으로 서화창작에 따른 정리와 품평을 수요로한 이유이며, 서화품평과 서화이론의 발전을 자극하였다. 따라서 한 위진남북조 시대의 논서, 논화, 서품, 화품의 저술이 끊이지 않고 나타났다. 그리고 역사상 당시 서화가의 창작 특징과 성취업적의 기록 역시 이러한 서화의 논과 품의 문장 가운데 포함하고 있다.

'논'의 형식으로 쓴 서화저작은 남조 송(宋)과 재(齊) 사이 왕승민의 『논서』가 있고, '논'과 '표'의 형식으로 황제에게 글을 올린 것으로는 북조 후위 강식의 『논서표』와 남조 양대 오화의 『논서표』가 있다. 이러한 논의 문체는 서예에 대한 순수한 추상적 이론이 아니라, 서예발전 역사와 당시 서예창작의 현황과 서예가의 우열에 대한 의견인데, 서예사의 의식이 이러한 '논' 가운데 포함되어 있는 것이다.

왕승민의『논서』는 한 위에서 진(晉), 송(宋), 장지(張芝), 송문제(宋文帝), 왕이(王廙), 양신 등을 포함한 40여 명의 서예가를 논평하고 있으며, 또 위기(衛覬), 색정(索靖) 등 이십여 서예가의 소전 및 위탄(韋誕) 등의 창작과 관련된 고사를 적고 있다. 오화의『논서표』역시 더욱 상세하게 한 위 및 송(宋), 재(齊) 서예가의 창작특징과 창작활동에 대해서 적고 있으며, 문장 편폭 역시 더욱 커졌다. 이것들은 모두 비교적 높은 서예사학적인 가치가 있다. 동진 고개지의『논화』는 중국 첫 번째 독립된 회화논문으로, <북풍시>, <칠불>, <칠현> 등 이십여 폭 회화를 논하고 있어, 우리에게 위진 회화 창작상황을 이해하는 데 큰 도움을 주고 있다.

'품', '평' 역시 남조 서화문장 방법의 주요한 문체이다. '평'으로서 이름 한 것 가운데 원앙(袁昂)의『고금서평』, 소연(蕭衍)의『고금서인 우열평』, '품'으로 이름 한 것 가운데는 유견오의『서품』, 사혁의『화품』과 요최(姚最)의『속화품』이 있다. 사혁의『화품』은 모두 6품으로 나누어서 동오(東吳)로부터 진, 송시기 28명 화가를 품평한 것이다. 요최의『속화품』은 사혁의『화품』을 계속해서 써내려간 것이다. 당대 장언원의『역대명화기』에서 관련된 화가의 전을 지을 때『화품』과『속화품』의 내용을 많이 인용하였으며, 이것으로『화품』과『속화품』의 회화사적 가치를 알 수 있다.

당대에는 미술사 의식이 더욱 자각되어 이사진(李嗣眞)의『서후품』, 『화후품』 및 장회관의『서단』,『화단』(단은 서화가의 평가과 판단을 의미한다) 그리고 또 '사', '기', '록'을 제목으로 한 서화저술이 나타났다. 예를 들어 배효원의『정관공사화사』, 장언원의『역대명화기』, 언종(彥悰)의『후화록』, 주경현의『당조명화록』, 이러한 '사', '기',

'록'은 더욱 명확한 회화역사에 대한 기록과 기사이다. 당대의 회화 사학은 한대 위진남북조의 기초에서 발전했으므로 설령 '사', '기', '록'의 문체로 회화사를 저술했으나 여전히 '논', '품'의 특성을 갖고 있다. 예를 들어 언종의 『후화록』은 기본적으로 사혁이 『화품』에서 화가를 품평한 방법을 사용하고 있다. 배효원의 『정관공사화사』의 서문 부분은 여전히 회화의 기능이 "충성이나 효자, 어질고 어리석 거나 아름답고 추악한 것은 벽에 그림을 그려서 배우는 것보다 좋은 것이 없다"라고 하였다. 주경현의 『당조명화록』은 당조회화사 혹은 당대 회화사인데, 오늘날 우리는 이것을 단대사라고 할 수 있다. 이 책의 서술과 품제는 오도자, 주방을 포함해 모두 100명의 화가이고, 다른 부록에는 그 품격을 정할 수 없는 25명을 기록하고 있다. 주경 현의 『당조명화록』과 이전 『화품』은 현저하게 다르다. 화가의 생애, 고사 및 작품에 대한 평가와 서술하는 내용을 더욱 증가하고 문자 편폭도 늘렸으며, 사록(史彔)과 품평을 서로 결합하였다. 한 측면으로 는 사혁과 요최 등의 화룡정점과 같은 개괄과 정밀한 평가를 넣었고, 다른 측면으로는 서술내용을 더했다. 이것은 중국 회화사 저작발전 이 새로운 단계에 접어들었다는 것을 보여주며, 저작방식은 더욱 미 술사의 특징을 갖게 되었다. 그러나 주경현의 이 책의 틀은 서문 이 외에 여전히 유견오의 신, 묘, 능, 일 사품으로 화가를 분류하고, 서 문에서는 회화의 관념에 대해 논술하고 있다. 이것으로 이전에 이미 형성된 '논', '품' 전통이 만당(晚唐)의 회화사 저술에서 여전히 큰 작 용을 하고 있음을 볼 수 있다. 이것이 바로 중국미술사학의 우수한 전 통이며, 동시에 서양미술사학과 다른 중요한 특징이다.

한나라와 위, 육조시대와 초당의 서화품평 저술 중에서, 고개지의

『화론』만이 구체적인 회화작품을 논평하였고, 다른 것들은 일반적으로 서화가 작품의 전체적인 양식과 우열에 대해서만 논할 뿐 어떤 작품에 대해 전문적으로 논평한 것은 거의 없다. 그러나 당송시기 서화사의 저작 가운데 구체적인 작품의 기술이 눈에 띄게 늘었다. 저록은 송대에 나타나는데, 서화사 저작과 작품 감상, 작품 진위감정이 결합된 새로운 특징이 있다. 초당 배효원(裴孝源)의『정관공사화사(貞觀公私畫史)』는 293폭의 그림을 기록했는데 육탐미 등의 저록과 동시에 작품의 진적과 모본을 고찰했다.『정관공사화사』는 현존하는 가장 이른 저록체(著彔體) 회화사이다. 이전에 대략 양 무제 때에 편찬한『양태청화목(梁太淸畫目)』이 있었지만 이미 유실되었다. 송 휘종 때 관에서 편찬한『선화화보』와『선화서보』가 있는데, 이 두 책은 관에서 저록한 서화사로 중국 저록체 미술사가 송대에 이미 높은 수준에 이르렀다는 것을 알려준다.

북송 저명한 서화가 미불도『서사』,『화사』를 저술했다. 미불은 또 걸출한 서화 소장가이자 감상가로 그가 쓴『화사』저록은 그 자신이 소장한 것과 다른 사람의 집에서 본 회화작품을 기록했는데, 진, 육조 시대부터 당 오대와 북송의 그림들이 포함되어 있다.『화사』는 감상으로 시작해 역사 순으로 미불이 직접 본 그림을 적어, 작품에 그려진 내용의 묘사, 작품의 크기, 어떤 사람이 어디에 소장했는지의 기록이 있을 뿐 아니라 작품의 용필, 용묵, 용색 및 양식 특징에 대한 분석 품평도 있다. 예를 들어 오대 화가 동원 작품의 특징에 대한 분석 품평은 아주 빼어나, 이후 미술사학자들이 동원을 연구할 때 가장 중요한 참고 의견이 되었다.『화사』에는 또 작품 진위감정에 대한 부분이 있다. 송대 시민계층의 서화소장에 대한 요구 때문에 서화시

장이 흥기하기 시작했으며, 이와 동시에 가짜 역시 나타나기 시작했다. 작품진위의 감정은 서화사가의 중요한 임무가 되었다. 미불은 소위 이성이 그렸다는 많은 작품을 보았다. 그러나 단지 두 폭에 대해서만 진적이라고 하였으며, 그 나머지는 "모두 시장 사람들의 손으로 그려진 가짜로 내가 논하고 싶은 바가 아니다"라고 하고 있다. 미불의『화사』,『서사』의 이러한 새로운 특징은 원명청의 서화사에 많은 영향을 주었다. 명청 시대에 저술된 서화사는 당송의 기초 위에 작품 쪽으로 한발 더 나아가 작품소장과 감정 방면의 기록과 묘사로 발전하여 서화사에 많은 형태를 보여주었다.

한, 위, 육조의 화품, 서품은 주로 화가들을 품평했기 때문에 구체적인 작품은 언급하지 않았다. 따라서 사용된 저술언어도 비교적 추상적이다. 게다가 서예예술 자체가 글을 쓰는 것이므로 작품 속에 구체적이고 객관적인 형상이 없다. 따라서 작품의 특징과 양식으로 상징적 표현을 하며, 사용하는 언어도 비교적 강렬한 상징성과 비유성을 지닌다. 미술사 저술 언어 역시 초기의 품, 논 형식 가운데 상징적 언어가 많았으나 이후 서사적이고 구체적인 묘사적 언어로 변하였다.

원앙(袁昂)『고금평서』는 각 서예가를 대개 한 구절로 평가한다. 예를 들어 "위탄의 글씨는 마치 용이 위협하고 호랑이가 떨쳐 일어나는 것 같다", "위항의 글씨는 꽃을 꽂은 미녀가 춤을 추면서 웃는 것 같다", "색정의 글씨는 큰 바람이 갑자기 불고 독수리가 갑자기 날아오르는 것 같다", "소사화의 글씨는 마치 용이 천문으로 뛰어오르는 것 같고 호랑이가 대궐에 누워 있는 것 같다" 등이다. 원앙의 문장은 거의 전부가 이와 같은 비유와 상징성 있는 언어를 사용해 서예 작품의 특징을 품평한다. 사혁은『화품』에서 육탐미를 평하길,

"이를 다하고 성을 다해 실제 그림의 훌륭함을 말로 다 표현할 수 없다. 전 시대를 포함하고 이후의 시대를 열었으니, 고금에 최고이다"라 했다. 또한 위협(衛協)을 품평하여 "비록 갖추어야 하는 형의 묘함을 갖추지는 못했으나, 자못 씩씩한 기운은 얻었다. 무리지은 영웅들은 넘어설 수 있으니 시대를 뛰어넘어 대단한 필이다"라고 하였다. 사혁이 사용한 언어는 거시적 개관의 색채를 띠고 고도로 추상적인 특징을 보인다. 당대 장언원의 『역대명화기』에 이르면 화가의 생애를 평가하는데 육조 서화품평처럼 추상과 비유의 언어 특징을 갖고 있으면서, 또 동시에 화가의 생애나 고사의 기술에 있어서는 평범하고 구체적인 언어를 사용한다. 송대 미불의 『화사』는 작품 내용의 묘사와 작품 고찰과 분별 등 실제적인 언어가 더욱 증가한다. 명청시기의 서화사 문자는 편복이 크게 증가하고 작품 내용의 기술이 더욱 상세해지고 저술언어 역시 더욱 구체적으로 변한다. 예를 들어 명대 왕가옥(汪珂玉)의 『산호망(珊瑚网)』은 서예, 명화, 제발을 각 24권으로 나누고, 각 예술가 제발 및 자기의 제발을 수록하였는데, 모두 작품 내용에 대한 논술과 기록을 위주로 하며 회화작품의 묘사가 대부분 세밀하다. 예를 들어 권42 '문덕승(文德承)이 그린 <만학송풍>'조에는 이일화(李日華)가 쓴 이 그림의 제기에 대해서 실려 있다. 이일화는 그림 속 산수경물, 예를 들어 산석, 수목, 냇가, 작은 다리, 인물 등의 내용을 아래부터 위까지 상세히 묘사하였다. 독자는 문자 묘사에 따라 원화를 보는 것 같이 느낄 수 있다. 서화사 저술에 있어서 시대별 언어의 특징은 중국 고대미술사학 초기에는 서화가의 창작성에 대한 전체적인 품평을 중시했는데 중후기로 가면 작품의 저록, 감상, 제발, 고변 방향으로 발전했다는 점이다. 즉, 화가 품평에서 작

품서술로 발전하는 추세를 보이고 있다.

세 번째로 중국미술사학의 창작에서는 대부분 사, 논, 평(품)이 서로 통일되어 있다는 점이 특징이다. 일부에서는 서화가의 사전과 함께 작품소장, 저록, 장표, 제발, 고변이 하나로 결합되어 있는데, 사전을 중심으로 논평, 소장, 저록, 장표, 제발, 고변 등을 섭렵하여 종합적인 특징을 가지고 있다. 이것은 중국 민족 특유의 미술사 저작방법으로 서양의 예술사 기술방법과는 상당히 다르다.

당대 장언원의 『역대명화기』는 중국 미술사학이 성숙함을 나타내는 중요한 표지이다. 그 저술방법은 중국미술사 저작방법상의 특징을 말해준다. 『역대명화기』는 모두 10권으로 첫 권부터 3권까지 14편의 논문이 들어 있다. 거기에 화가인명록이 더해져 모두 15편이다. 제4권부터 10권은 역대화가의 평전이다. 제1권에 수록된 「서화지원류(書畵之源流)」, 「서화지흥발(書畵之興廢)」, 「서역대능화인명(叙歷代能畵人名)」 및 제4권에서부터 10권까지의 역대화가 평전이 한 조를 이루어 역대 회화사를 이루고 있다. 이외 장언원은 또 「기양경외주사관벽화(記兩京外州寺觀壁畵)」, 「술고지비화진도(述古之秘畵珍圖)」를 보충했으며, 또 「논사자전수남북시대(論師資傳授南北時代)」가 있어 역대명화의 내용을 더욱 충실하게 하였다. 이상 편목의 구성에서부터 중국역대명화 역사의 틀이 세워지기 시작하였다. 이러한 내용은 『역대명화기』의 주요한 부분이다.

『역대명화기』에는 위에서 서술한 주요한 내용 이외에도 화법과 화론이 보충되었으며 소장과 감상을 좌우 날개로 하여 내용이 더욱 풍부해졌고 체제도 더욱 견고해졌다. 화론 화법 방면의 편목에 속하는 것으로는 「논화육법(論畵六法)」, 「논화산수수석(論畵山水樹石)」, 「논

고육장오용필(論顧陸張吳用筆)」,「서사자전수남북(敍師資傳授南北)」이 있고, 소장 감상 방면의 편목으로는 「논화체공용탁사(論畵體工用拓寫)」,「논명가품제(論名价品第)」,「논감식소장구구열완(論鑒識收藏購求閱玩)」,「서자고발미압서(敍自古跋尾押署)」,「서자고공사인기(敍自古公私印記)」,「논장배표축(論裝背褾軸)」 등이 있다.

이러한 내용은 회화 및 회화사와 관련된 주요한 지식을 포함하고 있는데, 육법으로부터 고개지, 육탐미, 장승효, 오도자의 용필까지, 서화를 사거나 소장하는 것을 개척하여 쓰는 것에서부터 품제까지, 표구 인장에서 발미 감식 등 모든 것을 갖추고 있다. 그래서 장언원은 스스로 "이 책을 읽어야 하는 것은 그림 그리는 일의 마지막이다"라고 하였다. 장언원은 주도면밀하게 고려한 후 역대회화사를 날줄로 하고 화법과 화론 및 소장 감식을 씨줄로 삼아 중국 첫 번째 완전한 역대 회화사 체계를 완성하여 이후의 모범이 되었다. 장언원은 이 회화체제의 구조 가운데 독창적으로 7권의 편폭으로 역대 화가의 전기를 지어 역대 명화 발전 궤적의 윤곽을 그렸다. 그리고 회화사를 시대의 순서에 따라 배열하는 방식을 통해 화가의 소전이 분명하게 발전하게 하였다.

역대화가의 소전을 쓰는 과정에서 광범위하게 이전 화품과 화평 가운데 화가와 관련된 평론을 인용했으며 다시 자신의 관점을 밝혔다. 품평을 화가의 전기에 녹아들게 하고, 사(史)와 품(品)을 결합하고, 사(史)와 평(評)이 서로 발전하여 중국회화사가 서양과 크게 다른 미술사가 되게 하였다. 그리고 『역대명화기』 전체 편찬 가운데 '논'의 부분 역시 아주 중요하다. 예를 들어 「논화육법(論畵六法)」 해석에서 사혁이 「화품(畵品)」 가운데 제기한 '육법'의 의의에 대해서 해석

하고, 상물(象物), 형사(形似), 용필(用筆), 입의(立意) 및 그 관계에 대해서 자신의 견해를 밝히고 있다. 「논고육장오용필(論顧陸張吳用筆)」에서 고개지, 육탐미, 장승효, 오도자의 용필 특징을 논평할 때, 장언원은 또 "구상을 한 뒤 그림이나 글을 써야 하고, 그림엔 의경이 있어야 한다." "서예와 그림의 용필법은 같다"("意存筆先, 畵盡意在", "書畵用筆同法") 등의 관점을 제기하였다. 따라서 우리는 『역대명화기』가 사(史), 론(論), 평(評)이 서로 혼합되어 있는 가장 전형적인 저작이라는 것을 알 수 있다. 장언원은 또 회화작품의 표구, 소장, 감상, 인기, 제발 등의 내용에 대해서 기록하고, 서술했는데 이러한 내용은 회화사 연구와 서로 밀접한 관계가 있다. 이를 통해 보면 『역대명화기』는 회화사와 관련된 지식을 포함한 종합적인 성격을 가진 중국회화통사라는 것을 알 수 있다.

장언원이 창립한 이러한 사전을 중심으로 한 사론과 평이 서로 함께 하는 회화사 저술의 방법은 송, 원, 명, 청시대 부분 회화사에서 계승·발전되었다. 예를 들어 송대 곽약허(郭若虛)의 『도화견문지(圖畵見聞志)』는 '서론(叙論)', '기예(紀藝)', '고사습유(故事拾遺)', '근사(近事)'의 네 부분으로 나누어져 있다. '기예'가 회화사의 중심이고 책머리의 '서론'은 자신이 본 30명 회화 저작편명과 15편의 논문으로 구성되어 있다. 이러한 논문은 곽약허의 회화사상과 이론관점을 보여준다. 예를 들어 「논기운비사(論气韻非師)」, 「논삼가산수(論三家山水)」, 「논황서체이(論黃徐體异)」, 「논고금우열(論古今优劣)」 등의 논문 관점은 후세에 큰 영향을 주었다. 따라서 '서론'은 『도화견문지』의 중요한 구성부분이 되었고, 품평 역시 '기예'에 포함되어 있다. 즉, 화가의 기전 가운데 있다. 이 책의 저작 역시 사(史), 론(論), 평(評)

이 함께 결합되어 있다. 청대 강희년간 왕육현(王毓賢)의 『회사비고(繪事備考)』는 비교적 완전한 회화통사이다. 모두 8권으로 되어 있는데 권2~권8이 시대로써 서문을 하여 헌원이래 명대 화가까지 기록하고 있으며, 이는 '기전' 회화의 부분에 속한다. 첫 권 총론에는 이전 사람들의 저술 중 여러 사람의 화론화법 내용이 기록되어 있으며, 이것으로 화론 부분을 삼았다. 따라서 이 책의 편찬체제 역시 사(史)와 론(論)이 결합되었다고 할 수 있다. 회화사적 가운데 이전에 없었던 고증에 대한 열기가 나타났다. 바로 이 때문에 사가는 사료 정확성의 중요성에 대해 인식하기 시작하였다. 청대에는 고증을 중시하는 관념과 방법이 화가의 인생 고증에서 나타났고 또 회화의 진위감정에서 이 부분이 중시되었다. 예를 들어 『패문재서화보(佩文齋書畵譜)』는 회화 유전이 오래되면 쉽게 실제를 잃어버리기 쉬운 연유로 "그림을 모아 삼권으로 변증한다"라고 하여, 화적과 화사에 대해 고증하였다. 이외 『강촌소하록(江村消夏彔)』, 『평생장관(平生壯觀)』, 『남송원화록(南宋院畵彔)』, 『석거수필(石渠隨筆)』 등의 저작에서 모두 고증을 중요하게 여겼으며, 회화사적의 고증은 청대회화사의 '구진(求眞)' 관념이 중요한 특징이 되었다.

중국의 회화사, 화품은 모두 '논'의 작용을 중시한다. 이것은 이미 좋은 전통이 되어 남조의 사혁의 「화품」과 요최의 「속화품」, 당대 배효원의 「정관공사화사」, 언종의 「후화록」 등에서 책의 처음에 서론이 있고, 화가품평이나 그림에 대한 기록은 '논'의 뒤에 나온다. 역사 위주이지만 품, 논, 혹은 기전을 주로 하면서 저록, 소장, 감상, 인기, 제발, 고증 등의 내용을 곁들여 종합적인 회화사 저술방식을 쓰고 있어 중국미술사학의 기본이 되었다.

네 번째 중국미술사학의 핵심 사관은 서화를 예술의 중심으로 보고, 현명함과 어리석음을 비춰보는 것으로 간주하는 한편 국가와 사회의 중요한 사업에 이익이 되는 것으로 보았다는 것이다. 선진사적 가운데 이미 문물과 예술의 사회작용에 대한 관념을 볼 수 있다.『좌전』에는 문물소덕, 주정상물(예술품은 덕을 부르는데, 정을 만들어 그것을 표시하였다(文物邵德, 鑄鼎象物))과 같은 기록이 있다. 공자의『논어』에서 시의 기능을 논할 때 "가까이는 부모 섬기는 일을 알 수 있고, 멀게는 군주를 섬기는 일을 알 수 있다(邇之事父, 遠之事君)."『악기』에서는 예악이 서로 어울려, 예는 절제로써 하고, 악(樂)은 도의 뜻으로 하라는 사상이 있다.『악기』는 예악이 덕으로, 음악은 윤리와 통하며, 음악은 덕의 형상으로 음악이 통치하는 마음이라는 사상이 있다. 주대 국가에서 규정한 관부 교육 과목에 예, 악, 사, 어, 서, 수의 육예가 있었는데, 음악과 서예가 그 가운데 들어있다. 국가 상층 건축 가운데 중요한 제도로 이, 예, 형, 정, 음악도 그 하나를 차지한다. 선전시기에 이미 음악, 시서를 모두 국가, 정치 사회 윤리에 중요한 작용을 하는 것으로 보고 있음을 알 수 있다.

한대와 당대 서예와 회화의 사회작용 역시 서화가와 이론가의 중시를 받았다. 허신은 한대 문자서예 가운데 혼란한 현상을 예로 들면서, 문자의 중요성을 제기하였다. 따라서 그는『설문』을 편찬함으로써 그 혼란함을 정리하고자 하였다. "대개 문자라는 것은 예술의 근본이며, 왕정의 시작이다. 이전 사람들이 뒤로 전해, 후대 사람들이 옛날을 알 수 있다." 유견오는『서품』가운데 서예의 작용을 논하면서, "기록을 잘 하면 악이 스스로 깎여 나가고, 글이 현명하면, 옛날의 잘못됨이 반드시 고쳐진다. 달력 반포가 바르면 풍속이 교화되고,

선현의 옛 말을 기록하여 교육을 할 수 있다. 변통이 극에 달하지 않고, 일상에서 곤궁함이 없어진다. 성인과 공이 같게 되고 신이 참여해 운행을 같이한다"[5]라고 하였다. 사혁은 『화품』에서 화품의 정의에 대해 품평은 "그림 가운데 우열을 가리는 것이다"라고 했다. 그리고 도화의 본질에 대한 견해는 "권계를 하는데 이보다 더 좋은 것이 없고, 역사의 상승과 몰락을 기록하고 오랫동안의 일을 모두 그림 가운데 볼 수 있다"고 했다. 배효원의 회화사관은 『정관공사화사』 서문에 나타나 있다. "복희씨가 하수에서 무늬 있는 용 그림을 얻은 후, 사관이 용마도를 관장하는 관원이 되었다. 그래서 물건을 체현하는 저작이 있었으니, 대개 먼 것을 비추고 볼 수 없는 것을 그려내서 뭇 형상들을 가지런히 나열한 것이다. 천지가 싹트기 시작한 때로부터 비롯하여 바로잡아 분별하기를 도모했다. 형상으로 밝힐 수 있는 일과 지나간 현인들이 이뤄 세운 자취가 있으면, 마침내 뒤따라서 그러한 것들을 그렸다. 우, 하, 은, 주나라와 진한시대에 이르기까지 모두 사관들이 관장하게 돼 있어 비록 난리가 나서 흩어져 없어지는 일을 만나기는 했으나 마침내는 돌아와 모이게 되었다. 오, 위, 진, 송나라에 이르러 대대로 그림을 기이하게 그리는 사람이 많았으니, 모두 마음으로 생각하고 눈으로 봐서 서로 전수하여, 그림 그리는 일이 비로소 흥기하게 되었다. 충신, 효자와 현명하고 어리석고, 아름다운 사람들을 집 벽에 그려 장래에 교훈으로 삼지 않은 이가 없었다. 더러는 천 년 전의 공열을 생각하고, 영명한 위용을 백대에까지 듣게 하는 것이다. 그리하여 아름다운 자취를 마음에 보존하여 묵묵히 모습

5) 庾肩吾, 『서품』, 장언원의 『서품서법요록』 권2를 참고하라.

과 형상을 구상했으니, 그 나머지 바람처럼 교화를 일으키는 아주 미미한 것들이 느껴져 마침내 나는 새, 노니는 짐승, 물고기, 두더지 등 눈앞에서 경험할 수 있는 것들은 모두 그림으로 그릴 수 있게 되었다."[6]

이 서문에는 배효원의 회화사관이 표현되었다. 그의 그림의 기능에 대한 견해는 유가의 홍성교화 훈계선악의 영향을 받았다. 그림의 주요 기능은 두 가지인데, 하나는 그리는 작용, 즉 '체물'하는 것으로 먼 곳을 비추고 현묘한 것을 나타낸다. 군상을 같이 나열하고, 형이 있으며 일을 분명히 할 수 있고, 선현의 좋은 업적을 모두 다 그려낼 수 있다는 것이다. 두 번째는 풍속을 감화할 수 있다는 것이다. 즉, 교화하는 기능인데 현명하고 어리석고, 아름답고, 추하고, 충신 효자의 그림을 걸어 놓으면 미래를 가르칠 수 있다고 보았다.

장언원의 『역대명화기』 권1 제1편 「서화의원류」 시작하는 부분에서는 "무릇 그림이란 교화를 이루고, 인륜을 돕는 데 있으며, 신의 변화를 구하고, 그윽하고 아득한 것을 측량하여 육적(六籍)과 같은 공이 있고, 사시와 같이 움직인다"라고 하였다. 이것은 회화본질에 대한 장언원의 견해를 잘 드러낸다. 그림의 기능을 '교화와 인륜을 돕는 것', 육적과 공이 같고 사시와 함께 운행하는 것이라고 하여 사회·정치·윤리 모두에 특별한 작용을 한다고 보았다. 주경현의 『당조명화록』에서는 회화가 교화와 감계의 작용을 한다고 보았다. "공신각에는 공신의 공적을 표하고, 궁전에는 정절이 있는 사람들의 이름을 현창했던 것이다." 따라서 회화의 사회 작용이 아주 크다. 단

6) 裵孝源, 『貞觀公私畵史·序』 청원원기 등이 편집한 『패문제서화보』 제2책(권11), 「화론 一」, 中國書店, 1984年版. 291.

지 서자(西子) 혹은 모모(嫫母)를 그리는 아름다움과 추함의 문제가 아니다. 한대와 당대에 형성된 서화는 경예(經藝)의 본이고, 왕정의 시작이며 교화를 할 수 있고 감계를 할 수 있다는 예술사관은 중국 서화사를 편집하는 과정 중에 관철되어 있고, 서화사를 저술하는 데 있어서 가장 기본적인 치사의 원칙이며, 아울러 송대 이후 서화사 편찬에도 영향을 주어 중국미술사학 중 가장 중요한 사상의 하나가 되었다.

송대 곽약허의 『도화견문지』 제1권 서론 가운데 전열(專列) 「서자고규감(叙自古規鑒)」 한 편이 있다. "대개 옛 사람들은 반드시 성인의 형상과 지난 옛날의 사실로 입에 붓을 머금으며 구상하고, 흰 비단에 그렸으며, 도화를 제작하는 사람은 현명하고 어리석었던 것을 거울로 삼고 문명을 발양하고 어려운 세상을 다스리는 데 요점을 두었다. 그러므로 노전에 흥폐의 일을 기록하였고, 인각에는 공훈과 업적이 많은 신하들을 그림으로 그려서 모아두었으니, 여러 대 깊숙이 숨어 있는 자취를 좇아서, 무궁한 병환을 기탁한 것이다."[7] 곽약허는 이 하나의 회화사상으로 전 책을 모두 통일시키고 있다. 서화예술에는 오락적 작용만 있는 것이 아니라 사회 도덕적 작용이 있다. 따라서 역사상 적지 않은 제왕귀족들이 서화를 유희하거나 창작하였다. 예를 들어 양 무제 소연은 서예를 창작했으며 또 스스로가 「고금서인우열평」을 지었다. 당 태종 이세민도 왕희지의 <난정서>를 찾은 다음 더욱 사랑하게 되었고, 풍승소 등 서예가들에게 명하여 복제한 것을 대신들에게 하사했다고 한다. 주경현은 『당조명화록』의 신품 위

7) 郭若虛, 『圖畵見聞志』, 卷一 "序論", 『叙自古規鑒』.

에 국조 삼명 친왕, 즉 한왕, 강도왕, 사등왕을 나열하고 세 사람의 회화에 대해 품평을 하였다. 송대 휘종 황제는 서화대가로 스스로 화원을 영도하고, 『선화화보』와 『선화서보』의 편찬을 조직했다. 역대 제왕의 중시는 화원 창작과 서화사 연구를 촉진하는 데 크게 작용했다.

서화예술이 교화와 감계적인 사회작용을 강조하는 예술사학사상은 그 뿌리가 아주 깊다고 할 수 있으며, 이것을 바로 유가의 예악사상과 시사군부, 돈화풍속(敦化風俗) 관념의 영향으로 나타난 것이다. 이 예술 사학사상은 한 측면으로 서화예술의 연구와 서화예술사의 편저를 촉진했고, 다른 한 측면으로는 중국예술사학 이론의 중요한 기초가 되었다.

3. 중국미술사학연구의 의의

중국은 미술사연구의 대국이다. 특히 서화사연구와 저술과 성과가 풍부하며 서화가 전기, 회화작품의 저록, 감정과 소장, 고변 및 사학 이론과 관점, 방법 등의 방면에서 모두 고유의 특징을 가지고 있다. 이러한 예는 세계적으로도 많지 않다. 역대 많은 미술사학자들이 연구하는 과정에서 중화민족 특유의 좋은 미술사 전통을 형성하였다.

물론 중국미술사학의 성과를 종합해 볼 때, 부족한 부분에 대해서도 다시 생각해보아야 한다. 예를 들어 20세기 이전, 중국에 조각사 연구와 저술은 거의 없었다. 비록 역대 조각 창작성과가 상당하지만, 고대 조각가와 조각에 종사하는 사람들을 장인이라고 보아왔고 또

그들의 신분과 문화 수준이 높지 않았기 때문에 문인 사대부 역시 조각에 자신들의 연구와 저술을 포함시키지 않아서, 조각 이론과 조각사 연구의 부족이라는 결과를 초래했다. 이것은 중국미술사 가운데 결핍된 부분이다. 이 밖에 19세기 후기 중국에 나타난 양무운동과 서양을 배우자는 사조 이후, 주로 해군, 선포, 병기, 물리, 수학, 박물, 공상과 같은 측면에서만 서양화가 이루어졌다. 따라서 20세기 이전 미술사학 이론, 관념, 방법 부분에서 서양 및 다른 나라와 교류가 이루어지지 않았다.

서양 미술사학은 16세기 중엽 이탈리아 화가 바자리에 의해 시작되었다. 그는 1550년 『저명한 이탈리아 건축가, 화가, 조각가의 전기』를 출판하였다. 200년이 지난 후, 독일 고고학자이자 미술사학자인 빙켈만이 1764년 『고대미술사』를 출판하여 서양미술사학이 정식으로 성립되게 하였다. 서양의 미술사학과는 수립된 시기는 비록 늦었으나 서양학자들이 미술사를 하나의 학과로 대하여 다른 학과의 방법 - 예를 들어 고고학, 미학, 사회학, 심리학, 감정학 등의 이론과 방법을 빌려 근대 미술사학을 빠른 속도로 발전시켰다. 서양 근대 철학가들 역시 미술사를 그들 연구 중 중요한 한 측면으로 대하였다. 헤겔은 미학을 예술철학으로 보았다. 따라서 이러한 철학자 미학자들도 동시에 미술사이론과 미술사연구를 시작하였다. 예를 들어 헤겔의 『미학』 중 3분의 2는 고대 이집트 및 고대 그리스·로마, 중세, 근대의 건축, 조소, 회화, 희극, 시가의 발전역사에 대해 다루고 있으며 아울러 그 예술 발전을 3단계로 나누는 이론을 제시했는데, 강한 논리적 사고와 미술발전의 역사적 의의를 결합하여 큰 영향을 불러일으켰다. 독일 고전 철학자 프리드리히 셸링(Friedrich Wilhelm Joseph von

Schelling)도 『예술철학』을 출판했는데, 역시 미술사 내용을 언급했다. 서양학자들은 철학미학의 연구와 미술사연구를 서로 결합하면서 미술사 이론을 세우는 데 큰 역할을 하였다. 19세기 중엽 프랑스 미학자이자 비평가 텐(Hippolyte Adolphe Taine)의 『예술철학』은 예술 발전과 흥망은 종족, 환경, 기후 세 가지 요소에 의해서 결정된다고 제시했다. 텐은 한 시기의 정신과 문화 환경을 예술발전의 결정적인 힘으로 보았다. 19세기 중엽 스위스의 문화사가 막스 부르크하트(Max Burckhardt, 1854~1912)는 『이탈리아 문예부흥기의 문화』라는 책을 출판했는데 건축 등 미술사와 문화사 연구를 결합시켜 미술사에 일정한 영향을 주었다. 20세기 초 오스트리아의 리글(Alois Riegl)은 『로마말기의 공예미술』, 『양식문제』를 출간했고, 독일의 보링거(Wilhelm Worringer, 1881~1965)는 『추상과 감정이입』을 출판하여 예술의지, 예술추상 등의 이론으로 미술사와 미술이론을 연구했는데, 이 둘은 모두 철학자이다. 서양 철학자 미학자 및 문화학자의 미술사 연구는 그들의 저작에서 강한 체계성을 보이고, 그 이론 역시 치밀한 논리성을 나타내고 있다. 이들의 철학적 관점이 다르기 때문에 그 연구방법 역시 다르다. 이 밖에도 19세기 후반 서양에서는 사회학, 심리학이 발전함에 따라 그 이론이 예술과 미술에 인용되어 연구되기 시작하여 미술사연구가 촉진되었다. 서양 근대의 철학, 미학, 고고학, 문화학, 사회학, 심리학 등 학과는 미술사학과에 아주 큰 도움을 주었다. 그리고 이러한 부분은 중국미술사학 연구에 부족한 부분이다.

20세기 초 스위스 문화사에서 부르크하트의 학생 뵐플린(Heinrich Wölfflin)의 저작인 『미술사의 원리』가 출판되었다. 그는 문예부흥시기의 예술을 바로크 예술과 비교 연구하여, 선 위주와 그림 위주, 평

면성과 깊이감, 닫힌 형태와 열린 형태 등 다섯 가지 범주로 나누어 시각예술 형식분석 방법과 양식이론을 도출해 냈는데, 이로써 현대 미술사학의 아버지로 불린다. 이와 동시에 독일의 아비 바르부르크 (Aby Warburg, 1866~1929)는 뵐플린의 이론에 반대하였다. 그는 전통 도상학을 도상해석학으로 발전시킨 다음 예술작품의 형식과 내용의 관계에 몰두하여, 자연과학의 성과를 포함한 다른 학과영역과 더불어 학제적인 미술사연구를 선도하였다. 도상해석학은 파노프스키(Erwin Panofsky, 1892~1968)에 의해 이용되어 시각예술을 연구하는 데 쓰였다. 그는 도상이 내포하는 상징적 의의와 심층적 의의에 대해서 관심을 기울였다. 뵐플린의 형식주의 분석방법과 양식 이론, 바르부르크와 파노프스키의 도상학 이론 등은 모두 20세기 서양미술사학 연구에 큰 영향을 주었다. 이 밖에 독일의 카슈니츠 폰 바인베르크(Kaschnitz von Weinberg, 1890~1958)가 시작한 구조주의 미술사연구 방법, 오스트리아의 심리학자 프로이트(Sigmund Freud), 영국의 미술사학자 곰브리치(Ernst Gombrich), 미국의 미술이론가 루돌프 아른하임(Rudolf Arnheim, 1904~2007)도 각각 심리학 원리로써 미술창작과 미술형식과 미술사를 연구해 각기 다른 이론 특징을 형성하였다. 이상의 간단한 서술로 서양 근현대 미술사연구 및 사학이론과 방법이 풍부하고 다양하다는 것을 알 수 있는데, 우리가 배워야 할 점이다.

청 말과 민국 초기 서학을 채용해 변법을 추구하고 서양을 배우려는 조류 가운데 청년학자들이 국비 장학생 혹은 자비로 서양의 발전된 국가와 일본에 유학했는데, 그들은 자연과학과 경제, 공업, 법학뿐 아니라 미술도 공부하였다. 그 중 몇 명은 미술사를 공부한 사람도 있었다. 예를 들어 등고(騰固)는 독일에서 미술사를 공부하여 박

사학위를 받았고, 부포석은 일본에서 미술사를 공부했는데, 그의 선생 긴바라 세이고(金原省吾)의 당송 회화 관련 저작을 번역하였으며, 또 그 관점을 참고하여 중국회화사상의 문제를 연구하기도 하였다. 이 밖에 서양인과 일본인이 쓴 중국미술사와 중국회화사 및 서양미술사도 1920년대에서 1930년대에 중국어로 번역, 출판되었다. 예를 들어 오오무라 세이가이(大村西崖)의 『중국미술사』, 『중국회화소사』, 나카무라 후세츠(中村不折)와 오가 세이운(小鹿青云)이 쓴 『중국회화사』, 이타가키 다카하(板垣鷹穗)가 쓰고 노신이 번역한 『근대미술사조론』, 레나크(S. Reinach)가 쓰고 이박원이 번역한 『아폴로예술사』, 마차(Matsa)가 쓰고 무사무(武思茂)가 번역한 『서양미술사』 등이 있다. 이러한 중국학자들은 외국의 미술사학과 접촉하기 시작하여 이전의 닫혀 있던 서화사연구의 문이 열리게 되었다. 이러한 중국어로 번역된 미술사저작은 1920~1930년대 중국미술사학에 일정한 영향을 주었다.

20세기 후 중국사회는 현대화로 전향하기 시작하였다. 서학이 동방으로 점점 전해지는 영향을 받아 현대 형태의 인문과학이 건립되기 시작하고, 중국의 회화사 및 미술사학 역시 현대적으로 모습이 바뀌었는데, 어떻게 새로운 체제와 방법과 관념으로 중국회화사 및 중국미술사를 쓸 것인가가 아주 중요한 문제로 대두되었다. 이 밖에 비록 당대 장언원의 『역대명화기』가 통사적인 성질이고, 그 후에도 계속 통사 및 단대사, 지방사, 전문적인 주제사 등이 상당히 발전했지만, 청 말에 이르기까지도 고대부터 청대까지 다룬 회화통사 저작이 없었다. 따라서 20세기 초 비록 중국고대 회화사학이 풍부했다 하더라도, 현대적인 형태를 갖춘 『중국회화사』를 쓰는 것은 여전히 새로

운 문제였다. 이 밖에 미술(Art 혹은 Fine Art)이라는 개념은 20세기 초 처음으로 번역되어 중국에 들어왔다. 이전 중국에서는 역대로 미술연구의 전통 습관과 사상 가운데 회화, 조소, 공예 그리고 건축 등을 한데 집약시킨 '미술'이라는 개념이 없었고 또 회화, 조소, 공예와 건축 등을 함께 쓴 저작도 없었다.

중국은 일찍부터 서예와 회화의 연결을 중시하여, 명청 시기에는 서화를 함께 편찬한 서화사논저가 나왔다. 그러나 중국에서는 조각사가 부족하고 공예미술 문헌사료는 또 다른 하나의 학문이기 때문에 어떻게 이러한 몇 개의 종류를 종합하여 체계적인 중국미술사로 쓸 것인지에 대한 것도 하나의 새로운 문제였다. 또 다른 현실적인 문제는 1920~1930년 '과거를 폐지하고 학당을 열다'라고 하여 새롭게 설립한 고등 미술학교 및 고등 사범학교 도화과 과목에 중국회화사, 중국미술사 및 서양미술사 과정이 개설되면서 생겨났는데, 수업에 필요한 미술사 교재가 필요하게 된 것이다. 따라서 이러한 요구에 의해 『중국회화사』, 『중국미술사(또 서양미술사)』가 출판되었다. 이러한 객관적인 상황 역시 중국의 현대적인 미술사저작과 연구작업의 전개에 큰 자극을 주었다.

현재 우리가 중국미술사학을 연구함에 있어 첫째로 중국미술사학, 주로 중국서화사학의 역사를 분명하게 정리하여, 그 특징을 완전히 할 필요가 있다. 두 번째로는 20세기 이후 중국의 현대적 형태의 미술사 건립 과정과 그 가운데 나타난 새로운 특징을 정확히 파악해야 한다. 세 번째는 중국 전통미술사학을 발양시키는 동시에 외국 특히 서양 근대 미술사학의 이론, 관점, 방법을 거울 삼아 중국 당대 미술사학의 연구 발전을 촉진시켜야 한다.

20세기 상반기 중국미술사학이 전환하는 과정에서 많은 미술사가가 유익한 탐색과 적극적인 공헌을 하였다. 그 성과는 주로 전통 서화사 재료를 개발하는 동시에 외국의 새로운 예술사 관념과 방법, 새로운 연구방법을 소개하는 것이었다. 예를 들어 조각사와 민간미술 그리고 중국미술사연구를 새로운 단계로 진입하게 하였다. 중국 현대의 미술사연구 성과는 다음의 몇 가지 방면으로 표현되었다.

첫째, 20세기 초 새로운 중국회화사 체계가 성립되기 시작했다. 진사증(陣師曾)은 1920년 북경미술전과학교에서 강의했는데, 유검화는 그의 강의를 정리한 후 1924년 재남 한묵연에서 『중국회화사』라는 제목으로 출판하였다. 반천수는 1920년대 상해미전에 교사로 재직하던 때 중국화과 학생을 위해 중국회화사 과정을 열었다. 두 사람은 이전에 나카무라 부세츠, 오가 세이운이 쓴 『중국회화사』를 참고하고 여기에 연구와 공부를 통해 얻은 것을 융합하여 『중국회화사』를 썼으며, 각각 1924년, 1926년에 나누어 출판하였다. 이 두 책은 중국 역대 회화사를 관통하여 선진시대부터 청 말까지, 그리고 세계사의 분기법을 채용해 상세기, 중세기, 근세기(상고, 중고, 근대) 크게 세 기로 나누어 백화문으로 서술했는데, 중국 회화사학이 현대로 접어들었음을 보여준다.

정창(鄭昶)은 1929년 『중국화학전사』를 출판하였다. 이 책의 독특한 부분은 중국회화사의 발전사를 네 단계로 구분한 것인데, 즉 실용시기(회화의 기원), 예교시기(삼대에서 진한), 종교화시기(위진에서 당 오대), 문화화시기(송원명청)로 나누었다. 유검화는 1937년 『중국회화사』를 출판하였다. 그는 여전히 시대순으로 편찬하였는데 체제가 완전하고 자료가 상세하며 강목(綱目)이 분명하였다. 이 두 권의

책에서는 중국고대화사, 화품 중의 재료를 개발하는 것이 중시되었으며 그뿐 아니라 회화체계나 편집체제에서 새로운 탐색이 이루어졌다. 아울러 새로운 견해가 많아 중국학자가 편찬한 새로운 중국회화사가 성숙했다는 것을 나타내는 표지이다. 왕백민은 2000년 두 권의 『중국회화사통사』를 출판했는데 20세기 후기 중국회화사 연구의 대표작으로 화상전, 돈황벽화, 연화, 판화 등 전통회화사에 없던 내용을 첨가하였고, 기간은 선진시대에서 신중국 성립까지 다루고 있다. 이러한 서술은 20세기 후반 중국 회화사연구의 새로운 발전상을 보여주는 것이다.

둘째, 새롭게 중국미술사학 체계를 창조하였다. 비록 중국 역대 서화사가 풍부하지만, 종합적인 성격을 지닌 '미술사'는 없다. 20세기 초 Art(미술)라는 단어가 번역되어 중국에 들어온 후 미술학과와 미술사학과 역시 중국으로 들어왔다. '미술'이라는 단어가 서양에서는 회화, 조각, 공예, 건축을 포함하는데, 그렇다면 '미술사' 역시 이 네 가지 기본 종류를 다 포함해야 한다. 따라서 전통 서화사를 기초로 새롭게 조각사 등의 내용을 첨가해 중국미술사의 틀을 새롭게 건립하는 것이 하나의 현실적인 내용이 되었다. 1917년 강단서(姜丹書)가 편저한 『미술사』 책은 교육부가 사범교재로 정하고 상무인서관에서 출판했는데, 이 책은 중국미술사와 외국미술사 두 부분으로 나누어져 있다. 이것은 중국인이 쓴 회화, 조각, 공예를 포함한 최초의 중국미술사이자 중국인이 처음으로 쓴 외국미술사이다. 2007년 4월 27일 본인이 옥스퍼드대학의 저명한 미술사가 마이클 설리번 선생을 만나 교류를 하던 가운데, 설리번 교수가 본인에게 "중국인으로 누가 처음 서양미술사를 썼는가?" 하고 물었다. 그때 본인은 처음 서양

미술사를 쓴 사람은 강단서이고 그 다음은 여징, 풍자개 등이 있다고 알려주었다. 일본학자 오오무라 세이가이의 『중국미술사』와 스티븐(Stephen W. Bushell)의 『중국미술』이 1917년 이전에 출판되었는지 아직 모르나, 중국어로 번역 출판된 것은 1928년과 1934년이다. 만약 강단서가 1917년 이전에 이 두 권의 중국미술사와 관련된 책을 보지 못했다면, 그의 『미술사』 가운데 중국미술사 부분은 강단서 자신이 창작한 것이다.

20세기 1920년대에서 1940년대 사이에 중국미술사와 관련된 저작이 계속 출판되었다. 그 가운데 1924년 북경대학에서 인쇄한 『중국미술사』, 1926년 상무인서관에서 출판한 등고의 『중국미술소사』, 각각 1934년과 1948년에 출판된 왕균초의 『중국미술의 변천』과 호적(즉, 왕균초(王鈞初)의 『중국미술사』)이 있다. 이 밖에 유사훈(劉思訓)의 『중국미술발달사』, 풍관일(馮貫一)의 『중국예술사각론(中國藝術史各論)』, 이박원(李朴園)의 『중국예술사개론』과 사암(史岩)의 『동양미술사』 및 주걸근(朱杰勤)의 『진한미술사』 등이 있다. 이러한 저작들을 통해 종합적인 중국미술사를 쓰기 위한 기초적인 틀이 건립되기 시작했다. 이상의 저작들은 회화사 외에도 조각, 공예 등의 내용을 포함하고 있다. 등고와 유사훈의 저작은 시대순에 따라 중국미술사 발전역사를 생장시기, 혼교시기, 창성시기와 정체시기 네 단계로 나누었다. 풍관일의 『중국예술사각론』은 문자, 서예, 회화, 도기, 조각, 자기, 옥기, 비단, 청동기, 건축 등으로 각각 나누어 서술하고 있다. 사암(史岩)의 『동양미술사』는 중국, 인도, 일본을 포함한 미술사이다. 이러한 저작들은 각기 특색이 있고, 모두 20세기 상반기 현대적인 중국미술사학의 건립에 공헌을 하였다. 20세기 하반기에는 종합적인

미술사간사(美術史簡史)와 통사연구가 새롭게 발전하였으며, 특히 1980년대 이후로 비교적 빠른 발전을 보였다. 대표적인 성과로는 왕손(王遜)의 『중국미술사』, 이욕(李浴)의 『중국미술사강』, 왕백민 주편의 여덟 권의 『중국미술사』, 특별히 위 두 책은 권수가 많은데 종합적인 중국미술통사 연구가 이미 비교적 큰 규모와 높은 수준에 도달했음을 보여준다.

셋째, 고대 조각, 벽화 유적에 대한 고찰과 더불어 고고학적 발견으로 지하에서 출토된 조각, 공예품이 미술사를 보충시켜주었다. 중국고대 서화사 저작에서 한편으로는 문헌자료의 운용과 비단, 종이 등 서화작품의 고변을 중시하면서, 동시에 서화유적의 실질적인 고찰도 중시한다. 예를 들어 장언원의 『역대명화기』 권3 제4편에는 「기양경외주사관화벽(記兩京外州寺觀畵壁)」에 관한 내용이 있다. 당 회창 연간 무종이 멸불할 때 사관이 소멸되었는데, 사관 벽화 역시 이에 따라 훼손되었다. 따라서 이 몇몇 벽화에 대한 기록은 시간이 우리를 기다리지 않는다는 것을 보여준다. 따라서 장언원이 여기에서 전문적으로 「기양경외주사관화벽」을 편한 것이다. 당 초기 언종(彦悰)의 『후화록』은 '제경사록(帝京寺彔)'을 위한 것인데 이것은 작자가 경성(京城)의 각 처에 있는 사관명적을 보고 난 후 작성한 것이다. 중국 현대 미술사가는 장언원이나 언종의 이러한 전통을 발양하여 특히 고대미술 유적의 고찰을 중시하고 있다. 예를 들어 조각사의 경우 중국고대문헌자료가 아주 빈약하다. 미술사학자들은 단지 조각 유적이 있는 운강석굴, 용문석굴, 돈황막고굴 등을 실제 고찰한 것을 토대로 일차 사료를 획득하였다. 예를 들어 등고는 1935년과 1936년 하남, 섬서, 산서 등지를 고찰한 후 『시찰예협고적록(視察豫陝古迹彔)』, 『방

찰운강석굴약기(訪察云岡石窟略記)』 두 저작과 『정도방고서기(證途訪古叙記)』를 출판하였다. 주설(朱偰)의 『건강란릉육조묘도고(建康蘭陵六朝墓圖考)』와 백지겸(白志謙)의 『대동운강석굴사기(大同云岡石窟寺記)』 역시 1936년 출판되었다. 사암, 왕자운(王子云), 유검화, 염문유(閻文儒), 김유낙(金維諾), 왕백민 등의 미술사가들도 고대조각과 벽화유적의 실제 조사를 중시하였다. 그들은 조사 성과를 중국조각사와 중국종교미술사 혹은 중국미술통사에 사용하여 공백이었던 부분을 보충해 넣었다. 이 밖에 고고발견과 관련된 문물, 예를 들어 은허의 갑골문, 진나라 병마용, 삼성퇴 청동조소 및 출토된 고대 도기, 옥기, 청동기, 자기 등이 모두 미술사로 기록되었다. 이들은 모두 중국미술사의 내용을 지극히 풍부하게 했는데, 모두 20세기 이전 중국 미술사연구에 없던 새로운 현상이다.

넷째, 근현대 서양미술사연구의 관념과 방법을 교훈 삼아 중국미술사연구를 발전시키고 촉진시킨 것이다. 20세기 이전 중국미술사에 중요한 것은 서화사연구의 발전과 변혁이었다. 그러나 중국사회가 외국과 학술 문화의 교류가 부족했기 때문에, 우리의 미술사연구는 봉쇄된 상황이었다. 20세기 후 중국과 외국의 문화가 교류되고 서양의 미술사 이론과 방법이 중국미술사 연구에 사용되었다. 예를 들어 등고는 독일 유학 시 뵐플린의 양식이론을 이해하였으며, 귀국한 후 쓴 『당송회화사』에서 양식이론으로 당송회화의 변화를 연구하려 시도했다. 이박원의 『중국예술사개론』도 서양에서 흥기한지 오래되지 않은 유물사관과 그리고 문화전파론을 보충하여 중국미술사를 썼다. 임문쟁(林文錚)은 "어쩌면 그토록 대담하고, 어쩌면 그토록 혁명스런 태도인가"라고 칭찬하였다. 새로운 관념과 방법을 이용했기 때문에,

그 연구 가운데 많은 "새로운 견해와 정확한 비평이 들어 있다. ……
중국 예술계에 이전에 없던 새로운 최초의 시도라고 말할 수 있다!"
라고 했다. 호만(胡蠻)이 연안의 노신예술학원에서 중국미술사를 가
르치면서 쓴 『중국미술사』는 1948년에 출판되었는데, 마르크스주의
예술사관 및 모택동의 『재연안문예좌담회상적강화(在延安文藝座談會
上的講話)』 정신을 바탕으로 해서 미술사를 저술한 것으로 1920년대
에서 1940년대까지의 새로운 미술, 예를 들어 새롭게 흥기한 목판운
동과 신년화도 모두 포함되어 있어 중국미술사연구의 새로운 시대
적인 모습을 보여준다.

서양미술고고학의 방법 역시 중국에 소개되었다. 1929년 곽말약은
일본어로 번역된 아돌프 미해리스(Adolf Michaelis)의 『미술고고학발
견의 일세기(美術考古學發見之一世紀)』를 중국어로 번역하여 1929년에
출판하였다. 등고도 스웨덴 박물관 관장 몬텔리우스(Oscar Montelius)
의 『선사고고학방법론(先史考古學方法論)』을 중국어로 번역하여 1937
년에 출판하였다. 이 책은 '체제학 방법'과 '양식유형학 방법'을 선도
하였다. 이것은 중국미술사연구로 말하자면 의심할 바 없는 새로운
방법이다. 일본학자 하마다 코우(濱田耕)가 쓴 『고고학통론』, 『고물
연구』가 유검화와 양연에 의해 중국어로 번역되어 1932년과 1937년
출판되었다. 『고고학통론』은 고고학과의 학과 지식을 소개하고 있으
며, 『고물연구』는 작자가 중국, 일본, 한국과 유럽 여러 나라 고대문
물의 연구성과도 포함하고 있다. 이러한 내용은 중국미술사연구와
미술고고연구에 참고 가치를 갖고 있다.

20세기 외국 미술사 방법에 대한 학습은 중국미술사 연구를 촉진
하는 데 일정한 영향을 주었다. 그러나 몇몇 교훈도 있다. 고고학방

법의 운용으로 얻은 효과는 비교적 특출한 것이었는데, 예술고고학 방법이 중국에 소개된 후, 중국 지하에 매장된 많은 유물이 출토되어 고고학적 실물 자료가 많이 제공되었으며, 미술사학자들은 연구 과정에서 들여온 예술고고학방법을 중국 본토의 실정에 맞춰 자신의 미술사연구의 기본 방법으로 변화시켰다. 예를 들어 유돈원(劉敦原)의 『미술고고와 고대문명』, 김유낙과 나세평의 『중국종교미술사』도 모두 예술고고학의 부분적인 성과를 쓰고 있다. 고고학방법과 미술사의 결합은 20세기 중국미술사연구의 두드러진 특징이며, 아울러 좋은 효과를 획득하였다. 미국 프린스턴대학에서 명퇴한 미국인 교수 방문 선생이 저술한 『심인』은 양식학과 결구이론을 이용하여 중국고대회화사를 연구한 것으로 새로운 성과를 획득했다. 근 20년 내 서양도상학의 방법 역시 중국회화사와 중국 조소사에 운용되고 있는데 이 역시 일정한 효과가 있다. 그러나 서양의 방법을 이용할 때는 맹목적으로 사용해서는 안 된다. 왜냐하면 서양의 미술사방법을 배우는 것은 서양미술특징을 대상으로 연구할 때 나타난 것으로 중국미술연구에 꼭 합당한 것은 아니기 때문이다.

예를 들어 등고의 『당송회화사』는 뵐플린의 양식이론을 사용하고 있다. 그러나 이후 등고는 부득이하게 양식이론을 사용한다 하더라도 당송 회화 발전의 실제적인 연구에서는 중국의 회화사, 화품과 기타 문헌 가운데 자료 및 중국 전통의 고증방법을 써야 한다고 하였다. 그리고 유물주의와 예술사회학이 소개된 후, 어떤 미술사학자들은 그것을 변화시켜 사용하였다. 그러나 어떤 미술사학자들은 기계적으로 중국미술사를 현실주의와 반현실주의의 투쟁의 역사라고 본다.

서양미술사방법을 교훈 삼는 동시에 우리의 미술사 이론과 방법

을 세우는 것이 특히 중요하다. 예를 들어 왕조문, 등복성이 주편한 『중국미술사』에서는 심미의식의 발전과 변화를 주축으로 중국미술의 발전과정을 역사적 연구사관으로 관철해야 한다고 주장했다. 이 시도는 적극적으로 선도 작용을 하였는데, 우리는 더욱 많은 자체적인 새로운 관점과 이론이 중국에서 나오기를 기대하고 있다.

서양의 경우 근대 철학자, 미학자, 예술비평가, 고고학자, 역사학자, 심리학자와 사회학자 등이 미술사연구에 합류해, 미술사 번영을 재촉했으며, 또 많은 미술사 이론과 방법을 생산해냈다. 이러한 경험은 우리가 교훈으로 삼을 가치가 있다. 21세기 중국미술사 및 그 사학이론 연구에서, 우리는 미술사학과 인문학의 상호작용을 중시해야 하고 아울러 철학자, 미학자, 예술이론가, 역사학자 및 다른 학과 전문가들이 미술사를 관심 있게 연구할 것을 환영하여, 공동으로 새로운 중국미술사학 이론과 방법을 세워나가야 한다.

다섯째, 중국미술사학 이론 연구를 전개해 중국미술사학 이론과 미술사학과의 발전을 시작해야 한다. 20세기 중국의 현대적인 미술사를 건립함과 동시에 전통 미술사학 이론의 정리와 연구 역시 함께 시작해야 한다. 민국 시기 등실(鄧實)과 황빈홍이 주필한 대형『미술총서』는 역대서화품평, 금석인학 문헌을 모아 20권으로 출판한 것이다. 중국 고대 서화사 저작에는 서화이론을 적당하게 그 안에 끼워넣는 전통이 있었다.『역대명화기』,『도화견문지』,『도회보감』 모두 그러하다. 20세기 새로운 회화사 저작 역시 이러한 전통을 계승하였다. 예를 들어 정창의『중국회화전사』는 각 시대를 개론(槪論), 화적(畵迹), 화가(畵家), 화리(畵理) 네 부분으로 구성하였다. 화론은 화품, 화사화법이론을 포함한다. 정창은 각 시대의 중요한 화학이론을

연구하여 그 가운데 주요한 성과를 회화사에 첨가하였다. 유검화의
『중국회화사』역시 각 시대의 화학성과를 쓰고 있다. 20세기 하반기
왕백민의『중국회화통사』와『중국미술통사』도 여전히 이러한 예를
지키고 있다. 화학이론을 직접적으로 회화사 혹은 미술사에 넣는 것
은 회화사와 미술사에 중요한 구성부분으로 중국회화사와 중국미술
사편저의 큰 민족 전통이 되어야 한다. 유검화가 1948년 출판한『국
화연구』에는 전문적으로 '회화사의 연구'라는 장이 있는데 중국회화
사학의 이론문제를 탐구하고 있다. 유검화는 중국회화사의 내함을
토론할 때, "완전하고 풍부하며, 계통이 정확한 회화사로 역대 회화
역사를 서술함으로써 중국회화의 변화를 명시할 수 있어 독자들에
게 중국회화의 전반적인 면목을 확연하게 알 수 있게 한다"라고 하
였다.[8]『국화연구』의 가장 마지막 장은 '화적의 연구'로 화적의 분류
와, 분과와 정리를 포함하고 있다. 다른 한편 유검화는『역대명화기』,
『도화견문지』,『선화화보』등 저작에 주석을 달았다. 우안란(于安瀾)
이 편집한『화론총간』,『화사총간』,『화품총간』, 여소송(余邵宋)이 쓴
『서화서록해제』, 사위(謝魏)가 쓴『중국화가』, 노보성(盧輔圣) 주편 15
권『중국서화전수』등은 모두 중국고대 서화적을 정리하고 연구하
는 데 공헌한 저서들이다.

　회화사적을 연구하는 가운데, 회화미학과 회화사상의 연구는 성과
가 많다. 예를 들어 곽인(郭因)의『중국회화미학사고』, 진전석(陣傳席)
의『중국회화미학사상사』, 번파(樊波)의『중국서화미학사상사강』, 송
교빈(宋喬彬)의『중국회화사상사』가 있다. 화론 화품의 연구 중에도

8) 俞劍華,『國畵硏究』(第2章) "畵史之硏究", 商務印書館, 1948年.

일련의 성과가 있다. 예를 들어 원조동(溫肇桐)의 『중국회화비평사략』, 이일(李一)의 『중국고대미술비평사강』, 전전석의 『육조화론연구』, 완박(阮璞)의 『화학총정』 등, 이러한 저작은 회화이론과 미술비평이론의 연구를 심화하였다. 회화사학의 연구 가운데, 김유낙, 완박과 설영년 등이 회화저술에 대해 연구한 적이 있으며, 적지 않은 독특한 견해를 갖고 있다. 그러나 전체적으로 보기에 회화사학의 체계적인 연구는 아직 완전하지 않다. 그리고 중국미술사학사와 사학이론의 체계적인 탐구는 더욱 부족하다. 따라서 오늘 우리에게 중국미술사학 이론과 사학사 연구는 반드시 필요하다.

최근 미국의 한 미술사가 제임스 엘킨스(James Elkins)가 「왜 서양이 아닌 문화의 미술사는 쓸 수 없는가?」라는 논문을 썼다.[9] 그는 "미술사 서술이 생겨날 수 있었던 것은 모두 서양화에 따른 것이다"라고 하면서 "다원화된 우수한 미술사를 쓴다는 것은 아주 힘든 일이다. 사실 내가 생각하기에 그것은 불가능하다"라고 했으며, "장언원 및 송대까지의 문헌은 본질적으로 서양이 아니다. 당연히 그것을 미술사로서 쓸 수 없다고 생각한다", "장언원의 문헌은 미술사로서 인정될 수 없다", "중국의 저작은 서양의 미술사와는 비교할 수 없는 것이다"라는 발언은 완전히 서양 중심주의 및 문화상의 패권주의이다. 장언원이 9세기에 쓴 『역대명화기』는 중국화의 원류, 흥망성쇠화육법, 명가품제부터, 감식소장에 이르기까지, 그리고 중요한 화가, 고개지, 육탐미, 장승요, 오도자의 용필의 형식분석에서 역대 화가의 인명 및 작품목록을 수록하여 학식이 넓고 심오하다고 할 수 있다.

9) 제임스 엘킨스, 丁宁 譯, 「爲什么不可能寫出非西方文化的美術史」, 『美苑』, 2002年 第三期.

이렇게 세계에서 처음이고 학술적 가치가 큰 미술저작이 놀랍게도 엘킨스에 의해 독단적으로 부정되고 있으며, 심지어는 미술사라고 볼 수 없다고 오도되었다. 이것은 심각한 편견을 보여주는 것으로, 장언원이 미술사를 쓸 때 서양인들은 미술사가 무엇인지도 몰랐다. 바자리가 쓴『대예술가전』은『역대명화기』에 비해 7백 년이나 늦게 나왔다. 빙켈만의『고대조형예술사』는『역대명화기』보다 9백 년이나 늦다. 엘킨스는 "전체적인 미술사 연구는 너무 심각하게 서양화되었다"라고 하였다. 실질적으로 이렇게 주장하는 엘킨스와 동료들은 지나치게 서양화되어 편견에 싸여 있고 최소한의 역사적 사실도 간과하고 있다. 중국인이 미술사를 쓸 때 꼭 서양인의 인정이 필요한가? 반대로 서양인이 쓴 미술사, 특히 비서양국가 미술사를 경시하는 사람들의 것을 비서방국가 사람들에게 심사를 받아야 하는가? 세계문화는 객관적으로 다양한 것으로, 서양 가치관의 미술사만이 있어야 하는 것은 아니다.

엘킨스의 비정면적인 예 가운데, 우리는 일종의 긴장감을 가져야 한다. 우리는 반드시 중국미술사학 이론연구에 박차를 가하여 중국미술사학의 우수한 전통을 깊이 있게 개발하여야 한다. 동시에 서양국가와 기타 지역 미술사연구의 적극적인 성과와 이론방법을 교훈 삼아 중국적인 특징이 있고 전 세계적인 영향력이 있는 미술사 관념과 방법을 창조해 현대적 형태의 새로운 중국미술사학의 발전을 추진하여 서양미술사학의 '중심주의'를 견제하여야 할 것이다.

陳池瑜,「中國藝術史學的發展歷程及基本特征」,『藝術百家』, 2009年 第5期.

제2장

20세기 중국미술사
연구의 세계적 자취

20세기 중국미술사연구의 회고와 전망

설영년(薛永年)
중국 중앙미술학원 교수

 중국에서 미술발전에 대한 연구는 매우 이른 시기에 시작되었다. 바자리(Giorgio Vasari)가 서양의 첫 서양미술사『이탈리아의 유명한 건축가, 화가, 조각가 전기』를 쓰기 700여 년 전 장언원의『역대명화기(歷代名畵記)』(847)가 이미 완성되었는데, 이 책은 시각성을 중시했을 뿐 아니라 문화성도 중시했으며, 서술적인 논증도 있고 또 평전의 전통도 갖추었다. 이후 10세기부터 19세기까지 고대 중국의 미술사 저작은 끊임없이 이루어졌으며 그 성과 또한 적지 않다. 안타까운 것은 명청대의 저작들은 사료의 가치는 많으나 사학의 의의는 감소하였고, 20세기 이후 서방 문화의 유입과 그에 따른 사회적인 변혁이 이루어지면서 미술사연구 역시 고대와는 완전히 다른 상황이 나타나게 되었다는 점이다. 비록 100여 년 동안 중국미술사연구가 이미 중국을 넘어 더욱 많은 외국학자가 참여하는 세계적인 학문이 되었지만, 연구조건이 가장 충분하고 연구의 성과가 가장 필요한 곳 또한 바로 중국 본토이다. 따라서 20세기 중국미술사연구의 회고와 전망은

반드시 중국 본토 특히 대륙의 연구부터 시작되어야 한다. 20세기 중국미술사연구는 세 시기를 경험하면서 고대와 외국과는 다른 다섯 가지 측면의 특징을 형성시켰다. 이 세 시기의 발전을 이해하려면, 이 다섯 가지 특징의 형성과 득실을 생각해보아야 한다. 이렇게 함으로써 새로운 세기 중국미술사연구의 전망에 유익한 관점을 제공할 수 있을 것이다.

1.

제1기는 1900년부터 1949년까지로 중국미술사연구의 개혁시기이다. 이 시기 이전 미술사연구자의 대부분은 작품을 소장한 감상자였다. 저술의 범위는 대체로 중국미술에 한정되어 있었으며, 저술의 형식은 주로 감상과 밀접한 관련이 있는 미술가전기와 미술작품 저록이 대부분이었다. 저술의 방향은 문인미술이 중심이었고 사용한 자료는 문헌과 보고 들은 것들이었다. 연구방법은 장언원이 세운 전통을 이미 잃어버렸으며, 기록을 중시하고 자신의 체계를 갖고 논술하는 것을 중요하게 생각하지 않았다.

20세기 초부터 서양의 학문이 들어옴에 따라 학교가 세워지고 대중을 위한 예술박물관이 건립되었으며, 출판기구 가운데 미술부문이 설립되었다. 특히 신문화운동의 전개와 신사학(고고학 포함), 신미술의 흥기는 서양 학문을 흡수하고 아울러 미술학교에서 미술사를 가르치는 교사를 육성하였고, 또 미술사연구의 새로운 방향을 열었으

며, 미술사연구에 고고학 자료를 사용하는 것을 증가하게 하였다. 그리고 과학적이고 체계적 연구방법을 제창하게 되어 현대중국미술사연구의 중요한 첫걸음을 내딛게 되었다. 그 개혁은 다음 몇 가지 모습으로 나타났다.

1) 중국미술사연구의 저술과 서양미술사 지식을 알리는 작업이 동시에 병행되었는데, 이것은 이전에 없던 면모였다. 20세기 초 중국인이 출판한 첫 미술사는 중국미술사가 아니라 서양미술사였다. 학교에서 수업을 하기 위해 편집하여 쓴 첫 미술사 교재는 중국에만 한정된 것이 아니라 중·서양미술사가 모두 포함되었다. 민국이 건국되기 1년 전(1911) 바로 상무인서관(商務印書館)에서 여징(呂澄)이 편집하여 쓴 『서양미술사』가 출판되었다.[1] 그 후 민국 원년(1912)부터 중화인민공화국이 건립되기까지 완전하지 않지만 통계에 따르면 적어도 이미 57종의 외국미술사가 출판되었는데, 이것은 전 미술사 출판의 약 3분의 1을 차지하는 출판량이다.[2] 비록 이와 같은 외국미술사와 관련된 저작들이 깊이 있는 연구가 있다고는 믿기 힘들지만, 그래도 외국미술사 특히 서양미술사의 지식을 보급했고 또 중국미술사연구의 개혁을 추진시켰다. 여징의 책이 출판된 이듬해, 즉 민국원년(1912) '미술사'라는 학술명칭이 정식으로 정부의 문서에 나타났다. 당시 교육부 시행 '사범학교과정표준'의 도화과정 내에 '미술사'과목이 포함되어 있다. 그러나 주를 달아 설명하기를 '득잠결지(得暫缺之)'라고 하였다. 그리고 5년 후 민국 6년(1917) 양강사범도화수공

1) 呂澄, 『西洋美術史』, 商務印書館, 1991年.
2) 溫肇桐, 『1912~1949 年美術理論書目』, 上海人民美術出版社, 1965年 9月.

과(兩江師範圖畵手工科)를 졸업하고 절강성립 제1사범대학의 강단서(姜丹書)가 이 시기의 공백을 메웠다. 그는 중국과 서양의 내용을 포괄하는『미술사』교재를 출판했는데, 비록 저자 자신은 "변변찮은 문장으로 중국과 외국 미술사의 대략을 서술했는데 스스로 부끄럽다"라고 하였지만, 미술사 연구의 새로운 시대를 열었다고 볼 수 있다.[3]

2) 체계적이면서 단편적이지 않고, 견해가 있으면서 또 단순한 사료 나열의 통사가 아니도록 저술한 것이, 미술사 연구에 대한 새로운 인식을 말해주며, 또 이러한 방법이 이미 주요한 저작 방법이 되었음을 반영한다. 明, 淸 이후 고대미술사 저술은 선비나 상인들이 필요로 했던 감상의 수요라는 환경 속에서 갈수록 미술가의 생애와 작품 유전에 대한 구체적인 지식을 기록하는 데 빠져들었으며, 저술에는 전기, 저록, 단편적인 것, 체계 없는 것, 자료를 늘어놓는 것이 많고 자신의 견해나 주장은 없었다.

여기에 대해 새로운 학문의 세례를 받은 역사학자이자 미술사가인 주걸근(朱杰勤)은 다음과 같이 지적하였다. "앞 사람들의 말은 대개 단편적인 것이 많고 체계적이지도 않으며 추상적인 말이 많아 이해하기가 어려운데, 체계적인 미술사 편저에 힘을 쏟은 것은 찾기 힘들다."[4] 화가이자 미술사가인 정창(鄭昶) 역시 유사한 내용을 지적했다. "여러 사람들의 관점을 모으고, 군중의 의견을 나열함에 정련하고, 또 그 관점을 융합하여 단체를 이루게 하며, 시대의 순서에 의거

3) 姜丹書, 『姜丹書藝術敎育雜著』, 浙江敎育出版社, 1991年 10月, 153쪽 참고.
4) 朱杰勤, 『秦漢繪畫史・自序』, 이 글은 陣輔國, 『諸家中國美術史著選匯』, 吉林美術出版社, 1992年 12月, 1339쪽에서 인용하였다.

하고, 예술의 진행에 따라 과학적인 방법을 이용해 그 종파나 원류의 갈라지고 모이는 것이나, 사상이나 정치와의 비교적 긴 관계를 체계적이고 조직적으로 서술한 미술사를 찾을 수 없다."[5] 더구나 미술사 저작 가운데 위에서 언급한 문제를 해결하는 것은 과학적인 방법뿐 아니라 미술교육의 보급과도 관련이 있다. 신문화운동 때 채원배(蔡元培)는「문화운동에서 미술교육을 잊지 말아야 한다」라는 글에서 "문화가 진보한 국민은 과학교육을 실시할 뿐만 아니라, 미술교육을 더욱 보급하고 있다"고 지적하여, 대학교에 미술사 강좌를 실시해 미술교육을 보강하였다.[6] 이러한 상황에서 과학적인 방법을 사용해 '고금의 변화를 잘 이해한' 통사의 편저는 미술사 저작의 공통된 선택이 되었다. 20세기 상반기 미술사 저작을 두루 살펴보면, 20년대 중기 이전엔 전통적인 방법으로 쓴 서화가전기나 서화 작품의 저록이 여전히 적지 않은 것을 볼 수 있다. 하지만 30년대 이후 학교에서 새로운 교육을 받고 또 신문화운동 이후 미술사를 강연하는 화가가 증가함에 따라, 자료가 비교적 많거나 혹은 토론한 문제를 편집한 소수의 단대미술사를 제외하고, 일군의 중국미술통사와 회화통사 책이 계속해서 출판되었다. 주요 저술은 다음 <표 1>과 같다.

〈표 1〉 민국시기 출판된 주요 중국미술사 회화사 저작

書名	作者	出版年月	出版所	備注
中國繪畵史	陳師曾	1925.1.	翰墨苑美術院	陳氏가 北京藝专 강의록을 정리해서 쓴 것
中國美術小史	滕固	1926.1.	商務印書館	滕固承乏上海美专時所編

5) 鄭昶, 『中國畵學全史』, 上海書畵出版社重印本, 1985年 3月, 2∼5쪽.
6) 蔡元培, 「文化運動不要忘了美育」, 『晨抱副刊』, 1919年 12月 1日.

中國繪畫史	潘天壽	1926.7.	商務印書館	上海美专에서 일할 때 씀
中國畵學全史	鄭昶	1929.5.	中華書局	鄭氏 1921年 杭州에서 학생들 가르칠 때 쓴 것
中國繪畫變迁史綱	傅抱石	1931.9.	南京書店	傅氏 1930年 江西省立一中에서 國畵教師로 있을 때 쓴 것
中國美術的演變	王钧初	1934.10.	文心書業出版社	
中國繪畫史學	秦仲文	1934.11.	立達圖書公司	京華美专과 관련 있음
中國美術史	鄭昶	1935.7.	中華書局	
中國繪畫史	俞劍華	1937.1.	商務印書館	上海美专에서 일할 때 쓴 것
中國美術史	胡蠻	1942.	延安新華書局	其時胡氏供职延安魯藝
中國美術發達史	劉思训	1946.5.	商務印書館	

3) 문인화 정통관념과 남북종론에 대한 비판은 초보적이나마 미술사 연구의 방향을 넓혔으며, 또한 문인화에 대한 더욱 깊이 있는 연구와 해석을 하도록 자극했다. 고대의 중국미술사 저작 가운데, 보편적으로 문인화를 중시하고 화원 그림을 가볍게 여기는 경향이 있었다. 명대 동기창은 문인화를 중시하고 화원회화를 천시하는 경향을 발전시켜 '남북종론'을 주장하여, 문인화가 정통이 되는 회화사 관념을 수립했으며 이 사상은 청대에 상당히 큰 영향을 주었다.[7] 20세기 이래 먼저 문인화 정통의 관념을 비판한 사람은 일찍이 무술변법(戊戌變法)을 주도했던 강유위(康有爲)였다. 그는 1917년 완성한 『만목초당장화목(萬木草堂藏畵目)』 가운데 다음과 같이 지적했다.

"옛 사람은 화공을 비웃었는데, 이것이 중국화가 쇠퇴한 이유이다." "사대부는 예술에서 노는 여유로 만물의 모습을 다 나타낼 수 있는가? 반드시 얻을 수 없다. 그런데 오로지 사기(士气)만을 귀하게 여겨 문인화가 정통이 되게 하였으니 어찌 잘못되지 않았는가?"

7) 董其昌, 『畵旨』, 引自于安瀾 『畵論叢刊』(上), 人民美術出版社, 1962年 8月.

"사기는 원래 귀하다. 그러나 원체를 정법으로 하여 오백년 이래의 편협하고 잘못된 화론을 구제한다면 중국화는 이내 치료되어 나아가게 될 것이다."[8]

이어서 등고(藤固), 동서업(童書業) 그리고 계공(啓功) 등과 같은 사람들이 저작이나 논문에서 한결같이 '남북종론'을 비평했는데, 의도적으로 문인화를 높이고 역사적 사실을 무시하는 거짓말을 지탄하였다.[9] 등고는 『당송회화사』 가운데 다음과 같이 지적했다.

"송대에 이르러 원체화가 성립되었는데, 원체화 역시 사대부 그림의 일맥이다. 서로 대립하는 것이 아닐 뿐만 아니라 중간에는 서로 상생하고 서로 성장하는데, 다른 사람들이 이야기하는 것과 같이 분명하게 갈라서서 둘로 대립하지 않았다." "그렇기 때문에 내가 말하는 남북종설이 의미가 없다는 것은 합리적인데 이것은 결코 과분한 이야기가 아니다." "남북종론이 있은 후에 한 부류의 사람이 남종의 깃발 아래 서서 도리를 구분하지 않고 원체화를 말살하려고 하는데, 어느새 사람들을 나태하게 하여 원체화의 역사적 가치를 찾지 못하게 하고 있다."[10]

비록 일부 미술가나 미술저작자는 결코 이러한 인식에 동의하지 않을 것이고, 심지어 문인화의 합리적인 면과 핵심을 더욱 중시하겠지만, 남북종론에 대한 비판은 필경 연구자들에게 이름 없는 장인들이 창조한 석굴 예술사와 공예미술사를 학문적 대상이 되게 하였고, 이전 사람들이 등한시한 영역에 개척적인 발걸음을 내딛게 하였다.

8) 康有爲, 『萬木草堂藏畫目』台灣文史哲出版社, 1997年 8月, 91쪽(이 출판사에서 이 책을 다시 출판할 때 제목을 『萬木草堂藏中國畫目』으로 바꾸었다.

9) 滕固, 『唐宋繪畫史』, 上海神州國光社, 1933年 5月; 童書業, 『中國山水畫南北分宗說辯僞』, 『考古社刊』 第四期, 1936; 啓功, 『山水畫南北宗說考』, 『輔仁學志』 第七卷 第一, 二合期, 1939年; 童書業, 『中國山水畫南北分宗說新考』, 『童書業美術論集』, 上海古籍出版社, 1989年 8月.

10) 滕固, 『唐宋繪畫史』, 上海神州國光社, 1933年 5月, 10~13쪽.

4) 과학적인 방법의 도입은 사료에 의한 사학으로 나아가게 하였고, 아울러 역사를 해석하는 가운데 미술발전 경험에 유리한 근거를 찾게 하였다. 당시 새로운 방법의 사용은 두 가지 방면에서 미술사연구에 영향을 주었다. 첫 번째 측면으로, 구체적인 사실의 복원과 고유 역사 관계를 파악한 상황에서 문헌의 고증을 중시하며, 고고학 자료를 사용하기 시작했다. 19세기 이전, 중국의 미술사저작은 사료의 수집과 정리를 중시했고, 작품 진위를 판별하는 것도 등한시하지 않았다. 그러나 문헌의 고증에 있어 동시대 역사학보다 거칠고 틈이 많았다. 20세기부터 중국미술사연구의 일대 진전은 바로 문헌사료의 고증을 중요시하기 시작했다는 데 있다. 회화사 속의 한 인물이나 어떤 사실의 문헌기록은 항상 넓은 범위에서 증거자료를 수집할 수 있다는 전제에서 역사의 연원을 추적하거나 진위를 분별해야 역사의 본래 면목을 복원할 수 있다. 이것이 바로 등고가 이야기하는 '실증론'이다.[11]

이 부분에서 역사학자 진원(陣垣)이 청초 천주교에 입교한 화가 오력을 위해 편찬한 『오어산연보(吳漁山年譜)』가 바로 넓게 인용하고 상세하게 고증한 좋은 예가 된다.[12] 그러나 『고사변(古史辯)』 작자인 고힐강(顧頡剛)을 스승으로 모신 역사학자 겸 미술사가인 동서업(童書業)은 더욱 분명하게 고증방법으로 회화사를 연구해야 한다고 주장했다. 그는 「어떻게 중국회화사를 연구할 것인가」라는 글에서 다음과 같이 이야기했다. "원나라 이전의 고화가 거의 없기 때문에 우리가 연구하는 자료는 자연히 반드시 문헌을 위주로 해야 한다. 실물

11) 滕固, 위의 책, 10~13쪽.
12) 陣垣, 『吳漁山年譜』, 北平輔仁大學刊行, 1973年, 7月.

은 단지 참고 증명자료로 써야 한다.” 그는 또 “문헌상의 기록도 완전히 진실한 사료라고 여기면 안 된다. 문헌 역시 진짜와 가짜가 있다. 따라서 앞뒤가 있고 믿을 만한 것이 있고, 믿지 못할 것이 있다. 반드시 고증의 방법으로 그것을 심사해야 한다. 고증 작업이 끝나면, 일관되고 대세가 있는 통사를 쓸 수 있다”13)라고 하였다. 그러나 서양의 고고학이 전해지고 중국 고고학이 발전하기 시작하면서 미술 문물이 계속해서 출토되었다. 미술연구자들은 문헌고증을 중요시하는 동시에 가능한 한 고고학의 새로운 발견을 사용했으며, 심지어 미술유적의 현지조사에 힘쓰는 사람도 생겼다. 일본과 전쟁을 하는 동안, 1937년 설립된 중국예술사학회의 회원이었던 후소석(胡小石), 마형(馬衡) 그리고 상임협(常任俠) 등이 중경(重慶) 강북 한나라시대 무덤군을 발굴하였다. 그들은 오랫동안 봉해져 있던 보물창고를 열었고, 명청 미술사 저자들이 꿈에도 보지 못할 휘황찬란한 유물을 보게 되었다.

두 번째 측면으로, 미술사 발전과정과 그 인과관계의 해석에 있어 이른바 등고가 이야기했던 ‘관념론’상에서 이전부터 계승되어온 역사순환론을 포기했고,14) 또 다른 방향으로의 설명 가운데 파생되어 나온 중국미술과 관련된 것을 개발하였다. 이 시기의 중국미술통사와 회화통사 저작에서 보편적으로 양개초(梁啓超)의 『중국역사연구법·보편·문물전사(中國歷史硏究法·補編·文物專史)』 가운데 언급한 시대 구분을 따르고 있다.15) 시대 구분을 통해 역사관을 나타내고,

13) 童書業, 『童書業美術論集』, 上海古籍出版社, 1989年 8月, 250~251쪽.
14) 滕固, 앞의 책, 10~13쪽.
15) 梁啓超, 『飮冰室史著四種』, 江蘇廣陵古籍刻印社, 1990年 11月, 127쪽.

시대 구분을 통해 연구의 방향을 표시하며, 시대 구분을 통해 중국미술사 발전에 내재된 논리적인 인식을 상세히 밝히고 있다. 역사관적인 시각으로 말하자면, 어떤 저작에서는 예를 들어 진중문(秦仲文)의 『중국회화학사(中國繪畵學史)』는 분명히 진화론적인 관점을 수용했는데, 이 책에서는 맹아(萌芽), 성립, 발전, 변화 그리고 쇠퇴 다섯 시기로 구분하고 있다. 이것은 생물 발전의 모식을 함축한 것이고, 또 중국회화사에서 실제적인 것과 결합해 구체적으로 설명했다. 어떤 저작, 예를 들어 왕균초(王鈞初)가 소련에 유학하기 전에 썼던 『중국미술의 변천』과 연안 노신예술학원에서 강의한 이후 그것을 한층 더 발전시키고 보충해서 쓴 『중국미술사』는 마르크스주의적인 시각에서 중국미술 발전을 시도한 초기 대표작이다. 이 책에서는 예술의 기원에 관한 해석과 함께 사대부 미술과 이름 없는 화공들 미술의 차이에 대해 분석했고, 현대미술에 대해서는 '모순은 전진의 힘'이라고 보았는데, 모두 실제와 결합한 가운데 표현된 특별한 혜안이 담긴 견해이다.

학자들은 다른 방향에 근거해 미술사 발전과정을 설명했는데, 대부분이 방법을 위한 방법이 아니라, 실제와 연결하는 과정에서 중국미술 발전의 특징과 변화를 주의해서 설명했다. 그리고 스스로 고대의 교훈에서 현재 중국문화와 미술 발전에 유리한 것을 찾았다. 따라서 중국미술에 대한 완전히 다른 두 개의 관점이 나왔던 것이다.

독일에서 미술사를 전공하고 박사학위를 받고 돌아온 미술사학자 등고는 서양에서 중시하는 양식학적 미술사 방법을 들여왔다. 그는 다음과 같이 말했다. "단지 회화에만 한정된 것은 아니지만 예술의 역사는 작품 자체의 '양식발전(stilentwicklung)'을 중요시한다." 그러

나 그는 동시에 더욱 깊이 있는 원동력을 주의깊게 탐구했는데, "어떤 한 양식의 발생, 성장, 완성이 다시 다른 양식으로 발전해나가는 것은 그것 아래에 있는 근본적인 원동력에 의해 결정된다"[16]고 하였다. 아울러 '성장시기', '혼합시기', '창성시기'와 '침체시기'로 시대를 구분함으로써, 중국 이외의 문화와 혼합하는 것이 미술의 흥성에 좋다고 결론을 맺으면서 문화교류를 양식발전의 동력으로 보았다.[17]

그러나 화가이자 미술교육가였던 반천수(潘天壽)의 『중국회화사』에 수록된 「외국 회화의 중국 유입에 관한 간략한 서술」이라는 글에서는 일본인 나카무라 후세츠(中村不折), 오가 세이운(小鹿青云)이 문화학의 시각으로 동서 회화의 방법적 차이에 대해서 설명하고, 중국회화 발전 및 중국과 다른 나라의 회화교류에 대한 조사를 통해 중국회화가 서양회화와 다른 깊은 이유를 설명하였다. 그는 중국과 서양회화의 두 가지 다른 체제를 설명했는데, "중국회화는 특수한 문화 아래에서 양육된 것으로 그것이 발전하는 근저에는 지, 필, 묵, 벼루 등의 재료와 사방이 막힌 환경이 작용해 서양회화와는 아주 다른 흥취가 있다. 따라서 동서양 그림의 간격은 아주 큰 것으로, 서로 넘을 수 없다"라고 하였다. 심지어는 과학적 시각으로 중국화를 볼 것을 요구하는 태도를 비평했다. 그는 "동방회화의 기초는 철학에 있고, 서양회화의 기초는 과학에 있다. 근본적인 뿌리가 서로 다른 방향이기 때문에 그 법칙도 다르다"고 생각했다. 더 나아가 중국화는 독립적으로 발전해야 한다는 견해를 내놓았으며 다음과 같이 지적했다.

16) 滕固. 위의 책, 10~13쪽.
17) 滕固, 『中國美術小史』, 이 책은 다음 책에서 인용하였다. 陳輔國, 『諸家中國美術史著選匯』, 吉林美術出版社, 930쪽.

"만약 공연히 중국과 서양의 절충을 신기하게 생각거나, 혹은 서양의 동양적 경향, 동양의 서양적 경향을 영광이라고 여긴다면, 모두 서로의 특징과 예술의 본의를 손상하기 쉽다."

화가이면서 미술출판업자이고 미술교육가이기도 한 정창(鄭昶)의 『중국회화전사』에서는 사회학의 방법이 사용되었다. 미술의 사회기능과 그 사회의식의 관계에서 시작해 고대 이래 중국회화 발전을 실용(實用)시기, 예교(礼敎)시기, 종교화(宗敎化)시기와 문학화(文學化)시기로 나누었다.[18] 많은 사회문화 요소의 제약 가운데 중국회화의 특수한 이력 중 스스로의 체계를 이룬 것이 서양화와 다른 근본적인 원인이라고 생각하며, 세계회화의 두 가지 체계가 서로 넘을 수 없다는 반천수의 시각을 지지하였다. 위에서 서술한 중국미술사와 회화사의 고유한 시기 구분과 입장 그리고 독자적인 견해는 실제로 현재로써 옛날을 바라보는 결론이며, 또 고대를 빌려 현재에 교훈을 얻으려는 결과이다.

2.

제2시기는 1949년 신중국 성립으로부터 1976년 '문화대혁명'이 끝나는 시기로, 중국미술사연구가 마르크스주의의 영향 아래 옛것 중 쓸모없는 것은 버리고 좋은 것을 찾아내 새로운 방향으로 발전하는 시기이다. 새 정권이 건립되기 시작할 때 미술사연구 인원의 신분과

18) 鄭昶, 『中國畵學全史』, 上海書畵出版社重印本, 1985年 3月, 2~5쪽.

연구대상의 선택에는 아무 변화가 없었다. 미술교육이 이전의 발전을 넘어서고, 문물박물관의 작업이 날로 왕성해지면서 보급을 기초로 한 미술운동과 기초보급에서 미술창작의 수요가 향상되었으나, 모두 20세기 전반기와 같이 중국미술사를 연구하였다. 이미 마르크스주의로 나아간 현대역사학, 미학, 고고학, 문예학도 미술사의 연구에 영향을 주었다.

그러나 이전 시기와 비교한다면 세 가지 측면의 조건이 중국미술사연구를 좌우했다. 하나는 국제교류가 반봉쇄된 상태였다. 서양에서 중국미술사를 연구하는 오스발드 시렌(Osvald Siren)이 1950년대 일찍이 중국을 방문한 것을 제외하고는 중국과 서양의 학술교류가 거의 없었다. 두 번째는 한쪽으로 편향된 국제정책으로 미술사학계에서도 역시 여타의 문화계와 마찬가지로 구 소련과의 관계가 강조되었다는 점이다. 따라서 소련 미술사학 전문가들의 저작들이 번역출판되었으며 국가에서 유학생들을 소련으로 보내 공부시켰다. 당시 많은 학자들은 이미 모든 사업이념의 기초로 결정된 마르크스주의에 아직 이숙하지 않았기 때문에, 어떻게 변증법적 유물론과 역사적 유물론을 미술사학의 연구와 실질적으로 결합해야 할지 분명하지 않았다. 이와 같은 상황에서 구 소련의 역사학, 미학, 문예학과 미술사학이 중국에서 미술사를 하는 모든 학자들이 배우고 본받아야 할 모범이 되었다. 세 번째는 학술적인 작업에 있어서도 집중통일을 강조해야 하는 조건에서, 유리한 점을 모으고, 군중의 힘을 발휘해야 할 뿐 아니라, 또 정치가 전공을 대체하는 시대여서, 연구를 그릇된 방향으로 들어가게 했다. 그러나 전체적으로 보면 이 시기의 중국미술사연구는 신문화운동을 높이 펼쳤고, 구문화가 새 문화를 이끌어

준다는 정신을 비판해서 옛것 가운데 쓸모없는 것은 버리고 좋은 것은 찾아내 새로운 방향으로 발전시키는 모습으로 나아갔다. 구체적인 양상은 아래와 같은 몇 가지 부분이다.

1) 통사교재를 쓰는 것은 1950년대 가장 주요한 미술사 서술의 형식으로, 마르크스주의의 관점과 방법으로 설명을 시도하는 것이 대체적인 추세였다. 본래 미술사연구 중 개별적인 문제에 관한 연구는 통사를 쓰는 기초가 된다. 그러나 만약 전체 미술사 발전의 시각으로 본다면 통사가 아니면 안 된다. 1950년대 비교적 영향력 있는 미술사 논저는 대략 아래의 표와 같다.

〈표 2〉1950년대 비교적 영향력 있었던 중국미술사 저작

書名	作者	出版社	出版年月	備注
論中國古代藝術	(蘇)啊尓巴托夫, 林念松 譯	萬叶書店	1953.4.	
中國美術史	胡蠻	新文藝出版社	1953.12.	연안노신미술학원 있을 때 다시 수정한 것임
中國美術史講義	王遜	中央美術學院印	1956	중앙미술학원에서 강의한 것임
中國美術史綱	李浴	人民美術出版社	1957.9.	동북미전에서 강의한 것임
中國美術史略	閻麗川	人民美術出版社	1958.8.	하북예술사범학원에서 강의한 것임
中國年畵發展史略	啊英	朝花美術出版社	1954.6.	
中國连环圖畵史话	啊英	中國古典藝術出版社	1957.10.	
敦煌藝術叙彔	謝稚柳	上海出版公司	1955.11.	
敦煌莫高窟藝術	潘絜玆	上海人民出版社	1957.12.	
北朝石窟藝術	羅卡子	上海出版公司	1955.12.	
中國北部石窟雕塑藝術	溫廷寬	朝花美術出版社	1956.9.	

앞 표를 보면 알 수 있듯, 1950년대 미술사 저작 가운데 주목을 끄는 성과는 몇 가지 중국미술통사 교재인데, 교재를 편찬하는 것은 정부가 상당히 중시했던 작업이다. 왕순(王遜)의 강의안이 출판된 후, 문화부는 토론회를 조직하여 반 년 동안 토론하였다. 미술사연구의 입장에서 보면, 개별적이고 부분적인 연구의 진행은 통사와 비교해 보면 훨씬 쉽게 심화할 수 있다. 그러나 통사가 환영받았던 근본적인 이유는 마르크스주의를 이용해 거시적인 시각으로 설명하는 데 유리했기 때문이다. 이와 같은 해석은 유산(遺産)의 비평적인 계승과 옛것을 정리하여 좋은 점을 새로운 사회발전에 이용하는 데 유리했기 때문이다.

당시의 편집자들은 마르크스주의가 보편적으로 하나의 미술발전의 객관적인 규율을 보여줄 수 있는 과학이라고 믿었다. 이것을 이용해 설명하면 미술사연구를 과학적으로 할 수 있다고 생각했고, 더 나아가 객관적인 법칙을 통찰할 수 있다고 여겼으며, 유산의 좋고 나쁨을 구별할 수 있고 현재의 창작에 도움이 된다고 생각했다. 이에 대해 이욕(李浴)은 『중국미술사강』의 「서론」 부분에서 다음과 같이 지적했다. "과학적인 미술사 저작은 수없이 많고 지극히 복잡한 객관적인 현상을 통해, 그 발생 발전의 객관적인 법칙을 보여줄 수 있어야 한다. 우리가 계승하고 개발해야 하는 고전예술의 좋은 이론전통이 이후 예술 창작에 도움이 되어야 한다."[19] 왕손의 『중국미술사강』의 「서론」 역시 이러한 해석은 "과학적이고, 분석적인 태도", "좋은 것과 나쁜 것을 구별해 유산을 계승하는 것"으로 "새로운 문화와 민족

19) 李浴, 『中國美術史綱』, 人民美術出版社, 1957年 9月, 1~7쪽.

자존심을 향상시키는" 것으로 보고 있다.[20]

당시 미술사를 교육하고 교재를 쓰는 사람들은 건국 이전과 마찬가지로 화가 출신이 대다수였기 때문에 비록 연구하는 사람이 있었지만 마르크스주의 미술사학의 훈련을 접하지 못했고, 소련으로 가서 미술사를 공부한 학생들도 아직 돌아오지 않은 상황이었다. 따라서 구 소련 아얼바토프의『중국미술사』가 번역 출판되었다.[21] 수정한 호만(胡蛮)의『중국미술사』재판은 미술사연구 가운데 마르크스주의를 적용하고 직접 참고한 것이다. 그리고 마르크스주의 역사학, 문예학의 저작과 번역 등도 중국미술통사의 저작에 영향을 주었다. 화가 출신으로 미술교육에 많은 시간을 보냈던 염려천(閻麗川)은 중국미술 발생과 발전의 과정을 마르크스주의의 사회발전 단계에 따라 엄격하게 구분했는데, 즉 원시사회, 노예사회, 봉건사회의 전, 중, 후, 만기와 근대로 설명했다. 그리고 국립예전을 졸업하고 이전에 돈황에서 연구한 적이 있는 이욕(李浴)은 소련의 문예학 이론을 기반으로 "현실주의와 비현실주의의 모순투쟁과 또 최후의 승리"를 중국미술 발전의 기본요소와 기본경험이라고 설명하고 있다.[22]

왕순(王遜)은 철학과 미학을 공부하고 등이집(鄧以蟄)으로부터 미술사를 공부한 적이 있는 학자로, 마르크스주의도 비교적 열심히 공부했다. 따라서 그는『중국미술사강의』에서 제한된 분량에도 불구하고 비교적 전면적이고 체계적으로 중국 회화, 조각, 건축, 공예 등 여러 미술 분야를 다른 역사 시기의 발전과 맥락 그리고 성과에 따라

20) 王遜,『中國美術史講義』, 中央美術學院, 1956年. 1~2쪽.
21) 1950년대 번역되어 출판된 전 소련 전문가들의 각종 미술사저작을 조사해본 결과 예를 들어 아얼바토프의『문예부흥기의 미술』을 포함해 대략 10여 종이다.
22) 李浴, 위의 책.

설명하였다. 그는 미술에 대한 생산, 발전, 변화 등 사회조건을 중시하면서, 미술과 정치, 경제, 철학, 종교, 문화의 상호관계, 미술가의 심미적인 능력과 표현능력상의 자율적인 발전 또한 등한시하지 않아 당시 비교적 수준 높은 저작이라고 모두 인정하고 있다.

주목을 끄는 또 다른 현상은 민간 장인예술가와 관계가 깊은 석굴예술사, 연화사(年畵史)와 연환사(年环史)가 전에 없던 주목을 받게 되었고 아울러 몇 가지 시작적 성격을 지닌 저작이 나왔다는 점이다. 이것은 당연히 마르크스주의를 이용해 두 가지 문화의 관념과 미술유산을 분석하고 아울러 이전에 등한시해 왔던 민간예술의 정수를 인정하는 것과 관련이 있다. 동시에 그 시기 발전하던 연화(年畵)와 연환화(年环畵) 등 미술창작의 정책에도 직접적으로 영향을 주었다.[23] 당시의 미술사 저작과 정기간행물을 관찰해본다면, 첫 번째 부분은 민간미술, 장인(匠人)예술이 미술사 저작 속에서 전에 없던 지위를 얻고 있으며, 다른 한편으로 '5·4' 이래 문인화와 남북종론의 비판이 계속되고 있는 것을 쉽게 알 수 있을 것이다. 이러한 경향은 각종 중국미술통사 저술에서도 역시 나타난다. 그리고 계공(啓功)이 1939년 발표한「산수화 남북종설 연구」가 이 시기에 보충·수정되어「산수화 남북종 문제의 비판」이라는 새로운 제목으로『미술』잡지에 발표되었다.[24]

2) 1950년대 후기 중국미술사연구는 개별적 주제연구, 시대별 회화사연구, 회화주제에 따른 전문적인 역사의 저술 등을 통해 깊이 있

23) 蔡若虹,『論新年畵創作中几个主要問題』,『蔡若虹美術論集』, 四川美術出版社, 1987年 7月을 참고.
24) 啓功,『山水畵南北宗問題的批判』,『美術』, 1954年, 10月號.

게 매진하기 시작했다. 이렇게 깊이 연구하도록 한 원인은, 미술창작의 교훈과 박물관 소장과 진열의 요구로부터 나왔다. 이러한 방향으로 나아가도록 한 조건은 1958년 이후『문물』로 이름을 바꾼『문물참고자료』와 고궁박물원의 진열부와 보관부가 미술사공예미술사부(美術史工藝美術史部)로 된 것 이외, 두 가지 큰 일이 있다.

첫째는 1957년 중국 첫 번째 미술사학과가 중앙미술학원에 설립되었고,『미술연구』가 간행되었으며, 1960년에 이르러 학생들을 모집하기 시작한 것이다. 그리고 소련에 가서 미술사공부를 마치고 귀국한 졸업생 역시 미술사작업을 하기 시작했다. 두 번째로, 1961년 전국고교문과교재회의(全國高校文科教材會議)가 열렸다. 미술대학의 미술사론교재 집필을 위한 회의가 북경에서 열렸다. 이듬해 다시 항주에서 왕백민(王伯敏)의『중국회화사』교재 초고에 대한 토론회가 있었다. 이 토론회는 1950년대 이래 처음 열린 대규모의 미술사 대회였고, 40여 일 동안 계속되었는데, 미술사에 포함된 여러 가지 구체적인 문제가 언급되었다. 그리고 깊이 있는 미술사연구를 위한 성과로 다음의 세 가지가 나왔다.

즉 새롭게 편집된 시대별 회화사, 화목별의 전문적인 역사연구, 그리고 착실히 정리한 미술연표가 1950년대 후기에서 1960년대 초기까지 연달아 출판되었던 것이다. 주요한 성과로는 다음과 같은 책이 있다. 동서업(童書業)의『당송회화논총(唐宋繪畵論叢)』(中國古典藝術出版社, 1958.5), 유릉창(劉凌滄)의『당대인물화(唐代人物畵)』(中國古典藝術出版社, 1958.11), 부포석(傅抱石)의『중국의 인물화와 산수화(中國的人物畵和山水畵)』(上海人民出版社, 1960.3), 유검화(兪劍華)의『중국벽화(中國壁畵)』(中國古典藝術出版社, 1958.3), 왕백민의『중국판화사(中國

版畵史)』(上海人民出版社, 1961.10), 곽미거(郭味蕖)의 『중국판화사략(中國版畵史略)』(朝花美術出版社, 1962.12),『송원명청 서화가 연표(宋元明淸書畵家年表)』(中國古典藝術出版社, 1958.11), 서방달(徐邦達)의 『역대유전서화작품편년표(歷代流傳書畵作品編年表)』(上海人民出版社, 1963.10) 등이 있다.

　이러한 저작 가운데 어떤 것은 논술이 충분하고 자신의 견해가 있지만, 어떤 것은 단지 사료를 정리한 것이다. 그 가운데 유릉창의『당대인물화』는 비교적 깊이 있는 연구로, 한 시대를 기준으로 하여 한 종류의 그림을 연구하는 테마연구의 길을 열었을 뿐 아니라, 자료도 풍부하고 맥락이 분명하며 견해도 명확하다. 회화사 연구를 문헌자료의 집록으로 보지 않고, 유전하는 작품을 사용했을 뿐 아니라 나아가 고고학의 성과를 주목했는데, 다음 세 가지 측면이 주목할 만하다. “첫째, 각 시대의 정치 경제구조로부터 이 시대 회화 내용과 형식의 구성을 탐색하였다. 둘째, 각 시대 작품 자체로부터 각 작가의 창작사상과 양식의 형성에 대해서 연구하였다. 셋째, 고대의 회화작품과 미술이론을 함께 배열해 서로 대조해서 증명하고 나아가 분석하여, 실제와 부합하는 결론을 냈다.”[25] 저자는 이에 따라 당대(唐代) 인물화가 민족전통을 바탕으로 외래문화를 수용하여 번영과, 창성할 수 있었다고 설명했다.

　3) 특별한 개별적 주제로서 화가연구, 화가평전의 출판 및 이미 정리된 화가연구 자료와 고증을 거친 화가연보가 계속해서 출판되었

25) 劉凌滄, 『唐代人物畵』, 中國古典藝術出版社, 1958年 11月, 2쪽.

다. 비록 연구라고 할 만한 것은 대략 정졸려(鄭拙廬)의『석도연구(石濤研究)』(人民美術出版社, 1961.11)밖에 없지만, 온조동(溫肇桐)의『1949~1979 미술이론서목(1949~1979 美術理論書目)』의 통계자료를 근거로 보면,[26] 상해인민미술출판사가 출판한 '중국화가총서'만 해도 동진『고개지(顧愷之)』로부터 청대『오창석(吳昌碩)』까지 이미 50여 권에 달한다. 이런 책들의 수준은 들쑥날쑥하여, 아직 하나하나 상세하게 작품도판을 체계 있게 배열하지 못했고, 화풍에 대한 충분한 양식분석과 이론을 상세하게 설명한 것이 많지 않다. 그러나 대부분 풍부한 문헌자료를 바탕으로 화가의 인생경력과 창작환경, 그리고 적당하게 화가의 성과에 대해서 논하고 있으며, 대체적으로 개별적 주제연구의 초보적인 성과를 반영하고 있어서 각종 회화통사가 개괄할 수 없는 유익한 지식과 역사경험을 제공한다.

이 시기 또 약간의 자료적 성격을 띤 저술이 출판되었다. 기본적으로 화가·화파로부터 시작해 그 생애 전기, 작품저록, 시문잡저와 이전 사람들의 평론 등 여러 방면의 상세한 연구자료를 편집하고 있는데, 서화가와 관련이 있는 책으로는『고개지연구자료(顧愷之研究資料)』(유검화 등, 인민미술출판사, 1962.3),『가구사사료(柯九思史料)』(宗典, 상해인민미술출판사, 1963.10),『황공망사료(黃公望史料)』(원조동, 上海人民出版社, 1963.1),『절강자료집(浙江資料集)』(왕세청(汪世淸) 등, 安徽人民美術出版社, 1964.1), 화파와 관련이 있는 것으로는『양주팔가사료(揚州八家史料)』(顧麟文, 上海人民出版社, 1962.10) 등이 있다.

이와 같은 자료 성격의 저술은 상세하고 확실하게 자료를 중시했

26) 溫肇桐, 『美術理論書目 1949~1979』, 上海人民美術出版社, 1958, 11月, 2쪽.

을 뿐 아니라, 반본의 대조검토에도 신경을 썼다. 따라서 깊이 있는 연구에도 도움을 준다. 황용천(黃涌泉)의 『진홍수연보(陣洪綬年譜)』 (상해인민미술출판사, 1960.9)는 표면적으로 보면 체계적인 편년자료 같아 보인다. 하지만 실제로는 '종합적 고찰', '평론', '전파(傳播)'를 포함하며 연구논문과 같은 성과이다. 그 자료의 상세함은 말할 것도 없고, 고증이 세밀하고 신중하며, 특히 날카롭고 정확한 평론은 1960년대 보기 힘든 것이었다.

4) 고고학 자료의 중시와 서화감정 이론방법의 연구는 효과적으로 작품으로부터 결론을 이끌어내는 기초 연구방법으로 이전에 없던 기초를 세웠다. 미술사를 연구함에 있어서 어떤 것은 거시적인 시각으로, 어떤 것은 종합적인 시각으로 연구하는데, 통사적인 글쓰기가 여기에 속한다. 이러한 연구는 비록 기초연구의 결론을 이용하지만 작품을 직접 연구하지 않더라도 결국 모두 작품을 기초로 하는 것이다. 여기에 대해 등고(藤固)가 1933년에 이미 다음과 같이 지적하고 있다.

> "회화사를 연구하는 사람은 어떤 관점에 서 있든지 - 실증도 좋고, 관념도 좋다 - 그 유일한 조건은 반드시 광범위하게 각 시대의 작품으로부터 결론을 얻어야 한다. 보편적인 모습이 그 실제의 모습이다. 그러나 불행하게도 중국 역대의 회화사 저자들은 자질구레한 수필로 품평하고, 통계를 내거나 이러한 정당한 방법으로 역사를 서술한 적이 없다."[27]

27) 藤固, 『唐宋繪畵史 · 引論』.

그러나 작품으로부터 결론을 이끌어 내려면, 먼저 반드시 결론에 이르게 하는 작품의 시대 혹은 진위에 있어서의 신뢰성을 보증해야만 한다. 이 문제를 해결하기 위해, 고고학이 중국에서 광범위하게 발전하는 시기부터 미술사가들은 믿을 수 있는 고고출토 문물을 사용했다. 1954년 7월에 이르러 왕손증(王遜曾)이 『미술』잡지에 「고고학 발견과 미술사연구」라는 논문을 발표하여 이 점을 더욱 강조하기도 하였다.

하지만 고고학 발견 미술품 외에도 대량으로 유전하는 미술유품 중 서화가 가장 많은 부분을 차지한다. 그런데 만약 진위문제를 해결하지 않으면, 모든 해석이나 설명이 사상누각이 될 가능성이 많다. 진위감정 문제를 해결하기 위해서는 고대 사람들처럼 마냥 직감과 기운에만 의지할 수는 없는 것이고, 과학적인 이론과 방법을 수립하는 것이 필요했다. 1962년 문물국(文物局)이 조직한 장형(張珩), 사치류(謝稚柳) 등이 각지의 고대 서화감정 활동을 시작하였다. 중앙미술학원 미술사학과도 장형(張珩)과 서방달(徐邦達) 선생들을 초청해 서화감정 수업을 열어 이 학문의 정립을 촉진시켰으며, 다시는 서화감정이 경험에서 나오는 몇 마디 말이 학문으로 되지 못한다는 것을 확립시켰다. 장형의 『어떻게 서화를 감정하는가(怎樣鑑定書畵)』(文物出版社, 1966.4), 이 책은 양식으로부터 시작해 역사적 유물론과 변증법적 유물론을 이용해 서화감정의 실제에 쓰고 있으며, 주요 근거와 보조적인 근거를 설명하고 있어, 처음으로 현대 서화감정학의 학문과 이론방법 등을 정립했고 작품으로부터 결론을 이끌어내는 건강한 기초연구의 발전을 촉진시켰다.

이상 서술한 것과 같이, 이 시기의 중국미술사연구는 거시적인 것

도 있고 미시적인 것도 있으며, 해설하여 설명하는 것도 있고 자료적
성격의 저작도 있으며, 고증하는 것도 있고 감정에 대한 것도 있다.
그리고 각 방면에서 모두 객관적인 진전을 이루었다. 연구작업에 있
어서 진전을 이루려면, 당연히 이론의 지도(指導)와 분리해서 생각할
수 없다. 이러한 의미에서 "논증으로서 역사를 한다"는 점을 강조할
수 있다. 그러나 정확한 이론적 지도는 반드시 과학적 방법론을 제시
하여야 한다. 실제 연구를 하는 과정을 바탕으로 창조적이고 구체적
인 결론을 도출해야지, 결코 먼저 구체적인 결론을 정해 놓고 다시
미술사적인 사실을 끼워 맞추는 식으로 되어서는 안 된다. 그러나 미
술연구 분야에 정치의 영향력이 커지면서 구체적인 결론이 미술 사
실에 부합하는 현상이 출현했다. "논증으로 역사를 한다"가 결국 탈
바꿈하여 "논증으로 역사를 대신한다"가 되었고 결국 '문화대혁명
(文化大革命)' 중 발전하여 '유법투쟁미술사(儒法斗爭美術史)'가 제창
되었으며, 철저하게 학문 본연의 모습을 잃어버렸다.

3.

세 번째 시기는 1976년부터 지금까지로 중국과 서양의 방법이 서
로 교류하고 개척하며 향상하는 시기이다. 이 시기는 '문화대혁명'이
끝날 때부터 시작하는데, 사상적인 혼란을 정리하고 바른 것으로 돌
아감으로써 학술적으로도 근본을 바로잡고 원류를 맑게 한 후 국가
전체가 개혁개방으로 나아갔으며 서양문화가 신속하게 중국으로 들

어오게 되었다. 국내미술의 새로운 사조가 전통에 대한 도전을 낳았으며, 이로 인해 중국의 미술현상에 대한 역사와 미래를 토론하게 되어 미술사학계의 반성과 전개를 촉진하였고, 그리하여 전에 없던 미술사연구의 번영과 창성과 개척의 새로운 국면을 맞이하게 되었다. 몇 가지 요소가 새로운 국면에서 미술사연구의 형세를 발전시켰다.

첫 번째는 새로운 전문적인 연구인력이 육성되었고, 연구집단이 확대되었으며 많은 연구소와 중요한 연구도시가 만들어졌다. '문화대혁명'이 끝난 후, 미술문화사업을 복원하기 위하여 각 미술대학과 연구분야에서 모두 미술사연구생 양성을 사명처럼 생각하였다. 10년이 채 못 되어 새로운 연구자들이 배출되었고 1990년대 후반에는 더욱 경륜이 풍부한 원로 전문가들의 지도하에 중년학자를 중심으로 끊임없이 젊은 역량들이 전문가 대열에 참가하게 되었다. 1980년대에 미술사를 중점적으로 가르쳤던 대학은 중앙미술학원의 미술사학과와 중국예술연구원의 미술연구소, 중앙공예미술학원의 공예미술사학과 등 여전히 몇 군데에 지나지 않았다. 이전 절강미술학원은 1980년대 말 이미 미술사학과를 창립하였으나 여전히 공통과목의 종합적인 기능에서 완전히 분리되지 못하였다. 1990년대 초에 이르러 먼저 전 절강미술학원(浙江美術學院)의 미술사학과가 완전히 독립되었으며, 이어서 호북미술학원(湖北美術學院, 1994), 광주미술학원(廣州美術學院, 1995), 서남사범대학(西南師范大學, 1996)과 북경대학(北京大學, 1997) 등이 계속해서 지금 말하는 미술학 혹은 예술학 전공을 개설하였다.

연구자 집단이 커지면서 북경, 상해, 항주, 남경 등에 미술사 교육 기관과 연구기관이 생겨났다. 예를 들면, 중앙미술학원 미술사학과, 중국미술학원 미술사학과, 예술연구원 미술연구소가 있다. 예술박물

관으로는 고궁박물원, 상해박물관 등이 있고, 미술출판사로는 상해
서화출판사(上海書畵出版社)를 중심으로 한 연구 요충지가 생겼다.
대학에서는 미술사학의 학·석·박사를 배양하고 학술잡지(예를 들
면 중앙미술학원『미술연구(美術研究)』, 중국미술학원『신미술(新美
術)』, 상해서화출판사『타운(朶云)』, 고궁박물원『원간(院刊)』)를 펴냈
으며, 세미나 형식도 활발하게 전개되어 서로 논쟁을 펼치거나 서로
협력하여 학술발전에 기여하였다.

두 번째로 휘황찬란한 고대미술품이 출토되고, 적지 않은 공공 및
개인 소장가들이 유례없이 세상에 문물들을 공개하여, 체계적으로
정리하고 감별한 대량의 문헌과 도록이 끊임없이 출판되었다. 문헌
위주로 편찬한 것으로『육조화가사료(六朝畵家史料)』,『수당화가사료
(隨唐畵家史料)』,『송요금화가사료(宋遼金畵家史料)』,『원대화가사료
(元代畵家史料)』,『명대원체절파사료(明代院體浙派史料)』,『양주팔괴연
구자료총서(揚州八怪研究資料從書)』,『화품총서(畵品從書)』등이 있다.
각종 화가 사료에 상세하게 하나하나 주석을 달아 출처를 분명히 하였
고, 심지어 판본의 선택과 교감에도 주의를 기울였다. 도록 위주의 것
으로는『중국고대서화도목(中國古代書畵圖目)』,『중국미술전집(中國美
術全集)』,『중국서예전집(中國書法全集)』,『중국미술분류전집(中國美術
分類全集)』,『돈황석굴(敦煌石窟)』등의 석굴예술도록이 있고,『고궁박
물원장문물정품(故宮博物院藏文物精品)』시리즈(즉, 16권)가 있다. 이
렇게 도록에 실린 작품들은 모두 소장처(굴의 번호, 위치), 크기, 제
질 시대와 진위를 설명하고 있다. 위에서 설명한 두 작업은 결코 간
단한 도판과 문서자료를 모아놓은 것이 아니며, 연구시각 역시 미술
통사론 및 소수 명가명작(名家名作)에 국한되어 있지 않고, 비교적 체

계적이고 풍부하고 상세한 자료를 보여준다. 이에 따라 편집자는 목록학, 문헌고증학, 문물감정학 등 전통방법을 계승하고, 자료의 감별과 역사의 원래모습을 회복하는 선상에서 귀찮은 일을 마다하지 않고 기초적인 연구작업을 전개하여, 깊이 있는 연구토론과 종합연구를 할 수 있는 조건을 준비하였다.

세 번째, 끊임없이 강화되는 국제학술교류와 협력이 서로의 미흡한 점을 보충하고 연구하는 데 서로 자극을 주었다. 미술사 영역에서 교류활동은 1980년대 초 이미 문화박물관계와 교육계에서부터 시작되었다. 중국의 입장에서 보면 문화박물관계는 주로 해외전시회의 개최를 위주로 하였고, 교육계는 유학생을 받아들이거나 견습생을 받아들였다. 외국의 입장으로 보자면 주로 주동적으로 중국으로 오거나 혹은 중국의 요청으로 오게 되는 경우가 대부분이었다. 이때 중국에서 교류에 힘쓴 원로전문가들은 해외학술정보에 대한 흡수와 해외로 산실된 작품들의 자료와 외국전문가들의 중국미술사연구 성과를 섭렵하는 데 치중하였다. 1980년대 중반 이후에 이르러 교류의 범위가 서방에서부터 동방에까지 확대되었고, 교류의 형식도 국제학술회의 및 초청학술회의 등으로 증가했으며, 교류 인원도 적지 않은 중년학자들이 참가했다. 교류의 내용은 이미 고대미술사에서 20세기 미술사까지 걸쳐 있으며, 성과에서부터 방법까지 거슬러 올라가 살피고 있다.

1990년대로 들어선 이후, 교류는 진일보하여 협력으로 발전하였다. 협력방법은 세 가지가 있다. 첫 번째는 협력하여 책을 쓰는 것으로 예를 들어 중국과 미국의 학자들이 협력하여 『중국회화삼천년(中國繪畵三千年)』을 썼고,[28] 중국과 일본 학자가 함께 『심전연구(沈銓

硏究)』를 썼다. 두 번째는 선생님과 학생이 함께 참가하는 학술토론
회이다. 예를 들어 중앙미술학원 미술사학과와 미국 예일대학 미술
사학과, 캔자스대학 미술사학과가 1996년 협력하여 실시한 '중국고
대 종교미술 고찰 토론회'가 있고, 또 다른 예로는 중국미술학원과
미국 오하이오주립대학교가 함께 중앙미술학원과 상해박물관 전문
가들을 초청해 개최한 '중국 1848~1930년 상해화단 고찰 토론회'가
있다. 세 번째 협력은 학술회의를 개최하는 것이다. 예를 들어 중국
중앙미술학원, 고궁박물원과 미국의 버클리대학교, 스탠포드대학교
가 협력하여 연 '명청회화의 세밀한 분석 중국과 미국 학술 토론회'
가 있다. 이러한 교류 및 협력은 이해와 소통을 더욱 강하게 하였을
뿐 아니라 국내 중국미술사연구와 국제 중국미술사연구가 서로 돕
고 보충하는 계기가 되었다.

네 번째, 미술사방법론의 토론이나 번역소개와 논쟁을 통해 연구
방법의 추구에서 다원성이 공존할 수 있게 하였다. 방법론을 중시하
는 문제는 1980년대 초기 『중국미술사강』에서 '현실주의와 비현실주
의의 모순투쟁 그리고 최후의 승리'의 공식을 답습하여 사용한 데
대한 반성과 비판을 제기하면서부터 시작되었다.[29] 뒤이어 『미술역
총(美術譯叢)』 편집자 범경중(范景中) 등이 곰브리치(Ernst Hans Josef
Gombrich)로부터 시작해 뵐플린(Heinrich Wölfflin)의 양식학, 파노프스
키(Erwin Panofsky)의 도상학을 번역해서 소개하였으며 이후 서양미술
사가의 방법이 사람들에게 이해되기 시작했다. 1980년대 말부터 1990

28) 중국의 집필자로서 양신(揚新), 섭숭정(晶崇正), 양소군(郞邵君), 미국 집필자는 리처드 반하트, 제임스 캐힐,
 무훙, 출판사는 北京外文出版社와 예일대학출판사, 1997.
29) 皮道堅, 「應当重視美術史硏究方法論問題-從一个流行公式談起」, 『美術』, 1982年, 9月號.

년대 초 미국 캐서린 린더프(Katheryn M. Linduff)의 「미국의 중국미술
사연구개황(美國的中國美術史硏究槪況)」, 본인의 「미국연구중국화사
방법술략(美國硏究中國畵史方法述略)」 두 편의 논문30)과 홍재신(洪再
新)이 편집한 『해외중국화연구문선(海外中國畵硏究文選)』 한 권이 한
걸음 더 나아가 미국의 중국미술사연구 방법의 원류와 파벌에 대해
서 분석하였다.31) 이어 상해에서는 '청초 사왕회화 국제학술 세미나'
에서 '철학 미학적 연구방법'과 '미술사연구 방법'의 논쟁이 일어났
고, 발표된 논문 가운데 논쟁이 있었던 것으로 서건융(徐建融)의 「사
왕회의(四王會議)와 미술사학―문화연구방법에 대한 질의」, 유강기
(劉綱紀)의 「미술사학의 논변에 관하여」와 이덕인(李德仁)의 「문화연
구방법에 대한 질의에 대한 답변―동방회화학과 미술사연구를 아울
러 논함」32) 등이 있는데, 이와 같은 논쟁 역시 미술사방법에서 서양
미술사학 방법의 영향을 반영하고 있다. 토론의 결과는 미술 발전과
정 중의 자율성과 타율성의 관계 및 상응하는 방법을 채용하는 데
있어 인식을 심화하였고, 연구방법상의 깊이와 다양한 발전을 추진
하였다.

다섯 번째, 1990년대 이후 시장경제가 활발해졌는데, 이것은 고대
와 근현대미술에 대한 투자열을 불러일으켰으며 식자층이 예술창작
과 연구에서 인문정신을 부르짖는 현상을 초래했다. 인문학과 내에
서 성실한 학풍이 일어나기 시작하여 1980년대 한때 동서고금문화의
논쟁 가운데 나타난 경박함이나 맹목적인 것과 소략함을 변화시켜

30) 林嘉琳, 「美國的中國美術史硏究槪況」, 『美術』 1989年 5期; 薛永年 「美國硏究中國畵方法述略」, 『文藝硏
究』1989年 3期.
31) 洪再新, 『海外中國畵硏究文選』, 上海人民美術出版社, 1992年 6月.
32) 『朵云』, 上海書畵出版社, 39, 40, 41期.

전문분야 영역에서 비교적 전면적이고 깊이 있게 역사를 연구하고 좋은 전통을 더욱 발양하였으며 비교적 체계적이고 투철하게 외국 것을 연구하고 좋은 규범이나 견실함, 독자적 사고와 착실한 학풍을 흡수하였다.

위와 같은 조건에서 이 시기 중국미술사연구의 규모가 더욱 커지게 되었고, 출판된 도록이 더욱 좋아졌으며, 적지 않은 학자들의 문집이 차례로 세상에 나오게 되었다.[33] 그리고 연구의 큰 추세에서 다섯 가지 특징이 나타났다.

첫 번째, 중국미술통사와 회화통사의 집필이 간단명료하고 각 부분을 상세하게 조망했다. 하나의 정해진 모식에서 다양화의 방향으로 발전하여 단대사, 전사(全史)와 개별 주제연구를 선도하게 되었다. 이 시기 출판되기 시작한 미술통사와 회화통사는 주로 문화대혁명 이전에 쓰기 시작한 것이지만 이때 정식으로 세상에 출판되었다. 예를 들면 왕백민(王伯敏)의『중국회화사』, 장광복(張光福)의『중국미술사』는 이미 출판되었으나 이 시기 다시 수정해서 재출판한 것이 있다. 예를 들어 왕손(王遜)의『중국미술사』, 이욕(李浴)의『중국미술사강(中國美術史綱)』등의 저작들은 대부분이 한 권으로 되어 있으며 많아야 상하 두 권으로 되어 있다. 얼마 후 두 세트로 된 많은 권수의 중국미술통사가 원로 전문가의 지도하에 중년과 젊은 학자들을 중심으로 쓰여지기 시작하였다.

첫 세트는 8권으로 된『중국미술통사』인데, 편집장은 문화대혁명

33) 王伯敏,『王伯敏美術文選』(上下), 中國美術學院出版社, 1993年 12月; 楊仁愷,『沐 雨樓書畵論稿』, 上海人民美術出版社, 1988年 12月; 阮璞,『中國畵史論辯』, 山西人民美術出版社, 1993年 7月. 중년학자들로서는 楊新,『楊新美術論文集』, 紫禁城出版社, 1994年 4月; 朗紹君,『現代中國畵論集』, 廣西美術出版社, 1995年 12月; 薛永年,『書畵史論叢稿』, 四川敎育出版社, 1992年 6月.

전에 이미 학술계에 활발하게 활동한 왕백민이었다. 참가자는 대부분 문화대혁명 이전에 중국미술사 교육과 연구에 힘쓴 중년 학자들이며, 지도적인 사상은 마르크스주의와 유물사관의 미학사상이었다. 이전의 미술통사와 다른 것은 첫째, 출토자료를 포함해 풍부한 자료를 충실하게 한 것이다. 둘째, 회화, 건축, 조소, 공예 이외 중국미술 발전에서 특이한 서예와 전각을 포함시켰다는 것이다. 다른 한 세트의 책은 12권으로 된『중국미술사』로 편집장은 일찍이 미학자로 유명한 왕조문(王朝聞)이었다. 참가한 사람의 대부분은 문화대혁명 이후 미술사를 가르치거나 연구한 젊은 층의 학자들로서 지도적인 사상은 역시 마르크스주의였다. 그러나 앞의 중국미술통사와 다른 것은 미학사의 성격을 갖추고 있다는 점으로 심미관계를 축으로 한 사고의 방향이 특출하다. 따라서 앞의 미술통사는 지식성을 더욱 중시한 데 반해 뒤의 미술통사는 이론성을 더욱 중요시했다고 할 수 있다. 그런데 이 두 세트의 책은 비교적 오랫동안 저술하는 동안 다음의 두 문제에 모두 주의를 기울이고 있다.

하나는 미술사연구를 하는 과정에서 어떻게 정확하게 사(史)와 론(論)의 변증관계를 인식하는가 하는 문제로서, 연구에서 전반적으로 과학적 이론체계와 방법을 지도적인 것으로 삼았다. 연구의 개별 과정에서는, 구체적인 문제와 구체적인 분석으로써 결론에 도달하는 것을 명확하게 하였다. 다른 하나는 젊은 학자들을 육성하고 선도하는 것이다. 이 두 세트의 책을 조직하고 저술하는 데 있어 위에서 서술한 특징을 수용하기 위해, 또 이 책들이 비교적 큰 규모이기 때문에 적지 않은 참가자가 모두 단대사 혹은 전문 주제에 대한 책임을 맡게 되었다. 따라서 당연히 단대사와 전문사, 심지어 주제별 연구를

할 수 있는 기회가 있었다. 반드시 지적해야 하는 것은 개별적인 주제연구를 촉진한 다방면의 요소가 있었는데, 원로전문가 김유낙(金維諾)의『중국미술사론집』등 논문집의 출판, 개별 화가를 주제로 한 기념세미나의 개최, 중국화가 총서의 범위가 확장된 것도 중요한 요소 중 하나였다.

다른 하나는 고대 비주류 미술이 계속 연구영역을 넓히는 가운데 이전의 연구에 비해 더욱 전면적으로 인식을 할 수 있게 되었다는 점이다. 고대 비주류 미술연구에 대해서는, 대략 세 가지 방면으로 설명할 수 있다. 첫 번째는 궁정원화와 비정통파 문인화에 대한 관심이다. 이러한 관심은 20세기 초부터 이미 시작되었다. 궁정원화의 시점에서는 강유위의『만목초당장화목(萬木草堂藏畵目)』에 바로 문인화를 쫓아내고, 원화를 번창하게 하여야 한다는 주장이 있다. "원화를 회화의 정법으로 삼아야 한다."[34] 이러한 내용은 그 시기 극히 적은 학자가 연구했을 따름이며, 연구자가 있어도 소수의 외국 화가에 한정되어 있었다. 하지만 이 시기에 양백달(楊伯達)이『청대원화(淸代院畵)』(1993)를 썼을 뿐 아니라, 섭숭정(聶嵩正)도『궁정예술의 광휘(宮廷藝術的光輝)』(1993)를 썼다. 후자는 궁정회화의 기능과 궁정화가의 다른 신분에서 출발하여 궁정회화와 정통파 문인회화 및 서화를 구체적으로 연결하여 문제를 탐색했는데, 궁정예술을 하나의 분야로 더욱 깊이 있게 연구하였다.

비정통파 문인화로 말하자면 1994년 안휘에서 개최된 '절강대사 서거 320주년 및 황산파학술토론회(紀念浙江大師逝世三百二十周年暨

34) 康有爲,『萬木草堂藏畵目』, 台湾文史哲出版社, 1997年 8月, 91쪽(이 출판사에서 이 책을 다시 출판할 때 제목을『萬木草堂藏中國畵目』으로 바꾸었다.

黃山派學術討論會)', 이후 출판된『논황산제화파문집(論黃山諸畫派文集)』(1987) 및『신안화파사론(新安畫派史論)』(1990) 이래, 청대 비정통화파 및 그 대표인물에 대해 끊이지 않고 학자들의 토론과 저술의 대상이 되었다. 정섭과 황신, 공현과 금릉팔가를 둘러싼 화가들에 대한 학술회의가 열렸을 뿐 아니라 정섭, 공현, 장석암, 임백년 등과 관련된 책들이 출판되었다. 그리고 다른 각도로 연구한 비정통화파들에 대한 전문적인 저작도 출판되기 시작했다.『양주팔괴와 양주상업』(1991)과『경강화파연구(京江畫派研究)』(1994)가 대표적이라 할 수 있다. 전자는 개별 주제연구를 기초로 해서 당시의 시대와 당시 지역으로 인해 특이하게 나타나는 서화 창작과 감상의 공급과 수요관계를 긴밀하게 파악했으며, 18세기 양주에서 새롭게 부흥했던 시민문화 관념과 심미의식의 점차적인 변화에 대해 깊이 있게 토론하였다. 그리고 서로 수요와 공급의 관계 속에 비정통파로서 직업화한 문인화가가 전통과 예술의 새로운 변화를 선택하는 것을 관찰했고, 사회문화의 배경과 연결하여 미술발전을 설명했으며, 관련 학과의 연구성과를 단순히 차용하지 않고 창작의식·예술정신의 변화와 긴밀히 결합한 양식의 변화과정에 대해 주목했다.

두 번째는 소수민족미술사, 지역미술사와 여성미술사에 대한 관심이다. 비록 전문적인 학술회의는 적고, 전람회도 단지『청대 몽고족문화전람(淸代蒙古族文化展覽)』(1993, 승덕(承德))과『고대 여화가 작품전(古代女畫家作品展)』(1996, 북경(北京)) 등 몇 예가 있다. 그러나 적지 않은 연구저작과 연구자료가 출판되었다. 예를 들면『중국북방민족미술사료(中國北方民族美術史料)』(蘇自召, 1990),『중국고대소수민족미술(中國古代少數民族美術)』(陣兆复, 1991),『중국소수민족미술사

(中國少數民族美術史)』(王伯敏主編, 1995), 『서장예술(西藏藝術)』(繪畵, 雕塑, 民間工藝各卷을 포함, 1991), 『중국신강고대예술(中國新疆古代藝術)』(穆舜英 主編), 『초예술사(楚藝術史)』(皮道堅, 1995), 『동북예술사(東北藝術史)』(李浴 等, 1992), 『운남예술사(云南藝術史)』(李昆聲, 1995), 『광동미술사(廣東美術史)』(李公明, 1993), 『사천신흥판화발전사(四川新興版畵發展史)』(潘承輝 等, 1992), 『대만미술사(台湾美術史)』(吳步乃 等, 1989), 『대만현대미술운동(台湾現代美術運動)』(陣履生, 1933), 『낙도미술사적(洛都美術史迹)』(宮大忠, 1990) 등이다. 이러한 저작 중 어떤 것은 사료적 성격이 짙고, 어떤 것은 미술사 논저이다. 그리고 어떤 것은 고대사를 편집하는 전통을 계승했으며, 어떤 것은 신시대의 수요에 따라 미술사 편찬체계를 새롭게 창조하기도 했다.

그중에서 『중국소수민족미술사(中國少數民族美術史)』는 새로운 예를 제시했다는 의의가 있다. 이 책은 모두 여섯 권인데 왕백민이 주필하였고, 다른 여덟 명의 젊은 학자들이 힘을 모아 완성했다. 위로는 신화와 전설의 시대로부터 아래로는 20세기 1990년대까지를 다뤘다. 55개 소수민족을 씨줄로 삼고, 각각 소수민족미술의 발전과정을 날줄로 삼고 있으며, 이미 없어진 고대 소수민족 미술에 대해서는 상황을 분별해서 알맞게 적어 넣었다. 문헌상 기록을 찾아내고, 유적의 깊은 조사를 통해 전기와 작품자료를 광범위하게 모았으며 각 민족 미술의 특색과 변화의 상호영향에 비교적 중점을 두었다. 내용이 풍부하고, 주장이 신중하며, 도판이 많고, 아울러 연표를 부록으로 넣었고, 문헌서목과 색인을 실었다. 비록 이미 없어진 어떤 고대 소수민족 미술의 발굴에서 객관적인 조건이 불충분하여 이후 좀더 조건이 좋아지기를 기대할 수밖에 없으며, 역사의 도화선 및 맥락도 전체

적으로 결함이 많다. 그러나 여전히 학술적으로 공백이던 부분을 메워주는 찬란한 작업으로 호평을 받고 있다.

세 번째 부분은 권축(卷軸) 회화 이외에 재료나 기능의 차이에 따라 구분하는 다른 미술사의 부분, 예를 들어 벽화사, 암화사, 도자사, 공예미술사, 원림예술사, 조소예술사, 종교미술사와 석굴미술 등에서 모두 새로운 성과를 내놓았으며, 적지 않은 전시회를 열었고 많은 저작이 출판되었다. 출판된 저작으로 보면 다음과 같은 주요 저작들이 있다. 『중국벽화사강(中國壁畵史綱)』(祝重壽, 1955), 『중국암화(中國岩畵)』(盖山林, 1996), 『중국조소사(中國雕塑史)』(陣少丰, 1993), 『중국도자미술사(中國陶瓷美術史)』(熊廖, 1993), 『중국원림사(中國園林史)』(任常泰, 孟亞男, 1993), 『중국종교미술사(中國宗敎美術史)』(金維諾, 羅世平, 1995), 『돈황불교예술(敦煌佛敎藝術)』(宁强, 1992), 『중국석굴사연구(中國石窟寺硏究)』(宿白, 1996), 『신강석굴예술(新疆石窟藝術)』(常書鴻, 1996) 등이다.

이러한 연구결과는 때로는 중점을 심도 있게 연구하거나 체계적으로 전개하기도 하고, 때로는 새로운 기틀을 흡수하여 독창적이거나 오랫동안 연구한 지식의 축적을 바탕으로 정교하고 넓게 사용했으며, 다른 관점으로 미술사연구를 풍부하게 하였다. 그 가운데 원로 학자와 중년 학자가 협력하여 쓴 『중국종교미술사(中國宗敎美術史)』는 중국 최초의 종교미술사 저작이다. 학문을 하는 방법에 있어서도 고고학 전문가나 미술가의 저작과는 달리 역사의 학술성을 비중 있게 다루었다. 이 책은 역사 진전의 분기를 기준으로 하여 중국종교미술의 원류와 변화를 기술하고 있다. 원시무술(巫術)시대로부터 시작하여 원, 명, 청의 다양한 종교(多种宗敎)미술의 병행시기까지 다루었다.

사료와 유명한 인물을 중시하고 특히 종교미술 유물과 무명의 장인들의 성과를 중시했다. 대체로 역사 본래의 면목을 기준으로 하여 불교미술을 중심으로 기술했으며 도교미술, 이슬람미술과 기독교미술을 그 중간에 삽입했다. 해석과 설명 중 종교미술의 포교기능에 대해 비교적 주의를 기울이고 있으며 원래 있던 의궤와 민간예술가가 의궤를 넘어서 군중들의 감정적 바람의 관계를 표현하는 것이나, 불교미술의 중국화와 세속화, 불교화 도교의 합류와 수륙화(水陸畵)의 출현 등 중요한 문제들을 다루었다. 자료가 상세하고 논리가 신중하며 간략한 언어로 어지럽지 않다. 책 뒤에 넣은 부록에 중국종교미술 연표가 있는데, 학술공백을 메웠다고 할 수 있는 것으로 중국종교미술사의 체계적 연구에 있어서 이전의 것을 이어받고 이후 연구를 열어줬다는 데 의의가 있다.

세 번째는 20세기 초부터 부정한 문인화, 특히 거의 모든 것을 부정한 정통파 문인화에 대해 새로운 평가를 내놓고 있다는 점이다. 실사구시(實事求是)적 태도로 있는 그대로 놓고 보아 그 본래의 면목을 회복하였다. 문인화에 대한 새로운 평가는 1984년 원대 문인화의 수장인 황공망을 기념하기 위해 상숙(常熟)에서 열린 학술세미나에서부터 일어났다. 그 후 나누어 열린 비교적 큰 토론회로는 예를 들어 '오문화파 국제토론회(吳門畵派國際硏討會)'(고궁박물원 주최, 1990), '동기창 국제학술토론회(董其昌國際學術硏討會)'(상해서화출판사 주최, 1989), '사왕회화 국제토론회(四王繪畵國際硏討會)'(상해서화출판사 주최, 1992), '예찬의 생애 예술 및 그 영향 국제학술토론회(倪瓚生平藝術及其影響國際學術硏討會)'(무석시문련 등 주최, 1992), '조맹부 국제학술토론회(趙孟頫國際學術硏討會)'(상해서화출판사 주최, 1995)가

있고, 이러한 활동과 함께 작품집과 토론회 논문집 그리고 각 주제별 전문 연구저작도 출판되었다. 그중 명말 청초의 동기창과 사왕의 학술활동이 가장 대표적인 것으로, 창작계가 그 당시 관심을 가지던 실질적인 문제와 서로 호응할 뿐 아니라, 미술계가 역사의 그릇됨을 교정하고 20세기 문화대혁명 가운데 숨겨졌던 의의와 연결하여 동기창과 사왕예술을 새롭게 재조명했으며, 나아가 국제미술사학계의 최신의 연구과제와도 서로 연결했다. 이 두 활동을 기획한 사람은 중년 미술사학자 겸 화가 노보성(盧輔圣)이다. 그는 동기창 세미나를 기획하는 동안, 동기창의 의발을 전해 받은 사왕이 당연히 주의를 끌 수 있을 것이라고 미리 예견했다. 과학과 민주를 기치로 한 신문화 운동 이후 전통문인화 특히 문인화 전통파의 비판에 대해, 비록 인습과 고대의 모방에 반대하며 사물의 대상을 떠나는 것을 반대한 것은 옳았지만, 모든 것을 부정하는 편파성이 있고, 또 동기창과 사왕화파에 대한 평가의 발단에 대해서도 공평성을 잃은 것 역시 사실이다. 노보성은 동기창 학술활동을 주최한 후, 이것을 기초로 하여 바로 연결해서 청초 사왕 활동을 기획했으며, 아울러 미국에서 열린 '동기창의 세기(董其昌的世紀)' 전 및 토론회에 참석하고 돌아와 곧 자신의 기획을 실행에 옮겼다. 이 회의에는 고대미술사 전문가와 근대 미술사학자가 모두 출석하였다. 모든 방면에서 사실을 있는 그대로 놓고 사왕의 성과와 득실과 역사적 지위에 대해서 토론했는데, 이것은 후기 미술사연구에 새로운 방향으로의 깊이 있는 연구를 촉진시켰다.

비록 사왕의 평가 부분에서 학자들 사이에 여전히 차이가 있었지만, 사왕이나 동기창이 개척한 과정에서 고대를 배우고 새로운 변화를 추구하며 집대성 혹은 기호화로 발전해가는 효과 있는 탐색과 온

전한 태도에 대해서는 통일된 의견을 보았다. 또한 200년 동안 명성에 기복이 심했던 사왕의 평가에 대한 역사적 원인을 추적하여, 20세기 초 이후 단순히 계속 비판하던 기법상의 간략화 경향을 약간 긍정하는 태도를 넘어서서 예술 자체가 가진 규율을 인식함으로써, 서양 사실주의를 표준으로 한 역사경험이 아니라고 최종 결론지었다. 그리고 1980년대부터 1990년대 초 계속해서 『논문인화(論文人畵)』(1989)와 『명청문인화신조(明淸文人畵新潮)』가 출판되었는데, 그 영향이 상당하였다.

네 번째, 근현대미술사연구가 활발하게 일어났다. 연속형과 개척형 두 종류의 화가로 100년의 회화를 개괄한 『중국현대회화사』(張少俠, 李小山, 1986) 이래 현대미술사를 쓰는 문제에 대해 『미술』잡지에서 토론이 끊이지 않았는데, 1990년대 이후 전에 없이 활발한 활동이 일었다. 현대미술사 저작을 출판하는 데 있어 학자와 출판가의 협력으로 개별성과 자료성을 중시함은 물론 전체성과 학술성도 중시했다. 따라서 단대미술사 및 단대미술전문사의 저작에 공헌했을 뿐 아니라, 많은 유명 학자들의 체계적인 자료와 개인 연구성과가 나올 수 있었다. 20세기의 미술사와 근대미술전문사의 저술 및 전문적 주제연구사에는 다음과 같은 주요 저작들이 있다.

『당대중국미술(当代中國美術)』(王琦主編, 1996), 『중화민국미술사(中華民國美術史)』(阮英春, 胡光華), 『중국당대미술사(中國当代美術史)』(高名潞 등, 1991), 『중국현대미술사(中國現代美術史)』(呂澎, 易林, 1992), 『중국신흥판화발전사(中國新興版畵發展史)』(齊鳳閣, 1994), 『현대판화사(現代版畵史)』(李允經, 1996), 『중국유화백년사(中國油畵百年圖史)』, 『현대중국서예사(現代中國書法史)』(陣振濂, 1993), 『중국현대서예사(中國現代書

法史』(朱仁夫), 『민국서예(民國書法)』(王朝賓, 1997), 『민국전각예술(民國篆刻藝術)』(孫洵, 1994), 『현대중국화론집(現代中國畵論集)』(郎紹君, 1995), 『중국화와 현대중국(中國畵與現代中國)』(劉曦林, 1997) 등이 잇따라 출판되었고, 근대 미술활동과 미술전파를 반영한 『중국미술사단만록(中國美術社團漫彔)』(許志浩, 1992)도 동시에 출판되었다. 그 가운데 『중국당대미술(中國当代美術)』은 『당대중국(当代中國)』 시리즈물 가운데 하나이다. 이 책은 미술계 원로와 중년의 저명한 학자들이 썼고, 1945년부터 1992년까지 다루었다. 각 미술분야로 나누어 썼으며, 부록으로 도판과 기념할 만한 일들을 연도별로 기록했다. 집필자가 실사구시적 태도를 따르고 있고, 믿을 수 있는 자료를 사실적으로 사용하여 신중국미술의 발전과 성과를 기록했으며, 아울러 마르크스주의와 모택동의 사상을 더하여 결론을 맺고 있다. 독자는 편리하게 미술의 각 분야별로 건국 이후 미술의 변화와 득실을 이해할 수 있다.

『중국현대미술사(中國現代美術史)』는 젊은 학자들이 협력하여 쓴 것으로 1979년부터 1989년까지를 다뤘다. 즉, 문화대혁명 후 10년 동안의 미술, 특히 미술의 새로운 사조의 사실기록과 이론을 정리했다. 저자는 이 책의 대부분에서 역사주의의 요지를 비판한다고 스스로 말했는데, '존재는 합리'라는 원칙을 가지고 있다. 세 시기의 서술과 심의 가운데 정신변혁과 비판전통을 강조했고, 있는 그대로 이론을 내세웠으며 자료는 상당히 풍부하다. 미술가 개별자료의 체계적인 정리와 연구방면에 있어 1990년대의 성과는 매우 크다. 그러나 대개 중요한 미술가, 특히 화가는 거의 모두 전문적인 논문 등이 있거나 연표가 있는 화집으로 출판했다. 그 가운데 많은 사람이 전기, 연보, 문집, 연구저서 등을 출판했다. 반드시 언급해야 할 것은 개별적인

주제연구와 체계적인 도판이 한데 묶인 책을 출판하는 실험과정에서, 낭소군(郞邵君)이 주편한 여덟 권의 『제백석전집(齊白石全集)』이 가장 역작이다.

이상과 같이 도록과 논저가 포함된 일련의 총서의 출현은, 편집자들이 이 세기(世紀) 각종 미술분야에서 특히 성과가 있는 인물들을 얼마나 잘 파악하고 있는가를 확연히 보여준다. 정복성(鄭福星)이 편집장을 맡은 『중국현대미술계열(中國現代美術系列)』은 실제 창작의 이론 개괄을 근거로 하고 있으며, 자료도 역시 비교적 풍부하다.

20세기 미술의 회고와 연구를 촉진하기 위해 유명한 그림을 제작한 거의 모든 화가들에 대한 전시와 토론회가 열렸다. 그러나 규모가 비교적 큰 종합적인 성격의 전시와 토론회 활동은 우선 '전통파 사대가 오창석, 재백석, 황빈홍, 반천수 대전(大展) 및 토론회'(1992)가 있었고, 다른 하나는 '전통의 연속과 변화—20세기 중국화 토론회'(1997)였다. 두 번의 활동은 서로 맥락이 이어져 있는 것으로, 기획한 사람은 당시 중국미술학원 원장이었던 반공개(潘公凱)였다. 근대 서양문화가 강하게 영향을 주던 환경에서, 중국화의 독립된 발전을 견지하던 반천수(潘天壽)의 아들이기도 한 반공개는 명확하게 근 100년 이래 중국화 발전의 두 가지 길을 보았다. 하나는 서양의 것을 인용하여 쓰는 '융합파'이고, 다른 하나는 고대의 것을 빌려서 오늘을 여는 '전통파'이다. 그리고 그는 또 문화대혁명 이전 몇십 년간, 전통파가 계속 핍박받는 위치에 있다는 것을 분명히 보았다. 비록 소수 몇 명의 탁월한 대가가 어떤 면에서 긍정적인 평가를 받고 있긴 하지만, 문화대혁명 가운데 역시 철저하게 부정되었다.

사실을 토대로 진리를 탐구하자는 관점으로 100년 동안 진행된 미

술의 변천을 관찰하기 위해 그와 지지자들은 4대가들을 중심으로 돌파구를 열어 첫 단계로 전통화가 융합파에 의해 역사적 지위가 바뀔 수 없다는 것을 보여주었다. 이후 전통파의 여러 화가에 대한 연구가 전개되면서 스스로 서양 현대미술, 포스트모더니즘에 대해 실질적 고찰을 행하였다. 따라서 1997년 학술활동에서 전통파의 역사 환경을 "핍박 중의 확대와 제한 중의 발전(在擠迫中的延伸在限制中發展)"이라는 국제문화 충돌의 큰 문화적인 맥락에 놓고 반성할 수 있는 조건이 되었다. 전통파로 대표되는 민족전통을 세계 각종 문화가 서로 존중하고 보충하는 가운데 평행으로 발전한다는 인식을 갖게 되었으며, 단서나 맥락을 정리하였고, 중국 각 화파의 주장과 사실적인 득실을 분석하여 21세기 중국화의 발전 맥락에 대한 방향을 잡았다.

다섯 번째는 미술감정학의 발전과 감상지식의 보편화이다. 새로운 시기가 오기 전에 서화 및 기타 미술작품의 감정연구는 두 가지 특징을 가지고 있었다. 하나는 고고학의 발견과 관련이 없다는 것이고, 또 하나는 모두 박물관 전문가들의 일이었다는 것이다. '문화대혁명'이 끝나고 법구엽무대요묘(法庫叶茂台遼墓)에서 출토된 권축 산수화 조화, 산동 노왕(魯王) 주단묘(朱檀墓)에서 나온 화조화, 특히 회안(淮安) 왕진묘(王鎭墓)에서 계속 출토된 서화는 첫째로는 고고학 발견으로 나온 문물과 세상에 전하는 문물 사이에 학술적 의미상의 한계를 없앴고, 어떤 시기의 시대양식에 아주 귀중한 증거를 제공했다. 다른 한 측면으로는 시대양식 가운데 주류와 비주류의 관계에 대한 인식이다. 후자가 실현될 수 있었던 것은 학교에 있는 미술사가와 박물관계 감정가가 협력하여 연구생을 배양한 것과 관련이 있다. 이 성공적인 사례는 박물관계와 학교가 협력하여 공동으로 인재를 배양하는

행동을 촉진케 했으며, 학교교육의 미술사 수업에서 양식학을 강조하는 임무를 제기했다.

또한 장형(張珩)이 세운 기초 위에 서화감정학을 발전시켜 유익한 행보를 전개시켰다. 그러나 1980년대 이전 미술품 진위의 감정과 우열의 평가와 감상은 사회적인 보편화와는 거리가 멀었다. 1990년대로 접어들면서 예술투자가 활발해졌고, 각 미술품의 진위와 우열에 대한 문제가 사회 각계의 관심을 받았다. 그리고 역으로 이것은 연구자들의 열정을 불러일으켜 끊임없이 새로운 성과를 만들어내는 동시에 적지 않은 보급효과 및 관련된 저술을 나오게 하였다. 그 가운데 어떤 것은 시리즈 형식으로 출판되었고, 어떤 것은 서화, 도자기 등의 품목별로 각 분야의 전문가들이 저술했다. 예를 들어 국가문물감정위원회가 편찬한 『문물감상총서(文物鑒賞叢書)』가 있고 전문가들의 일련의 논문을 정리하여 편찬한 것으로는 예를 들어 연산출판사(燕山出版社)에서 출판한 『당대문물감정가논총(当代文物鑒定家論叢)』(여기에는 사수청(史樹靑)의 『서화감정(書畵鑒定)』과 마보산(馬寶山)의 『서화비첩사도록(書畵碑帖史圖彔)』 등이 포함되어 있다)가 있으며 총서 가운데 서예, 회화, 조소, 도자, 비첩, 옥기, 청동기, 칠기 등 미술 문물류에 따라 학자들이 쓴 것으로는 예를 들어 이학근(李學勤)이 주필한 『중국문물감상총서(中國文物鑒賞叢書)』, 길림과학출판사(吉林科學出版社)의 『고동감상소장총서(古董鑒賞收藏叢書)』, 상해서점출판사(上海書店出版社)의 『고완보재총서(古玩寶齋叢書)』 등이 있다. 다른 한편 개인의 저술도 있다. 예를 들어 『중국서화감상기초(中國書畵鑒賞基础)』, 『고화감상지남(古畵鑒賞指南)』, 『고자감상지남(古瓷鑒賞指南)』, 『고자감상과 소장(古瓷鑒賞與收藏)』, 『비첩감상천설(碑帖

鑑定淺說)』,『고완자화주보감상(古玩字畵珠寶鑑賞)』,『중국고완변증도설(中國古玩辯證圖說)』,『주보문완경연록(珍寶文玩經眼彔)』,『고완사활과 감상(古玩史話與鑑賞)』등인데 그 가운데 진중원(陣重遠)의『고완사활과 감상(古玩史話與鑑賞)』,『고완삼부곡(古玩三部曲)』,『문물화춘추(文物話春秋)』,『고완담구문(古玩談旧聞)』과『고동설기전(古董說奇珍)』은 청말 이래 북경 유리창(琉璃ㅣ)을 중심으로 한 미술문물시장의 진귀한 소문을 기록하여 미술문물 유통사화(流通史話)의 가치를 갖고 있으며 진위감별의 경험을 전파하고 있다.

과학적 방법의 미술품 감상연구에서 영향력이 가장 큰 두 번의 활동은 두 차례의 서화 위작 전시 및 그 도록의 출판이다. 첫 번째는 1994년 국가문물국문물감정위원회에서 위탁해 고궁박물원에서 주최한 '전국위작서화작품전(全國贋品書畵展)'으로 이 전시는 전국서화감정에 많이 참가한 원로 감정가 유구암(劉九庵)이 기획했다. 그는 반생 동안 축적한 개인의 연구성과를 이용하여 진작과 위조작을 대비하는 방법을 썼으며, 전국의 각성 36개 문물박물관 관련 단체에서 156점의 위작을 선별하고 48점의 진작을 대조해 전시하였다. 그와 동시에『중국역대서화감정도록(中國歷代書畵鑑定圖彔)』을 출판했다. 이 활동은 서화감정 작업에 비교연구와 실증을 중시하는 방법을 쓰고 있어, 많은 대중의 주목을 끌었다. 그 후 요녕성박물관 역시 원로 전문가 양인개(楊仁愷) 선생의 기획하에 요녕성에서 공공기관의 소장품과 개인 소장품을 가지고 1996년에 동일한 전람회를 열었다. 이 전시회가 고궁박물원의 위조서화작품 전시와 다른 것은 근대작가의 진위를 대비한 전시를 포함하고 있다는 것이다. 동시에『중국고금서화진위도감(中國古今書畵眞僞圖鑒)』을 출판하였다. 이듬해 이 전람회

는 더욱 정비하고 보충하는 작업을 거치고 또 상해박물관 소장 진적을 더해 상해에서 전시하였고, 『도감(圖鑑)』을 기초로 수정·보완하여 『중국고금서화진위도전(中國古今書畵眞僞圖典)』을 세상에 내놓아 감정지식과 경험을 효과적으로 보편화시켰다.

4.

위에서 언급한 바를 종합하면, 20세기 중국미술사연구는 세 시기의 과정을 경험했으며, 고대와 다르고 외국과도 다른 다섯 가지 특성을 형성하였다.

연구인원의 교육, 사회신분, 직장 등의 측면에서 보자면, 20세기 연구자들은 국내외에서 현대미술교육을 받았고(적지 않은 사람이 미술창작교육을 받았고 미술사교육은 받지는 않았다) 대부분이 미술대학 교사들 위주였는데, 고대의 감상자 소장자가 대부분 문인사대부였던 상황을 변화시켰다. 그러나 이는 서양미술사학자들이 주로 미술사 전문교육을 받았고 종합대학에서 일하는 것과 다른 점이 있다. 이러한 연구인원의 특징은 미술사연구가 대중에 대한 미술교육뿐 아니라 미술가가 창작방향을 탐색하는 데에도 밀접한 관계를 맺게 하였다. 1950년대 첫 번째 미술사학과를 설립할 때는 북경대학이 아니라, 중앙미술학원에 설립되었다. 이것이 바로 이러한 특징이 도출된 필연적인 결과이다.

연구자료의 시각에서 보자면, 20세기 이후 대중을 대상으로 한 박물관은 고대 기관이나 개인이 소장했던 것과는 비교할 수 없을 정도

로 많은 미술품 소장과 작품을 전시하는 곳이 되었다. 그리고 서양의 고고학적 방법이 들어오고 대량의 미술품이 출토되어 미술사학자들이 연구할 수 있는 자료의 시야가 크게 넓어지게 되었는데, 이것은 문헌 기록이나 유전되는 한정된 작품의 한계에서 해방되게 하였을 뿐 아니라, 이전 사람들이 꿈에도 상상하지 못할 미술 작품의 변화에 대해 전면적이고 비교적 구체적인 시각자료를 파악할 수 있게 하였다. 그러나 박물관과 고고학계의 개방 정도, 특히 미술사연구를 위한 편리를 제공하는 자각의식의 정도는 아직 서양의 발달한 국가와 비교할 수 없다. 따라서 작품으로부터 출발한 연구의 깊이와 넓이는 전체적으로 말하자면 약간 부족하다.

연구방향으로 말하자면, 청말 이래 서학이 점진적으로 들어오고 신문화운동 이래 신문화개념, 신사학사상, 마르크스주의 등이 미술사학자들에 의해 수용되었다. 따라서 고대미술사 저작 가운데 유명화가가 미술사를 창조했다는 좁은 개념에서 벗어날 수 있었고, 미술사연구가 문인회화사의 좁은 울타리를 벗어나 무명작가의 작품을 중시하기 시작했으며, 민간미술과 장인예술의 새로운 방향도 열었다. 이 부분은 마르크스주의의 지도 아래 영웅사관에 대한 비판이 있었기 때문이다. 이것은 서양의 중국미술사학자와 비교해도 훨씬 빠르고 작업의 양도 훨씬 많다.

저술의 형식을 말하면, 정부가 지지하는 미술대학의 교재를 위해 쓴 것들이 많은 까닭에 독자 대상은 미래의 미술가와 미술교육가이다. 따라서 어쩔 수 없이 "고대를 통해서 현재를 변화시킨다(通古今之變)"는 것이 목적인데, 이것은 미술의 발전과 문화의 변혁에 유익한 것이다. 따라서 거의 명, 청 이래 감상과 수장 때문에 생겨난 서화

가의 전기나 서화저록의 형식을 다시는 사용하지 않았고, 또 서양학자들의 학문을 위한 학문으로, 사례연구나 개별적인 주제 위주의 연구와도 차이가 있으며, 미술통사, 회화통사가 20세기의 일관된 가장 중요한 저작의 형식이 되었다. 이후 학술이 발전하면서 미술통사의 저작이 교재에 한정되지 않았다. 그러나 여전히 정부가 가장 우선적으로 고려하는 지원 프로젝트의 대상이었다.

연구방법의 시각으로 보자면, 20세기는 고대에 기록을 중시하는 것과 감상과 평가를 중시하는 방법을 바꾸어, 서양과 조금은 관계가 있는 문헌고증과 고고학의 표형(標型)방법을 발전시켰다. 설명의 방법에서 양식변화에 편중된 내재적인 방법과 인과관계를 중요시하는 외재적인 방법을 도입하였다. 그러나 사회변혁이나 문화변혁 속에서 중국미술사학자가 고립적이고 냉정하게 방법을 연구하는 사람은 거의 없었다. 그들이 서양의 중국미술사학자들과 다른 차이는 기능과 대상에서부터 착안해 방법의 문제로 파고든다는 것이다. 따라서 서양의 다양한 방법이 받아들여지면 바로 사실과 결합하고 거기에 변화가 더해져 실질적으로는 외향관(外向觀) 위주의 종합적인 방법이 되었다. 미술양식이 스스로 변화 발전하는 내향적인 방법은 아직 충분히 실행되지 않고, 이미 종합적 방법의 일부분으로 변화하였다.

바로 이 다섯 가지 측면은 중국 고대와 다르고, 또 서양의 특수조건이나 특수 지지점이 서로 보완하는 것과 다르기 때문에, 20세기 중국미술사연구의 전체적 국면과 대세를 좌우하였다. 이로 인해 이 영역의 연구는 고대로부터 나올 수밖에 없었고 또 이것을 넘어서려 하였으며, 서양의 것을 도입하지 않을 수 없었기에 또 자주적으로 그것을 선택해야 했다. 실질적으로 20세기 중국미술사연구는 반복해서

몇 개의 큰 문제에 부딪혔다. 예를 들면, 사(史)와 론(論), 문헌과 사물, 전기와 양식, 실증과 관념, 거시적인 것과 미시적인 것, 자율과 타율, 시각과 문화, 사실의 재건과 이론의 해석, 학술자족과 경세치용, 모두가 전통과 서양의 도전에서 나타난 것이었다. 그러나 성공의 경험은 전통을 초월하면서 또 끊어지지 않는 곳에 있다. 서양의 것을 배우면서 자신의 특색을 잃을 필요는 없다. 경세치용으로부터 출발하지만 학술의 자주적인 측면도 주의해야 한다. 미술사가 인문과학이라는 것을 중시해야 하며 또 한편으로는 그 시각적 특징을 경시해서도 안 된다.

21세기에 막 진입한 현재, 중국미술사가 직면한 새로운 문제는 아마도 국내외에서 미술사교육의 전문인재가 연구작업에 뛰어들 것이라는 점이다. 이러한 전문인재가 받은 교육환경은 미술대학이 아니라 종합대학일 것이다. 그들의 작업은 더욱 학술화될 것이며 전문화될 것이다. 어쩌면 서양의 학자들과 같이 인문학과와 긴밀하게 연결하고, 당대미술과의 관계를 잃을지도 모른다. 그들은 시장경제 가운데 예술투자가 활발해짐에 따라 아마 더욱 많아지는 위작문제를 대면하게 될 것이다. 이 밖에 미래 정보사회 속에 연구자료의 전 세계화, 교류와 협력 가운데 연구방법이 다양화해 갈 것이다. 따라서 그때 중국미술사연구는 현재 가지고 있는 장점과 특징에 대한 훨씬 많은 도전을 맞이하게 될 것이다. 이것이 바로 미래의 미술사학자들이 시대에 따른 유행과 빠른 공적과 이익을 지양하고, 고대전통과 서양미술사학의 양 방향 연구를 중시해야 하는 이유다. 특히 국학의 전통을 중시해야 하는데 문학과 사학의 전통뿐 아니라 중국미술사 전통 가운데 실질적으로 유익한 것 중에서 이미 잊힌 것, 예를 들면 정밀

한 문헌고증의 내공과 시각적 느낌의 체험에 대한 것, 미술실천의 숙련, 시각언어와 문화언어의 미묘한 전환의 파악 등이다. 서양의 연구경험의 학습에 대해서는 수동적으로 배우는 것이나, 맹목적으로 추구하는 학문적인 유행을 피하고, 체계성에 따른 전체적인 것을 이해한 다음 자기 연구의 실질적인 전략을 선택해야 한다. 이렇게 해야 미래의 중국미술사연구가 새로운 경지를 향해 나아갈 수 있다.

薛永年,「20世紀中國美術史研究的回顧和展望」, 『文藝研究』, 2001年 第2期.

20세기 미국의 중국회화사연구

설영년(薛永年)
중국 중앙미술학원 교수

몇 년 전 거의 모든 학계가 연구방법론의 소개와 토론에 관심을 보였다. 이것이 각 연구 분야의 설립과 개척에 상당한 이익이 있음은 의심할 여지가 없다. 그러나 마치 아인슈타인이 "방법은 곧 대상 자체"라고 이야기한 것과 마찬가지로, 각 학과의 특수한 대상이나 직접적인 목적을 떠나 광범위하게 방법만 논하는 것은 방법학을 건립하는 데는 도움이 될지 모르나 각 학문 속에 있는 문제를 모두 잘 해결하는 것은 아니다.

미술사 수업을 하는 가운데 방법론의 중시와 학문적 대상의 통일을 위해, 필자는 이전에 전통 미술사학 연구방법을 소개하는 것으로 중국서화사학사(中國書畵史學史)에 속하는 내용을 강의하면서 여기에 대해 몇 가지 생각한 적이 있다. 1985년 초청으로 미국을 방문하였는데, 미국은 이미 외국에서 중국회화사 연구의 중심이었다. 그들의 연구방법은 60년대 이후 유럽에 영향을 주었을 뿐 아니라, 일본과 홍콩, 대만 등으로도 파급되었다. 저자가 미국의 미술사 전문가들과

교류하고, 관련된 저작들을 대략 파악하는 과정에서 그들이 가지고 있는 연구방법에 대해 몇 가지 아이디어가 생겼고, 깊이 생각한 바가 있어 초보적이나마 정리하였다. 현재 필자가 이해하고 있는 것을 바탕으로 미국에서 이루어지는 중국회화사 연구방법에 대해 간략히 서술하고자 한다.

1. 한학으로부터 미술사학으로

미국에서 중국회화사를 포함한 중국미술사의 연구와 소개는 20세기 초부터 시작되었다. 70~80년 동안 직접 장악한 연구대상이 끊임없이 풍부해지고 중요한 관점도 변화하면서 연구집단의 질적인 변화가 이루어졌고 연구자 수준이 높아졌다. 그리고 서양미술사 연구방법의 영향으로 중국미술사학과가 성립되고 발전함에 따라, 미국의 중국미술사연구는 대략 다섯 시기를 경험한다. 각 시기 모두 연구방법상 독특한 특징들을 분명하게 갖고 있다.

제1기는 한학자의 시대라고 부를 수 있다. 이 시기는 20세기 초 시작하여 제2차 세계대전 즈음 끝난다. 이 시기는 중국미술사학이 아직 '한학'으로부터 분리되지 못한 시기이다. 당시 서양에서는 서양미술사 연구가 이미 전문학문으로 형성되었고, 전문가들도 차례로 배출되었는데, 빙켈만(Johann Joachim Winckelmann, 1717~1768), 부르크하르트(Max Burckhardt, 1854~1912) 이후 세 번째로 중요한 미술사학자 뵐플린(Heinrich Wölfflin, 1864~1945)이 등장하였다. 그가 1915년 출판한 『미술사의 원칙』은 양식분석을 특징으로 한 연구방법을 이루

고 있는데 상당히 큰 영향을 불러일으켰다.

그러나 이러한 연구방법은 결코 미국의 중국미술사연구에 즉각적인 영향을 주지 못했다. 미국에서 당시 연구자들이 직접적으로 중국미술품을 관찰할 수 있는 것은 개인소장품 가운데 청동기, 도자기 등의 미술품이 주류였다. 서예와 회화는 아직 많지 않았고, 더욱이 전문적으로 중국미술사를 연구할 만한 학자 집단도 형성되지 않았다. 그러나 동양 언어문화연구 및 소장감상의 수요에 부응하기 위해, 한학자들이 중국미술사의 소개와 아울러 관련된 문헌을 수집 정리하는 임무를 담당했다. 소위 한학자들이란 중국학 혹은 중국역사문화를 전공한 학자들을 말한다. 그들은 중국언어와 문학에 숙련되어 있었고, 중국 고금의 미술사 저작을 읽어낼 수 있는 조건을 갖추고 있었다. 그러나 중국미술사를 전공하지는 않았으며 관심 분야도 다양했다. 그들이 연구하고 소개하는 중국미술사의 방법 역시 일반 한학자들이 통상적으로 썼던 방법으로 문헌을 중시하지만, 미술품이 갖고 있는 미적 특징에 대해서는 충분히 설명하지 못했다. 따라서 몇몇 중국미술사와 관련된 저작들은 내용이 비교적 단순하여, 전문적인 연구라고는 할 수 없으나 체계적인 연구를 위해 작품과 문헌을 정리한 작업이라고 평가할 수 있다.

이 시기 이미 책과 논문으로 중국미술사를 섭렵했던 한학자로는 허버트 자일스(Herbert Giles), 존 퍼거슨(John C. Ferguson), 베르톨트 라우퍼(Berthold Laufer), 아서 웨일리(Arthur Waley) 등이 있다. 이 가운데 아서 웨일리가 1923년 출판한 『중국화 소개와 연구』와 1931년의 『돈황으로부터 온 중국화 발견 목록』이 세상에 선보였다. 허버트 자일스 역시 1933년 편집한 중문의 『역대저록화목』을 출판하였다. 이

상에서 알 수 있듯이 그들은 중국에 이미 있는 연구성과를 편역 소개하거나 목록학의 방법을 중국미술사 영역에 응용하고 있다. 전자는 중국미술사 지식을 보편화시켜 사람들의 흥미를 불러일으켰으며, 후자는 체계적으로 자료검색의 기초를 다졌다.

제2기는 중국미술사 전문가가 출현하기 시작한 시기이며, 동시에 전문가와 한학자가 재능을 다툰 시기이다. 이 시기는 제2차 세계대전이 끝나면서부터 1950년대 초까지이다. 제2차 세계대전 후, 일부 독일학자는 미국으로 갔다. 그중에는 미술사 전문가도 있었는데, 몇몇은 중국미술사연구에 전력을 다하기도 했다. 그중 가장 유명한 사람으로 루트비히 바흐호퍼(Ludwig Bachhofer), 알프레드 살머니(Alfred Salmony)가 있다. 그들은 서양미술사 방법론을 '한학'의 한 연구분야인 중국미술사연구에 적용하여, 중국미술사연구가 초보적인 학문이 되도록 하였다.

바흐호퍼는 일찍이 독일의 오스트리아 미술사가 뵐플린의 제자였다. 뵐플린의 연구방법은 예술작품의 형태적 특성과 각 시대적 특징을 파악하는 데 큰 도움이 되는데, 그는 미술작품의 시각형상은 그 자체의 역사를 갖고 있다고 생각해, 그런 측면의 발굴과 파악이 미술사연구의 가장 중요한 작업이 되어야 한다고 했다. 『미술사의 원칙』에서 뵐플린은 문예부흥기 예술과 바로크 예술을 연구의 주요 대상으로 삼았는데 다음과 같은 결론을 얻었다.

> "시각방법이 선적인 것에서 회화적인 것으로, 평면적인 것에서 깊은 것으로, 폐쇄적 형태에서 개방적 형태로, 다원성에서 통일성으로, 대상에 대한 절대적 명료성에서 상대적 명료성으로 변화하였다."

바흐호프는 스승의 양식분석 방법을 비교적 일찍 중국미술사의 시대별 연구에 적용했는데, 예술양식 형태의 발전이 모두 선조에서 입체로 그리고 다시 장식으로 발전하고 순환적으로 변화한다고 가정하였다. 이것을 근거로 그는 1935년『중국미술의 기원과 발전』을 출판하였고, 다시 1947년『간략한 중국미술의 역사』를 완성하였다. 후자의 책에서 바흐호프는 중국의 청동기 조각, 회화의 양식변화에 대해 자세히 기술하였다. 비록 회화 부분에 송 이전을 상세하게 서술하고 원 이후를 간략하게 하는 한계가 있지만, 결국 청동기, 조각의 양식발전 연구에 있어 가치 있는 견해를 도출하였다. 이것은 이 책이 미술사 방법을 중국미술사에 실제적으로 적용한 기념비적 가치가 있는 책이 되도록 하였다.

바흐호프의 제자인 막스 뢰어(Max Loehr) 역시 독일에서 미국으로 건너왔다. 그는 뵐플린과 바흐호프의 양식분석을 한층 더 발전시켜, 중국 청동기 시기 구분의 고찰에 적용하였다. 1953년 발표한「안양 시기의 청동기양식」에서는 상대 청동기 장식문양의 양식발전을 다섯 시기로 나누었는데, 양식으로 시기를 나누는 방법을 중국 전기 미술사연구에 사용하였다.

주목할 만한 것은 바흐호프와 같은 양식분석에 정통한 미술사가가 아이러니하게 중국말과 문자해독에는 큰 솜씨가 없다는 것으로, 한학자와 같이 자유롭게 고전 중국어를 해독할 수 없었다. 그래서 중국의 고전문헌을 인용해 자신이 주장하는 양식분석의 판단을 증명해야 할 조건을 갖추지 못하였으며, 심지어는 자신의 주장이 문헌과 아귀가 맞지 않게 되었다. 따라서『간략한 중국미술의 역사』가 출판된 후, 존 포프(John Pope)는 하버드대학 아시아 연구잡지에「한학인

가 미술사인가」라는 논문을 실어 비평하면서 바흐호프의 약간의 실수를 지적했다. 이로 인해 이른바 한학 연구방법과 미술사 연구방법 사이의 논쟁이 발생하였다. 여기서 말하는 한학의 연구방법은, 실제로 문헌에서 증거를 취하는 방법에 치중한 것을 뜻한다. 그리고 미술사 연구방법은 바로 시각대상을 양식적으로 분석하는 방법을 말한다. 양식분석의 방법은 실제 결코 유일한 미술사 연구방법이 아니다. 뵐플린 출현 이전 서양미술사연구 역시 문헌을 중시하였고, 시각적 형상의 자체적 역사는 소홀히 하였다. 상대적으로 시각적인 문헌만을 중시한 뵐플린이 시도한 방법은 하나의 진보였다. 그러나 상대적으로 어윈 파노프스키(Erwin Panofsky)와 곰브리치(E. H. Gombrich)같이 문화사적 의의가 가미된 도상학 방법은 뵐플린에게 약간 부족한 면이 있다. 하지만 당시 중국미술사연구에 있어 중국문헌을 이해할 수 있는 기초적인 능력은 분명히 필요했고, 또 반드시 융합하여 관통할 수 있는 양식분석법도 알아야 했다. 이것을 버리면 다른 선택의 여지가 없었다.

2. 통사적인 저작에서부터 결구분석 방법

제3기는 미국의 중국미술사학자들이 체계적으로 중국미술사연구를 준비하는 시기이다. 연구범위가 초보적이나마 규모를 갖추었고 연구방법론도 갈수록 중시되었다. 이 시기는 1950년대 중엽부터 1960년대 중엽까지이다.

이 시기 미국에서 중국미술사를 연구하는 전문가 대오가 마침내

형성되었다. 유럽의 전문가를 제외하고, 세 부류의 학자들이 연구의 주력군이 되었다. 첫 번째 부류는 중국문화와 예술을 사랑하는 제1세대 중국미술사를 연구하던 미국 학자들이다. 그들은 중국 본토에서 멀리 떨어진 곳에서 연구하는 것에 만족하지 못하였으며, 차례로 계속 중국으로 건너와 연구를 하였다. 그들은 중국어 능력을 향상시켰고, 중국문화와 중국미술에 대해 더욱 긴밀한 이해를 하게 되었다. 그 가운데 이후 넬슨 애킨스 미술관(Nelson-Atkins Museum of Art) 관장이 된 로렌스 시크만(Laurence Sickman), 1950년대 프리어미술관(Freer Gallery of Art) 관장이었던 아치발드 웬리(Archibald G. Wenley), 존 포프(John Pope), 윌리엄 애커(William Acker) 그리고 막스 뢰어(Max Loehir) 등이 있다. 두 번째 부류 사람들은 제2차 세계대전 중 중국과 일본에 올 기회가 생겨 이곳에서 직장을 다니다 동양미술 중에서도 특히 중국미술사를 공부하게 된 제2세대 미국전문가들이다. 그들은 이후 미시건대학(University of Michigan)에서 교편을 잡았던 리처드 에드워즈(Richard Edwardz), 영국에서 미국으로 건너간 스탠포드대학 교수 마이클 설리번(Michael Sullivan), 퇴직 이전 클리블랜드미술관(Cleveland Museum of Art) 관장이었던 셔먼 리(Sherman Lee), 오랫동안 캘리포니아대학에서 학생을 지도한 제임스 캐힐(Jemas Cahill) 등으로 그 가운데 많은 사람이 유럽의 미술사연구 방법을 계승했을 뿐만 아니라, 중국어와 문화를 열심히 배웠다. 세 번째 부류는 미국으로 간 중국미술사학자 1세대이다. 원래 이들은 중국 본토에서 생활했던 젊은 중국 학자 혹은 서화가로, 항일전쟁 후 미국으로 이주했다. 그중 프린스턴대학 졸업 후 계속 이 대학 미술사학과 고고학과에서 중국미술사를 가르쳤던 방문(方聞), 하버드대학을 졸업하고 뒤이어 클리블랜드미술관과

넬슨 애킨스 미술관 동방부 주임을 하고 있는 하혜감(何惠鑒), 아이오와대학(University of Iowa) 졸업 후 캔자스대학 미술사학과에서 일한 이주진(李鑄晋), 예일대학 졸업 후 모교 및 세인트루이스 워싱턴대학에서 교편을 잡았던 오납손(吳鈉孫), 뉴욕대학 미술연구소에서 박사학위를 받고 지금은 대학에 있는 증유하(曾幼荷), 그리고 중국서화 소장 감상을 전문으로 하는 왕계천(王季遷) 등이 있다. 이와 같이 중국에서 미국으로 이주한 학자들은 중국문학이나 역사에 대한 이해가 깊거나 혹은 중국서화를 깊이 이해한 사람들로, 그들은 서양미술사 방법을 익힌 이후 미국의 중국미술사연구에 참여하였다. 이들은 분명 새로운 역량이 되었음에 의심할 여지가 없다.

이상 세 부류로 구성된 중국미술연구 전문가들이 당면한 연구대상 역시 변화가 발생했다. 일본의 패전 이후 중국 최후의 황제가 갖고 가 만주국 황궁에 소장되었던 대량의 서화가 민간에 유출되어 미국으로 유입되었다. 일부 중국 내 개인소장의 명적 역시 주인의 매도 혹은 미국으로의 이주에 따라 그 소장처 역시 미국으로 변하게 되었다. 이후 미국 공공기관 혹은 개인 소장가들은 일본, 홍콩, 대만으로부터 더욱 힘써 중국의 역대명화를 수집했다. 따라서 미국 전역에 중국 고대미술품의 소장량, 특히 그림의 소장이 날로 늘어나게 되었다. 연구자들은 다시 청동기나 도자기 등의 연구로 서화를 소홀히 할 수 없게 되었으며, 송, 원, 명, 청의 서화가 미국 전문가들에게 주요 연구대상이 되었다.

연구대상의 변화는 곧 연구방법의 개척으로 이어졌다. 회화와 청동기 자기 등 공예품은 모두 미술사의 연구대상이다. 회화는 개인이 창조한 것으로 대다수가 모두 작자의 문제로 귀속된다. 하지만 청동

기와 도자기는 생산된 공예품으로 작자는 무명의 장인(工人)들이다. 서화 연구의 입장에서 보자면 비록 낙관이 있는 작품의 진위문제를 논하지 않는다 하더라도, 양식분석법으로 그 시대와 문화의 특징을 정할 때도 반드시 중국 초기 공예품 연구보다 훨씬 많은 역사와 문화 지식이 필요하다. 이것이 바로 중국미술사연구 방법과 소위 한학자의 능력을 서로 융합하고 촉진하는 계기가 되었다. 먼저 거시적으로 중국미술 발전과 문화 발전의 관계를 파악해야 하고, 다음으로 중국 고대서화 감정학의 유익한 경험과 양식분석 방법이 서로 결합해야 한다. 이 시기의 학자들은 전 시대보다 훨씬 더 서양과 중국을 모두 공부하였기 때문에 연구방법상 확실한 진전을 이끌어냈고, 마침내 이 학과의 새로운 시대를 열어갔다.

이 시기 그들은 두 가지 방면의 작업을 하였다. 첫 번째는 양식분석과 문화해석의 결합을 기초로, 비교적 광범위한 개론과 통사식의 연구 저술 활동을 하였다. 이러한 저작으로는 예를 들어 시크만(Laurence Sickman)과 알렉산더 소퍼(Alexander Soper)가 함께 저술한 『펠리컨예술사—중국의 미술과 건축』, 셔먼 리의 『중국의 산수화』, 캐힐의 『중국회화사』 등이 있다. 이 중 캐힐의 책은 보급적 성격을 띤 책으로, 유창한 문필로 간결하면서도 요점을 잘 파악해 중국회화의 양식변화와 역사문화 변천의 관계를 대략적으로 서술하고 있어 영향력이 비교적 큰 저작이다.

두 번째는 서양미술사연구 가운데 양식분석 방법을 더욱 철저하게 중국회화사 시대구분에 적용함으로써 중국에서 오래전부터 거의 경험에 의존하던 방식이나 대가의 양식에 과도하게 편중된 감정방법을 개선하여 과학적인 시대 구분의 표준을 세웠다. 왜냐하면 이것

은 중국회화가 오랫동안 유통되고 발전되는 과정에서 사람들이 끊임없이 '임(臨)', '모(模)', '방(仿)', '조(造)'의 방법으로 복제와 위작을 만들었고, 도구와 재료가 서로 비슷했기 때문이다. 만약 본 것이 적고, 경험이 부족하면 도장이 있든 없든 그림의 시대와 작가 귀속이 어렵다. 이 문제가 해결되지 않으면, 다른 역사문화 측면의 연구도 결국 할 수 없게 된다. 이 때문에 1940년대 말부터 바흐호프, 셔먼 리, 벤저민 롤랜드(Benjamin Rowland) 등이 이 부분에 계속적인 노력을 기울였다.

셔먼 리는 일찍이 양식분석을 뼈대로 하여 『중국회화의 간략한 역사』를 썼는데, 송대 회화 양식을 '정교하고 세밀함', '사실적', '서정적', 마지막으로 '거칠고 분방함' 등 네 종류로 나누었고, 이 네 가지 양식이 교차하며 변화하는 것으로 송대 회화의 분기를 나누는 기준으로 삼았다. 1950년대 프린스턴대학에서 학생을 가르쳤던 조지 폴리(George Powley)는 방문의 스승으로 서양과 중국의 회화사를 가르쳤는데, 역시 회화의 자율성을 토대로 표현된 형식을 관찰하고 그것을 기초로 시기를 나눌 것을 주장했다. 이전의 전문가와 스승의 영향으로 방문 역시 미술과 문화의 관계를 중요시했다. 심지어 그의 박사논문인 「오백나한도」는 이러한 이유로 도상학의 권위자인 파노프스키의 칭찬과 인증을 받았다. 그러나 방문은 그림 내부에 있는 것으로부터 연구를 시작하였다. 그는 한 폭의 그림을 특수한 사회와 문화의 관련성을 반영하는 것으로 보기 이전에, 그림은 반드시 먼저 기법과 구도와 전통이 생생하게 살아 있는 체계라고 보아야 한다고 생각했다. 그림에는 스스로의 발전이 있다. 이로써 그는 1950년대부터 가짜가 가득한 중국회화에 대하여 중국화 시대 구분의 잣대를 찾기 위한

연구에 주력하였고 결구분석방법을 통해 중국화 시대 구분의 기준을 세우는 데 상당한 공을 세웠다. 방문의 첫 번째 시대 구분 표준과 방법에 관한 저작은 셔먼 리와 함께 완성한 『계산무진(溪山无盡)』이다. 그들은 클리블랜드미술관과 메트로폴리탄미술관 소장의 <계산무진도(溪山无盡圖)> 두 그림을 비교 연구하였다. 출토된 그림을 근거로 하고, 믿을 만한 현존하는 명작들과 연결하며, 중국인의 심미적 습관의 화론 발전을 참고하고 송대 및 그 이후의 산수화 양식의 변화에 대해 종합적으로 연구하여, 결론적으로 클리블랜드미술관에 소장된 <계산무진도>를 12세기 전반기 25년 사이에 그려진 것으로 보는 동시에, 셔먼 리의 송대 회화의 네 가지 교차되는 양식변화의 논단을 발전시켜 '궁정(宮廷)', '웅장(雄壯)', '직사(直寫)', '서정(抒情)' 및 '자연(自然)' 등 다섯 가지 양식이 교차하며 발전하는 것으로 발전시켰다.

작자는 <계산무진도> 연구방법에서 서양미술사학의 전형적인 연구방법을 따랐고, 이것을 기초로 다시 중국회화사의 구체적인 상황을 적당하게 수정 보완하였다고 명확하게 기술하였다. 이러한 방법은 이전 중국서화연구자들이 감정방법에서 대개 경험과 즉흥성에 의존했던 것을 변화시켰고, 또 서양의 양식분석 방법을 중국회화의 시기 구분에 적용하지만 실제로 모본과 위작을 고려하지 않는 잘못된 경향도 교정하였다. 전통 중국 감정가들은 감정에 있어서 그림의 '기운을 보는 것'을 중요시하는 것을 제외하고, 서명이나 제발, 인장과 저록 상황을 더욱 중시하였다. 그러나 그들은 그림 자체의 양식과 형식 결구 변화를 시기 구분의 내재적인 증거로 삼았다. 그리고 관식(款識), 제발(題跋), 인장과 저록을 외적인 증거로 보고, 시각적 조형

자체의 변화가 시대 구분에 있어서 차지하는 의의를 매우 중시하였다. 또한 몇몇 연구자들이 제시한 비관적인 관점에 대해 "양식개념이 없으면 곧 개인작품의 신뢰성을 확신할 수 없다. 그러나 양식개념의 형성 또한 작품 자체의 신뢰성에 의존하고 있다"고 하였다. 그들은 고고학적으로 발굴된 연대가 정확한 작품을 논거로 삼아 결구형식 분석을 특징으로 한 시대 구분법을 만들어 일가를 이루었다.

그 후 방문은 결구형식의 분석을 연구하여 시대 구분의 척도를 마련했고, 계속해서 「중국화의 위작 문제」(1962), 「중국화 방법의 보고서」(1963), 「중국 산수화 결구 분석」(1969), 「하산(夏山)」(1975) 등등의 저술을 발표했다. 「중국 산수화 결구 분석」은 비교적 세밀하게 그의 결구분석 시기 구분에 대한 방법상의 연원과 특징을 소개하고 있다. 이를 통해 알 수 있듯 방문의 결구 분석법은 뵐플린의 양식분석법에서 영향을 받았고, 또 미국 미술사가 조지 쿠블러(George Kubler)의 '연속된 변화' 방법을 흡수하고 있다. 쿠블러는 1962년 완성해 유명해진 『시간의 형태(The Shape of Time)』에서 하나의 원작이 시간의 흐름에 따라 나타나는 복제품 및 복제품의 복제품이 만들어지는 과정을 매우 주의해서 살피면서 형식변화 체계법칙의 관념을 만들었다. 쿠블러의 미술사 양식변화의 방법은 뵐플린이 정지 상태에서 관찰한 양식보다 역사적인 관계를 더욱 중시한 것으로, 예술의 양식변화에 관심을 가지지만, 변화의 원인을 설명하지 않는 점에서 미술사와 물질문화사를 결합하고 있다. 따라서 뵐플린의 양식분석법과 곰브리치, 파노프스키의 도상학방법 이외에 스스로 하나의 학문을 이룩하였다. 방문의 경우 쿠블러의 방법을 중국회화 임, 모, 방, 조에 적용하였고, 또 세 가지 종류의 '일련의 변화'에도 주목하였다. 첫 번째는 각기

다른 시대의 화가가 유명한 화가의 작품을 모한 것, 두 번째는 유명 화가를 근거로 한 임본(필사본)과 위작, 세 번째는 유명 화가의 이른 시기 작품을 방한 것으로 이름이 적힌 경우이다. 그리고 이 세 개의 '연속된 변화'로 서로를 증명해 시대를 구분하였다. 방문의 결구형식 분석방법은 뵐플린의 방법을 기초로 하고 또 쿠블러의 방법을 예리하게 흡수한 것으로 모본과 위작의 시대 판단을 해결했는데 그것은 시대판단연구와 진위를 감정하는 데 있어서 큰 장을 연 것이 분명하다. 주의해 관찰해볼 필요가 있는 것은, 방문은 양식분석방법과 '연속된 변화' 방법을 융합해서 시대 구분을 하는 과정에서 고고학으로 출토된 그림을 가장 중요한 근거로 삼을 것을 강조했고, 또 문헌자료와 세상에 전하는 증명 가능한 것을 보충자료로 삼았다. 이것은 한편으로 예술발전 가운데 양식과 결구변화의 자율성의 장악을 강조한 것이고, 다른 한편으로는 화가의 자발적 선택 또한 소홀히 보지 않은 것이다. 즉, 가설이라는 선험적 모식에 구속되지 않았다. 이후 그가 쓴 『하산(夏山)』 중, 그는 다시 더욱 필법에 주의를 쏟았다. 아울러 유명 화가를 중심으로 한 양식을 제기하여, 산수화에 있어 초기 이후 18세기까지 양식발전의 단서를 밝혔다. 방문과 뵐플린, 쿠블러를 비교해보면 방문은 뵐플린과 마찬가지로 그림 자체의 역사에 훨씬 중점을 두지만, 또 쿠블러와 같이 전기와 양식사를 연결하는 것에도 훌륭한 솜씨를 보여주는 것을 쉽게 발견할 수 있다. 그러나 또 그들과 같이 당시 방문은 미술사와 문화사의 관계를 거시적으로 서술하기를 원치 않았으며, 특히 양식변화의 원인을 찾아 규명하는 데는 관심을 갖지 않았다. 따라서 전체적으로 말하자면 방문은 회화 자체의 규율을 중요시한 학자라고 할 수 있다.

3. 사례연구의 심화와 많은 방법의 병행

제4기는 다양한 연구방법의 병행과 아울러 각 사례연구가 심화되는 시기로 1960년대 중엽부터 1970년대 말엽까지이다. 이 시기 미국의 중국미술사 특히 후기 서화사연구가 매우 번성하였다.

이러한 현상이 일어난 직접적인 원인은 중국서화에 대한 수많은 대중과 공공기관과 개인 소장가들의 관심이 날로 증가했기 때문이다. 직접적인 도화선은 1960년대 초 미국 다섯 개 큰 도시에서 대만 고궁박물원의 100여 점 넘는 보물로 1년 정도 순회전을 한 것이 계기가 되었다. 전시를 통해 수많은 소장가들에게 중국화에 대한 흥미를 불러일으켰을 뿐 아니라, 학자들 역시 전시만으로 만족하지 못하고 중국예술의 전 면모를 알고 싶어 하였다. 따라서 시크만, 캐힐, 이주진 등 전문가가 포드재단(The Ford Foundation)의 도움을 받아, 특별히 대만에 가서 고궁에 소장되어 있는 그림들을 촬영하였는데 모두 6,000장 정도 되었으며 이것을 미국으로 갖고 돌아가 학술계에 배포하였다. 이전에는 중국 유명화가의 작품을 볼 수 있는 몇몇 한정된 학자들만 체계적이고 풍부한 도판자료를 섭렵할 수 있었고, 중국회화사 연구의 깊이와 넓이를 누릴 수 있는 조건을 갖고 있었다.

학자들의 심도 있는 연구는 공공과 개인 소장가들이 소장품의 가치에 대해 갖는 관심에도 부응했고, 또 소장가들의 경제적인 지원 아래 연구작업을 진행하는 데도 편리한 조건을 얻었다. 소장가는 자신이 소장한 작품들의 진위나 품격에 대해 명확히 알기 위해 연구를 도와주는 형식으로 진정한 지식을 알게 되었고, 전문가는 새로운 연

구대상을 얻을 뿐만 아니라 소장가의 경제적인 지원 아래 전시를 열거나 목록을 정리하는 것을 연구의 과정으로 여겼으며, 마지막엔 성과를 냈으므로 연구자나 소장가 서로에게 이익을 주게 되었다.

소장가와 학자 간의 관계는 두 가지 측면에서 중국 후기 회화연구의 임무를 일정 수준에 오르게 하였다. 첫째는 감별방법의 연구로, 그것은 소장가의 소장품에 대해 직접적으로 시대구분이나 진위문제를 해결하는 것이다. 다른 하나는 회화사 발전의 맥락이나 인과관계에 대한 연구로, 그것은 여기저기 흩어져 쓸모없는 지식이 아니라 소장가에게 체계적인 지식을 알려주는 것이었다. 이러한 상황에서 이미 준비된 다른 연구방법과 연구기초를 섭렵한 학자들은 위에서 서술한 두 가지 측면으로 연구를 전개할 수 있었고 유능한 학생들을 교육할 수 있었다.

이 시기의 학자 집단은 앞 시기 세 번째 부류의 전문가들이 발전하여 네 번째 집단으로 늘어났다. 마지막 부류는 1950~1960년대 전문가들이 가르친 신세대 학자들이다. 그 가운데 대만에서 건너와 미국에 활동한 부신(傅申), 오동(吳同)과 같은 이들이 있고, 미국에서 성장했으나 대만 고궁박물원에서 일하면서 중국어 능력과 중국문화에 대한 이해를 높인 리처드 반하트(Richard Barnhart), 리처드 비노그라드(Richard Vinograd), 마크 윌슨(Marc F. Wilson) 등이 있다. 중국 대륙의 개방은 더욱 많은 미국학자가 새로운 자료와 새로운 성과의 연구방법을 이해할 수 있게 하였고, 더 나아가 그들의 연구를 촉진하게 하였다.

미국 내에서도 중국미술사를 연구하는 사승관계와 연구방법이 다르기 때문에, 이 시기부터 중국미술사연구의 두 학파가 만들어지기

시작하였다. 동부학파는 방문을 중심으로 한, 그가 배양한 미국, 유럽, 대만의 학생들로 학파의 규모가 비교적 컸다. 서부학파는 제임스 캐힐을 중심으로 했는데, 당시 따르는 학자들이 별로 많지 않았지만, 저자의 풍부한 저작은 자못 큰 영향력이 있었다.

동부학파가 지지하는 연구방법은 앞에서 이미 서술한 형식구조 분석법으로, 그림 자체가 가지고 있는 자율성의 발전을 중요시했다. 또한 소장가에게 명석하게 작품의 시대와 진위를 가르쳐줌으로써 그들의 요구를 충족시켜 자못 효과가 컸으며, 소장가와 협력하는 과정에서 연구작업을 잘 추진할 수 있었다. 방문의 제자 가운데 부신은 방문의 발전된 결구분석법을 기초로 새로운 감정이론에서 가장 큰 성과를 낸 학자이다. 그의 감정방법상의 실적은 자신과 방문의 다른 제자 왕묘연(王妙蓮)이 합작해서 쓴 『감정 연구』에 집중적으로 잘 나타나 있다. 이 책은 1973년에 출판되었는데 미국의 개인소장가 아서 M. 새클러(Arthur M. Sackler)가 소장한 24명의 작품 41점을 통해, 서양과 중국의 학문적 지식을 융합하고 치밀한 사고로 그 스승의 감정 방법을 개선했으며 중국서화 감정의 이론체계를 확립했다. 어릴 적 서예를 잘 했던 방문은 『하산(夏山)』을 쓰기 전 필법이 감정에 미치는 작용에 대해 깊이 있게 생각하지 못했다. 그가 감정에서 중요하게 생각했던 것은 여전히 형식과 결구였다. 그러나 부신과 왕묘연은 필법을 감정에 있어 매우 중요한 요소로 보았다. 그들은 단순히 전통 감정가들이 말하는 '필성'과 인습을 따르지 않았고, 서양회화 감정가들처럼 과학적인 방법으로 인체기능이 표현하는 효과 가운데 필성의 과학적인 증거를 발견하는 쪽으로 나아갔다. 방문은 감정의 주요 증거자료 가운데 실질적으로 이미 철학, 미학, 종교 등 사회문화 방

면에 대해 주의를 기울였다. 그러나 부신은 감정을 목적으로 해서, 문화의 배경 가운데 작품 전체의 의미가 도상학적으로 시대구분과 진위 감정에 쓰일 수 있다는 가능성을 보여주었으며, 또 중국 감정가 장형지(張珩之)가 중시한 사회문화의 여러 요소와 화가의 문화적 소양을 모두 결합하여 이 부분에서 청출어람의 명예를 얻었다.

　서부학파 제임스 캐힐의 사승에 대해서는 응당 뵐플린과 바흐호프의 양식분석법이라고 소개해야 옳다. 왜냐하면 그의 스승 막스 뢰어(Max Loehr)가 바로 바흐호프의 전수자이기 때문이다. 그러나 뢰어는 양식 발전사는 작품 진위의 판단을 기초로 해야 한다는 것을 깊게 관찰해서 느끼고 있었고, 진위의 판정은 다시 양식발전사의 지식에 의지해야 하는 것이기 때문에 이것 자체가 이미 역설적이라고 생각했다. 따라서 그는 양식의 연구에 있어 본의 아니게 복제품과 모본을 배제하였다. 이로 인해 그는 방문이 고심하여 완성한 연구방법으로 갈 수 없었고, 단지 대략적으로 양식의 변화를 파악한 상황에서 거시적인 사고를 하였다.

　캐힐 역시 그 스승의 이러한 연구방법을 이어받았다. 작품의 양식 특징을 분석하는 것에서부터 시작했으나, 양식의 형성원인을 일정한 사회역사의 산물이라고 보았다. 물론 그도 몇몇 화가에 대한 개별적인 연구를 하며, 예민하게 각 작가의 양식적 특성에 대해서 묘사하고 있고, 심지어 각 작가 화풍형태의 연원에까지도 언급하고 있다. 그러나 그가 더욱 관심을 둔 것은 정치, 경제, 지역 등 외부 조건으로부터 양식의 변화를 찾아가는 것이었다. 1950년대 『중국회화사』의 뒤를 이어 그는 1980년 이전 『계산무진(溪山无盡) - 원대회화』, 『강안송별(江岸送別) - 명대 초, 중기회화』, 『함관원축(函關遠軸) - 만명회화』, 『17

세기의 자연과 양식』 4권의 거작을 완성하였다. 이 몇 권의 대작은 각 시대 각 화가의 양식 파악을 소홀히 하지 않았지만, 작자와 창작 간의 관계를 파악함에 더욱 애를 쓰고 있으며, 전체적으로 보면 문화사, 사회사의 각도로 회화사의 발전을 설명하고 있다. 이러한 방법 역시 그의 학생들에게 영향을 주었다.

이 시기 더욱 많은 전문가와 학자 및 그들의 학생들은 전문적으로 감정의 방법을 배우지도 않았고, 또 통사성의 규모가 방대한 저작들을 쓰지도 않았다. 다만 다양한 방법으로 하나의 개별적 사안 연구를 하거나 유명한 화가나 명작을 연구했는데, 마치 약속이나 한 듯이 이러한 연구를 통해서만 더욱 훌륭한 수준의 중국미술통사를 쓸 수 있다고 생각했다. 연구방법상 동서의 병행과 동서를 서로 참고하면서 사용하는 방법이 이 시기 형성된 특징이다. 하혜감의 『이성약전(李成略傳)』은 화가의 전기 연구에서 중국 전통의 문헌 고증법을 사용하였는데, 일반 학자들이 소홀히 했던 금석문 가운데 재료를 발굴하고, 사료를 찾아내거나, 사료를 밝혀 이성의 생애에서의 중요한 부분을 복원하였다. 그의 「동기창의 신정통과 남종설」은 문학, 철학, 종교와 미술 관념을 연결하여 종합적으로 동기창의 예술사상과 그 성공의 원인을 해석하였다. 리처드 반하트의 「동원소품하백취부(董源小品河伯娶婦)」는 서양미술사학 가운데 중요한 내용을 밝히는 도상해석학적인 방법을 써서, 동원 명작의 제목 설정이 그릇됨을 정정하였다. 제롬 실버겔드(Jerome Silbergeld)의 「공현의 시화와 정치」는 서양미술사학 중의 도상학적인 방법, 이주진의 「작화추색도」는 양식분석과 전기연구, 사상탐색과 도상학연구가 융합되어 하나가 된 것이다.

4. 방법의 개척 그리고 논쟁과 융합

제5기는 미국 중국미술사학계에서 학술논쟁과 연구분야 개척에 중대한 변화가 일어난 시기이다. 동서의 두 학파가 연구방법 상의 논쟁을 전개했으며, 중부학자는 동서 두 학파 방법의 우수한 점을 헤아려 더욱 큰 포부를 보여주었다. 각기 다른 연구방법은 모두 자기의 기초 위에서 다른 방법 가운데 취할 수 있는 요소를 취하기 시작했다.

중국미술사에 있어서 후원자에 대한 연구는 중부 학자 이주진으로부터 시작되었다. 미술 발전 가운데 후원자의 작용에 대한 연구 역시 본래 서양미술사가의 구체적인 연구방법 중 하나이다. 이러한 연구는 자금을 후원하는 사람이 회화에 대한 품격 조장과 영향 관계까지 관련되기 때문에 반드시 동서 미술사가의 전통적 관점을 깨트려야 접근이 가능하다. 한 폭의 그림은 작자 개인의 감정, 사상, 품격의 표현으로, 다시 말하면 "그림은 그 사람과 같다"는 것이 전통적인 관점이었다. 그러나 이주진의 연구는 회화작품 가치의 출발을 내부로부터 외부로 인도하였고, 개인으로부터 사회로 전환시켰다. 따라서 방법적인 관점으로 보면, 그것은 타율적인 것을 더욱 중시하는 것으로 외부로 향하는 방법론에 속한다고 할 수 있다.

일군의 젊은 학자들이 박사학위 논문을 쓰는 과정에서, 대부분 후원자 문제를 불가피하게 다뤘는데, 따로따로 각 시대 후원자로서 공적 사적인 소장가에 대해서 연구하고 있었다. 이주진은 예리하게 이 연구영역을 놓치지 않았다. 1980년 넬슨 애킨스 미술관과 클리블랜드 미술관이 협력해서 기획한 '팔대유전(八大遺珍)'의 큰 전시회가

있을 때 캔자스주에서 화가와 공적·사적 소장가의 관계를 주제로 한 학회를 열었는데 16편의 논문이 발표되었고, 궁정소장과 개인소장 부분에서 경제력을 쥐고 있는 후원자와 화가의 관계가 연구되었다. 예를 들어 줄리아 머레이(Julia Murray)의 「송 고종의 예술소장과 송실 남도 후의 중흥」, 마샤 웨이드너(Marsha Weidner)의 「원대 궁정의 회화와 소장」, 스티븐 오영(Steven Owyoung)의 「명초 황림 소장 서화의 원류」, 루이스 유해즈(Louise Yuhas)의 「명 중엽 왕세정의 서화 소장」, 황군실(黃君實)의 「명대 항원변과 소주 화가」, 서징기(徐澄琪)의 「청 중엽 양주 상가의 소장」 등이 있다. 위에서 언급한 전문적 연구는 이미 작품을 기초로 행하던 양식분석과 감정 연구방법과는 또 다른 방법인 것을 알 수 있으며, 또 형식적으로 일반적인 사회경제 발전현황에 따라 도식화해서 설명하는 것도 아니다. 젊은 학자들은 모두 구체적인 개별 화가와 화파의 연구에서 경제력이 있는 소장가나 후원자가 화가와 왕래하던 사이에 화풍의 변화를 이끌어주거나 제약하는 것을 보여주었다. 따라서 사회경제의 발전에서 회화양식 변화의 외부 원인과 내부 근거의 관계를 제시하면서, 미국에서 중국미술사를 연구하는 학술계의 방향 변화를 반영하였다.

이와 거의 동시에 버클리(University of California, Berkeley)의 제임스 캐힐은 자신의 연구생 여덟 명을 조직해 청초 안휘화파에 대해 연구하고 토론하여, '황산파 특별전'을 개최했으며, 이듬해 전시회 도록과 연구성과인 『황산의 그림자』를 출판했다. 이 책은 작품의 양식을 중요시하는 반면, 또 안휘파 화풍 형성의 사회적인 많은 측면들을 탐구하는 데도 매우 애쓰고 있다. 예를 들어 화가들의 유민적 신분 형성과 원대 산수화가 예찬전통의 편애, 안휘성 상인이 공통적으로 명말

청초 강남 문인의 심미적 가치를 즐기는 심리, 판화와 묵보의 성행이 안휘 지역 회화작품에 미친 영향, 화가들이 직접 답사하고 본 황산 실경이 창작에 시사하는 점 등을 고찰하고 있다.

안휘파의 연구를 통해 제임스 캐힐은 그가 명대 화파를 연구하는 동안 획득한 깊이 있는 경험과 연결시킬 수 있었고, 한발 더 나아가 새로운 연구방법에 대한 자신을 얻게 되었다. 그가 주장한 이런 새로운 연구방향은 연구의 새로운 관점일 뿐 아니라, 연구의 또 다른 방법이기도 하다. 이와 같은 연구방법은 사회, 정치, 경제 등이 작품 양식과 내용을 확립하는 데 기여한 작용을 중시한다. 예술과 사회를 연결하는 것으로부터 시작해, 화가·작품의 형식과 내용의 형성원인을 깊이 있게 관찰하는데, 이전에 단지 작가의 주관적 바람이나 개인의 상황 속에서 설명하려던 많이 제한된 국면을 벗어나고 있다. 따라서 그는 학생들을 데리고 중국 산수화의 의의와 기능에 대해 이야기하기 시작했고, 정치적 주제를 가진 중국회화의 가치나 기능에 대해서도 이야기하기 시작했다.

화가와 작품을 사회와 문화에서 고립되지 않은 것으로 연구하기 위해, 그리고 미술사연구를 모든 사회사와 사회문화사와 연결하기 위해 그는 문화학적인 의미에서 기호학적 연구방법을 제시하였다. 제임스 캐힐의 기호학적 연구방법은 독일의 기호학자 카시러(Ernest Cassirer)나 미국 기호학자 수잔 랭글렌(Suzanne Lenglen)에게서 직접적으로 유래한 것이 아니라 프랑스 이론가 롤랑 바르트(Roland Barthes)로부터 기인한다. 제임스 캐힐은 미술은 인류 문화생활의 기호적 의미를 갖고 있다고 생각했다. 따라서 그 사회배경이나 문화심리에 어두운 사람은 이해하기 어려우나 이 사회 문화권 속에 있는 사람들은

체험하기가 매우 쉽다. 이것을 근거로 제임스 캐힐은 중국미술사에서 하나의 역사 시기에서 한 유파적 기호체계를 연구할 때, 그 형상체계를 파악함으로써 더 나아가 형상체계 배후에 숨어 있는 형상을 찾아야 한다고 주장했다. 그런 까닭에 파기된 오래된 부호체계에 대한 연구가 필요하고, 또 새로운 기호체계의 생성에 대한 연구가 필요하다고 하였다. 기호체계를 사용한 화가들은 자신이 의식한 한 면을 보길 원할 뿐 아니라, 또 그가 스스로 의식하지 않았던 측면을 통찰하는 것도 원한다. 이것은 스스로 자각한 측면이 아닌데, 캐힐이 보기에 이것은 많이 보고 들어서 은연중에 영향을 받은 문화배경으로, 이 자각의 한 면이 화가가 같은 문화배경의 감상자가 이해하기를 바라는 마음이라고 하였다. 결국, 그가 생각하기에 작품의 형상과 품격은 모두 기호 같은 것이어서 특정한 역사와 사회 환경 속에서 특수한 의미를 전달한다고 보았다.

위에서 서술한 몇 가지 중요한 노력과 마찬가지로 제임스 캐힐은 1985년 6월 일본에서 연설한 「중국화 연구의 새로운 방향」에서 지적한 것과 같이 "마치 종교화를 감별하듯이, 우리는 반드시 모든 중국 그림이 어떤 특정한 개인의 것이 아니라 그것들 전체 사회 혹은 더 큰 사회 가운데 어떤 집단 속의 공동의 주제, 의의 그리고 가치였다는 것을 감별해 내야 한다고 하였다. 이렇게 하면 우리는 미술의 의미의 근원을 화가의 내부에서 외부로 전화하게 되며, 그것을 화가의 생활과 그가 일했던 사회 속에 놓게 된다." 제임스 캐힐이 제창하고 스스로 행한 이러한 작업은 방법의 측면에서 보면 외부 요소적인 연구방법에 속한다.

제임스 캐힐이 연구의 새로운 방향을 개척하기 위해 노력할 때, 다

른 연구방법을 가진 학자들이 그와 더불어 격렬한 논쟁을 벌이게 되었다. 이러한 일은 1981년 방문의 학생 리처드 반하트(Richard Barnhart)가 뉴욕의 주요 잡지에 게재한 제임스 캐힐의 『강안송별－명대 초 중기 회화』 비판에서 시작되었다. 제임스 캐힐은 글을 게재하여 비판에 반대했다. 두 사람은 서신을 계속해서 주고받았다. 일본에서 학생을 가르쳤던 제임스 캐힐의 학생 하워드 로저스(Howard Rogers) 역시 선생의 초대로 이 논쟁에 참가하였다. 다음 해 캐힐이 두 학자의 동의를 얻어 주고받은 글을 모아 출판을 하였는데, 이름 하여 『리처드 반하트, 제임스 캐힐, 하워드 로저스 편지 모음집』이었다.

표면상으로 볼 때 이 논쟁은 어떻게 공정하게 절파와 명대 문인화가를 평가할 것인가라는 문제를 다뤘는데, 요지는 역사상의 다른 사람의 논점을 바탕으로 평가를 할 것인가 아니면 진작이 반영하는 성과를 바탕으로 가치를 매길 것인가였다. 그러나 실질적으로 이것은 내부시선과 외부시선, 두 종류의 연구방법의 싸움이라고 할 수 있다. 리처드 반하트는 일반적으로 화가의 사회 지위와 실제 생활로 가서 화가의 양식을 분석하고 해석하지 않았다. 그러나 그는 명대 화풍과 개인양식의 구체적인 부분과 규정성을 더욱 강조하였다. 반하트가 생각하기에 캐힐은 화가의 작품을 사회경제 문화사상에 대응해서 분석하고 예술을 예술로서 보지 않는다고 생각했다. 따라서 공통성을 강조하기에 급급하고, 반면 개성에 대해 소홀히 하며, 역사의 명운을 강조하고 화가의 선택을 간과하고 있다고 지적하였다. 유럽 미술연구방법의 운용에 대해 리처드 반하트는 서양미술사연구가 이미 사실 문제를 해결했다고 보았기 때문에, 당연히 인과관계로 진술할 수 있다고 생각했다. 그러나 중국미술사의 연구현황이 아직 미흡하

고 시작과 같은 연구조건이기 때문에 반드시 하나 하나 사실을 고증하고 양식을 분별해야 한다고 생각했다. 그의 이런 생각을 보면 캐힐의 외향적 시각에 편중된 연구방법에 대해 찬성하지 않는다는 것을 확연히 알 수 있다.

로저스는 제임스 캐힐의 학생이긴 하지만, 반드시 캐힐의 연구방법을 찬성하지는 않았다. 심지어 그는 화가의 사회적 지위 면에서 보면 그 양식은 타당하지 않다고 생각했다. 캐힐은 자신이 서양미술사 연구자들이 사용하는 도식적인 양식분석 방법과 도상학적 방법 이외의 작업을 하고 있고, 이러한 사회와 역사 조건 아래의 예술이 중국미술사의 새로운 방향이라고 생각했다.

이 논쟁은 결코 여기에서 끝나지 않았다. 1986년 9월 또 비슷한 유의 논문이 발표되었다. 한 편은 방문의 「제임스 캐힐 비평－17세기 중국화의 자연과 양식」이고, 다른 하나는 정배개(鄭培凱)의 「명말청초의 회화와 중국 사상문화－제임스 캐힐의 『기세감인(气勢撼人)』 비평」이다. 이 두 논문의 비평대상은 모두 제임스 캐힐이 1984년 미국학원미술협회장(美國學院美術協會獎)의 수상작인 『기세감인』으로 그들은 캐힐이 갖고 있는 연구방법이 이끌어내는 명확하지 않은 결론에 대해 혹독한 비평을 가했고, 그의 외향적인 방법론을 질책했다. 방문은 다음과 같이 지적했다.

> "화가들은 사회 정치적 환경 밖에 존재할 수 없는 것으로, 가장 엄격한 마르크스 유물론자들 역시 그들이 표현하는 것은 상대적인 자주(自主)로, 서로간의 영향이라는 것을 인정할 것이다. 따라서 한 폭의 그림은 특수한 사회와 문화의 상호관계라고 보기 이전에, 그것은 반드시 먼저 하나의 기법, 결구와 전통이 만들어내는 살아 있

는 체계라고 보아야 한다. 그림은 스스로의 발전이 있는 것이지, 단지 자연의 객관적인 외부를 표현하는 대표물이 아니다."

정배개는 전체적으로 "이러한 화풍과 시대배경의 구체적인 탐색을 연결하는 것은 확실히 새로운 연구방법이다"라고 인정하면서, 동시에 그는 또 "이 책은 화풍분석을 강조하고 문화사상 범주를 논할 때 … 몇몇 편파적인 논점을 초래하였다"라고 지적했다. 그는 "미술사와 문화사상사를 연결하여 연구하는 비교적 이상적인 연구방법은 반드시 두 가지 측면을 갖추어야 하는데, 예술 양식의 변화를 분석하는 것뿐 아니라, 당시 문화사조의 변천을 살펴야 하고, 또 당시 사회문화사조에 대해 깊이 있는 이해를 갖고 있어야 하며, 구체적으로 화풍변화가 도대체 어떻게 문화사상 배경과 서로 관련되어 있는가를 설명해야 한다"고 생각했다. 정배개는 방문과 마찬가지로 제임스 캐힐이 17세기 예수교도가 갖고 온 서양 종교화가 중국회화계에 '시각상의 혁명'을 일으켰다고 생각하는 것은 본토의 영향을 소홀히 한 이해할 수 없는 관점이라고 보았다.

방문은 제임스 캐힐의 연구방법에 대한 실패를 비평하기 전, 이미 내부시각을 위주로 한 새로운 경지를 개척했다. 1985년 그는 뉴욕 메트로폴리탄미술관이 표창한 개인 소장가 존 크래포드(John M. Crawford Jr.)의 서화기증에 호응한 전시회에서, 「문자와 도상: 중국의 시서화」라는 제목으로 대규모의 국제학술토론회를 개최한 바 있다. 방문의 회의 결론 및 그 후 그가 발표한 「서양의 중국회화 연구」라는 논문에서 그는 시대적인 시각 결구를 계속해서 유지할 뿐 아니라, 중국에 특별히 있는 연속되는 양식 전통에 더 많은 관심을 기울이고 있으며,

중국 전통문화 가운데 서서화의 특별한 관계에 대해서도 중시하고 있다. 그는 "한 명의 예술가에 대한 종합적인 창조성을 완전히 이해하기 위해서는 철저하게 그의 생애를 이해하고, 아울러 예술의 마음 속 깊은 곳의 사상과 감응이 어떻게 서로 상응하는지를 발견해야 한다"고 하면서 "만약 양식분석이 진실로 효과를 보려면, 그는 반드시 형식과 내용을 묘사할 수 있어야 한다. 그리고 시각적 결구의 거시적 분석과 개인의 인생 가운데 사건 및 상황의 미시적 연구가 서로 어우러져야 한다"고 말했다. 최근 방문의 주장은 이전에 본래 가지고 있던 결구 분석방법을 발전시킨 것이고 아울러 거시적이고 미시적인 것의 결합에서 문화의 층면까지 파고들었는데, 캐힐과 같이 사회조건과 화가군의 관계를 중시하지 않고, 오히려 개인이 특정 사회조건에서 창조력을 발휘하는 데 대해 더욱 관심을 가지고 있다. 그는 내부시각 연구방법을 바탕으로 외부시각 연구방법에 융합할 수 있는 요소를 흡수하고 있다고 말할 수 있다.

양식이나 문화적 관점의 단계를 힘써 연구하던 각 연구자나 학파가 원래 자신이 갖고 있던 연구방법의 기초 위에 더욱 깊은 연구로 갈 수 있도록 하는 새로운 기회, 이것이 현재 미국 중국미술사연구자들이 오늘의 중국미술사를 연구하는 방법상의 특징일 것이다.

薛永年,「美國硏究中國畵史方法略述」,『文藝硏究』, 1989年 第3期.

미국의 중국미술사연구 개관

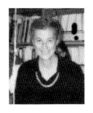

캐서린 린더프(Katheryn M. Linduff)
미국 피츠버그대학교 교수

　요즘 미국의 미술사학자들은 방법론에 대해서 비교적 큰 흥미를 가지고 있으며 자주 논쟁을 벌인다. 이것은 연구와 교육 두 영역에서 모두 일종의 진퇴양난의 모습을 드러낸 것이다. 예술을 이해하기 위해, 하나의 작품이건 건축이건 혹 기타 시각 대상이건 상관없이 대상에 대한 예술적 파악을 보강해야 하며, 미술사학자들은 모두 예술의 어떤 관념에서부터 시작해야 한다. 그러나 더욱 보편적인 의미에서, 역사적 사실과 발전 이 관념의 상호관계는 또한 그것들이 두 종류의 다른 탐색이라는 것을 보여준다. 한 종류의 요구는 다양한 사실에 대한 해답을 요구한다. 예를 들어 기원, 후원인, 의도, 기술, 당대 사람의 반영과 이상 등, 그래서 이것을 고고학적인 연구방법이라 볼 수 있다. 다른 한 종류의 연구는 우리에게 예술품 자체의 의도와 기호가 어떤지에 답할 것을 요구한다. 환경에 속박된 성질과 예술의 결핍 혹은 자율성의 연구가 여기에 의지하고 있다. 환경연구에 대한 소홀함은 형식주의가 될 수 있으며, 자율성을 억제하는 탐색은 장차 예술연

구를 기타 사물의 흔적 혹은 징조에 대한 토론으로 변하게 만든다. 몇십 년 동안 미술사학자들은 계속해서 이 두 양극 간을 오가며 길을 찾고 있다.[1]

여기에는 두 종류의 노력이 있다. 첫 번째는 고도로 질서화된 미학에 근거하거나, 이해로 분류, 조직하고 작품을 묘사하는 것이다. 두 번째는 예술을 역사적으로 처리하고, 그것을 다른 인류 행위와 연결하는 것이다. 미술연구의 시계추는 바로 이러한 두 종류의 노력 사이에서 동요하였다. 비록 둘 사이에 어떤 균형을 형성하려는 희망은 가장 이상적인 것이다. 그러나 미국에서 행해지는 연구와 교육의 추세는 많은 부분이 지도교수 개인이나, 학과와 구체적인 연구환경에 의해서 결정된다. 석·박사 학생들은 어디서 공부할 것인가를 선택해야 하는데, 그들은 어떤 학술연구 방향이 그들을 더욱 즐겁게 공부하게 할 수 있을 것인가를 생각한 후 결정하게 된다. 미국에서 중국미술사연구의 역사를 이해하려면 박사후과정(Post Doctor) 준비가 더욱 유효하다. 아래는 이 부분에 대한 일반적인 고찰이다.

서양 미술사학의 근원은 이탈리아 문예부흥기의 고대 연구에 있다. 미술사학은 학문 중에서 상대적으로 젊은 축에 속한다. 하나의 학술영역으로, 사람이 만든 실용 기능을 초월한 작품에 대한 역사분석과 설명(그것은 미학과 다르고 비평과 감상과도 다르다)은 18세기 말 독일어를 사용하는 국가에서 출현했고, 20세기 1920년대에 미술

1) 미국대학예술협회기관잡지(*The Art Bulletin*)는 1986년부터 매 잡지에 한 영역의 연구상황에 대한 논문을 싣고 있다. 이러한 논문은 모두 특수한 영역을 탐색하고 있다. 예를 들어 『고대예술연구』(1986년 3월호) 혹은 『미국예술연구』(1988년 6월호) 등. 본문에서 이러한 격식을 근거로 해서 미국의 중국예술연구를 회고하고자 한다. 피츠버그대학교(Pittsburgh University)에서 학위를 하고 있는 萬峰이 이 논문을 중국어로 번역하였다. 이에 특별히 감사를 표한다.

사학은 미국 몇 개 대학의 교과과정의 일부가 되었다.[2]

18세기 말부터 19세기 초 서유럽 철학의 중요한 변화는 이후 미술사연구에 깊은 영향을 주었다. 특히 1820년에서 1920년의 발전이 중요한데, 이 시기의 중심 인물은 예를 들어 젬퍼(Semper), 리글(Riegl), 뵐플린(Wölfflin), 바르부르크(Warburg) 그리고 파노프스키(Panofsky, 그는 1934년 미국으로 영구 이주했다) 등이다. 이들은 모두 칸트, 실러 그리고 헤겔 미학의 예술관념을 기본적으로 사용하고 있다.[3] 이러한 미술사학자들은 예술이 과거 정신활동에서의 역할과 오늘날의 정신에서의 역할을 되찾아, 하나의 해석과정을 건립하기 시작했다.

1920년대 이후, 일찍이 초기 미술사학자들이 관심 있어 했던 것들은 이미 철 지난 것이 되었다. 철학, 지각심리학, 심리분석학의 발전으로 가설과 개념이 빠르게 변화했다. 그러나 백 년 전 독일 미술사학자들이 논쟁했던 문제와 해석모형이 제공한 이론은 독일전통이나 다른 사람들에게는 여전히 근본적인 의의가 있었다.[4]

1930년대 유럽에서 발생한 정치사건은 독일의 사고체계를 훈련받았던 사람들이 영원히 미국의 대학으로 들어오게 하였다. 미국인들은 이전 본토의 전통에 대한 제한을 받지 않았으므로, 유럽의 미술사연구자들과 비교해보았을 때, 민족문화의 여러 편견들에서 훨씬 자유로웠고, 항상 더욱 넓은 각도에서 역사를 관찰했다. 이것 외에 미국의 미술사학자들은 대부분 앵글로색슨적 실증주의 전통을 교육받았다. 이는 그들을 재료 방면의 문제를 중시하게 만들었다. 유럽 사

2) 이 학과 초기 역사를 회고한 것으로 파노프스키, 「미국의 예술사연구 삼십 년」, 『시각예술의 의의』, 뉴욕, 1955년, 321~364쪽.
3) 이러한 인물들을 회고한 것 및 저작으로 M. 波卓, 『美術批評史家』, 鈕黑文, 1982년 참조.
4) 위의 책, XXIII쪽.

람들의 눈에는 이러한 문제는 마땅히 박물관이나 기술학교에서 해결하는 것이지, 대학에서 해결해야 하는 것이 아니었다. 바로 이렇기 때문에 어떤 미국학자는 20세기 초 과도하게 세밀한 증거로 논증하는 글로 각 작품의 시대와 지역에 대해 연구했다.[5] 독일미학과 실증주의의 예리함을 계승하고자 하지 않고 중국을 연구하는 학자들은 또 중국의 학술전통을 읽고, 분석하고, 해설해야 했다. 전문가뿐 아니라 아마추어에게도 그것은 참으로 어려운 사고체계였다.

20세기 초부터 2차세계대전이 끝나는 기간, 중국연구에 영향을 준 이정표들이 세워졌다. 비록 몇 세기 전 중국 물건이 이미 서양으로 들어왔고, 중국의 여행기 및 중국고전 번역서가 이미 나타났으며, 게다가 말로(Malraux)가 이름 붙인 소위 말하는 '일본주의(Japanism)'는 서양 관중들 앞에 맥락도 모르고 흉내만 내고 있었다. 중국은 서양 사람들의 시각으로 보자면, 여전히 먼 이국정서가 가득한 곳이고, 사람을 유혹하는 지방이며, 향료와 비단과 기이한 풍속이 가득한 몽환적인 국가였다. 이러한 분위기 속에서 서양의 언어로 된 가장 이른 중국미술품에 대한 체계적인 저술이 단지 도자기의 분류목록인 것은 하나도 이상하지 않다.[6] 이러한 수장가의 입장에서 출발한 저작은 당시 미국기업 소장가 가운데 무르익은 소장 취미를 알 수 있게 한다. 중국(혹은 일본) 예술품을 구입하여 새로 지은 저택을 장식했는데, 이 밖에 아시아에 대해 더욱 진지한 관심을 가진 자들은 중국이나 유럽 및 미국 시장에서 살 수 있는 예술품들을 사서 소장하기 시작했다.

이 시기 세 가지 일이 이후 중국연구에 큰 영향을 미쳤다. 1916년

5) 파노프스키의 위의 책, 328~329쪽 참조.
6) S. W. Bushell의 『동양도자』, 뉴욕, 1899년.

『중국지리고찰』은 서양 고고학 발굴작업의 과학적인 방법을 중국에 소개하는 주요 매개가 되었다. 1919년, 스웨덴 국적으로 중국정부 채광 고문이었던 안데르손(J. G. Andersson)은 중국의 석기시대 유물을 발견했다.[7] 비록 지리학자와 고대인류학자로 구성된 탐험대의 주요 관심은 사람과 땅에 대한 것이었으므로, 예술품 수집과 유적과 지층학적인 지식은 결핍되어 있었다. 하지만 안데르손은 성공적으로 서양세계에 중국은 위대한 고대문화의 국가라는 개념을 소개하였다.

중국문명이 위대한 고대문화를 갖고 있다는 한발 더 나아간 증거는 중국정부가 1928~1929년 조직해 작업한 하남성(河南省) 안양(安陽) 발굴에서 나타났다.[8] 서양과 필적할 만한 중국의 위대한 문화는 세계를 놀라게 했다. 이 발굴은 연구를 위한 가능성을 제기했을 뿐 아니라(가끔은 사고 팔기 위해서), 그것은 또 중국과 서양학자들을 단결하게 하고, 하나로 열심히 노력하여 과거의 중국을 과학적으로 관찰하게 하였다.

세 번째 이정표는 1935년부터 1936년에 걸쳐 런던 벌링턴 하우스(Burlington House)에서 성대하게 열린 국제중국예술전이었다.[9] 전시품은 미국, 영국 유럽대륙에서 수집한 것으로, 대부분 서양 사람들이 아직 보지 못한 중국에서 온 보기 드문 소장품들이었다. 이러한 몇 가지 중요한 사건의 결과로서, 이 시기 중국과 관련된 출판물이 상당히 많아졌다.[10] 대량의 중국예술을 고찰한 저작들은 광범위한 독자

7) 아마 그의 가장 유명한 저작은 만기 저작으로 『황토지의 아이: 역사 이전 중국연구』, 런던, 1923년.
8) 이 발굴의 역사는 이제에 의해 기록되었는데, 그의 영문저작 『안양』, 西雅圖, 1977 가운데 있다. 이 발견 보고서에 관해서는 통속적인 출판물과 학술적인 잡지에 모두 실려 있다. J. C Ferguson, 「安陽發掘」, 『中國科學和藝術雜誌』, 上海, 1931年; D. Buxton, 「近期考古發現之光照亮了古代中國的歷史」, 『皇家五洲學會會刊』, 上海, 1930年.
9) F. St. G. Spendlove 編, 『國際中國藝術展覽目錄』, 런던, 1935~1936년.

들을 대상으로 한 것으로, 그것은 당시 일반대중이 동양에 대한 불가사의한 호기심이 갈수록 높아지고 있음을 반영하며 이는 중국예술 과정이 학교에 개설되는 발단이 되었다. 이러한 출판물 중 대부분은 골동가적인 고찰인데, 그들은 유물과 회화를 중국 역사에서 이미 알려진 지식과 연결하려고 시도했다. 그중에서도 페놀로사(Fenollosa), 프라이(Fry) 그리고 바흐호퍼(L. Bachhofer)의 연구가 가장 영향력이 있었다.[11] 바흐호퍼는 뵐플린의 학생이었다. 그는 경전적인 모식으로 중국예술의 양식발전을 이해했는데, 그는 이러한 패턴을 예술가가 실제로 믿었다고 생각했다. 그는 시각양식 특징이 고리형으로 순환하는 개념을 강조했다. 비록 역사적 사실이 이러한 고리형 발전의 이론에 부합하지만, 바흐호퍼는 이러한 해석에 대해 충분히 설명하지 않았다.

아마 이 시기 가장 앞선 연구는 마땅히 스웨덴 학자 버나드 칼그렌(Bernard Karlgren, 1889~1978)의 저작일 것이다. 중국문헌과 기타 여러 방면의 지식에 익숙한 칼그렌은 상주(商周) 동기에 대해서 중국식의 편목(編目)을 만들었다.[12] 이 잡지는 여기서부터 시작해 이후 25년 동안 일련의 논문을 실었다. 칼그렌이 연구한 전통중국의 목록은 각 시대(朝代) 역사기록과 평행한 것으로 인접 연구성과로 편찬한 것이다. 중국사학에서 그것들은 사실의 충실한 기록으로 여겨지는데, 사학자들이 사용하는 전기와 유사한 것이다. 전통적으로 만약 사실

10) H. A. 凡德斯達弄는 1965년 가치 있는 출판물 색인을 출판하였다. 『T・L・西方中國 藝術與考古著述書目』, 倫敦, 1936~1936年.

11) E. F. 페놀로사, 『中日藝術的新紀元』, 紐約, 1912; R・福萊及其他人, 『中國藝術』, 倫敦 1925年; L・巴哈弗 『中國藝術』, 布魯塞尔, 1923年.

12) Bernard Karlgren, 「殷周的中國青銅器」, Bulletin of the Museum of Art Eastern Antiquities, VIII, 1936, 9~156쪽.

이 충실하게 기록되었다면, 그 도덕적 훈계는 말하지 않아도 자명한 것으로 여겨진다. 따라서 이러한 방법은 비교적 추상적인 개괄로 사람들이 더욱 잘 이용한다. 각 시대의 흥망성쇠의 순환, 혹은 '역사법칙'의 방법을 표현하는 규칙을 통한 이러한 방법은 당연히 그 자체의 한 세트의 역사에 대한 개괄에 도움이 된다.[13] 예를 들어 여대림(呂大臨)이 작업한 중국식의 고대문물연구가 좋은 예이다.[14] 그 의도는 문양과 명문 분류를 근거로 하여 제사의 조기형식과 문헌에 없는 기타 고대활동을 밝히려는 것이고, 역사에 기록된 것이나 혹은 다른 방면에서 알게 된 역사지식을 서로 확인하고자 하는 것이다. 따라서 기물의 출토와 양식특징은 거의 소홀히 다루어졌으며, 심지어는 거의 완전히 무시되었다.

그러나 칼그렌의 목표는 중국 전문가들과는 약간 다른 것이다. 그는 근본적으로 예술이 고대사회의 어떤 면모의 민감성을 반영한다는 것을 발견할 수 있다고 믿었고, 이러한 민감성은 문양연구를 통해 발견할 수 있을 것이라 생각했다. 그의 눈에 기물에 있는 문양은 하나의 언어였고 그 언어는 해석할 수 있다고 보였다. 역사에 기초할 뿐 아니라, 또 예술에 기초한다는 이유로, 그는 A와 B 양식이 서로 통하지 않고, 서로 구별된다고 하였다. 그의 연구방법은 처음부터 끝까지 계속 기물 및 어떻게 기물의 역사를 해석하는가에 바탕을 두고 있다. 예술품을 역사를 이해하는 보조물로 보던 전통적인 중국 사람들의 관점과는 달리 칼그렌은 예술양식은 상대적으로 자율성을 가

13) 청동 예기의 연구방법에 대한 회고는 방문의 「中國靑銅時代藝術硏究」, 『偉大的 中國靑銅時代』, 紐約, 1980, 20~34쪽 참고.
14) 呂大臨, 『考古圖』, 1092年.

지고 있다는 가정을 기본으로 한 초기 서양미술사학자들의 전통을 기초로 하였다.

제2차 세계대전 이후 20년 동안, 일부 역사적 의의를 갖춘 사건이 다시 한 번 학술발전에 영향을 주었다. 중화인민공화국은 또 고대유적을 발굴하기 시작했으며, 아울러 중문잡지에 정기적으로 이러한 발굴을 보고하였다. 이외에도 아시아 예술의 중요한 소장품은 동아시아의 대만과 일본 및 유럽, 미국에서 쉽게 접촉할 수 있게 되었고, 이들에 대해 고찰한 저작들이 계속해서 출간되어 널리 교과서로 사용되었다. 셔먼 리(Sherman Lee)의 『원동예술(遠東藝術)』(1964)은 역사고찰로서 전 아시아 예술에 대형의 모델을 제공하였다. 그가 제기한 주도적인 원칙은 시대와 지역에 따라 변화하는 예술양식은 문화의식의 좋은 예라는 것이다. 마이클 설리번(Michael Sullivan)의 『중국예술(中國藝術)』(1961)은 한발 더 나아가 예술을 사회와 정치사의 배경 아래에 놓고 토론하기 시작했으며 이러한 배경을 근거로 하여 시각양식의 변화를 해석했다. 이 두 권의 책은 모두 몇 차례 수정되었는데, 오늘날에도 여전히 광범위하게 교재로 사용되고 있다. 이러한 저작은 원시시대부터 청나라시대까지 연속된 중국 시각문화의 전통을 갖고 있다고 주장한다. 산수화와 불교조각은 특별히 중시되었는데 1960년대 미국의 미학과 관련이 깊다. 다른 학자들은 감정(鑒定)을 중시했는데, 그들은 미국에서 마치 이전의 중국과 같이 사람들에게 강조되었다. 이러한 연구는 기본적으로 귀족예술을 중시하였다.

고대중국에 대한 연구에 대해 논하자면, 제2차 세계대전 이후 바로 가장 큰 영향력을 가진 청동예술 분석의 논문이 나타났다. 막스 뢰어(Max Loehr)는 「안양시기의 청동기 풍격(安陽時期的靑銅器風格);

公元前, 1300~1028」을 발표하였다.[15] 그는 11쪽 정도의 길이에 작자가 알고 있는 미국에 소장된 작품의 양식변화 순서에 대해서 서술하였다. 그는 안양에서 발견된 것은 점으로 지배하던 계층의 '이상적' 혹은 경전적인 양식모델이라고 생각했고, 모든 청동기는 이 하나의 이상형식을 응용하여 평가되어야 한다고 주장했다. 그의 가설은 문양의 기원이 기하학 문양 및 비자연인 문양의 설계로부터 유래했으며, 이후에 재현성을 갖춘 것으로 발전했다는 것이다. 막스 뢰어의 결론은 정주 유적 발굴 전에 나온 것이기 때문에, 그는 고고학이 환경에 제시하는 것에서 도움을 얻지 못하고 있다. 비록 그의 '양식 I-V'의 구분이 많은 사람들이 청동기를 토론할 당시 틀로서 차용되었으나, 그 형식주의의 방법과 예술양식 기원의 핵심 관념은 근래에 비판을 받고 있다. 두 명의 중국인 역시 중국 초기문화의 연구에 큰 영향을 주었다. 한 명은 고고학자 이제(李濟)이고, 다른 한 명의 작가는 마르크스주의자이며, 갑골문과 청동명문연구의 선구자인 곽말약(郭沫若)이다. 이제(李濟)는 서양에서 새롭게 발흥한 고고학과 중국 전통사학 그리고 고물감정(古物鑒定)을 결합한 중요한 인물이다. 그는 학술계에 큰 영향을 주었다. 왜냐하면 그가 훈련시킨 젊은 고고학자들이 1928년에서 1937년 현장발굴에서 활약했고, 1949년 이후에 이러한 사람들은 대만에서 활약했으며, 본인도 대만에서 자주 서양학자들과 교류하였다. 그는 계속해서 원시적이고 과학적으로 증명된 자료를 사용했으며 이미 지나간 문헌경전을 사용하지 않았다. 이것은 그의

15) Max Loehr, *Archives of the Chinese Art Society of America*, 1957, 7期, 42~53쪽. 이 논문은 매우 중요하다. 심지어 1987년 논쟁을 불러일으키기도 했다. J. Elkins, 「評西方中國靑銅藝術史硏究(1930~1980)」, *Oriental Art*, ⅩⅩⅢ, 1987年 3期, 250~260쪽.

학생들에게 아주 큰 영향을 주었다. 그는 이러한 연구를 이전 사람들이 기물 특징을 근거로 분류한 것과 결합하였다. 또 과학적으로 채집한 자료를 정리하고 보존하였다. 이제가 우연히 문화인류학적 시각으로 출발한 해석 가운데, 고문화 사이에 비교 가능한 것에 대한 흥미는 원래 있던 학계의 경계를 더욱 확장시켰다. 이제의 제자 장광직(張光直)은 중국과 미국에서 교육을 받았는데, 1963년『고대중국고고(古代中國考古)』를 출판하였다.16) 이 저작에서 더욱 직접적으로 문양의 양식에 대한 연구가 강조되었다. 그것은 서양에 첫 번째로 역사 이전부터 한대까지 중국고고유적과 재료에 대한 체계적인 목록을 보여준 것이다. 중국 문명 흥기를 둘러싼 북방 핵심지역을 주제로 하고 있는데, 이 책에서 소개하는 고고학적 의의가 있는 정보는 이제까지 그 누구도 해본 적이 없었다. 최근 수정본에 장광직은 신석기시대와 초기 금속시대는 여러 곳에서 함께 발전하였다는 구상을 제시하고 있다. 그것은 근래 중국에서 발굴된 사람을 매혹시키는 다양한 새로운 자료를 반영하고 있다.17)

마르크스주의의 영향으로 인하여, 중국역사학자와 미술사학자들은 역사단계구분과 생산도구에 대해서 주의를 기울였다. 비록 사회진화 혹은 더욱 보편적인 진화에 대한 흥미는 마르크스주의자에 속할 뿐 아니라, 곽말약이 청동기 양식발전에서 해낸 위대한 연구 가운데에도 이러한 흥미가 나타나고 있는데, 그의 중국사회 변화의 초기 분석 가운데 특히 그러하다.18) 의식형태의 원인으로 곽말약의 연구

16) 紐黑文, 1963年, 參見 W. Watson, 『中國考古』, 倫敦, 1960年.
17) 張光直, 『古代中國考古』, 紐黑文, 修訂第四版, 1980年.
18) 夏鼐, 「郭沫若同志對于中國考古學的卓越貢獻」, 『考古』, 1978年 4期, 217~222쪽.

는 아직 청동기의 생산, 사용과 양식이 발생한 큰 문제에 대해서 언급하지 않고 있는데, 예를 들면 주거, 무역과 생존체계 등이다. 그러나 그것은 여전히 70년대에서 80년대까지 서양미술사학자들이 19세기 이래 유행한 방법론 모델을 대체할 새로운 사고를 찾는 것에 대한 흥미를 불러 일으켰다. 곽말약의 생산력과 생산관계에 대한 강조는 중국과 서양 모두에 환영할 만한 대조물을 제공하였는데, 그것은 전통적으로 예술이나 종교 그리고 의식형태의 다른 부분을 강조하는 것과는 다른 것이었다.

전쟁 이후, 중국회화소장에 대해 논술한 외국어 저작이 세상에 나왔다. 오스발드 시렌(Osvald Siren)이 쓴 7권의 『중국회화: 대사와 원칙(中國繪畵: 大師與原則)』은 대량의 화가전기와 더불어 회화편목을 수록했는데[19] 그것은 몇십 년 동안 쌓여온 자료 및 회화양식사와 화가 개인생활을 서로 연관시키려는 노력을 반영하고 있다. 시렌은 중국회화사와 관련된 다른 저작들도 썼는데, 그중 중국예술문헌의 번역은 오늘날에도 큰 가치를 지니고 있다.

유럽 이외의 예술세계 가운데, 중국회화와 서예는 가장 풍부한 예술형상이다. 그것들은 먼 옛날의 문물과 달라 서양학자들도 아주 많은 관심을 가지고 있다. 상대적으로 비교적 이른 시기에 중국에서는 미학 이론이 나타났는데, 사혁의 '육법'(AD 500)도 출현하였다. 이러한 원칙은 이후의 많은 세기에 쓸데없이 문장이 장황한 예술비평의 기초가 되었다. 서양의 비평 목적과 달리, 이러한 회화 분석에서는 미학과 비평의 판단을 해야 한다. 이러한 미학이론은 회화가 어떻게

19) 1956년부터 1957년에 런던에서 출판되었다.

개인의 사상과 감정을 표현하는 데 편의를 제공해야 하는가를 힘써 해설하고, 한 사람이 어떻게 옛 그림의 학습을 통해 옛것을 보존하면 서 동시에 '화의(畵意)'에 도달하가 하는 특별한 관계에 대해 강조하 며, 또 이것을 통해 회화본질의 내함을 설명한다. 이러한 원칙을 이 해하는 것은 시렌을 포함한 몇몇 서양학자들이 관심을 가지는 문제 이다. 기하학을 기초로 해서 우주체계 내의 자연질서를 관찰하려는 서양회화 이상과 완전히 달리, 중국화가들이 추구하고자 하는 바는 어떤 넓은 면에 점과 선의 체계로 대상세계를 분배하는 것이다. 중국 식의 해석모델은 예술의 잠재력 및 전기 자료의 토론을 불러일으켰 으며, 이후 토론에서는 또 사람과 사승관계에 대해 한도 끝도 없이 증거를 찾게 되었다.[20] 중국회화사학자들은 그림 속에는 고정적인 의의가 있다고 가정하는데, 그들이 기록한 '사실'은 사람들에게 발견 되고 증명될 것을 기다리고 있다고 했다. 그와 같이 선택행위를 통해 서 기록된 "사실"은 인식될 수 있으며, 동시에 이것은 간단한 연구를 위해서가 아니라 다른 목적이 있는데, 그것은 바로 철학적인 진리를 환기시키는 것이다.[21] 그는 미술사학자의 임무는 역사적인 테두리 안에서 어떤 예술형식의 내재적 발전을 꺼내 보여주는 것이라고 믿 었다.

이 시기 아시아 예술을 주제로 한 주요한 잡지들로는 *Archives of Asian Art*(뉴욕, 1945~), *Artibus Asiae*(1947~), *As Orientalis*(워싱턴, 1945~),

20) 회화의 다른 연구방법론에 대한 흥미로운 토론에 대해서는 O. Hay, 「有關中國藝術的几个古典主義問題」, *Art Journal* 48卷, 1988年 1期, 26~34쪽.
21) O. Siren, 『中國人論繪畵藝術』, 倫敦, 1936年. 중국화론의 번역과 평론은 시양에서 L. Binyon, 『龍翔』, 紐 約, 1911年에서부터 시작되었다. 그 후 많은 사람들이 이 일에 일하고 있다. 주요한 인물로는 W. Acker, 『唐以前及唐代論畵文獻』, 雷登, 1954年. 최근의 중요한 논술로 S. Bush & C. Murch, 『中國藝術里論』, 프 린스턴, 1983; S 布什와 石少音(音譯), 『中國早期論畵文獻』, 케임브리지, 麻省, 1985年.

Oriental Art(옥스퍼드, 1948~1951)과 *Bulletin of the Museum of Far Eastern Antiquities*(스톡홀름, 1929~) 등이 있다. 이러한 정기간행물과 같은 시기 건립되기 시작한 아시아예술 연구생 과정은 아시아문화를 이해하려는 서양인들의 노력과 진지함을 보여준다.

1960년대부터 시작해 선구자적인 칼그렌, 시렌 및 이후에 나온 작자 알렉산더 소퍼 등 보다 젊은 사람들이 출판 작업을 계속하였다. 동양의 혈통을 가지고 서양에서 교육을 받은 학자들, 예를 들어 방문과 이주진 역시 미국 교사의 행렬에 가담했으며 오늘날에도 계속 학생들을 지도하고 있다.

이 사람들의 저작들은 중국화가들에 대한 우리의 지식을 순수화시켰으며, 아울러 첫 번째로 영어로 된 이미 알고 있는 회화의 완전한 연구논문을 제공하였다.[22] 다른 사람으로 예를 들어 유명한 제임스 캐힐(James Cahill)도 회화의 시대별 전통을 고찰하기 시작했다.[23] 그리고 설리번은 산수화의 기원 문제에 대해 고찰했고,[24] 방문 및 그의 학생들은 중국전통의 감정과 서예문제를 중시하여 토론했다.[25][26] 이러한 고찰은 지나간 십수 년의 도상지(圖象志) 모델을 추구했는데, 더욱 세밀하고 정밀하고 정확해져서 보다 많은 정보를 제공했다.

중국예술에 관해 흥미를 갖고 있는 학생들을 포함해, 이후 미술사를 연구하는 학생들은 이전 몇십 년과는 완전히 다른 지능(智力)과

22) R. Edwards, 『石田; 沈周 藝術 研究』, 워싱턴, 1962.
23) 캐힐의 저작은 일반적인 고찰에서부터 시작하는데, 『中國繪畫』, 뉴욕, 1960년. 이어 방향을 바꾸어 송대부터 명의 각 시대별 연구를 하였다. 다른 어떤 미국 연구자보다 캐힐은 배경연구와 양식해석 및 도상지(圖象志)의 방법을 몇십 년 동안 계속 고수하고 있는데 몇십 년 동안 미술사연구에 그의 영향은 크다.
24) 『山水畫在中國的誕生』, 버클리, 1961년 및 그 이후 약간 수대와 당대 등 초기회화의 저작을 남겼다.
25) Marilyn, 沈福(音譯), 『鑿定研究』, 프린스턴, 1973.
26) 예를 들어 1980년 봄 메트로폴리탄박물관에서 열린 '偉大的中國靑銅器時代'가 미국에서 전시되었다. 중화인민공화국 및 대만의 관계자는 처음으로 만났는데, 그들이 논쟁한 것은 방법론과 관련된 것이었다.

정치의 경기장으로 들어오게 되었다. 중화인민공화국과의 교류 프로젝트는 중국과 서양 학자들이 모이는 것을 가능하게 하여, 서로 방법론의 문제를 논쟁할 수 있었으며 정보도 교환할 수 있었다.[27] 이 시기 미국은 사회와 정치질서가 문란하여 불안정한 상태였는데, 이러한 상황은 지나간 모든 방법론에 대한 새로운 검증을 불러일으켰다. 어떤 사람은 엘리트주의에 대해 반발했고, 어떤 학자들은 남성예술가들을 중시하는 것과 혁혁한 귀족 후원자와 소위 '엘리트' 예술의 융통성 없고 불합리한 규율에 대해 반발했다. 전국적으로 지방의 크고 작은 세미나에서도 사람들은 미술사학자들이 마땅히 어떻게 역사를 써야 하는가를 토론했는데, 전통미술사 분류와 방법론은 비난을 받았다. 그리고 새로운 예술의 유형에 대해 연구를 시작했는데, 예를 들면 여성예술가, 원파(院派) 예술가, 풍속화, 인물화와 민간 회화의 연구가 이제 막 힘차게 발전하고 있다. 관련된 전시는 중국예술과 고고학적 지식을 간단명료하고 알기 쉽게 하였다. 그 가운데 어떤 전시는 유명하지 않은 비주류 지역 예술가들에 대해서 소개하기도 하였다. 이러한 유행은 일시적인 대중주의 개념과 동일한 의도를 갖고 있는데, 다시 말하면 예술 연구에서 꼭 새로운 것이나 미학적으로 견줄 수 없는 유일한 것을 대상으로 할 필요가 없다는 것이었다. 사람들은 이와 같이 유행적인 분석 기법은 가장 낮은 단계의 형식주의 분석이거나 예술의 영향력에 대한 관심 부족으로, 현재의 임무에 대응하기 어렵다는 것을 발견하였다.

문화와 사회의 힘은 예술의 새로운 가설을 만들어내어, 미술사와

27) 예를 들어 주 23을 보라. 또 M. Powers, 「漢代中國的藝術趣味, 濟和社會秩序」, 『美術史』, 1986年, 第9期, 3쪽.

일반사학 사이에 존재하던 일정한 힘의 균형을 깨트려버렸는데, 특히 1970년대 말기와 1980년대에 그러했다. 비교적 새로운 연구는 때때로 예술품은 한 가지 문화사건이라는 가설(물질문화는 과거의 행위가 현재 보존되어 있는 것이다)에서부터 시작하는데 가장 성숙한 예술과 사회 연구는 예술을 역사 속에 놓고 예술로서 역사를 토론하는 연구이다. 물질문화에 대한 연구는—특히 고고 자료를 근거로 하는 연구는—고급예술과 통속적 대중문화 예술품을 동시에 분석하여 이러한 예술의 문화 속에서 생산된 것으로부터 둘 사이에 공통으로 응집된 의식형태의 내용을 찾아야 한다.[28] 몇몇 미술사학자와 다른 인문학자들이 합작해서 쓴 새로운 학제적 저술에서는(비록 특별히 중국예술을 연구대상으로 한 것은 아니지만), 역사학자의 필요와 가치관은 그들이 과거를 인식하는 근거가 된다고 가정했는데, 역사 문헌 가운데 상상력이 풍부한 행위는 예술작품보다 적지 않다고 인식되었다. 따라서 그들은 간단한 역사 인과관계론에서 벗어났다. 그들의 눈에 사학가의 임무는 비평적인 것이었다. 그들은 과거에 발생한 것을 시도하지 않았으며, 회고의 행위를 극화시켜 작품 속 새로운 의의를 해석하려 하였다.[29]

　중국미술에 관심이 있는 사람들은 늘 과거 혹은 오늘의 유물에서 어떤 인상을 받고 미술사학과에 들어오게 된다. 오늘날 대부분의 미국 석·박사 교육과정은 연구방법론을 강조한다. 학생들은 반드시 다른 학과의 지식을 학습해야 하는데, 예를 들어 역사, 문학, 인류학,

28) Katheryn M. Linduff와 許綽云, 『西周文明』 第九, 十章, 뉴 해븐, 1988.
29) W. Corn, 「成長: 美國藝術史學」, Art Bulletin ＬＸＸ, 1988年 第2期, 이 문장은 근래 미국미술사연구의 학술경향에 대해서 회고하고 있다.

고고학, 심리학, 철학 등이다. 이러한 모든 교과과정은 석·박사들이 영어와 고대 중국어, 그리고 종종 일본어와 독일어를 공부하고 또 유려하게 사용할 것을 요구한다. 대부분 교과과정은 학생들의 구체적인 장점에 근거해 제2영역의 지식을 습득할 것을 요구하는데, 예를 들어 일본, 인도 혹은 다른 지역의 미술사이다. 미술사학과는 또 대학의 다른 학과 선생님들을 초청하기도 하고, 박물관 혹은 기관의 방문학자들에게 과목을 개설하기도 한다. 이러한 석·박사 교육과정에서 전공 방향은 교수의 전공과 연구 분야에 의해서 결정된다. 대부분이 회화에 집중되어 있는데, 극히 적은 사람이 선사시대, 청동기, 서예와 건축을 연구한다. 신입생 가운데는 영어를 잘 하고 영리한 사람은 재정적인 지원을 받기도 한다. 그러나 영어를 일상용어로 사용하기 1년 이전에 신입생이 조교를 맡는 일은 거의 허락되지 않는다. 입학 경쟁률 또한 매우 치열한데, 특히 비교적 큰 대학의 경쟁률은 아주 높고 매해 많아야 2~3명이 중국미술을 연구할 기회를 얻는다. 본문 부록에 있는 미술사학과는 모두 한 명 이상의 중국미술 전문가가 있는 대학으로, 숫자는 이 학과에 있는 아시아 미술전문가의 숫자이다. 더 많은 중국미술전문가를 갖춘 학과는 매우 적다.[30]

30) 역자 주. 이 자료는 현재와는 차이가 있다. 자세한 자료는 각 대학의 홈페이지를 찾아 참고하면 좋겠다.

부록

캘리포니아대학교 버클리분교(University of California, Berkeley), 미술사학과, 아시아 전문가 3명.

캘리포니아대학교 로스앤젤레스분교(University of California, Los Angeles), 미술사학과, 아시아 전문가 3명.

시카고대학(University of Chicago), 미술사학과, 아시아 전문가 3명.

콜롬비아대학(Columbia University), 미술사학과 및 고고학과, 아시아 전문가 3명.

코넬대학(Cornell University), 미술사학과, 중국 전문가 1명.

하버드대학(Harvard university), 미술사학과, 아시아 전문가 3명.

인디애나대학(Indiana University), 미술사학과, 중국 전문가 1명.

아이오와대학(The University of Iowa), 미술 및 미술사학과, 아시아 전문가 2명.

캔자스대학(Kansas State University), 미술사학과, 아시아 전문가 2명.

미시간대학(University of Michigan), 미술사학과, 아시아 전문가 4명.

미네소타대학(University of Minnesota), 미술사학과, 아시아 전문가 1명.

뉴욕대학(New York University), 미술사학과, 아시아 전문가 2명.

오하이오대학(Ohio State University at Columbus), 미술사학과, 아시

아 전문가 2명.

오리건대학(University of Oregon), 미술사학과, 아시아 전문가 2명.

펜실베이니아대학(University of Pennsylvania), 미술사학과, 아시아 전문가 2명.

피츠버그대학(University of Pittsburgh), 미술사학과, 아시아 전문가 2명.

프린스턴대학(Princeton University), 미술사학과, 아시아 전문가 3명.

남가주대학(University of Southern California), 미술사학과, 중국 전문가 1명.

스탠포드대학(Leland Stanford Junior University), 미술학과, 아시아 전문가 3명.

텍사스대학(University of Texas at Austin), 미술학과, 아시아 전문가 2명.

버지니아대학(The University of Virginia), 미술학과, 중국 전문가 1명.

워싱턴사립대학(Washington University in St. Louis), 미술 및 고고학과, 중국 전문가 1명.

워싱턴대학(University of Washington), 미술사학과, 아시아 전문가 2명.

예일대학(Yale University), 미술사학과, 아시아 전문가 2명.

林嘉琳(Katheryn M.Linduff), 「美國的中國美術史研究概況」, 『美術』, 1989. 5期.

이 글은 영어로 발표된 논문을 중국어로 번역해 실은 것이 아니라, 저자의 영어 논문을 葛岩이 번역하고 번역한 글을 다시 중국 잡지에 실은 것이다. 본문 몇 곳이나 각주는 어색하지만 번역본 그대로 놓아 둘 수밖에 없어 아쉬웠다.
(역자)

서양 중국회화사연구 특론

제롬 실버겔드(Jerome Silbergeld)
미국 프린스턴대학교 교수

현재 중국대륙과 대만, 홍콩, 일본 혹은 서양의 중국회화사연구는 문화와 지역 그리고 상황이 각기 다르기 때문에 이 분야에 대해 전면적이고 개괄적인 논술을 하기는 상당히 곤란하다. 비교적 완전하게 동아시아 전통 문화와 사회배경을 가진 지역에서 회화사 연구는, 천 년 정도 역사를 가진 전통적인 편년사 관념과 모델을 줄곧 사용했는데, 이러한 연구방법은 갈수록 적어지고 있다. 대륙에서 새로운 연구방법의 형성은 주로 마르크스주의의 영향을 받았다. 마르크스주의의 초점은 예술의 사회적 요소에 집중한다. 그러나 아직 완전한 체계를 갖춘 마르크스주의적 분석은 나오지 않았다. 서양에서 중국회화를 연구하는 대부분 사람은 스스로 그림을 그리지 못한다. 조금 나은 상황이라고 해야 약간의 서예를 할 뿐이며, 어떤 사람도 감히 중국문화의 핵심을 이해하는 엘리트라고 하지 못한다. 그리고 서양에서 중국문화에 대한 배경의 이해는 완전히 알기가 힘들다. 따라서 문화를 뛰어넘는 교류의 수요를 위해 그것에 적합한 독특한 연구가 이

미 나왔는데, 그것이 바로 한학과 유럽예술사의 문제와 방법을 서로 결합한 것이다. 회의론적 분석법에 의심을 갖거나 중국 전통에 대한 편견을 배제한 서양의 이러한 분석방법은 회화작품에 대한 이전의 제작연대와 귀속을 새롭게 정하고, 새로운 양식분석방법을 제공했으며, 아울러 중국회화의 이론과 내용 및 사회문화 기초를 고찰하기 위해 더욱 새롭고 객관적인 증거를 준비하고 있다.

이런 서양의 방법은 서양 자체의 중국회화연구를 형성하였을 뿐 아니라 현대 중국과 일본에서도 영향력이 증가하고 있다. 물론 최근 중국과 일본의 연구가 중국회화사를 이해하는 데 아주 큰 공헌을 하고 있고 그들의 한학 기술도 비교할 수 없이 높지만, 이 논문에서는 서양의 연구, 특히 영어를 기본으로 하는 논문들을 기초로 하였다. 이 논문에서 가장 흥미 있는 점은 개별적인 예술가나 화파 혹은 한 시기의 특별한 결과에 있는 것이 아니라, 근래 학술연구의 실질적인 발전에 있고 아울러 이러한 발전의 상호교차적인 특성을 어느 정도 강조했다는 점이다. 현대 중국회화의 급격한 변화의 특징에 대해서는 아직 이 문제에 대한 전문적인 연구가 부족한 관계로 그 내용은 포함하지 않았다. (그러나 이 방면의 연구로 아래와 같은 논문을 참고할 수 있다. Sullivan, 1959; Kao, 1972; Soong, 1978; Li, 1979; A. Chang, 1980; Laing, 1984 and manuscript; Woo, 1986; Cohen, 1987; Silbergeld, 1987a; Ellsworth forthcoming; Croizier forthcoming; Nagin forthcoming) 이 논문은 네 부분으로 나뉘어져 있는데 사실상 서로 불가분의 관계다. 즉 양식연구, 이론연구, 내용연구와 관련된 상황 및 후원의 연구이다.[1]

1) 이 논문이 따른 원칙은 고인이 된 제임스 J. Y. Liu(1975: 21)가 이미 이 특론 시리즈에서 명확히 지적한 것으로 상황은 아마 명백하겠지만, 여전히 설명이 필요한 것은, 이 개관은 단순한 문헌목록이 아니므로 상

1. 양식연구

송 이전 회화의 고고학적 발견

1949년 이후 중국 대륙에서 빠른 속도로 발전한 고고학 활동은 연구를 위한 부수적인 자료를 제공하는 것을 훨씬 뛰어넘었다. 그것은 이미 엄청나게 많은 새로운 자료를 제공했는데, 이전 사람들이 대부분 거의 알지 못하는 영역의 것이었다. 많은 옛날의 가설은 끊임없는 도전에 직면해 있고, 각종 기본 문제의 새로운 생각의 제시도 끊임없이 강한 지지를 받고 있다. 많은 경우 출토된 작품은 이전 빈약한 문헌에서 비롯된 전통적 주장과 접근을 다시금 증명하게 하였으며 또 그것들은 자주 새로운 결론과 견해를 이끌어 내었다.

처음으로 발견된 상 말기의 벽화조각은 이후 전형적인 것과 재료와 기법이 거의 같다(참고 Chung-kuo K'o-shüeh yüan). 중국화의 전통은 현재 안전하게 다시 천 년을 거슬러 올라갈 수 있는 증거를 갖게 되었다. 그러나 아직 이 방면에 더욱 많은 부분들이 결여된 상황이고, 이 발견은 단지 다른 재료들 예를 들어 청동기 표면상의 문양과 양식적으로 유사한 점이 있는 것 등에서 상주시대의 회화를 새롭게 구성해보는 데 큰 자극을 준다(이 발견 이전에 시험적으로 연구한 것으로, Yüan, 1974). 새롭게 출토된 중요한 가치가 있는 회화는 전국시대와 한대 초기에야 출현한다. 그러나 이러한 작품의 평범하지 않은 기교와 구성능력은 적어도 이전에 인식하던 것보다 6세기나 빠른

세한 논술을 할 수 없다. 다만 요점은 대표할 만한 경향을 띤 논문을 중점으로 놓는 것에 있다. 따라서 거론되지 않은 논문은 결코 무시한 것이 아니다. 그리고 거론한 논문도 꼭 정설이라고 할 수는 없다.

것이다. 이것은 한발 더 나아가 중국회화의 일맥상통하는 유구한 전통을 예시한다. 그 양식과 내용 두 가지 방면에 대해서 이미 상당하고 가시적인 연구가 있다(예를 들면 Bulling, 1974; M. Fong, 1976; Loewe, 1979; James, 1979; Silbergeld, 1982~1983; Thorp).

초기 중국 산수화의 재현에 대해, 최근 중국 변경지역 예를 들어 이시크(Issyk)와 아라구(Alagou)의 흉노 묘에서 출토된 유물에서 유목민 예술이 주 말기에서 한 초기 예술에 영향을 준 새로운 특수성을 찾게 되었다(참고 Jacobson, 1985). 이러한 발굴은 중요한 변방 유목민족이 중국에 영향을 주었을 각종 가능성의 연원을 제시해주는데, 그 지점은 중국 본토와 더욱 가까운 것으로 이전에 보편적으로 인식하던 아케메네스 예술(Achaemenid art)이 아니다. 이 새로운 자료 역시 어떤 교차문화를 표명하는데, 즉, 한족과 변방족의 배경 속에서 중국 초기 산수화 관념의 가치를 다시 검토하게 한다. 그러나 설리번(Sullivan 1953, 1962)에 의하면 초기 산수화 양식 및 관념은 본토 연원의 영향이 우세한데, 특히 중국남부 초나라 영향으로부터 온 것이 강하며, 이것은 최근의 발굴로서 확인되었다. 가장 사람의 주목을 끄는 것은 마왕퇴 1호묘에서 출토된 서한 칠관인데, 아쉽게도 그것은 서양 언어로 아직 깊이 있게 연구되지 않았다.

인물화 부분에서 현재 출토된 것들은 이미 우리를 충분히 놀라게 할 가능성이 있다. 즉, 초기 남북지역성 양식의 발흥에 대한 것인데, 그러나 이런 연구는 아직 좀 기다려야 한다. 육조시대에서 당대의 인물화에 관한 많은 사례 가운데 출토된 작품이 이미 임본으로 전해지는 경우가 있는데, 초기 저명화가와 관련된 시각형상의 가능성이 있을 것이라고 쓰고 있다(Soper, 1961; Laing, 1974; M. Fong, 1984). 그러나

그들의 실제 연대는—어떤 것은 생각보다 훨씬 빨라, 심지어 이러한 화가 본인보다 더욱 빠르다—저명화가들이 일으킨 작용에 대해 전체적인 새로운 평가를 필요로 한다. 전통적인 방법으로 이야기하자면 이러한 종류의 양식은 대가들이 창조한 것이다. 이 제목의 연구 및 이와 관련된 초기 출토된 작품 내용은 이 논문의 뒤에서 토론한다. 한대로부터 당대에 이르는 출토품의 사용연료에 대한 세 가지 흥미로운 연구가 나왔는데, 이것은 이 시기 및 이후 심각하게 경시한 부분이다(Glum, 1975, 1981~1982; M. Fong, 1984).

설리번의 연구(1962, 1980)는 이 시기에 대해 가장 좋은 개괄을 보여준다. 그리고 그의 육조회화에 대한 뛰어난 연구는 새로운 발견이 어떻게 빠른 시간 내 오래된 연구를 대체하는지를 보여준다. 보스턴 미술관은 출토된 예술품이 어떻게 이 미술관의 특수 소장품과 서로 상관이 있는지 좋은 모델 역할을 하고 있다(Fontein and Wu, 1973).

당나라 이후 묘실벽화의 중요성은 이미 감소한 것 같다. 그러나 이러한 인상은 아직 충분한 증명이 필요하다. 왜냐하면 이것과 동시에 날이 갈수록 중요해지는 권축화는 묘에 수장되는 경우가 거의 없기 때문이다. 물론 양장애(梁庄愛)는 40개 금나라 벽화를 색인으로 만들어서 설명하였다. 그러나 이 작품 및 유사한 작품은 일반적으로 높은 심미적 가치가 없다. 따라서 아직도 사람들의 주의를 끌지 못하고 있다. 송 황릉은 아직 발굴되지 않았으며 현재 있는 송, 요, 금 묘실벽화에 대해선 여전히 양장애가 한 것과 같이 그 시대 물질문화의 재료로 연구하거나, 혹은 연대를 확정할 때나 더욱 좋은 작품을 설명할 때 참고물로 연구한다(예를 들어 Rorex, 1973, 1984). 혹은 이러한 묘실벽화는 참관하는 것이 불가능하고, 질이 좋지 않은 도판만이 연

구에 제공되기 때문에, 단지 요나라 그림양식의 윤곽선을 찾으려 하는 연구가 있을 뿐이다(Johnson, 1982).

당 이후 권축화 발굴에서 몇 가지 중요한 예가 전한다. 요대 귀족 부녀의 묘에서 출토된 아름다운 부장품에 두 폭의 축이 우리들의 회화사 지식을 크게 열어주었다. 그 가운데 한 폭은 그림 가운데 사람이 있는 산수화로 10세기에 거의 사라진 산수화의 양식을 볼 수 있다. 이 양식은 현재 10세기경 양식으로 생각되는 부분을 보여준다(Vinograd, 1981). 그리고 도가 선경이 장례 가운데 작용을 하는 것을 볼 수 있다(Cahill, 1985). 작품의 다른 한 폭은 새, 토끼, 꽃, 대나무 등을 그린 것으로 화조화가 하나의 화재로 완전히 정립되기 이전의 초기상태의 것이다. 그 묘장 상황은 제재 속에 어떤 종교적인 의미가 있다는 것을 암시한다. 그러나 그것이 실제로 종교적인 의미를 암시하는 것인지는 시간을 두고 검토해 보아야 한다. 새와 꽃을 제재로 한 그림의 해석에 있어서 그 이론의 근거는 클라인이 일본 불교화의 연구에 응용한 것을 참고할 수 있다(Klein, 1984).

송나라와 송대 이후 회화 상황은 1970년대 중기 이래 대륙의 소장품이―그중 많은 것이 공립 박물관 소장품―세상에 공개되었는데, 이들은 출토된 문물만큼이나 큰 영향을 주었다. 그러나 이러한 영향은 일반적으로 더욱 특정한 문제와 관련되어 있다. 그것은 초기작품의 발견과 같이 모든 예술사 연구 기초에 영향을 미치는 것은 아니다. 이런 지극히 넓은 범위를 개괄적으로 설명한다는 것은 거의 불가능하지만, 본문에서는 관련된 상황을 언급하려 한다.

송나라와 송 이후 회화의 감정

　송대 및 송대 이후와 관련된 대부분의 연구는 초점이 회화작품 감정에 있었다. 중국에서 유전되는 임본에 대해, 이전에 귀속되었던 작가나 많은 중국화의 연대에 대해 분명히 새롭게 평가해야 한다. 특히 제발이 비교적 빠르거나 중요한 작가의 작품에 대해서는 더욱 그렇다. 예를 들어 방문이 쓴 "중국고대, 정성을 들여 임모(즉, 어떤 속이려는 의도가 없는 임모) … 결코 형식에서만이 아니라, 예술에서 지극히 필요한 형식이었다. 그것은 서화진품을 복제하는 유일한 방법이었고, 아울러 복제로서 세상에 전하게 되며 그것을 영원히 보존하게 만들었다(Fong, 1962: 95)." 중국에서 모방 역사의 중요성은 각종 형식을 통해 나타난다. 예를 들어 원작을 모사하는 것(摹), 원작과 거의 유사하게 닮은 것(臨), 일정한 화가의 양식으로 모방하는 것(仿), 의도적으로 위작을 만드는 것(造) 등, 현대의 복제기법과는 달리 중국의 임모품은 때때로 곡해로 이끄는데 원작 및 그 시대가 불일치하는 것이다. 여기에 대해 방문은 "이러한 변화는 '실수'나 '오해'가 아니다. 그것과는 상반되게 그들은 임모자가 의도적으로 표현한 개인적인 양식이다. 즉, 비교적 원작과 꼭 닮은 임본일지라도 부지불식간에 임모자 시대의 특징을 드러내기 마련이다(Fong, 1975)." 중국인이 보는 모방의 발전과정은 예를 들어, 에릭 쥐르허(Erik Zürcher)가 실증한 것처럼 "단지 미불(1052~1107)과 12~13세기 그의 추종자들의 저작에서 비로소 진위감정을 예술비평의 기본 문제가 되게 하였다(Zürcher, 1955: 141)." 어쩌면 우리는 이 문제에 대한 중국인의 무관심에 대해 지나치게 강조했는지 모른다. 그것은 중국인들에게는 서

양학자들처럼 그렇게 중요한 문제가 된 적이 없다.

1940년대 후반부터 시작해, 서양의 박물관들은 20세기 초부터 수장해온 '송', '원'대 회화가 실질적으로는 명대 혹은 청대의 것이라는 것을 인식하기 시작했다. 학자들도 동시에 이로 인해 생기는 곤혹스러운 점을 인식하기 시작했고—즉, 확실하게 어느 시기의 작품인지 알 수 없고, 누가 그린 것인지도 모르는 것을 가지고 어떻게 진실된 중국회화사를 알 수 있단 말인가—이러한 곤경은 연대를 정확하게 추정하여 새롭게 가치를 평가하는 일이 그 어떤 작업보다 중요한 일로 여겨졌다. 회의론, 심지어 비관주의가 이전에 받아들여지던 전통적인 연대법과 귀속시키는 방법을 대체하였다. 오늘날의 입장에서 보자면 페놀로사(Ernest Fenollosa)가 1912년 쓴 『중국과 일본예술의 시기』는 서양에서 동아시아 예술사를 논한 가장 이른 시기의 책이다. 이 책에 실린 도판에 기입된 작품연대는 현재 하나도 그 시대와 일치하는 것이 없다. 마치 현재 권위 있는 감정가 부신과 왕묘연(王妙蓮, Marilyn Wong-Gleysteen)이 쓴 것과 같이 "여러모로 검증 없이 승인했던 것이 걷잡을 수 없는 의심이라는 전염병으로 대체되었다. 따라서 학자들이 전해 오는 일련의 회화작품 혹은 서예작품을 보고, 열에 아홉은 모두 가짜라고 하고, 그 가치를 낮게 보는데, 이것 역시 좋지 않은 경향이다(1973: 16)."

어떻게 다시 정확하게 작품의 작자 및 시대를 귀속하는가 하는 과정은 뢰어(Max Loehr)가 이미 명확하게 그 곤경을 표현하였다. "진위문제는 진정한 역설을 낳았다. (1) 양식의 지식이 없다면, 우리는 어떤 작품의 진위를 판단할 방법이 없다. (2) 진위를 정말 결정할 수 없다면, 우리는 양식의 개념 또한 성립시킬 수 없다. 이러한 상황에서

우리는 어떻게 이것을 돌파해야 하는가?(1964: 187)” 셔먼 리(Sherman Lee, 1948)와 롤랜드(Benjamin Rowland, 1951)는 이 문제에 대해 처음으로 의식하기 시작한 학자들이다. 셔먼 리의 연구는 1955년의 「계산무진(溪山无盡)」인데, 중국화에 관련된 첫 번째 전문적인 논문이다. 이 논문은 방문과 합작한 감정방면의 첫 번째 개별적인 논문이다. 이후 계속되는 방문의 논문은 중국전통의 감정방법과 다른 길을 갔다. 전통 방법은 전부 시각적 주의력을 필법에 집중시키고 있으며, 범주를 의지해 결정한다(모종의 필은 어떤 기준으로 그림을 그린다). 평가의 형식은 매우 주관적이다(예를 들면 기운이 강하다, 혹은 기운이 약하다). 회화형상 자체 외에 재료(낙관, 인장, 제발과 저록)도 전통감정에서 중요한 작용을 한다. 그러나 도장이나 낙관도 그림처럼 쉽게 임하거나 방하기 쉽고 혹은 위조하기도 쉽다. 따라서 그것들에 대한 신뢰도 감소되었다(참고 Fong, 1962: 98; 1960, 1963; 1969: 184~89). 방문의 연구는 서양의 방법을 수용하고, 샤피로의 좋은 논문 「양식」을 인용하여 전통방법이 회화형식의 결구 특징으로 대체되어야 한다는 것을 강조했다. 예를 들어 작품 지평면의 연관성, 공간이 뒤로 물러나는 모식, 각종 필법의 조직방법(Fong, 1963: 75; Schapiro, 1953) 등은 임모자가 비교적 적게 주의를 기울이는 예술가의 가장 민감한 부분으로 즉각적으로 느끼는 감각 이외의 각종 요소에 대해 더욱 관심을 두고 있다. 방문은 롤랜드(1951: 5)처럼 유럽의 옛 미술 중 고전과 바로크 양식의 순서로 중국회화의 단대 문제를 처리할 가능성을 포기했다. 비록 뵐플린의 일정한 기초가 여전히 존재하지만, 그것을 대체하기 위한 하나의 방안으로 방문은 일련의 의심할 여지가 없는 '기준작품(Prime objects)'들을 제시하여(쿠블러에게 영향을 받은 개념

들이다) 작품의 성격을 정하고 될 수 있는 한 고고학적 증명과 연대측정을 통해 작품들의 시대를 판단하는 기초로 삼았다(Fong, 1963: Kubler 1962; 및 방문 1969년 '기준작품'의 예). 이런 '기준작품'은 반대로 또 중국 특유의 '시대양식'을 구별하는 경계선을 제공했다. 방문의 노력은 일종의 종합예술사 방법으로 성장하는 것을 유도했다. 그는 한학 방법과 전통 감정의 기교적 지식을 배척하지 않았다. 그러나 주요한 것은 여전히 서양에서 발전한 양식분석에 의존하고 있다. 그의 시대양식의 가장 명확한 경계선은 최근 저작 『심인(*Images of the Mind, 心印*)』에 있다(Fong ed., 1984). 이 책은 일련의 연대를 기입하지 않은 송대의 화가를 수록했는데, 각 작품은 모두 대략 50년 정도를 한 시기 양식 범위로 하였다. 그는 대담하게 중국산수화의 각종시기를 재현의 시기(한대에서 송대), 서예화의 자기표현(원), 부흥의 경향(명대의 초 중기), 종합적인 단계(명 말기 청 중엽)로 나누었다.

이전을 회고해 보면 지금 학자들은 이런 방법은 자명하다고 생각할 수 있다. 그러나 이 연구방법은 서양뿐만 아니라 아시아에도 광범위하게 전파되어 영향을 주는 것을 보면 하나의 증명이라고 할 수 있다. 내가 소개한 양식분석의 저작 『중국회화양식: 재료, 화법 및 형식법칙』(1980a)은 이러한 방법을 이용해 더욱 정확한 작품묘사의 근거를 제공하려고 시도하고 있다. 물론 시대양식의 개념은 중국미술사학자들의 입맛에 다 맞는 것은 아니다. 비록 완전히 이 개념을 거절하지 않더라도 뢰어(Loehr)는 "'송나라의 회화'는 추상인데, 확실히 실제로 존재하지 않는 것으로, 이러한 작품은 아주 복잡한 것을 대표한다. 그래서 사람들이 이러한 작품들에 대해 연구할 때, 곧장 몇 가지 큰 분류가 생긴다. 따라서 '송'을 몇 개 혹은 아주 많은 '송'

으로 나눌 수 있다"고 쓰고 있다(1964: 192~93). 사실상 시대 양식을 근거로 해 몇 개의 큰 시대로 구분하는 것이 가장 적합한 것으로 보인다. 오늘의 눈으로 보면 이러한 시기는 마치 송대나 명대처럼 서로 완전히 다르다. 그러나 날이 갈수록 줄어드는 시간단위까지 고려하고, 특히 이 시기 내의 서로 다른 양식에 대한 지식이 점점 더 증가해갈 때, 시대 양식의 신빙성은 어떠하겠는가? 이 문제는 후기에 다다르면 더욱 첨예하게 대립된다. 화가들이 지나간 시대의 양식들을 폭넓게 복습하여 어떤 때는 사람의 눈을 미혹시키는 다양한 양식을 만들었다.

시대양식의 개념은 사람들에게 희망을 준다. 즉, 어느 날 하루 연대가 적혀 있지 않은 중국 권축화에 상응하는 시간을 제시해줄 수 있다. 이것은 역사규율의 존재와 시각자료가 어느 정도 예언적 성격을 갖고 있음을 기초로 한다. 그러나 여기에 어려움이 있다는 것을 발견한 깊이 있는 몇 안 되는 연구 가운데 제임스 캐힐의 청대 화가 원강(袁江)에 대한 연구가 있다(1963~1968). 그는 원강의 회화양식 발전에 있어 이러한 종류의 예측을 할 수 없다는 도식을 발견했다. 캐힐은 정리하여 다음과 같이 말했다. "이러한 분명한 변이가 한 화가의 작품 속에 존재할 수 있어, 그 양식의 기본 특징을 흔들 때, 만일 어떤 한 유파 혹은 전체 회화사에서 이와 유사한 어떤 큰 공통점이 있다면 그 실수는 자멸을 불러오는 것이다(1963~1968, 6: 212)." 캐힐은 또 후기 중국화풍이 받아들인 복합영향에 대해 기록했다. 이러한 화풍엔 당시의 양식(시대양식)도 있고, 또 화가들이 "스스로 전대 대가들의 작품을 모방하는" 양식(비교적 초기의 시대양식)도 있다. 따라서 이러한 모방은 동시대의 모방이 있을 뿐 아니라―즉, 미

술사학자들이 이야기하는 '시대양식' 같은-수평적인 선상에, 또 '연쇄 시리즈'(쿠블러의 개념)를 통하여 특수하게 전승되는 것도 있는데, 창시자의 앞뒤 맥락으로 되돌아간 것도 있다. 이러한 독립적인 '연쇄 시리즈'의 작품과 비교적 큰 범위의 편년식 발전-즉, 이미 알고 있는 한 작품이 미술사에서 확실한 좌표를 결정하는 것- 사이의 곤란함을 조율하는 데에 후기 중국회화사 연구에서 미술사 공식과 충돌하는 부분이 많다(Cahill, 1978: 81).

비록 이러한 논쟁이 있지만, 중국화의 양식연구는 이미 시대양식의 개념에 깊이 영향을 주었다. 그러므로 사람들은 양식연구가 도대체 어떠한 구체적 성과가 있었는지 생각하게 된다. 많은 경우에서 얼핏 보아도 지난 30년 동안 이런 연구방법은 감정에 있어서 많은 문제를 해결하였다. 예를 들어 메트로폴리탄미술관에 소장된 초기의 산수화는 이전에 10세기 말의 대가 연문귀(燕文貴) 작품으로 알려져 있었다(저명한 감정가이자 소장자인 왕계천이 이것에 대해 다시 고증했다(Barnhart, 1985: 185)). 그러나 방문(방문이 이 작품의 구매를 책임졌었다)의 고증에 의하면 이것은 연문귀의 유명하지 않은 학생 굴정(屈鼎, 약 1050년)이 그린 것이다(Fong & Fu, 1973: 17~25). 아울러 이 논지는 반하트의 지지를 얻었다(Barnhart, 1983a: 43~44). 이와 동시에 제임스 캐힐(1980: 196), 로드릭 위트필드(Roderick Whitfield, 1976), 셔먼 리(Sherman Lee), 막스 뢰어(Max Loehr), 로렌스 시크만(Laurence Sickman), 리처드 에드워즈(Richard Edwards) 및 다른 연구자들은 12세기 혹은 13세기의 것으로 추정하였다.

메트로폴리탄미술관이 1973년 동시에 구입한 서사성 짙은 작품 <진문공복국도(晋文公复國圖)>(1130년경)는 이당(李唐)의 작품으로 여

겨졌으나(W. Fong & M. Fu, 1973: 29~36), 반하트는 이것이 한 세기 이후 남송 말기 궁정화가의 회화적 특징이 있는 임본이라고 보았다(Barnhart, 1985). 당시 메트로폴리탄박물관에서 작품을 구입할 때 다른 각종 회화의 학술적 이견은 맬컴 카터(Malcolm Carter 1976)의 보고서에서 볼 수 있다.

이미 알고 있는 작품에 대해 동일한 의견을 얻어 내기가 어렵다는 것은 이주진(李鑄晉)의 초기 가치 있는 저작 『조맹부의 <작화추색도>』를 통해 잘 설명할 수 있는데, 리처드 에드워즈(Richard Edwards, 1965)와 막스 뢰어(Max Loehr, 1966)가 서평을 하였다. 아직 몇 가지 다른 의견이 있지만, 우리는 지난 30년 동안 계속해서 학문적 성과로 의견을 일치시켜 가는 것을 볼 수 있었다. 그것은 중요 작품의 시대결정과 회화의 시대배열 부분에서 표현되었는데, 이러한 일치는 아마 발견하고 갈래를 증명하는 것보다 훨씬 어려울 것이다.

서양미술사연구 방법 가운데 아직 중국회화연구에 큰 영향을 미치지 못한 것이 색채연구에 관한 것이다. 중국 색채의 기법적 특징과 양식 창조의 공헌은 여러 면에서 깊은 연구가 필요하다. 학술계가 보편적으로 색채에 대해 무시하고 있음은 의심할 여지가 없다. 부분적인 잘못을 중국인의 수묵화에 대한 강한 흥미와 철학적 흥취에 관련된 것으로 돌리는데, 무나가타 기요히코(宗像淸彦)는 수묵화가 당대 흥기한 것에 대해 문헌을 근거로 자세한 기술과 해석을 하였다(Munakata, 1965). 색과 관련된 연구는 우비암(于非闇)이 1955년 출판한 것이 유일하다. 그러나 그것은 중국 국내에 한정된 것으로 외국에는 알려지지 않았다. 그가 주로 관심을 가진 것은 재료와 기법이다. 혹시 이 책이 영어로 번역되어 나온다면 중국회화의 색채가 양식에

기여한 작용 등 진일보한 연구에 도움을 줄 것이다.

필법감상

　서양의 결구분석법은 필법분석의 방법을 응용하는 것을 배척하지 않는다. 이와는 반대로 방문의 두 제자 부신(傅申)과 왕묘연(王妙蓮)의 『감정연구(*Studies in Connoisseurship*)』는 서예연구의 개척적인 체제를 확장하여 회화에도 적용했는데 중국과 서양의 감상법을 조화시켰다. 비록 사람들은 그들의 체계화 방법이 이미 알고 있는 화가의 초기부터 만년까지의 필법 속에 존재하는 양식과 표현의 범위도 충분하게 고려했는지 물을 수도 있다. 그러나 그들은 "우리는 기계적으로 중복되는 비슷한 점을 찾으려 하지 말고, 본능적으로 근육이 반응하는 일종의 습관을 찾아내야 한다. 그들은 어떤 필획 가운데에서도 리듬과 힘의 변화, 그침과 멈춤을 강조하는 현상을 구성하며 또 다른 필획들과의 상관관계를 구성해낸다"고 하였다. 그들은 서예분석을 회화의 각종 문제에 쓰는 것을 인정한다. 아울러 지적하여 말하길 "화가의 서예양식은 회화양식보다 더욱 공고하다 한 대가는 어떤 다른 예술가들의 것을 모방할 수 있다. 서화 두 방면에는 두 가지 다른 수법을 쓴다. 그러나 서예의 방식에서는 상대적으로 적다." 그들은 많은 학자들이 보기에 중국회화사 가운데 가장 불가사의한 인물인 석도에게, 이러한 방법을 써서 청초 화가 석도의 작품을 분석했는데, 이해할 수 있는 것으로 묘사했다(Edwards ed., 1967: 48). 깊이 있고 세밀한 분석으로 인해 그들의 석도 연구는 이미 서양필법 감상 중 가장 영향력 있는 예가 되었다.

부신(傅申)과 왕묘연(王妙蓮)은 실제 부신 자신이 서예가이듯, 중국의 필법에 정통한 사람이어야만 중국의 감정을 효과적으로 실천할 수 있다고 제기했다(Fu and Fu 1973: 17). 그러나 별로 놀랍지 않은 것은 몇몇 다른 미술사학자 가운데 서예를 공부한 존 스탠리 베이커(Joan Stanley Baker)는 그들과 기초적인 방법에서는 일치한다 하더러도 석도에 대한 연구내용이 사뭇 달랐다(Byrd, 1974). 더욱 다른 연구 결론은 석도연구의 전문가인 주여식(周汝式)에게서 볼 수 있다. 그는 아직 검증되지 않은 대량의 석도 작품을 이류 심지어는 더욱 낮은 작품으로 설정하며, 질문하여 말하길 "이것들이 정말로 석도의 그림인가, 만약에 그렇다면, 우리가 미술사에서 그에게 부여한 그렇게 높은 명예로운 지위를 그는 향유할 수 없다(1978~1979: 83)"고 하였다. 주여식(周汝式)은 또 막스 뢰어가 진술한 "진위 문제를 증명할 수 없다(Loehr, 1964: 188)"를 인용하고 아울러 "왕묘연과 부신이 설령 정성을 들여 이론적 구조를 만들었다 해도, 운용하는 데 있어서는 그 결구를 사용하지 않는 사람들과 결론적으로 별 차이가 없다(1978~1979: 81)"고 힐난하였다. 그리고 그는 결론적으로 "바로 이런 의미에서 내가 하고 싶은 이야기는 우리는 정말로 석도를 이해할 수 있는가, 사실상 우리가 중국의 어떤 주요 화가들을 어떻게 해야 할지 알고 있는가, … 우리 미술사학자들은 모두 각각의 생각들이 있다"고 하였다. 이외 스탠리 베이커(Stanley Baker, 1977: 49~50) 역시 필법감상법으로 방문이 기준작품으로 설정한 가운데 하나인 오진(吳鎭)의 <동정어은도(洞庭漁隱圖)>(1341)에 대해 진위문제를 제기하며, "결구분석과 필법감상은 아주 쉽게 상당히 다른 결론에 도달할 수 있다고 지적하였다." 이러한 모든 것은 매우 섬세하고 깊이 있게 묘사하더

라도 필법을 근거로 한 감정과 결구의 감정은, 둘 다 강렬한 직감성을 보류하고 있음을 보여주며 주관적 예술창조와 객관적 분석과정을 말해준다.

스탠리 베이커는 「송원필법의 발전」이라는 글에서 필법분석의 시각을 응용하여 더욱 광범위한 역사문제를 다뤘다. 즉, 언제부터 회화필법이 서예에 의지하게 되었는지 설명했다(전통적인 주장은 양자가 서로 의존하며, 대립하지 않는다고 한다). 남송원화의 필법은 일반적으로 "서예적인 맛이 없다"고 묘사된다. 왜냐하면 남송원화는 대부분 측봉을 쓰기 때문이다. 그리고 서예적인 필법의 영향을 받은 그림은 일반적으로 조맹부와 원대에 일어나기 시작한 문인화와 관련이 있다고 본다. 그러나 스탠리 베이커는 남송원체의 필법은 예서와 해서에서 온다고 여겨서 전형적인 방필과 희극적인 효과를 갖고 있고, 문인화는 전서와 초서의 필법 효과에서 나와 필이 둥글고 중봉을 쓴다는 특징이 있는데 함축적이고 안온한 효과를 갖는다고 봤다. 따라서 그녀는 회화에서 서예필법에 대한 강한 의존의 시작은 이당과 남송 궁정화가들의 간필이라고 하였다. 이것은 전통문인의 관점과는 상반된 것이다.

예술의 개인양식, 발전, 가변성과 개성

극히 소수의 사람들이 뢰어나 방문같이 넓은 범위에서 중국화 양식에 대해 연구하였다. 거의 대부분의 연구는 범위를 훨씬 좁혀 특별한 화가의 양식변천이나 그의 어떤 특정한 시기의 역할에 대해 연구를 집중하였다. 그러나 하나하나의 화가를 연구하는 것은 대부분 각

화가의 분리된 회화적 연대기가 대부분이고 완전한 미술사가 아닌 경우가 많다. 그러나 이러한 미세한 연구가 우리 지식의 전체적인 역량을 높여주어, 이후 어떤 광범위한 내용과 관점이 충실한 미술사가 되기 위한 기초적인 작업을 준비하였다. 개별적인 연구 가운데 가장 잘된 것으로는 남당의 동원(Barnhart, 1969), 송대의 이당(Edwards, 1958a; Barnhart, 1972a), 원대의 전선(Edwards, 1958b; Cahill, 1958; Fong, 1960; Shih, 1984a; Hay, 1985b), 조맹부(Li, 1965, 1968; Vinograd, 1978)와 황공망(Hay, 1978), 명대의 심주(Edwards & Clapp, 1976), 육치(Yuhas, 1979)와 동기창(N. Wu, 1954, 1970), 청대의 공현(Wilson, 1969; Cahill, 1970a; W. Wu, 1970, 1979), 홍인(Kuo, 1980b)과 석도(Fong, 1959, 1976, 1986; Edwards, 1967; Fu & Fu, 1973; Byrd, 1974; Chou, 1978~1979) 등이 있다. 이당, 조맹부, 전선과 석도는 학자들 사이에 큰 이견을 낳았다. 따라서 많은 문제에서 영감을 일으켰다. 비록 이들이 사용한 예술성, 발전, 가변성과 개성에 대한 가설들이 이미 학술 분석의 단계를 마쳤고, 아울러 각종 이론에 깊은 영향을 주었지만, 이러한 개념은 학술의 관심이나 연구의 주제가 되지는 않았다.

화가 개인의 양식에 대한 연구는 그 발전 모델의 모든 묘사를 필요로 한다. 예술양식의 발전을 묘사하는 데 가장 일반적으로 사용되는 구조는 역시 유기적인 도식인데, 예술품을 초기, 중기, 말기로 나누어 구성하는 것이다. 이러한 모델의 역사성 및 근대적 응용 등에 대한 광범위한 내용은 제롬 실버겔드가 언급했고(1987a: 105~108) 그것이 감상에 중요하다는 점은 부신과 왕묘연도 언급하였다(1973: 32). 제임스 캐힐이 원강(袁江)에 대한 연구에서 예술 발전이 생물의 성장과 연관된다거나 예언을 할 수 있다고 보는 견해에 대해서 아주 보기 드문

중요한 이견을 제시하였다. 그러나 아직까지 대부분 화가들의 발전 모식에 대해서 연구한 적은 없으며, 이 이론을 대체할 만한 것이 나오지 않았다(Cahill, 1963~1968).

이와 마찬가지로 더욱 깊이 있게 연구해야 하는 것은 양식변화의 문제로 이미 알고 있는 한 화가의 작품 가운데, 양식의 변화와 다름을 찾아내는 것이다. 각 화가의 양식을 연구함에 있어 믿을 수 있는 대표작을 기준으로 하는 제한이 있는데, 그것을 핵심으로 기타 작품들은 이후에 연구할 것으로 처리해 버린다. 비록 이런 명제가 이론에 있어 중요함은 이미 감정 방면에서 승인을 얻었지만(Fu & Fu, 1973: 31~32), 체계적으로 개인 화가를 연구하기 위해 그들은 전형적인 성숙한 작품을 기준으로 해야 한다고 규정하고 있다. 그러나 초기나 말기의 작품, 평범하거나 비전형적인 작품, 임본과 가짜는 연구의 대상이 거의 되지 않았고, 이러한 문제에 대해 항상 분명한 표준을 제시하지 않았다. 예를 들어 존 스탠리 베이커(Joan Stanley Baker)는 오진의 작품으로 전해지는 중요한 작품에 대해 의문을 가지고 있었는데, 근거는 그것의 용필기법과 오진의 다른 작품들 사이에 차이가 너무 많이 난다는 것이었다. 그리고 그녀는 같은 작품이 필법에 따라 놀랍게 달라지며 심지어 사람들에게 의혹의 변화를 일으킨다고 설득력 있게 주장했다. 그 그림이 바로 황공망(黃公望)의 유명한 <부춘산거도(富春山居圖)>('무용본')인데, 그것의 신빙성에 대해 그녀도 완전히 동의하였다(Byrd, 1977: 49~51).

이와 같은 연구의 구체적인 예는 리처드 반하트(Richard Barnhart)의 이당연구가 있다(1972a). 전통적으로 이당은 범위가 넓은 개인적인 양식을 가지고 있다고 여겨져 왔다. 그러나 이에 대해 많은 이견

들이 있다. 그럼 도대체 이당이 얼마나 남송회화의 발전, 형성에 기여했는가? 리처드 반하트의 설명을 빌리자면, 이당은 개인양식의 변화가 아주 큰 화가이다. 그는 남송 초기 실제 전통적인 화원양식의 모든 것을 포함하고 있다. 그리고 그는 우리가 현재 여전히 그 양식의 전 범위를 다 볼 수 있는 가장 이른 중국화가이다. 엄격하거나 비교적 자유로운 회화의 모습으로 그의 양식변화를 설명할 수 있다. 마치 한 서예가가 많은 종류의 서체를 연습하는 것과 같다. 비록 이당의 것이라 전하는 구체적인 작품에도 여전히 의문을 제기할 수 있다. 그러나 반하트의 이 문제에 대한 고찰은 가치 있는 것이며, 아울러 그는 이당 양식범위의 초기 문헌자료를 아주 잘 기술하였다. 반하트의 이공린 연구(1976)도 이와 같이 그의 많은 양식적 변화를 설명하고 있다. 비록 그는 양식변화를 다른 시기 회화의 양식에 대한 반응으로 보고 있으나 문인화가 가운데 심지어 이당보다 더 이른 예를 보여주고 있다. 예를 들어―반하트도 명시했듯이―이런 송대에 출현한 많은 유형들은(오도자, 왕유, 동원은 더욱 이른 예를 제공했다) 이시기 이후에는 그 발전이 더욱 심하며, 어떤 개인화가의 양식특징의 범위규정이 더욱 어려워진다.

중국미술사학자들이 제기하는 양식에 관한 전통적인 가설은 항상 개괄적이며 직설적이지가 않다. 그것을 '위인전'이라 부를 수 있는데, 즉 가장 중요한 양식창조는 여러 사람들의 집단이 하는 것이 아니라 위대한 사람의 창조물이라고 여겼으며, 이것은 우연한 역사사건이지 점점 변화하는 과정이 아니다. 서양의 중국미술사도 아주 전형적으로 이러한 관점을 갖고 있다. 예를 들어 오스발드 시렌(Osbald Siren)의 경전적인 저술 『중국회화: 대가와 원리』(1956~1958), 막스

뢰어의『중국의 대화가』(1980)가 바로 이러하다. 서양학자는 '조맹부의 혁명'으로 원대회화의 창신을 형용한다(Fong & Fu, 1973: 85). 동기창을 묘사할 때 "오만하고 방자한 태도로써 홀로 당시 회화 가운데 반대파와 혁명파 양파의 유행을 지도했으며, 자기를 이후 수세기 동안의 정통파의 선조로 수립하였다. 아울러 다른 측면으로 '개인주의'와 위대한 시대를 개창한 사람이 되었다(Cahill, 1967: 16)"라고 했다.

이런 개인의 관점을 강조하는 것은 아직 명확한 고찰을 기다려야 하지만 긍정할 수는 있는데, 도가와 유가의 개인주의 개념에서 그것을 설명할 수 있다(Loehr, 1961; Hightower, 1961). 그러나 더욱 넓게 최근 출토된 초기 작품을 고찰해보면 이미 그 국한성을 지적할 수 있다. 기원전 3~2세기 장사 지역에서 출토된 장례용 기(旗)는 사람을 놀라게 하는 양식의 전조를 보여준다. 즉, 중국인이 익숙한 '인물화 가운데 고개지 양식'이 있다. 일반적으로 그것은 4세기 남경의 명화가 고개지가 창작한 것으로 여겨진다. 따라서 이러한 양식을 확립하고 전파하는 가운데 고개지의 작용이 반드시 재평가 되어야 한다. 마찬가지로 서안서북의 당 왕실 묘실은, 8세기 초기의 장회태자, 의덕태자와 영태공주 묘를 포함해, 우리가 이후 당회화의 임본 및 억측으로 모은 그 양식의 모방품(Pastiche) 속에서 볼 수 있는 성당 회화의 전체적인 양식적 특징을 증명하였다. 공백의 배경 속에 입체감 있게 인물을 묘사하고 각기 인물의 안배가 엇갈리지만 제법 정취가 있으며 상호 관계가 긴밀하다. 물론 이러한 출토물은 제시할 수 있는 내용이 더욱 많다. 분명하게 706년으로 측정할 수 있는 회화작품에서 힘 있는 전절 필법이 나타났다. 전통적인 의견으로는 그것과 대 화가 오도자 및 8세기 중엽 서법 변혁을 함께 다룬다. 풍만한 미녀 양식의 출현과 전

형적인 8세기 중엽 양귀비 및 그 모방자 그리고 8세기 중후기 장훤, 주방의 회화는 관련이 있다. 이러한 모든 것은 그 양식을 창조하는 가운데 군소 화가들이 전반적으로 일으킨 작용이 전통적으로 생각하는 것보다 더 중요하다는 점을 말해준다. 메리 퐁(Mary Fong)은 위와 유사한 생각으로 가치 있는 연구를 했는데 묘실벽화와 현전(現傳)하는 작품을 비교해 아래와 같은 결론을 얻었다. "당대회화는 이전 잔편들을 통해 알고 있었던 것보다 훨씬 더 진보했었다." 그러나 그녀는 아직 전면적인 해석을 하는 데 대해서는 유보하고 있다.

유명화가들이 했던 작용은 큰 양식의 추세를 완전하게 하는 데 있었다. 그러나 아마도 어떠한 양식을 가리켜 어떤 사람이 만든 것이라고 간략하게 말하는 것은 중국 전통 편년사의 필요를 만족시키기 위한 것이었을 것이다. 마찬가지로 조맹부와 동기창과 관련해 사람들은 의문을 제기할 수 있는데, 도대체 그들은 한 양식을 시작한 사람인가 아니면 집대성한 사람인가 하는 것이다. 그들은 정말 일반적으로 말하듯 그렇게 혁명적인가 아니면 단지 느린 진화의 과정을 완성한 것인가? 최근 몇 편의 논저 가운데 후자의 관점을 이미 설명하거나 얼마간 암시하는 것이 있다. 특히 남송부터 금과 원을 거치는 과정에 관한 논문이 그렇고(Bush, 1969, 1986; Byrd, 1977; Shih, 1984a; Edwards, 1985; Hay, 1985b; Chaves, 1985), 혹은 동기창이 왕몽이나 문징명 등 초창기의 화가에게 감사해 하는 것을 연구하는 논문이 그렇다(Leong, 1970).

개인양식 연구에 있어 반드시 한발 더 나아가 생각해야 하는 측면으로, 예술품격과 사회품격 사이의 관계가 있다. 예를 들어 우리는 동기창의 사회품격(비록 권력이 있지만, 결코 사람을 유쾌하게 하지

는 못하는)과 그의 예술 특징 사이에 어떤 연결을 하고 있지 않는가? 중국인은 일찍이 이러한 연결을 했는데(만약 동기창의 이 특수한 상황에 대한 것이 아니라면) 글씨는 그 사람과 같다고 생각하여, 어떨 땐 어떤 사람의 글을 배척했는데, 역시 그 사람의 글이 아니면 취하지 않는다고 생각했기 때문이다. 만약 정말 이러한 관계가 있다면, 그러면 예술이 어떻게 배경의 영향을 받는가 하는 문제에 대한 답은 결과적으로 의미심장한 것이다(이 문제는 논문 후반부에 몇 번 언급한다). '양식적인 개성'의 문제와 그것의 평가는 양식의 형식적인 측면을 훨씬 넘어서고 주관적인 영향과 관련이 있다(마이클 박산달(Michael Baxandall)의 표현을 쓴다면 '실질적인' 것에 비해 '인과관계'의 묘사). 실질적인 설명에 있어 재미난 예가 있다. 그것은 원나라 후기 화가 예찬을 토론한 것으로 그의 산수는 황량하고 소슬하며 간략하다. 여백이 필묵보다 많아 이후 화가들에 예술 순정성의 전형이 되었다. 예찬의 사회품격이 마치 단아하고, 속세를 초월하며 간결한 양식을 보탠 것처럼 보인다. 당시 사람들이 예찬을 보고 말하길 "곤륜산의 얼음과 눈 같다"라고 하였으나 그러나 방문이 이미 표현한 것같이(Fong ed., 1984: 108), 이후 예찬의 인품, 심지어 그의 정치태도에 대한 신비화는 그가 당연히 받아야 할 비평적인 한 면을 덮어 버렸다. 그는 사물을 묘사할 능력이 없고, 결벽증이 있었으며, 아울러 모순적인 성격이었다. 이것은 자신의 시 가운데 노출되어 있다. "나는 진실로 추잡하고 천박한 문제들로 울적해 있고 … 지금 나는 눈 속의 새싹같이 살고 있다." 이 점을 생각하면 미술사가는 예찬을 평가할 때 이러한 완전히 다른 선택을 생각해야 한다. 소산한 화풍을 그 사회품격과 서로 분리된 것으로 보고 그의 생활을 에워싼 많은 고통에

서 진정으로 탈피한 것으로 보든지, 혹은 그의 지극히 간결한 화풍은 예찬이 현실세계를 받아들일 수 없어 순수한 갈구 속에 그 형식 결구가 거의 붕괴되는 지경까지 진전된 것으로 보든지, 아니면 적어도 그의 예술품격과 사회품격 두 부분에 더욱 복잡한 변태심리가 있었다고 인정해야 한다.

일반성연구

구체적인 양식연구 외에, 이 전공에 있어 연장자들이 최근에 출판한 '총론'유의 책들을 반드시 언급해야 한다. 선집한 책인『팔대왕조의 중국회화(*Eight Dynasties of Chinese Painting*)』(Ho ed., 1980)는 몇십 년 동안의 캔자스 시 넬슨갤러리와 클리블랜드미술관 소장작품을 기록하고 설명하였다. 이 책의 주요저자는 로렌스 시크만(Laurence Sickman), 셔먼 리(Sherman Lee), 와이칸 호(Waikan Ho) 그리고 마크 윌슨(Marc Wilson) 등으로, 이 책은 그들의 지도하에 나온 결과물로 전시회 목록 중 모범적인 것으로 여겨진다. 이 책엔 매우 가치가 높은 몇 편의 서문과 상당히 긴 설명 조목이 있다.

막스 뢰어(Max Loehr)가 쓴『중국의 위대한 화가들』은 그가 이야기한 것과 같이 고의적으로 "인물의 역사와 문화배경을 간단한 내용으로 처리하였다. 아울러 일종의 가설을 기초로 글을 썼는데, 회화는 마치 음악이나 서예같이 다소 개인적인 체계가 있다고 하였다(Loehr, 1980: vii)." 방문의『심인(*Images of the Mind*)』은 여전히 양식분석을 기본 수단으로 하였다. 그러나 오히려 더욱 광범위한 문화적 상황을 언급하고 자주 "어떤 강렬한 정신적 요소 및 어떤 의지와 뜻"을 암시하

고 있으며 회화 기술과 서로 병행하여 설명했다(Fong et al, 1984: 2).
마이클 설리번(Michael Sullivan)은『산천유원(山川悠遠, Symbols of Eternity)』
에서 양식은 비교적 광범위한 상황에서 잘 이해될 수 있다고 강조했
다. 왜냐하면 중국화가들은 "심지어 양식을 선택하는 데 있어서도 자
주 정치, 철학과 사회의 우화와 관련 있기 때문이다(Sullivan, 1979)." 이
와 유사한 관점이 제임스 캐힐의 회화양식 처리에 녹아들어 있다. 그
의 후기 중국회화사의 다섯 권 가운데 이미 세 권이 완성되었는데, 즉
『강안망산(江岸望山, Hills Beyond a River, 1976a)』,『강안송행(江岸送行,
Parting at the Shore, 1978)』,『함관원축(函關遠岫, The Distant Mountains, 1982b)』
은 점점 오스발드 시렌의『중국회화: 대가와 원리(Chinese Painting: Leading
Masters and Principles(1956~1958))』의 뒷부분 몇 권의 논저를 대체하고
있으며, 이 시기를 조감할 수 있는 기준작이 되었다. 제임스 캐힐이
이 시대를 개괄하는 프로젝트를 시작할 때 어조는 다음과 같았다.
"어떤 사람은 언제나 설령 송대가 계속 강성했더라도, 송대 화풍이
이미 '막다른 골목에 달했고', 아울러 쇠망해서 다른 화풍으로 대체
되도록 정해져 있다. 이러한 관점은 예술을 역사 진공체 속에서 완전
히 단독으로 움직일 수 있는 것으로 보는 것인데, 사실상 원대 회화
의 혁명은 어떤 의미에서 역사의 필연이었던 것이다(Cahill, 1976a: 3)."

　이러한 예술적인 양식과 그것이 어떻게 사회와 문화적인 상황과
관련되어 있는지에 대한 다른 견해들은(만약 정말 그런 것이 있다면)
이 논문의 다음 각 주제들로 인도한다.

2. 이론연구

양식과 의미의 현재 이론들

양식에서 회화의 다른 측면-즉 그것의 이론, 내용과 배경 등의 각 측면-으로 관점을 이동하면 즉시 예술의 정의나 예술사 운용과 같은 민감한 문제를 불러일으킨다. 이러한 문제의 특성은 본격적으로 서술하기에 앞서 적어도 먼저 제시할 필요가 있다.

막스 뢰어의 관점에 의하면 미술사학자의 가장 중대한 임무는 양식을 근거로 미술사를 확정하고, 다른 역사로부터 독립시켜야 하는 것이다. 막스 뢰어는 예술의 근원이 그 주위의 세계라는 것과, 외부의 취향이나 가치와 사건에 의해 창조된다는 관점을 반대한다. 그는 예술은 단지 독립된 예술가의 창조적인 마음을 의지해 형성된다고 주장한다. 예술은 그로 말하면 어떤 유일한 언어-시각양식의 언어-로 표현하는 것이다. 그러므로 예술은 그 밖의 외부세계의 각종 힘에 의해서 생산될 수 있는 것이 아니다. 그는 "예술품은 그 시대를 창조한다"고 주장한다. 그러나 단지 그 시대의 표현만은 아니다(Loehr, 1964: 190). 그는 "미술사가가 흥미로워 하는 것은 각종 양식의 형성이다. 그러나 그들의 연속에 대해서는 관심이 없다. 따라서 사학자의 눈으로 보기에, 한 작품의 중요성은 그 작품이 당시 양식 내에서 새로운 점이 있는가에 달려 있다"고 하였다. 막스 뢰어는 예술을 저술하는 가운데서만 역사가 이해되고 계속될 수 있다고 믿었다. 따라서 그는 역사를 변화하는 선택의 범위보다 가장 창조적인 활동과 성취

와 같이 하는 데 머물렀다(예를 들어 그가 쓴 『중국의 위대한 화가들』
같이). 그는 소위 이류 화가의 중요성에 대해서는 낮게 평가한다. 그
러나 그것이 바로 마르크스주의 미술사학자 아놀드 하우저(Arnold
Hauser)가 생각하기에는 역사적 의의가 있는 것이다(Loehr, 1980: 185,
187). 뢰어는 「중국회화사의 몇 가지 기본문제」와 「중국회화 중의 개
성문제」 중에서 다른 저작에서 확실히 제기하지 않은 몇 가지 기본
문제를 제기하였다. 그리고 그것은 이들이 개인적으로 어떤 성향을
갖고 있든, 민감하게 사고하는 중국미술사학자들에게 깊은 영향을
주었다.

그러나 지난 10년간 중국화연구의 큰 발전은 더욱더 심도 있게 배
경을 해석하고 막스 뢰어의 양식관 및 그의 예술 독자성에 반대하는
기조가 일어났기 때문이다. 이 방법은 이미 막스 뢰어의 제자 제임스
캐힐이 「명청회화 속의 사상관념적 양식」이라는 논문에서 명확하게
표현했다. "화가가 의식적으로 어떤 양식을 선택할 때 그 선택은 다
른 측면의 의의를 갖는다. 거기에는 양식에 부속되는 각종 특수한 가
치가 있다. 이러한 가치는 지위와 명망, 사회신분, 심지어 사상 혹은
정치적인 제약을 포함한다. 따라서 양식은 예술적 제한 밖의 것을 암
시한다. … 이러한 상황에 도달했다면, 회화사는 어떤 중요한 측면에
서 사상사와 비슷하고, 사회사와 정치사의 많은 명제와도 서로 맞물
리기 시작한다. 양식은 관념이 되었다(Cahill, 1976b: 154~155)." 그러
나 양식에 대한 외부사건의 영향은 제임스 캐힐도 그 한계를 지적하
였다. "설령(처음 보아) 화가의 전기에서 이런 환경과 사건을 정당화
하는 재료를 발견한다면, 즉시 화가들의 반응을 추측하고 이것이 바
로 그 작품을 '해석'할 수 있는 길이라 생각한다. 그러나 이것은 우

리가 매우 조심해야 할 부분이다. 왜냐하면 이렇게 한다면, 곧 화가들의 복잡하고 예상 불가능한 생각을 말살할 수 있기 때문이다. 필경 그들은 외부의 자극을 도상화하는 간단한 기계가 아니기 때문이다. 사실상 … 우리가 한 작품의 양식과 그 외부요소를 연결할 때, 당연히 이러한 간단한 인과관계의 어떤 이야기를 의심하든지 아니면 암시해야 한다."

송 이전 화론 및 그 철학배경

고립된 예술연구를 전환하여 다방면의 학과를 배경으로 하는 연구가 되어야 하지 않는가라는 문제는 전통화론을 연구하는 데도 관련된다. 근래의 많은 노력으로, 더욱 명확한 철학 혹은 종교배경 속에서 화론을 해석하였다. 1979년 요크(York, 메인 주)에서 열린 중국예술이론의 세미나에서(참고 Bush, C. Murck, 1983) 네 편의 논문이 초기 중국산수 예술이론에 관한 것이었다. 그 공통점은 송 이전의 사상은 무속신앙적 경향이 상당히 농후하다는 것이다. 어떤 사람은 그 핵심이 범신론이라고 생각한다. 이러한 신앙은 "일부 사람들이 '도가'적인 전리품이라고 간략하게 가설하는 것과는 상당히 다르다. 그리고 … 유생과 어떤 사람도 모두 향유하는 것(Munakata, 1983: 120)"이다. 로터 레더로제(Lothar Ledderose)는 「세속의 낙원(人間天堂): 중국 산수예술 속의 종교적 요소(Earthly Paradise: Religious Elements in Chinese Landscape Art)」에서 산수예술(특히 진에서 당 시기)의 입체적 구조를 언급했다(예를 들어 황실 정원, 묘, 사냥 장면, 자연원림, 분재 혹은 향 피우는 박산향로). 이러한 모든 것은 그들이 하나의 중심

사상을 공유한다는 것을 말한다. "어떤 원형의 관념은 사람이 이미 지를 창조하는 기본적인 이유가 된다. 사람을 위해 만든 대용품의 무속적 신앙을 통해, 사람은 진실로 사물의 힘을 뛰어넘는 것을 보여준다(Ledderose, 1983: 166)." 이 문장에서 회화는 조금만 언급했으나 회화도 이러한 신앙을 포함한다.

존 헤이(John Hay)의 「서예에 있어서 대우주적 가치를 지닌 소우주적 원천으로서의 인체(The Human Body as a Microcosmic Source of Macrocosmic Values in Calligraphy)」에는 범신론적인 심미관이 함께 표현되었다. 그는 중국미학과 서예 원전에 매번 등장하는 생리적인 서술어(뼈, 맥, 근육 등과 같은 종류)를 다음과 같이 지적해냈다. "예술 전적 가운데 일련의 비유는 이미 문자수식의 형상화를 완전히 초월했다. 그것들은 가장 효과 있는 이해방법이다. … 중국의학 이론에서 인체기관이 독립된 물질 대상으로 존재하는 경우는 거의 없다. … 반대로 이것은 해부학으로 그것의 각 기능을 담당하고 있다(Hay, 1983: 75, 83)." 존 헤이는 유기론적인 비유를 예술이론을 고찰함에 있어 하나의 생동적인 개념의 기초로 보고 있다. 이 움직임과 축적된 힘의 개념은 예술비평의 요점일 뿐 아니라 예술표현의 중심이기도 하다. 기운생동에 도달하는 것-하나의 미세한 대상이 우주의 끝없는 힘을 자신에 집적하는 것-은 예술이 도달해야 하는 가장 중요한 목적으로 인식되었다.(95) 이러한 관점은 초기 중국에서 산수와 예술에 대한 사람들의 태도가 열정적이고 생기 있었으며, 정말로 대자연의 위력과 신비한 변환 가운데 자신을 투영하려고 한 것처럼 보인다. 이러한 관점은 이전의 것과 다른 것으로 새로운 연구의 경향을 반영한다. 왜냐하면 이전의 비유적인 이해는 초기 중국인의 산수관을 시와 같은 '낭만

정감'의 표현방법으로 보았기 때문이다(Siren, 1956~1958, 1: 37).

이 생동개념은 많건 적건 간에 종병을 연구한 두 편의 논문 속에 표현되어 있다. 5세기 초 종병의 「화산수서(畵山水序)」는 현존하는 가장 이른 산수화이론과 관련된 논술이다. 이 두 편의 논문은 모두 반전통적인 견해로 그것은 신도가(新道家)의 미학원리를 대표하거나(Sullivan, 1962: 102~103) 범신론(Silbergeld, 1987a: 103~105)(그 서문에서 종병이 회화를 수명연장의 수단으로 보고 있다고 하였다)을 나타낸다고 보지 않고, 종병을 불교의 배경 가운데 놓고 있는데, 당시 광신적인 불교도가 도교와 유교의 힘을 빌리고 있었다. 무나가타 기요히코(宗像淸彦)는 '불교범신론'으로 종병의 서문을 보는데, 여전히 도가의 관례를 사용했다. 특히 비슷한 것끼리 서로 상응한다는 '감유(堪類)'라는 본체론의 개념에 근거를 두었다. '감유'의 개념을 종교, 철학, 심지어 한대 음악이론 중 초기의 발전과 후기의 발전으로 나누어 설명하였다. 그는 이 개념이 불교학의 외투를 걸치고 있다고 하며, "산수의 본성을 획득하고 감상자의 정신과 그려진 성산의 정신 사이 어떤 신비한 인과 작용을 불러일으킨다고 하였다(宗像淸彦, Munakata, 1983)." 바꿔 말하면 그것은 마음을 정화하고 아울러 인과응보를 선전하는 것이다. 수잔 부시(Susan Bush, 1983)도 최근 일본의 경향을 따랐는데, 종병이 여산(廬山)에 있는 불교적인 결사 혜원(惠遠)에 참가했다는 것을 강조했다. 그녀가 번역한 「화산수서」는 종병의 종교 단문인 「명불록(明佛彔)」을 참고했다. 그녀는 종병의 자연관을 일컬어 '산수불학관'이라고 하였다. 그리고 종병이 강렬한 범신론자였다는 관점에 대해 동의하지 않았다. 수잔 부시는 종병의 예술과 문장에서 고산준령(예를 들어 여산 같이)과 운명의 상승 사이의 관계를 유추하는 것을 생각

해냈다. 그녀는 이러한 유사성의 의도는 중국 초기 불교에서 우상숭배를 구체화할 필요성에 있었다고 생각한다. 그녀는 산수의 활달한 공간이 바로 인과변화의 무한히 복잡한 관계를 잘 표현한다고 하였다(Bush, 1983).

부시와 무나가타 기요히코(宗像淸彦)의 문장은 예술평론식의 해석과 철학연구를 결합한 모범적인 예를 보여준다. 아울러 도교에서 불교로의 급격한 변동을 통해, 그 해석이 반드시 그러한 배경에 대한 가설을 근거로 한다는 것을 설명하고 있다. 이런 발전상황에서 독자는 종병의 실제 의도에 대해 어떤 최종결론을 지망하는 것보다 개방적인 안목으로 책을 읽는 것이 가장 좋다. 동시에 다시 생각해볼 것은 끊임없이 연구되는 사혁의 유명한 화론 '육법'이다. 윌리엄 에이커(William Acker, 1954)는 이미 사혁을 불학이라는 배경 속에서 고려하고자 했다. 그러나 제임스 캐힐은 훨씬 많은 근거에 따라 신도교의 범신론으로 그것을 해석하고 있다(James Cahill, 1961).

후기 화론 및 그 철학배경

현재의 학자들은 갈수록 불교와 도교가 중국화론 속에 기이하고 묘한 내용을 담는 데 거들었다고 생각한다. 아울러 점점 이에 근거해 글자의 본의에 대해 연구하고 있으며, 다시는 그것을 시적인 의미의 비유로 보지 않는다. 일찍이 한때 불교철학으로 보던 후기 중국화론은 근래에 와서 이미 신유학의 이성주의로 이야기하기 시작했다. 예를 들어 무나가타 기요히코가 역주한 10세기 전경산수화(全景山水畵)의 선구자 형호의 『필법기』가 바로 그러하다(Kiyohiko Munakata). 그

전에 막스 뢰어는 형호에 대해 썼는데, 특히 그가 미술사 모식의 선택에 대해서 말한 적이 있다. "단지 순수한 예술의 문제만을 생각한다. … 그러나 어떤 비예술적 요소, 예를 들어 정치, 사회, 종교, 문학 혹 철학적 요소와는(관계가 없다)(Loehr, 1964: 19~190)." 그러나 무나가타 기요히코는 철학의 높이로 형호 예술의 모든 방면을 연구하였다. 특히 그의 화론과 신유학의 초기 발전관계를 연구하여 그것을 일컬어 "일체의 이론을 모두 담고 있으며, 차이가 명확한 이(理)와 사(事) 간의 화합을 얻고 있다. 도가의 신비주의와 유가의 이상주의, 선천의 본성과 후천의 습득, 외부 형식과 내부 포용 사이의 화합"으로 형호는 회화를 자기수양의 방식으로 보았다. 그는 양식 자체는 원래 목적이 아니라, 화가의 세계관의 체현이다. 따라서 양식은 각종 모식의 선택 가운데 평행을 얻는 것으로 결코 극단적으로 가지 않는다. 이전 오스발드 시렌(Siren)이 묘사한 종병과 형호는 모두 '낭만적인' 것이었다. 그러나 무나가타 기요히코가 묘사한 형호는 진지한 이상주의자이다. 무나가타 기요히코, 부시, 레더로제, 에이커 및 이외 다른 사람들이 제시한 종병은 일반적으로 송 이전 화론의 열렬한 정신과 비교해볼 때 선명하게 대비된다.

제임스 캐힐의 「화론 속의 유가적 요소」(1960)는 여전히 문인회화 이론에 있어서 신유교의 영향에 대한 일반적인 내용을 가장 명확하게 제공한다. 제임스 캐힐은 이학(理學)이 후기 중국회화의 주요 공헌으로 회화 제재 방면에서 윤리적인 기조를 정했다는 관점을 반박한다. 그는 점진적으로 바뀌는 유교의 회화이론을 추적하였다. 시학이나 음악 이론과 마찬가지로 주제를 강조하는 것에서부터 시작해 예술을 창작할 때의 예술가와, 개인적인 자질과 그의 일시적인 감정과 느낌까지

강조하고 있다(Cahill, 1960: 129). 특히 제임스 캐힐은 세간 만물에서 연원하는 미감을 이상으로 하는 송 이전 화론(趣物)과 이학 정감론을 기본으로 하는 송대 문인화론을 대비하였다. 후자는 주제에 열중하는 것을 탈피하였다(또는 그런 경향). "나는 같은 태도가 철학과 예술에 모두 작용한다고 믿는다. 완전한 사람은 자연의 인도에 반응이 있기 마련이다. 그러나 결코 항상 그 영향을 받는 것은 아니다. 왜냐하면 이러한 인도는 그것의 본질을 변화시키지 않기 때문이다. 문인화가는 단지 자연을 이용해 '그 마음을 기탁하려는 것이지', 그것을 받아들이거나 그의 느낌을 그것들에게 전하는 것이 아니라, 그림들의 의미를 받아쓰는 것이다." 제임스 캐힐 역시 이런 후자의 태도는 문인화를 객관적인 묘사와 멀게 하며 이전과 비교해서 더욱 서예의 추상적 예술에 가까워지는 데 주요한 작용을 했다고 지적했다.

제임스 캐힐의 중요한 상대로, 더욱 집중적으로 연구한 사람으로 수잔 부시(Susan Bush)가 있다. 그의 『중국문인회화론 소식에서 동기창까지(The Chinese Literati on Painting: Su Shih(1037~1101) to Tung Ch'ich'ang(1555~1636), 1970)』는 후기 화론에 가장 영향력 있는 개론을 폈다. 중국회화 비평과 이론의 주요한 기타 회편문집(예를 들어 Siren, 1936; Bush & Shih, 1985)에 비해 맥락을 더욱 명료하게 논술했고, 필기, 산문, 정식문헌 등을 포함하여 인용한 자료와 출처가 더욱 넓다. 이 책은 출판된 후 바로 주목을 끌었는데, 그것은 사회 각 계층의 어떤 목표를 화론의 주요한 역량으로 구성했기 때문이다. 그리고 그것은 문인화의 실천, 이론과 역사적 평가를 각자 독립적으로 편년화 하는 시도를 하였다. 무나가타 기요히코는 이 책의 평론에서 이론과 실천 사이에 이러한 구분을 하는 것을 반대하며, 이론(및 그들의

현대 번역본)은 반드시 이론가들 자신이 본 것과 아는 예술과 일치해야 한다고 주장했다. 그는 소식이 문장에서 자기표현을 강조했지 재현의 문제를 강조한 것은 아니라고 주장했다. 그러나 그는 아울러 양자를 대립되는 것으로는 보지 않았다. 소식이 말하는 자기의 표현과 그가 좋아하는 이러한 작품은 반드시 그 자신이 실제로 느낀 것을 가지고 평가해야 한다. 즉, 더욱 많은 것은 자연주의의 송대 화풍이지 원대에 처음으로 보게 되는 표현양식이 아니다. 추론해 보건대, "예술을 인간의 창조물이라고 분명하게 정의하고 있는데, 그것은 자연과 독립된 것이기 때문이고 예술을 평가하는 기준은 그 자신에 있다"고 강조하였다(Munakata, 1976: 318). 무나가타 기요히코의 이러한 견해는 동기창에 이르러 비로소 나타나며, 아울러 이것으로 명대화론이 독창적 관점을 갖지 못했다는 관점에 이의를 제기했다.

갈수록 더해지는 신유학을 배경으로 한 후기 중국화론이 연구됨에 따라, 이전에도 한 차례 신기하고 괴상한 이야기로 생각되었던 술어와 개념이 점점 신유학의 이성적 종합론으로 해석되었다. 예를 들어 동기창이 사용한 불교 선종의 유명한 술어 '남종'과 '북종'(돈오와 점오를 각각 대표함)으로 두 종류의 화가를 구분한, 즉 그가 존중하는 걸출한 전형의 문인 회화 대가와 그가 생각하기에 기교는 숙련되었지만 직업화가로서 모방만 하는 화가들ー비록 넬슨 우(Nelson Wu, 1962: 279~81)가 동기창과 이지(李贄)의 관계를 역사적 사실로 증명하였고, 아울러 이지의 '광선(狂禪)'이 동기창에게 중요한 영향을 미쳤다는 것을 증명했지만, 수잔 부시는 동기창이 불교학의 술어를 빌려서 사용한 것은 단지 '편리함'을 위해서라고 보았다(Bush, 1970: 161). 동시에 하혜감(Waikan Ho) 역시 동기창의 이론을 불교선종 사상으로

귀속시키는 것은 선종이 신유학 태주학파를 통한 그 철학의 간접적인 영향이라고 보는 것만 못하다고 주장했다(Waikan Ho, 1976: 122). 제임스 캐힐 역시 이 술어의 불교학적 의미를 경시하며, 그것은 수사적인 전략으로 동기창이 하나의 단일한 표준으로 각 화가가 선택한 이상의 회화모식을 평가할 수 있다고 생각했다. 왜냐하면 양식이나 지리조건이나 사회계층 모두 이 점을 해결할 수 없기 때문이다. 이것은 레벤슨이 말한 것처럼 이처럼 미혹적인 역설을 다시 고찰한다면 (Joseph Levenson, 1957) 사실상 동기창 및 명말 청초 그를 추종하던 자들은 지나간 것에 대해 깊이 연구한 지극히 이성적인 예술모델을 가지고 있다. 하지만 그들은 불교 선종의 공(空)이나 무(无)로 그들의 심미감을 묘사한다. 제임스 캐힐이 분석하여 말하길, "왜 유가 지식인이 불교의 심미관을 선택했냐고 묻는다면, 그 대답이 그들은 실제는 그렇지 않다, 혹은 그들이 설령 그랬더라도 그 정도는 왕양명 및 그 추종자들이 불교의 현학을 선택한 것과 같다"라고 했다. 명 말기 화론에 나타난 선 사상과 명 말기 사상문화의 기타 영역에 나타난 선은 본질적으로 다른 것이다. 그것은 단일한 현상이 아니며, 특별히 해석을 필요로 하는 것도 아니다(Cahill, 1976b: 140~141).

수잔 부시 책의 부제목 '소식으로부터 동기창까지'가 암시하는 것처럼, 문인화론은 이 두 시기에 발생했는데, 특히 11세기 초와 17세기 말에 해당된다. 상대적으로 이 두 시기 중간 과정에선 활발하지 않았다. 17세기 말기는 동기창의 시기였다. 제임스 캐힐은 이것을 이름하여 "예술전통을 가장 잘 발휘한 가장 강렬한 자각시기"라고 하였다(Cahill, 1982a: 225). 중국화가 지대한 곤경에 처한 시기이고, 또 창조력이 풍부한 시기이며, 현대이론연구에서 계속 연구의 관심을

받는 부분이다. 동기창의 비평이론－그 원류는 막시룡의 『화설』과 관계가 있는데, 그 중 많은 조목은 유사하다. 이것에 대해서는 이미 좋은 증명이 있다(Fu, 1970; Ho, 1976: 13~15)－17세기부터 시작된 정통규범은, 때로 문화영역 속에 판에 박힌 정통화 현상이라고 간주된다. 이런 창조력이 결핍된 정통성은 중화제국의 거의 모든 방면에 재난이 되었다. 특히 조셉 레벤슨은 동기창의 작품이 후기 유학과 마찬가지로 새로운 기운을 상실한 것으로 생각했다. 그러나 최근의 연구(예를 들어 Fong, 1968, 1984; N. Wu, 1962; Munakata, 1976: 318)들은 동기창의 예술, 이론 및 그 시기에 생명력을 부각시키려는 경향이 있다. 제임스 캐힐은 레벤슨이 동기창의 예술을 '명백한 파생물'이라고 생각한다고 지적하였다. 이것은 "인문학이 쉽게 범할 수 있는 착오를 보여주는데, 그것은 예술을 논하기 전 어떤 사람에게도 나타난다. 그 착오는 바로 작품 자체를 근거로 판단하지 않고, 화가 혹은 다른 사람이 예술에 대해 논한 표면적인 의의를 근거로 한 것인데 … 그러나 일단 작품 자체를 놓고 검증할 때, 동기창은 걸출한 독창적인 정신을 가진 대가가 된다(Cahill, 1976b: 139; 141~142)."

하혜감이 동기창의 비평이론과 명대문학비평의 관계를 고찰하면서 지적했듯이 동기창이 추구한 것은 고정불변한 것이 아니라 활력이 풍부한 평가로, 하혜감은 심지어 동기창을 반전통의 사람이라고 보았다. 아울러 '새로운 정통'이라는 말로 동기창이 구가치론에 반동이라는 것을 묘사하였다. 하혜감은 각종 모식 가운데 정통, 전통의 개념이 회화에 나타나기 이전에 그것은 이미 명대의 문학이론 가운데 있었다는 것에 주의하게 되었다. 그리고 그는 이 개념이 형성되는 것은 고정리(高庭礼)가 15세기 초부터 시작한 비평시기의 발전에 의

거해야 하고, 또 이몽양(李夢陽)이 1500년 전후 시작했던 문학 복고주의에도 의거해야 한다고 생각한다. 동기창의 '정통'관에는 원대 혹은 명대 초기의 각종 태도에 대해서 묘사하지 않는다. 그는 일반적으로 그것을 이용해 이전으로 회귀하려는 경향이 있는데, 이것에 대해서는 이미 논쟁을 불러일으켰다(Silbergeld, 1980c; Liscomb, 1987). 동기창에 이르러 사람들은 문학에서 이미 광범위하게 일정한 모델을 받아들이고 있었다(문장은 진한 나라의 것이어야 하며, 시는 반드시 성당의 것이어야 한다). 회화 역시 마찬가지(송과 명초의 원체화는 이미 왕세정의 중요한 지지를 얻고 있었다)이다. 따라서 이러한 영역에서, 모두 하나의 정식적이고 지극히 규범적인 예술표준이 존재하고 있었다. 하혜감은 신유학의 공안파가 동기창에 미친 영향에 대해서 토론했다. 왜냐하면 공안파는 이러한 모델에 대해 도전했던 것이다. 그들은 낡은 토대와 형식규제의 제한이 너무 크다고 생각해 당나라 시와 당송 산문을 모델로 하여 선택할 것과 '성령(性靈)과 조화(諧)'의 '새로운 정통(新正統)'을 중요시하였다. 동기창의 작용은 원나라 시대의 그림을 공안파 문학의 모델로 넣었다는 것이다. 하혜감은 동기창이 이론에 있어 두 개의 서로 대립하는 판단을 통일하려고 했다고 하였다. 즉, 각종 규칙(法)과 창조성의 변화(變)가 하나의 '대종합' 가운데 있는 것으로, 형식 규칙의 이상과 성령(性靈)의 조화를 합하여, 명 말기 비평이론이 두 극으로 분화된 것을 탈피하려 하였다(Ho, 1976: 125; 이것에 대한 논술은 Fong ed., 1984: 156~161을 참고하라).

후기 중국화론을 연구하는 데 있어서 신유학의 영향을 강조하였지만, 어떤 연구는 이 시기의 불교와 도교가 예술사상에 공헌한 부분에 대해 상세히 연구하여 그것이 계속적으로 발생한 중요성을 지적

하였다. 이러한 예는 황공망의 예술 중 '도교 점술작용의 연구(John Hay, 1978: 227~281)'와 왕원기의 서예 중 '점복 작용의 연구(Susan Bush, 1962)' 등을 포함한다. 석수겸(Shih Shou-Chien)이 원대 초기 전선의 선경산수에 나타난 도교사상을 증명하였고, 무나가타 기요히코(Munakata, 1986), 양장애(Ellen Laing, 1986)가 오문화파 심주, 육치와 다른 사람의 그림에 대해 동일한 개념을 연구했다. 닐(Mary Gardner Neill, 1981)은 원말 도사 방종의가 일찍이 그린 환각 산수와 종교 배경에 대해 고찰했다. 리처드 반하트(Richard Barnhart, 1983b) 역시 이후 많은 '북종'화가의 '광방'한 필법에 나타난 도교의 작용을 지적하였다. 명대 초기부터 명대 중엽까지 이러한 화가들은 철학적인 이해를 중요시했으나, 일반적으로 존중을 받지 못했다. 그러나 설령 도교 화가의 영감에 도움이 되기는 하지만, 이러한 화가 가운데 왕원기를 제외하고는 저작을 간행하지 않았다. 그리고 이러한 연구 자체가 많은 부분에서 일반적으로 도교 이론을 언급한다.

후기 화론 가운데 도교사상이 가장 중요하게 나타난 것은 석도의 저작인데, 도교사상과 그 수양에서 선학이 서로 불가분의 관계로, 17~18세기 각종 선택의 가능성에서 그 관념은 동기창의 사상처럼 중요하다. 석도는 결코 유순한 도교 낭만주의자가 아니다. 그는 불안한 시대의 곤혹에 지극히 민감한 것 같다(Fong, 1976). 그의 저작에서 그는 개인의 독창성을 좋아한 나머지 각종 오래된 규범을 방치하였는데, 자연으로 예술과 예술가를 인정하려는 것이다. 동기창과 관련하여 '방' 혹은 창조적인 모방은 이전의 양식 개념과는 상반된다. 석도는 "그림에는 남북종이 있고, 서예에는 두 명의 왕씨 성을 가진 필법이 있다. … 지금 남북종을 묻는다면, 내가 종이고, 종이 나이다. 한

때 배를 움켜쥐고 말하길 나는 나의 법을 쓴다(Fu & Fu, 1973: 55)"라고 하며 항상 자기의 필법을 일러 '무법'이라고 하였다. 석도의 『화어록(畵語彔)』은 주여식(周汝式)의 연구 프로젝트로 그의 공적은 아주 가치 있다(1970). 『화어록』의 완성본 『화보』에 대해서는 콜맨(Coleman, 1978)의 번역본(프랑스어 번역본은 리크스만(Ryckmans))을 보면 된다.

이러한 연구는 공통적으로 중국화가 17세기 초기까지 여전히 그 활력을 갖고 있다는 것을 지적하며, 이것은 이론저작에서 새로운 확인을 얻었다. 왜냐하면 이러한 저작들은 가능한 선택의 범위를 제공하였기 때문이다. 그러나 이 시기 이론저작은 결국 전통주의가 독창적 정신을 정복함으로써 분명 그림자를 드리웠다. 동기창의 창조성 이론은 과거의 형식만 변하고 내용은 그대로인 (방)으로 숨기고 배척당하고, 방의 실천이 갈수록 미래예술이 발전할 수 있는 가능성을 제한하였다. 동기창의 방의 개념과 실천은 확실히 석도의 '무법'론보다 명 말기와 청대 문화배경 속에서 더욱 큰 영향을 주었다. 미래를 이야기하면, 후기 중국화의 쇠락을 말하게 되는데, 제임스 캐힐은 석도의 독립되어 무리를 이루지 않는 자세는 중국 모든 예술에 좋은 기회를 잃어버린 것을 보여준다. "그는 위대한 회화에 대한 신세계의 기초를 다진 사람으로, 지나간 과거에 대한 속박을 마침내 버렸다. 그리고 자연과 예술이 또 조화롭게 된다. 그러나 그것은 결코 일어나지 않았다. … 석도는 홀로 과거의 중압으로부터 회화를 해방시키려 했으나 의미심장한 실패를 했는데, 이것은 한 시대가 끝났다는 것을 상징한다. 당시 이론과 회화의 상호작용에는 이미 지극한 영향과 지극한 창조성이 있었다. 이 강렬한 자각의 시대는 예술의 전통을 가장 잘 반영한다(Cahill, 1982a: 216, 225)."

이와 반대로, 방문은 동기창의 전통주의는 석도의 개성파에 못지 않은 역량을 갖고 있다고 생각한다. 아울러 석도를 별로 중요하지 않는 영웅적 각색으로 설정하고 있다. "나는 석도 및 17세기 다른 중국 화가에 있어 제임스 캐힐이 서술한 그 위대한 회화의 새로운 시대를 전혀 믿고 있지 않는다. 즉, 결국 과거 속박을 떨쳐 버린 시대(Fong, 1986: 508) 인 것이다." 이 시기에 보편적으로 존재한 보수주의 태도를 이야기할 때, 리처드 애드워즈(Richard Edwards)는 석도의 자유 창작이론 자체가 어떻게 이미 확립된 각종 이론 전통 가운데 확립될 수 있었는지 그리고 어떻게 과거와 현재의 화가(동기창 자신을 포함해)가 모두 누린 전통가치의 중요한 인물 가운데 놓여 있었는지를 설명하였다. 수잔 넬슨(Susan Nelson) 역시 '일(逸)'의 이론적 술어가 (일찍이 구속이 없는 '어떤 제약이 없는' 창조성이라는 의미를 갖고 있었다) 동기창 시기에 이르러서 어떻게 점점 그 함의가 줄어들었는지를 지적하였다. 초기에는 '일품'이 미불과 예찬 두 가지 특별한 화풍을 묘사하는 데 가장 많이 쓰였는데, 후기에는 석도 같은 극소수의 비교적 자유로운 화가에게는 맞지 않게 되었다. 어떤 방법으로 보든지 17세기의 화론은 그것이 이야기하는 예술과 그것이 이야기하는 중국의 많은 상황과 같이, 연구자 모두가 청대 예술문화에 불행한 운명과 불길한 징조의 어떤 느낌에서 벗어나기 힘들게 한다.

시와 그림 간의 관계

회화와 서예 그리고 시의 관계에 대한 중국 이론들은 적어도 당대까지 거슬러 올라갈 수 있다. 초기 서화관계의 관점은 그 '가변성'에

의거해 제기된 것으로, 이것은 거의 30년 전에 한스 프랑켈(Hans Frankel)이 이미 설명하였다. 그러나 설리번(Michael Sullivan)의 민감한 저작 『시서화 삼절(*The Three Perfections*, 1974)』에서는 이 세 예술 형식 가운데 서로 간에 아주 미묘한 심미작용이 있다는 것을 탐색하였다. 그러나 중국인이 생각하는 가변성의 전통적 주장은 상당히 다른 관점으로, 요종이(饒宗頤)가 시와 그림의 관계를 연구할 때의 결론 "엄밀히 말해 그림은 결국 그림으로 돌아가고, 시가 의지하는 것은 시이다. 둘 간의 형식은 전혀 다른 것이다. 사실상 그들은 지금까지 위치를 바꾸지 않았다. 그러나 모두 자기를 발전시켜 다른 예술형식의 아름다움을 모방하였다(Jao, 1974: 20)." 시·서·화의 동등한 위치에 대한 유사한 회의는 제이콥슨(Esther Jacobson)이 지적한대로 무원직(武元直)의 소식 <후적부도>에 나타난 것이 더욱 빠르다(Leong, 1972)(비록 무원직의 산수형식에서 사람의 주목을 끄는 구체적인 처리가 문장의 내용과 서로 일치하지만). 이것은 최근 메트로폴리탄미술관에서 열린 시, 서, 화 세미나에서 리처드 에드워즈가 제출한 논문에서 나타나는데, 그는 남송원화의 제시(題詩) 상황을 고찰했다. 그는 종합해서 말하길 제시는 "구체적인 화면에서 자유로울 때, 화면에 지극히 생동적으로 타나난다. 그리고 끊임없이 확장하는 상상범위를 위한 동력을 준다. 그것의 명확한 형상을 보존함으로써 회화는 제시의 목적을 실현하게 한다. 요컨대 그림에 의지한 시는 시가 가진 풍부한 다의성을 잃을 수 있다. 그리고 시에 의지한 회화는 반드시 형상을 명확히 보여야 한다는 점에서 불리하다(Edwards, 1985)."

존 차베스(Jonathan Chaves)가 이 회의에서 발표한 역사성 회고는 세 종류의 예술을 부단히 변화하는 관계 속에 있는 것으로 묘사했다.

그리고 소식의 예술에서 가장 먼저 자신의 시를 썼다는 점이 나타났다는 데 주목했다. 그것은 화가가 회화창작의 환경에 주의를 기울였다는 것이다. 원 나라 시기에 화가가 쓴 시가 처음으로 스스로 작용을 하였다. 차베스는 명, 청 시대의 시론이 중국화의 시 평가한 데 대해서도 연구하였다. 심주, 문징명, 당인과 같은 화가는 모두 시에 익숙했다. 그러나 절대 다수 화가의 시는, 특히 그림 위에 있는 시(제화시)는 여전히 대체로 '회의'적인 태도를 보인다(Chaves, 1985). 존 헤이(John Hay)가 이 회의에 제출한 논문에서는 회화의 공간 착각과 서예의 평면성 사이의 시각 감수성에 대해서 연구했고(Hay, 1985), 전통이 이러한 예술의 판단에 미치는 비역사성에 대해 주목했으며, 시대적 발전 도식을 고안하였다. 송대 초기 회화에 그들은 낙관을 나뭇잎 속이나 암벽 위에 숨겨놓았는데, 간략한 제화가 시각적으로 방해가 되지 않게 하는 전형적인 효과였다. 송대 후기에 이르러 제발은 처음으로 화면에 '침입'하기 시작했으며, 아울러 그 공간적인 형식에 도전을 하였다. 이러한 연유로 시문이 더욱 심미적 객체가 되었다. 존 헤이의 도식에 의하면, 이러한 발전 속에 녕종(宁宗)의 황후 양매자(楊妹子)가 제관(題款)한 궁정회화가 중요한 작용을 하였다고 한다. 이것은 바로 전통적으로 궁정회화가 문인형식의 회화와 거의 관계가 없다는 강한 편견을 반박하는 것이다. 존 헤이는 원대 문인산수화가 완성한 이러한 역사적 전환을 더욱 풍부한 제시의 수요에 적응하기 위한 것이라고 공언하였고, 공간에 있어 자연주의가 최후의 어떤 중요한 흔적이 되는 것을 배제하였다. 이 최후의 단계는 전선에서부터 시작되었고, 그는 그림 위에 끊임없이 자신의 시와 서명을 한 화가이다. 존 헤이가 묘사한 제시와 관련하여 비자연주의 화풍의 발전

에 끼친 영향에 대해 더욱 깊이 있는 고찰이 필요하다. 요종이와 에 드워즈, 그리고 다른 사람들과 마찬가지로 존 헤이는 시와 그림이 갖고 있는 고유의 특징이 변화할 수 없다는 ('대등하지 않는') 태도를 견지한다. 심지어 명대 말기의 예술 가운데에서도 이러하다. 왜냐하면 그들은 본질적으로 다른 특징이 있기 때문이다.

3. 내용연구

양식연구의 공통점이 사람들에게 인정되고, 또 많은 그림이 양식으로 연구될 때, 중국화 연구의 진전은 아마 아래와 같은 방향이 될 것이다. 날이 갈수록 더욱 진전되는 연구에서 우리는 회화를 각종 양식의 '닫힌 체제' 속으로 국한하는 것이 아니라 더욱 많이 양식, 내용(그 함의는 표면적인 내용보다 더욱 미묘하다)과 문화배경 사이의 다방면적인 관계에 관심을 갖게 된다.

도석(道釋) 도상학

불교의 도상적인 특징 때문에 사람들은 오랫동안 주요 연구에서 흥미를 그 내용에 집중시켜왔다. 어떤 연구자들은 불화를 보잘 것 없이 보아 말류 예술품으로 보았다. 일본과 중국을 서로 비교해보면, 서양에서는 근래 전통불화를 연구하는 사람이 거의 없다. 소수의 몇몇 중요한 연구 가운데, 장성원(張勝溫)의 백과사전식 장권(1175년경

작품)의 연구(Chapin, 1970~1971; Matsumota, 1976)와 대영박물관 소장 돈황불변과 경권화의 연구(Whitfield, 1982~1983)가 있다. 다른 한면으로 선화는 중국에서 편년 작업을 하는 전통이 없다. 그러나 서양에서는 끊임없이 이 방면에 연구가 되어 왔다. 얀 폰테인(Jan Fontein)과 머니 히크만(Money Hickman)이 보스턴미술관 100주년을 기념해편집한 목록『선서예(禪書藝)와 선회화(禪繪畵)』에는 일본의 가장 좋은 소장품을 포함하고 있는데, 이전의 혼탁하고 맑지 못한 것이나 어림짐작하던 상황을 일변시킨 것으로 이 영역의 연구 수준을 아주 유익하게 상승시켰다. 이것은 서양에서 처음으로 주최한 선(禪)예술 전람회이고 또 처음으로 이 그림들 위에 적힌 현묘한 제발에 대해 연구한 것으로 대대적인 번역과 성실한 설명이 곁들여 있다(Fontein & Hickman, 1970).

선화 연구는 절대적으로 거의 모두가 그 제재에 관심을 가지고 있다. 예를 들어 코넬리우스 창(Cornelius Chang, 1971)의 '수월관음' 연구, 두 폭의 선승 화가 초상에 대한 연구(Bush & Main, 1977~1978; Brinker, 1973~1974)를, 부시와 메인은 송-금 종교의 조합성 및 종교도상학, 특히 율종 예술과 기타 전통이 선화에 끼친 영향을 강조하였다. 브린커(Helmut Brinker)는 산수배경 속의 초상을 연구하였다. 그것들은 원대에 가장 먼저 나타났다. 브린커는 양식상으로, 이러한 선승초상화는 세속의 은사상(隱士像)에서 그 수법을 취한 것이라고 지적했다. 그들의 주제는 전형적으로 절의 규율을 파괴한 사람들이다. "은일이 이름을 나게 하는 수단으로 그리고 이것이 생활의 선택방식이던 시대"에 승려의 사상, 심지어 선사(禪寺)의 생활풍격 역시 구속으로 느껴졌다. 다른 하나는 교육의 의의가 있는 특수한 제재로 석가

출산이다. 분명히 그 묘사 방법은 전형적인 선종의 엄준한 사실성을 사용했다. 도상으로 보면 그것은 선종의 이단파에 근거를 두고 있다.

디트리히 제켈(Dietrich Seckel, 1965), 헬무트 브린커(Helmut Brinker, 1973) 그리고 하워드 로저스(Howard Rogers, 1983)는 모두 이러한 유행하는 관점에 반대하였다. 즉, 이 화면을 해석하기를 석가모니가 곧 무상정각을 해탈하려는 것으로 보았는데, 석가는 6년 동안 고난의 수행을 마친 후 산굴을 나왔다. 그들의 또 다른 견해는 이 제재는 이미 깨달음을 얻은 부처가 고난의 세계에 돌아와 설법을 하기로 결정한 중대한 결정을 나타낸다고 보았다. 이 해석의 논거는 불경에 근거하지도 않고, 또 분명한 논리도 없는데, 이것은 정통 불교 교의에서 벗어난 선학 관념에 의거하고 있다. 이 중 특별히 중요한 것은 부처의 철저한 깨달음인데, 그것은 먼저 가야산 보리수(Bodh Gāyā) 전설 이전으로, 한밤중 야산에서 샛별을 응시하던 것이다. 선사(禪寺)(적어도 일본의 선사)에서는 매해 모두 이런 '현불(現佛)'화(畵)를 걸어놓고 기념한다. 하워드 로저스는 한발 더 나아가 이 불의가 강한 인상은 아마 현재 전하진 않지만 왕유의 한 폭 그림에서 변화 발전한 것이라 지적했다. 왕유는 8세기 혜능이 산을 나오는 내용을 묘사했다. 이 그림에서부터 선종 교장(敎長) 초상화 전통이 시작되었는데, 남종을 지지함으로써 지위가 보다 안정적인 북종의 계통을 반대하였다(Rogers, 1983).

그러나 이단파도 자신의 길을 발전시킨 것 같다. 14세기 선화가 인타라(凶陀羅)는 '귀매(鬼魅)' 혹은 '도깨비(魍魉)' 식으로 인물화를 그렸는데, 현재는 찢어지고 온전하지 못한 화권 잔편이 남아있다. 요샤키 스미주(淸水義明)는 이러한 것을 연구할 때, 아주 새로운 방법을

제시하였다. 이러한 잔권을 원래의 형태처럼 복구하기 위해, 그는 더욱 큰 과제를 시범적으로 해결하였다. 즉, 선 활동을 묘사한 이러한 회화가 따르는 각종 유형화 과정을 정하는 것이다. 그가 생각하기에 이러한 순서는 각각의 선어록집『불조찬(佛祖贊)』각 장에 편집된 법의 계승에서 취할 수 있다고 한다. 기록되어 있는 이러한 승려는 선종 역사 인물화상의 제시이다. 요샤키 스미주의 연구사료는 상세하고 실질적이어서, 이 생각을 제기하고, 또 응용적인 시도도 하였다. 만약 확실히 믿을 수 있다면, 이러한 방법을 더 진일보하게 응용할 수 있을 것이다.

무홍(巫鴻)은 중국에서 발견된 가장 이른(동한) 불교 모티프에 대한 연구를 하였는데(1986) 불교와 도교 양교에 관련된 연구이다. 그의 주요 근거는 많은 예술매체에 있는데, 회화에 대해서도 중요한 지적을 하였다. 그는 이 연구에서 계속되는 논쟁에 대해 중요한 새로운 증거를 제시하였다. 동한의 매장 문화와 도상 내용을 근거로 하여, 우리는 반드시 이러한 '불교' 모티프를 초기 종교적인 도교예술의 일부분으로 이해해야 한다. 왜냐하면 불교가 중국의 지식인들에게 인식될 때, 그것은 예술 가운데 서방의 장생신으로 여겨졌고, 도교의 여러 신 가운데로 혼합해 들어와 서왕모와 연결되거나 심지어 서로 교환될 수 있었기 때문이다.

근 10년 동안, 대부분 장사 지역의 고고학 발전 가운데 전국시대에서 서한시대 때 화번(畵幡) 및 관련된 벽화가 이미 여섯 폭이나 발견되었다. 이것은 도교 묘장 예술연구에 풍부한 자료를 제공하였다. 이러한 작품은 대표적으로 사망자의 초상을 포함하고 있다. 각종 용과 다른 신령매개의 형상들이 표현되거나 또 천당과 명계의 상징성

이 묘사되어 있다. 그것들은 이미 대량의 도상연구를 할 수 있게 하였다. 그러나 이러한 연구는 대부분 중국과 인연을 맺고 있다(Bulling, 1974; James, 1979; Loewe, 1979: 17~59; 이 세 편의 논문에서 대량으로 중국학자들의 연구 성과를 인용하였다). 두 개의 묘에서 '비의(非依)'가 출토되었다. 아마 사자의 '영혼 승천'의 장례 내용일 것인데, 그러므로 사람들은 이러한 화폭의 가장 큰 특징을 우주의 도해라고 묘사하며, 신화적 내용이 충만하다고 본다. 그러나 위에서 서술한 관점의 비교연구에 대해서는 형상의 확인 및 해석 두 방면에 놀라운 일치성이 있다. 문제는 단지 초기의 문헌만을 의지한 좀 억지스러운 해석이 아닌가 한다(Silbergeld, 1982~1983). 사실상 이러한 문헌(『예기』, 『의예』, 『산해경』 등등)은 단지 그 시기와 관련된 문헌의 일부분일 뿐이다. 그리고 이러한 문헌의 더욱 많은 것은 일상적인 관례이지, 구체적인 방법의 묘사는 아니다. 따라서 우리는 반드시 그들과 그 지역 장례풍속의 신앙과 실천을 서로 상세히 비교하고, 장사와 그와 서로 관련된 지역의 예술전통을 세밀하게 비교해야 한다. 이러한 모든 요소는 문헌을 이용해 초기회화를 연구하는 데 의문점을 제기한다. 로버트 소프(Robert Thorp)는 이러한 화번에 대해 전면적인 고찰을 위해 이미 모든 준비를 다했다. 우리는 마왕퇴 3호묘의 한 폭 서한 회화가 아마 장례과정 중 사람들이 이러한 기반을 실제로 사용했을 것을 주의해야 한다.

당대 회화 중 청록산수에 대한 중요한 작용, 역시 후대 문인화에 대한 작용(그것은 일반적으로 인정하는 작용보다 훨씬 크다)은 중국화에서 시급히 연구되기를 기다리는 도교 도상학의 중요한 영역 가운데 하나이다. 육조의 몇몇 예들 가운데, 붉은색은 다른 두 종의 색

채를 포함해 일반적으로 수대에 불교가 중국으로 유입될 때 외국 여러 지역에서 들어온 것으로 본다. 그러나 이러한 색조의 배합은 도교 선경화에 전이되어 사용되었다. 그리고 이후 머지않아 고전의 당대 산수화 형성에 반드시 도움을 주었다. 에드워드 셰퍼(Edward Schafer, 1963)는 처음으로 금벽산수화와 도사의 광물학과 연단술 사이의 흥미 있는 관계를 제시하였다. 근래 일련의 저작, 예를 들어 존 헤이 (John Hay, 1978: 295)가 원대 회화 연구에서 연단술과 연료제작의 상관성을 제기했다. 제임스 캐힐은 10세기 요대 묘에서 발견된 선경 산수화를 해설했다(Cahill, 1985). 석수겸(石守謙)은 전선의 '은퇴적' 선경 산수에 대해서 고찰했고(Shih, 1984a) 무나가타 기요히코, 양장애도 명대 '오문' 화가를 연구했고 또 엘렌 량(Ellen Laing)은 <도화원> 회화의 연구를 묘사했다(Nelson, 1986). 이러한 모든 연구는 도교를 기초로 한 청록 산수화를 설명하는 데 도움을 준다. 그러나 우리는 더욱 철저한 고찰을 다시 기다려야 한다. 특히 각 전통의 연유에 대한 고찰이 필요한데, 이러한 몇 가지 연구가 있다. 예를 들어 존 헤이 (John Hay)가 중국화석법(中國畵石法) 전시를 위해서 만든 좋은 목록에서도 암동, 괴석 등과 도교산수가 서로 밀접한 관련이 있는 제재라는 것을 토론하였다.

도교의 다른 두 개의 제재 연구도 이야기할 가치가 있다. 하나는 한대 묘장 예술 가운데 '거사추길(去邪趨吉)'의 연구에서 일반적으로 한대 묘실에 그려진 많은 초기 전투 장면, 예를 들어 '교상지전(橋上之戰)'에서 '방상씨(方相氏)'와 강량구처질병(强梁驅除疾病), 여매(女魅)와 기타 악마(惡魔)를 축출하는 의식을 표현한 것이다(Berger, 1982). 다른 하나는 복, 록, 수명 신의 도상연구이다(M. Fong, 1983). 실버겔

드는 「중국인의 노년관」 논문에서 많은 도교와 관련된 장생불로 제재에 대한 논평을 하였다(Silbergeld, 1987a).

정치 설교로서의 궁정화

지난 20여 년 동안 송과 송 이후 회화연구에 대한 주안점은 유학을 기초로 한 정치성 도상학에 있었는데, 이것은 도석제재의 흥미를 넘어섰다(송 이전 유학을 주제로 한 궁정화는 현재 전하는 것이 거의 없다. 그러나 문헌적인 연구는 레더로제가 한 적이 있다(Ledderose, 1973)). 이 방면의 연구로 가장 섬세하고 깊이 있는 것은 남송 첫 번째 황제 고종시기 화원의 일정한 작품을 연구한 것으로 그것들은 송대 1127년 금나라 사람들이 중원을 점령한 후 진행된 '중흥'의 정치활동을 지지한 것이다.

일련의 작품에는 이당의 것으로 전해지는 장권 <진문공복국도(晉文公复國圖)>도 포함되어 있는데, 이 그림은 역사적 비유를 통해 고종이 송나라 왕조를 회복한 것을 찬송하는 것이다(법률적인 문제가 있다)(Fong & Fu, 1973: 29~51). 그 가운데 또 <호가십팔박(胡笳十八拍)> 도권이 있는데, 이것은 흉노에 포로가 되었던 한대 재능 있는 여인 채문희(蔡文熙)에 대해 묘사한 것으로 남송이 직면한 위협을 생동감 있게 알려준다(Rorex, 1973, 1974, 1984). 이 제재의 다른 몇 폭 그림은 고종의 대장 조훈이 쓴 찬서 문장을 묘사하고 있는데, 하나의 수권을 포함해 <중흥서응도(中興瑞應圖)>, <영란도(迎鸞圖)>가 있다. 이 그림들은 조훈이 직접 고종의 어머니(徽宗韋皇后)와 휘종의 여부(余部), 휘종 정황후, 고종의 형황후(뒤에 것은 수권으로 남아 있지

않다. 수권은 현재 상해박물관에 있다)를 영접하는 것을 그렸는데, 그들은 1142년 남송 영토로 들어오게 된다(Hs, 1972). 사람들은 한 차례, 고종 본인이 직접 이러한 설교성 활동에 참여했다고 생각하였는데, 많은 『시경』 도권을 증거로 댈 수 있다. 그것은 마화지(馬和之)가 그린 것이고, 시문은 황제 자신이나 후계자가 부분적으로 쓴 것이다. 그러나 머레이 우(Murray Wu, 1981, 1985)와 서방달(徐邦達)은 각기 고종 혹은 그의 아들 효종이 실제로 이러한 서예를 쓰지 않았다고 지적했다. 그들은 서예가 혹은 황실과 아주 가까운 사람들, 아마 우황후(Murray, 1981, 1985) 혹은 황가서원을 대표해 황가서원 중 어떤 출중한 사람이 썼다고 추측한다(Hs, 1985a, 1985b). 이러한 작품 중 가장 아름다운 예술품은 이당의 <백이숙재채미도(伯夷叔齊采薇圖)>(북경고궁박물관 소장)이다. 이 그림은 고죽군의 두 명의 공자(公子)가 설령 굶어 죽을지언정 주의 일을 보지 않겠다는 고사를 그리고 있다. 금나라 사람들의 침입에 저항하는 좋은 본보기가 되었다. 그러나 이 그림은 더욱 깊이 있는 연구가 필요하다. 이런 인물화는 초기 중국 궁정화의 조인륜(助人倫)을 이야기하는 가장 좋은 작품이다. 우리는 레더로제가 편한 목록에서 이후 오랜 기간 동안 이러한 종류의 교화작품의 목록을 볼 수 있다(Ledderose, 1985).

문인화의 정치성 도상

더욱 흥미 있는 많은 연구는 여전히 원대와 원 이후 문인화가의 작품에 있다. 그 정치성 도상은 대부분 혹은 전부 숨어 있는데, 항상 제발 가운데 숨겨져 있어 회화의 주제 자체와 같이 미묘하다. 만일

문인 여기화가의 정식 지위가 정치활동이라면, 이러한 작품의 존재
는 하나도 이상할 것이 없다. 그런데 그들의 정치적 주장이 어떤 때
는 불만과 원망인데, 이것은 문인화 표현에 적당한 신유학적 제재와
정감과 일치하지는 않는 것 같다(Cahill, 1960: 132~133). 그들의 현대
에 대한 관점 역시 예외적이다. 후기 화가의 "양식에 대한 현대적인
강렬한 관심은 주제에 대한 관심을 잃게 하였다. 변화와 중요성에 있
어 이와 같이 미약한 주제는 절대적으로 후기 중국회화인데, 그 가운
데 대부분의 좋은 작품도 주제가 없다(Cahill, 1976b: 153)." 그리고
"현존하는(당 이후) 중국화는 하나의 주체를 형성하였다. 그것은 문
인화 흥기 이후 도상의 요소를 중시하지 않았다는 점이다. 왜냐하면
상대적으로 말해 중국화가는 도상의 내용상 거의 어떠한 발명도 하
지 못하였다(Ledderose, 1973: 69)." 제임스 캐힐과 레더로제가 표현한
이러한 관점은 이론적으로 보면 썩 훌륭하다. 그러나 이론과 실제는
차이가 있는 것 같다. 비록 이런 그림은 아마 전체적인 규칙과 서로
대립될지 모르지만, 대립이 발생하는 빈도는 아직 모른다. 어쨌든,
이러한 상황은 아주 중요한 것이다.

 정치 우의(寓意)의 모범을 묘사하는 대부분은 정치가 혼란한 시기
와 관계가 있다. 예를 들어 원초, 원말, 명말, 청초를 거쳐 지금까지
발견된 절대 다수의 예는 모두가 현실정치에 불만을 가진 유민 혹은
당시에 권리를 박탈당한 '충신'이 그린 것이다. 은폐적 정치도상을
연구한 첫 번째 연구들 가운데, 이주진(李鑄晋)의 「프리어 갤러리 소
장의 <이양도(二樣圖)>와 조맹부가 그린 말」(Li, 1968)이 있는데, 이
논문의 뒷부분에서 모호한 상황에 대해 토론을 하였다. 비슷한 다른
주제로는 명대의 충신 공현(龔賢)이 그린 버드나무 그림이 있다

(Silbergeld, 1980b). 공현은 버드나무를 귀엽고 낭만적인 기본적 형상에서 뒤틀리고, 조로하고 황량하며, 항상 축축한 겨울로 보이도록 변화시켰다. 시적으로 퇴색하는 아름다움이나 은둔 그리고 친구와의 이별과 관련이 있는 이런 주제는 예술가들이 만주 정복자들의 정치기간으로부터 떨어져 나온, 정치적인 생명이 끝난 데 대한 은유로 사용되었다. 그러나 그의 제발과 교육적 스케치는 관중과 학생들을 상기시키는데, 그는 버드나무가 험악한 기후를 맞아 더욱 생명력 있고 끈기 있어 굴하지 않고, 겁은 나지만 굴복하지 않는 미덕의 합리적 상징이라는 것을 일깨운다. 시각화하는 기법 가운데, 그의 나무 형식은 두껍고, 가지는 밀집한 것으로 이러한 관념을 표현하였다. 신유학의 요구가 아마 회화가 가진 적절한 정치적 교육 작용으로 정치가의 정감을 정화시키고 부패를 피할 수 있다고 생각했는지도 모른다. 바꾸어 말하면 회화는 반정치적인 작용을 갖고 있다. 그러나 이러한 범례는 중국 정치 속에 나타나는 격정이 때로는 과장되게 정치가의 예술에 나타나는 것을 분명히 밝혀준다.

기타 이러한 특수 주제의 회화 역시 자연에서 ─ 각종 수목, 화초, 산석, 여러 가지 종류 가운데, 단지 가끔 각종 은유가 풍부한 내용을 표현하며, 세상이 변화할 때 화가 자신이 준비한 것을 더 잘 반영하기도 한다. 리처드 반하트(Richard Barnhart)는 <한림고목(翰林古木)>에 나타난 이러한 은유와 각종 범례의 기초에 대해 진술하였다(Barnhart, 1972b). 한발 더 나아간 예로 왕면(王冕)의 <매화도>(Li, 1976b; Hoar, 1973)와 팔대산인의 꽃, 돌, 새, 물고기의 괴상한 처리는 왕방위(王方宇)가 시가로부터 시작해 연구를 하였다(Wang, 1976). 캐힐은 정치적 의도와 화가의 통제되지 않는 광기를 구분해서 연구하

였다. 캐힐의 결론은 팔대산인의 가장 좋은 작품은 그가 정신병이 가장 심한 이후 회복기간에 완성된 것으로 그가 이 경험을 바탕으로 엄격한 통제를 통한 양식변화로써 자신의 정치적 태도를 표현했다는 것이다(Cahill, 1987).

더욱 문제가 되는 것은 산수화에 대한 해석인데, 다른 특수한 제재에 비해 전통적으로 산수를 항상 중립적인 것으로, 많은 변화가 없는 것으로, 그리고 비인격화의 주제로서 보아왔다. 반하트가 말했듯이 "사람들은 나무와 돌을 그리는 것은 일반적인 산수를 그리는 것보다 더 내재적이고, 더욱 개성화된 예술표현 형식을 갖고 있다고 생각한다(Barnhart, 1972b: 7)." 그러나 끊이지 않고 나타난 이후의 연구에서는 산수가 양식상 고도의 개성화와 정치적 의도의 원활한 수단으로 표현되는 것을 볼 수 있다. 이와 유사하게 세 편의 이른 논문이 홍콩에서 개최한 명대 유민화의 세미나에서 발표되었다. 부신(傅申)은 '갈필법' 연구에서 도제(道濟)와 같은 화가는 원말 예찬의 예를 공부해 이러한 갈필법을 현실정치에 대한 불만을 표현하는 방식으로 사용했다고 보았다(Fu, 1976). 이주진(李鑄晉)의 논문에서는 항성모가 '주필산수(朱筆山水)'를 그렸다는 점을 논하였다. 이것은 한 명의 '충신'이 멸망해가는 명 왕조에 대해 경의를 표현한 것이다(Li, 1976). 그리고 실버겔드는 실험적으로 공현의 검은색을 많이 쓴 산수화가 그의 산수시와 마찬가지로 만주족이 중국을 점령한 데 대한 분개를 체현한 것으로 보았다. 사람들은 원말 왕몽의 작품에서 공현의 이와 같은 은유법의 선례를 볼 수 있다. 왕몽은 이후 명대에 통용된 수법으로 문인이 산중으로 은퇴하는 제재를 분명하게 표현하고 있다(Silbergeld, 1976). 리처드 비노그라드(Richard Vinograd)는 왕몽의 불

안한 양식은 1366년 화가의 변산산장(卞山山庄)을 불타 없애게 한 전쟁을 반영한다고 생각한다. 불안한 시대의 은둔사상이 왕몽에게 이러한 양식을 자극하였고, 당시 그가 은퇴하여 산장에 사는 제재를 그렸는데, 비노그라드는 이 산장을 왕몽의 '가정재산'이라고 부른다(Vinograd, 1979, 1982). 이러한 연구 가운데 다른 중요한 과제는 전선의 원초 청록 '선경' 산수화에 대한 것으로, 석수겸은 정신상 은퇴한 화가의 모습을 그리는 이러한 유형의 시작은 그 동기가 유학의 충신이 아니라, 도가의 은둔사상이라고 지적했다(Shih, 1984a).

사람들이 뒤늦게 한 폭의 명화가 특별한 내용이 있다는 것을 발견할 때, 도상연구는 가장 생기발랄하다. 예를 들어 존 헤이(John Hay)의 '황공망 <부춘산거도>연구'가 그러하다. 존 헤이는 풍수학(堪輿學)을 방위를 인식하는 수단으로 삼아, 화가가 이 특수한 주제를 그릴 때의 의도를 설명하였다(Hay, 1978: 296~337). 이 산수화의 배경은 엄자릉조대(嚴子陵釣台) 일대의 낚시 하기 좋은 얕은 곳과 물에 접한 산구릉이다. 조대(釣台)는 엄광(嚴光)의 이름과 자에서 이름이 유래했고, 엄은 동한 첫 번째 황제가 등극하기 이전의 극친한 친구였다. 그는 황제를 위해 다시 일하기를 거절하며, 전당강(절수(浙水))에서 낚시하며 세월을 보내고 싶어했는데 이것으로 유명하였다. 이렇게 이 그림의 제목을 ~~산으로 이름 지을 때, 황공망 장권의 진실한 주제는 강과 어부가 되고, 어부는 위험한 정치현실에서 멀리 떨어진 지방에서 생활하는 것을 뜻한다. 이것은 황공망이 젊은 시절 정치생활 중 거의 목숨을 잃을 뻔한 일 이후 도가적인 경향을 반영한 것이다. 마지막으로 이런 도가적 경향은 문인들의 주의를 끌어 많은 원대 산수화에 채용되는 귀은(歸隱)의 제재가 되었고, 산수도 단지 '중

립'의 주제가 아니고, '일강양안(一江兩岸)' 구도 역시 더는 추상적 구도원칙에 지배당하고 있는 것이 아니다(Cahill, 1976a; Lew, 1976). 문인과 어부의 일반적인 논술에 대해서는 존 헤이의 연구가 있다(1972; Maeda, 1971).

위에서 언급한 이런 것들은 공현, 왕몽, 황공망이 그린 그림들 가운데 적어도 일부분은 정치에 불만이 있는 은퇴자가 정치에 대한 자신의 생각을 반영한 것이다. 정치적 내용상 이러한 작품과 서로 상응하는 회화는 문인화가가 개인적으로 그린 것으로, 그들은 그림을 이용해 논란이 있는 정부를 돕고 지키려고 하였다. 이러한 그림은 둔세(遁世)주의 회화보다 더욱 드문데, 조정의 문인이 은퇴한 동료 문인보다 그림 그리는 데 시간이 많지 않았을 뿐 아니라, 또 궁정을 지지하는 문인화와 하층 궁정화가의 관계 때문에 사람들의 비난이 있었다. 이러한 작품 가운데 빼어난 작품으로, 임인발(任仁發)이 순수하게 궁정화풍으로 그린 말 그림이 있다. 임인발은 원대의 관원인데 그림의 주제는 오랫동안 확립되어온 말을 공중부역(公衆服役)으로 보는 문학전통에 근거한다. 확실히 사람들은 아주 오래전부터 이러한 문학제재를 두 가지 방면으로 사용하였다. 예를 들어 임인발의 동시대 사람인 공개(龔開)는 송의 충신으로 몽고인 통치하에 중국 문인계층을 영양상태가 좋지 않은 풀이 죽은 말로 그렸는데 그것은 내재의 미덕을 그린 것이다. 사람들은 바싹 말라 뼈가 드러난 것을 통해 분명하게 판단할 수 있다(마치 공개가 제발에 쓴 것과 같이). 회화로 토론을 벌일 수 있는 가장 좋은 예 가운데, 임인발이 그린 <이양도(二羊圖)>는 공개의 작품에 화답한 것이다. 이 두 마리 말 중 한 마리는 살찌고 한 마리는 말랐다. 그 발문에서 밝히는 문제는 살찌고 마른

것에 있지 않고, 정부에서 일을 하느냐 숨어 사느냐에 있는 것도 아니며, 사람들의 선택 의도에 있다. 홀로 살 것인가 아니면 정부의 일을 하면서 살 것인가. 임인발의 생각은 공개와 다르다. 그는 말이 살찌고 마른 것을 가지고 의도를 판단할 수 없다고 생각했다. 왜냐하면 살찐 말은 조정에 종속된 사람으로, 마른 말과 같이 좋은 골상을 가질 수 있다(Silbergeld, 1985: 169~170 참고, Cahill, 1976a: 155~156, 그의 설명은 약간 다르다).

이 말의 제재는 어떻게 더욱 특수한 정치형태로 사용될 수 있는가, 원대 관원 조옹이 그린 한 작품을 예로 들어보자. 그는 조맹부의 아들로 다섯 필의 말이 목장에서 풀을 먹고 있는 것을 그렸다. 그러나 몽고 마부들은 졸고 있다. 그림에 있는 화기는 1352년으로 되어 있다. 몽고인의 멸망을 재촉하는 홍건적이 발기한 이후 사람들은 아마 그것이 화가가 정치에 대한 염증을 표현한 것으로 의심할 수 있는데, 그는 말과 같이 몽고 마부의 족쇄에서 벗어나 자유를 갈망하고 있는 것 같다. 그러나 화가의 친구가 쓴 두 수의 은유적인 제시를 보면 생각은 이와 정반대이다. 그들은 말들이 한가로운 것은 군사행동으로 전복하겠다는 망상을 이긴 후의 평화를 표현한 것으로 화가는 민중의 항쟁을 반대하고 아울러 그것은 반드시 망한다는 생각을 나타내는데, 마치 그 자신이 겪은 바가 증명하는 것과 같다(Silbergeld, 1985). 이 두 수의 시는 조옹의 후원자에게 바치는 것으로 그의 신분은 교양 있는 몽고 장군으로 방금 역적을 잠잠하게 하여 명성을 얻은 사람이다. 이것이 바로 한발 더 나아가 시제 속의 관점을 증명하며, 아울러 회화로서 중국화가가 다른 많은 동시대 사람과 같다는 것을 표명한다. 즉 화가가 원주민인 본토 농민 항쟁자와 아주 완고하지만 다소 한화한 몽고

귀족 간의 선택을 마주했을 때 어떻게 해야 후자에 충실하고 아울러 예술로서 이러한 선택을 알리는지(참고 Fong, 1984: 105~27 예찬과 기타 문인화가들이 농민기의에 반감을 가진 것을 토론하고 있다), 이러한 숨겨진 의의에 대한 토론은 우리에게 설령 한 그림의 제재를 정확하게 식별해낼 수 있더라도 화가가 그것을 사용한 의도를 확정 짓기는 매우 힘들다는 교훈을 준다. 원초 문인 관료 조맹부가 그린 <이양도>권이 바로 이 문제를 설명한다. 이주진(李鑄晋)은 조맹부의 제발이 어떤 정치적인 의도의 표시도 회피하고 단지 먹는 것의 즐거 움을 표현하고 있지만, 그림의 제재는 정치적인 충효사상을 갖고 있 다는 것을 보여주었다. 왜냐하면 두 개의 명초 제발과 조맹부 자신이 소장했던 한 폭의 유명한 <소무목양도(蘇武牧羊圖)>의 사실로 증명 이 가능하다. 소무는 한나라 시대의 대신으로 흉노족에 의해 포로가 된 후에도 여전히 한나라에 충성을 다하였다. 그는 초원으로 유배되 어 면양과 산양을 길렀다. 면양과 산양은 이로 인해 걸출하고 충정한 품격의 상징이 되었다. 비록 이주진이 이 제재에 대해 새로운 해석을 내렸지만, 조맹부가 언급한 이 전고(典故)를 사용한 뜻은 여전히 확 정할 수 없다. 이주진은 면양과 산양이 조맹부가 원나라에서 벼슬하 는 것을 불안하게 여긴 것을 반영한다고 생각한다. 이것은 그림 위에 있는 명나라 사람의 제발로 증명할 수 있다(Li, 1968: 319~322). 그러 나 우리는 동시에 명나라 사람의 제발이 후대를 위해 지어진 것이라 고도 생각할 수 있어 신빙성이 없다. 조맹부의 본뜻은 그가 원나라 조정에 출사하여 유가의 겸천하의 사상을 실천하고자 하는 신념을 표현한 것일 수도 있다. 그는 이 신념을 마음 깊이 새기고 있다. 따라 서 그의 행동을 보호해야지 한탄할 수 없는 것이다. 그 밖에 이주진

은 조맹부의 시를 이용해 자기의 관점을 지지했다(Li, 1965: 81~84). 그러나 조맹부의 다른 시들과 그림들은 조정에 대한 변호로 볼 수 있는데, 그는 '조은(朝隱)'의 개념으로 설명하고 있으며, 자유에 대한 열정을 살피지 않고 공무활동에 헌신하고 있다(Shih, 1984b). 어쨌든 정확하게 배경을 이해하야만 비로소 어떻게 이 그림의 내용을 이해할지 설명할 수 있다. 그리고 조맹부의 배경은 많은 해석을 할 수 있도록 도와주었다. 아래의 한 부분에서 우리는 한발 더 나아가 내용과 배경의 관계에 대해서 토론할 것이다.

전통문학 제재를 설명한 그림

이러한 모든 작품에서 회화도상의 연구와 문학과 문화의 연구는 분리될 수 없다. 방문은 이와 같은 교차연구가 끊임없이 많아져야 한다고 말하면서 "시와 그림이 훌륭하게 결합된 작품은 하나의 독립된 창조적 사유의 통일된 관념을 구현하는데, 이 사실은 문제를 더욱 분명하게 하고 미술사학자들은 반드시 화가의 문학소양과 지식배경을 연구의 구성부분으로 만들도록 배워야 하며, 동시에 문학과 문화사의 도움을 얻어야 하며, 이것으로써 후기의 중국회화를 기술해야 한다"고 하였다(1985: 21).

이미 전통 문학제재 <소상팔경(瀟湘八景)>(A. Murck, 1984년의 연구가 가장 좋다), <적벽도(赤壁圖)>(Lwonf, 1972; Wilkimson, 1981, 이 제재의 정치적 측면의 상황을 고찰하지는 않았다), <강남춘(江南春)>(Fuller, 1984, 지역적 특징에 관심을 두었다)은 이러한 방법을 사용하여 고찰하였다. <도화원도(桃花源圖)>(Ch', 1979; Nelson, 1986),

「매화(梅花)」(Li, 1976b; Hoar, 1983; Bickford & 1985)에서 후자는 전시목록, 부록으로 매화제재의 시집이 있다. Hans Frankel에 의해 영어로 번역되었다(Bickford et al, 1985);「대나무」(Kao, 1979; Han, 1983), <시경도(詩經圖)>(Murray, 1981), <효경도(孝敬圖)>(Barnhart, 1967), <굴원(屈原)<구가도(九歌圖)>>(Muller, 1981, 1986). 문인아집 제재, 특별히 '죽림칠현', '난정아집', '서원아집'(Laing, 1967, 1968, 1974 후자는 '서원아집'이라는 것이 진짜 있는지 의문을 제기했다), 마지막으로한 가지 더 보충하자면, 이런 예들을 말하자면, 중국 문인원림 자체에 대한 제재인데, 그것은 문인화 속에 묘사되었고 문인화에 영감을 주었다. 중국이 외국 여행자와 학자들에게 전통원림을 개방한 이래로, 이 과제에 대한 연구의 분위기가 점점 더 높아지고 있다(Keswicik, 1978; Murck & Fong, 1980~1981; Barnhart, 1983a; Hay, 1985a; Harrist, 1987; Laing).

상관된 상황과 후원자에 대한 연구: 내용과 상황 사이의 관계 연구

내용과 그와 상관된 상황은 가끔 여러 가지 이해와 오해를 만들며서로 영향을 준다. 특이한 예로서 1957년 낙양에서 출토된 한 폭의저명한 묘실벽화(제61호묘)가 있다. 그것은 대장군 항우와 그 적수유방이 홍문에서 연회를 펼치는 것을 그린 것 같았다. 유방은 참모번쾌(樊噲)의 도움으로 목숨을 구하게 되었다. 이후 유방은 한나라를건립했고 번쾌는 무양후(舞陽侯)에 봉해졌다. 사람들이 잘 알고 있는이 희극적인 고사를 그린 그림은 아마 현존하는 가장 이른 중요한역사 고사화일 것이다. 인물 모습을 그려내는 데 있어서도 사람을 놀

라게 하는 역사적 정확성을 갖고 있다(노망(魯莽)의 적과 상대방 장령, 용맹한 번쾌, 여인의 모습이 있는 장량, 교활한 범증, 손에 검을 들고 아주 악랄한 항장 등등). 그러나 그들 가운데 곰과 같은 큰 것이 하나 있다. 그것은 모든 해석에 의문을 갖게 한다(곽말약이 가장 일찍 이 문제에 대해 의문을 제기하였다) 당연히 이 곰은 아마 이후에 그려 넣은 것일 수 있다. 마침 후벽 정 중앙에 벽사를 위해서 첨가한 것이 있다. 그러나 조나단 차베스(Jonathan Chaves, 1968: 22~24)와 패트리샤 버거(Patricia Berger, 1983: 42)는 이것을 퇴마사로 간주한다. 주나라 말기와 한나라 초기의 문헌에 그것이 곰의 껍질을 쓰고 있다고 묘사되어 있다. 따라서 그들은 이 상황을 장례식으로 본다. 차베스는 화면에 남아 있는 형상들은 우연한 현상이 되었다고 생각한다. 오른쪽에 있는 사람은 아마 장례의 연회를 준비하는 것 같고, 동시에 술을 마시고 있는 두 명의 키 큰 사람은 만약 항우와 유방이 아니라면, 아마 장례식에 참석한 사람들일 것이다. 세 세람을 수행하는 사람은 아마 기다리고 있는 방상씨(方相氏)일 것이다. 이 방상씨(方相氏)는 귀신을 쫓는 무술행위 이전이나 이후에 술을 마시고 있다(Chaves, 1968: 24).

이 의견에 동조하지 않는 독자들은 위의 선택이 단지 추측이라고 생각한다. 그럼 이 곰은 단지 부가물인가? 혹시 그려진 모든 형상들이 정말 그렇게 확정하기가 어려운가? 듣기에 방상씨는 곰의 가죽 이외에 또 네 개의 금 눈이 있고, 검붉은 색의 옷을 입고 창을 잡고 방패를 들고 있으며, 아울러 많은 노예를 데리고 있다고 한다. 그러나 화면에는 단지 그의 창이 나타날 뿐이다. 문제의 관건은 순수하게 장례를 하는 상황에서 정치성이 강한 회화가 무슨 작용을 할 수 있

는가이다. 같은 묘에서 나온 다른 한 폭의 정치 서사화의 상황 역시 답을 주지 않는다. 그것은 마치 제재와 아무 상관도 없는 그림처럼 보인다. 화면 중앙에는 길상의 숫양 머리(곰의 위치에 그린 것은 정말 닮았다)가 있는데 우리는 다른 많은 작품들에서 이와 같은 의문을 제기할 수 있다. 예를 들어 '다리 위의 전쟁'은 A. C. 소퍼가 가족사라는 배경에서 정치적인 해석을 하였다(Soper, 1954, 1974). 그러나 버거는 그것을 종교적으로 귀신을 쫓아내는 의식이라고 보았다(Berger, 1983).

마틴 파워스(Martin Powers)의 일련의 논문은 아마 이 문제에 대한 해답을 줄 수 있을 것이다. 그는 (무량사에 있는 것처럼) 그런 장례적인 서사내용은 본질적으로 두 가지 가치가 있다고 본다. 그들은 "정신상의 초월한 단계와 물질상의 풍부함을 함께 표현할 수 있다." 한편으로는 장례식을 나타내고, 다른 측면으로는 시각에 호소하는 지나친 과장이 있다. 각종 제재에 대한 진지한 선택과 표현으로 가족의 덕과 능력을 널리 알림으로써, 그 후대의 창성을 보장하는 것이다(Powers, 1984: 152; 1981, 1983; Soper, 1974. 이 관점에 선례를 제공했다). 여기서 관건은 정교성(政敎性) 회화가 종교의 목적(혹은 반대도 마찬가지)에 봉사하는지에 대한 결론을 내는 것이 아니라, 내용 연구 가운데 관련된 상황연구의 위치를 설명할 필요가 있다는 것이다.

마틴 파워스에 따르면, 양식 혹은 그것의 선택은 적어도 전후 맥락에 의해 이루어지는 것이라고 한다. 한대 무량사는 원시시대 양식처럼 보이지만, 기법상의 소박함과 단순함은 결코 고대풍이 아니라 의도적으로 무량사를 만드는 사람의 강렬하고도 단순한 도덕적인 품성을 반영한다. 깎아낸 선이 간단하고 소박하여 다소 기계적인 선

과 원형으로 되어 있는데, 그것은 비록 상투적으로 표현되었지만 우리들에게 법과 표준이 있는 것으로 네모난 것과 원형이 되게 하였고, 계속되는 덕정에 대한 은유로 사용되었다(Powers, 1984: 157).

예술 후원자에 대한 약간의 명제

중국 말에는 여기서 사용하는 예술에 대한 '후원'이라는 단어가 없다. 따라서 서양미술사학자들은 반드시 어떤 방법을 찾아 중국인에게 그 함의를 설명해야 한다. 근 천 년 가까운 문인화 회화전통은 이 단어가 충분히 발전하지 못한 상황을 설명하는 데 도움을 준다. 왜냐하면 전통 가운데 상업적인 후원이 없었기 때문이다. 중국처럼 직업화가와 여기화가의 예술적 기교 사이에 거대한 골이 있는 문화는 없다. 그곳에 있는 두 종류의 예술 형태는 완전히 다른 사회의 목적에 맞게 사용되었다. 적어도 명 말기 이후 양식과 취미는 이러한 대립이 분명하게 강화되었다. 만약 화가가 사회양식의 경계를 넘어서고자 한다면 그것은 바로 친구들에게 욕을 먹게 된다(악속(惡俗), 혹은 장이의 냄새).

청록은 문인계층의 예술사와 비평이론에서 생겨나고 계속해서 이러한 구별이 심해졌다. 한 명의 화가가 아니라 심지어 어떤 지역(절강, 복건, 북경) 전체가 상업적인 그림, 혹은 원체의 오명을 얻게 된다. 현대의 미술사학자들은 예술과 사회 등급이 연합하여 형성된 왜곡된 역사적 기록 방식을 비평해야 할 책임이 있다. 전통적 역사의 편견은 회화 역사의 흥미와 심미력을 형성하는 것을 정확하게 반영하는가, 아니면 그것에 배치되는가? 사회 분위기는 결구방식에 기대

어 직업화가와 여기화가의 기호와 실천을 갈라놓는 것을 도왔는가? 후원자는 어떻게 확실히 그들이 고용한 화가가 창작한 작품의 양식과 내용을 지배하였는가, 이것은 교역하지 않는 그림을 구하는 자(친구 혹은 다른 사람), 여기화가 및 그 작품의 영향에는 어떤 다른 점이 있는가? 무엇이 지방적 직업회화 조직이고, 그들은 어떻게 작용을 하였나? 여기화가는 대체 어느 정도에서 소위 여기화가인가? 문인들의 홀대와 무시 속에 우연하게 관방의 역사서에 기록된 황실 화원은 어떻게 건립되고 또 어떻게 작용을 하였는가? 지나간 중국의 수천을 헤아리는 여성화가, 이와 같은 잊혀진 귀족 부녀와 문인의 부인들, 그들의 소양, 그들의 예술경험 및 적게 보존되어 내려온 그들의 그림을 우리는 어떻게 평가해야 하나?

이러한 문제는 아직 많은 부분에서 해답을 얻지 못했다. 그러나 그중 어떤 문제는 연구가 이미 시작되었다. 비록 언제 가장 빠르게 후원의 문제가 제기되었는지 확정 짓는 것은 불가능하지만, 왕실 후원을 연구하는 것은 자연히 여기회화 후원 문제보다는 빨리 연구되어야 한다. 그 개척적인 연구로 예를 들면 요네자와 요시호(米澤嘉圃)의 「당조화원의 기원(唐朝畵院之起源)」(Yonezawa, 1937)이 있다. 문인화의 후원인 연구는 지금에 와서야 비로소 시작되었다. 1980년 넬슨 미술관에서 개최한 '화가와 후원인: 중국화의 경제와 사회요소 고찰' 토론회에서 처음으로 주목을 불러일으켰다(참고 Li). 지방의 직업화가 및 그 찬조문제의 연구는 아직 전개되지 않았다.

문헌 자료상 송, 원, 명 초와 청 중엽 황가에서 후원한 가장 중요한 단계의 조직 특징에 대해 현재 일련의 중요한 연구를 하고 있다. 서양 연구자로서 가장 먼저 시작한 사람은 웬리(A. G. Wenley)였다. 그는 송대의 정사에 '도화원'이 없다는 데 주시하게 되었다. 웬리는 이것에 대해 말하길, 비록 송대 회화사에 황가화원에 대한 묘사가 있지만, 당시 몸가짐이 높은 조정대신들은 일시적으로 황실의 '아흥'을 따라 그림 그릴 줄 아는 사람에게 관직을 주고, 그들을 조정의 힘없는 자리에 소속시키면서 정식으로 화원이 건립되는 것은 막았다. 그의 결론에서 웬리는 조정대신들이 궁정회화를 멸시한 것을 동감하고 있다. "송대 궁정 조건이 좋지 않았기 때문에, 그것은 사람들에게 송대 대화가들은 이러한 조건에 의지하지 않고 생산한 것이라고 믿게 했음을 느낀다(Wenley, 1941: 272)."

궁정회화, 특히 송과 명초 궁정회화의 걸작을 중국회화 최고 모범으로 보는 관점은, 19세기 후반 일본인으로부터 전해진 것이다. 그것은 초기 서양의 중국화 연구에서 아주 유행하였다. 그러나 그 관점은 20세기 1940년대부터 시작해서 조금씩 웬리의 논문과 같은 것에 의해서 바뀌게 되었다. 웬리가 생각하기에 궁정후원은 예술을 실패하게 했고 아울러 대부분 후원이 없는 문인화가가 그린 그림을 위대한 예술로 보았다. 궁정예술의 이러한 불편한 느낌은 지금까지도 계속되고 있다. 또 이 영역의 많지 않은 연구 속에도 반영되어 있다. 다행히 이러한 연구는 일반적으로 질이 아주 높고, 새롭게 기본적인 역사 개념에 대해 설명해준다.

해리에 반데스타펜(Harrie Vanderstappen, 1956~1957)은 송대 화원의 존재에 대해 납득할 수 있게 증명하고, 또 당과 오대 궁정기구 출현 상황에 대해서 도표화 하였다(Vanderstappen, 1956~1957). 베티 에케(Betty Ecke, 1972)와 하혜감(何惠鑒 Ho, 1980: xxv-xxxx)은 송대 궁정과 금 장종의 후원에 대해 세부적인 측면을 더 다뤘다. 금 장종은 힘을 다해 송 휘종을 모방하였고, 그의 많은 소장을 계승했고, 새롭게 표구를 하여 원대와 그 후의 각 시대로 이어져 오게 하였다. 수잔 부시(Susan Bush, 1987)는 이런 것과 그 외의 연구(Hidemasa, 1981; Ling, 1982; She, 1983; T. Lee, 1985) 등을 포함해 가치 있는 개괄을 하였다. 일부분은 관방언어의 모호함과 불분명함 때문에 아직 불명확한 문제가 있지만, 그러나 송대 궁정회화의 후원은 현재로 볼 때 이전보다는 훨씬 많이 좋아졌다. 이전에는 습관적으로 화가를 고용인으로 대우했다. 그러나 어떤 기관이라도 장식을 할 때는 장인을 필요로 했는데, 이것은 984년 하나의 정식 화원(한림도화원은 엘리트 집단인 한림학사원과 혼돈하면 안 된다)에서 시작된 것으로, 이후 빠른 시간 내 황성(皇城) 밖에 설립되었는데, 그 구성원은 관가(官街)와 진승(晋升)이 허락되었다. 화공의 지위를 높이는 이 같은 행위는 순식간에 문관들의 충돌을 불러일으켰다. 따라서 화원화가에 대한 일련의 법적 제한이 나타났다. 996년부터 1085년경까지 절정에 이르러, 화원은 내궁의 관리 아래로 복귀되었다. 그러나 1104년 휘종 재위 시, 중앙정부에서 그림을 배우는 것을 처음으로 관리하게 되었고, 회화는 서예와 의학과 수학과 그 위치가 같아졌다. 회화에 정통한 백성은 이 화학에 들어가는 것이 허락되었다. 그러나 그들은 그림을 배우러 참여한 문인과는 차이가 있었다. 이 국가화된 회화교육은 왕안석의 변법운동과 관련이

있다. 그리고 화학은 채경(蔡京)이 정권을 잡았을 때 관료화되었는데, 화학의 변화무쌍한 운명은 (1106년 폐지되었고, 1107년 다시 회복되며, 1110년 다시 폐지되었다.) 여전히 변법파와 정통파 사이에 계속된 투쟁과 관련이 있다. 따라서 어떤 학자는 송대 회화의 학원화는 그것의 흥성과 쇠퇴를 막론하고, 모두 송대 관제의 산물이고, 이것과 상대적인 최초의 인문학사 범위 역시 이와 마찬가지라고 생각하였다. 그리고 화학의 짧은 6년 경력이 어떠했든 관계없이, 사람들은 그 교육활동이 송대 화원 속에 유전되고 보존되었다고 믿고 있다.

근래에 원대 궁정후원 연구에서 사람들이 생각지도 못한 성과를 얻었다. 이전에 원대 후원문제에 대해선 항상 웨일리(Arthur Waley)의 견해를 고집해왔었다. 왜냐하면 그가 심혈을 기울여 연구한 첫 중국화의 저작 가운데 이러한 비유로 몽고인의 후원을 해체시켰기 때문이다. "몽고인은 단지 경찰일 뿐이다. 그들은 중국문명의 발전에 영향이 없다. 그것은 대영박물관 입구의 보안이 박물관 안의 신사가 연구에 준 영향보다 결코 크지 않은 것과 같다(Waley, 1923: 237)." 많은 원대 회화를 연구하는 학자는 이것을 자신의 관점으로 여겼으며, 연구의 중점을 거의 모두 삼오지역(三吳地區)의 문인화가에게 집중시켰다. 그러나 최근의 역사 연구에서 원대는 정치형태가 한 번도 변하지 않은 야만인의 통치가 아니라는 것이 밝혀졌다. 교양 있는 중국인은 이러한 통치에 결코 각종의 자기 보호적 방법으로만 반항하지 않았다. 마찬가지로 미술사가의 연구는 일부 저명한 몽고인이 의식적으로 깊이 예술에 후원활동을 하고 있다는 것을 증명하였다. 부신(傅申 Fu, 1978~1979)과 강일한(姜一涵 Chiang, 1978~1980)은 대장공주(祥哥)와 인종, 문종과 순제가 한 역할에 대해 역사적인 사실을 증명하

였으며, 규장각과 학사원이 남송 황가에 소장된 그림이나 기타 궁전의 예술활동 상황을 확정해 저장하고, 보수하고 증보한 것의 윤곽을 그려냈다. 마샤 와이드너(Marsha Weidner, 1980, 1982)는 이 작업을 좀 더 발전시켜 몽고인 후원 하에 일어난 주요한 중국 궁정화가와 작품 및 몽고인이 좋아하는 제재를 연구했고, 그들이 초상화와 종교화 주제뿐 아니라 북방양식의 산수화, 말 그림 및 계화를 좋아했다는 점을 고찰하였다. 마샤 와이드너는 북경의 중요성은 전대 작품의 보관소로서뿐 아니라, 회화창작의 중심이었기 때문이라고 생각한다. 그리고 이 중심이 더 나아가 송대 궁정양식을 더욱 발전시켰다는 것을 밝혔으며, 이것은 일반적으로 명대 '화원'으로 귀속된다고 설명하였다(Weidner, 1980, 1982). 어쨌든 현재 밝혀진 사실에 의하면 몽고인이 엄밀히 말해 화원을 건설했다고는 할 수 없다. 비록 그들이 예술의 영향에 대해 경시하였으나 송대 궁정 상황과 동일 선상에서 이야기할 수는 없다.

아이러니하게 '명대화원'에 관련된 문헌이 끝임없이 언급되지만, 반 데스트라펜(Vanderstrappen)은 명대에 유사한 조직이 없었다는 것을 증명하였다. 명나라 궁정화가는 마치 송 이전과 같이 단지 궁정 내 일정한 지정된 정실이나 전당 안에 흩어져 설치되어 있었다(이것은 더욱 상세한 고찰이 가능해진다. Vanderstappen, 1956~1957: 274~282). 화원이 존재했다는 실질적인 측면의 고증은 양백달(楊伯達)이 대량의 청대 당안을 조사한 것을 기초로 한 건륭화원의 연구가 가장 시사성이 크다. 그는 훌륭하게 세부를 분석하여 최근까지 실제 존재 여부가 의문시되었던 이 기구에 대해 보여주었다. 작자는 그것의 직책과 봉록을 토론했으며, 아울러 다른 문관과 비교하였다. "그림 그리는 사람

은 일반적으로 궁정기구에 정식으로 속하지 않는다(이것은 송, 명 궁정화가가 다르다)." "각종 상황을 모두 종합해 보면 그림 그리는 사람의 대우는 아주 괜찮았다"는 문장에서는 화가를 불러들이는 과정과 해고하는 과정을 묘사하고 있다. 그리고 간략하게 각각 지정된 정당한 직능과 분담에 대해서 설명하고 있다. 각 청과 관련이 있는 화가와 활동 내용은 모두 기록이 있다. "예를 들어 여의관(如意館)의 양세녕(郎世宁, Castig lione)은 지금 북경의 해정구 원명원 근처에 자신의 화실이 있었으며, 건륭은 다섯 명의 학생을 보내 그에게 그림을 배우게 하였다. …… 조반처(造辦處) 역시 전문적인 유화 작업실을 만들었다"는 문장에서 그림 그리는 과정에 대해서 간략하게 기술하고 있고, 이 과정에서 매 단계의 사례와 상세한 상황을 제공하고 있다. 그림 그리는 사람은 그림의 임무를 수행하는 중 세 가지를 준수해야 했고, 구체적인 요구를 받았다. 초고 그릴 것에 대한 준비와 초고를 검사 받았으며, 마지막으로 전문적인 사람이 최종 작품을 심사했다. 그 글은 황제가 직접 참여했고 화원화가와 그림을 잘 그리는 다른 신분의 조정 관리가 참여했다고 언급하였다. 그 외에 회화관은 동등한 조건으로 황제를 위해서 그림을 그렸다. 조금 다른 것은 그들을 화원들보다 그렇게 많이 그리지 않았다는 것이다. 물론 회화관이 화원화실에서 작업을 하거나 그림을 그리는 사람들과 합작하여 한 작품을 할 때에는 그림 그리는 사람이 궁정에서 지위가 없기 때문에, 그들에게 무례하게 하거나 그들과 동등하게 행동하지 않았다. 양백달은 논문의 가장 마지막에서 사람들이 소홀히 했던 화원 기구를 언급하고 황제가 화원의 복리를 위해 진심 어린 보살핌을 베풀었다고 변호를 하였다. 또한 청조의 전제통치로부터 문자옥과 문인에 대한

박해에 대해서 이야기하였다(Yang, 1985a, 1985b). 이 문제와 관련해, 다른 한 편의 논문과 두 편의 가장 최신의 전시목록이 한발 더 나아 간 중요한 고찰을 하였다(Rosenzweig, 1980; Chou ed., 1985; Ledderose ed., 1985).

황가의 후원은 황가 소장과 동시에 진행해야 하는 것이다. 그것은 천부적인 정통성과 도덕품행 및 황제의 문화 영도 능력 등의 신념을 보여주는 것이다. 레더로제는(Ledderose, 1978~1979: 34~35) '영보(靈 寶)'라는 용어로 궁정예술 소장 최초의 정치기능에 대해서 형용하였 다. 이것은 신성한 위력이 있는 보물로서 "하늘과 통치자가 계약한 신표로 천은을 나타낸 것이다." 이때 세속예술과 이성화 경향이 점 점 더 대체되었고, "더욱 세속화되는 시대에 역대 황제가 등극한 이 후나 새로운 왕조가 시작된 후 궁정예술 소장이 증가하는 것은 그들 의 조정이 덕이 있고 정당하다는 점을 알리는 데 유용하다는 것을 의식했기 때문이다(Ledderose, 1978~1979: 39)." 그러나 궁정소장에 대 한 상세한 정황은 비록 사람을 움직이게 하는 경우가 있지만, 대부분 은 이러한 상황보다 더욱 저속하기 짝이 없다. 마샬 우(Marshall Wu, 1980)는 강희제 시절 수준 높은 소장에 대한 연구에서 이전에는 단지 인장 상으로만 알려졌던 이름이 아얼희보(阿爾喜普)의 만주족 소장가 라는 것을 알아냈다. 이 고사는 신비한 색채로 가득한 궁정의 음모 로, 그 뒤 소장가는 사형에 처해지고, 황실에서 그 소장품을 몰수하 는 것으로 끝을 맺었다. 조정은 마지막으로 이 소장가의 관방 기록이 나 심지어 소장품 목록 등 조사할 수 있는 모든 것을 훼손하였다. 그 러나 마샬 우는 그의 이름을 고증해냈다. 아얼계산(阿爾契山, 1708 졸 년)은 만주족 대관으로 용수아도(僚蘇阿圖)의 아들이다(Wu, 1980).

후원과 문인

문인화와 그것의 여기(余技)적인 기초로 돌아와, 개인적인 소장에 대한 연구는 자연히 후원에 대한 진지한 사고보다 더 앞서고, 또 먼저 회화저록부터 작품 유전, 및 영향을 주는 방식과 소장가 기호의 반영에 관심을 가지게 되었다(예를 들어 Lovell, 1970; Riely, 1974~1975, Lawton, 1970). 그러나 더욱 많은 연구 결과 여기(余技)라는 말은 실제보다 이름만 더 큰 경우가 많았다. 유명한 '여기화가' 가운데 많은 사람이 그들 그림에 의지해 어느 정도 혹은 방법상 실제적 이익을 얻거나, 혹은 조정에서 그림을 그리라는 명을 받았다. 그들은 남당의 동원(董源), 거연(居然), 송대의 이공린(李公麟), 미불(米芾), 왕선(王詵), 미우인(米友仁), 원대의 전선(錢選), 조맹부(趙孟頫), 오진(吳鎭), 조옹(趙雍), 왕면(王冕), 예찬(倪瓚)도 포함할 수 있을 것 같고, 명대의 왕발(王紱), 심지어는 동기창(董其昌)도 넣을 수 있다. 청대에는 공현(龔賢), 석도(石濤), 왕휘(王翬), 왕원기(王原祁), 그리고 소위 '양주팔괴(揚州八怪)' 중 많은 사람도 포함한다. 현재 어떤 사람은 우리가 일반적으로 이야기하는 여기적이라는 것은 예술교환을 통하여 얻거나 혹은 가치 있는 것을 얻는 것을 말하고, 경제적 거래에 관여하지 않는 것이라고 생각한다. 하혜감(何惠鑑)은 「몽고인 통치하의 중국인」이라는 글에서(Lee & Ho, 1968) 여기화가의 경제적인 실제 상황에 대해서 언급하고 있다.

그러나 일반적으로 보면, 특별한 것은 아니다. 예를 들어 생활이 곤란하거나 세상의 모든 불합리한 현상에 대해 분개하고 분노하여 문인이 완전히 상업화 하거나, 또 원래의 사회신분을 상실하기도 한

다. 화가들은 그 보수문제에 대해 아주 민감하다. 이것 역시 우리가 그들의 예술교역 상황을 이해하는 데 큰 방해가 된다. 문인화가 공현(龔賢)은 상업 화가들이 그 후원자를 대하는 특수한 견해에 대한 기록을 전하고 있으며, 아울러 우리에게 회화는 시와 달리 항상 문인화가의 신분에 문제를 일으킨다는 것을 알려주고 있다. 만주족의 침입 때문에 앞길이 유망하던 정치인생이 직업화가의 하층민 생활로 바뀜에 따라, 공현은 재산을 중시하고 돈을 아끼는 후원자를 비속하게 보고 있다. 그리고 때로는 그 제발에서 그들을 조롱하는데, 이것은 이후 양주팔괴들의 행동거지에 모범적인 기초가 되었다. 동시에 그는 정신적으로 통하는 문인 친구 왕세정(王世貞), 주량공(周亮工), 그리고 공상임(孔尙任) 등의 후원자가 있었는데, 그들의 도움은 동등한 계급배경을 기초로 한 것이었다. 또 회화작품이 갖춘 정치적인 가치를 서로 나누고 있었다. 공현은 심지어 친구인 굴대균(屈大鈞)에게 작품을 주는 것을 거부했는데, 자기가 굴대균의 마음속 문인의 표준에서 낮추어 보일까 걱정했기 때문이다(Silbergeld, 1981). 이에 대한 더욱 진보된 연구는 원대화가 장우(張渥)에 대한 토론이 있다(Muller, 1986을 읽어보라).

최근에 와서야 우리는 하나의 문제를 생각하기 시작했다. 즉, 제공한 배경자료를 통해 문인화의 인수자를 보았는데, 돈을 지불하는 위탁인이 아닌데도 어떻게 그 회화의 양식과 내용형성에 영향을 주었는가에 대한 것으로, 이러한 개별적인 연구로 조옹(趙雍)의 <준마도(駿馬圖)> 연구가 있고(Silbergeld, 1985), 또한 이러한 연구 가운데 중요한 역작으로 조맹부의 <작화추색도(鵲華秋色圖)>에 대한 이주진(李鑄晉)의 연구가 있다. 사람들은 조맹부의 <작화추색도>를 남방이

나 강남의 산수로 오해할 수 있다. 그러나 그림의 제목에 의하면 그 것은 북방의 재남에 있는 산이다. 마찬가지로 그 청록색채는 어떤 실제에서 멀리 떨어진 시간과 지점의 고향을 생각하는 경치나 혹은 천당선경(天堂仙境), 혹은 시간과 공간에 구애되지 않고 단지 그림에 고풍을 더하는 효과로 표현할 수 있다. 그러나 화가 자신은 제발에서 그림의 제목을 썼고, 또 그의 친구를 위해서 그렸다고 설명하였다. 그리고 그 모양은 실경을 반영하여 그린 것이다. 조맹부는 그림에 나오는 풍경을 주밀의 고향을 생각해 그렸다. 외부 민족이 중국을 점령했기 때문에 조밀은 고향으로 돌아가지 못하고 있었다. 따라서 조맹부는 재남에서 관원을 지낸 이후 주밀을 위해 이 그림을 그렸는데, 그림 속의 미녀와 같은 용도로 사용하라는 의미다. 이러한 세부의 사실을 안 이후에야 우리는 비로소 비사실적인 색채 배치법과 그가 사용한 당대 회화의 요소들이 단순한 심미적 목적을 위한 것이 아니라는 점을 알게 된다. 그것들은 어떤 이루기 힘든 지역적인 특색을 창조하는 데 효과적으로 사용되었다. 마치 이미 없어진 당대 회화같이 일상과 도교선경 산수가 서로 연결된 양식의 묘사를 통해 이상화·신성화시키고, 아울러 그 유연함과 정교한 색채를 더함으로써 가을의 사념과 공허감을 증가시킨다. 그림에서 하나의 경치로는 이러한 점을 표현하지 못한다. 그러나 화가가 그림을 그린 맥락을 읽게 되면, 바로 감상자는 작자의 의도에 반응할 수 있다. 따라서 이 경치를 볼 때 그림을 보는 사람과 화가는 같은 느낌을 받을 수 있다. 이런 모든 것이 조맹부가 창작한 것이지 주밀이 한 것이 아니다. 그러나 두 사람은 이해하고 있다.

예술지위와 예술: 직업화가와 여기화가

이 모든 명제가 제기하는 문제는 직업성과 여기성이 예술 속에서 직업화가와 여기화가라는 다른 신분적 입장을 정말로 어떤 차이로 만들었냐 하는 것인데, 여기에 대해서 리처드 반하트(Richard Barnhart, 1977)가 요언경(姚彦卿)의 고찰에서 설명하였다. 이 14세기의 화가에 대해서, 사람들은 그의 한 폭의 그림에 대해서만 알고 있었다. 그리고 그 보수적인 화풍을 보고 사람들은 그것을 그린 사람이 분명히 직업화가며, 이름이 별로 없었고, 현재는 잊힌 사람일 것이라 판단했다. 그러나 리처드 반하트는 여기에서 '직업'화가라는 사람은 다름이 아니라, 바로 몇 폭의 '여기화가 양식'으로 훌륭하게 그린 유명한 문인화가 요정미(姚廷美)라는 것을 발견하였다. 만약 느낌을 근거로 요언경의 그림으로 추측하여 그 사회적 지위를 판단했다면 도대체 이런 오류가 어디 있겠는가. 요정미와 같은 문인화가가 요연경의 작품과 같이 '직업'화 양식으로 정교하게 그림을 그렸다면, 그러면 전통적으로 직업화가와 여기화를 구별했던 것은 사람들이 심하게 과장한 것이 아닌가? 그리고 양식과 사회적 지위를 연결하는 현대적인 시도는 전통적 등급 차별이 영원히 변하지 않는다고 생각한 것이 아닌가?(Barnhart, 1977).

명나라 중기 회화의 전후 관계 가운데, 직업화가와 여기화가의 구별 문제가 사회배경이 예술에 미친 영향에 대한 가장 재미있는 논쟁을 불러일으켰다. 이 논쟁에서 두드러진 기본문제는 150년 이후 부유한 소주의 사회 상황이었다. 소주는 당시 중국회화의 중심이었다. 원래 토지를 소유했던 문인 사대부와 차츰 출현한 상인계급이 서로

영향을 주고받았기 때문에, 전통적 등급 개념이 모호하게 되었다. 당인(唐寅)은 이러한 신분등급 변화의 가장 좋은 예이다. 그의 아버지는 호텔 경영인이었고, 문인들은 그를 신동이라고 일컬었다. 그의 과거 성적과 스캔들은 지금까지 모든 중국의 학동들이 다 알고 있다. 마크 월슨(Marc Wilson)과 웡(K. S. Wong)은 『문징명의 친구』전시 목록 가운데, 이 문제에 대해서 상세하게 설명하였다. 그들의 고증에 의하면, 문징명의 문학 예술 범위에서 절대 다수의 구성원이 실질적으로 대부분 상인 출신 계급들이다. 그들은 신분의 정통성 문제가 아직 이런 사람들에게 영향을 미치지 않았다고 말했다. 따라서 결론은 바로 이것이다. "화가의 직업이나 여기화가의 신분을 근거로 미술사를 쓰는 것 … 그것은 화가의 신분에 대한 고려로 양식특징과 변화의 미술사와는 아무런 상관도 없다(Wilson & Wong, 1975: 26)."

제임스 캐힐이 『강안송행(Parting at the Shore)』에서 계속해서 강한 사회 작용을 중시할 때 학술계는 이 문제를 놓고 자못 논쟁이 있었다. 사회 작용을 중시하는 것은 제임스 캐힐이 이전에 쓴 원대의 저작 『강안망산(Hills Beyond a River)』을 유명하게 하였다. 그 책은 화가의 직업 혹은 여기화가 신분과 그들의 기본적인 양식 특징을 서로 연결해야 한다고 강조하였다. 그러나 제임스 캐힐은 이러한 유의 연결이 양식상 완전히 먼저 정해진 것이 아니라고 생각한다. 그는 사회의 기대와 기호에 대한 적응을 강조하는 것으로 그러한 관점을 대체하려고 하였다. "화가는 중국사회에서 일정한 지위를 차지하며, 어느 정도 경제적인 토대 위에서 효과를 발휘한다. 그들은 주변 모든 사람의 희망에 따라 제약을 받고 또 그들 내부의 공동 요구에 의해 제한을 받는다. 특수한 상황에 알맞은 일련의 것들이 그들이 양식을 선택하는 데

영향을 주고, 심지어 규정은 많은 제한 속에 영향을 발생한다. 다시 말하면, 심주와 오위의 지위는 바꿀 수 없는 것이고, 각각에게 상대방의 작품을 그리라고 할 수는 없는 것이다. 심주는 그와 같은 사회적 지위를 지닌 사람이 선택할 수 있는 양식의 범위 내에서 창작을 한다. 오위는 그의 지위에 맞는 다른 양식범위 내에서 그림을 그린다. 이 각각의 범위에서, 개인의 천재성이 광범위한 선택과 표현의 기회를 잡았다(Cahill, 1976a; 164~165)." 리처드 반하트는 이 책을 비평하는 서평에서 그가 요언경 연구에서 밝힌 관점을 드러낸다. 그는 예술을 사람으로 보고 집체(集體)의 산물로 보지 않는다(Barnhart, 1981). 이런 관점은 제임스 캐힐과 리처드 반하트 그리고 하워드 로저스(Howard Rogers) 사이에 한동안 편지 왕래를 불러일으켰다. 그들은 이것을 모아 출판하였다. 이 통신집은 비록 많은 다른 논쟁과 마찬가지로 그들의 불일치성을 강조하는 경향이 있고, 서로 받아들일 수 있는 입장을 찾고자 하지 않지만, 한번 읽어볼 만한 가치는 있다. 리처드 반하트가 강조하는 것은 양식 특징의 기원에 관련된 것이 많고, 제임스 캐힐은 그들의 연속성에 관심을 두고 있다. 예술은 응당 이 양자의 산물이다. 제임스 캐힐은 『함관원축(凾關遠軸, *Distant Mountains*, 1982b)』에서 이러한 명제의 토론을 16세기 말에서 17세기 초까지 확장시키고 있다.

최근에 이루어진 몇 가지 연구에서 문인화 후원의 연구는 청대로 나아갔다. 이 시기는 끊임없이 상업화한 시기고, 끊임없이 예술 후원이 번성하고, 사회와 인문지리의 변동도 더욱 깊어진 시기이다. 이에 대한 연구 가운데 예술 후원의 지방적 기초 역시 사람들이 관심을 가지는 연구의 초점이다. 휘상(徽商)이 예술에 후원한 것을 포함해

(Kuo, 1980a; Oertling, 1980a, 1980b; Chin & Hs, in Cahill, 1981a), 금릉화파 및 그 후원 문제에 관한 연구(Kim hong nam, 1980, Delbanco, 1982)는 날이 갈수록 더하는 당시 지방 '화파'의 연구와 결합한 것이다. 예를 들어 리처드 비노그라드(Richard Vinograd)의 휘파, 금릉화파 그리고 북경의 정통파를 통해 본 석도 연구는 동일 시기 이러한 지방양식에 대해 더욱 분명하게 확정할 수 있도록 도와준다. 그 연구는 이러한 양식이 각지에 통용된 유동성에 대해서 전통 중국회화사보다 더욱 강조한다(Vinograd, 1977~1978; Cahill, 1971; W. Wu 1979). 중국 그림의 지방양식 연구에 대한 개론(Fu & Fu, 1973: 2~13)과, 남송과 금나라 사이 각 지방양식의 영향에 대한 글(Marilyn, 1985)을 참고할 수 있다.

예술 중의 여인

마샤 와이드너(Marsha Weidner)가 편집한 『중국과 일본 예술 속의 여인』은 지금까지 편찬된 그의 첫 번째 연구 논문집이다. 이 책은 이 영역 가운데 많은 부분에서 사람들을 놀라게 하는 제목을 제시하였다(Weidner). 전통 중국 여성화가의 사회신분에 대한 고찰을 포함해, 엘렌 량(Ellen Laing)은 여성화가와 관련된 몇 편의 논문을 실었고, 와이드너와 캐힐은 부녀의 화제에 대해서 논했으며, 수잔 캐힐(Suzanne Cahill)은 「서왕모」에 대해서 썼고, 줄리아 머레이(Julia Murray)는 「효녀경」에 대해서, 다프네 로젠웨이그(Daphne Rosenzweig)는 명말 청초 화가 중의 "원부(怨婦)에 대해서 논의했다." 여성 후원자에 대한 논저의 예를 들면 푸Fu(1978~1979; 몽고 대장공주를 논하였다)의 논문과

최초로 이것을 제목으로 한 현재 조직 중인 중요한 전시와 같이 반드시 앞으로 다시 한 번 자연스럽게 논쟁을 불러일으킬 것이다. 즉, 개별 화가의 문제가 아닌 일련의 문제를 토론하게 될 것이며, 또 회화양식에 미친 사회적 지위와 외부의 영향에 대해서도 논의할 것이다.

유럽회화의 영향

17세기 초부터 시작된 회화연구에 있어서 날로 중요하게 나타난 배경에 대한 고찰이 있는데 그것이 바로 예수회 선교사들이 중국으로 가지고 온 회화와 서적삽도가 만든 서양예술의 충격이다. 사람들은 오래전부터 이러한 영향은 강희대부터 시작되었다고 생각했다. 부차적인 궁정화가의 신분상 일정한 제한이 있었지만, 상달(尙達)이 1930년 처음으로 제기한 이론은 1579년 마테오리치(Matteo Ricci)가 중국에 온 후 머지않아 서양의 영향을 찾아볼 수 있다는 것이다(Hsiang, 1976). 그러나 이러한 가능성은 마이클 설리번(Sullivan, 1970)과 제임스 캐힐(1970b)이 대만 중국화 국제세미나에서 이와 관련된 논문을 발표할 때, 비로소 진지하게 거론되기 시작했다. 설리번은 문헌으로 현존하는 서적삽도 양식은 최초로 유럽의 그림과 동판화가 17세기 초 중국화가들에 의해 사용되었다는 것을 증명한다고 하였다. 제임스 캐힐은 17세기 전 10년부터 시작해서, 오빈(吳彬)의 회화에서 어떤 작품들의 영향으로, 물속에 집이 있는 그림자에서, 공간이 소실되는 사람을 놀라게 하는 화법 등에서 서양회화 자료에서 얻어온—비록 간접 혹은 무의식으로 그렸을 수도 있다—기이한 형태의 산수형태를 볼 수 있다고 했다. 제임스 캐힐은 근래의 저작『기세감

인: 17세기 중국화의 자연과 양식(*The Compelling Image: Nature and Style in Seventeenth-Century Chinese Painting*)』에서, 더욱 구체적으로 서양의 특수 풍경양식이 장굉(張宏), 오빈(吳彬), 공현(龔賢)과 기타 화가의 작품에 구체적으로 영향을 준 작용에 대해서 살피고 있다. 캐힐은 한발 더 나아가 이러한 영향의 의의와, 그러한 기법이 중국화가 및 후원자들에게 거부당했다는 것을 그만큼 중요하게 다루고 있다(Cahill, 1982a).

제임스 캐힐의 이 연구의 핵심은 그가 유럽 회화의 영향 문제가 "17세기 중국화 발전의 중요한 열쇠"라고 믿고 있다는 것이다. 왜냐하면 이러한 영향이 "중국인으로 하여금 자신의 전통 가운데 어떤 기본적인 문제를 바로 보게 했다는 것이다. 특히 전통 중국화의 고도로 양식화된 특징과 전통 중국화의 각종 기품 속의 장점과 또 그것의 부족함 혹은 서로 비교하는 가운데 부족함이 드러난 것에 대해 주의하기 시작했다." 제임스 캐힐은 동기창의 전통주의가 많이 환영받고 성공한 것과 장굉의 기법에 대해서는 추종자가 거의 없고 실험성 있는 자연주의가 실패한 것에 대해 분석을 내놓았는데, 사상에 있어 유익함은 기존의 어떤 중국화연구와도 견줄 만하다. 그는 동기창을 쫓는 왕원기와 도재 사이에 보이는 이와 유사한 이분법을 사용하여, 왕의 전통주의를 가지고 도재의 개성주의에 반대했다. 예를 들어 제임스 캐힐이 밝힌 많은 여러 가지 사례 중에서, 공현의 작품 가운데 유럽의 영향을 변명하는 것은 아주 곤란하다. 왜냐하면 사실상 서양의 영향이 처음으로 중국 산수화에 사용됨과 동시에 어떤 면에서는 어느 정도 더욱 자연주의화한 송화 복고운동이 발생하였다. 물론 이 송화 부흥운동의 존재는 아마 서양예술의 영향과 얽혀 있을 것이다. 유사한 상황이 중국 인물화에도 나타나는데, 그것이 오랜 세월 침체된

후에 다시 각광받기 시작했다. 그러나 각종 영향의 유래를 근거로 밝혀보면 서양의 영향은 아주 복잡한 것이다. 왜냐하면 그것은 당송의 인물화 전통과 옛 사람의 초상화에 더욱 보편적인 사실전통이 있기 때문이다.

제임스 캐힐은 이 책의 서문에서 다음과 같이 적고 있다. "여기에서 명청 역사가 우리에게 알려주는 회화에 대한 내용은 많지 않다. 반대로 명청 회화가 활력으로 충만하고 복잡한 것이 우리에게 그 시대의 상황에 대해 더욱 많이 생각하게 한다." 이것은 이 논저가 배경 문제를 근거로 토론을 시작한 시사성이 많은 방법이라는 것을 보여준다. 중국의 사학자 대부분은 회화를 전체적으로 후기 중국문화의 평행한 발전의 현상으로 감상하려고 한다. 그것은 갈수록 보수적인 경향으로, 개성파와 새로운 관찰방법을 배척하고 어쩔 수 없이 쇠락하게 한다. 그러나 이 책은 동기창과 장굉, 왕원기와 도재 사이를 양식상 두 개의 극과 극으로 분할하고, 또 그들이 갖고 있는 풍부한 문화적인 함의를 개괄했다. 이러한 관점이 성립될지 안 될지 이미 방문의 서평에 나타난다. 방문은 중국 후기 회화사의 편년체 틀에서 동기창에서부터 시작하던 시기를 하나의 '대종합'의 시대적 위치로 놓았다. 방문의 견해에 따르면 동기창, 장홍, 왕원기와 도재는 그 종합화 양식 경향 중 서로 다른 대표들이고, 대립적인 인물이 아니라고 보고 있다. 그는 제임스 캐힐의 분석은 "중국화 가운데 이성적으로 반드시 생겨날 것 같은 허구적인 기대"를 기초로 하고 있고, 전통주의가 명말 청초 양식 관념의 생동적이고 효과적인 유래를 경시하는 것을 기본적으로 하고 있으며, 또 제임스 캐힐의 의견은 '문화상대주의'를 강화하고 있는데, 즉, "중국인을 배제한 것은 일종의 문화의 경계를

뛰어넘어 보편적인 이해를 위한 대가(代价)"라고 하였다(Fong, 1986: 507).

이러한 의견 불일치의 결과가 어떻게 되었든, 최근 유럽의 영향에 대한 새로운 흥미 있는 연구가 이미 이와 관련된 각 영역의 초기 연구를 시작하게 하였다. 지도 삽화, 판화, 및 기타 중국산수와 관련된 것을 포함하여(DeBevoise, Jang & Cahill 1981a, Cahill 1982a: 146~183; 1982b: 206~210; 1982c, Kobayashi & Sabin을 보라. Cahill, 1981a를 보라), 후기 중국산수화의 한발 더 나아간 연구에 대해서는 캐힐(Cahill 1982a: 106~145; 1982b: 213~217을 참고하라)의 연구가 있다. 다른 한 측면으로 아마 존재할 수 있는 유럽의 영향은 많은 17세기 화가들이 색채를 쓰는 데 있어 무척 새롭다는 것이다. 이것은 아직 연구가 되지 않은 부분이다. 설리반의 논문은 동아시아와 유럽 예술의 상호작용에 대해서 광범위한 개관을 하였다(Sullivan, 1973).

우리가 여기에서 토론한 각종 예술사의 모델은 중국과 유럽 두 종류의 복잡한 지식 전통의 독특한 융합을 표현하는 것이다. 이러한 예술사 전통 가운데, 하나는 아주 오래된 것이고, 다른 하나는 백 년이 넘지 않은 것이다. 그러나 어떠한 기본 차이가 그들을 동양과 서양으로 갈라놓든 간에, 그 누구도 그들을 동일하고 변하지 않는 것이라고는 말할 수 없다. 두 개의 결합은 바로 서로가 고정 불변하는 결과가 아니라는 것이다. 중국에서 비록 사람들이 개인의 창조력을 굳게 믿고 있다고 하더라도, 여전히 문화배경을 근거로 예술을 보려는 경향이 있다. 이 두 종류의 교차작용은 바로 다른 시대가 다른 양식을 채용하는 것이다. 서양의 서양예술연구에서, 사람들은 수십 년간 예술사에 있어서의 배경의 작용에 대해 논쟁을 해왔다. 예술사연구는 사실상 이원적인 것이다. 보이는 양식, 개성의 표현, 및 그들의 역사를

모두 순수예술의 문제로서 연구하려는 것, 다른 하나는 이러한 문제를 형성하도록 도운 문화 환경과 사회활동에 대한 연구인데, 이러한 문제는 역으로 문화 환경과 사회활동을 이룩한다는 것이다.

막스 뢰어(Max Loehr)는 조심스럽게 예술사는 반드시 양식사여야 한다는 관점을 제기한 바 있다. 요점은 바로 작품 자체를 연구해야 한다는 것으로, 그것 이외의 기타 역사 속에서 생겨나는 것은 아니라는 것이다. 비록 막스 뢰어의 관점이 절대다수 중국미술사학자의 관점과 대치되는 측면이 강하지만, 그가 강조하는 '양식 제일'은 때마침 서양에서 중국미술사를 연구하는 사람들의 수요에 적응하였다. 당시 사람들은 이미 정해진 날짜와 귀속에 대해 믿을 수 없는 사실이 있다는 점을 새롭게 깨달았다. 다시 말해 양식사의 기본방법을 확정하는 데 심각한 문제가 있다는 것을 발견하였다. 현재 사람들이 중국과 서양의 기술을 결합함으로써 더욱 엄격한 감상표준을 발전시켜, 이미 이러한 불확실성 속에 어떠한 내용을 배제하였다. 이러한 감상은 이후 계속해서 중요한 작용을 할 것이다. 그러나 벌써 서양의 방법을 중국회화예술 사상과 사회연구에 서로 결합하여 사용하고 있다. 중국 미술사학자들은 유럽의 미술사 전문가들이 진행하는 미술사연구의 성질에 대한 논쟁을 받아들이고 있으며, 유익한 사상적 대화를 통해 학자들은 대부분 현재 받아들일 수 있는 중간적인 방법을 발견한 상황이다. 예를 들어 방문은 "우리 미술사학자들은 반드시 화가의 문학수양과 사상배경을 배우는 것을 우리 연구의 구성부분으로 삼아야 한다"고 하였다(Fong, 1985: 21). 제임스 캐힐 역시 "사실상 우리들이 한 폭 회화의 양식과 그 외부 각종 요소의 관계를 구할 때 반드시 예전부터 내려온 진술에 대해 의심해 보거나 이러한 간단한 인

과관계의 어떤 내용도 알아야 한다"고 일깨워 주었다(Cahill, 1976b: 150). 이것은 두 사람이 미술사 고찰의 '개방적 체제'를 받아들였음을 반영한다. 아울러 그것들의 위험성과 국한성을 인식한 것이다.

이 두 관념의 논리적 통일이 제임스 캐힐의 주장에서 나타났다. 즉, 미술사의 학제적 연구가 특히 필요하다고 하였다. 왜냐하면 그렇게 해야만 이 문제를 풀 수 있기 때문이다. 제임스 캐힐은 자신이 '그림 없는 회화연구(artless studies of art)'라고 명명한 것에 대한 경고를 제기하면서 묻기를 "회화는 필경 하나의 언어로 통용될 수 있다. 그러나 왜 회화사학자가 참여하지 않고서는, 사회사학자, 사상사학자 혹은 다른 학자들이 왜 직접 회화 작품을 논할 수 없는가?(Cahill, 1976b: 151~152)"라 했고, 그의 답은 "회화는 회화사를 통해야 비로소 역사에 진입한다"는 것이었다. 따라서 완전한 예술의 독특한 언어, 즉 양식사를 알고 있는 사람이라야만 비로소 미술의 사회사를 연구할 수 있다. 중국미술사연구가 사회적인 배경을 더욱 중요시하는 단계에 진입함에 따라 미술사연구자들이 상관된 학과 연구자들의 수요를 돕고 배운다면 그들의 수요는 더욱 절실할 것이다.

부록: 참고문헌에 대한 노트

몇 년 동안 출판된 참고문헌 가운데, 몇 가지 출판물은 아마 몇몇 학과의 학자들에게는 특별히 유용할 것이다. 그중 하리에 반데스타펜(Harrie Vanderstappen)과 원동예(袁同礼)가 편집한 『서양 언어로 된 중국미술과 고고문헌목록』(Vanderstappen, 1975)은 1965년까지의 완전한 문헌목록을 제공하고 있다. 제임스 캐힐이 희용인(喜龍仁)과 양장애(梁庄愛)의 논저를 기초로 편집한 『중국고화색인(당, 송, 원)』(1980)이 있고, 후기 회화에 대한 한 권은 아직 나오지 않았다. 그것은 시대별로 화가와 작품을 기록하였으며, 또 다른 참고서목도 포함하고 있다. 스즈키 케이(鈴木敬)가 주편한 『중국회화종합도록』 5권(1982~1983)은 해외 주요 소장품 중에 이용할 수 있는 모든 작품을 도판 색인하였다. 양헌장(梁獻章)은 『20세기 중국화가의 회화 복제품 색인』(1984)을 논하였다.

1965년 이후의 종합적 문헌목록은 아직 없다. 근래 새롭게 출판한 작품 역시 적당한 색인이 없다. 우리는 아래의 저작 가운데 최근에 출판된 것 가운데 유용한 책의 목록을 찾을 수 있다. 당대의 서목으로는 설리번의 『수당의 중국산수화』(1980), 원명의 서목에 대해서는 제임스 캐힐의 『강안망산』(1976), 『강안송행』 그리고 『함관원축』(1978)에서

찾아볼 수 있다. 전체적인 중국화의 목록에 대해서는 하혜감(何惠鑒)이 주편한 『팔대유진(八大遺珍)』(1980)이 있다. 명대회화연구를 평술한 두 편의 논문으로 리처드 에드워즈(Richard Edwards, 1976b)와 엘렌 랑(Ellen Laing)의 것이 있다.

미시건대학 동아연구 프로젝트에서는 매년 3번의 『동아예술과 고고통신』을 정기구독할 수 있다. 거기에는 전시의 계획, 세미나, 박물관 계열의 강의 내용, 사용할 수 있는 전시회 카탈로그와 최근에 완성된 박사논문이 수록되어 있다.

Jerome Silbergeld, "Chinese Painting Studies in the West: A State of the Field Article", *The Journal of Asian Studies*, vol 46, No.4. November, 1987.
謝柏軻, 「西方中國繪畵史硏究專論」, 『海外中國畵硏究文選』, 上海人民美術出版社, 1992.

참고문헌

Acker William, 1954, 1974, *Some T'ang and Pre-T'ang Text son Chinese Painting*, 2 vols, Leyden: E. J. Brill.

Barnhart, Richard, 1967, "Li Kung-lin's 'Hsiao-ching t'u'" Ph.D. diss., Princeton University.

_____, 1969, *Marriage of the Lord of the River: A Lost Landscape Painting by Tung Yüan*, Ascona, Switzerland: Artibus Asiae.

_____, 1972a, "Li T'ang (c. 1050-c. 1130) and the Kōtō-in Landscapes", *The Burlington Magazine* 114: 304~314.

_____, 1972b, *Wintry Forests, Old Trees: Some Landscape Themes in Chinese Painting*, New York: China Institute in America.

_____, 1976, "Li Kung-lin's Use of Past Styles", In *Artists and Traditions: Uses of the Past in Chinese Culture*, ed. Christian Murck, 51~71, Princeton: The Art Museum.

_____, 1977, "Yao Yen-ch'ing, T'ing-mei, of Wu-hsing", *Artibus Asiae* 29: 105~123.

_____, 1981, "Review of James Cahill, Parting at the Shore", *Art Bulletin* 63: 344~345.

_____, 1983a, *Peach Blossom Spring: Gardens and Flowers in Chinese Painting*, New York: Metropolitan Museum of Art.

_____, 1983b, "The 'Wild and Heterodox' School of Ming Painting", In *Theories of the Arts in China*, ed. Susan Bush and Christian Murck, 365~396, Princeton: Princeton University Press.

_____, 1985, "'Streams and Hills Under Fresh Snow' Attributed to Kao K'oming", Paper presented at Metropolitan Museum symposium Words and

Images; publication forthcoming (see Fong and Murck forthcoming).

Barnhart, Richard, James Cahill, and Howard Rogers, 1982, *The Barnhart-Cahill- Rogers Correspondence*, Berkeley: Institute of East Asian Studies.

Berger, Patricia, 1983, "Purity and Pollution in Han Art", *Archives of Asian Art* 36: 40~58.

Bickford, Maggie, et al., 1985, *Bones of Jade, Soul of Ice: The Flowering Plum in Chinese Art,* New Haven: Yale University Art Gallery.

Brinker, Helmut, 1973, "Shussan Shaka in Sung and Yüan Painting", *Ars Orientalis* 9: 21~40.

_____, 1973~1974, "Chan Portraits in a Landscape", *Archives of Asian Art* 27: 8~29.

Bulling, A. Gutkind, 1974, "The Guide of the Souls Picture in the Western Han Tomb in Ma-wang-tui near Chang-sha", *Oriental Art*, n.s. 20: 158~173.

Bush, Susan, 1962, "Lung-mo, K'ai-h'o, and Ch'i-fu: Some Implications of Wang Yuan-chTs Compositional Terms", *Oriental Art*, n.s. 7: 120~127.

_____, 1969, "Literati Culture Under the Chin", *Oriental Art*, n.s. 15: 103~112.

_____, 1970, *The Chinese Literati on Painting: Su Shih(1037~1101) to Tung Ch'i-ch'ang (1555~1636)*, Cambridge, Mass.: Harvard University Press.

_____, 1983, "Tsung Ping's Essay on Painting Landscape and the 'Landscape Buddhism' of Mount Lu", In *Theories of the Arts in China*, ed. Susan Bush and Christian Murck, 132~164, Princeton: Princeton University Press.

_____, 1986, "Landscape as Subject Matter: Different Sung Approaches", Paper presented at the College Art Association annual meeting, New York.

_____, 1987, "Different Perspectives on the Organization of Painters in Huitsung's Reign", Paper presented at the College Art Association annual meeting, Boston.

Bush, Susan and Victor Main, 1977~1978, "Some Buddhist Portraits and Images of the Lü and Ch'an Sects in Twelfth-and Thirteenth-Century China", *Archives of Asian Art* 31: 32~51.

Bush, Susan and Christian Murck, eds., 1983, *Theories of the Arts in China*, Princeton: Princeton University Press.

Bush, Susan and Hsio-yen Shih, 1985, *Early Chinese Texts on Painting*, Cambridge, Mass.: Harvard University Press.

Byrd, Jennifer and Joan Stanley-Baker, 1974, "Review Article, Studies in Connoisseur-ship", *Oriental Art*, n.s. 22, no. 4: 436~448, See also work listed under Stanley-Baker.

Cahill, James, 1958, "Ch'ien Hsüan and His Figure Paintings", *Archives of the Asian Art Society of America* 12: 10~29.

_____, 1960, "Confucian Elements in the Theory of Painting", In *The Confucian Persuasion*, ed., Arthur Wright 114~140, Stanford: Stanford University Press.

_____, 1961, "The Six Laws and How to Read Them", *Ars Orientalis* 4: 372~381.

_____, 1963~1968, "Yüan Chiang and His School", *Ars Orientalis* 5: 259~272, 6: 191~212, 7: 179.

_____, 1967, *Fantastics and Eccentrics in Chinese Painting*, New York: The Asia Society.

_____, 1970a, "The Early Styles of Kung Hsien", *Oriental Art*, n.s. 16: 51~71.

_____, 1970b, "Wu Pin and His Landscape Paintings", In Proceedings of the Inter-national Symposium on Chinese Painting, 637~722, Taipei: National Palace Mu-seum.

_____, ed., 1971, *The Restless Landscape; Chinese Painting of the Late Ming Period*, Berkeley: University Art Museum.

_____, 1976a, *Hills Beyond a River: Chinese Painting of the Yüan Dynasty, 1279~1368*, New York: John Weatherhill.

_____, 1976b, "Style as Idea in Ming-Ch'ing Painting", In *The Mozartian Historian: Essays on the Works of Joseph R. Levenson*, ed. Maurice Mexsner and Rhoads Murphy, 137~156, Berkeley and Los Angeles: University of California Press.

_____, 1978, *Parting at the Shore: Chinese Painting of the Early and Middle Ming Dynasty, 1368~1580*, New York: John Weatherhill.

_____, incorporating the work of Osvaid Siren and Ellen Laing, 1980, *An Index of Early Chinese Paintings and Painters: Tang, Sung, Yüan*, Berkeley and Los Angeles: University of California Press.

_____, ed., 1981a, *Shadows of Mt, Huang: Chinese Painting and Printing of the Anhui School*, Berkeley: University Art Museum.

_____, 1981b, "Tung Ch'i-ch'ang's 'Southern and Northern Schools' in the History and Theory of Painting: A Reconsideration", Paper presented at the conference The Sudden/Gradual Polarity: A Recurrent Theme in Chinese Thought, held at the Institute of Transcultural Studies; publication forthcoming.

_____, 1982a, *The Compelling Image: Nature and Style in Seventeenth-Century Chinese Painting*, Cambridge, Mass.: Harvard University Press.

_____, 1982b, *The Distant Mountains: Chinese Painting of the Late Ming Dynasty, 1570~1644*, New York: John Weatherhill.

_____, 1982c, "Late Ming Landscape Albums and European Printed Books", In *The Early Illustrated Book: Essays in Honor of Lessing J. Rosenwald*, ed. Sandra Hindman, 150~171, Washington, D.C.: Library of Congress.

_____, 1985, "Levels of Meaning in a Tenth-Century Chinese Landscape Painting", Paper presented at the College Art Association annual conference, New York.

_____, 1987, "The 'Madness' in Pa-ta Shan-jen's Paintings", Paper presented at the College Art Association annual meeting, Boston.

Carter, Malcolm, 1976, "The Perils of Chinese Art Scholarship", *ART news* 75, no. 6: 61~66.

Chang, Arnold, 1980, *Painting in the People's Republic of China: The Politics of Style*, Boulder, Colo.: Westview Press.

Chang, Cornelius, 1971, "A Study of the Paintings of the Water-Moon Kuan-yin", Ph.D. diss., Columbia University.

Chapin, Helen, 1970~1971, "A Long Roll of Buddhist images", *Artibus Asiae* 32: 5~41, 157~99, 259~306; 33: 75~140, Also published complete(1972), Ascona, Switzerland: Artibus Asiae.

Chaves, Jonathan, 1968, "A Han Painted Tomb at Loyang", *Artibus Asiae* 30: 5~27.

_____, 1985, "'Meaning Beyond the Painting': The Chinese Painter as Poet", Paper presented at Metropolitan Museum symposium Words and Images; publication forthcoming (see Fong and Murck forthcoming).

Ch'en-Courtin, Dorothy, 1979, "The Literary Theme of The Peach-Blossom Spring' in Pre-Ming and Ming Painting", Ph.D. diss. Columbia University.

Chiang I-han, 1979~1980, "Yüan Court Collections of Painting and Calligraphy", *National Palace Museum Quarterly* 14, no. 2: 25~54, no. 3: 1~36.

Chou, Ju-hsi, 1970, "In Quest of the Primordial Line; The Genesis and Content of Tao-chi's Hua-yü Lu", Ph.D. diss., Princeton University.

_____, 1978~1979, "Are We Ready for Shih-t'ao?", *Phoebus* 2: 75~87.

Chou, Ju-hsi, et al., 1985, *The Elegant Brush; Chinese Painting Under the Qianlong {Ch'ien-lung} Emperor, 1735~1795*, Phoenix: Phoenix Art Museum.

Chung-kuo k'o-hsüeh yüan k'ao-ku yen-chiu suo An-yang fa-chüeh tui (Anyang ex-cavation team of the Archaeological Institute of the Chinese Academy of

Sciences), 1976, "1975-nien An-yang Yin-hsü ti fa-hsien", Discoveries in 1975 at Yin- hsü near An-yang, K'ao-ku (Archaeology) April: 264~272.

Clapp, Anne, 1975, *Wen Cheng-ming: The Ming Artist and Antiquity*, Ascona, Switzerland: Artibus Asiae.

Cohen, Joan Lebold, 1987, *The New Chinese Painting, 1949~1986*, New York: Abrams.

Coleman, Earle, 1978, *Philosophy of Painting by Shih-t'ao: A Translation and Exposition of his Hua-P'u*, The Hague: Mouton.

Croizier, Ralph (Forthcoming), *Region and Revolution in Modern Chinese Art: The Lingnan School of Painting, 1906~1951*, Berkeley and Los Angeles: University of California Press.

Delbanco, Dawn Ho, 1982, "Nanking and the Mustard Seed Garden Manual of Painting", Ph.D. diss., Harvard University.

Ecke, Betty, 1972, "Emperor Hui-tsung, the Artist: 1082~1136", Ph.D. diss., New York University.

Edwards, Richard, 1958a, "The Art of Li T'ang", *Archives of the Asian Art Society of America* 12: 48~60.

_____, 1958b, "Ch'ien Hsüan and Early Spring", *Archives of the Chinese Art Society of America* 7: 71~83.

_____, 1962, *The Field of Stones: A Study of the Art of Shen Chou*, Washington, D.C.: Freer Gallery of Art.

_____, 1965, "Review of Chu-tsing Li, Autumn Colors on the Ch'iao and Hua Mountains", *Journal of the American Oriental Society*, 85: 441~445.

_____, 1976a, "The Orthodoxy of the Unorthodox", In *Artists and Traditions: Uses of the Past in Chinese Culture*, ed. Christian Murck, 185~199, Princeton: The Art Museum.

_____, 1976b, "The State of Ming Studies: The Arts", *Ming Studies* 2: 31~37.

_____, 1985, "Poetry and Painting in the Late Sung", Paper presented at Metropolitan Museum symposium Words and Images; publication forthcoming (see Fong and Murck forthcoming).

Edwards, Richard, and Anne Clapp, 1976, *The Art of Wen Cheng-ming (1470~1559)*, Ann Arbor: University of Michigan Museum of Art.

Edwards, Richard, et al., 1967, *The Painting of Tao-chi*, Ann Arbor: University of Michigan Museum of Art.

Ellsworth, Robert (Forthcoming), *Later Chinese Painting and Calligraphy, 1800~1950*, 3 vols. New York: Random House.

Fenollosa, Ernest, 1963, *Epochs of Chinese and Japanese Art*, New York: Dover.

Fong, Mary, 1976, "The Technique of 'Chiaroscuro' in Chinese Painting from Han through T'ang", *Artibus Asiae* 38: 91~127.

_____, 1983, "The Iconography of the Popular Gods of Happiness, Emolument and Longevity (Fu Lu Shou)", *Artibus Asiae* 44: 159~184.

_____, 1984, "Tang Tomb Murals Reviewed in the Light of Tang Texts on Paint-ing", *Artibus Asiae* 45: 35~72.

Fong, Wen, 1959, "A Letter from Shih-t'ao to Pa-ta-shan-jen and the Problem of Shih-t'ao's Chronology", *Archives of the Chinese Art Society of America* 13: 22~53.

_____, 1960, "The Problem of Ch'ien Hsüan", *Art Bulletin* 42: 173~189.

_____, 1962, "The Problem of Forgeries in Chinese Painting", *Artibus Asiae* 25: 95~141.

_____, 1963, "Chinese Painting: A Statement of Method", *Oriental Art*, n.s. 9: 73~78.

_____, 1968, "Tung Ch'i-ch'ang and the Orthodox Theory of Painting", *National Palace Museum Quarterly* 2: 1~26.

_____, 1969, "Toward a Structural Analysis of Chinese Landscape Painting", *Art Journal* 28: 388~397.

_____, 1975, *Summer Mountains: The Timeless Landscape*, New York: Metropolitan Museum of Art.

_____, 1976, *Returning Home: Tao-chi's Album of Landscapes and Flowers*, New York: Braziller.

_____, 1985, "Painting, Poetry, and Calligraphy: The Three Perfections", Paper presented at Metropolitan Museum symposium Words and Images; publication forthcoming (see Fong and Murck forthcoming).

_____, 1986, "Review of James Cahill, The Compelling Image: Mature and Style in Seventeenth-Century Chinese Painting", *Art Bulletin* 68: 504~508.

Fong, Wen, et al., 1984, *Images of the Mind: Selections from the Edward L. Elliott Family and John B. Elliott Collections of Chinese Calligraphy and Painting at The Art Museum*, Princeton University Princeton: The Art Museum.

Fong, Wen, and Marilyn Fu [Wong-Gleysteen], 1973, *Sung and Yüan Paintings*, New York: Metropolitan Museum of Art.

Fong, Wen, and Alfreda Murck, eds. (Forthcoming), *Words and Images: Chinese Poetry, Calligraphy, and Painting*, New York: Metropolitan Museum of Art.

Fontein, Jan, and Money Hickman, 1970, *Zen Painting and Calligraphy*, Boston: Museum of Fine Arts.

Fontein, Jan, and Tung Wu, 1973, *Unearthing China's Past*, Boston: Museum of Fine Arts.

Frankel, Hans, 1957, "Poetry and Painting: Chinese and Western Views of Their Convertibility", *Comparative Literature* 9: 289~307.

Fu, Marilyn (Wong-Gleysteen), 1985, "Calligraphy and Painting: Some Sung and Post-Sung Parallels in North and South-A Reassessment of the Southern Tradition", Paper presented at Metropolitan Museum symposium Words and Images; publication forthcoming (see Fong and Murck forthcoming).

Fu, Marilyn (Wong-Gleysteen) and Wen Fong, 1973, *The Wilderness Colors of Tao-chi*, New York: Metropolitan Museum of Art.

Fu, Marilyn (Wong-Gleysteen) and Shen Fu, 1973, *Studies in Connoisseurship: Chinese Paintings from the Arthur M. Sackler Collection in New York and Princeton*, Princeton: The Art Museum.

Fu, Shen, 1970, "A Study of the Authorship of the Hua-shuo", In Proceedings of the *International Symposium of Chinese Painting*, 85~140, Taipei: National Palace Mu-seum.

_____, 1976, "An Aspect of Mid-Seventeenth Century Chinese Painting; The 'Dry Linear' Style and the Early Work of Tao-chi", *Journal of the Institute of Chinese Studies* 8, no. 2: 575~616.

_____, 1978~1979, "A History of the Yüan Imperial Art Collections", *National Pal-ace Museum Quarterly* 13, no. 1: 25~51, no. 2: 1~24, no. 3: 1~12, no. 4: 1~24.

Fuller, Germaine, 1984, "'Spring in Chiang-nan': Pictorial Imagery and Other As-pects of Expression in Eight Wu School Paintings of a Traditional Literary Sub-ject", Ph.D. diss., University of Chicago.

Glum, Peter, 1975, "Meditations on a Black Sun: Speculations on Illusionist Tend-encies in T'ang Painting Based on Chemical Changes in Pigments", *Artibus Asiae* 37: 53~60.

_____, 1981~1982, "Light Without Shade: The Divine Radiance, Moonlight, Sun-sets, Translucence, Lustre, and Other Light Effects in Chinese and Japanese Painting", *Oriental Art*, n.s. 27: 398~412, n.s. 28: 46~63.

Han, Sungmi, 1983, "Wu Chen's 'Mo-chu Fu': Literati Painter's Manual on Ink Bamboo", Ph.D. diss., Princeton University.

Harrist, Robert, 1987, "Li Kung-lin and his Shan-chuang t'u: A *Scholar's Landscape*", Ph.D. diss., Princeton University.

Hay, John, 1972, "Along the River During Winter's First Snow," *The Burlington Magazine* 114: 294~303.

_____, 1978, "Huang Kung-wang's Dwelling in the Fu-ch'un Mountains: Dimensions of a Landscape", Ph.D. diss., Princeton University.

_____, 1983, "The Human Body as a Microcosmic Source of Macrocosmic Values in Calligraphy", In *Theories of the Arts in China*, ed. Susan Bush and Christian Murck, 74~102, Princeton: Princeton University Press.

_____, 1985a, *Kernels of Energy, Bones of Earth: The Rock in Chinese Art*, New York: China Institute in America.

_____, 1985b, "Poetic Space: Ch'ien Hsiian and the Association of Painting and Poetry," Paper presented at Metropolitan Museum symposium Words and Images; publication forthcoming (see Fong and Murck forthcoming).

Hightower, James, 1961, "Individualism in Chinese Literature", *Journal of the History of Ideas* 22: 159~168.

Ho, Wai-kam, 1976, "Tung Ch'i-ch'ang's New Orthodoxy and the Southern School Theory", In *Artists and Traditions: Uses of the Past in Chinese Culture*, ed. Christian Murck, 113~129, Princeton: The Art Museum.

Ho, Wai-kam, Sherman Lee, Laurence Sickman, Marc Wilson, et al., 1980, *Eight Dynasties of Chinese Painting: The Collections of the Nelson Gallery-Atkins Museum, Kansas City, and the Cleveland Museum of Art*, Cleveland: Cleveland Museum of Art.

Hoar, William, 1983, "Wang Mien and the Confucian Factor in Chinese Plum Paint-ing", Ph.D. diss., University of Iowa.

Hsiang Ta, 1976, "European Influences on Chinese Art in the Later Ming and Early Ch'ing Period", Trans. Wang The-chao, In *The Translation of Art; Essays on Chinese Painting and Poetry*, ed. James Watt, 152~178, Hong Kong: Chinese University of Hong Kong.

Hsu Pang-ta, 1972, "Sung-jen hua jen-wu ku-shih'ying-chi'Ying-luan t'u k'ao", *A study of the Anonmous Sung Figurai Narrative Painting and the Auspicious Omens Painting*, Wen-wu (Cultural Relics) November: 61~62.

_____, (Xu Bangda), 1985a, "A Study of the Mao Sbih Scrolls of Calligraphy

Attributed to Emperors Sung Kao-tsung or Hsiao-tsung and Painting Attributed to Ma Ho-chih", Paper presented at Metropolitan Museum symposium on Words and Images; publication forthcoming (see Fong and Murck forthcoming).

_____, 1985b, "Ch'uan Sung Kao-tsung Chao Kou Hsiao-tsung Chao Shen shu Ma Ho-chih hua Mao Shib chuan k'ao-pien", (A Study of the Classic of Poetry scroll with calligraphy attributed to Sung Kao-tsung, Chao Kou, and Hsiao-tsung, Chao Shen, and paintings by Ma Ho-chih), *Ku-kungpo-wu-yüan yüan-k'an* 3: 69~87.

Jacobson, Esther, 1985, "Mountains and Nomads: A Reconsideration of the Origins of Chinese Landscape Representation", *Bulletin of the Museum of Ear Eastern Antiquities* 57: 133~180, See also works listed under Jacobson-Leong and Leong.

Jacobson-Leong, Esther, 1976, "Place and Passage in the Chinese Arts: Visual Images and Poetic Analogues", *Critical Inquiry* 3: 345~368, See also works listed under Jacobson and Leong.

James, Jean, 1979, "A Provisional Iconology of Western Han Funerary Art", *Oriental Art* 25: 347~357.

Jao Tsung-i, 1974, "Tz'u Poetry and Painting: Transpositions in Art", *National Palace Museum Quarterly* 8, no. 3: 9~20.

Johnson, Linda, 1983, "The Wedding Ceremony for an Imperial Liao Princess: Wall Paintings from a Liao Tomb in Jilin", *Artibus Asiae* 44: 107~136.

Kao, Arthur Mu-sen, 1979, "The Life and Art of Li K'an", Ph.D. diss., University of Kansas.

Kao, Mayching, 1972, "China's Response to the West in Art, 1898~1937", Ph.D. diss., Stanford University.

Keswick, Maggie, 1978, *The Chinese Garden: History, Art, and Architecture*, New York: Riz2oIi.

Kim, Hongnam, 1980, "Chou Liang-kung (1612~1672) and His Artistic Circle: Social and Economic Aspects", Paper presented at Nelson Gallery symposium Artists and Patrons; publication forthcoming (see Li forthcoming).

Klein, Bettina (adapted and expanded by Carolyn Wheelwright), 1984, "Japanese Kinbyōbu: The Gold-leafed Folding Screens of the Muromachi Period (1333~1573)", *Artibus Asiae* 45: 5~33, 101~173.

Kubler, George, 1962, *The Shape of Time: Remarks on the History of Things*, New Haven: Yale University Press.

Kuo, Chi-sheng, 1980a, "Hui-chou Merchants as Art Patrons in the Late Sixteenth and Early Seventeenth Centuries", Paper presented at Nelson Gallery symposium Artists and Patrons; publication forthcoming (see Li forthcoming).

_____, 1980b, "The Paintings of Hung-jen", Ph.D. diss., University of Michigan.

Laing, Ellen, 1967, "Scholars and Sages: A Study in Chinese Figure Painting", Ph.D. diss., University of Michigan.

_____, 1968, "Real or Ideal: The Problem of the 'Elegant Gathering in the Western Garden' in Chinese Historical and Art Historical Record", *Journal of the American Oritntal Society* 88: 419~435.

_____, 1974, "Neo-Taoism and the 'Seven Sages of the Bamboo Grove' in Painting", *Artibus Asiae* 36: 5~54.

_____, 1977, "The State of Ming Painting Studies", *Ming Studies* 3: 9~25.

_____, 1984, *An Index to Reproductions of Paintings by Twentieth-Century Chinese Artists*, Eugene: University of Oregon Asian Studies Program.

_____, 1986, "Taoist Caves in Late Ming Early Ch'ing Painting", Paper presented at the Colloquium on Nature and Spirituality, University of Washington, Seattle.

_____, (Forthcoming-a), "Chin Dynasty (1115~1234) Material Culture", *Artibus Asiae*.

_____, (Forthcoming-b), "Chou Ying's Depiction of Sima Guang's Duluo Yuan and the View from the Chinese Garden", *Oriental Art*.

_____, Manuscript, *The Winking Owl: Art in the People's Republic of China*.

Lawton, Thomas, 1970, "Notes on Five Paintings from a Ch'ing Dynasty Collection", *Art Orientalis* 8: 191~215.

Ledderose, Lothar, 1973, "Subject Matter in Early Chinese Painting Criticism", *Oriental Art*, n.s 9: 69~83.

_____, 1978~1979, "Some Observations on the Imperial Art Collection in China", *Transactions of the Oriental Ceramic Society* 43: 33~46.

_____, 1983, "The Earthly Paradise: Religious Elements in Chinese Landscape Art", In *Theories of the Arts in China*, ed. Susan Bush and Christian Murck, 165~183, Princeton: Princeton University Press.

Ledderose, Lothar, et al., 1985, Palastmuseum Peking: Schätze aus der Verbotenen Stadt [*The Peking Palace Museum: Treasures from the Forbidden City*], Frankfurt: Insel Verlag.

Lee, Sherman, 1948, "The Story of Chinese Painting", *Art Quarterly* 2: 9~31.

Lee, Sherman and Wen, Fong, 1955, *Streams and Mountains Without End: A Northern Sung Handscroll and Its Significance in the History of Early Chinese Painting*, Ascona, Switzerland: Artibus Asiae.

Lee, Sherman and Wai-kam Ho, 1968, *Chinese Art Under the Mongols: The Yuan Dynasty (1279~1368)*, Cleveland: Cleveland Museum of Art.

Lee, Thomas, 1985, *Government Education and Examinations in Sung China*, Hong Kong and New York: Chinese University Press and St. Martins Press.

Leong, Esther (Jacobson), 1970, "Space and Time in Chinese Landscape Painting of the Fifteenth and Sixteenth Centuries", Ph.D. diss., University of Chicago, See also works listed under Jacobson and Jacobson-Leong.

_____, 1972, "Transition and Transformation in a Chinese Painting and a Related Poem", *Art Journal* 31: 262~267.

Levenson, Joseph, 1957, "The Amateur Ideal in Ming and Early Ch'ing Society: Evidence from Painting", In *Chinese Thought and Institutions*, ed. John Fairbank 320~341, Chicago: University of Chicago Press.

Lew, William, 1976, "The Fisherman in Yüan Painting as Reflected in Wu Chen's Yu-Fu Tu ['Fisherman Handscroll'] in the Shanghai Museum", Ph.D. diss., Ohio University.

Li, Chu-tsing, 1965, *The Autumn Colors on the Ch'iao and Hua Mountains: A Landscape by Chao Meng-fu*, Ascona, Switzerland: Artibus Asiae.

_____, 1968, "The Freer 'Sheep and Goat' and Chao Meng-fu's Horse Paintings", *Artibus Asiae* 30: 279~347.

_____, 1976a, "Hsiang Sheng-mo's Poetry and Painting on Eremitism", *Journal of the Institute of Chinese Studies* 8, no. 2: 531~555.

_____, 1976b, "Problems Concerning the Life of Wang Mien, Painter of Plum Blossoms", In *The Translation of Art: Essays on Chinese Painting and Poetry*, ed. James Watt, 111~123, Hong Kong: Chinese University of Hong Kong.

_____, 1979, *Trends in Modern Chinese Painting: The C.A. Drenowatz Collection*, Ascona, Switzerland: Artibus Asiae.

_____, ed. (Forthcoming), *Artists and Patrons: Some Economic and Social Aspects of Chinese Painting*, Hong Kong: Hong Kong University Press.

Ling Hu-piao, 1982, "Sung-tai hua yüan hua-chia k'ao-lüeh", [Studies on artists in the Sung dynasty painting academy], Mei-shuyen-chiu [*Fine Arts Research*] 4: 39~61.

Liscomb, Kathlyn, 1987, "Fifteenth-Century Ming Painting: The Plurality That Preceded

Orthodoxy", Paper presented at the Association for Asian Studies annual meeting, Boston.

Liu, James J. Y. 1975, "The Study of Chinese Literature in the West: Recent Developments, Current Trends, Future Prospects", *Journal of Asian Studies* 35: 21~30.

Loehr, Max, 1961, "The Question of Individualism in Chinese Art", *Journal of the History of Ideas* 22: 147~158.

_____, 1964, "Some Fundamental Issues in the History of Chinese Painting", *Journal of Asian Studies* 23: 185~193.

_____, 1966, "Review of Chu-tsing Li, Autumn Colors on the Ch'iao and Hua Mountains", *Harvard Journal of Asiatic Studies* 27: 269~276.

_____, 1980, *The Great Painters of China*, New York: Harper and Row.

Loewe, Michael, 1979, *Ways to Paradise; The Chinese Quest for Immortality*, London: George Allen and Unwin.

Lovell, Hin-cheung, 1970, "Wang Hui's 'Dwelling in the Fu-ch'un Mountains': A Classical Theme, Its Origins and Variations", *Ars Orientalis* 8: 217~242.

_____, 1973, *An Annotated Bibliography of Chinese Painting Catalogues and Related Texts*, Ann Arbor: University of Michigan Center for Chinese Studies.

Maeda, Robert, 1971, "The 'Water' Theme in Chinese Painting", *Artibus Asiae* 33: 247~290.

Matsumoto, Moritaka, 1976, "Chang Sheng-wen's Long Roll of Buddhist Images: A Reconstruction and Iconology", Ph.D. diss., Princeton University.

Muller, Deborah, 1981, "Li Kung-lin's 'Chiu-ko-t'u': A Study of the 'Nine Songs' Handscrolls in the Sung and Yüan Dynasties", Ph.D. diss., Yale University.

_____, 1986, "Chang Wu: Study of a Fourteenth-Century Figure Painter", *Artibus Asiae* 47: 5~50.

Munakata, Kiyohiko, 1965, "The Rise of Ink-Wash Landscape Painting in the T'ang Dynasty", Ph.D. diss., Princeton University.

_____, 1975, *Ching Hao's Pi-fa-chi: A Note on the Art of the Brush*, Ascona, Switz erland: Artibus Asiae.

_____, 1976, "Some Methodological Considerations: A Review of Susan Bush, The Chinese Literati on Painting", *Artibus Asiae* 38: 308~318.

_____, 1983, "Concepts of Lei and Kan-lei in Early Chinese Art Theory", In *Theories of the Arts in China*, ed. Susan Bush and Christian Murck, 105~131, Princeton: Princeton University Press.

_____, 1986, "Chinese Literati and Taoist Fantasy: Case of Shen

Chou and Wu School Arose", Paper presented at the College Art Association annual meeting, New York.

Murck, Alfreda, 1984, "Eight Views of the Hsiao and Hsiang Rivers by Wang Hung", In Wen, Fong et al., *Images of the Mind: Selections from the Edward L. Elliott Family and John D. Elliott Collection of Chinese Calligraphy and Painting at The Art Museum*, Princeton University, 213~235, Princeton: The Art Museum.

Murck, Alfreda and Wen, Fong, 1980~1981, "A Chinese Garden Court: The Astor Court at the Metropolitan Museum of Art", *Metropolitan Museum of Art Bulletin* 38. no. 3: 1~64.

Murck, Christian, ed., 1976, *Artists and Traditions, Uses of the Past in Chinese Culture*, Princeton: The Art Museum.

Murray, Julia, 1981, "Sung Kao-tsung, Ma Ho-chih, and the Mao Shih Scrolls: Illustrations of the Classic of Poetry", Ph.D. diss., Princeton University.

_____, 1985, "Sung Kao-tsung as Artist and Patron: The Theme of Dynastic Revival", Paper presented at Nelson Gallery symposium Artists and Patrons; publication forthcoming (see Li forthcoming).

Nagin, Carl (Forthcoming), *Painter from the Great Wind Hall(A biography of Chang Ta-ch'ien)*, New York: Atheneum.

Neill, Mary Gardner, 1981, "Mountains of the Immortals: The Life and Painting of Fang Ts'ung-i", Ph.D. diss., Princeton University.

Nelson, Susan, 1983, "I-p'in in Later Painting Criticism", In *Theories of the Arts in China*, ed., Susan Bush and Christian Murck, 397~424, Princeton: Princeton University Press.

_____, 1986, "On Through to the Beyond: The Peach Blossom Spring as Paradise", *Archives of Asian Art* 39: 23~47.

Oertling, Sewell, 1980a, "The Painting of Ting Yün-p'eng", Ph.D. diss., University of Michigan.

_____, 1980b, "Patronage of Anhui Artists in the Wan-li Era", Paper presented at Nelson Gallery symposium Artists and Patrons; publication forthcoming (see Li forthcoming).

Power Martin, 1981, "An Archaic Bas-Relief and the Chinese Moral Cosmos in the First Century-A.D.", *Art Orientalis* 12: 25~40.

_____, 1983, "Hybrid Prodigies and Public Issues in Early Imperial China", *Bulletin of the Museum of Far Eastern Antiquities* 55: 17~48.

_____, 1984, "Pictorial Art and Its Public in Early Imperial China", *Art History* 7: 135~163.

Riely, C. C., 1974~1975, "Tung Ch'i-ch'ang's Ownership of Huang Kung-wang's Dwelling in the Fu-ch'un Mountains' with a Revised Dating for Chang-ch'ou's Ch'ing-ho shu-hua fang", *Archives of Asian Art* 28: 57~76.

Rogers, Howard, 1983, "The Reluctant Messiah: Sakyamuni Emerging from the Mountains", *Sophia International Review* 5: 16~33.

Rorex, Robert, 1973, "Eighteen Songs of a Nomad Flute: The Story of Ts'ai Wen-chi", Ph.D. diss., Princeton University.

_____, 1974, *Eighteen Songs of a Nomad Piute: The Story of Lady Wen-chi*, New York Metropolitan Museum of Art.

_____, 1984, "Some Liao Tomb Murals and Images of Nomads in Chinese Paint-ingsof the Wen-chi Story", *Artibus Asiae* 45: 174~198.

Rosenzweig, Daphne, 1980, "Categories of Painters at the Early Ch'ing Court: Refinement and Reassessment", Paper presented at Nelson Gallery symposiumArtists and Patrons; publication forthcoming (see Li forthcoming).

Rowland, Benjamin, 1951, "The Problem of Hui-tsung", *Archives of the Chinese Art Society of America* 5: 5~22.

Ryckmans, Pierre, 1966, "Les propos sur la Peinture de Shi Tao", [On Shih-tao's Discussions of Painting], *Art Asiatiques* 14: 79~150.

Schafer Edward, 1963, "Mineral Imagery in the Paradise Poems of Kuan Hsiu", *Alia Major* 10: 73~102.

Schapiro, Meyer, 1953, "Style", In *Anthropology Today*, ed. A. L. Kroeber, 287~312, Chicago: University of Chicago Press.

Seckel, Dietrich, 1965, "Shakyamunis Rückkehr aus den Bergen", [Shakyamuni's return from the mountains], *Asiatische Studien / Etudes Asiatiques* 18~19: 35~72.

She Ch'eng, 1983, "Pei Sung hua yüan chih-tu yürsu-chih ti t'an-t'ao", [Discussion of the regulations and organization of the Northern Sung painting academy], Ku-kung hsueh-shu chi-k'an [*Palace Museum Research Quarterly*] 1: 69~95.

Shih, Shou-chien, 1984a, "Eremitism in Landscape Paintings by Ch'ien Hsiian (ca. 1235~before 1307)", Ph.D. diss., Princeton University.

_____, 1984b, "The Mind Landscape of Hsieh Yu-yü", In Wen, Fong et al., *Images f the Mind: Selections from the Edward L. Elliott Family andJohn B. Elliott Collection of Chinese Calligraphy and Painting at the Art Museum*, Princeton

University, 237~254, Princeton: The Art Museum.

Shimada Hidemasa, 1981, "Kisō chō no Gagaku ni tsuite", [Regarding the Northern Sung dynasty painting academy], In Chūgokū kaiga shi ronshū: Suzuki Kei Senseikanrekt kmenkat [*Articles on Chinese painting history: In commemoration of Professor Suzuki Kei's sixtieth birthday*], 109~150, Tokyo: Yoshikawa Kobunkan.

Shimizu Yoshiaki, 1980, "Six Narrative Paintings by Yin To-Io: Their Symbolic Content", *Archives of Asian Art* 33: 6~37.

Silbergcld, Jerome, 1976, "The Political Landscapes of Kung Hsien, in Painting and Poetry", Journal of the *Institute of Chinese Studies* 8, no. 2: 561~574.

＿＿＿＿＿＿＿＿, 1980a, *Chinese Painting Style: Media, Methods, and Principles of Form*, Seattle: University of Washington Press.

＿＿＿＿＿＿＿＿, 1980b, "Kung Hsien's Self-Portrait in Willows, with Notes on the Willow in Chinese Painting and Literature", *Artibus Asiae* 41: 5~38.

＿＿＿＿＿＿＿＿, 1980c, "A New Look at Traditionalism in Yuan Dynasty Landscape Painting", *National Palace Museum Quarterly* 14: 1~29.

＿＿＿＿＿＿＿＿, 1981, "Kung Hsien: A Professional Chinese Artist and His Patronage", *The Burlington Magazine* 123: 400~410.

＿＿＿＿＿＿＿＿, 1982~1983, "Mawangdui, Excavated Materials, and Transmitted Texts: A Cautionary Note", *Early China* 8: 79~92.

＿＿＿＿＿＿＿＿, 1985, "In Praise of Government: Chao Yung's Noble Steeds Painting and Late Yüan Politics", *Artibus Asiae* 46: 159~202.

＿＿＿＿＿＿＿＿, 1987a, "Chinese Concepts of Old Age and Their Role in Chinese Painting. Painting Theory, and Criticism", *Art Journal* 46: 103~114.

＿＿＿＿＿＿＿＿, 1987b, *Mind Landscapes: The Paintings of C. C. Wang,* Seattle: University of Washington Press and Henry Art Gallery.

Siren, Osvald, 1936, *The Chinese on the Art of Painting,* New York: Schockcn.

＿＿＿＿＿＿, 1956~1958, *Chinese Painting: Leading Masters and Principles,* 7 volumes, London: Lund, Humphries.

Soong, James Han-hsi, 1978, "A Visual Experience in Nineteenth-Century China: Jen Po-nien(1840~1895) and the Shanghai School of Painting", Ph.D. diss., Stanford University.

Soper, A. C., 1954, "King Wu-ting's Victory of the 'Realm of Demons'", *Artibus Asiae* 17: 55~60.

＿＿＿＿＿＿, 1961, "A New Chinese Tomb Discovery: The Earliest Representation

of a Famous Literary Theme", *Artibus Asiae* 29: 79~86.

_____, 1974, "The Purpose and Date of the Hsiao-tang Shan Offering Shrines A Modest Proposal", *Artibus Asiae* 37: 249~266.

Stanley Baker, Joan, 1977, "The Development of Brush-Modes in Sung and Yüan", *Artibus Asiae* 39: 13~58 (see also work listed under Byrd).

Sullivan, Michael, 1953, "On the Origin of Landscape Representation in Chinese Art", *Archives of the Chinese Art Society of America* 7: 54~65.

_____, 1959, *Chinese Art in the Twentieth Century*, London: Faber and Faber.

_____, 1962, *The Birth of Landscape Painting in China*, Berkeley and Los Angeles: University of California Press.

_____, 1970, "Some Possible Sources of European Influence on Ming and Early Ch'ing Painting", In *Proceedings of the International Symposium on Chinese Painting*, 595~633, Taipei: National Palace Museum.

_____, 1973, *The Meeting of Eastern and Western Art, from the Sixteenth Century to the Present Day*, London: Thames and Hudson.

_____, 1974, *The Three Perfections: Chinese Painting, Poetry, and Calligraphy*, London: Thames and Hudson.

_____, 1979, *Symbols of Eternity: The Art of Chinese Landscape Painting in China*, Stanford: Stanford University Press.

_____, 1980, *Chinese landscape Painting in the Sui and Tang Dynasties*, Berkeley and Los Angeles: University of California Press.

Suzuki Kei et al., 1982~1983, *Comprehensive Illustrated Catalogue of Chinese Paintings*, 5 vols. Tokyo: University of Tokyo Press.

Thorp, Robert (Forthcoming), "The Raven in the Sun: The Ma-wang-tui Banners and Western Han Style", *Artibus Asiae*.

Vanderstappen, Harrie, 1956~1957, "Painters at the Early Ming Court (1368~1435) and the Problem of a Ming Painting Academy", *Monumenta Serica* 15: 266~302, 16: 316~346.

_____, 1975, *The T. L. Yüan Bibliography of Western Writings on Chinese Art and Archaeology*, London: Mansell.

Vinograd, Richard, 1977~1978, "Reminiscences of Ch'in-huai: Tao-chi and the Nanking School", *Archives of Asian Art* 30: 6~31.

_____, 1978, "River Village-The Pleasures of Fishing and Chao Mcng-fu's Li-Kuo Style Landscapes", *Artibus Asiae* 40: 124~134.

_____, 1979, "Wang Meng's Pien Mountains': The Landscape of Eremitism in Later Fourteenth-Century Chinese Painting", Ph.D. diss., University of California, Berkeley.

_____, 1981, "New Light on Tenth-Century Sources for Landscape Painting Styles of the Late Yüan Period", In Chūgoku kaiga shi ronshū: Suzuki Kei Sensei kanreki kinenkai [*Articles on Chinese painting history: In Commemoration of Professor Suzuki Kei's sixtieth birthday*], 1~30, Tokyo: Yoshikawa Kobunkan.

_____, 1982, "Family Properties: Personal Context and Cultural Pattern in Wang Meng's Pien Mountains of 1366", *An Orientalis* 13: 1~29.

Waley Arthur, 1923, *An Introduction to the Study of Chinese Painting*, New York: Grove Press.

Wang Fang-yii, 1976, "Chu Tas Shih Shuo Hsin Yii' Poems", In *The Translation of Art: Essays on Chinese Painting and Poetry*, ed. James Watt, 70~84. Hong Kong: Chinese Univerisity of Hong Kong.

Weidner Marsha, 1980, "Aspects of Painting and Patronage at the Mongol Court of China", Paper presented at Nelson Gallery symposium Artists and Patrons; publication forthcoming (see Li forthcoming).

_____, 1982, "Painting and Patronage at the Mongol Court of China, 1260~1368", Ph.D. diss., University of California, Berkeley.

_____, ed., Manuscript, *Women in the Arts of China and Japan*.

Wenley A. G., 1941, "A Note on the So-called Sung Academy of Painting", *Harvard Journal of Asiatic Studio* 6: 269~272.

Whitfield, Roderick, 1976, "Review of Wen Fong, Summer Mountains: The Timeless Landscape", *Oriental Art*, n.s. 22: 194~195.

_____, 1982~1983, *The Arts of Central Asia: The Stein Collection in the British Museum, Paintings from Dunhuang,* Vols. 1~2, Tokyo: Kodansha.

Wilkinson, Stephen, 1981, "Paintings of The Red Cliff Prose Poems in Sung Times", *Oriental Art*, n.s. 27: 76~89.

Wilson, Marc, 1969, *Kung Hsien. Theorist and Technician in Painting*, Kansas City: Nelson Gallery-Atkins Museum of Art.

Wilson Marc and Kwan S. Wong, 1975, *Friends of Wen Cheng-ming: A View from the Crawford Collection,* New York: China Institute in America.

Woo, Catherine Yi-yu Cho, 1986, *Chinese Aesthetics and Ch'i Pai-shih*, Hong Kong: Joint Publishing Company.

Wu Hung, 1986, "Buddhist Elements in Early Chinese Art(Second and Third Centuries A.D.)", *Artibus Asiae* 47: 263~352.

Wu, Marshall, 1980, "A-erh-hsi-p'u and His Collection", Paper presented at Nelson Gallery symposium Artists and Patrons; publication forthcoming (see Li forthcoming).

Wu, Nelson, 1954, "Tung Ch'i-ch'ang: The Man, His Time, and His Landscape Painting", Ph.D. diss., Yale University.

_____, 1962, "Tung Ch'i-ch'ang: Apathy in Government and Fervor in An", In *Confucian Personalities*, ed. Arthur Wright, 260~293, Stanford: Stanford University Press.

_____, 1970, "The Evolution of Tung Ch'-ch'ang's Landscape Style as Revealed by His Works in the National Palace Museum", In *Proceedings of the International Symposium on Chinese Painting*, 1~84, Taipei: National Palace Museum.

Wu, William, 1970, "Kung Hsien's Style and His Sketchbooks", *Oriental Art* n.s. 16: 72~81.

_____, 1979, "Kung Hsien", Ph.D. diss., Princeton University.

Yang Po-ta Yang Boda J., 1985a, "The Development of the Ch'ien-lung Painting Academy", Paper presented at Metropolitan Museum symposium Words and Images; publication forthcoming (see Fong and Murck forthcoming).

_____, 1985b, "Ch'ing-tai hua-yüan kuan" [The Ch'ing dynasty painting academy], Ku-kung po-wu-yüan yüan-k'an [*Journal of the Palace Museum*] 3: 54~68.

Yonezawa, Yoshio, 1937, "To-cho ni okeru Gain no genryu", [On the origins of the T'ang dynasty painting academy], *Kokka* 554: 3~7.

Yu Fei-an (Forthcoming), *Chinese Painting Colors: Studies of Their Preparation and Application in Traditional and Modern Times*. Trans. Jerome Silbergeld and Amy McNair, Seattle: University of Washington Press; Hong Kong: Hong Kong University Press.

Yuan Te-hsing, 1974, "Conceptions of painting in the Shang and Chou Dynasties", *National Palace Museum Bulletin* 9, no.2: 1~14, no.3: 1~13.

Yuhas Louise, 1979, "The Landscape Art of Lu Chih (1496~1576)", Ph.D. diss., University of Michigan.

Zürcher, Erik, 1955, "Imitation and Forgery in Ancient Chinese Painting Calling-raphy", *Oriental Art*, n.s. 1: 141~146.

서양의 중국회화연구

방문(方聞)
미국 프린스턴대학교 명예교수

　서양에서 중국회화를 강의하고 연구하기 시작한 지 지금으로부터 이미 반세기가 지났다. 이 50년 세월 동안 서양에서는 미술사에 대한 관점이 바로 그들의 사회 및 전체 세계의 인식과 같이 많은 의미 변화가 있었다. 중국회화사 연구에 있어서, 현재 서양에서는 비교적 오래된 이론적 논쟁을 넘어서, 상당히 젊은 연구자도 연구주제에 있어서 비교적 광범위한 영역으로 나아가고 있다. 서양 학자들에게 연구대상으로서 중국회화는 자못 복잡한 의미를 갖는데, 자신들과 중국회화 사이에 문화적 거리가 존재함을 인식하고, 중국회화의 역사와 의의를 어떻게 현대서양사회에 자세하게 설명할 수 있을까 하는 문제들에 대해 고민하고 있다.

　서양 현대학술계에서 서양예술과 문화에 대한 연구는 19세기 말 유럽에서 시작되었다. 이것은 당시 거시적인 세계사 범주의 한 부분이었는데, 이 세계사의 안목은 새롭고 낙관적인 과학적 진보와 객관적 진리의 신앙을 반영하고 있었다. 세계사가 모든 역사학자들의 고

유한 영역이 되도록 하자는 것에 대해서는 케임브리지 현대사 편집자 로드 액튼(Lord Acton)이 1896년 역사는 각 국가의 이야기를 서술하는 것이라고 말한 바 있다. 그는 "그러나 결코 그 자체를 위해서 쓰는 것이 아니라, 인류의 보편적 운명에 공헌하기 위한 것이며, 그 시간과 정도에 근거해 지도하고 가르치며, 비교적 높은 단계의 체계로 귀납하려고 하고 있다"고 하였다.

19세기 말 고고학자와 미술사학자들은 양식분석법이 모든 예술품의 연구에 사용할 수 있다는 것을 발견하였다. 그리고 그것은 종족이나 문화의 근원 내지 시대상의 차별을 고려할 필요가 없었다. 걸출한 그리스 고고학자 아돌프 마이클리스(Adolf Michaelis)는 "예술품은 그 자체가 자신의 체계적인 언어를 갖고 있어, 어떻게 그것을 이해하고 그 언어를 설명하는가가 우리의 일이다"라고 말한 적이 있다. 역사의 궤적은 몇몇 위대한 천재가 창조하거나 바꾼다는 이전의 관점과 그것으로 유도되어 온 예술사의 전기적 연구방법은 이미 새로운 양식연구사학자들이 보기에 너무 천진스럽고 중요하지 않아 버려지고 있었다. 양식사학자는 바로 뵐플린(Heinrich Wölfflin)의 유명한 격언(1915) "시각(vision)은 그 자체의 역사가 있으며, 그 체계의 발굴과 드러냄은 반드시 미술사학자의 가장 중요한 일이 되어야 한다"를 그 신조로 삼았다. 역사상 일련의 시각구조(Visual structure)에 대한 형태학적인 분석은 바로 작품 하나의 형식적 특징을 형태묘사의 대상, 구도 등 일반적 문제가 만들어내는 특정한 해답으로 보았다. 이 방법은 한 회화작품의 시대문제 해결에 어떤 가치 있는 실마리를 제공하였다.

자일스(H. A. Giles)의 『중국도상예술사입문』이라는 책은 서양에서 초기에 출판된 중국회화와 관련된 저작이라고 할 수 있다. 이 책은

대가의 전기를 주요한 내용으로 하고 있다. 1940년대 말과 1950년대 초기 서양의 미술사학자들은 자못 웅장한 이상과 포부를 가지고 있었다. 그들은 엄격한 양식분석으로써 중국미술사에서 어떤 실마리를 찾을 수 있을 것이라 생각했다. 시카고대학의 바흐호프(1894~1976)는 뵐플린의 학생이다. 그는 먼저 뵐플린이 양식에서 '선'에서 '회화성'으로 발전한다는 이념으로 중국미술의 발전을 설명해보려고 하였다. 프린스턴대학의 내 선생님과 이전에 강의하셨던 조지 롤리(George Rowley) 역시 형식 혹은 '관조'(seeing, 이것은 심리학과 정신 두 방면의 활동을 말하는 것이다)는 그 자체의 역사가 있다고 믿었으며, 아울러 연구하고 시기를 나누었다. 이것을 기초로 하여 그는 나를 양식분석이라는 현대적 관념의 깊은 경지로 인도하였다.

1953년 바흐호퍼의 학생 막스 뢰어 교수는 그를 유명하게 만든 논문 「안양시대(기원전 1300~1028)의 청동기 양식」을 발표했는데, 그는 대담하게 '선 위주의 형태에서 회화적인' 양식 진화의 개괄적 개념으로 전환하여 상대 청동기장식을 다섯 단계의 기술 및 양식발전의 과정으로 바꾸어 하나씩 설명했다. 불행한 것은 제2차 세계대전이 막 끝나는 몇 년 동안, 학계에서 독일의 추상적 사고에 대한 불신임 태도가 날이 갈수록 강해져, 뵐플린-바흐호퍼의 연구방법은 역사결정론적인 성격을 갖게 되어 "역사적 진실 가운데 뽑아낸 양식진화사는… (중략) …근본적으로 중국예술에 응용할 수 없다"고 인식되었다. 이러한 말이 공정한지를 떠나서 대체로 회화사 연구에서 깊이 연구하지 않은 상태나 구체적으로 고찰하기 전에 양식이론가들은 한 마디의 말도 할 수 없었다. 따라서 1960년대부터 시작해 서양에서는 한동안 중국회화사 속의 몇몇 화가와 중요한 작품에 대해 집

중된 연구를 하였다.

그러나 중국회화와 같이 전통을 극히 중시하는 예술을 토론함에 있어서, 만약 전통과 시대 및 양식의 취향에 대해 어떤 역사적 정의가 없다면, 한 작품의 의의에 대해 실질적으로 묘사할 방법이 없다. 왜냐하면 중국회화에서는 비교적 초기부터 작품을 임모했고, 방고적인 양식이 여전히 창작의 합법적인 수단이 되고 있었기 때문이다. 17세기의 한 대가가 표면적으로 14세기의 전형으로 임모하면서 어떤 새로운 의도를 창조할 수 있고, 그 임모자가 또 10세기의 작품을 근거로 그림을 그릴 수도 있다. 전통적인 중국미술학자들은 지나치게 양식전통의 연속과 힘을 강조하고, 각 시대의 역사적 정의를 소홀히 하였다. 전통 중국 감상자는 미술의 역사를 과거 위대한 성과에 대한 기록으로 보았고, 문헌자료와 질에 대한 파악을 근거로 하여, 각 시대 명가의 개별 작품의 진위를 분별하는 문제에 전력을 다했다. 그들은 회화사의 대가를 시대양식 변천의 유일한 창조자로 보았다. 예를 들어 10세기 말 오대와 북송 초기의 대가 형호(荊浩), 관동(關仝), 이성(李成), 14세기 원 4대가, 17세기 말 청초 4왕 및 개인주의 화승 등을 역사상 시대양식에서 위대한 순간의 구체적 표현 성과라고 보았다. 그러나 그들은 각종 일반적인 화가의 작품 및 이름을 남기지 않은 종교화나 장인들이 그린 그림에 대해서는 그저 대가 전통의 영향이라고 보았으며, 따라서 그 시대의 가장 높은 성과로 보기 힘들다고 보았다.

반대로 현대 양식분석으로 연구하는 학자는 시대에 관심을 기울이지, 개별적인 전통을 연구하지 않고 분류를 시도하나 중복해서 개성 없는 서술을 하지 않는다. 회화 속 형식 간의 관계와 시각적인 결

구(즉, 형식의 감지와 조직방식)를 분석하여, 현대 미술사학자들은 각 시대의 특징을 묘사한다. 이전부터 동일한 고대화가의 이름으로 전하는 약간 다른 작품들에 대한 새로운 시대 구분을 할 뿐 아니라, 한 대가가 형성한 양식전통이 역사에서 계속적으로 변하는 시각구조를 겪으면서 어떻게 발전했는지 설명한다.

외연적인(역사 혹은 고고학) 문헌자료가 없을 때 양식은 아마 이름을 적지 않은 작품의 대략적인 연대나 연원을 판단하는 데 유일한 방법이다. 과거 화가에 대한 관심을 주로 산수화 표면에 나타난 기법 문제에 두게 된 후, 우리는 비교적 이른 시기의 중국산수화에 대해 시대 구분이 가능하게 되었다. 산수화의 외형적 발전에 있어, 고대 대가는 전통을 계승할 뿐 아니라 배운 바의 전형적인 기교를 더욱 확대하여, 마지막으로 13세기 말 남송이 막 끝날 때 숙련되게 그림 속에 환상적인 기교를 표현할 수 있게 되었다. 산수화의 구도는 700년에서 1400년간 3단계의 명확한 변화가 있었다. 첫째 단계는 몇 개가 분리된 단락에서 중복되는 모티프가 퍼지면서 후퇴하는 양식이다. 제2단계는 연속되는 평행면의 서열에서 모티프를 뒤쪽으로 안배하는 시기이다. 세 번째 단계는 회화 가운데 각종 요소를 순차적으로 하지만 이미 제시한 것을 연속으로 나타나게 하고 공간에 있어서 종합하는 상황에 다다르게 한다. 이런 발전과정의 재구성은 먼저 고고학 발견에 의한 연대를 정할 수 있는 작품을 위주로 하며, 숫자는 적지만 진위의 문제에 있어서 의심할 필요가 없는 작품을 기준으로 한다. 일단 이 과정에 있어 정확한 이해가 있으면, 어떻게 손을 써야 할지 모르게 보이는 전칭 작품 및 모본도 어렵지 않게 처리할 수 있다. 이때 어떤 점에서 개별 작품이나 작품 서열 모두 중요한 역사 '유적'

이 되는데, 다른 작품을 사용해서 '증거'로 삼을 수 있다. 다른 한 측면으로 관련된 작품범위가 날로 넓어짐으로 인해, 우리는 끊이지 않고 그 양식맥락과 발전에 대한 이해를 수정하고 확충할 수 있다.

예를 들어 설명한다면, 대북고궁박물원에 소장되어 있는 범관(范寬, 약 960~1030)의 거작 <계산행려도(溪山行旅圖)>와, 같은 박물관에 있는 곽희(郭熙, 약 1010~1090)의 1072년 작 <조춘도(早春圖)>를 서로 비교해보면, 후자는 명확하게 전자의 간결하고 중후한 질감을 벗어나 극도로 번잡한 분위기를 추구하고 있다. 어떤 면에서 보면 이러한 차이는 아마 예술가의 기질이 다르기 때문이라고 할 수 있다. 범관은 품격이 준엄하였지만, 도량은 상당히 넓었다고 한다. 곽희는 도가의 술사였고, "낡은 것을 버리고 새로운 것을 받아들이는" 것을 즐겼다고 알려져 있다. 그러나 곽희 이후 그 분위기 효과를 성공적으로 묘사하였으므로, 범관의 기법을 고수하던 화가에게도 공통적으로 그의 기법이 이용되었다. 프린스턴대학 미술관에 범관 양식을 방한 이름이 없는 선면 산수화가 있다. 앞서 설명한 제2단계의 공간구성 방식을 제외하고는 통일된 산수 이외 범관 산수의 거대한 형상이 여기에서는 새롭게 처리되고 있다. 부채 화면의 형식에 적응하기 위해서 조정을 거친 후 다시 조합하여 시정(詩情)이 있는 결구를 취했다. 범관 산수의 완성은 여기에서 규격화되었는데, 세 종류의 명확한 필묘(혹 거칠고 혹 가는 윤곽선), 점화의 '우점' 태, 및 산꼭대기에 가시가 엉클어진 도안의 잎 점 등이다. 비록 양식화되었지만 그러나 이러한 필묘의 규칙은 외형적으로 여전히 성공적이다. 언덕에 중첩된 외곽은 후퇴하는 심도를 표현하고 있다. 그러나 단일한 표본으로 연결하거나 이러한 작은 단위를 포용하는 것은 하나도 없다. 그들은 단지

산골 속에 안개에 의지하여 하나로 모여 있다. 프린스턴대학 미술관의 이 범관 양식 선면은 그 창작 시기를 대략 12세기 중엽으로 볼 수 있다.

1072년 곽희의 <조춘도>와 12세기 중엽 범관 양식의 무관 선면 산수화 사이에 있는 또 하나의 중요한 예가 대가 이당(李唐, 약 1070~1150)이다. 이당이 1124년에 그린 대북고궁박물원 소장 <만학송풍도(萬壑松風圖)>는 다시 범관의 비교적 질박한 형태로 돌아갔는데, 곽희의 화려한 작풍에 대해 의도적인 반항을 표시하는 것이다. 이당은 범관의 점자준을 간단화하여 넓고 거친 '부벽준'으로 만들었다. 그리고 중첩된 나무와 산 등의 모티프를 하나의 연속된 서열의 후퇴 형식으로 전시했다. 이렇게 이당은 이미 남송 사람과 비교적 친근한 산수풍격을 이루었다.

범관 전통에 속하는 큰 족자형식 구도의 다섯 작품이 있다. 첫째, 대북고궁박물원 소장의 원래 이름이 범관의 <임류독좌(臨流獨坐)>, 둘째, 뉴욕 메트로폴리탄미술관의 <방범관산수(倣范寬山水)>, 셋째, 대북고궁박물원 소장의 원래 이름이 관동의 <산계대도(山溪待渡)>, 넷째, 프린스턴대학 미술관의 <방범관산수(倣范寬山水)>, 다섯째, 워싱턴 프리어미술관 소장의 <방범관산수(倣范寬山水)>이다. 이 다섯 폭에 보이는 양식의 발전 순서는 범관 그림에서 원래 점으로 묘사했던 기법이 마지막에 변하여 하나의 양식화된 복고양식이 되는 것을 보여주는데, 중간에 균형있게 '우점준(雨点皴)'을 채워 넣어 평면적이면서도 동시에 산의 꺾임을 표현하고 있다. 이 다섯 폭의 구도는 시간상 12세기 초기에서부터 13세기 중엽까지에 걸쳐 있으며 프리어미술관의 것이 가장 늦다. 그 그림 위에는 1340년에 쓴 제발이 있는데

그림의 시간적 하한선을 가리킨다. 이들이 시간상 이와 같은 순서로 형성되는 것은 남송시기 표면의 장식 및 답습적인 양식화의 복고적 체계의 발전에 큰 흥미가 있었다는 것을 증명한다. 이것 역시 동일한 양식 가운데 다른 중요한, 지금까지 잘못 전해진 작품들의 시대를 판단하는 작업에 도움을 줄 수 있다. 마지막으로 15세기 초기 명초의 부흥운동 가운데, 우리는 또 궁정화가 이재(李在, 약 1426~1436)가 북송의 웅혼한 풍격으로 회귀하는 것을 볼 수 있다. 그는 환상적인 형상을 양식화 방식을 사용하여 마치 하나의 수를 놓은 것처럼 평면설계 속에 조직하고 있다.

이러한 것은 시대적으로 12세기 초에서 15세기 사이 범관 양식의 작품이다. 그것이 나타내는 양식 순서는 이 시기 산수화 가운데 일반적인 시각결구의 변화를 보여준다. 이후 화가들은 거듭 북송 초기와 같은 웅혼한 작품을 그릴 때, 모두 비교적 이른 그런 재현의 표현기법으로 간략하고 부호화된 회화양식 및 화면도안을 채택했고, 고대 기법의 해석을 당시 유행하는 조류의 시각 속에 포함시켰다.

12세기와 13세기를 거치면서 비현실적인 제작을 파악한 다음 원대(1279~1368)의 주요 화가들은 계속해서 이 시각구조를 바탕으로 발전시켰다. 원대 문인화가는 서예적인 필법 기교를 사용(소위 회화 속 '사의')하여 자기를 표현하고자 하였다. 그들은 작품 가운데 자연의 객관적 재현과 고대 전형의 모습을 닮게 하는(傳摹) 양자 모두를 요구하지 않고 창작에 있어서 화합과 자신의 표현을 강조하였다. 원대 서예적인 회화는 글을 쓸 때 마치 표의문자같이 화면에 일종의 자유와 끊이지 않고 계속되는 운율과 활력을 드러내는 것을 강조하였다.

15~16세기 명대 궁정과 직업화가들이 송대 기법을 회복했을 때도, 마찬가지로 2차원 공간평면에 대해서 관심을 기울였다. 비록 비현실적인 것을 위주로 하는 결구를 유지했으나, 공간 심도의 표현에는 제한이 있었으며, 그 도상 요소 역시 모두 평평하게 화면 위에 부착되어 있다. 15세기와 16세기 가운데, 중흥 이념을 위주로 한 명대 문화환경에서, 문인 내지 직업화가들은 체계적으로 필법기교와 각종 주제를 부호화하였는데, 그림이 완전히 순수한 필촉, 먹의 번짐과 평면도안이 될 때까지 하였다.

명말 혼란하고 고유관념 및 전통가치가 번복되는 분위기 속에서, 동기창(1555~1636)은 산수화를 거듭 새롭게 유도하기 시작했다. 그는 비현실적인 형상을 제거하고, 순수하게 서예의 체계로 산수의 언어를 새로 수립하였다. 그리고 그 형상요소를 철저하게 변화시켰다. 그는 동시대 및 고인의 법을 하나의 필법체계로 보았다. 따라서 '집대성'의 이념 아래 회화에 새로운 정리를 시작하였다. 동기창의 이 '집대성' 이상은 얼마 후 한 측면에서는 청초 왕휘(王翬, 1632~1717)의 주류 전통 산수화의 재창조로 이루어지고, 다른 한 측면에서는 석도의 자연 및 원시의 '일획' 이론으로 표현되었다. 왕휘의 '맥락' 및 석도의 '일획' 구도 가운데, 산수의 형상은 결국 전통 시각인 환상적 결구에서 해방되었다. 선조와 형상은 서예와 마찬가지로 추상적인 공간에서 자유롭게 사물의 발전 추세에 따라 유리하게 이끌어졌고 조합을 더하였다.

역사적 시대구분은 비록 사실이 아니지만, 빼놓고 생각할 수 없는 도구이다. 연속되는 양식전통과 시각의 시대성 구성, 이 양자는 마치 미술사의 씨줄과 날줄 같은 것이다. 우리가 이 씨줄과 날줄의 교차점

에서 한 예술작품을 연구하면 우리는 어쩌면 그 작품의 기술과 독창성을 상상할 수 있는데, 바로 더욱 높은 곳에 존재하는 창조적 에너지와 서로 통할 수 있다. 이 창조적 에너지는 중국인이 말하는 '기'이다. 그것은 생명과 창작력이 끓어오르는 과정의 시작이다. 양식전통이나 시대양식은 예술작품 배후의 독특한 미스터리를 모두 설명하기 힘들다. 한 화가는 자기의 능력으로 모방하고 그의 전형을 학습한다. 일단 그의 상상력이 발동하면, 그 영향은 혼합되고 융합되어 하나의 종합체가 되어 새로운 표현이 잉태된다.

고대자료의 처리에서 예술가와 미술사학자 사이에는 기본적인 차이가 있다. 예술가는 고대전형의 지식과 응용에 관심이 많은데, 자신이 실제 체험한 것과 관련 있기 때문에 그 조화를 중시하고 전 시대와 후 시대의 전승에는 관심이 없으며, 그 사이의 동시성을 중시하고, 순서관계를 중요시하지 않는다. 중국화가의 높은 목표는 집대성이다. 이 목표는 여전히 자연과 인문, 정감과 이지(理智), 예술가와 생명과정의 원류 사이의 재결합을 요구한다. 17세기 정통파 화가인 대가 왕휘는 '상하고금'이라고 말하였다 그의 방법은 종합성으로서, 절대 역사성은 아니다. 그리고 석도의 만년 작품은 보기에 '분명한 시간과 인과순서 속에 들어가기'가 쉽지 않은 것 같다. 왜냐하면 그것은 석도가 지닌 의향의 논리성과 연속성이 근본적으로 연대나 그가 방문했던 지방과 관련이 없기 때문이다. 반대로 그것은 어떤 내재 반응과 관련이 있는데, 이 반응은 그로 하여금 스스로 급히 어떤 주제로 돌아가지 않게 한다. 석도 예술의 힘은 비역사성과 단순하지 않은 데 있다. 그 창조력의 비밀은 바로 동시의 '변화'에 있다. 그가 그린 풍경은 어떤 것은 진경이고 어떤 것은 상상으로 그린 것이다. 그는

일상적으로 보는 판화 중의 실경도상을 변화시켜 불가사의한 경지로 변화시켰다. 그는 그림으로 시를 쓰는데, 고금 명시인의 구절을 통해 투시한 자연과 생명을 그린다. 그는 또 신화와 철학으로써 그림을 그려, 무수한 새로운 산수형상과 구도를 발생시켰고, 그것이 몽환처럼 기이하게 바뀌어 필법과 선염이 되었다. 이러한 모든 것은 그 자신의 '일획' 관점에서 나왔다. 석도의 융합과 변화는 마치 많은 생각이 하나의 단일 직관의 원 물체에 귀납하는 것 같다. 이 체계의 주체는, 즉 소위 예술가의 '자신'이다.

한 예술가의 창조적인 종합성을 완전히 이해하기 위해서는 가능한 한 확실하게 그의 인생을 파악하고 아울러 그 내심의 사상과 감응이 어떻게 서로 호응하는지를 발견해야 하며 그리고 한 작품 내 창조적인 상상을 보아야 한다. 최근 뉴욕에서 거행된 학술대회에서 발표한 고궁박물원 원장 강조신(江兆申) 선생의 글 중 '당인의 기회로부터 본 그의 시, 서, 화' 부분은 그가 어떻게 다른 시대 다른 작자의 작품을 구분하는지 보여준다. 그리고 시가(詩歌), 회화, 서예 및 예술가와 그 주위의 친구가 쓴 제발의 종합적인 분석을 통해, 작품과 인생 사이 세밀한 관계를 분석하였다. 강 선생은 명대 시가와 미술에 아주 숙달되어 있는데 중국문학과 문화 환경 밖의 연구자가 도달하기 어려운 배경을 갖추고 있다. 그의 논문은 우리에게 일반적 양식해설을 알게 하는데, 묘사의 패턴과 그것의 영향으로 인한 한계 그리고 예술가의 삶에 대한 투철하지 못한 인식 때문에, 개념적으로 무미건조하고 빈약해 보이며 예술가들의 창조적인 활동을 설명하지 못한다. 만약 양식분석이 진짜 효과를 보려고 한다면 그것은 반드시 형식과 내용을 동시에 묘사해야 한다. 그리고 시각결구의 거시적인 분석

과 개인의 인생 속 사건 및 상황의 미시적인 연구가 결합되어 하나가 되어야 한다.

중국미술의 학술연구로 다시 돌아와 이야기하자면, 우리는 서양에서 중국 서예에 대한 흥미가 날로 깊어가고 있음을 반드시 상기해야 한다. 왜냐하면 추상표현주의는 당시 일본 및 중국 서예의 영향을 깊이 받았기 때문이다. 오늘날 서양의 대중도 비교적 편하게 서예작품을 표현예술로 감상한다. 서예사 연구에서 우리는 서예가 자신의 표현방법을 고찰할 수 있을 뿐 아니라 아울러 하나의 노쇠한 양식이 침체 위기에 계속 봉착했을 때, 복고주의가 어떻게 급진적인 양식으로 바꾸는 데 믿을 수 있는 책략이 되는지도 연구할 수 있다. 서예사에서 우리는 확실히 어떤 모델 및 변화방법의 건립이 있다는 것을 볼 수 있다. 즉, 비교적 이른 변화단계 이후 계속해서 조금씩 차이가 나는 부흥이 나타나는 것, 이것은 회화사에서도 보이는 변혁 모델이다.

이와 관련된 또 다른 한 가지 문제는 중국회화 가운데 문자와 형상에 관한 것이다. 이것은 최근 뉴욕 메트로폴리탄미술관에서 거행한 중국 시, 서, 화에 대한 국제회의의 주제였다. 시와 그림의 관계는 간단한 삽화로부터 시작해 섬세하게 짜인 완전한 융합으로 발전하였다. 명청 문인화가들은 더욱 대량으로 시, 서, 화를 동시에 응용하여 한 작품 속에 자기의 자아를 표현하였다. 철저하게 체험한 시화 가운데 문자와 형상은 공통된 울림을 줄 수 있었으며, 서로를 발전시키며 전개되었다. 예술가가 한 폭의 그림 속에 한 수의 시를 쓸 때 그는 시와 그림 사이의 대화를 창조한다. 제시를 자기가 숭배하는 시인의 시로 할 때 인용한 문자는 예술가가 개인적 감정 반응의 맥락에서 구속받지 않고 더욱 변화를 가하여 해석하거나 자신의 서정을 빌

려서 논한다. 이런 언어의 힘은 17세기의 개인주의 화승 및 18세기의 양주팔괴의 작품 가운데 아주 잘 나타난다. 주탑(朱耷, 1626~1705)은 항상 문자와 은유를 사용한다. 어떤 때는 사람들이 거의 해독할 수 없다. 김농(金農, 1687~1764)과 정섭(鄭燮, 1693~1765)도 때때로 돌발적으로 장편의 문장을 쓰기도 한다. 그들의 그림에는 힘 있는 필묵과 높은 기교가 훌륭하게 나타난다. 그리고 그 가운데 섞인 것이 바로 고도의 표현력이 있는 그들의 서예이다. 이러한 문자들은 우리에게 바로 그들의 혼란스러운 세계 및 개인이 처한 어떤 상황의 단편을 제공한다.

미국의 많은 학자들은 계속해서 미술사의 새로운 연구방법을 개척하고 있다. 오늘날 그들은 사회와 경제의 해석을 인용하여 중국회화의 연구에 이용하려 시도하고 있다. 피닉스미술관(Phoenix Art Museum)의 개막 전람회 '건륭황제(1735~1795) 통치 시기의 중국회화'에서는 현재의 우리에게 18세기 중국 양주 소금장사들이 이곳에서 담당했던 역할에 대해서 고찰할 수 있는 기회를 제공해주었다.

최근 대륙의 연구는 마르크스주의의 역사해석을 계속하고 있다. 양주 염상을 새로운 도시의 중산계급으로 보고 있으며, 자본주의 경제의 선도적인 역할로 보고 있다. 그들은 양주화가 예술 속에 반영된 사회사실주의와 사회의 비판을 찬양한다. 아울러 18세기 양주예술과 문화는 고대 봉건질서의 붕괴를 대표하고, 근대사회에 대한 자각의 시작이라 할 수 있는 역사운동이라고 간주한다. 그러나 18세기 양주문화에서 가장 중요한 사실은 여전히 그 예술의 근본은 상업계층의 부와 성공을 노래하지 않은 적이 없다는 것이다. 반대로 양주의 신흥상인 후원자는 사대부적 전통문학의 예술 가치에 전혀 복종하지 않

았다. 그들은 문인예술가의 기호를 모방했고, 식견은 조금 높았는데, 즉 미친 듯한 태도와 즐기려는 행위로 그들을 야유했다. 18세기의 양주화가는 19세기 말 20세기 초 중국전통파 예술가의 선구자들이다. 이러한 전통파 예술가들은 모두 상업이 절정에 달한 상업지구에 살았는데 특히 상해가 바로 그곳이다. 현대의 중국에 있어 많은 예술가들이 서양회화의 기법과 양식으로 중국식의 사상과 느낌을 표현하고 있다. 나는 여기서 중국예술가들이 이전보다 더욱 넓게 성과를 거둔 기법의 잘잘못을 토론할 생각은 없다. 그러나 나는 중국전통의 도상언어와 결구는 현대 세계에서도 당연히 여전한 예술언어가 될 수 있음을 믿는다.

필자가 이런 관점을 제기하는 데에는 몇 가지 이유가 있다. 첫째 중국회화 가운데 탁월한 기교의 예는 더 나아갈 길이 있다. 왜냐하면 회화 속 자연현상은 객관적인 진실로써 모방되지 않고, 도상양식이 서예적으로 표현되기 때문이다. 기법의 숙련됨은 가장 중요하다. 왜냐하면 그것은 예술가를 해방시켰고 또 장식하지 않아도 되게 하였는데, 일생 훈련한 것을 진리의 순간에 표현하며, 아무것에도 구속됨 없이 자신을 표현하게 하였다.

서예성이 있는 회화작품은 곧바로 그 예술가를 표시하는 기호가 된다. 그리고 하나의 생동하고 화합하는 우주는 그의 상징이다. 이에 그의 거침없는 붓놀림과 운율이 독자적으로 이 우주의 본질을 정의한다.

두 번째, 17~18세기 가장 좋은 문인화에서 일종의 서정적이며, 긴장감 있고 선명하고 활발한 음성은 그 문자와 형상이 결합되어 나타나는 것이다. 중국이 현재 서양문화와 접촉하는 가운데, 전통적인 마

음의 소리는 벙어리가 되어 말을 못하고 있다. 그러나 미래 어느 날, 서양문화가 모든 예술에서 급속하게 가치가 하락할 때 중국의 문자와 형상표현의 좋은 전통이 예술가에게 이익이 될 것임은 의심할 여지가 없다.

마지막으로 중국회화 가운데 화가는 수세기 전에 이미 만들어진 법과 규범을 끊임없이 사용해왔다. 그것은 임모 혹은 복고로서 재흥을 구하고 전승되어 연속되는 가운데 변혁의 역사를 구했으며, 오랜 전통의 보존이 이루어져야 하는 과정을 표명하고 있다. 단선적으로 변화되어온 서양의 관점으로 보자면, 중국의 순환관은 또 다른 하나의 길이 되고 있다. 그것은 파산 이후의 종합, 멸망 뒤의 부흥 및 변혁을 뛰어넘는 것 밖의 또 다른 길로 낙관적인 미래를 제시하고 있다.

하나의 복잡하고 또 오래된 사회에 대하여, 후대 사람은 항상 그 성과를 종합한 연구가 나오기를 기대한다. 이것은 신구 양종 역량 충돌의 적응, 교환 그리고 해결로 나아가는 것으로 창의의 새로운 방안이다. 나는 미래를 예측할 수 없다. 그러나 역사의 판단으로 억측해 보면, 중국현대회화 가운데 결국 전통의 연속, 화합의 기초에서 새로운 집대성이 탄생할 것이다.

方聞, 「西方的中國畵硏究」, 『中國美術史學硏究』, 上海書畵出版社, "Xi fang de Zhongguo hua yan jiu 西方的中國畵硏究", Translated and edited by Shi, Shouqian 石守謙, National Palace Museum Research Quarterly vol.4, no.2(Winter, 1986): 3~4.

한국의 중국미술사연구:
회화사연구를 중심으로

김홍대(金弘大)
중국 하남이공대학교 교수

1.

중국은 한국의 주변국 가운데 하나다. 한국의 서북쪽에 위치한 이 대국은 기원전에 이미 극도로 완전한 체계의 문화를 이룩하였다. 그들이 이룬 문화는 세계 양대 문명의 한 축인 동양문화의 핵심으로 발전하였다. 한국은 기원후 이천 년 동안 중국적 세계관을 받아들였으며, 아쉽게도 쟁반 위의 구슬과 같이 이 문화의 틀 속에서 벗어난 적이 없었다. 하지만 20세기 이후 한국의 세계관이 바뀌면서 중국에 대한 시선은 이전과 비교해 확연히 변화한다.

한국과 중국의 미술관계가 밀접하고 역사가 오래된 만큼, 한국의 미술사를 정확하게 파악함에 있어 중국미술에 관한 지식과 교섭의 구체적 상황 그리고 영향관계를 연구할 필요가 있다는 것은 모두가 공감하는 문제이다. 그런데 중요한 것은 연구의 태도이다. 선학들은

중국미술과의 교섭을 다룸에 있어 "그 영향을 과장하여 한국화의 창조성을 과소평가하는 편견이나 또는 그 반대의 아집 같은 것은 배제되어야 하고 오직 객관적 관찰과 분석만이 이루어져야 할 것이다"라는 태도를 주문하였는데 한국의 중국미술사연구사를 회고해봄에 있어 이러한 태도는 유효하다 하겠다.[1] 따라서 본고에서는 한국의 중국미술사연구를 고대와 근현대 두 시기로 나누어 각 과정의 특징과 성격에 대해 살펴보고자 한다.

2.

한국의 중국미술사연구는 크게 고대와 근현대로 나누어 설명하는 것이 합리적일 것 같다. 고대란 삼국시대부터 조선시대까지를 말하며, 이 시기는 봉건적 정치체제와 한문을 서술도구로 사용했다는 점을 특징으로 요약할 수 있다. 하지만 이 글에서는 문헌과 자료가 비교적 풍부한 조선시대를 위주로 서술하고자 한다. 근현대는 한글을 학문서술의 도구로 사용한 1910년부터 현재까지로 볼 수 있다. 그러나 본문에서는 1910년부터 2000년 이전까지로 한정해 기술하고자 한다.

고대(삼국시대부터 조선시대)는 이천 년에 가까운 긴 시간으로 이 기간을 한 시기로 구분해 설명하는 데는 다소 무리가 있을 수 있다. 하지만 이 시기는 정치, 사회, 학문체제 및 기본적 사회성격의 변화가 거의 없었고, 무엇보다 문장을 기술하는 도구로 한자를 사용했다

1) 안휘준, 「고려 및 조선 초기의 대중 회화교섭」, 『한국회화사연구』(시공사, 2000), 258쪽; 김원룡, 『한국미술사』(범우사, 1973), 6~10쪽.

는 공통점이 있다.

고대 한국에 있어 중국미술품에 대한 전반적인 성격을 첫째 중국 회화에 대한 관심의 정도, 둘째 중국 그림이 문인사회에서 차지했던 심리·사회·교육적 측면의 위치, 마지막으로 회화의 구체적 교류방법 등 세 가지 측면으로 그 전체적인 양상을 그려볼 수 있다. 먼저 고대 한국의 지배층 문인들은 중국의 미술품에 대해 지대한 관심을 갖고 있었다. 이에 대해서는 각 시대의 문헌을 통해 비교적 자세하게 그 면모를 볼 수 있다. 그중 가장 흥미로운 예로 다음과 같은 것이 있다. 1603년 중국 항주에서 고병(顧炳)은 역대 유명화가의 작품을 판각하여 찍어낸『고씨화보(顧氏畵譜)』라는 흑백 판화책을 출판하였다. 이 화보는 조선문인들에게 도판으로 정리된 중국회화사와 같이 인식되어 당시 문인들 사이에 선풍적인 인기를 끌었다. 그런데 흥미로운 것은 당시 조선문인들이 본 것은 채색화보이며, 8명의 문인이 둘러앉아 한 폭씩 번갈아 보고 서로 돌아가며 시를 지었다는 것이다.[2] 진품서화가 아니라 하나의 판화 책에 불과한 것을 조선의 일류 문인 여덟 명이 서로 시를 지어 화창하며 즐겼다는 것은 당시 문인들이 중국의 미술을 어떠한 태도로 접하고 있었는지 보여주는 좋은 예라 할 수 있다.

문헌의 기록으로도 위와 유사한 사실을 파악할 수 있다. 예를 들어 조선 초기 문인 신숙주(申叔舟, 1417~1475)의 「畵記」, 조선 후기 문인 남공철(南公轍, 1760~1840)의 『금릉집(金陵集)』, 19세기 여항문인화가 조희룡(趙熙龍, 1789~1866)의 『석우망년록(石友忘年錄)』 등에

2) 김홍대, 「322편의 시와 글을 통해 본 17세기 전기『顧氏畵譜』」,『온지학회』9, 2003.

는 중국서화에 대한 자세한 기록들이 적혀 있어 당시 문인들이 중국의 미술품을 얼마나 좋아했는지 그 일면을 살펴볼 수 있다.[3]

다음으로 고대 한국인들의 중국미술품에 대한 태도는 상당히 적극적이었으며, 그것이 문인사회에서 차지했던 심리·사회·교육적 측면의 위치는 다른 어떤 나라의 미술품보다 절대 우위를 점하고 있었다. 한국미술품보다 중국미술품 소장을 더욱 선호한 것이나, 문집에서 중국미술품에 대한 기록이 한국의 작품들을 대상으로 한 것보다 월등히 많다는 점, 끝으로 중국의 서화는 한국의 작가들이 배워야 할 모범이었는데, 김정희(金正喜, 1786~1856)가 "한국작가의 작품이 수준 낮아 보면 안목을 버리니 보지 말라" 하고 중국의 서화를 배우라고 충고했던 것을 통해 그 실상을 살필 수 있다.[4] 조선시대 문인들이 자국의 화가나 작품보다 중국작가나 작품을 높게 평가하고, 배우고자 하며, 소장한 것에 대해서는 그 원인과 실제적인 형태 그리고 정도에 대해 객관적이고 냉정하며 심도 있는 연구가 필요하다 하겠다.[5]

마지막으로 양국의 질 높은 미술교류는 사절단을 통해 이루어졌다. 고대 한국은 중국과 교류가 빈번하였는데 이와 관련된 기록 역시 많다. 예를 들면 1637~1847년까지 한국이 중국으로 보낸 사신은 870행이었는데, 한 해 평균 3~4회 정도였다. 만약 중국에서 한국으로 오는 사신의 숫자를 더한다면 양국의 교류는 더욱 늘어난다.[6] 이처

3) 문덕희, 「남공철의 서화관」(홍익대학교대학원 석사학위논문, 1994); 홍성윤, 「조희룡의 회화관과 중국문예에 대한 인식」(홍익대학교대학원 석사학위논문, 2003).

4) 김홍대, 「조선시대 방작회화 연구」(홍익대학교대학원 석사학위논문, 2003), 119~121쪽.

5) 흥미로운 것은 조선시대 문인 화가들이 중국의 그림을 배워서 그리는 방작은 대체적으로 화보나 위작을 근거로 하기에 그 출처나 원작가의 정확한 양식이나 특징을 찾을 수 없는 것이 대부분이다. 하지만 한국의 작가를 대상으로 방하는 경우, 진적을 보고 방을 하기에 원작가의 양식과 필법 등 그 특징을 정확하게 파악하고 있었던 것을 알 수 있다. 어떤 측면으로 보면 조선시대 중국작가들의 작품을 무분별하게 방한 것은 한국문인들의 허영심이 어느 정도 작용한 것으로 볼 수 있다. 김홍대, 「조선시대 방작회화 연구」(홍익대학교대학원 석사학위논문, 2003) 참조.

럼 조선의 입장에서 사행을 통해 일어나는 미술의 교습을 박은순은 크게 공적 교섭과 사적 교섭으로 나누어 보았다. 공적 교섭은 공무역(公貿易)과 사무역(私貿易)에서 일어나는 서화의 매매를 주 내용으로 보고, 사적 교섭은 중국 문인들과 조선 문인들의 교분을 통한 서화의 교환으로 보았다.[7] 하지만 중국사신이 조선에 사행하는 동안의 미술교섭에 대해서는 언급하지 않았는데, 먼저 공무역과 사무역과 같은 제도가 있었는지 그리고 그중에 서화품목이 있었는지는 아직 확인되지 않았다. 그리고 정사와 부사가 조선정부나 문인과 교류하면서 교환하는 미술품의 성격에 대해서 좀 더 자세한 연구가 필요하다고 하겠다.

조선시대 사신을 통한 미술교섭의 가장 좋은 예는 1606년 정사 주지번(朱之蕃, 1565~1624)과 부사 양유년(梁有年)의 병오사행(丙午使行)을 꼽을 수 있다. 이 사행에서는 정사와 부사의 직접적인 창작, 자국의 미술품을 선물로 증여하는 것, 준비해온 화첩에 조선문인들의 발을 받는 것, 조선작가의 작품을 평하는 것, 조선정부와 문인들의 요구로 작품을 창작하는 것, 정부사가 조선예술가들에게 작품을 요구하는 것, 조선의 작품을 본국으로 가지고 돌아가는 행동 등에 대해 자세한 면모를 볼 수 있다.[8]

다음으로 중국미술사연구에 대한 측면을 살펴보면 아래와 같은 몇 가지 특징으로 정리할 수 있을 것이다. 첫째, 중국미술품에 대한 관심은 많았지만, 아쉽게도 중국미술사와 관련된 전문적인 저작은 거의 없다. 서거정(徐居正)의 『사가집(四佳集)』, 신숙주(申叔舟)의 「화기(畵記)」,

6) 김문식, 「18세기 후반 서울 학인의 청학인식과 청문물 도입론」, 『규장각』 17(서울대학교 규장각, 1994).
7) 대중교섭의 구체적 양상에 대해선 박은순, 「조선 후반기 회화의 대중교섭」, 『조선 후반기 미술의 대외교섭』(한국미술사학회, 2006) 참조.
8) 김홍대, 「주지번의 병오사행(1606)과 그의 서화 연구」, 『온지학회』 11(2004) 참조.

남공철의 『金陵集』, 조희룡의 『石友忘年錄』 등에 중국화가들에 대한 내용이 많이 등장한다. 하지만 단편적 자료를 완전한 체계를 가진 저술로 만들어낸 것은 거의 없다. 이와 같은 상황은 조선시대 다른 문집에도 유사하다. 다시 말해 현존하는 유물이나 기록으로 보아 삼국시대부터 중국과의 교류는 잦았으나 그것을 정리하고 분석해 중국미술에 대한 역사를 저술하거나 자신의 견해를 밝힌 저작은 거의 없다.

이것은 중국이 사학을 매우 중시하여 기록하는 것과 상당히 다른 것이다. 중국은 역사학이 일찍부터 발달해 소위 사기(史記)나 한서(漢書)와 같은 정사는 한대에 이미 그 체제가 완성되었다. 역사학을 중시하는 중국의 사회분위기는 당연히 미술사학의 성립과 발전에도 영향을 주었는데, 일반적으로 중국미술사학의 싹은 한나라와 위진남북조 시대에 싹텄고, 당대 장언원의 『역대명화기(歷代名畵記)』는 중국미술사학이 성숙하였다는 것을 보여주는 대표적인 예이다. 이후 송대 곽약허(郭若虛)는 『역대명화기』를 계승한 『도화견문지』를 썼고, 등춘(鄧椿)은 곽약허의 『도화견문지』를 계승한 『화계(畵繼)』를 썼으며 진덕휘(陣德輝)는 『속화기(續畵記)』를 지었다. 그리고 송대 미술사학은 기술방법이 진보하여 통사성질(通史性質)의 화사, 단대화사(斷代畵史), 지방성화사(地方性畵史), 필기체화사(筆記體畵史), 관수저록체화사(官修著彔體畵史)로까지 발전하였다.9)

이와 달리 한국은 역사학을 중요시하는 분위기나 발달의 정도가 중국에 비해 현저히 차이가 난다.10) 예를 들어 한국미술사의 가장

9) 『역대명화기(歷代名畵記)』에 대한 자세한 설명 및 중국 역대 회화사 저작에 대한 정리 및 설명은 본서 진지유, 「중국미술사학의 발전과정 및 기본특징」 참조.
10) 조선시대 한국회화사를 사적으로 파악하려고 한 노력이 없지 않았다. 김홍대, 「조선시대 방작회화 연구」 (홍익대학교대학원 석사학위논문, 2003), 122쪽.

그럴듯한 저작인 오세창의 『근역서화징』은 1928년에야 비로소 간행되었다.[11] 긴 중국미술과의 교류역사를 근거로 보면 한국인의 중국미술사에 대한 사적인 정리가 없었던 것이 이해하기 힘들 정도이다. 하지만 어떤 학자는 조선시대 화론이 크게 발전하지 못한 이유로 중국의 완전하고 발달한 화론을 대체로 받아들여 사용했으므로 크게 자신들의 화론을 펼 필요가 없었다고 보는 견해를 제시하였는데, 설득력이 있고 중국미술사에 대한 인식도 이와 유사한 것 같다.[12]

둘째, 중국서화와 관련된 내용은 시(詩)와 문(文), 두 가지 문장형식으로 기록하였다. 그중 문은 제(題), 론(論), 서(序), 기(記), 발(跋) 등으로 그 형식이 다양하다.[13] 예를 들어 조선시대 화가 조영석(1686~1761)의 『관아재고(觀我齋稿)』에 보면 시의 형식으로 "有隣醫赴燕得董華亭山水圖障子而意甚賤之以爲防風之具余聞之以他障子易來朴大叟見而賦詩逐次其韻"과 같은 기록이 있고, 발에는 "清明上下圖跋, 米元章雲山圖跋" 등이 있다. 역시 조선후기 문인 남공철(1760~1840)의 『금릉집(金陵集)』을 보면, 시에 "沈石田秋山欲雨圖, 燕舘觀倪迂山水卷" 등이 있으며 발에는 "淳化閣帖墨刻, 筆陣圖帖墨刻, 米南宮眞蹟橫軸紙本, 皇明神宗皇帝御書龍字障子刻本" 등이 있다. 서화에 대한 감상이나 그와 관련된 기타 내용을 기록하면서 시, 제, 발 등을 사용하는 것 역시 중국문인들의 서화 관련 기록에서 자주 보이는 것으로, 조선시대 문인들이 이와 같은 형식을 그대로 받아들여 사용한 것으로 보인다.[14] 물론 이런 형식들은 서양의 미술사 서술과 상당히 차이가 나는 중국과 한국의 특징이다.

11) 홍선표, 「오세창과 『근역서화징』」, 『조선시대회화사론』(문예출판사, 1999), 109~116쪽.
12) 유홍준, 「조선시대 화론의 제 형식」, 『조선시대 화론연구』(학고재, 1998), 22쪽.
13) 문덕희, 「남공철의 서화관」(홍익대학교대학원 석사학위논문, 1994) 참조.
14) 이 책 진지유, 「중국미술사학의 발전 과정 및 기본 특징」 참조.

정리해보면, 한국은 중국과 미술교류의 역사에서 세계에서 가장 오래되고 풍부한 역사를 가지고 있다고 할 수 있다. 고대 한국은 중국미술품에 대한 관심이 많았고, 교류도 성하였으며, 무엇보다 중국미술을 배움의 기준과 대상으로 삼았다. 따라서 문집에서 중국서화에 대한 내용이 자주 등장한다. 그러나 불행히도 역사적 안목을 갖고 중국서화에 대한 단편적인 기록들을 모아 체계적으로 역사를 저술한 것은 보기 힘들다. 또 중국을 완전한 타자로 객관화하여 외국으로 보는 경향이 분명하지 않았으며, 미술사연구를 학문적으로 발달시키지 못한 아쉬움이 있다.

3.

1910년 이후 중국미술에 대한 연구는 크게 1970년을 기준으로 전반부와 후반부로 나누어보는 것이 이해가 쉬울 듯하다. 먼저 1970년대 이전의 중국미술사연구의 특징은 '이후 발전을 위한 개혁 및 정비'의 시기라고 할 수 있을 것 같다. 주지하듯 이 60년 세월은 결코 순탄치 않았다. 정치적으론 일본의 식민지로 전락한 35년의 비정상적 근대화 시기, 해방공간, 한국전쟁, 휴전, 시민혁명, 군사쿠데타 등으로 사회적 여건이 긴장되고 긴박하였다. 따라서 학문적으로도 연구인력이나 연구기관 등 제반사항이 열악하여 발전을 이루기 힘들었다. 특히 35년 동안 일본에게 교육받은 식민사관은 당시 인문학이 극복해야 할 시대적 과제였다.

이 시기 한국은 이천여 년 동안 받아들이던 중국식 세계질서의 꿈

에서 깨어나 서양식 세계질서를 받아들여야 했는데, 그 혼돈은 적지 않았다. 식민지시기를 통해 타율적으로 받아들인 서양식 세계관으로 인해, 중국미술에 대한 관점도 크게 달라졌다. 이천 년 넘게 부동의 자리를 고수하던 중국미술에 대한 관심과 영향은 한국미술과 서양 미술에 그 자리를 넘겨주어야 했다. 이 같은 실상은 중국미술에 대한 연구에서도 나타나는데, 일본학자들의 조선미술연구와 한국학자들이 이에 대항한 한국미술연구가 중심이 되어 중국미술에 대한 관심과 연구는 자연히 소홀하게 되었다. 좀 더 자세한 조사가 필요하겠지만 한국전쟁이 발발하기 전까지 한국학자가 중국미술사를 연구하여 학문적 성과로 내놓은 것은 찾아보기 힘들다.[15) 이 시기 필요한 중국미술사와 관련된 내용은 일본 및 중국에서 출판된 서적들을 참고했던 것으로 보인다.[16)

하지만 휴전 이후 중국미술사와 관련된 저작들이 나타나기 시작한다. 당시 문교부의 주재하에 일련의 번역서가 출판되었다. 그 가운데 1957년 휴고 뮌스터베르크(Hugo Münsterberg, 1916~1995)가 쓴 『중국미술사(A Short History of Chinese Art)』를 박충집이 번역하여 출판하였다. 뮌스터베르크는 베를린에서 태어났으나 1935년 미국으로 이주하였고, 하버드대학에서 벤저민 롤랜드(Benjamin Rowland)와 로렌스 시크만(Laurence Sickman) 등의 지도로 석사와 박사학위를 받은 미술사학자이다. 이후 그는 미시건주립대와 일본에서 교편을 잡았고 중국과 일본 및 동양미술에 관한 많은 저작을 남겼다.[17) 전문적인 연구

15) 이 시기 한국회화사 연구에 대해서는 홍선표, 「한국회화사 연구 80년」, 『조선시대 회화사론』(문예출판사, 1999), 17~24쪽.

16) 大村西崖, 『東洋美術史』(1925); 兪劍華, 『中國繪畫史』(商務印書館, 1937).

17) 휴고 뮌스터베르크, 박충집 역, 『중국미술사』(청구출판사, 1957).

인력과 교육여건이 갖추어지지 않은 상황에서 수준 높은 책을 번역하여 쓰는 것만큼 효과적인 것은 없다. 위의 소개에서 알 수 있듯, 뮌스터베르크는 미술사를 전문적으로 연구한 사람으로 그의 책은 간략하게 중국미술의 역사를 소개하고 있다. 이 책은 비록 번역서이지만, 한국의 중국미술사연구라는 입장에서 보면 근대적 형태의 첫 번째 단행본이라는 점에서 자못 의의가 있는 책이다. 1970년 이전의 중국미술사연구는 그야말로 과도기적인 상태였다고 정리할 수 있을 것 같다. 이 시기 중국미술이나 미술사는 한국인의 관심에서 낮아졌는데, 복잡한 사회상황이 가장 큰 원인이었던 것 같다.

1970년 이후부터 1999년까지의 중국미술사연구는 기초정립과 발전기라고 할 수 있다. 이 시기는 이전의 그 어떤 시기보다 활발한 연구활동이 시도되었던 시기이다. 후반기 중국미술사연구의 가장 큰 특징은 중국미술사를 연구하는 전문학자들이 국내외에서 배출되었다는 점과 국내에 미술사를 전문적으로 연구하는 대학들이 생겼다는 것이다. 먼저 전문 연구자들에 대해 살펴보면, 두 부류로 나누어 볼 수 있다. 하나는 외국에서 중국미술사로 학위를 받은 연구자들이고, 다른 하나는 국내에서 학위를 한 연구자들이다.

해외 유학파는 대개 두 지역으로 나눌 수 있다. 첫째는 대만과 중국이고, 둘째는 미국이다. 대만에서 공부한 학자들로는 허영환이 1973년 문화학원에서 「심석전산수화적연구(沈石田山水畵蹟研究)」라는 제목으로 석사학위를 받았으며, 이듬해 김종태는 대만대학에서 「한낙랑시대의 명문연구(漢樂浪時代之銘文研究)」로 석사학위를 받았다. 그리고 박은화가 「송대 고사인물화의 연구(宋代故事人物畵之研究)」라는 주제로 1983년 역시 대만대학에서 석사를 하였다. 미국으로 유학

한 학자로 이성미는 프린스턴대학에서 방문을 지도교수로 오진의 묵죽보에 대한 연구 "Wu Chen(吳鎭)'s Mo-chup'u(墨竹譜): Literati Painter's Manual on Ink Bamboo"로 1983년 박사학위를 받았다. 김홍남은 예일대학에서 중국 서화감정으로 유명한 부신 교수를 지도교수로 하여 「주량공 및 그의 『독화록』 17세기 중기 중국의 후원자, 평론가 그리고 화가("Zhou Liang-Gong and His Tu-hua-lu(Lives of Painters): Patron-Critic and Painters of Mid-Seventeenth Century China")」라는 제목으로 1985년 졸업하였으며, 한정희는 중부 캔자스대학에서 이주진을 지도교수로 「동기창의 회화에 미친 동원의 영향("Tung Yüan's Influence on Tung Ch'i-ch'ang's Paintings")」이라는 주제로 1988년 박사학위를 받았으며, 최성은은 일리노이주립대학에서 「중국 오대 오월(907~978)의 불교조각」이라는 주제로 1991년 박사학위를 받았고, 박은화는 미시건대학에서 리처드 에드워즈 교수 아래 「이상화된 은둔: 항성모(1597~1658)의 산수화("The World of Idealized Reclusion: Landscape Painting of Hsiang Sheng-Mo(1597~1658)")」라는 주제로 1992년 박사학위를 받았다. 이른 시기 국내에서 중국미술사연구로 학위를 한 학자로 허영환이 있다. 그는 1981년 「중국화원제도사연구(中國畵院制度史硏究)」라는 제목으로 고려대학 사학과에서 박사학위를 받았으며, 이후 국내에서 공부한 연구자들은 대부분 위 교수들이 지도한 학생들이다.

위의 소개에서 알 수 있듯, 1970년대 이후 국내외에서 공부한 학자들은 중국미술사연구에 있어 세계적인 석학들을 지도교수로 학위를 받았다. 이들은 귀국 후 대부분 국내대학에서 학생들을 지도하게 되었는데, 한국에서 중국미술사연구의 성격을 쇄신하였다. 이들은 후반기 중국미술사연구의 주력군이었는데, 그들의 역할과 성과는 크

게 다섯 가지 정도로 정리해볼 수 있다.

첫째, 전문적 학술논문을 발표하였다. 그들은 박사학위논문 속의 일부분이나 연장선상에 있는 문제들을 한국의 학술지에 선보였다. 예를 들어 이성미의 「미불의 「해악명언(海岳名言)」」과 「중국묵죽화(中國墨竹畵)의 기원(起源) 및 초기 양식(初期 樣式)의 고찰(考察)」, 한정희의 「동기창에 있어서 동원의 개념」, 「동원화의 몇 가지 문제점」, 박은화의 「원대(元代)의 실지명산수화연구(實地名山水畵研究)」 등이 좋은 예이다. 이와 같은 논문은 질적인 수준에서 이전의 것과 차원이 다른 것들로 한국에서 중국미술사연구를 전문적으로 하도록 선도하였다.

둘째, 많지는 않으나 전문적인 저서를 저술하기도 하였다. 예를 들어 허영환은 1974년 자신이 쓴 『중국회화소사(中國繪畵小史)』를 출판하였다. 그리고 2년 후 1976년 김종태는 『중국회화사(中國繪畵史)』를 출판하였다. 이 두 저작은 한국인으로서 중국회화사를 처음 쓴 것으로 역사적으로 보아 대단한 의의를 가지는 작업들이다. 그중 김종태의 작업은 중국의 각 왕조별로 장을 나누고 각 시대의 회화 상황에 대해서 기술하고 있는데, 당시로선 상당한 공을 들인 역작이며 영향 또한 적지 않았다. 이후 두 학자는 계속적으로 중국미술사와 관련된 저술들을 세상에 내놓았는데, 허영환은 『중국 회화(中國 繪畵)의 이해(理解)』(1976), 『중국화가인명사전(中國畵家人名辭典)』(1977), 『중국화원제도사연구(中國畵院制度史研究)』(1982), 『중국화론(中國畵論)』(1990) 등의 저작을 출판했고, 김종태는 『석도화론(石濤畵論)』(1981), 『동양회화사상(東洋 繪畵思想)』(1990), 『동양화론(東洋畵論)』(1997) 등을 출판하였다. 이 밖에 이성미의 『원명(元明)의 회화(繪畵)』가 있고, 한정

희의 『중국화 감상법』은 일반대중들에 중국화 감상의 방법과 이론을 쉽게 설명함으로서 중국화의 대중화에 힘쓴 점이 크다.

셋째, 이들은 미술사 원작이나 외국의 뛰어난 학자들의 연구성과를 한글로 번역하여 소개하는 작업 또한 게을리하지 않았다. 예를 들어 허영환은 『임천고치: 확희・곽사의 산수화론(林泉高致: 郭熙・郭思의 山水畵論)』(1989)을 번역했고, 김종태는 『석도화론(石濤畵論)』을 번역했으며, 한정희는 리처드 에드워즈의 『중국 산수화의 세계』(1992)와 마츠바라 사부로 편(松原三郞編)의 『동양미술사』(1993)를 번역했고, 박은화는 『간추린 중국미술의 역사』(1998)를 번역했다. 이 밖에 다른 학자들도 외국의 좋은 책을 번역 소개하였다. 백승길이 편역한 『중국예술의 세계』는 1977년 출판되었고, 1978년엔 홍익대학교대학원 미술사학과 박사과정에 있던 조선미가 미국 학자 제임스 캐힐이 쓴 『중국회화사』를 번역 출판하였으며, 같은 해 마이클 설리번이 쓴 『중국미술사』는 김경자・김기주에 의해 지식출판사에서 출판되었다.[18] 제임스 캐힐은 1958년 미시간대학에서 박사학위를 받고 이후 캘리포니아대학 버클리분교(1966~1995)에서 학생들을 가르친 인물로 중국미술사학계에서 유명하다. 그의 『중국회화사』는 그가 34살 때 출판한 것으로 유려한 문체와 요점을 정확하게 정리하여 많은 호평을 받았으며 미국 내에서는 물론이고 세계 각국으로 번역되어 세계적으로 영향력이 큰 책이다. 마이클 설리번은 영국 출신으로 중국 청도(成都)에서 4년간(1940~1946) 생활한 적이 있고 하버드에서 박사학위(1952)를 받았으며, 이후 스탠포드대학(1966~1984)에서 교편을 잡

18) 마이클 설리번 외 지음, 白承吉 편역, 『중국예술의 세계』(열화당, 1977); J. 캐힐 著, 조선미 역, 『중국회화사』(열화당, 1978); 마이클 설리번, 김경자・김기주 역, 『중국미술사』(지식산업사, 1978).

은 중국미술사학의 개척자 가운데 한 명이다. 그의 『중국미술사』 역시 중국 역대 미술을 넓고 심도 있게 다루어 많은 대학의 강의교재로 쓰였던 유명한 책이다. 이러한 책들은 세계적 수준의 연구성과들로 한국의 학생들이나 일반인들에게 많은 영향을 주었다.

넷째, 석·박사 학생들의 지도도 획기적으로 변화하였다. 외국에서 경험한 체계적이고 합리적인 방법으로 후학들을 지도해 한국미술사학이 건강하게 성장할 수 있는 토대를 제공했다. 앞서 언급했지만 전문인력들의 영입 이후 중국미술사를 주제로 석사학위 논문을 쓰는 사람이 급증하였다. 예로 들면 한정희 교수가 홍익대학교에 부임한 이후 중국미술을 주제로 한 석사학위 논문의 수가 급격히 늘어남을 볼 수 있다. 하지만 내외적인 여러 가지 문제로 중국미술사를 주제로 박사학위를 하는 사람은 드물었다.[19]

마지막으로 학문하는 방법이 세련되었고 세밀하게 되었다. 외국의 엄격한 학문적 방법을 보급함으로써 논리적인 증명이 그 무엇보다 중요하게 되었고, 중복되지 않는 주제선택 및 참신한 논문을 쓰고자 하는 건강한 학풍을 불러일으켰다.

이 시기 대학에서 미술사를 전문적으로 연구하는 학과들이 설립되었다. 홍익대학교 대학원 미술사학과는 1973년 한국 최초로 설립되었으며, 이후 이화여자대학교(1980), 동국대학교(1981), 서울대학교(1982), 성신여자대학교(1985), 숙명여자대학교(1987) 대학원에 미술사학과가 설립되었다. 위 대학들의 연구방향과 특징은 모두 다르지만

19) 최경현, 「오파의 적벽부도에 관한 연구」(1991); 이주현, 「화암의 생애와 예술 연구」(1993); 김울림, 「조맹부의 생애와 회화」(1994); 배진달, 「용문 뇌고대 3동연구」(1995); 고연희, 「안휘파의 황산도 연구」(1996); 박해훈, 「명대후기 절파에 대한 연구」(1997); 최우, 「원말명초 회화의 신경향」(1997) 등.

대부분 교과과목 중 중국미술사를 개설하였으므로 이를 통해 중국 미술사연구가 전문화된 것을 확인할 수 있다.

후반기 중국미술사연구에 있어 중요한 사항으로 호암미술관에서 열린 '명청회화전(9.1~11.30)'을 빼놓을 수 없다. 1992년 8월 24일 한국은 중국과 국교를 수립하게 되었다. 이에 맞춰 중국은 고궁박물원의 명청회화 80점(국보급 회화 8점)을 한국에 선보였다. 이 전시는 양국의 오랜 미술교류사 가운데, 중국 최고 권위의 박물관이 검증한 명청회화의 진수를 한국에 선보였다는 점에서 큰 의의가 있다. 한국에서 중국의 빼어난 작품을 실견할 수 있는 기회는 매우 접하기 힘든데, 이 기회로 중국회화의 진수를 한국에서 감상할 수 있게 되었다. 이 전시는 이후 한국의 중국미술사연구에도 적지 않은 영향을 주었다. 사실 미국에서 중국미술에 대한 연구에 도화선적인 역할을 한 것도 바로 1960년대 초 대만 고궁박물원의 100점이 넘는 보물을 미국의 다섯 개 큰 도시에서 1년 정도 순회전을 한 것이 계기가 되었다는 것은 주지의 사실이다.

돌이켜보면 1970년 이후 한국의 중국미술사연구는 높은 수준의 연구인력이 대학에 자리 잡음으로써 연구와 후진양성을 착실하게 준비하는 기간이었다고 볼 수 있다. 20세기 한국의 중국미술사연구가 고대의 그것과 가장 차이 나는 점은 바로 중국미술을 완전한 타자로 보는 관점으로 변화한 것이다. 그리고 이 시기의 중국미술사연구는 완전한 학문적 체계를 가지고 전문적으로 서술되고 있다는 점 또한 과거와 다른 양상 가운데 하나이다.

21세기에는 국내뿐 아니라 중국과 미국 그리고 유럽에서 공부한 다양한 중국미술사학자들이 한국에서 활동하거나 외국에서 연구하

는 경우도 늘어나고 있어, 중국미술사연구의 판도가 훨씬 세계화되었다고 할 수 있다. 이들은 앞 시기 연구자들의 성과를 기초로 훌륭한 연구들을 내놓고 있다. 기존의 학자들 역시 각자의 학문세계가 더욱 넓고 견고해져 가고 있으며, 또 몇몇 연구자들은 중국미술사연구사를 정리해 발표하기도 하였다.[20] 이들은 이제 학문연구나 학생지도에서 성숙한 국면에 접어들어 두 부문에서 혁혁한 성과를 내고 있다. 따라서 한국의 중국미술사연구는 앞으로 더욱 발전할 것으로 기대한다. 다만 한국이 처한 객관적 연구조건에 도전적인 면이 많아 우려되는 점이 없지 않지만, 먼저 연구의 위치를 세계적 입장에서 조망하고, 다음으로 중국미술사연구에 대한 한국의 입장이나 관점, 방법론을 포함한 기본적인 방향설정을 정확히 하고 아울러 연구의 기초가 되는 작업을 중시하며, 끝으로 한국에 유리한 상황을 충분히 활용하고, 훌륭한 연구자들이 힘을 모아 문제를 해결해 나간다면 한국의 중국미술사연구는 세계에서도 그 빛을 발할 수 있을 것이라 믿어 의심치 않는다.

20) 허영환, 「中國繪畫史硏究方法序說」, 『美術史學報』 1(1988), 46~69쪽; 박은화, 「근대 50년의 중국회화사연구」, 『중국사연구』 17, 2002, 297~322쪽; 조인수, 「20세기 구미 학계의 중국회화사 연구」, 『미술사와 시각문화』 1(2002), 100~118쪽; 이주현, 「중국 근현대 회화사 연구동향」, 『중국사연구』 30, (2004), 333~362쪽.

최근 80년간 일본의 중국회화사연구

고하라 히로노부(古原宏伸)
일본 나라대학교 명예교수

　의심할 여지없이, 중국회화 연구자는 외국에 소장된 작품보다 먼저 자국에 소장되어 있는 작품에서 더욱 깊은 영향을 받는다. 사진이나 복제품으로 비교적 쉽게 외국에 소장되어 있는 중국회화자료를 손에 넣어 볼 수 있는 시기라 하지만, 상황은 여전히 그러하다. 다시 말해 연구자는 화가의 양식이나 작품 진위를 연구할 때 자국에 소장된 중국회화를 기준 삼아 판단하고 자기 학문의 구조를 세우게 된다. 일본은 천 몇백 년 되는 중국화 수입의 긴 역사를 가지고 있으며, 일본 내 소장된 작품만으로도 중국화의 개념을 확립할 수 있고, 중국회화사를 쓰는 데 다른 나라와 비교해 보면 유리한 점이 많다. 가장 큰 요인으로 일본에 소장된 중국화의 양이 이미 이를 가능하게 하는 수준에 도달해 있는 점을 들 수 있다. 여기서 반드시 지적해야 할 것은 일본인이 중국 그림에 대해서 갖고 있는 개념과 중국과 유럽 혹은 미국인이 가지고 있는 개념을 비교해 보면 차이가 많다는 것이다. 그리고 또 하나 지적해야 할 것은, 80년 가까운 일본의 중국회화 연구는 이러한 개

념을 기본으로 한 전통 또는 이러한 개념이 양성한 독특한 기호(흥미
와 학술상의 초월)를 기초로 수립되었다는 점이다.

1.

일본의 중국화 유입 역사는 19세기 후반 일본 연호로 '명치(明治)'
시기를 축으로, 전후 두 차례로 나누어진다.

19세기 이전 유입된 중국화는 큰 특징이 있다. 대체적으로 말해,
이 시기 일본에 들어온 중국회화는 중국 본토에는 없고 단지 일본에
만 보존된 작품이다. 많은 양의 중국 서예나 그림이 아직 보존되어
있지만 화가의 이름이 있는 작품은 거의 없다. 다른 한 측면은, 비록
천 년 이상 오래된 것들이지만, 소장 가치가 있는 작품은 거의 없다
는 것이다. 다시 말하면, 일본의 중국회화 소장은 아주 편파적이고
독특한 특징을 갖고 있다고 할 수 있다.

이 밖에 중국화 유입 역사상, 다른 시대적 상황으로 인해 비롯된 성
하고 쇠퇴하는 현상이 나타난다. 서예의 상황을 예로 들어 구체적으로
살펴보자. 역사상 8세기와 같이 중국서예사의 가장 전통적인 최고 작
품이 일본으로 유입된 시기는 거의 없다.[1] 성무천황이 대불을 조성해
이름이 널리 알려진 나라의 동대사(東大寺), 그곳의 소장품은 비록 극
소수의 일부가 보존되어오고 있지만, 왕희지의 <상란첩(喪亂帖)> 등
과 필적할 만한 명가의 작품은 중국에는 이미 존재하지가 않는다.

1) 중국 서예의 전래와 중국고대미술이 일본으로 유입된 것과 관련된 것은, 아래의 논문에서 많이 인용하였다.
　神田喜一郞, 「日本に傳來する中國の書迹」, 『東洋美術』 2, 1968, 3~19쪽.

11세기부터 14세기 사이 80명의 승려가 송나라로 갔고, 140여 명의 승려가 원나라로 갔다. 이러한 승려의 이름은 이미 세상에 알려진 바와 같다. 그들이 당시에 살 수 있었던 것은 불전과 불구들에 지나지 않았고, 품격 높은 예술품은 살 수 없었다. 그러나 그들은 중국 각지의 선사에서 수행했다는 증서를 가지고 왔다. 즉 인증서 및 이름난 승려가 쓴 법어, 도호 등이다. 이렇게 중국에서는 이미 사라진 작품들 가운데 70점이 일본의 국보와 중요한 문물로 지정되어 있다.

이 시기 일본으로 유입된 남송원체화와 선승들이 여기로 창작한 수묵화는 세계 어떤 국가의 소장품도 도달하지 못할 명품들이다. 그리고 일본의 독특한 다도 분위기같이 화면 처리를 아주 작게 한 소품들 역시 적지 않다. 이러한 작품 중 진귀한 것으로 간주된 작품은 보존이 잘 이루어졌다. 그리고 다른 나라에 없는 명작들로 선종 승려 양해, 목계, 옥간 등의 수묵산수화, 인타라(凶陀羅)의 인물화, 온일관(溫日觀)의 포도, 설창(雪窗)의 난 등이 있다. 이러한 유입된 작품으로 볼 때, 실로 중국회화 수입의 황금기였으며 송대, 원대 회화가 일본인의 기호를 결정하였고 일본인이 중국화에 대해 가지고 있는 개념을 형성시켰다. 그들은 중국 회화의 전형으로 여겨졌고 일본인의 사유와 정신 영역에 지배적인 지위를 차지하게 되었다. 이러한 가치관은 오늘날에도 여전히 남아 있다.

15세기부터 18세기까지, 중국으로 간 승려는 120명에 다다른다. 그들은 중국에서 자유롭게 여행할 수 없었기 때문에, 그들이 가지고 온 서예작품은 당시 중국에서 활동할 수 있었던 절강성 영파(浙江省 宁波)를 중심으로 한 지방 서예가 김식(金湜), 풍방(丰坊), 첨중화(詹仲和)와 같은 이들의 작품들이었다. 서예 부분에서 당시의 대표적 인물

인 문징명(文徵明), 축윤명(祝允明)과 같은 사람들의 작품은 거의 유입되지 않았다. 비록 이런 작품은 많으나 명작은 거의 없다. 회화작품 역시 이와 비슷한 실정이다. 1983년 스즈키 케이(鈴木敬)교수가 한 조사를 보면 일본 182곳의 절에 1,990점의 중국화를 소장하고 있다.[2] 그 중 대부분이 명나라로 갔던 승려가 갖고 돌아온 것들이다.

주목할 것은 그 가운데 약 800여 점 정도가 불화란 것으로, 특히 <십왕도(十王圖)>라 불리는 작품은 지옥에서 심판받는 장면을 묘사한 것인데, 16세기부터 18세기 승려 500명 이 겪은 기이한 일을 한 묶음으로 그린 <나한도> 형식의 작품이다. 이러한 작품은 절강성 영파의 이름 없는 종교화가가 그린 것들로, 중국에서는 이미 산실(散失)되고 일본에서만 보존되고 있는데, 유럽이나 미국 각국의 소장품 가운데 이러한 유의 작품은, 거의 모두 이전에 일본에 소장되었다가 이후 다시 외국으로 흘러나간 것들이다. <십왕도>와 <나한도>는 모두 특수한 작품이다. 그들은 필경 송나라나 원나라 시대의 작품으로 중요한 자료들이라고 할 수 있다. 인물뿐 아니라, 작품 가운데 꽃이나 새, 산수 등이 정통화가의 연구에 보조적인 자료로 사용할 수 있는 것은 의심의 여지가 없다.

1635년 일본정부는 기독교 전래를 금지하는 동시에 중국과 네덜란드인 이외의 외국인이 일본으로 들어오는 것을 금지하였다. 그리고 쇄국정책을 펼쳐, 일본인이 바다를 건너 출국하는 것을 엄격하게 금지하였다. 규슈(九州)의 나가사키(長崎)를 유일한 무역항으로 삼았기 때문에 중국으로 통하는 문이 좁아졌다. 그러나 이 시기에 전례

2) 『송원의 불화, 나한도, 십왕도의 연구』 제1차 보고, 동경대학동양문화연구소, 1970.

없이 많은 중국화가 유입되었다. 그 가운데는 가짜나 품격이 높지 않은 서화도 적지 않았다. 동경국립박물관에 4천 폭의 모본이 보존되어 있는데, 이런 모본은 대부분 당시 중국에서 들어온 그림 중 좋은 작품으로 뽑힌 것을 임모해서 만든 것이다. 이러한 그림들을 보면 17세기 이전 유입된 중국화에 반영된 편향이 당시 전혀 수정이 이루어지지 않았다는 것을 알 수 있다. 다시 말해, 중국회화사의 주류적 위치에 있는 화가들의 작품을 볼 수 없는 것이다. 작품의 숫자로 보면, 조맹부, 구영의 30점 가까운 작품과 전선, 오진의 40점 정도의 작품들 외에 중국 사람들이 들어도 알 수 없는 뇌암(賴庵)의 잉어 그림, 용전(用田), 송전(松田)의 솔 다람쥐 그림, 단지서(檀芝瑞)의 대나무 그림 등 20여 폭이 있다.

이 시기 지방의 유명한 인사와 상인들은 중국화 소장에 열을 올렸는데, 한 예로 송 휘종의 매 그림, 여기(呂紀)의 화조화가 사람들의 호감을 샀는데, 마치 속담과 같이 유행하였다. 휘종의 매 그림은 현재 일본에 200점이 있는데 하나도 진품이 아니다. 현재까지 보관된 아주 유명한 소장품의 하나는 큐슈 호소카와가(細川家)의 에이세이문고(永靑文庫)이며, 그곳에 19세기에 집중적으로 소장한 명대 화조화의 좋은 작품들이 많이 있다.

이 밖에 쇄국 이후 180년 동안 130명의 중국화가가 나가사키에 와서 많은 작품을 남겼다. 130명 중 두 명을 제외하고는 모두 회화사에서 눈에 띄지 않는 사람들로, 중국에서조차 그들의 제작 상황을 언급하지 않으며, 또 작품의 제목 또한 미술저작 중에 보이지 않는다. 이것은 세계미술사상 아주 드문 현상이다. 비록 그들이 중국에서 알려지지 않았지만, 그들도 중국회화사의 한 면을 장식하는 것은 의심의

여지가 없다. 그들이 남긴 작품은 정통 회화 양식과는 상당한 거리가 있는 작품들로, 고전의 높은 품격을 갖춘 작품을 배우고자 했으나, 고대 정통적인 그림을 보기 힘들었던 지방작가들의 작품이라고 보는 편이 좋다. 비록 그들은 나가사키에서 한 발자국도 나가지 않았지만, 실질적으로 일본 화가에게 큰 영향을 주었다. 그들이 일본으로 가져온 회화사 지식, 회화 이론은 거의 없었다. 그러나 일본인들은 마치 굶주린 사람이 밥을 먹는 것과 같이 성심성의껏 배웠다.[3]

　이와 같이 유입 성향의 편차가 있었지만, 19세기 이후 큰 변화가 나타났다. 다시 정리해 보면, 19세기 이전 일본에 전래된 중국화의 특색은 바로 일본인이 중국회화에 대해 갖고 있던 개념의 근거로, 19세기 이전의 작품을 바탕으로 해서 성립된 것이다. 일본에 보존되어 있지만 중국에 없는 작품으로 가장 좋은 것은, 위에서 서술한 바 있는 남송 원체화나 송말원초 선승들의 여기적인 산수화 외에, 안휘(顔輝), 손군택(孫君澤), 고연휘(高然輝) 등의 작품을 일본 특유의 소장품으로 꼽을 수 있는데, 현재 거의 모두 국보나 중요 문물로 지정되어 있다. 현재 일본과 중국에서는 목계(牧溪)와 양해(梁楷)의 작품에 대해 가지고 있는 개념이 다르고, 작품의 양식 또한 다르다. 한편 중국에 있고 일본에 없는 작품도 있는데, 예를 들면, 북송의 이성(李成), 범관(范寬), 곽희(郭熙), 등 화북파 산수화가와 원말사대가, 명대 오파의 중심인물인 심주(沈周), 문징명(文徵明) 등의 작품들이다. 물론 이것을 근거로 중국회화사연구나 중국화의 정확한 개념을 설정할 수는 없다.

3) 古原宏伸, 「波濤た越えて」, 『中國の 繪畵一來舶畵人』 特別展圖彔, 1986, 5~20쪽.

이런 편파적인 내용이 가장 두드러지게 나타나는 것이 1878년 출판된 페놀로사(Earnest F. Fenollosa)의 『동양미술사강』이다.[4] 그는 일본정부의 초청에 의해 동경대학교에서 철학을 가르치는 동시에, 일본미술사를 연구했다. 『동양미술사강』에 실린 도판을 보면 페놀로사가 일본에서 본 중국화 작품이 얼마나 빈약하며, 현재 우리가 알고 있는 상식과 얼마나 큰 차이가 있는지 알 수 있다. 그가 가장 많이 논한 작가는 이공린인데, 현재 이공린의 진적이라고 인정되는 것은 거의 없다. 『동양미술사강』은 이미 일본어로 번역되었고 동경대학에서 강의에 사용되어 일본에 큰 영향을 주었다.[5]

2.

일본의 중국화 유입사 후반기는 명치 말년에서 만주사변발생, 즉 1912년부터 1931년 전후의 20년이다. 이 시기 중국으로부터 대량의 고대 미술품이 유입되었다. 이 작품들은 최상의 명품들로 오랫동안 일본인이 중국 고대미술에 대해 갖고 있었던 지식과 개념을 완전히 새롭게 바꾸는 대변혁을 일으켰다. 다른 시대와 비교해 보면 이 시기는 중국화 유입 역사에서 더욱 높은 새로운 시기가 되었다. 수량이 많았을 뿐 아니라, 이전 일본 소장품 가운데 공백과 편협된 부분을 보충하게 되었기 때문이다.

4) Ernest F. Fenollosa, *Epochs of Chinese and Japanese Art*, Willian Heineman, London, 1963.
5) 田中一松, 「跋フエノサ著改譯の新刊本完結の喜びに寄せて」, 森東吾 譯, 『東洋美術史綱』下, 京美術, 1981, 315쪽.

이러한 상황이 출현한 원인으로 중국에 신해혁명이 일어난 것을 들 수 있다. 새로운 공화제도의 건설은 3천 년 이상 지속되어오던 군주제를 대체하게 되었다. 중국전통 사회구조가 근본적으로 무너져 내렸던 것이다. 귀족과 부호들의 몰락으로 오랫동안 비밀리에 소장되어왔던 작품들이 밖으로 흘러나왔다. 다른 한편으로 중국 군벌들은 전쟁용품의 수요를 채우기 위해 미술품을 팔았다. 또 다른 측면으로 일본은 1차 세계대전의 영향을 받아, 이전에 없던 호황으로 어떤 가격으로도 중국으로부터 고대미술품을 사들일 수 있었다.

최초로 고대 서화를 일본으로 가져온 사람은 나진옥(羅振玉)이다. 그는 신해혁명이 발생한 지 얼마 지나지 않아 일본으로 망명하여, 교토(京都)에서 살았다. 나진옥은 놀랄 만한 서화 작품을 교토와 오사카(大阪), 고베(神戸)의 소장가들에게 팔았다. 지금까지도 여전히 작품을 보관하는 상자 위나 제발에서 그가 쓴 작은 소해(小楷)를 볼 수 있다. 나진옥은 돈황 문서와 갑골문 방면의 학자로서 일본 학술계의 존중을 받았으며, 높은 대우를 받았다. 그는 위만(僞滿)의 고급 관원으로 임명되었을 때 귀국하였다. 1919년 6월 그를 위해 열었던 송별회 사진이 현재도 보관되어 있는데 대신, 재벌, 큰 신문사 사장이 모인 큰 연회였다.[6] 그러나 나진옥이 판매한 중국회화를 관찰해 보면 유명한 당·송·원대 화가의 작품은 하나의 예외도 없이 모두 가짜들이다. 하지만, 당시 거의 이름이 없었던 명·청대 화가의 작품 가운데는 오히려 진품들이 있다. 만약 진품인지 위조품인지 모르고 팔았다면, 나진옥의 학문이 높지 못하다는 것이므로 돌아볼 가치가 없

6) 『內藤湖南全集卷13』, 筑摩書房, 1973.

다. 그러나 가짜인지 알면서도 팔았다면, 소장가들에게 막대한 손실을 준 것이다. 이러한 측면으로 보면 그는 도의상의 책임을 피할 수가 없다. 필자는 항상 이 점에 대해서 의문을 갖고 있다가 청대 말기 황제 부의(溥儀)의 자서전 『나의 전반생』을 읽으면서 비로소 알게 되었는데, 부의는 나진옥을 믿지 않았고, 또 그가 대량의 위조품을 만들어 파는 데 대해 엄중한 질책을 하였다. 과연 나진옥은 존중받을 만한 가치가 없는 인물이었다. 결론적으로 말하면, 사람들은 나진옥이 갖고 온 육조 당, 송 회화가 가짜인 것을 알게 되자 중국 서화에 대해 불신하는 반항심리를 갖게 되었고, 상인들도 두려워 중국회화를 사지 않게 되었다.

다른 한편, 한 부부가 중국의 고서화를 대량으로 갖고 일본으로 들어왔다. 염천(廉泉)과 오지영(吳芝瑛)으로 강소성 무석(江蘇省 无錫) 사람이었다. 이 두 사람의 소장품은 <소만류당장화(小萬柳堂藏畵)> 라는 이름으로 도쿄에서 출판되었고 겸천(廉泉)의 소장품은 나진옥이 가진 것처럼 당·송대 명화가의 작품은 없었지만, 명·청대의 좋은 작품들이 제법 많았다. 겸천이 수집한 것 중 운남전(惲南田)이 그린 2천여 폭의 선면화는 도쿄의 어떤 정치가가 소장하게 되었는데, 지금까지 그 전모를 알 수 없다.

돈을 아끼지 않고 중국 밖에 흘러 다니는 고대 서화를 사는 사람으로 도쿄 밖에 관서지역의 오사카, 고베에도 역시 크고 작은 소장가들이 있었다. 지금 다시 이러한 현상을 돌아본다 하더라도 찬반의 대립된 의견을 불러일으키는데, 이것은 일본의 중국화 유입 역사상 전례가 없는 현상이었다. 이후 오사카시립미술관에 5백 점을 기증한 아베 섬유공사경리(阿部, 纖維公司經理), 교토국립박물관에 2백 점 기

증한 우에노(上野, 朝日新聞社社長), 흑천고문화연구소(黑川古文化研究所)를 창립한 구로카와(黑川, 證券公司經理), 홍건등정유령관(興建藤井有領館)의 후지이(藤井, 纖維公司的創立者), 동경국립박물관에 4백점 기증한 다카시마(高島, 造紙公司經理), 정가당문고(靜嘉堂文庫) 2백점의 작품을 소장한 이와사카(岩崎, 三菱財閥的中心人物) 등 재계 인사들이 경쟁하며 중국의 서화를 구입하였다.

그리고 일본화가 나카무라 후세츠(中村不折)는 서도박물관(書道博物館)을 창립해 보유했고 지금도 그 가족들이 보존하고 있는 개인소장품들이 있으나 산실된 소장품도 그 수가 적지 않다.

3.

이런 대규모의 소장은 반드시 담당하는 학자의 도움이 필요한데, 특히 관서지역 교토대학교수 나이토우 코난(內藤湖南)과 원래 상해동아동문서원(上海東亞同文書院)에서 교수를 하다 교토로 돌아온 나가오 우잔(長尾雨山) 두 사람의 영향이 크다. 이들은 모두 나진옥의 망명 생활에 편리를 제공해준 적이 있던 사람들로, 나진옥을 도와 소장품을 파는 것 외에 또 강연과 신문의 보도를 통해 중국문인의 흥미와 애호를 대대적으로 선전하였다.

소장가들이 적극적으로 중국 고대 서화를 사들일 수 있었던 원인은 그들이 절대적으로 교토대학(京都大學) 교수를 신뢰했기 때문이다. 당시 제국대학교수가 갖는 권위는 지금의 그 무엇으로도 형용하

기 힘들다. 그리고 교토학파의 중국문학, 철학, 사학의 연구는 세계에서도 최고 수준이었다. 나이토우 코난(內藤湖南)은 교토학파의 대표적인 인물로 실력이 막강하였다. 하나의 새로운 서화작품이 일본에 들어오면－당시 아직 차가 없던 상황에서－소장가들은 인력거를 고용해 코난과 같은 사람을 자기의 집으로 초청하거나 스스로 코난을 찾아 의견을 물은 후 작품을 샀다. 관서지역 소장품 대부분이 코난이나 나가오 우잔(長尾雨山)과 연관되지 않은 것이 거의 없다. 그들은 대량의 상서(箱書)와 제발을 적었는데, 이것은 작품의 보증서 같은 것이었다.

교토제국대학은 도쿄제국대학과 버금가는 대학으로 1897년 설립되었고, 1909년 미술사 강좌를 개설했는데, 중국회화사 강좌는 동양사학과의 교수 코난이 담당했다. 1938년 강의 내용은『중국회화사(支那繪畵史)』라는 이름으로 출판되었다.[7) 이 책 이전에 이세 센이치로(伊勢專一郎)의『고개지로부터 형호까지의 산수화사』라는 책이 이미 세상에 출판되었으나 책 내용이 간략하여, 코난의 책과는 비교할 수가 없다. 코난의『중국회화사』는 근대 일본에서 발간된 첫 번째 전문저술이다.

『중국회화사』의 특징은 일본에서 소장하지 못한 중국서화를 적극적으로 소개하고 있다는 것으로, 그 가운데 송·원대의 회화가 포함되어 있다. 이러한 작품들은 당시 독자에게 새로운 세계를 열어준 것으로, 시대적인 획을 긋는 저작이었다고 할 수 있다. 이 책의 도판들은 코난과 왕래가 있었던 중국과 일본 소장가의 소장품들이었다.『중

7) 內藤虎次郎,『支那繪畵史』, 弘文堂書店, 1951.

국회화사』는 이전에 비해 완전히 새로운 내용이었는데, 그 이유는 이러한 도판들 때문이다.

그러나 코난은 소장하지 않았던 송·원대 회화를 강조할 때, 일본 소장의 송원회화에 대해서는 무관심하였다. 예전에 일본에 들어온 명작들 중 한 점도 이 책에 실리지 않았다. 결론적으로 보면, 코난의 전통에 대한 반안(翻案)은 반대로 회화사의 균형을 잃게 했다. 그는 일본이 소장하고 있는 중국화의 편향에 대해 의식하거나 이해하지 못했다. 하지만 그가 비록 편향적인 사실에 대해 인식하지 못했다 하더라도, 새로운 회화사를 쓴 것은 사실이고 이것은 한 시대를 긋는 의의임에는 틀림없다.8)

하지만 우리 시대에『중국회화사』는 그 의미를 거의 잃어버렸다. 필자는 코난의『중국회화사』를 다시 읽어 보지 않았다. 이 책은 후세에 대학자적인 그의 명성에 부합하는 영양가 있는 학술정보를 결코 만족시켜주지 못했다. 그 원인은『중국회화사』의 삽도 중 위조품이 많기 때문이다. 즉 도판의 태반이 가짜라는 말이다. 비록 코난이 탁월한 동양사학자이긴 하지만 회화를 감정하는 방면에 있어서는 일말의 지식도 없었다고 볼 수 있다. 위작과 관련된 그의 견해나 그와 우잔(長尾雨山)이 소장가로부터 자문을 받을 때 쓴 의견을 보면 서로 일치하는데, 글 속에 권위성이 결핍되어 있다.

『중국회화사』가 주는 교훈은 감정할 수 없으면, 감상도 할 수 없다는 것이다. 이른바 작품의 진위를 구별하고 판단한다는 것과 작가의 감별은 그저 느낌을 빌려서 애매한 직관을 가지고 할 수 있는 것이 아

8) 米澤嘉圃,「日本にある宋元畫」,『請來美術』(原色日本の美術29),164-187쪽, 小學館, 1967.

니라, 하나의 종합적인 학문인 것이다. 이 학문은 자신이 갖고 있는 학문적인 방법과 지식, 경험 등으로 구성된 하나의 체계이다. 중국회화사 연구에 대해서 말한다면 이것은 결코 없어서는 안 되는, 그리고 일생 동안 배양해야 하는 일종의 능력이다. 단지 회화저작과 화론을 읽을 수 있는 이런 표면적인 지식에 만족한 코난과 우잔은 진실로 이러한 능력을 결핍하고 있었다. 코난 이후 교토대학에서 중국회화사를 연구하는 연구자가 적지 않게 나왔다. 그러나 진실로 우수한 연구자는 오직 미국 프린스턴 대학 명예교수인 시마다 슈지로(島田修二郎) 선생 한 명뿐이다. 과학 영역에서 세 명의 노벨상 수상자를 배출한 학교이고, 문과 영역에서도 운강석굴 조사와 같이 손꼽을 수 있는 업적을 낸 교토대학으로 말하자면, 이것은 불가사의한 현상이라고밖에 말할 수 없다.

코난 이후부터 교토에서 중국회화를 사랑하는 중국문학자, 일본화가 등이 적지 않은 논문을 출판했는데 미술사를 전공하는 사람들보다 나았다. 원곡(元曲) 연구의 선구자로 이름이 났던 교토대학교수 아오키 마사루(靑木正儿)는 중국문학과 관련된 전문적인 논문밖에 계속해서 서위(徐渭), 석도(石濤), 금농(金農) 등에 대해 소개했다. 마사루는 1936년 3월 한 편의 논문을 발표했는데, 건륭황제 및 그의 측근이 현재 고궁박물원에 소장 중인 황공망의 두 점 「부춘산거도권(富春山居圖卷)」에 대한 감정문제에 대해 이견을 제시하며, 건륭 내부에서 이 두 점 작품의 진위가 거꾸로 되었다는 것을 비평하였다.[9] 같은 해 4월 런던에서 열린 특별 전시회에서 중국 정부가 대량의 미술품을 제공했다. 이 전시에 출품되었던 것은 모본이었는데, 이것으로 보

9) 靑木正儿, 「黃公望富春山居圖卷考」, 『寶云』第17冊, 1936年 참고.

면 당시 중국정부의 견해와 청조 내부의 견해가 서로 같다는 것을 알수 있다. 이후 서복관(徐复觀) 교수의 「중국회화사의 가장 큰 의문」을 처음으로 주장한 공은 분명히 마사루(青木正儿)에게 돌아가야 한다.

마사루는 1921년 『석도와 그 화론』을 출판하였는데 근대 가장 이른 석도와 관련된 연구이며, 석도의 『화어록』에 대한 가장 빠른 논문이다.[10] 석도의 그림은 일본에서 비록 일찍부터 사랑을 받아왔다. 그러나 1926년 화가 간세츠 하시모토(橋木關雪)가 『석도』를 출판하고 난 이후에야 비로소 서서히 이름이 알려지기 시작했다. 그러나 『석도』는 하시모토 자신이 소장한 석도의 가짜 작품을 바탕으로 썼기 때문에, 석도를 감상에 젖은 고독한 망국 왕자의 모습으로 만들고 말았다.[11]

4.

도쿄에는 교토학파가 창조한 중국학 업적이 없다. 그리고 코난과 같은 학술연구 중심의 전문적인 인물도 없다. 도쿄에서의 중국회화연구는 교토와는 다른 방면으로 전개되었다. 1877년 도쿄대학과 같은 해에 창립된 도쿄미술학교, 즉 현재의 도쿄예술대학에서 1893년 이 대학을 졸업한 오오무라 세이가이(大村西崖)가 학교에 남으면서, 동양미술이라는 과목을 개설했다. 오오무라 세이가이는 조각과를 졸업했는데, 『중국 조소편』이라는 거작을 출판하였다. 1921년 발표한『문

10) 青木正儿, 「石濤畫畫論」, 『支那學』, 1921.
11) 桥木關雪, 『石濤』, 中央美術社, 1926.

인화의 부흥』은 같은 해 겨울 진사증(陣師曾)이 중국어로 번역하여 진사증의 「문인화의 가치」와 함께, 『중국문인화의 연구』라는 이름으로 출판되었다.[12) 이 책의 논점 가운데 하나는 "문인화의 생명은 기운생동에 있지, 사진과 같이 사생하는 것은 그 기운을 얻을 수 없다"는 것이다. 당시의 중국은 "논쟁에 참가하지 않은 화가는 한 명도 없다"는 중국화개량론이 가장 활발하게 진행되던 시기였다.[13)

이 운동의 보수파, 국수파(國粹派)는 거의 오오무라 세이가이의 논문을 독보적인 이론저작으로 받들었다. 오오무라 세이가이가 논문에서 중국문인화의 전통자료를 상식적인 입장에서 세밀하게 정리했던 것이다.

도쿄대학은 1914년 미술사과정을 개설했는데, 첫 번째 교수는 다키 세이이치(瀧精一)이었다. 그는 일본미술사학의 기초를 정립했으며, 동시에 일본 고대미술 영역의 모든 행정요직을 겸직하였다. 도쿄 제국대학 교수의 권세는 코난과는 비교할 수 없이 컸다. 부교수라 할지라도 감히 타키 세이이치의 연구실에서 등을 보이며 나가는 사람이 없었다는 전설 같은 얘기가 있을 정도이다. 타키 세이이치는 도쿄대학 이전에 교토대학에서 송대 회화를 강의했다. 그러나 부교수를 포함하여, 강사가 개설할 수 있는 수업은 결국 일본미술사 위주에 국한되었다. 타키 세이이치는 매우 일찍부터 고대선사(神社)와 절에 소장된 작품과 중요한 미술품 조사를 시작했는데, 정부와 문부성과의 관계가 밀접했다. 그는 일본 고대미술품이 해외로 유실되는 것을 매우 성공적으로 방지하였다. 일본과 같이 이렇게 자기 국가 내부에 본

12) 大村西崖 述, 陣師曾 譯, 『中國文人畫之硏究』, 1921(발행처 불명확).

13) 姚夢谷,「民初繪畫的革新」, 『雄獅美術』44, 1974, 13쪽.

국 미술품이 완전하게 보존된 국가는 세계 그 어느 곳도 없다. 이것은 당연히 타키 세이이치를 중심으로 전개되었던 활동으로, 그에게 공이 돌아가야 한다. 그는 아침에 조사를 하고 저녁 때 국보나 중요 문물인지를 감정했는데, 활동이 상당히 빠듯했다. 한편 일본의 고대 미술품에 비해 중국 및 다른 나라의 유물이 유출되는 데 대한 제한은 비교적 느슨했다. 이에 따라 제2차 세계대전 후 천 몇 백 년에 걸쳐 수입한 중국화는 밀물과 같이 중국이나 다른 나라로 흘러갔다. 일본에 유입된 중국 그림은 거의 모두가 일본식 표구로 바뀌었다. 1980년 미국의 클리블랜드 미술관 전시회나, 1982년 도쿄에서 개최된 클리블랜드 미술관과 넬슨 애킨스 미술관이 공동으로 개최한 '중국회화전'에 출품된 진열품의 반 정도가 일본식 표구였다. 이것은 일본의 중국화가 외국으로 유실된 상당히 심각한 상태를 그대로 보여주었다. 이와 같이 중국화가 외국으로 유출되는 것은 일본의 중국화에 대한 관심이 낮아졌다는 것을 보여준다. 제2차 세계대전 이후 일본에서는 20년대에 나타났던 것과 같은 대소장가가 거의 나타나지 않았다. 소장가가 세상을 떠나면, 가족들은 바로 그 소장품들을 팔아 버렸는데, 이 때문에 소장품의 유실을 가져왔고 이런 현상은 연구자들을 탄식하게 하였다.

사람들은 타키 세이이치 일생의 가장 큰 업적은 『국화(國華)』 잡지를 출판한 것이라고 생각한다.[14] 1889년 『국화』는 도쿄미술학교 첫 번째 교장이었던 오카쿠라 텐신(岡倉天心)이 창간하였다. 비록 대지진과 전쟁기간 동안 출판되지 못했으나, 현재까지 여전히 매달 발행

14) 『日本美術年鑒』, 昭和19, 20, 21年版, 1948年, 第100쪽.

되고 있다. 이것은 세계에서 가장 오래된 발행역사를 가진 미술잡지 중 하나이다. 타키 세이이치는 두 번째 편집장으로서 활약이 매우 컸으며, 또 스스로 많은 논문과 해설을 발표하였다. 이것은 일본미술사학의 발달에 공헌을 했을 뿐 아니라, 미술애호가들을 인도하고, 해외 각국으로 동양미술을 소개하는 데 큰 작용을 하였다. 『국화』는 중국회화를 다수 소개하였고, 그의 해설은 권위적인 보증이 되어 미술상과 소장가들의 사랑을 받았다. 그러나 타키 세이이치가 편집한 『국화』는 총리대신 1년 연금의 두 배나 되는 적자를 냈기 때문에 그는 편집장을 사퇴하였다.

1922년 타키 세이이치는 중국 문인화를 논하는 『문인화개론』을 냈다.[15] 타키 세이이치의 연구 성과를 더욱 발전시킨 것은 그의 학생으로, 이후 도쿄국립문화재연구소 소장을 하게 되는 타나카 케이죠우(田中丰藏)이다.

타나카 케이죠우는 서른두 살에 『국화』 잡지에 「남화신론(南畵新論)」을 연재했는데, 그 이후 발표된 어떤 문장도 그것을 능가하지 못했다. 이 문장은 새로운 해석과 창의성이 풍부했다. 타나카 케이죠우는 문장에서 동기창의 '남북종론'에 내재하는 모순을 첨예하게 비판하였다.[16] 그의 이러한 비평은 세계의 어떤 학자들보다도 앞선다. 예를 들어 1935년 마사루의 '남북종론'의 비평보다 더욱 그러하다.[17]

타나카 케이죠우는 도쿄대학 중국문학과를 졸업했다. 그는 중국어 해석에 특출한 능력을 이용해 많은 논문을 썼는데, 거의 모두가 『국

15) 沈精一, 『文人畵槪論』, 改造社, 1922年, 타키 세이이치에 관련된 상황은 아래의 논문을 참조. 藤県静也, 「浅博士追憶」上下, 『國華』 651, 652號, 1946.

16) 田中丰藏, 「南畵新論」 1–7, 『國華』 262–281號, 1912年.

17) 靑木正兒, 「南北畵派論」, 『文化』, 1935年.

화』에 발표하였다. 그리고 그는 학술계에 하나의 보편적인 진리를 심어 놓았는데, 즉 중국회화를 연구하려면, 반드시 중국어와 중국문학의 독해 능력을 갖추어야 한다는 것이다. 그는 일본어와 중국어는 비슷한 종류의 언어라는 생각이 일본미술사 연구자들이 저지른 가장 큰 잘못이라고 하였다. 이는 바로 무슨 특별한 능력과 지식이 없더라도 중국미술사를 연구할 수 있다는 생각이라는 것이다.

타나카 케이죠우는 중국화뿐 아니라, 일본의 고대미술에 대해서도 적지 않은 논문을 썼다. 타나카 케이죠우의 시대에 미술사연구자들은 계속 일본과 중국을 두 개의 별다른 전공으로 나누어 연구하려는 노력이 없었고, 일본미술사를 중요하게 생각했다. 이러한 상태는 일본국립박물관의 중국화 소장품을 보면 일목요연하게 드러난다.

1876년 도쿄국립박물관 설립으로부터 2차 세계대전 이후의 1947년 동안 소장한 중국화는 단지 106점밖에 되지 않는다. 1931년에 이르러 박물관에서 처음으로 중국화를 샀는데 이 그림이 바로 소운종(蕭云従)의 <추산행려도(秋山行旅圖)>권이다.[18] 그리고 1989년이 되어야 소장품이 600여 점 정도 되었는데, 박물관이 소장하고 있는 10만 건의 유물 수와 비교해 보면 중국화의 작품 수는 적어서 초라하다고밖에 볼 수 없다.

일본의 박물관과 미술관은 유럽이나 미국의 미술관과 다르다. 그들은 미술품을 사는 것을 하나의 행사라고 생각하지 않는다. 대부분 절이나 개인으로부터 작품을 빌려서 전시를 한다. 비록 사람들이 일본같이 전시회에서 서양과 동양의 미술작품을 함께 볼 수 있는 국가

18) 飯島勇, 「第一次大戰以前館美術品收集」, 『MUSEUM』 262號, 1961, 19쪽.

가 없다고 하지만, 모든 미술관은 모두 3년을 기한으로 하여 작품 대여 목록을 통해서 특별전시를 준비한다.

중국회화를 전문대상으로 연구하는 사람은 타나카 케이죠우 이후 처음으로 도쿄대학 명예교수로 추천된 요네자와 요시호(米澤嘉圃)와 프린스턴대학 명예교수가 된 시마다 슈지로(島田修二郎)가 있다. 그들의 중국회화와 관련된 여러 편의 논문은 일본의 연구방향이라는 점에서 영원히 남을 공을 세웠다.

두 사람은 1952년 공동으로 송·원시대의 회화와 관련된 논문을 썼다. 1956년 요네자와 요시호는 일본에 소장된 작품을 중심으로 명대회화에 대해 해석한 것을 출판하였다.[19] 현재에 이르기까지 일본에 유입된 중국 그림의 특징은, 결국 모든 작품을 일본인 자신들이 좋아하고 흥미가 있는 것으로 선택했다는 점이다. 이른바 흥미라는 것은 시정을 발하고 고아한 작품을 말하는 것으로, 구조를 중시하거나 비서정적이거나 추상적인 작품은 싫어했다. 요시호와 우지로우는 일본인의 이러한 흥미와 경향에 대해 비판하며, 넓은 시각에서 중국 회화사를 쓰려고 시도했다.

그러나 두 사람이 의도하는 것에 도달하기 위해서는 단지 일본 소장품만으로는 당연히 부족했고, 불가능한 것이었다. 대북고궁박물원 소장품의 공개는 이러한 모순과 고뇌를 해결해 주었다. 1961년 스즈키 케이(鈴木敬) 교수와 요네자와 요시호는 함께 대북의 한 골짜기에 위치한 박물관을 방문한 후 이렇게 이야기했다. "나는 지금까지 일본에서 쓰여진 중국회화사 혹은 중국화에 대해서 가지고 있던 관념이 너

19) Yoshiho Yonezawa & Shujiro Shimada, *Painting in Sung and Yuan Dynasties*(1952), Yonezawa, *Painting in Ming Dynasty*(1956), Mayuyama & co.

무 좁다는 것을 절실하게 깨달았다. 정확한 중국화화의 이해와는 거리가 멀었다."[20] 고궁박물원의 소장품은 1960년 일본이 인쇄한 『고궁명화삼백종』을 통하여 넓게 소개되었다.[21] 이 외 1960년부터 1962년까지 고궁의 소장품이 미국 각지에서 순회전시하였는데, 그 결과물로 도록 『중화문물』이 있다. 1960년 요네자와 요시호가 출판한 『중국의 회화』 중 많은 도판이 『고궁명화삼백종』에서 나온 것으로 과거 일본에서 출판된 것 중 가장 좋은 중국회화사이다.[22]

시마다 슈지로 교수는 교토대학을 졸업한 후 도쿄국립문화재연구소에서 일하게 되었다. 그는 1년에 한 편을 낼 정도로 다작이자 우수한 논문을 썼다. 그 가운데 1951년 발표한 「일품(逸品) 화풍에 대하여」에서는 당말 오대에 성행한 호방한 수묵화 양식이 송대 이후 신품, 묘품, 능품으로 불리는 작품을 능가하게 되면서 가장 높이 평가받게 되는 과정에 대해 논술했다.[23] 만약 일본에서 쓰여진 중국회화와 관련된 논문을 한 편만 추천하라면 이 논문을 추천해야 할 것이다. 「일품 화풍에 대하여」라는 논문은 미국의 제임스 캐힐에 의해 번역되었다.[24] 당시 시마다 슈지로 교수는 미국에서 학생을 지도할 때였는데 이 논문으로 미국의 연구자와 학생들을 탄복하게 하였다. 이와 얽힌 유사한 몇 가지의 일화가 아직도 전해지고 있다.[25]

도쿄대학 명예교수 스즈키 케이(鈴木敬)는 요네자와 요시호를 이

20) 鈴木敬, 「故宮博物院中國畫」, 『MUSEUM』 119號, 1961年, 19쪽.
21) 『故宮三百种』, 大冢巧藝社, 1960.
22) 米澤嘉圃, 「中國の繪畫」, 『世界名畫全集』 17巻, 平凡社, 1960.
23) 島田修二郎, 「逸品畫風について」, 『美術研究』 161號, 1950.
24) James Cahill, "Concerning the I-P'in Style of Painting", Oriental Art Ⅷ-2, Ⅷ-3, Ⅹ-Ⅰ, 1964(任道斌에 의하면, 대만 『藝術學』 제 5기에 역시 임보요(林保堯) 선생의 중역본이 있다고 한다).
25) Thomas Lawton, Visitors from Japan, 『文人畫粹編』 第6巻月報(古原 譯), 中央公論社, 1986.

은 후계자이다. 필자는 요네자와 요시호와 스즈키 케이 교수로부터 직접 배웠다. 그리고 프린스턴에서 유학할 때, 현재 다시 함께 교토에서 생활하고 있는 시마다 슈지로 교수로부터 배울 수 있었다. 여기에 대해 필자는 무한한 자부심과 영광을 얻게 되었다.

요네자와 요시호와 스즈키 케이 교수는 교실에서 중국의 화화론 저작을 읽을 때, 항상 삽도를 옆에 끼고 한 자 한 구를 작품과 대비해 가면서 읽는다. 이것은 교토학파의 관념식의 해독방법과는 큰 차이가 나는 것이다. "동양화의 특징은 선이다. 설령 임모를 통해 거의 비슷한 모본이 나온다 해도, 단지 선만을 중시한다면 정신을 전달할 수 없다." 이것은 요네자와 요시호 교수가 강의한 한 구절로, 학생들의 마음에 새겨진 교훈이다. 시마다 슈지로·요네자와 요시호 교수는 문헌을 중시하지만, 문헌에 빠지지는 않는다. 그들이 사용하는 방법은 작품의 분석을 시작으로 해 다시 분석과 종합으로 돌아온다. 믿을 수 있는 기준의 진적을 정확하게 설정하고, 이런 기준작을 근거로 다른 작품들의 진위나 우열을 판단한다. 시마다 슈지로 선생을 제외하고, 교토파는 이런 연구방법을 갖추지 못했다.

이미 작고하신 소장가 스미토모 칸이치(住友寬一)는 요네자와 요시호, 시마다슈 우지로우, 스즈키 케이 세 명의 교수를 소장 고문으로 삼아 그들과 깊은 교류를 하였다. 스미토모 씨는 비록 대재벌의 큰 아들이기는 하지만, 중국화를 좋아해 가산의 계승을 포기하고 의연히 한평생을 살았다. 그가 소장한 석도, 팔대산인, 홍인의 명화는 세계 최고의 명작으로 불렸는데, 석도와 팔대산인을 연구하는 사람은 결코 그의 소장품을 무시할 수 없다.[26]

필자가 이 논문을 쓸 때, 몇 번씩이나 세 분 선생님의 위대한 업적

에 대해 절실하게 느꼈다. 확실히 일본에는 다른 많은 중국회화의 연구자가 있다. 필자는 결코 그들의 노력과 성적을 가볍게 볼 생각은 없다. 그들의 이름을 쓰지 않고, 극소수 몇 명의 연구자만 언급하는 것은 익숙하지 않은 사람들의 이름을 줄줄이 나열하는 것은 연구사의 본질을 논하는 것만 못하다고 생각했기 때문이다. 세 분의 은사를 칭송하는 것은 필자가 세 분 교수들께 아첨하는 것이 아니라, 연구자의 한 명으로서 이미 지나간 인물들에게 하는 객관적인 평가이다.

스즈키 케이 교수는 10년 동안 중국 이외 세계 각국의 개인 및 국가 소장의 중국화를 사진 찍고 조사하여, 1983년 출판하였다.[27] 이것은 개인이 완성하기에는 거의 불가능한 것으로 『대정대장경』과 『대한화사전』과 맞먹는 위대한 업적이다. 『대정대장경』과 『대한화사전』은 일본이 중국학에 대해 기여한 큰 공적이다. 모두 다섯 권인 『중국회화종합도록』은 세계에 흩어진 중국서화작품이 무한한 것이 아니라 유한하다는 것을 우리에게 알려준다. 이 책이 연구자들에게 주는 이익은 쉽게 헤아리기 힘들다.

스즈키 케이 교수는 도쿄대학과 도쿄예술대학에서 많은 학생들을 교육시켰다. 오늘 일본에서 활발하게 연구하는 비교적 유명한 교수는 20명에 이르는데, 이들 중 거의 대부분이 스즈키 케이 교수가 직접 가르쳤거나 혹은 간접적으로 관련이 있는 사제지간이다. 스즈키 케이 교수의 학문은 대단히 엄격하고 까다롭다. 한번은 선생의 제자였던 도쿄예술대학 부교수가 연회에서 일찍이 이렇게 말한 적이 있다. "스즈키 케이 선생은 나의 청춘시절을 대표한다. 그 시절을 별로

26) 古原宏伸, 『石濤筆黃山分胜畫冊』, 筑摩書房, 1971.
27) 鈴木敬編, 『中國繪畫綜合圖錄』, 東京大學出版社, 1983.

생각하고 싶지 않다. 생각만 하면 매번 바늘로 찌르는 것과 같이 고통스럽기 때문이다." 스즈키 케이교수는 비록 엄정하지만, 학생이 좋은 논문을 한 편 써내면 그는 마치 자기가 쓴 것같이 기뻐했다. 필자는 진실로 스즈키 케이 선생이 좋은 선생이라고 생각한다. 『중국회화사』를 지금 쓰고 있는데, 원대까지의 부분은 이미 출판되었다.[28] 대북고궁박물원의 위미월(魏美月)은 이미 그 중 첫 번째 책을 아름다운 중국어로 번역하였다.

5.

마지막으로, 여기에 더 설명할 수 없는 일본 연구자들의 빼어난 연구성과들에 대해서 다시 이야기해 보자. 마쓰모토 에이츠(松本榮一) 교수의 『돈황화의 연구 도상편』은 불교경전을 바탕으로 돈황 그림을 분류하여 작업한 것이다.[29] 그의 연구 성과는 지금까지도 독자들을 경탄하게 한다. 원래 대북제국대학 교수였던 간다 기이치로(神田喜一郎) 박사의 『화선실수필 강의』는 대만대학에서 강의했던 것을 근거로 보충하고 정리한 것이다.[30] 이 박사의 동기창 연구는 다른 사람이 쉽게 따를 수 없다. 교토대학 인문과학연구소의 공동연구소에서 작업한 『역대명화기역주』는 이 깊고 오묘한 저작에 가장 좋은 주석을 단 책이다.[31] 저자가 이 작업의 일원으로서 3년 동안 매주 번

28) 鈴木敬, 『中國繪畵史』上, 中之一, 中之二, 吉川弘文館, 1981~1988.
29) 松本榮一, ≪敦煌畵の研究≫(圖像篇), 東方文化學院, 東京研究所, 1937年.
30) 神田喜一郎, 『畵禪室随筆講義』, 同朋舍, 1980.
31) 長廣敏雄 編, 『歷代名畵記』, 東洋文庫, 平凡社, 1977.

역을 해가면, 수정을 받아서 처음 해석한 부분을 알아볼 수 없을 지경이었다. 규슈대학 명예교수 다니구치 데츠오(谷口鐵雄)는 1970년의 대북 고궁박물관 국제학술대회에 참석하여 일본학자의 단장을 역임했다. 그의 『교본역대명화기』는 이 책에 가장 신뢰할 만한 비판이다.[32]

우리 일본 연구자들은 중국을 사랑하고 중국문화를 존중하며, 중국화를 연구하는 것을 진실로 영광으로 생각한다. 각국에서 중국회화를 연구하는 연구자들이 이후 우리들의 연구를 지도해주고 도와주기를 간절히 기대한다. 이에 삼가 이 글을 맺고자 한다.

古原宏伸,「近八十年來的中國繪畵史硏究的回顧」,『民國以來國史硏究的回顧與展望硏討會論文集』, 台湾大學, 1992; 古原宏伸,「日本近八十年來的中國繪畵史硏究」,『新美術』, 1994 第一期; 古原宏伸,「日本近八十年來的中國繪畵史硏究」,『中國美術史學硏究』, 上海書畵出版社, 2008.

32) 谷口鐵雄,『校本歷代名畵記』, 中央公論美術出版, 1983.

중국 속의 또 다른 시각

도전에 직면한 미술사연구:
최근 40년 동안 대만의 중국미술사연구

석수겸(石守謙)
대만 전 고궁박물원 원장

 미술사는 중국인에게 오래된 학문이면서 또 새로운 학문이다. 오래된 학문이라고 하는 것은 당나라 때 중국은 이미 상당히 체계적인 고대미술품에 대한 연구를 하였고 당시 다른 문명과 비교하기 힘든 성과를 냈기 때문이다. 그러나 미술사는 또 현대 일반적인 중국인에게 비교적 생소한 학문이다. 왜냐하면 하나의 학문으로서 말하자면 그 영역 내의 전제, 이론 및 토론방식 모두가 전통에서 사용한 것과 상당한 차이가 나기 때문이다. 이러한 차이의 근본은 또 중국학자들이 서양미술사의 영향을 받은 것과 관련이 있다. 미술사연구가 중국에서 이와 같은 성격을 갖는 것은 민국 초 이후 이 학문을 연구하는 학자들은 많든 적든 전통적인 것과 서양에서 들어온 것, 이 두 종류에 대해 과중한 부담을 동시에 받아왔다. 이러한 두 가지 부담의 반응은 일본과의 전쟁 이전 출판물 가운데 이미 볼 수 있는데, 예를 들어 등고(藤固)의 『당송회화사』에서 이미 분명하게 느낄 수 있다. 대

만에서 근 40년 동안의 미술사연구는 기본적으로 이러한 상황의 연속이었다. 그러나 심도와 범위에 있어서는 진일보한 발전이 있었다. 그리고 중국현대문화의 발전 맥락으로 보자면, 중국미술사연구에 나타난 중국전통과 현대서양은 두 가지 도전의 상황이며, 실제로 이것은 이 시기 전체적인 문화현상의 축소판이라고도 할 수 있다.

1. 북고(北溝) 고궁의 기초작업

민국 초기와 그 이전 중국에는 재능 있고, 견해가 있는 미술사연구자들이 있었다. 그러나 그들의 성장과 활동은 기본적으로 거의 산발적이거나 개인적이어서, 결코 단체의 힘을 보여주지는 못했다. 젊은 후계자들에 대한 교육에서도 계획이나 지도가 부족하였다. 이 시기 개인은 단지 기회와 인연으로 파악할 수 있는 제한적인 고대미술품에 대한 사항이나 전통적인 감상과 수양적인 기초 혹은 서양의 방법을 거울 삼아 중국미술사에 대한 기본적인 견해를 제기하였다. 이러한 상태는 1925년 고궁박물원이 북평(현재의 북경)에 설립된 이후, 원래는 호전할 수 있는 좋은 기회가 있었지만, 아쉽게도 국가의 동란으로 인해 청나라 궁전에서 소장한 중요한 미술품이 명목상 공개되었을 뿐 실질적으로는 결코 좋은 환경에서 자세한 연구를 할 수 없었다.

대만의 고궁박물원은 대중(台中)의 북고(北溝)에서 대북 사림의 외상계(外雙溪)로 이전하면서 점차 소장과 보관을 하는 곳에서 소장과 연구를 중시하는 곳으로 바뀌게 되었다. 고궁박물원은 대중 북고시

기에 물질조건으로는 많은 제한이 있었다. 예를 들어 전시로 말하자면, 1957년에서야 비로소 수장고 옆에 하나의 전시실이 만들어졌다. 당시 북경의 규모와 비교해보자면 결코 동일선상에 놓을 수 없다. 그러나 이후 대만미술사의 연구 발전에 있어 아주 중요한 의의를 가진다. 이 시기의 북고 고궁은 이전 청나라 궁정에서 소장했던 원작을 세상에 계속 공개하는 임무를 다했을 뿐 아니라, 가능한 선에서 중국과 외국의 학자들에게 편리함을 제공하였다. 현재 국제사회에서 중국미술사학계의 주도적인 인물들이 이 시기 거의 모두 북고에 방문해 연구하였다. 북고 시기의 설비는 비록 낙후되었으나, 중국대륙이 문호를 개방하지 않았고, 대만은 또 빠른 속도로 구체적인 형상을 건립하려는 상황에서 자연적으로 '국제적 성격'을 지닌 연구 중심지로서의 역할을 하였다. 그리고 이러한 분위기에서 북고 고궁은 점진적으로 미국과의 협력을 진행하여 1961년에서 1962년 고궁의 문물이 미국의 5대 도시에서 순회전시를 열었다. 이 전시는 1935년 런던에서 열린 중국예술국제전시회보다 훨씬 큰 영향을 끼쳤으며, 미국에서 최근 20년 동안 활발하게 일어나는 중국미술사연구에 상당한 공헌을 하였다.

그러나 만약 북고 고궁이 대만의 미술사연구 발전에 끼친 공헌에 대해서 상세하게 말하자면, 미국으로 간 전시는 국내에서 10여 일밖에 전시되지 않았으므로 큰 영향력을 주지는 못했다. 반대로 고궁박물원 내의 편집 출판 작업이 더욱 중요한 것처럼 보인다. 고궁은 하나의 연구기관으로서, 학자들에게 작품을 제공하여 연구하게 했을 뿐 아니라 상세한 소장품 목록을 만들어 박물원 내 혹은 박물원 밖의 연구자들에게 없어서는 안 될 중요한 기본서적을 제공했다. 북고

고궁의 이와 같은 유의 저작으로『고궁서화록(故宮書畵彔)』이 가장 중요한데, 일찍이 1956년에 이미 처음으로 출판되었다. 그 후 또 몇 년간의 정리와 연구를 거쳐 1965년 수정본을 간행하였다. 원래 북송 주태(朱銳)의 것이라고 알려진 <적벽도(赤壁圖)>를 금대(金代) 무원직(武元直)이 그린 것으로 수정하였다. 이『고궁서화록』의 증정본은 1956년 이후 이십 년 동안 대만의 중국미술사 작업의 중요한 참고도서가 되었다. 그리고 각종 연구성과 역시 역으로 이 책의 수정을 촉진시켰다. 세 번째로 수정한『고궁서화록』은 들리는 바로는 새로 곧 출판될 것이라고 한다. 그것은 대만 중국미술사연구의 또 다른 시기의 시작을 의미한다.

예를 들어『고궁서화록』의 소장품 목록의 편집을 제외하고, 북고 고궁의 다른 중요한 공헌은 미술품 자료를 세상에 알린 데 있다. 1959년의『고궁명화삼백종(故宮名畵三百种)』은 일본의 오오츠카코게이사(大塚巧藝社)와 합작한 것인데, 삼백 폭의 회화작품을 콜로타이프로 정교하게 인쇄하였다. 이 출판은 대륙시기에 인쇄한 것보다 훨씬 더 정확하고 정교하여 연구자들에게 큰 편리함을 제공하였다.『고궁명화삼백종』이후, 북고 고궁은 또 계속해서『고궁소장도자기』,『고궁서예』,『고궁청동기도록』등을 출판하여 전하여 내려오던 문물자료를 더욱 완전히 포괄하게 되었다. 이러한 연구자료를 인쇄하여 전파하는 것은 물론 연구작업 진행의 필요조건을 촉진시켰지만, 그 작용의 크고 작음은 여전히 그 중 몇 가지 균형에 의지해야 하는데, 예를 들어 선택한 문물 수의 많고 적음, 도판 인쇄 질량의 높고 낮음 등이 그 효과와 정비례하는 요소들이다. 이러한 시각으로 가늠해보자면, 북고 고궁의 이러한 출판은 비록 중요하지만 선별한 문물 및 인

쇄의 상태를 고려해보자면 사실 여전히 이상적이지 못한 면이 있다.

그러나 순수하게 연구의 수요라는 입장에서 보자면, 1964년 완성한 문물 사진 기록은 규모가 컸고, 사진의 높은 화상도 때문에 더욱 의의가 있다. 고궁이 소장한 문물을 찍은 이 작업은 주로 당시 미국의 프리어미술관에서 일하고 있던 제임스 캐힐이 주재하고 경비 역시 미국에서 가져와 모두 3,222건 문물에 대해 5,395장의 사진을 찍었다. 원 필름을 두 개로 만들어 하나는 고궁에 보존하고, 다른 하나는 미국의 미시건대학교에 보관하였다. 만일 시시콜콜하게 사진자료의 지적재산권 문제를 따지지 않고, 단지 그것이 생산한 연구효과로 보자면 이 사진 자료는 진실로 두 곳의 중국미술사연구에 큰 도움을 주었다. 대만의 경우 이후 많은 학자 및 젊은 석박사생들이 거의 모두 고궁의 그 사진 자료실에서 일정 기간을 보냈다.

대만 지역은 원래 중국미술사연구의 전통이 없었다. 자료로 보면 1950~1960년대 비록 대만에 개인 소장자가 있었지만, 질과 양을 막론하고 모두 한계가 있었다. 중국정부가 대만으로 이동해 온 후, 고궁박물원의 풍부한 소장은 이러한 상황에서 자연히 이후 대만의 중국미술사연구의 주요 근거가 되었다. 따라서 북고 고궁은 이 시기에 진행한 편집, 출판, 자료 목록화 작업은 대체로 이후 대만의 연구가 고궁소장을 대표로 한 중국미술사의 기초를 세웠다고 할 수 있다. 마치 다른 문화활동과 같이 북고 고궁의 이 기초작업 역시 완전히 자기 스스로에서 시작되지는 않았고, 당시의 정치정세와 상당한 관련이 있었다. 작업을 추진하는 데 필요한 자원과 힘에 대해서는 역시 완전히 내부의 자급자족이 아니었다. 국제적으로 특히 미국 측의 문화 및 학술계의 지원이 있었던 것도 무시할 수 없었다. 그러나 만약

이러한 환경요소를 외부세력이 고궁을 하나의 규모가 있는 연구기구로 키우기 위한 요구로 본다면, 이에 대한 북고시대 고궁박물원의 반응은 현재 결코 소극적이고 형식적인 것이 아니라, 확실히 건설적인 의의를 갖는다.

2. 외상계(外雙溪) 고궁과 대학에서의 연구발전

북고 고궁이 완성한 것 대부분이 기초적인 작업이었다고 한다면, 대만의 중국미술사연구는 1965년에 이르러 대만 사림(士林)의 외상계 고궁이 건립된 이후 진정으로 시작되었다고 할 수 있다. 고궁 자체적으로는 원래 하였던 편집, 출판과 사진자료화 작업을 여전히 계속했다. 특히 후자는 해외의 중요한 미술관의 소장품을 목록화하는 데까지 범위를 넓혀 비교연구를 더욱 편리하게 하였다. 이것 외에, 1966년『고궁계간(故宮季刊)』의 창간은 특별한 주의를 기울일 필요가 있다. 이 잡지는 일 년에 네 번 발행하는 학술성 잡지로서, 간혹 문학학, 판본학, 청나라 문서문헌학 등 여러 방면의 연구가 실리기는 하지만, 기본적으로는 여전히 중국의 청동기, 옥기, 도자기 및 서화 방면의 미술사를 전문적으로 다룬다. 초기의『고궁계간』은 박물원의의 연구자를 제외하고, 국제적으로 저명한 학자들의 저술들을 초청해 수록하였는데, 일본의 우메하라 스에지(梅原末治), 미국의 방문(方聞), 이주진(李鑄晋) 등이 계속해서 자신들의 논문을 중문으로 이 잡지에 발표했다. 그들의 참여는 보이지는 않지만 대만 본토의 젊은 학

자들에게 자극을 주었는데, 그들은 비교적 엄격한 방법으로 예술양식의 분석과 아울러 양식의 형성과 변화에 대해 상세히 비교하였다. 이로 인해 논문에서 표현하는 방법이 전통적인 예술을 논할 때처럼 간결하고 선험적인 것과는 상당히 달라졌다. 이러한 새로운 연구성과는 대개 부신(傅申)이 거연(巨然)을 연구한 것과 강조신(江兆申)이 당인(唐寅), 문징명(文徵明)을 연구한 것에서 나타난다. 강조신(江兆申)과 부신(傅申)과 비교적 연장자인 이림찬(李霖燦), 담단경(譚旦冏), 나지량(那志良) 등은 1960년대와 1970년대 고궁에서 주도적인 연구 대오를 형성하였다. 이 연구 대오의 구성원들은 해외학자들의 신선한 충격이 만연해 있는 새로운 연구 분위기에서 각자 자신의 방법으로 반응하여 작업을 하였으며, 아울러『고궁계간』이라는 이 잡지를 매개체로 하여, 외상계 고궁이 원래 갖지 못한 학술적인 지위를 얻게 시도하였다.

1970년대 특히 외상계 고궁은 연구에서 황금시기였다. 중국회화사연구 상황만 놓고 보더라도 이 시기 고궁은 1970년에 대형 국제적 규모의 고서화토론회를 주최하여 활발한 연구 분위기를 불러왔다. 그리고 1973년에서 1974년 개최한 <오파회화 90년전>과 1975년의 <원4대가전> 이 두 개의 큰 전시회는 강조신(江兆申)과 장광빈(張光賓) 두 명이 오랫동안 준비하고 연구한 노력의 대가이고, 연구 수준이 매우 높은 연구성 도록도 출판하여 연구와 전시가 서로 잘 조화된 가장 좋은 결과를 보여주었다. <오파회화 90년 전> 출시 역시 주목할 만한 배경이 있다. 왜냐하면 당시 미국도 두 개의 문징명 전시를 하였다. 하나는 윌슨(Marc F. Wilson)과 황군실(黃君實)이 조금 뒤에 개막한 'Friends of Wencheng-ming'이고, 다른 하나는 1976년 에드워즈(Richard Edwards)가 전시한 'The Art of Wencheng-ming'이다. 세

개 전시의 연구준비 작업이 동시에 진행되었는데, 서로 간에 비록 건설적인 지원 관계가 있었지만, 실제로 보이지 않는 학술적 경쟁의 과중한 부담 또한 있었다. 강조신(江兆申)은 이 경쟁에 대한 응답으로 「문징명과 소주화단」을 내놓았다. 전통적인 '장편(長編)'식의 편년으로 오파 각 화가들 사이의 관계 및 활동을 보여주었는데, 미국학자들이 할 수 없는 공헌을 하였다. 뒤에 장광빈(張光賓)이 쓴 「원사대가」도 이 방법을 따른 것으로 고증하는 데 큰 시간을 들여 원말 문인예술가의 활동연표를 만들었다. 전시 이후 10여 년 동안 장광빈은 여전히 증보와 수정을 가하여 그것을 더욱 상세하게 하였다. 이 새로운 연표가 빨리 출판된다면 반드시 이 시기 회화사 연구에 큰 공헌을 할 것이다.

외상계 고궁의 70년대 연구 분위기는 오파 그림 및 원사대가의 두 가지 성적을 쌓았을 뿐 아니라, 일련의 연구전(研究展)도 하였다. 그 시기는 대략 1975년에서 1976년이다. 이 연구전은 규모로 말하자면 크다고 할 수 없다. 그리고 전시작품 중에 유명한 명작도 없었고, 대부분이 '간목(簡目)'(『故宮書畵彔』에서 고궁 소장서화 가운데 중요한 것을 '정목(正目)'이라고 하고 그 이외의 것은 '간목'이라 하였다)에서 추려낸 것으로 '문제가 있는 그림들'이었다. 전시할 때도 역시 두껍고 화려한 도록을 발행하지 않았고, 표면적으로 볼 때 아무것도 아닌 것 같았다. 그러나 연구전은 사람들에게 별로 관심을 받지 못하는 작품 가운데, 용감하고 거리낌 없이 문제를 제기할 수 있으며 아울러 공개적으로 연구하는 분들의 참여와 의견을 바란다고 알릴 수 있다. 이것은 바로 당시 고궁박물원의 정신 및 적극적인 표현을 보여준다. 이것은 대만의 미술사연구 역사에서 마땅히 중대한 의의가 있는 '역사적 사

건'으로 보아야 한다. 그것은 비록 어떤 구체적인 영향을 낳지는 못했고 또 고궁박물원 자체에 일정한 전통을 형성시켜 계속 내려온 것도 아니지만 당시 젊은 석·박사 연구생들과 외부 연구인들에게는 확실히 정신적 자극을 주었다.

외상계 고궁박물원의 연구가 진전됨으로써, 또 대학에서 중국미술사를 연구하는 분위기를 고취시켰다. 1970년대 고궁의 활발한 연구 정신은 직접 고궁박물원과 대만대학 역사학연구소의 협력 프로젝트를 촉진시켰는데, 1972년 역사연구소 중국예술사조(中國藝術史組)가 성립되어, 공동으로 중국미술사를 전업으로 하는 석사연구생을 양성했다. 이전에 양명산 화강에 있는 중국문화학원(즉, 현재의 문화대학 전신)에 이미 예술연구소가 설립되었다. 그중 일부 연구생 역시 중국미술사의 제목으로 석사논문을 썼다. 문화학원과 대만대학 중국미술사 방면의 연구와 수업은 이 시기 대부분 고궁박물원 출신의 전문학자 위주였으므로 고궁박물원 연구방향의 영향을 받았다. 그러나 두 학교의 환경이 달랐으므로, 연구생의 배경도 차이가 있다. 간단히 말해, 문화대학은 예술 자체의 토론을 중시했고 대만대학은 사학과의 결합을 중시했다. 이 두 학교에서 훈련되어 배출된 석·박사들은 기본적으로 1970년대 청년 연구자들의 주체가 되었다. 이러한 젊은 새로운 피는 대체로 그들의 스승들보다 더욱 유럽과 미국 그리고 일본 학계의 연구성과를 주목했다. 따라서 대만의 중국미술사연구는 외국과 더욱 진일보한 관계를 맺게 되었다. 일례로 대만대학 미술사학과 석사논문의 연구범위를 분석해보면, 아직도 회화사에서 중요한 화가 및 유파 위주의 연구가 많은데, 특히 원, 명, 청 시기에 집중되어 있다. 이것은 외국의 연구중심인 예를 들어 미국의 프린스턴대학교, 캔

자스대학교, 캘리포니아대학교 버클리분교, 미시건대학교 및 일본의 도쿄대학 등도 마찬가지였다. 게다가 모두가 가능한 제목의 중복을 피했고, 또 고궁박물원 협력으로 계속해서 그것을 출판했는데, 이러한 논문 역시 확실히 전체적인 중국미술사학계에 구체적인 영향을 주었다.

계속해서 대만대학의 미술사 조직 이후, 대북의 사범대학 역시 이 방면의 석사 인재를 배양하기 시작했다. 사범대학의 미술학과는 줄곧 대만 본토의 창작인재 배양에 중점을 두었다. 그러나 '미술연구소'를 설립한 후, 역시 상당한 젊은 연구생들이 중국미술사연구를 시작하였다. 그 연구의 범위는 비록 고대의 것을 포함하고 있지만, 사범대학 미술연구소 논문의 특색은 근현대 중국예술 자료의 전체적인 정리와 연구에 있었는데, 그 대상은 대만 예술가를 포함할 뿐 아니라, 대륙에서 활동하는 자도 포함하였다. 미래에 미술연구소가 더욱 명확하게 목표를 정하고 체계적으로 이 방향으로 발전한다면, 대만의 중국미술사연구가 고대에서 현대로 연결되기를 기대할 수 있고, 중요한 역할을 바랄 수 있다. 그리고 이 부분의 일은 실제로 고궁박물원의 소장품이 도움을 줄 수 있는 것이 아니다.

중국미술사가 1980년대에 대만에서 발전하면서, 하나의 명확한 체질개선 현상이 나타났다. 고궁 및 대학에서 1970년대에 배양한 젊은 학자들이 점점 성숙해갔는데, 그 가운데 일부분은 유럽, 미국, 일본에서 유학하고 계속해서 각 연구기관 및 학교로 돌아왔다. 이 세대를 잠시 '신세대 연구자'라고 하면, 이들은 전통 및 유럽, 미국, 일본 등 각국의 미술사연구 방법에 대해 상당히 깊은 이해를 하고 있었다. 그들은 대만이 외부와 내부의 양면적인 도전에 대응할 방법과, 국제적

인 중국미술사학계에서 대만의 더욱 활발한 역할에도 어떤 생각이 있었다. 대만이 1980년대 이후 장차 어떤 연구성과를 낼 수 있는지는 바로 그들의 성적이 어떠한가에 달려 있다. 이 밖에 대만대학은 최근 역사연구소 속에 있던 '미술사조(美術史組)'를 독립시켜 '예술연구소'를 만들려 한다. 이 새로운 전문적인 연구기구가 이후 어떻게 대만이 장악할 수 있는 각종 연구자원을 통합하여 중국미술사연구를 한층 더 발전시킬 수 있을지, 많은 사람들은 주목하고 있다.

3. 연구방법과 과제의 검토

위에서 말한 것처럼, 현재 대만의 연구기관은 건립과 발전에 있어, 이미 전통과 외부의 도전 사실을 스스로 단절할 수 없다는 것을 알고 있다. 실질적인 연구작업의 진행에 있어서도 역시 그러하다. 연구자는 한 측면으로 중국고대 이래 일찍이 뛰어난 형식 감정과 논평 방법에 직면해 있고, 다른 한 측면으로는 서방의 형식분석에 의거한 감상과 양식변천 사관의 충격에 대면하고 있는데, 연구자는 양 측면의 과중한 부담 아래 어떻게 이 문제를 처리할지 해결책 모색에 머리를 모으고 있다. 그리고 미술사가 중국에서 확실히 하나의 학술연구의 전문적인 학과가 되기 위해서는 반드시 방법론에서 더욱 신중한 사고를 해야 한다.

솔직하게 말하면 전통에서 예술을 논하는 문자의 간략성 및 감상활동에서 과도하게 자기 내면의 심리과정을 과장하는 것은 오래전

부터 이미 다른 학과 연구자들도 인정하는 연구의 곤란한 점이다. 중국미술사가 학술계 다른 연구자들이 받아들일 수 있는 엄격한 학문이 되기 위해서는 반드시 방법과 표현 및 소통에 있어서 신뢰도를 높여야 한다. 대만은 1960년대 이후 중국미술사연구에 있어서 이미 표현방법에 노력을 다하고 있는데, 자연히 이러한 부담에 당면해 있고, 이러한 검토의 분위기에서, 감정(鑑定) 작업은 직접적으로 자료 자체가 연구에 대한 원동력과 관련되어 있어, 가장 먼저 부딪히는 문제의 초점이 된다.

서복관이 1965년 전후 발표한 몇 편의 논문은 그러한 검토 중 하나의 대표적인 형태로 볼 수 있다. 서복관 선생은 본래 사학연구에 높은 견해를 갖고 있었는데, 미술에 대해서도 많은 관심을 갖고 있었다. 따라서 그가 잘 하는 사료 고증으로 감정 작업의 결함을 바로잡고 싶어 하였으며, "중국미술사 연구의 방법에 있어서 … 이름난 선비 골동가의 범위에서 다시 새로운 진전이 있기를 희망하였다(『中國藝術精神』 488쪽)." 서복관 선생은 번잡하고 복잡한 고증작업을 거쳐 예술품의 감정을 뒤집는 결과를 제시했는데, 「故宮盧鴻草堂十老圖的根本問題」, 「張大千大風堂名迹第四集王洗西塞漁社圖的作者問題」, 「石濤之一研究」 등이 있고, 또 홍콩의 「명보월간(明報月刊)」을 논쟁터로, 부신 등과 고궁 소장 황공망 <부춘산거도> 무용본(无用本)과 자명본(子明本) 둘 사이의 진위를 둘러싼 격렬한 논쟁을 벌여 학계의 보편적인 주의를 끌었다. 현재로 보자면 서복관 선생이 제기한 <서새어사(西塞漁社)> 작품의 문제 이외 다른 것은 모두 치우친다는 결론을 얻었다. 특히 <부춘산거도>의 토론에서 무용본을 버리고 자명본을 취한 것은 가장 이해하기 힘들다. 그 이유를 추론해 보면, 서복관 선생의

실패는 완전하지 못한 문자의 고증을 과도하게 신뢰한 데 있는데, 조금도 작품 자체의 분석을 참고하지 않았다는 것이다. 그러나 서복관 선생의 실패는 결코 역사고증이 미술사의 연구에 필요하지 않다는 것은 아니다. 서복관과 같은 입장에 있었던 옹동문(翁同文)이 썼던 「화인생졸년고(畵人生卒年考)」, 「왕승생평고략(王冼生平考略)」 등 회화사와 관련된 고증논문(모두『예술산고(藝術叢考)』)은 모두 자못 공헌이 있었다.

대만지역 중국미술사학의 입장으로 회고해보자면, 서복관 등 몇 명이 제기한 한동안의 논쟁은 사실 의의가 있다. 그것의 의의는 결코 다소의 새롭고 '정확한' 결론에 있는 것이 아니라, 오히려 미술사를 연구하는 사람이 고증방법의 장점과 단점에 대한 새로운 인식을 하게 되었다는 데 있다. 모두들 이것을 경험으로 전통적인 간략하고 직설적인 감정과 평가의 방법은, 현대인의 이성적인 추구를 결코 만족시킬 수 없다는 것을 알게 되었다. 그리고 더욱 신중하게 문헌고증을 하는 것이 꼭 필요한 기본작업임을 알게 되었다. 고증방법의 충격 역시 양식이나 형식 분석에 사로잡힌 연구자들에 큰 경고를 주었다. 연구에서 만약 단지 양식을 주제로 논거를 세우고, 문헌자료 속에 존재하는 다소의 의문점을 잘 처리하지 못하면, 전체 연구가 결코 보충할 수 없는 결함을 만들 가능성이 크다. 이 때문에 연구자들은 하나의 공통된 인식에 도달했다. 연구를 함에 있어서 가능한 문헌고증과 양식분석의 방법을 합리적으로 섞어 사용하는 것이다. 그러나 이러한 의식(혹은 잠재의식) 역시 이상적이지 못한 결과를 초래하였다. 연구자들은 때때로 지나치게 두 방법의 합리적 사용을 추구하여, 오히려 문헌자료가 비교적 적은 연구영역의 발전 가능성을 제한하기도 하

였다. 1970년대 대만지역은 회화사연구에 있어서 원, 명, 청 세 시기를 지나치게 강조하여, 송 이전의 문제에 대해서는 연구가 적어졌고 또 공예사 부분에서 오랫동안 뒤를 이어 연구할 인재가 적은 현상들이 나타났는데, 모두 이것과 관련이 있다.

물론 고증과 양식분석 두 방법을 적절하게 조정해서 사용하는 방법으로 좋은 연구가 나오기도 하였는데, 특히 회화사 방면에서 그 성적이 혁혁하다. 바로 위에서 예로 든 옹동문(翁同文)의 예가 그러하다. 사료고증의 장점은 결코 그림의 진위를 감별하는 데 있지 않고, 화가의 생애를 새롭게 조명하는 데 있다. 1970년대 대만에서 발표된 회화사 저작은 대다수가 개별 화가의 연구인데, 그 가운데 화가 전기의 고찰과 새로운 조망 부분에서 쌓은 성과는 흔히 전통회화사 기록을 뛰어넘었다. 이러한 논문은 각 화가의 작품을 토론하면서 유럽과 미국 학계에서 자주 보이는 양식 변천의 개념을 채용했는데, 화가의 일생과 몇 단계 다른 시기의 다른 표현방법 사이의 관계를 새롭게 재현하려 시도했다. 이렇게 화가 개인양식을 토론하는 방식은, 일반적으로 전통회화사 저작이 미치지 못하는 분명한 짜임새를 제공한다. 그리고 정확한 작품의 대비를 통해, 간략하고 대략적인 과거의 걸림돌을 피할 수 있다. 그러나 주의가 필요한 것은 이 시기의 저작 가운데 비록 용감하게 양식의 개념을 빌려 개인 화가의 창작과정을 분석하는 저작이 있지만, 전체적인 시대양식에 대한 종합적인 탐구는 오히려 찾아보기 힘들다. 이러한 현상은 바로 대만 연구자들이 서양의 양식이론에 대해 여전히 완전히 의심하지 않을 수 없다는 것을 반영하며, 대만미술사연구 작업이 서양의 영향 아래 새로운 방법을 찾으려는 전조를 보여준다.

시대 양식의 토론은 원래 관련된 것이 다소 많은데, 양식 본래 특징의 분명한 구별뿐 아니라 그 결과의 원인 및 그것의 전후 관계의 계승과 변화의 법칙을 설명해야 한다. 형식 분석으로 얻은 변천사는 비록 중요한 기초이지만, 진일보한 해석을 제공할 수 없다. 최근 대만에서 공예사, 회화사의 연구작업은 점점 정치, 사회, 문화체제 등의 영향요소를 중시하고 있다. 1986년 5월 동오대학(東吳大學)에서 '예술과 시대 중국미술사토론회'를 개최하였는데, 여기서 일찍이 다소 초보적인 견해가 제기되었다. 1987년 3월 창간한 『예술학』 연구연보는 회화사 및 불교미술사의 범위 내에 역시 유사한 경향을 보였다. 만약 이러한 발전이 많은 학자들의 참여와 지지를 얻을 수 있다면, 중국미술사연구는 단지 예술기법과 양식의 역사에 머무르지 않고 더욱 넓은 문화사적인 의의를 얻을 수 있을 것이다.

최근 대만의 미술사연구는 영역이 다소 넓어졌다. 위에서 언급한 근대미술사의 연구를 제외하고, 가장 중시해야 할 것은 불교미술사와 대만미술사 두 가지이다. 대만지역은 돈황 막고굴, 운강, 용문 같은 중요한 불교사적이 없기 때문에, 불교 미술사연구가 본래부터 성하지 않았다. 그러나 최근에 미국과 일본으로 유학한 젊은 학자들이 귀국함에 따라, 정치, 의리(義理) 및 신앙 전파의 시각으로 불교미술사 중의 여러 가지 문제들을 토론하고 있어 미술사학계에서 중요성을 불러일으키고 있다. 게다가 고궁박물원이 1987년 10월부터 대만에서 태어났지만 일본으로 귀화한 소장가 신전(新田)이 수집한 중국, 인도, 동남아, 한국 및 일본의 금동불조상을 전시하기 시작하여 예술품의 실물적인 자극을 제공하였고, 역시 연구 분위기를 높이는 데 도움이 되었다. 이 시기에 또 『불교예술』이라는 전문적인 학술잡지가

간행되어 각 불교교단이 각종 불교와 관련된 문화활동을 하는 데 크게 도움을 주었고, 이러한 것은 모두 대만의 중국불교미술사연구가 다른 경지로 나아갈 수 있도록 하였다. 대만미술사의 연구에 대해서는 최근 새로 일어난 대만사 연구의 전체적인 유행 중 하나로 그 대강은 안연영(顔娟英)이 잡지에 소개한 것을 참고하면 된다.

대만의 중국미술사연구는 비록 시간이 길지는 않지만, 몇 단계의 다른 시기를 거치면서 발전하였다. 이러한 발전 배경은 전체문화에서 영향을 받은 곤경과 그것을 극복하려는 노력의 결과였다. 정치적 요소로 인해 대만은 40년 동안 대륙과의 관계가 단절되었을 뿐 아니라, 더욱 직접적이고 강렬하게 국제적인 다른 문화의 충격을 받았다. 그 과정에서 어떻게 전통과 외래문화 사이를 적절하게 유지해야 하는가 하는 과중한 부담을 받아왔는데, 이것은 중국이 20세기 초에 경험한 것보다 훨씬 더 깊은 것이었다. 그 성적이 어떠하건 대만은 중국미술사연구에서 이러한 도전에 대한 반응을 보였다. 역사의 관점으로 보자면, 확실히 일정한 가치가 있다. 현재 대만과 대륙의 문화가 이미 점점 변화하고 있는데, 대만의 미술사연구 작업이 장차 새롭게 제기되는 도전을 어떻게 대면하는가는 역시 중국미술사연구에 다른 새로운 반응을 불러올 것이다.

石守謙,「面對挑戰的美術史研究-談四十年來台灣的中國美術史研究工作」,『美術』, 1989年 第2期.

홍콩의 중국미술사연구

막가량(莫家良)
홍콩 중문대학교 교수

　　1997년 중국으로 반환되기 전, 홍콩은 150년이 넘는 기간 동안 영국의 식민통치를 받았다. 그 사이 조용하던 어촌마을은 점차 국제적으로 유명한 상업도시와 금융무역의 중심으로 발전하였다. 그리고 문화적으론 역사적인 특수한 원인과 사회환경으로 홍콩에 중국과 서양이 서로 교류하는 현상을 불러왔다. 비록 홍콩에 중서의 문명이 혼합되어 있었지만 중국전통은 계속해서 홍콩문화의 근원을 이루었으며 서양문화의 영향으로 인해 매몰되지 않았다. 예술을 예로 들자면 비록 서양의 형식과 관념이 홍콩예술의 중요한 부분을 차지하지만, 전통 서예전각은 여전히 개인 및 단체를 조직하여 창작 및 전시를 하고 있다. 학술연구의 영역 가운데 중국미술사 역시 이러한 문화의 바탕에서 전개되었다.[1]

1) 홍콩의 서화단체 활동에 대해서는 張惠儀 『香港書畫團體硏究』, 香港中文大學藝術系, 1999年을 참고하라.

1. 1960년대 이전

1960년대 이전의 홍콩은 국내정국의 변동으로 급격한 사회적 변화가 나타났다. 청나라 말기 국내에 잦은 전란으로 화남의 해안 지역의 적지 않은 사람들이 홍콩으로 이주를 하였다. 통계에 의하면 1842년 홍콩의 인구는 오천에 불과했으나 1900년에는 26만으로 증가하였다. 이주한 사람들에는 노동자나, 빈농 및 상인뿐 아니라 지식인들도 있었는데, 이들은 갑자기 홍콩에 대량의 노동력을 증가시켜 상공업의 발전을 촉진시켰으며 아울러 전통문화를 유입시켰다. 민국시기 광동에서 홍콩으로 이민한 사람들은 여전히 끊이지 않았다. 그 가운데 일찍이 청조에서 벼슬을 하거나 과거시험에서 이름을 얻은 세상에 경험이 많은 노인이나 학식 있는 사람은 홍콩문화를 촉진시키는 주요한 힘이 되었다. 1930년대 및 1940년대로 들어서 일본이 중국을 침략하였을 때 남쪽으로 도망하여 홍콩으로 온 동포들은 또 한 번의 난민 조류를 형성하였는데, 홍콩 인구가 다시 한 번 급격히 증가하여 140만을 넘겼다. 그 후 제2차 세계대전이 끝나고, 국공 내전, 1949년 신중국 성립, 전란 및 정치적인 체제변화의 상황에서 남쪽으로 이동한 인구가 계속해서 크게 증가하였는데, 1950년의 인구는 이미 200만에 달하였다. 그 사이 홍콩에 정주한 서화가 및 문인학자도 셀 수 없었다. 홍콩 초기의 문예활동과 학술발전은 바로 이와 같이 남하하여 거주하기 시작한 지식인들이 촉진한 것이다.

비록 중국미술사연구는 전통적 저술에서 이른 시기에 이미 있었지만, 하나의 전문적인 학과로서 발전한 것은 현대학술연구 중의 새로운 범주로서였다. 즉, 국내의 상황으로 말하자면, 체계적인 중국미

술통사 혹은 회화통사의 저작은 1920년대에서 1930년대에 나타나기 시작했는데, 현대 중국미술사연구가 새로운 걸음을 시작했다는 것을 의미한다.[2] 홍콩으로 말하자면 역사의 장애적인 요소로 인하여, 여전히 학술발전의 조건이 조성되지 않았다. 홍콩 초기 중국미술과 관련된 활동은 대부분이 서화아집 및 좌담 등의 형식이었고, 관점 및 실천에 있어서 아직 체계적인 중국미술사연구가 나타나지 않았다. 홍콩에서 가장 먼저 조직된 미술단체로 '국화연구회홍콩분회(國畫硏究會香港分會)'를 들 수 있다. 이 기구는 1926년에 성립되었는데, 반달미(潘達微), 등이아(鄧爾雅), 황반약(黃般若) 등이 1925년 광주에서 성립된 '국화연구회(國畫硏究會)'를 이어 조직한 것이다. 이들은 중국미술을 주제로 하였고, 활동은 아집 및 전시를 위주로 하였다. 전시는 일반적으로 옛날 그림을 전시하는 것이었다. 비록 연구적인 성격을 갖기는 하였으나 아직 서로 구경하고 예술에 대해 이야기하는 정도였다.[3] 기타 미술단체의 활동 역시 대부분이 이러하다.

1960년대 이전에 홍콩에서 주최한 문화예술 활동은 상당히 많았으나, 중국미술사연구와 관련된 것은 1940년 중국문화협진회가 주최한 '광동문물(廣東文物)' 전시가 대표적이다. 이 전시회는 엽공작(葉恭綽)이 주체가 되어 준비했는데, 전시된 것은 광동문물로 종류가 광범위하고 수량이 많았으며 이전에 없었던 것이었다. 주최 측 취지를 보면 '향토문화를 연구'하는 것과 '민족정신'을 선양하는 데 주력했다.[4] 전시회와 호흡을 맞춘 『광동문물(廣東文物)』은 간우문위예술연

2) 이십 세기 전반기의 중국미술사연구에 대한 개설은 薛永年, 「二十世紀中國美術史硏究的回顧和展望」, 『香港中文大學偉倫訪問敎授公』 講座論文, 1999年 11月 4日을 참고하라.

3) 주 1의 137쪽.

4) 廣東文物展覽會編, 『廣東文物』, 中國文化協進會, 1940, 上冊, 前言을 참고하라.

구위원회(簡又文爲藝術研究委員會)가 편집하여 출판했다. 전집은 상·중·하 세 권으로 나누어졌는데, 상은 도록 부분이고 중·하는 연구 부분으로 되어 있다. 그 가운데 연구 부분 8권이 인문예술문(人文藝術門)인데, 광동미술사에 관한 논문이 실려 있다. 그리고 10권의 감장고고문(鑒藏考古門)에는 문물 및 소장에 대한 전문적인 논고가 있다. 동기로 보자면 '광동문물'은 전시의 기획 및 편집과 출판 등 당시 국난의 어려움에서 국민들이 어떻게 본국 문화예술로 민족의 뜻을 나타내는지를 말해주고 있다. 편집의 서문에서도 "고유한 문화의 정수를 산과 강이 깨진 나머지에 보존하고, 전쟁파괴 후 문화를 이야기한다"고 하였다.[5] 학술적인 관점으로 보자면, 홍콩 초기 문화예술과 광동의 밀접한 관계를 반영했다. 역사적인 발전이나 지리적인 위치 그리고 인재들의 자원으로 보면 홍콩은 광동과 분리하기 힘들다. 그리고 이러한 관계는 또 이후 홍콩의 중국미술사연구가 나아갈 한 방향을 결정짓고 있다. 그리고 『광동문물』에 실린 문장은 홍콩에서 광동 예술문물 연구의 시작이라고 말할 수 있다. 이 밖에 전시의 형식으로 도록과 연구논문을 출판하는 것은 홍콩의 미술사연구 형식의 근원으로 볼 수 있어 개척적인 의의를 갖고 있다.

청 말기에서 민국시기 중국의 문물과 예술품 역시 시국의 변화와 인구가 남쪽으로 이주해옴에 따라 홍콩에 점점 쌓이기 시작했다. 1940년의 '광동문물' 전시회는 많건 적건 초기 소장 상황을 반영하고 있다. 그러나 미술사연구가 체계적으로 발전하려면 미술품 소장과 학술연구 및 미술교육이 호흡을 맞추는 것이 아주 중요하다. 1960

5) 同上註, 序一.

년대 이전 홍콩대학은 홍콩의 유일한 대학이었다. 그 풍평산박물관(馮平山博物館)의 도서관에는 작은 방이 있었는데, 미술품 소장작업을 하였다.[6] 당시의 주요 소장품은 역대 중국도자기였는데, 신석기시대 채도에서 비교적 후기의 석만도자(石灣陶瓷)까지 있었고 그 중 비교적 유명한 것은 당대 청화소수우(靑花小水盂)였다. 1953년에 이 박물관은 '중국도용'이라는 전시를 하였고, 아울러『명기도록(明器圖錄)』한 권도 출판하였다. 다른 한 방면으로 1950년부터 문학원 아래의 중문학과에 처음으로 중국미술과 고고학의 본과과정이 개설되었다. 그 후 풍평산박물관의 소장은 학습을 돕는 중요한 곳이 되었다. 당시 중국미술 및 고고과정은 비록 단지 중문학과 과정의 일부분이어서 아직 독립되지 못하고 체계를 잡지도 못하였다. 그러나 홍콩에 전문적인 미술사과정을 처음으로 열었다고 볼 수 있고, 이후 이 학교의 중국미술사 교육과 연구에 기초를 다졌다.

2. 1960~1970년대

1960년대에서 1970년대의 홍콩은 국내의 정국으로 사회불안이 나타났다. 그러나 전체적으로 이야기하자면, 사회의 불안은 경제가 도약하는 데 결코 방해가 되지 않았다. 경제적으로 날로 부유해짐으로써 홍콩사회에 유리한 발전조건을 가져왔다. 그 가운데 전문적인 미술교육도 점차 상황이 향상되었다. 홍콩대학 풍평산박물관은 1961년

6) 홍콩대학 馮平山博物館的 歷史與發展에 대해서는 「香港大學美術博物館槪述」,『瀘港藏珍』, 香港大學美術博物館, 1996, 13~15쪽. 1994年, 馮平山博物館擴建, 並易名爲香港 大學美術博物館 참조.

기증받은 원대 경교동십자(景敎銅十字)를 소장하게 되었으며, 아울러 원래 도서관의 풍평산건물을 독립적으로 점유하게 되었다. 중문학과의 미술과 고고학과 교과과정은 교학과정에서 더욱 광범위해졌고, 아울러 1965년 대만대학의 미술사학자 장신을 교수로 임명하였으며, 이듬해엔 미술사의 석사학위 과정을 개설하여, 홍콩에서 전문적인 미술교육 가운데 대학원 과정을 가장 빠르게 시작하게 되었다. 1978년 홍콩대학의 미술과정은 마침내 중문학과에서 독립하여 예술학과를 설립하였다.7) 이 학과는 교과과정에서 서양미술사를 첨가하였고 아울러 석사 및 박사 학위과정을 설립하였다. 홍콩대학 예술학과의 성립은 첫 번째로 미술사가 이미 홍콩대학의 전문교육 가운데 하나의 독립된 전문적인 학과가 되었다는 것을 의미하고, 동시에 홍콩 본토 청년 미술사학자를 배양하는 작업도 정식으로 시작되었다.8)

1963년 홍콩에는 두 번째로 홍콩중문대학이 설립되었다. 이 학교는 중국미술사와 관련된 초기의 발전과 관련해 세 개 부분의 성립에서 그 대략을 볼 수 있다. 첫 번째는 신아서원(新亞書院)의 예술학과이다. 예술학과의 전신은 1957년에 창설된 신아서원예술전수(新亞書院藝術專修) 학과이다. 창립 이래로 중국전통문화의 발양과 중국서 서양예술의 교류를 주요 목표로 하여 학과의 수업을 중국과 서양예술의 창작을 위주로 하고, 미술사 및 예술이론의 연구를 보조로 하였다. 그 후 1971년 수업내용을 대대적으로 개혁하여 미술사를 특별하게 조직하여 예술창작과 미술사가 서로 동등하게 발전하는데, 독립

7) 香港大學藝術系於 1993/94學年 藝術學系로 이름을 바꾸었다.
8) 홍콩의 전문 미술교육의 발전에 대해서는 莫家良, 「香港專上美術敎育」, 香港中文大學藝術系及文物館合辦 "中港台大專美術敎育交流計劃" 硏討會宣讀論文, 1994年 4月 14日; 萬靑力, 「香港近代美術敎育述略」, 『美術』, 1998年 第9月期(總第369期), 頁30~32.

되면서 서로 보조하는 학과로 발전하여, 이전에 예술창작의 전통만 중시하던 데서 벗어나게 되었고, 중국과 서양미술사 과목의 비례에서도 중국미술사가 주가 되었다.9) 두 번째는 문물관이다. 이것은 1971년 창립되었는데 학교수업을 보조하고 박물관을 연구하는 학생들에게 제공하였다. 창립하면서부터 짧은 몇 년 동안 이미 몇 개의 독특한 중요 유물을 소장하였는데, 명대에서 현대의 광동서화, 진한동인, 당대에서 청대의 조화옥식(雕花玉飾)과 진귀한 비탁본 등이 있었다. 그 가운데는 저명한 순덕본서악화산묘비(順德本西嶽華山廟碑)도 있었다. 문물관은 1980년대 이전에 주최한 전시회가 많았다. 일반적인 전시에서부터 전문적인 주제 전시회가 있었으며, 서화예술에서부터 공예예술, 전통 중국에서 일본 및 동남아에 이르는 전시를 하였고, 전시목록을 보조하는 것을 제외하고 부분 전시회는 국제적인 학술회의를 같이 개최하고 논문집을 편집하여 인쇄하였다.10) 세 번째는 중국고고예술중심(中國考古藝術中心)이다. 이 연구중심은 1978년에 성립되었는데, 그 목적은 기록보관소의 건립과 학교 내 중국예술고고의 연구를 강화하고 연결하는 데 있었다. 이 중심의 연구원은 홍콩사람뿐 아니라 해외의 학자들로 형성되어 제법 전면적인 예술고고 연구단체를 이루었다.11)

두 대학의 박물관을 제외하고, 정부의 홍콩예술관 역시 1962년 창

9) 홍콩중문대학예술학과의 발전에 대해서는 高美慶編,「藝術系廿五年大事記」,『香港中文大學藝術系廿五周年系慶特刊』, 香港中文大學藝術系, 1982, 11~16쪽을 참고.

10) 문물관의 발전에 대해서는 Cheng Te-k'un, "Chinese Archaeology and Art in The Chinese University of Hong Kong",『新亞學術集刊·中國藝術專號』(1983), 頁1~10; 鄭德坤,「香港的中國藝術與考古學概況」,『中國文物集珍-敏求精舍銀禧紀念展覽』, 香港市政局, 1986, 40~45쪽; Peter Lam, "A Decade of Acquisition at the Art Gallery, The Chinese University of Hong Kong", in International Asian Antiques Fair, Hong Kong: Andamans East International Ltd., 1981, 26~32쪽 참고.

11) 위 주 鄭德坤의 논문을 참고하라.

립되어 전면성의 원칙으로 각종의 문물을 소장하기 시작했다. 그곳에서 주최한 전시도 중국예술과 관련된 것이 부족하지 않았고 부분적인 것은 엄격한 목록을 인쇄하여 시민에게 예술 인식 능력을 높여주었는데, 이 역시 미술사연구를 촉진하였다. 이 박물관의 전시는 소장작품을 전시했을 뿐 아니라 다른 개인 소장가와 긴밀히 연결하여 전시를 하였다. 예를 들면 민구정사(敏求精舍) 및 동방도자학회(東方陶瓷學會) 등이 좋은 예이다.

1960년대에서 1970년대 홍콩의 중국미술사연구는 문화건설 및 교육발전을 배경으로 시작해 점진적으로 실현시켜 나갔다. 그 특색은 다음의 몇 가지 분야로 관찰해볼 수 있다. 먼저 인재의 측면에서 보면 홍콩은 비교적 개방적인 사회환경 및 자유로운 연구 분위기 때문에 홍콩의 인재들을 기를 수 있었고, 역시 적지 않은 홍콩 이외의 미술사학자 및 학자들을 홍콩으로 흡수하거나 장기적으로 학교에서 학생들을 가르치고 또 단기적인 방문을 통해 직접적으로 미술사 교육 및 연구를 강화하였는데, 이로 인해 학술 교류 또한 자연히 촉진되었다. 그 중 저명한 본지 및 외래의 학자들이 있는데 예를 들면 요종이(饒綜頤), 증덕곤(曾得坤), 굴지인(屈志仁), 이주진(李鑄晉), 시학안(時學顔), 장신(莊申), 왕인총(王人聰), 양건방(楊建芳) 및 풍선명(馮先銘) 등이 있어 모두 홍콩의 미술사연구에 좋은 기초를 다져주었다. 이 시기 홍콩의 중국미술사연구는 이미 중국과 서양을 결합하는 특색을 갖기 시작했다. 특히 홍콩중문대학 예술학과를 졸업한 고미경(高美慶)은 1970년대 미국에서 학문을 하고 모교로 돌아와 학생들을 가르쳤는데, 해외에서 공부하고 본지에서 미술사를 시작한 1세대라고 말할 수 있다.[12] 이 밖에 부분적으로 1960년대 및 1970년대 홍콩

대학에서 중국미술사를 공부한 석사와 박사생들 역시 그 전공을 본
토의 학술계나 예술계로 전환하였는데, 본토 인재배양의 성과가 나
타난 것이라고 할 수 있다.[13]

두 번째로, 연구의 범위 부분이다. 미술사의 연구범위는 주로 학자
본인의 흥미와 장점에 의해 결정된다. 1960년대와 1970년대홍콩의 미
술사는 중국과 외국의 영향으로 그 연구 범위가 갈수록 다양해졌음
은 두말할 나위 없다. 홍콩중문대학 중국고고예술중심의 연구테마를
예로 보면, 열 가지가 넘는 범위로 분류할 수 있다. 예를 들어 고고예
술 가운데 옥각, 청동기, 도자, 도장 등이 있고, 서화에 있어서는 광동
화가, 중국당대화가, 고비탁본 등이 있다.[14] 이 밖에 미술사자료와 재
료의 파악 역시 연구의 시작에 도움이 된다. 문물관에 소장된 옥화식
물(玉花飾物), 고대인새(古代印璽), 광동회화와 비첩탁본은 바로 중국
고고예술중심의 연구에 실물 자료를 제공하였는데, 미술소장품과 연
구의 밀접한 관계를 충분히 설명해준다.[15] 전체적으로 말하자면, 홍
콩의 가장 풍부한 소장품과 미술사를 연결해보면 그것은 바로 광동
의 서화문물이다. 홍콩중문대학 문물관은 1970년대 '명청광동명가산
수전(明淸廣東名家山水展, 1973)', '여간 사란생산수전(黎簡 謝蘭生山水
展, 1975)' 및 '광동명가서예(廣東名家書法, 1978)'을 개최하였고, 홍콩대
학 풍평산박물관에서는 1979년에 '석완도예전(石灣陶展)'을, 홍콩예술

12) 高美慶은 1972年 미국 스탠퍼드대학교에서 박사학위를 받고 홍콩중문대학 예술학과로 돌아와 학생들을
 가르쳤다.
13) 在60至70年代 졸업생 가운데, 담지성(譚志成) 및 이윤항(李潤桓)은 계속해서 자신의 전공을 홍콩을 위해
 썼다. 전자는 퇴직 전 홍콩예술관 총장을 역임하였고, 후자는 홍콩중문대학 예술학과 주임을 역임하였다.
14) 주 9, 鄭德坤 논문 참조.
15) 옥화식물, 고대인새, 광동회화 및 비첩탁본과 관련된 문물의 초기 목록과 연구로는 『中國的玉花飾物』
 (1979), 『香港中大大學文物館藏廣東書畫錄』(1981), 『香港中文大學文物館印集』(1980), 및 林業强 「漢延熹
 西嶽華山廟碑簡介」, 『漢延熹西嶽華山碑』(1977).

관에서는 1973년과 1977년에 '광동명가회화' 및 '석완도예전(石灣陶展)'을 개최하였는데, 모두 자료에서 특징을 설명하고 있다. 그리고 광동서화문물에 대한 연구는 전시에 맞추어 발행한 도록 가운데서 볼 수 있다. 이 밖에 일부 학자들도 이러한 자료의 우세를 이용하여 광동예술을 중심으로 한 장기적인 연구를 계획하였다. 1965년부터 홍콩대학에서 교편을 잡은 장신(庄申)은 오랫동안 대학에서 가르치면서 차츰 홍콩의 공사(公私) 소장가들과 접촉했으며, 광동의 회화를 중국미술사의 새로운 영역으로 발전시킬 수 있다는 것을 깨달았다. 그는 1973년부터 광동서화와 청말 오문(澳門, 마카오) 지역에 적을 둔 소장가들을 대상으로 연구하기 시작했는데,[16] 이 연구는 미국 하버드대학 연경학사의 연구비를 받아 부분적인 논문은 비록 1970년대 이미 발표되었지만, 여러 가지 이유로 그 전체적인 성과는 1990년대 대만에서 출판되었다.[17] 그러나 어쨌든 광동서화는 1960년대부터 1970년대까지 홍콩에서 중국미술사연구의 하나의 중요한 방향이었다. 한편 고미경은 1972년 미국에서 박사학위 논문을 완성하였다. 논문은 근현대 중국미술을 중심으로 하였는데, 중국미술이 서양의 영향에 어떻게 반응했는가를 연구했으며, 학술적인 시각과 전망성을 모두 갖추었다. 당시의 중국미술사연구는 주로 고대를 위주로 하였고, 근현대 연구는 아직 공백으로 남겨져 있었다.[18] 이후 고미경은 중국의 근현대와 관련된 연구논문을 계속 발표했다. 그의 연구는 중국미술사연구의 새로운 영역을 개척했다는 데 의의가 있다.

16) 莊申, 『從白紙到白銀-淸末廣東書畵創作與收藏史』, 台北東大圖書股份有限公司, 1997, 自序을 참고하라.

17) 위와 같은 주.

18) 高美慶의 博士論文은 Mayching Kao, "China's Response to the West in Art: 1898~1937", Ph.D dissertation, Stanford University, 1972.

연구방법에 있어 중국전통 문헌고증 및 논평 방법이 이 시기 홍콩 미술사연구에서 주요한 자리를 차지하고 있었다. 장신(庄申)의 연구를 예로 들어 보면 그가 1971년 출판한 『왕유연구(王維硏究)』(상)은 왕유의 생애 전기 및 역사 문헌 가운데 존재하는 문제에 대해서 토론하고 있는데 고증과 분석이 상세하고 실제적이어서 전통사료 고증의 방법이라는 것을 알 수 있다.[19] 1968년부터 1971년까지 홍콩대학 중문학과의 네 편의 석사논문은 모두 장신의 지도로 쓰였는데 염립본, 마원 오력 및 예찬에 대한 것으로, 연구 방법은 역시 주로 문헌사료를 기초로 세밀하게 고증하는 방법을 사용하였다.[20] 그러나 해외 학자들이 홍콩으로 돌아와 학생들을 지도하고 방문 학자들도 홍콩에서 학생들을 가르쳤으며, 더구나 홍콩이 중서(中西)문화가 서로 혼합할 수 있는 조건을 갖춰, 서양적 연구방법이 요원한 것은 아니었다. 분명한 예를 들어 보면, 이주진(李鑄晋)의 화적에 대한 연구는 전통적인 학문을 하는 방법적 기초 위에 서양의 연구방법과 관념을 들여온 것이다. 이를테면 형식분석 방법은 진위감별과 양식의 변천에 이용할 수 있다.[21] 비록 이주진 및 기타 해외학자, 예를 들어 시학언(時學顔), 정덕곤(鄭德坤) 등 모두 단기간 방문 교수로 있었지만, 그들이 1970년대 홍콩미술사학계에 남긴 영향은 상당히 컸다.

출판부분에서는 홍콩의 활발한 경제적 발전이 중국미술사연구에

19) 莊申, 『王維硏究』(上集), 香港萬有圖書公司, 1971.

20) 이 네 편의 논문은 馮夢雅, 「閻立本畵蹟考」(1968); 陳運耀, 「馬遠硏究」(1970); 譚志成, 「吳歷及其繪畵」(1970); 及李潤桓, 「倪瓚生平硏究」(1971).

21) 이주진이 화적을 연구하는 방법의 가장 이른 것은 趙孟頫 『鵲華秋色圖』 연구를 들 수 있다. Li Chu-tsing, "The Autumn Colors on the Ch'iao and Hua Mountains", Ascona: Artibus Asiae, 1965. [중역본은 李鑄晋, 「趙孟頫鵲華秋色圖」, 『故宮季刊』(上篇) 第3卷 第4期 (1969年 4月), 頁15∼70; (下篇) 第4卷 第1期 (1969年 7月), 頁41∼69].

적지 않은 편리함을 제공하였다. 정교하게 인쇄된 전시도록은 하나의 예이다. 도록에는 전시품 이외에 가끔 저명한 학자들이 집필한 논문들이 실렸는데, 전시의 전문적인 주제를 범위로 분석한 것이다. 이러한 형식은 물론 우리에게 1940년의『광동문물(廣東文物)』의 편집을 생각나게 하지만, 도판의 질이나 논문의 전문성 면에서 본다면, 비약적인 발전을 하였다. 더욱 중요한 것은 상대적으로 자유로운 사회 환경의 홍콩이 학술교류의 중심이 되었다는 것이다. 1974년『서보(書譜)』가 홍콩에서 창간되었는데, 대륙의『서법(書法)』(1977년 창간),『요녕서법(遼寧書法)』(1979년 창간),『서법연구(書法硏究)』(1979년 창간),『서법총간(書法叢刊)』(1980년 창간)과 비교해보면 더욱 이른 것으로 서예에 관한 첫 번째 전문적 학술잡지가 되었고, 각지 학자들이 서예와 관련된 논문을 많이 실어 자못 학술적인 권위를 갖고 있었다. 비록『서보(書譜)』는 상업 위주의 홍콩에서 경영하기 힘들었지만, 이것은 홍콩 중국인들의 뿌리 깊은 전통문화의 정서를 반영하고 있다고 할 수 있다. 이 밖에 1974년 서복관은『명보월간(明報月刊)』에「중국회화사에서 가장 큰 의문점-두 권의 황공망의 부춘산도 문제 中國畵史上最大的疑案-兩卷黃公望的富春山圖問題」를 발표하여 학술논쟁을 불러일으켰는데, 역시 유명하다.『명보월간(明報月刊)』은 홍콩에서 출판되는 권위 있는 출판물로서 그해 <부춘산거도>의 무용사권(無用師卷)과 자명권(子明本) 진위문제의 주요한 논쟁터가 되었다. 이 논쟁은 1974년부터 1976년까지 계속되었는데, 참여한 학자는 서복관(徐复觀) 외에 여종이(饒宗頤), 부신(傅申), 옹동문(翁同文) 등이 있다. 그 관심의 정도는 1965년 시작된 '난정논변'에 비견할 수 있을 정도였다.22) 이 논쟁은 분명 반성할 부분이 여러 곳 있지만 학술적

의의는 긍정적인 것이다. 적어도 방법상에 있어서 역사문헌 고증의 장점과 한계 및 그것이 어떻게 실물 화적 작품의 양식분석과 호흡을 맞추어야 하는가 하는 문제를 반영하여 중국 본토 및 국제학술계에 적극적인 영향을 주었다.

3. 1980년대에서 1990년대까지

1980년대 이후 홍콩은 변화가 심한 정치 분위기와 사회환경 속에서 계속 경제를 발전시켜, 결국 국제적으로 번영한 도시가 되었다. 대륙이 개혁개방을 함에 따라 1997년 홍콩은 중국으로 귀속되었고, 홍콩과 대륙의 정치, 경제, 문화를 포함해 전에 없던 새로운 교류의 기회가 나타났다. 학술교류 역시 빈번히 일어나, 중국미술사연구의 또 다른 발전의 기초를 건립하였다.

1980년부터 1990년은 홍콩대학이 전문교육의 급진적인 발전을 이룬 시기로, 가장 눈에 띄는 것은 1990년대에 점차 단과대학이 대폭 늘어난 것이다. 그러나 중국미술사의 교육과 연구로 보자면, 여전히

22) 『明報月刊』에 발표된 논문은 徐復觀, 「中國畵史上最大的疑案-兩卷黃公望的富春山圖問題」(9卷 11期, 1974, 頁14~24), 「中國畵史上最大的疑案補論-並答饒宗頤先生」(10卷 2期, 1975, 頁24~31), 「由疑案向定案(上)-三論台北故宮博物院藏黃公望(大癡 子久)子明卷及無用師卷的眞僞」(10卷 7期, 1975, 頁17~24), 「由疑案向定案(中)-三論台北故宮博物院藏黃公望(大癡 子久)子明卷及無用師卷的眞僞」(10卷 8期, 1975, 頁37~43), 「由疑案向定案(下)-三論台北故宮博物院藏黃公望(大癡 子久)子明卷及無用師卷的眞僞」(10卷 9期, 1975, 頁38~46), 「定案還是定案」(11卷 4期, 1976, 頁36~44); 翁同文 「踵論黃公望名下山居圖二卷問題」(10卷 4期, 1975, 頁2~11), 「誤傳大癡爲富陽人誘導 '富春' 僞蹟-(子明卷與無用師卷先後眞僞補證之一)」(10卷 11期, 1975, 頁63~68); 饒宗頤 「富春山居圖卷釋疑」(10卷 1期, 1975, 頁4~20), 「再談富春山圖卷」(10卷 2期, 1975, 頁17~23), 傅申, 「兩卷富春山圖的眞僞-徐復觀敎授 '大疑案' 一文的商榷」(10卷 3期, 1975, 頁35~46); 「剩山圖與富春卷原貌」(10卷 4期, 1975, 頁79~81), 「略論 '踵論'-富春辯贅語」(10卷 8期, 1975, 頁55~59), 「片面定案-爲富春辯向讀者作一交待」(10卷 12期, 1975, 頁94~100).

홍콩대학 및 홍콩중문대학 위주였다. 홍콩대학 예술학과의 과정은 1980년대에 여전히 중국미술사를 중심으로 하면서 아울러 일본미술사를 증설하였고, 이후 1990년대에는 인사이동에 따라 점차적으로 인도 및 남아시아 미술사도 증설하였다. "서양과 동양을 함께 중시하는 학과발전 때문에 동서를 동시에 중시하는 학과로 발전하였고" 그래서 중국미술사의 중요성은 상대적으로 낮아졌다. 사실상 1980년대의 박사 및 석사 학위논문과 1990년대의 석·박사 논문을 비교해보면 이러한 변화를 쉽게 발견할 수 있다. 왜냐하면 이전의 연구는 주로 중국의 전통예술 회화, 도자기 및 조각을 포함하고 있었으나, 최근에는 중국현대예술이나 홍콩예술 및 중국 이외의 미술사 연구도 많아졌다.[23] 이러한 방향의 변화는 당연히 그 내재적인 복잡한 요소가 있다. 그러나 그 가운데 홍콩과 관련된 연구가 많이 나타났는데, 1990년대 '97'문제로 새롭게 본토의 문화를 재조명해보자 하는 현상이었다.

홍콩중문대학 예술학과는 1980대와 1990년대에 깊이와 넓이에서

23) 1980年代의 박사논문은 아래와 같다. F. M. Scollard, "A Study of Shiwan Pottery"(1982); Tsang Ka Po, "Hua Yen(1682~1756): His Life and Art"(1984); Kwan Sin Ming, "The Imperial Porcelain Wares of the Late Qing Dynasty"(1989); 석사논문 Chui Yin Har, "A Study of Orchid Paintings in China: from the Sung to Ming Dynasties"(1980); Mok Kar Leung, Harold, "The Study of Liao Ceramics"(1985); Lui Shi Mun, Patricia, "Research on the Art of Zhu Ming with Special Focus on his 'Taiji' and 'The Living World Series'"(1986); Wong Ying Fong, Anita, "A Study of the Stone Sculpture of Dazu, Sichu Province, with Special Reference to Dafowan at Baodingshan"(1987); Yeung Chun Tong, "The Development of the Jingdezheng Kilns in the Yuan Dynasty"(1989). 그 가운데 朱銘의 조각을 연구한 한 편만이 현대에 속한다. 그러나 1990년대에는 현대를 연구한 논문이 많다. 예를 들면 아래와 같다. Pik Yee Kotewall, "Huang Binhong(1865~1955) and His Redefinition of the Chinese Painting Tradition in the Twentieth Century"(1999); Flora Kay Chan, "The Development of Lu Shoukun's Art"(1990); Lai Kin Keung, Edwin, "Hong Kong Arts Photography: from its Beginning to the Japanese Invasion of December 1941"(1996); Yeung Yuk Ling, Cecilia, "Xu Beihong(1895~1953) & Western Influence: A Study of His Large-scale History Paintings"(1996); Loayza-Lauffs, Mariana, "The Art of Guillermo Kuitca"(1999). 이러한 현상은 현재에도 여전히 나타나고 있다. 관련된 자료는 다음의 홈페이지에서 확인할 수 있다. http://www.fa.hku.hk/Postgrad.html.

중국미술사의 교육과 연구를 더욱 강화하였다. 예를 들어 1981년과 1990년에는 중국미술사의 석사 및 박사과정을 개설했고, 학부과정에 홍콩예술과정을 설치했으며, 현대예술 및 중국서예사 등을 보강하였다. 상대적으로 홍콩대학의 발전에 비해 홍콩중문대학의 예술사 박사 및 석사논문은 계속해서 중국의 전통예술을 주제로 하는 경향이 강하다. 그 중에서도 서화의 연구가 가장 보편적이다. 연구의 범위로 보자면 세 가지 특징을 유념해볼 필요가 있다. 첫째로, 논문 가운데 사란생(謝蘭生) 및 거소(居巢) 등 광동서화가를 위주로 한 연구가 적지 않은데, 광동서화가 여전히 연구의 중요한 한 테마임을 볼 수 있다.[24] 두 번째로, 현대예술을 위주로 한 논문이 있다. 예를 들어 석로 (石魯) 및 김성(金城)의 연구, 모택동(毛澤東) 도상의 현상, 홍콩의 수묵화 발전 등에 대해서 토론한 것인데, 한 측면으로 중국현대미술의 새로운 국제학술조류를 보이고 동시에 홍콩 미술사연구의 필요를 반영하고 있다.[25] 이 밖에 1990년대부터 시작해 석박사생의 논문 중 서예를 주제로 한 논문이 갑자기 많아지기 시작했다. 예를 들어 서예가 위주의 양유정(楊維楨), 문징명(文徵明), 진헌장(陣獻章) 및 심증식 (沈曾植)의 연구 및 형식으로서 갑골문 서예를 논한 것과 명초 서예 및 명 말기 변형서풍을 논한 것 등이 있다.[26] 이러한 경향은 한 측면으로 예술학과 학과과정 가운데 서예사를 넣은 결과이고, 동시에 이

24) 李桂芳, 「黎簡繪畵藝術硏究」(1994); 莫潤棟, 「謝蘭生書畵」(1999); 郭玉美, 「居巢硏究(1811~1865)」(1996).

25) 劉鳳霞, 「從革命走向藝術–石魯(1919~1982)硏究」(1995); 蕭偉文, 「金城(1878~1926) 硏究(撰寫中)」; 羅欣欣, 「現代中國繪畵中的毛澤東圖像」(1998); 劉健威, 「香港水墨畵運動硏究」(1992).

26) 博士論文으로 黃孕祺, 「殷墟甲骨文書風之硏究」(1995); 李秀華, 「晚明變形書風之硏究」(1998); 唐錦騰, 「元末明初書法藝術硏究」(撰寫中); 鄧民亮, 「王世貞(1526~1590)–文人圈內藝術蔭護活動硏究」(撰寫中), 張惠儀: 『民國時期遺老書法硏究』(撰寫中); 碩士論文으로 盧瑞祺, 「楊維楨的書法藝術」(1994); 鄧民亮, 「明中葉吳中法書鑑藏與文徵明書法之關係」(1995); 張惠儀, 「沈曾植書法硏究」(1997); 譚沛榮, 「陳獻章(1428~1500) 書法硏究」(1999). 역대 석박사 논문에 대해서는 예술학과의 홈페지를 참조하라.
http://www.arts.cuhk.edu.hk/~fadept/research.htm.

것은 국제적인 학술계의 연구방향과 일치하는 것이다. 1980년대에 국내에 나타난 서예 신드롬은 1990년대에는 해외에서 서예사에 관심을 갖게 하였는데, 모두 이러한 연구 분위기를 나타낸 것이다.[27]

이상 두 대학의 미술사 교육과 연구 현상은 일정한 학술경향을 나타내는 것인데, 그 가운데 광동서화예술, 중국현대예술, 서예사 및 홍콩예술의 연구는 가장 대표적인 것이다. 사실상 이러한 추세는 기타 예술 및 학술활동에서 더욱 분명하게 나타난다. 광동의 서화와 관련해서 문물관에서 주최한 전시를 보면, 이미 그 중요시하는 정도를 알 수 있다. '명청광동서법(明淸廣東書法, 1981)', '명청광동회화(明淸廣東繪畵, 1982~1983)', '관장이십세기조기광동회화(館藏二十世紀早期廣東繪畵, 1984)', '광동출토지당문물(廣東出土至唐文物, 1985~1986)', '영남화가작품선(嶺南畵家作品選, 1986)', '고검부서화(高劍父書畵, 1988)', '거소거렴회화선췌(居巢居廉繪畵選萃, 1989~1990)', '소육붕소인산서화(蘇六朋蘇仁山書畵, 1990)' 및 '서화연-반원장고검부서화(書畵緣-斑園藏高劍父書畵, 1997).' 문물관은 광동서화를 풍부하게 소장하고 있다. 물론 이것은 이런 전시의 중요한 부분이다. 그리고 예술학과의 석·박사생들이 진행하는 광동화가의 연구 역시 문물관의 소장을 기초로 하고 있다. 이러한 전시의 도록에 수록된 전문 논문은 광동 서화사연구의 성과라고 할 수 있다. 그러나 고미경이 1993년 시작한 고검부 예술의 연구는 1970년대 장신의 연구 이후 또 하나의 광동서화에 대한 체계적인 연구 계획이었다.[28] 이 밖에 홍콩예술관의 광동소장 그림은 이 예술관

27) 20세기 서예사 연구의 발전에 대해서는 莫家良, 「近百年中國書學研究的發展」, 『書法研究』, 1999年 第6期(總第 92期), 頁70~86.

28) 이 연구 프로젝트의 이름은 'Paintings by Gao Jianfu(1878~1951) in the Art Museum Collection: Documentation & Analysis'이다.

의 관장에게 연구를 하게 하였다. 그리고 거소(居巢) 거렴(居廉) 및 영남화가는 예술관이 중점적으로 전시하는 전시의 주제가 되었다.[29]

중국현대미술의 연구에 대해서는 1980년대부터 1990년대까지 홍콩에서 주최한 국제적인 토론회가 그 발전을 가장 잘 설명한다. 그 중 가장 대표적인 것이 1984년의 '이십 세기 중국회화국제토론회' 및 1995년의 '허백제국제토론회-20세기 중국회화에 대한 각각의 견해'[30]이다. 이러한 국제토론회는 흔히 학술의 방향을 알려주는 지표가 된다. 각 지역 학자들이 발표한 최신 연구성과의 장소일 뿐 아니라 학술교류를 하는 기회를 제공하기도 한다. 이 두 차례의 토론회에는 국제적인 학자 및 본국의 유명한 학자들이 초청되었으며, 회의 기간에 제출한 논문은 중국현대미술 연구를 촉진시키는 데 일정한 작용을 하였다. 제출한 논문 중 홍콩의 학자들로는 장신(莊申), 고미경(高美慶), 왕무사(王無邪), 담지성(譚志成) 및 만청력(萬青力) 등이 있었다.[31] 1984년의 토론회는 당시 홍콩예술절(香港藝術節)의 프로젝트와 협력한 전시로 홍콩예술관의 '이십세기중국회화전(二十世紀中國繪畫展)', 홍콩예술중심의 '예술의 경험-수송산석반장현대중국회화(藝術的經驗-水松山石舫藏現代中國繪畫)', 문물관의 '이십세기조기광동회화(二十世紀早期廣東繪畫)' 풍평산박물관의 '예전팔사(藝展八四)' 그리

29) 이 예술관 관장 朱錦鸞은 黎簡을 제목으로 하여 1985年 미국 애리조나대학의 토론회에 참석하였다. 그의 논문은 Christina Chu, "An Overview of Li Jian's Painting", in Ju-hsi Chou and Claudia Brown ed., *Chinese Painting under the Qianlong Emperor*(Phoebus 6, Number 2; Arizona: Arizona State University, 1991), 295~315쪽. 嶺南繪畫의 전시는 1970년대 말부터 시작하여 그 후 계속하여 개최하였다. 예를 들어 '高劍父的藝術'(1978), '趙少昂的藝術'(1979), '陳樹人的藝術'(1980), '高奇峰的藝術'(1981~1982), '嶺南派早期名家作品'(1983), '嶺南風範-楊善深回顧展'(1995) 등.
30) '二十世紀中國繪畫國際研討會'은 香港藝術節協會가 주최하였고, '虛白齋國際研討會――二十世紀中國繪畫面面觀'은 香港市政과 香港藝術館이 주최하였다.
31) 1984년의 토론회는 뒤에 출판되었다. Ayching Kao ed., *Twentieth-century Chinese Painting*(Hong Kong: Oxford University Press, 1988).

고 1995년의 토론회와 협력한 '이십세기중국회화-전통과 창신(二十世紀中國繪畵-傳統與創新)' '징회고도(澄懷古道)-황빈홍(1865~1955)' 및 '반역의 사승(叛逆的師承)-오관중(1919~)' 등이 있다. 이 세 개 전시의 큰 규모와 국제적인 주목의 정도는 1980년대에서 1990년대 중국현대회화가 바야흐로 힘차게 발전하고 있는 과제라는 것을 충분히 설명해준다.

서예사 연구부분에서 1984년 서보출판사에서 출판한『중국서법대사전(中國書法大辭典)』은 개척적인 중요한 참고서이다. 그러나 아쉽게도『서보』잡지는 1989년에 간행을 중지하였다. 엄밀히 말해 1990년대는 홍콩 서예사 연구의 중요한 시기이다. 홍콩중문대학의 학부과정에 정식으로 서예사 과정을 개설하여 석박사생들이 서예사를 연구하는 분위기를 불러일으켰고, 뿐만 아니라 홍콩의 서예사 연구도 이 시기에 국제적인 학술의 조류에 들어갔다. 1997년 4월 홍콩중문대학 예술학과와 문물관이 공동으로 주최한 '중국서법국제학술회의(中國書法國際學術會議)'는 홍콩에서 처음으로 서예를 전문적인 주제로 삼아 열린 토론회로, 비록 시간적으로 보자면 중국대륙, 대만 그리고 미국에 비해서 10여 년 뒤지지만, '97'행사 이전에 이 회의를 개최하여 실질적으로 미래의 미술사연구의 방향을 가리키는 이정표적 의의가 있었다.[32] 이 회의에 제출한 홍콩 학자의 서예사 논문으로는 요종이(饒宗頤), 마국권(馬國權), 이윤환(李潤桓), 임업강(林業强), 막가량(莫家良) 및 당금등(唐錦騰) 등이 있다. 그리고 이 회의 후 홍콩 학자들은 다른 곳의 서예 토론회에 출석하게 되는 기회가 점점 더 많아졌다.[33]

32) 이 토론회의 논문은 편집되어 출판되었다. 莫家良 編,『書海觀瀾-中國書法國際學術會議』, 香港中文大學藝術系及文物館, 1999.

홍콩 예술의 연구에 있어서 1990년대는 빠르게 성장하는 새로운 과제였다. '1997'년 중국에 귀속되는 충격은 많은 부분으로 말할 수 있다. 그 가운데 비교적 적극적인 영향은 학계에 본토 문화에 대한 문제를 일으켰다는 것이다. 미술사 영역에서는 홍콩 예술이 역시 하나의 독립된 연구 대상이 되었다. 이전부터 홍콩 예술의 역사자료는 결코 체계적인 보존과 정리가 되지 않았는데, 이러한 이유로 홍콩 예술사의 연구는 기초부터 시작해야 했다. 주목할 만한 연구는 다른 연구기관으로부터 살펴볼 수 있다. 첫째, 홍콩예술관은 1980년대부터 1990년대에 한 전시 및 강좌는 의식적으로 홍콩예술 부분을 강조하였다. 예를 들어 '홍콩예술가 시리즈' 전시 및 '홍콩 서예전각 전승 및 전망' 강좌 시리즈는 가장 대표적인 것이다.[34] 동시에 이 예술관은 소장된 홍콩 예술품을 이용하여 홍콩 예술에 대한 연구를 진행하였고, 도록의 방식으로 홍콩의 예술발전사를 정리했고, 부분적인 성과 역시 이미 편집되어 출판했다.[35] 둘째, 홍콩중문대학 예술학과는 1995년 전면적으로 홍콩예술사를 연구하고자 하는 계획의 경비를 지원받게 되었다.[36] 몇 년간 점진적으로 홍콩 예술자료실을 설립했고, 아울러 홍콩의 서예, 회화, 전각, 수묵화, 서양매개 및 미술교육을 심도 있게 연구했다. 1999년 이 학과는 『홍콩서화단체연구(香港書畵團體研究)』를 출판했는데, 박사생 장혜의(張惠儀)가 쓴 것으로 홍콩예술

33) 예를 들어 台北의 '書法學術硏討會'(1997年 12月及 1998年 12月), 蘇州의 '蘭亭序國際學術會議'(1999年 6月) 및 미국 프린스턴대학의 'Character and Context in Chinese Calligraphy'(1999年 3月)에 홍콩 학자들이 초청되었으며 논문을 제출하였다.

34) '香港書法篆刻傳承及展望' 講座시리즈는 香港藝術館, 香港大學美術博物館及香港大學專業進修學院이 협력하여 주최한 것이다.

35) 香港藝術館은 계획적으로 『香港藝術家–香港藝術館藏品選粹』圖錄 시리즈를 편찬하였다. 현재 이미 제1집을 출판하였다. 『香港藝術家 第一輯』, 香港藝術館, 1995.

36) 이 프로젝트의 이름은 '1911年以來의香港藝術'이다.

사 연구의 시작을 알렸다.[37] 셋째, 홍콩중문대학문물관의 여러 전시 가운데, 역시 홍콩예술과 관련된 것이 있다. 주의할 만한 것으로 1997년의 '홍콩선현묵적(香港先賢墨蹟)' 전시와 위에서 서술한 적이 있는 '중국서법국제학술회의'와 호응을 맞추어 전면적으로 홍콩 조기의 서적을 전시했다. 그리고 회의 가운데 이윤환(李潤桓) 및 마국권(馬國權)이 제출한 논문은 홍콩 서예사를 주제로 한 논문이었다.[38]

이 밖에 1998년 전시한 '삼불역당장정연용서화(三不亦堂藏丁衍庸書畵)'는 홍콩 서화가 정연용(丁衍庸)을 회고한 것이다. 같은 해 고미경은 정연용 예술의 연구계획을 더욱 발전시켰다.[39] 정연용은 홍콩의 서화계에 중요한 위치를 갖고 있는 인물로, 초기 신아서원예술학과(新亞書院藝術學科) 서화교습에 중요한 공헌을 하였다. 홍콩중문대학이 그에 대한 연구를 하는 것은 가장 적합하였다. 넷째, 홍콩대학예술학과의 개별교수 역시 홍콩예술사 연구의 공백현상에 대해 주의하였다. 따라서 한편으로는 논문을 써서 전문적으로 홍콩예술사를 연구했고, 동시에 석・박사 학생들에게 학술적인 탐구를 하기를 권장했다. 이 역시 최근 홍콩대학의 석・박사생들이 홍콩 예술을 비교적 많이 전공하는 이유이다.[40] 사실상, 예술학과의 연구생 및 졸업생으로 구성된 홍콩예술사연구회 역시 계속해서 홍콩예술에 대한 연구를 계속하고 있다.

37) 주 1과 같다.

38) 李潤桓 『從香江先賢墨蹟看香港書法藝術的繼承與發展』; 馬國權 『香港近百年書壇概述』; 莫家良 編 『書海觀瀾–中國書法國際學會議』, 香港中文大學藝術系及文物館, 1999, 175~187쪽 및 189~271쪽.

39) 이 계획은 '丁衍庸研究'이다. 1998년부터 시작하였다.

40) 예를 들어 祁大衛(David Clarke)은 홍콩예술에 관한 적지 않은 논문을 발표하였다. 參見 David Clarke, Art & Place: Essays on Art from a Hong Kong Perspective, Hong Kong: Hong Kong University Press, 1996.

4. 새로운 세기에 대한 전망

홍콩은 상업을 중심으로 하는 도시이고, 더욱이 오랫동안 식민통치의 아래에 놓여 있었기 때문에, 중국의 전통문화예술은 점차적으로 냉대를 받아왔다. 그러나 사회의 부유와 교육의 진보로 인해, 지난 몇십 년 동안의 중국미술사연구는 여전히 천천히 발전하고 있고, 또 자신의 특색을 형성하고 있다. 미래를 전망해보자면 새로운 시기와 환경이 홍콩의 중국미술사연구를 새로운 경지로 이끌 것이다.

소위 새로운 시기와 환경은 '1997년도' 홍콩이 대륙으로 귀속된 것과 21세기 전 세계가 하나로 되어가는 추세를 말한다. 국제적인 도시로서 홍콩과 기타 지역의 연결 및 교류는 계속해서 학술 발전의 중요한 조건이다. 1970년대 국내 개혁개방 이후, 홍콩과 국내의 학술은 점점 더 밀접해지는 추세이다. 1997년 홍콩이 중국으로 돌아갔을 때, 이러한 관계는 새로운 단계로 진입하였다. 이와 동시에 홍콩과 해외 연결의 우세는 여전히 갖고 있어, 각기 다른 학술자료, 취향, 방법 및 성과를 접촉하고 이해하는 데 홍콩은 확실히 독보적인 조건을 갖고 있다. 즉, 1999년 하반기를 예를 들어 보자면 홍콩에 와서 며칠 혹은 몇 달 동안 방문한 미술사학자로 중국 내의 설영년(薛永年)과 임도빈(任道斌) 및 대만의 장신(莊申)과 석수겸(石守謙) 등이 있다.[41] 이러한 종류의 학술적인 연결과 교류는 홍콩지역의 중국미술사연구에 자극을 주는 긍정적인 작용을 하고, 이러한 현상은 21세기에도 계

41) 薛永年과 莊申은 홍콩중문대학의 초청으로 와서 예술학과에서 **偉倫訪問敎授** 및 **傑出人 文學者**를 역임하였다. **石守謙** 및 **任道斌**은 港城市大學中國文化中心의 초청으로 홍콩에 와서 전문적인 주제의 강좌를 주최하였다.

속 발전할 것이라고 믿을 수 있다.

다른 한 측면으로 1997년의 회귀는 적지 않은 홍콩 사람들에게 적극적으로 자신의 문화의 근본이 무엇인지 하는 문제를 생각해 보게 하였다. 그리고 정부의 정책 및 사회의 문화적 요구에 따라, 중국전통문화의 교육을 강조하는 것이 급한 임무가 되었다. 홍콩성시대학은 1998년에 중국문화중심을 개설하였는데 이것은 바로 시대적인 요구의 반응이었다. 홍콩예술관은 1997년 '국보－중국역사문물정화전(國寶－中國歷史文物精華展)'을 개최하여 홍콩의 회귀를 축하했으며, 또 1999년에는 '전국웅풍－하북성중산국왕묘문물전(戰國雄風－河北省中山國王墓文物展)'을 개최하여 건국 50주년을 축하했는데 모두 홍콩에서는 이전에 없던 대형 중국문물 전시였다. 전시 기간 동안 일어난 문화의 위력은 대단하여, 이전에 없던 것이었다. 중국전통문화가 홍콩 교육에서의 지위가 높아짐에 따라 청년들은 중국예술의 이러한 강렬한 민족특색의 문화유형에 대해 더욱 깊이 체험할 수 있게 되었다. 길게 보자면, 이러한 문화의 인식과 믿음은 이후 중국미술사의 인재 발굴이나 교육에 적극적인 촉진작용을 할 것이다.

莫家良, 「香港的中國藝術史硏究」, 『香港視覺藝術年鑒 1999』, 香港中文大學藝術系, 2000.

1990년대 대륙의 미술사연구

설영년(薛永年)
중국 중앙미술학원 교수

1. 연구의 연원과 발전대세

중국은 미술사연구에 대한 원류가 깊고도 오래되었다. 당대 장언
원 이래 고대 전통이 형성되었고 20세기 1920년대 등고(藤固)로부터
시작해 서양의 근대 전통을 흡수하는 현상이 다시 나타났다. 1930년
대와 1940년대 왕균초(王鈞初) 호만(胡蛮) 이후 역사유물주의의 현대
적 전통을 더욱 사용하게 되었다. 그렇지만 오래 전부터, 중국미술사
의 저작은 주로 미술가가 썼는데, 1957년이 되어서야 중앙미술학원
에 전문적으로 미술사를 연구하는 최초의 미술사학과가 생겼다.

전문적으로 미술사를 연구하는 기구인 미술사연구소도 1950년대
건립되어 중앙미술학원에 부설되었다. 이로부터 20세기 후반부 중국
에서 가장 이른 미술사연구중심과 인재배양 기지가 형성되어, 거시
적인 의의의 기초 작업이 시작되었고, 미술학교의 이론교육과 연구
실 혹은 예술박물관 등에 일하는 인력들을 선도해 나아가고 촉진시

키는 역할을 하였으며, 성과를 내고 아울러 인재를 배출하는 과정에서 미술사 사업을 발전시켰다.

　역사적인 조건의 제한으로 인해 1950~1960년대의 미술사연구는 소련을 모델로 연구가 통일되었고, 또 이론비평의 활약은 미술사연구와 차이가 많았다. 이후 '문화대혁명'의 뒤틀림을 겪고, 1970년대 상반기에 이르러 미술사학 역시 불행하게도 "논리로 역사를 대신한다(以論代史)" 및 "사학을 빗대어 말하다(影射史學)" 등과 같은 시대 사조의 수렁에 빠져 '문화대혁명'의 정치적 예속에 함몰되었다. '문화대혁명'이 끝나고 개혁개방의 새로운 시기가 오면서 미술사연구의 건강한 발전도 기대되었다. 1970년대 후반과 1980년대 초 학술에 있어 '근본적인 개혁(正本淸源)'을 겪으면서 중국 곳곳에서 진리에 대한 표준을 토론하였는데, 미술사학자들은 사상의 속박에서 벗어나, 실사구시와 사론(史論)통일의 전통을 회복시켰다. 휘황찬란한 고대미술문물이 대량 출토되고 개인 소장가들이 세상에 소장품을 공개하였으며, 서양 예술과 문화가 물밀듯이 들어왔고, 국내에서는 새로운 미술사조가 전통에 대해 도전을 하였으며, 또 그로 인해 치열한 논쟁이 발생하였다. 그리고 무엇보다 새로운 세대의 전문 인재들도 성장했는데, 이러한 모든 것이 미술사학계에 연구 분위기를 더욱 가열되게 하였다.

　1970~1980년대의 미술사학 집단은 여전히 주로 1950~1960년대 이미 이 전공영역에 들어온 원로 전문가들이었다. 그러나 '문화대혁명' 이후 처음으로 나타난 중년의 학자들도 이제 성장하여 날카로운 실력들을 나타내기 시작했다. 1970년대 말 제4기 문대회의(文代會議)에서 발기하여 성립한 미술사학회는 문화대혁명 이전에 이름 난 원

로미술사학자로 조직되었는데─비록 아직 정식으로 활동하지는 않았지만─회장 왕조문(王朝聞), 부회장 주단(朱丹), 뇌소기(賴少其), 서기장 김유낙(金維諾), 부서기장 장화하(長華夏), 이사 상임협(常任俠), 장안치(張安治), 왕백민(王伯敏), 담수동(譚水桐) 등으로 모두 유명한 학자이거나 지도자적인 입장에서 일하게 되었다. 이들은 석·박사생들을 가르치면서 대형 학술저작을 편찬했고, 국내외의 학술교류를 하면서 중년 및 청년 학자들을 데리고 함께 활동했을 뿐 아니라, 역사를 연구하는 좋은 전통을 회복했으며, 새로운 방면을 개척하는 일에서 상당히 큰 영향을 발휘했다. 뿐만 아니라 '문화대혁명' 10년 가운데 중단된 연구 프로젝트를 새로운 형식으로 확대해서 완성하게 하였고, 새로운 연구도 이미 시작하였다.

김유낙(金維諾)이 1980년대 초에 세상에 내놓은 『중국미술사론집(中國美術史論集)』은 원로 전문가 중 이 시기 출판한 첫 문집이다. 이 문집에 실린 논문은 새로 출토된 문물을 잘 이용했는데, 전기 중국미술사상의 중요한 문제들을 연구하고, 적지 않은 새로운 견해들을 제시하여 큰 영향을 주었다. 비슷한 시기에 출판한 장안치(張安治)의 『중국화와 화론(中國畵與畵論)』 역시 하나의 문집으로, 전자와 다른 점은 법(法)과 이(理)를 함께 중시하여 이론과 실천을 결합했다는 것이다. 그는 문인화, 양주팔괴, 해파의 연구에서 많은 부분을 개척하여 중년 학자들에게 큰 영향을 주었다. 미술 통사(通史)와 미술 단대사(斷代史)와 미술 전사(全史)의 저술에 있어서, 학교 교재의 필요에 적응하고 미술창작에 도움을 주기 위해서 적지 않은 저작들이 세상에 나오게 되었다. 영향이 비교적 큰 것으로 왕백민이 주필한 『중국미술통사』(8권)가 1980년대에 계속 나왔다. 이 책은 사(史)와 론(論)을

결합한 전통을 회복했으며 편집자들이 오랫동안 학생을 가르치고, 연구하는 동안의 경험들을 서술했고, 문장의 체계가 상세하면서 밝고, 내용이 풍부하고 미술의 종류들을 거의 다 섭렵했으며, 규모 역시 전에 없이 컸다. 왕조문(王朝聞)이 주필한 규모가 더 큰『중국미술사』(12권)는 중년과 청년 학자들을 조직해 1980년대 중반부터 쓰기 시작한 것이며, 아울러 원시편(原始編)도 출판하였다. 이 책은 전통을 회복하는 데 신경을 썼을 뿐 아니라 심미와 관련된 축선을 위주로 새로운 시각과 새로운 개척을 보였다. 미술단대사 가운데는『중국현대회화사』,『중국현대판화사』등이 출판되었는데, 근현대 미술사연구의 시작을 알렸다. 전자는 개척과 연속 두 종류 유형을 위주로 백년의 회화 전개를 통괄하여 탐색했는데 개척은 높였으나 연속을 낮추었다. 관점이 분명하고 간략하여 비교적 큰 논쟁을 불러일으켰다.

각종 미술에 대한 전문적인 역사의 저술은 1980년대에 이미 나타나 비교적 다양한 패턴을 채용했는데, 서예사, 회화사뿐 아니라 새로 편집하여 붙인 다른 종류의 미술사, 예를 들어, 조각, 도자, 건축, 연화, 판화, 만화, 공예미술, 염직, 조칠, 화론, 회화평론, 회화재료 등에 대한 전문사가 출판되었다. 그 가운데『중국조소예술사』는 원로전문가 왕자운(王子云)이 저술한 것으로 가능한 풍부한 자료를 수집했을 뿐만 아니라, 중국 조각의 민족적 특징을 분석하는 동시에 사회문화 배경을 서술하고 그 발전 배경을 설명하였는데, 견해가 독특해서 학계의 호평을 받았다. 개개의 안건이나 유파와 전문 주제의 연구에 있어서 1980년대는 비교적 고대 화가 및 화파에 대해 집중적으로 연구했는데, 주로 두 가지 방식으로 표현하였다. 하나는 호진미술출판사(滬津美術出版社)가 출판한『중국화가총서(中國畵家叢書)』와『중국서

화가연구총서(中國書畵家硏究叢書)』이다. 전자는 '문화대혁명' 이전의 출판계획을 계속하면서 그 범위를 넓혔으며 글 위주이다. 후자는 학술성, 자료성 위주로 글과 그림을 함께하는 것을 중시하였다. 그 가운데『중국화암연구(中國華嵒硏究)』(설영년)는 개별적인 것과 일반적인 것, 양식적인 것과 그림의 뜻을 결합하는 데 힘을 기울여, 국내외 다른 미술사연구자들의 호평을 받았다. 상해서화출판사(上海書畵出版社)가 출판한『임백년년보논문진존작품(任伯年年譜論文珍存作品)』(정희원, 丁羲元) 역시 비교적 높은 학술가치가 있다. 두 번째는 화가, 화파의 학술세미나가 계속해서 열렸다는 것이다. '홍인과 황산화파 국제세미나'를 개최한 이래로, 운수평, 황공망, 정판교, 팔대산인, 동기창, 부산, 황신, 오도자, 공현과 금릉팔가에 대해 이미 모두 학술대회를 열어 연구의 공백을 보충했으며, 미술연구소가 성립되는 데 많은 영향을 주었다. 먼저 양주화파연구회가 설립되었으며 그것을 이어 고판화연구소, 팔대산인연구학회, 석도예술학회, 황빈홍연구학회, 오창석연구학회 등이 성립되었다. 이러한 학회는 연구의 심화와 전개를 비교적 효과 있게 진전시키게 하였다.

이전에 자료 정리를 소홀히 한 교훈을 본받아 1980년대 학자들은 수집, 검토, 정리, 편집을 체계적으로 하여 중국미술사 문헌자료와 작품도록을 정리하는 데도 괄목할 만한 성과를 이루었다. 문헌집을 위주로 한 것으로『원대화가사료』(진원화, 陣元華) 등 각 시대 화가 사료『양주팔괴자료총서』,『화품총서』등이 나왔다. 그 가운데 어떤 편집자는 자료의 주석을 밝혔으며, 판본의 선택과 교정에도 신경을 썼다. 도판을 위주로 편집한 것 가운데 주요한 것으로 60권의『중국미술전집』, 여러 권의『중국석굴』, 20권으로 된『중국고대서화도목』

등이 있다. 대부분이 소장처, 크기, 재료, 시대 심지어는 진위에 대해서도 자세히 밝히고 있어 미술사연구를 위해 이전에 없었던 체계적이고 상세한 자료를 제공하였다. 서방달(徐邦達)의 『고서화위화고변(古書畵僞訛考辨)』은 고대서화 명적에 대해 세밀하게 고증하여 기본 연구 작업의 중요한 성과를 얻었다.

개혁개방의 사회적인 변화 아래, 외국과 넓은 시각을 참고하기 위한 요구에 의해 외국미술의 번역소개와 전체적인 연구가 적극적으로 추진되었다. 각국 명화가 명화파의 번역서와 논문들이 『세계미술』과 『미술역총』 등의 잡지에 발표된 것을 제외하고도 이미 상당한 역서와 중국학자의 입장에서 외국미술사를 연구한 저작들이 출판되었다. 비교적 대표적인 번역으로 앙납원(昻納原)의 『세계미술사』, 이덕원(里德原)이 쓴 『현대회화약사』, 아납삼 (阿納森) 원저의 『서양미술사』와 아키야마 데루카즈(秋山光和)가 쓴 『일본미술사』 등이 있다. 비교적 영향력이 있는 저작으로 왕기(王琦) 주필의 『유럽미술사』, 주백웅(朱伯雄) 주필의 『세계미술사』, 지가(遲軻)의 『서방미술사화』, 소대잠(邵大箴)의 『서양현대미술사조』와 오갑풍(吳甲丰)의 『인상파재론』 등이 있다. 이러한 번역과 저작은 각기 특징이 있으며 그와 동시에 두 가지의 방향을 보여주고 있다. 하나는 '문화대혁명' 이전에 번역 소개되어 오던 서양 현대미술의 시작에 중점을 두고 있고, 다른 하나는 유럽 중심론의 구속을 스스로 파괴하고 세계의 미술 가운데 중국미술과 동방미술이 반드시 지켜야 하는 자리를 찾는 방향이었다. 『중국과 서양미술사 연대표(中外美術大事對照年表)』 유전속편(類傳續編)은 중국과 서양 비교미술사의 기초 작업이 되었다.

1980년대 미술사연구의 다른 한 가지 중요한 측면으로 미술사학

방법론과 미술사관의 탐색을 중시하게 되었다는 것이다. 가장 빨리 나타난 것은 고대 명가 가운데 관점과 방법의 체계적인 평가와 개별적인 연구이다. 김유낙(金維諾)이 『미술연구』에 시리즈로 발표한 논문과 산서(山西)에서 개최한 '장언원 및 『역대명화기』 학술세미나'가 대표적이다. 이어서 나타난 것은 1950년대 이래 미술사 방법의 토론으로, 이 부분에 있어 몇몇 두각을 나타낸 중년 학자들이 선봉에 서게 되었다. 먼저 피도견(皮道堅)의 「당연히 중시되어야 할 미술사 방법론 문제」는 이욕(李浴)의 『중국미술사강(中國美術史剛)』의 역사 연구방법에 대한 비평으로, 간단한 방법적 구속을 타파하는 것과 예술 규범에 입각하는 것을 강조하였는데, 반대 비평을 야기시켜 영향을 주었다. 그 후 등복성(鄧福星)의 「미술사론 연구방법에 대한 의견」은, 왕조원(王朝聞)이 주장한 "심미관계를 마음의 축으로 해야 한다"라는 새로운 방법에 대해 서술하였다. 이때 서양현대 철학방법과 미학방법이 대량으로 소개되고, 자연과학방법 역시 인문학자들이 이용하게 됨에 따라 학술계에 '방법론신드롬'이 형성되었다. 미술사학계에서도 다른 학과의 방법론을 기계적으로 받아들여 사용하는 현상을 피하지 못하였다. 이에 대해 몇몇 서양미술사를 연구하는 학자들은 의식적으로 서양미술사의 방법을 번역하여 소개하였다. 광동에 있는 연륜 있는 학자 지가(遲軻)가 벤투리의 원작 『서양예술비평사』를 번역하였고, 항주에 있는 범경중(范景中)을 중심으로 한 중년학자들은 체계적으로 번역 소개하는 작업을 하였다. 그들은 바르부르크(Aby Warburg)와 곰브리치에서부터 시작하여 위 아래로 서양의 주요한 미술사가의 저작과 방법론을 소개하였다. 『미술역총』에 번역 소개하는 것 외에도, 『예술의 고사(藝術的故事)』, 『예술과 착각』 등의 여러 가지

저작이 출판되었다. 기타 서양에서 중요한 미술사학자, 예를 들어 뵐플린, 파노프스키의 주장 역시 번역되어 소개되었다.

이상에서 언급한 작업은 양식학에서부터 도상학의 체계적인 서양 미술사 방법이 빠른 시간 내 중국의 미술사학에 종사하는 연구자들에게 전파되게 하였다. 따라서 서양에서 백 년 정도 이루어진 미술사 연구의 방법과 진전 그리고 변화에 대해 중국학자들이 이해를 하게 되었으며 풍부한 연구방법을 참조하게 되었다. 거의 동시에 상해의 중년 학자 노보성(盧輔조)은 이전 학자의 생물모식, 직선식, 파도식, 나선형식 등 몇몇 미술변화를 설명하는 모식 이외에 중국미술의 변화 모식인-구형(球體說)-모델을 이야기해 자못 많은 사람의 주의를 끌었다.

갈수록 왕성해지는 1980년대 미술사연구는 학자층의 발전이나, 연구방법의 탐색과 학술의 경험상, 1990년대 미술사연구를 위해 좋은 기초를 닦아 놓았다. 그러나 날이 갈수록 더욱 두각을 드러내는 청년 미술사학자들은 전공에 있어 아직 완전히 성숙하지 못하였고, 과거와 미래를 잇는 문화변동의 역사 속에서 전공의 경계가 때로 모호하였으며, 힘차게 발전하고 있는 국제교류에서도 아직은 자신을 알지 못하고 남도 알지 못하는 초기단계에 놓여 있었다. 그리고 미술사적 지식을 갈구하면서 동시에 미술사 연구를 추진했던 미술 창작계의 성향 역시 신중하지 못하였다. 따라서 1980년대 미술사연구는 두 가지 측면이 부족하였다. 하나는 부분적으로 전통 연구방법을 계승하는 자들은 여전히 개척하는 것이 부족했고, 특히 사실을 기초해서 깊이 있게 이론을 설명하는 것이 결핍되었다. 그러나 몇몇 새로운 길을 개척하고자 하는 사람들은 급하게 공을 세우려 사실을 주의 깊게 대

하지 않고, 대략적으로 연구하거나 논거가 소홀하고 빈약하여, 부피만 크고 적절하지 않았다. 두 번째는 학과의 대상이 어떤 때는 섞여 있어 분명하지 못했다. 일부 학자들은 철학과 미학과 미술사학의 연결만을 중시하여, 서로 간의 차이를 소홀히 하였다. 연구방법에서도 일반적인 방법론을 중시하고 미술사방법의 특수성에 대해서는 소홀히 하는 부분이 많았다. 따라서 이론적 성격이 강한 미술사연구는 철학이나 미학에서 이루어놓은 간단한 틀을 이용해 결론을 이끄는 현상을 자주 볼 수 있다. 위에서 기술한 부족한 면은 1990년대 들어와서는 많은 개선이 이루어졌다.

1990년대 미술사연구는 전체적으로 보자면 1980년대의 지속과 발전이라 할 수 있다. 그러나 연구환경이 다소 변화했으므로, 몇몇 새로운 특징과 새로운 방향을 낳았다. 연구층이 젊어지고, 국제교류가 더욱 광범위하고 깊어진 조건을 제외하더라도, 미술사연구에 직접적으로 영향을 미친 것은 세 가지가 있었다. 하나는 시장경제가 활성화된 것으로, 이것은 고대와 근현대 미술에 대한 투자열을 불러일으켰으며, 또 지식 있는 사람들이 예술창조와 연구에 있어 인문정신의 어필을 불러일으켰다. 두 번째로 인문학들이 검소한 학풍을 제창하여 1980년대 중국과 서양, 고대와 현대 문화의 논쟁 가운데 나타난 경박하고 맹목적인 겉치레를 개선하여 전문적인 영역에서 비교적 전면적이고 깊이 있게 역사를 연구하여 좋은 전통을 널리 알렸으며, 비교적 체계적이고 철저하게 외국의 좋은 규율을 온전히 건립하고 자각했으며 그것을 견실하게 만들었다. 세 번째, 또 다른 한 세기가 가까워짐에 따라, 근 백 년 미술사에 대한 전체적인 회고를 시작하였으며 미술사의 연구영역 역시 역사의 추진을 얻어 변화를 얻었다.

위에서 설명한 배경을 바탕으로 미술사연구가 1980년대와 다른 특색으로 발전하게 되었다. 학자층으로 보면, 지식구조가 원로학자와 다른 청년학자들의 재능이 갈수록 두드러져 연구의 주요 층으로 자리 잡았다. 학자가 상대적으로 밀집하고 또 연구조건을 비교적 완전하게 갖춘 도시는 이미 미술사학의 중요한 요충지를 형성하고 있었다. 연구방법상에서 전통에서 연원한 것과 서양에서 새로 들여온 것, 양자를 서로 결합한 몇몇 방법이 모두 사용되거나 시도되었다. 국내외의 교류와 홍콩 대만지역과의 교류에 있어서도 국제협력 가운데 학술을 심화하는 단서를 열었다. 표면상의 성과는 체계적이고, 큰 분량의 저작, 시리즈 책, 세트 책이 증가하기 시작했고, 문헌 도록의 선택과 편집 그리고 인쇄가 더욱 정밀하고 아름다워졌으며 규모도 더욱 커졌다. 일부 중년학자와 원로미술사가의 문집이 세상에 나왔다. 그러나 미술사의 연구방향에 있어서 1990년대 세 가지 특징이 두드러지게 나타난다. 첫 번째는 역사상 비주류 미술의 연구가 진일보하여 심화하였다. 두 번째로는 고대미술의 감정·감상의 연구가 이전에 없던 발전을 이루게 되었다. 세 번째는 근현대 미술, 즉 20세기 미술의 연구와 토론이 새로운 열기를 형성하였다. 전체적으로 보자면 1990년대의 미술사연구는 그 학술성과 개척성으로 말하자면 이미 대체로 중국미술사 범위 내에서 국제 미술사학계와 동등해졌으며 아울러 자기의 특색을 나타냈다. 따라서 이에 상응하는 영향을 주었다.

2. 연구층의 확대와 중요한 연구도시의 형성

'문화대혁명' 이후 배출된 석·박사생들, 진수생과 본과 학생들이 계속적으로 미술 분야 발전에 애쓴 노력에 힘입어, 그 영역에 관련된 전문적인 직업인이 되었다. 1990년대 이후 들어서 이미 원로전문가들의 육성 아래 중년학자를 구심점으로 하여 젊은 학자들이 연구자의 대열에 끊임없이 참가해 전국의 주요 도시로 나가게 되었다. 원로 미술사학자들은 여전히 자신들의 작업을 하며, 연구 프로젝트를 지휘하고 석박사생들을 지도하며 교류하게 하였다. 저명한 미술사가 왕조문(王朝聞)은 계속해서 여러 권의『중국미술사』편저를 완성한 후에 또 팔대산인 연구와『중국서화논평주총서』를 펴내는 작업을 하였으며, 저명한 사학자 이학근(李學勤) 역시 미술사 인재를 배양하는 작업을 하기 시작했다. 그러나 적지 않은 원로전문가들이 나이가 들어감에 따라 체력이 약해져 이미 큰 작용을 하지 못하게 되었다. 그리고 연세가 일흔에서 아흔이 되는 원로학자, 예를 들어 장안치(張安治), 허행지(許幸之), 왕자운(王子云), 사암(史岩), 상서홍(常書鴻), 오이보(伍蠡甫), 상임협(常任俠), 사치류(謝稚柳), 풍선명(馮先銘), 염려천(閻麗川), 온정관(溫庭寬), 오갑풍(吳甲丰), 전소풍(陣少丰), 담수동(譚樹桐) 등이 앞뒤로 세상을 떠났다.

원로학자들이 세상을 떠남에 따라, 중년학자가 이 영역에서 중요하게 활동하는 사람들이 되었다. 그들은 대부분 '문화대혁명' 전에 이미 대학을 졸업한 사람들로 '문화대혁명' 이후 1980년대에 이미 석·박사 학위를 취득했거나 실질적으로 일을 하면서 재목으로 성장하였는데,

대부분 비교적 체계적이고 튼튼한 소양과 실력을 갖고 있어 독립적인 연구가 가능한 사람들이었다. 새로운 시기로 들어선 후 그들은 중년이 되어 새롭게 공부하는 것을 매우 중요하게 여기며, 강한 책임감과 사명감을 가지고 있었다. 따라서 비교적 빠르게 새로운 지식구조와 자기의 연구성과를 형성하게 되었다. 이전의 원로학자들과 비교해 보자면 그들은 더욱 쉽게 새로운 사물들을 받아들일 수 있었고, 용감하게 새로운 미지의 영역을 탐색할 수 있었으며, 어린 학자들과 비교해보면 그들은 미술사와 미술비평 가운데 미술사론과 고금을 통일할 수 있었다.

1980년대 후기에 성립된 중국미술가협회 이론위원회는 상대적으로 비교적 젊은 원로들과 이미 두각을 드러낸 중년학자들 위주로 형성되었다. 부주임 가운데 수천중(水天中), 설영년(薛永年), 위원 가운데 등복성(鄧福圣), 피도견(皮道監), 범경중(范景中), 마홍증(馬鴻增), 유희림(劉曦林), 유효순(劉驍純) 등이 이미 영향력 있던 중년학자들이다. 1990년대에 들어선 후 더욱 많은 중년학자들이 학술의 전면에 나타나, 원로전문가를 도와주었을 뿐 아니라 전문적인 중요 사업단체의 장으로 감에 따라 제법 영향력이 있는 학술의 대표적인 인물이 되어 전국의 학교나 기관을 지도하고, 젊은 학자들을 이끌며 전문영역의 연구를 심화하였으며, 학술교류 측면도 더욱 강화하여 헤아릴 수 없는 큰 업적을 쌓았다. 1980년대 말에서 1990년대 초 학위를 획득한 몇몇 더욱 어린 연구자들도 1990년대 들어서 굴지의 학자들로 성장하였다. 그 중 1991년 오작인미술사론전공학생논문상(吳作人美術史論專業學生論文獎)을 획득한 나세평(羅世平), 이연주(李硏祖), 조의강(曹意强), 황전(黃專)과 조력(趙力)은 특출한 대표들이다.

중년학자들을 주축으로 원로와 청년 학자들로 결성된 미술사연구대오가 팽창함에 따라 어떤 도시는 미술사연구 중심 도시 혹은 중요한 도시가 되었다. 1980년대에 미술사를 중점적으로 교육한 전문적인 곳으로는 중앙미술학원의 미술사학과와 중국예술연구원의 미술연구소, 중앙공예미술학원의 공예미술사학과가 있었고 이전 절강미술학원은 비록 1980년대 말 이미 학과를 세웠으나, 공통적인 수업이나 종합적인 성격에서 철저하게 독립한 것은 1992년이었다. 이어 호북미술학원(1994), 광주미술학원(1995), 서남사범대학(1996)과 북경대학(1997) 등에 계속해서 현재 미술학 혹은 예술학이라 불리는 전공들이 생겼다. 기타 아직 전공을 만들지 않고 단지 실습실만 있는 학교도 있는데 예를 들어 사천미술학원, 남경예술학원 역시 적극적으로 학술활동을 하여 학과를 만들려고 하고 있다. 이러한 도시 가운데 미술소장(收藏), 출판을 담당하던 기관은 1980년대 미술사연구 교류와 출판에 힘을 쏟고 있다. 따라서 전국에 걸쳐 이미 약간의 연구실력 및 상당한 영향을 행사하는 도시들이 생겼으며, 각 도시 간의 경쟁과 서로 간의 영향과 협력으로 1990년대 미술사 사업을 발전시키고 있다.

북경은 가장 중요한 연구도시로서 연구역량이 가장 방대한데, 주로 중앙미술학원과 고궁박물원 예술연구원에 집중되어 있다. 중앙미술학원은 미술사학과가 가장 먼저 설립된 곳으로 1950~1960년대 이래 전국의 미술사연구의 중심으로 인재배양의 기지역할을 하였다. 1990년대 전기 교육체계의 변화로 미술사학과가 하나에서 둘로 나뉘어졌는데, 주로 중국서화사를 다루는 중년학자 설영년이 학과장이 되었고, 학보편집부와 연구부는 서양미술사학과의 연령이 상대적으로 젊은 원로학자 소대잠(邵大箴)이 주임이 되었다. 중국과 외국미술

사의 원로 1세대 전문가 김유낙(金維諾), 이수성(李樹聲), 이춘(李春), 탕지잉(湯池仍) 등이 적극적으로 참여하여 학생들을 가르치고 연구를 하였다. 중년학자로 왕롱(王瓏)(중국미술사), 서경평(徐慶平)(서양미술사), 왕홍건(王宏建), 원보림(袁寶林)(미술이론과 서양미술사 혹은 중국과 서양미술 교류사를 겸해서 가르침), 젊은 학자 이유곤(李維昆), 나세평(羅世平), 윤길남(尹吉男), 조력(趙力), 하서림(賀西林), 두견(杜娟), 소언(邵彦)(모두 중국미술사를 가르침), 이영(易英), 이건군(李建群), 장감(張敢)(서양미술사) 등이 학생들을 가르치고 연구하는 데 활력소가 되었다.

나세평은 1997년에 학과의 업무를 대체해서 수행했다. 이 학과는 전공과 전통을 중시하며, 1994년 이전 학과장이던 '김유낙 교수 70세 교사생활 50년 활동'을 개최하여 오랜 세월 교육의 경험을 공유하였다. 교육전통으로 말하자면 학과에서 김유낙과 이미 세상을 떠난 왕손과 장안치의 영향이 큰데, 이들은 사론의 통일, 이론과 실제의 결합, 넓게 배우는 가운데 전문적인 것을 찾고 고고학적 발견을 미술사 연구에 사용하는 것을 비교적 중시하며, 개별적인 연구나 한 시대의 전문적인 연구를 매우 중요시하고 있다. 중국과 외국미술사와 미술이론연구 가운데, 1990년대는 중국미술사의 영향이 비교적 크다. 중국미술사 연구에서 우월성은 세 가지이다. 하나는 위·진·당 미술사와 석굴 예술사, 두 번째는 원명청미술사, 문인서화사와 서화감정, 세 번째는 1848년부터 1949년 중국 근대미술사, 1990년대 새로 열린 연구의 방향으로 종교미술사, 서장(티베트) 불교미술사, 중국 벽화사, 명청지역화단사, 중국현당대미술사(중화인민공화국미술사를 포함해서) 근대 중국 서양미술사 교류, 미술사 방법과 서화감정 등이 있는데,

국가 문물국의 위탁으로 서화감정학과를 설치하였으며, 이미 두 번의 석사학위 졸업생을 배출하여 큰 영향을 주었다.

고궁박물원은 항상 중국고미술품을 가장 많이 소장한 곳이기도 하고 또 가장 열심히 연구하는 곳 중의 하나이다. 1990년대 이후 부원장으로 있는 양신(楊新)은 중국서화사를 연구하는 중년학자이다. 원로 일대 학자 가운데 서화를 전문적으로 한 서방달(徐邦達)과 유구암(劉九庵), 도자를 전문적으로 공부한 풍선명(馮先銘), 궁정회화와 옥을 연구한 양백달(楊伯達)은 큰 작용을 하였다. 중년학자 가운데 단국강(單國强), 섭숭정(聶崇正), 왕연기(王連起)(이상 서화), 이휘병(李輝炳), 엽패란(叶佩蘭)(이상 도자), 두내송(杜乃松)(청동기), 청년학자 여휘(余輝), 시안창(施安昌), 조지성(趙志誠)(모두 서화 혹은 비첩) 등이 이미 연구 인력의 주력군이 되었다. 고궁박물원은 교육 및 소장품 연구를 위주로 하고 있으며, 개별적인 전시회 및 유파와 전문적 주제 연구도 하고 있다. 교육전통은 세 가지 방면에 근원한다. 하나는 문물계(文物界) 선배 전문가들로, 예를 들어 장연(張珩), 진만리(陣萬里), 당란(唐蘭)의 전통이고 둘째는 중앙미술학원 미술사학과의 전통이며, 세 번째로는 북경대학 고고학과의 전통이다. 전공의 우월성은 각 고대 문물의 감정 및 연구에 있다. 특히 서화연구가 가장 발달되어 있다. 1990년대 이후 부분적인 원로 중년 전문가가 문물국(文物局)이 조직한 전국적인 감정활동과 각 학교의 감정 석박사생을 교육하는 작업을 하여 서화, 도자 그리고 옥기 방면에 연구를 심화하였고 성과를 내었다. 그 가운데 '고대서화위조품전'은 영향력이 컸다. 중·청년 학자들은 60권의 『고궁박물원장진품문물전집』의 방대한 활동에 참여하고 있고 각종 미술문물의 정리와 연구 및 편집을 하고 있다. 연

구의 개척에 있어서도 미술사의 시각으로 말하자면, 궁정(宮廷)회화와 궁정중기 초기 유화 연구를 포함하여, 명, 청 초상화 연구와 명, 청 화파 연구가 가장 큰 성과이다.

예술연구원 미술연구소는 '문화대혁명' 이후에 일어난 미술사와 미술이론연구의 또 다른 중심으로 '문화대혁명' 이후 등장한 빼어난 인재들이 있다. 그 가운데 수천중(水天中), 등복성(鄧福星)은 1990년대에 이어가며 소장직을 맡았다. 원로 가운데 왕조원(王朝聞)도 여전히 중요한 예술연구 프로젝트를 맡고 있고 아울러 대형 출판사업에서 연구소 안팎의 여러 청년 학자들을 연결하여 책을 쓰기도 하였다. 왕수촌(王樹村), 오갑풍(吳甲丰), 이옥란(李玉蘭)도 민간미술과 서양미술사의 연구를 계속하고 있고 중년학자 중 일부가 건축연구실 혹은 비교문화센터로 조정되었지만, 여전히 자신의 분야를 맡아 협력하는 조직의 일원으로 단결하고 있다. 전문적으로 이론이나 비평을 하는 학자 이외에 중년학자로서 양소군(郎紹君)(근현대중국미술사), 진수상(陣綬祥)(위진수당미술사), 고삼(顧森)(한대미술사), 이기현(李紀賢)(도자미술사), 황원림(黃遠林)(중국만화사), 도영백(陶咏白)(중국유화사), 초묵(肖墨)(중국건축사), 채성의(蔡星儀)(명청미술사, 이후 미국으로 건너가 거주하고 있음), 왕용(王鏞)(인도미술사) 등이 있다. 젊은 연구자로는 유소로(劉曉路)(일본미술사), 여품전(呂品田)(중국민간미술사)과 우극성(牛克誠)(중국고대미술사) 등이 두각을 나타내고 있고 날이 갈수록 더욱 큰 작용을 하고 있다. 예술연구소의 교육은 원로전문가 왕조문(王朝聞), 채약홍(蔡若虹), 주단(朱丹), 등 근현대미술과 이론비평의 전통에 근원을 두고 있는데, 학풍이 활발하고 민감하며, 현실을 밀접하게 관찰하고 역사를 다룸에 이론을 중시한다. 그 연구의

우수성은 특히 근현대미술사와 당대미술사에서 나타나고 있다. 그러나 원로학자들 가운데서도 특히 뛰어난 특정 부분이 있고 연구원들의 흥미와 책임 분담이 각기 달라 중국원시예술사, 민간미술사, 서예사, 건축사와 동방미술사상에서도 일정 부분 우위를 보이고 있다. 1990년대 이래 이 연구소는 미술사연구에 있어서 20세기 미술사를 개척하고 이 부분에 힘을 쏟았다.

북경에서는 1990년대 활발히 활동한 원로와 중년 미술사학자들이 있었는데, 저명한 계공(啓功)(서화사와 서화감정), 왕세청(汪世淸)(명청회화사), 왕세양(王世襄), 전자병(田自秉)(모두 공예미술사), 진조복(陣兆复)(소수민족미술사와 암화), 이송(李松)(상주(商周)미술사와 근현대미술사), 계정지(系靜之)(소련미술사), 유희림(劉曦林)(20세기 미술사), 이복순(李福順)(중국미술사), 유용정(劉龍庭)(원명청회화사), 매묵생(梅墨生)(중국서예사) 등 역시 일정한 영향이 있다. 그들은 위에서 언급한 각 학교에서 학생들을 가르치거나 독립연구소에서 풍부한 성과를 내었다.

중국미술학원(원명은 절강미술학원) 미술사학과가 있는 항주는, 국내 미술사연구의 또 다른 중요한 도시이다. 1990년대에 몇 번 미술사학과의 학과장을 연임한 중년학자는 서양미술사와 근현대중국미술사를 전공한 주백웅(朱伯雄)이고, 미술이론과 중국과 외국미술사의 반요창(潘耀昌), 근래 예술심리학과 예술철학의 정녕(丁宁)이 있다. 이 학과의 원로 일세대 중국미술사가 왕백민(王伯敏)은 박사들을 지도하고, 중요한 프로젝트를 맡는 것 외에 교육연구 역량이 이미 충분히 젊은 피를 수혈했다. 중년 연구자로 중국고대 혹은 근현대미술사를 연구하는 학자로서 임도빈(任道斌), 유수인(俞守仁), 홍재신(洪再新)과

원장인 반공개(潘公凱)가 있고, 서양미술사를 연구하는 학자 가운데 반경중(范景中), 구양영(歐陽英), 번소명(樊小明), 조의강(曹意强) 등이 있다. 여기의 교육은 본 학원의 원로 일세대 전문가인 왕백민(王伯敏), 사암(史岩), 전경장(錢景長)과 노홍기(盧鴻基) 등의 전통 외에 또 서양미술사의 전통을 받아들여 역사연구에 있어서 넓게 통하는 것과 증명으로 사학을 하는 것을 중시하고 시각이 넓으며 교육이 엄격하다. 1990년대 들어 더욱더 미술사학을 인문학과의 방향으로 발전시킬 것을 스스로 요구하고 있다. 연구방법론을 중시하고 서문(序言) 문제를 중시하며, 그림을 막무가내로 설명하는 방식이나, 편년기록과 저속한 사회학적인 틀로 미술을 연구하는 데서 빠져나오는 것에 힘을 기울여 미술사를 많은 인문학과 관련된 광범위한 문화배경 속에 놓아 종합적으로 연구하려고 하였다. 학술적으로 강한 부분은 세 가지 영역이다. 첫째 중국미술통사, 둘째 서양미술사학사와 방법론, 셋째 20세기 미술사이다. 그리고 중년 서예학자가 비교적 집중되어 있어 비록 미술사학에 적을 두고 있지는 않지만 중국 서예사와 일본 서예사 상에 일정한 우위를 점하고 있다. 진진렴(陣振濂)이 그 대표적인 인물이다. 1990년대 이후로 이 학원은 학술세미나를 개최했는데, 중국미술사 측면으로 소수민족사와 20세기 중국화사 등에 관심을 두었고, 서양미술사 방면으로는 더욱 발전된 서양미술사학의 방법론과 교육을 연구하였으며, 예술철학사 연구에도 관심을 두었다.

상해와 남경 역시 미술사연구 중심 도시이다. 그 연구역량은 비록 북경과 항주의 집중에 비하면 못하지만, 위에서 서술한 두 도시의 학술과 연결하거나 적극적인 교류와 세미나 및 출판활동을 하여 그 영향이 크고 또 열심히 교육활동을 하여 성과가 뛰어났다. 상해미술사연

구의 중심은 상해박물관이다. 이 박물관은 남부 중국의 청대와 근대 대부분의 민간 소장을 수집한 대형 예술박물관으로 1990년대 이래 비록 일정한 원로전문가들이 퇴직하고, 일부 젊은 학자들이 외국으로 나갔지만, 원로 서화전문가 사치유(謝稚柳)가 여전히 고문을 맡고 있고, 청동예술 연구에 빼어났던 마승원(馬承源)이 관장으로 임명되었다. 또 도자기와 법첩 연구에 소질이 있던 왕경정(汪慶正)이 부관장이 되었다. 1960년대 중앙미술학원 미술사학과를 졸업한 중년학자 단국림(單國霖)은 서화부 주임이 되었고 젊은 학자 가운데 정위(鄭威) 등이 주요 연구원이 되었다. 연구부분에서 이 박물관은 고궁박물관에 비해 소장품의 미술사적 의의를 더욱 중시하는 경향이 있다. 역사적 전통과 연구원이 연구를 잘 할 수 있는 조건 때문에 서화, 도자, 법첩의 연구에서 모두 일정한 우위를 보이고 있다. 작품이 자주 나가고 들어오는 전시회와 세미나는 상해박물관의 개방적인 학술연구를 효과 있게 촉진시켰으며, 근래에는 세계적인 수준의 새로운 박물관이 완공되어 전면적으로 연구 성과를 한 단계 더 높게 상승시키려 노력하고 있다.

상해서화출판사는 다른 하나의 학술 중심으로, 절강미술학원을 졸업한 중년학자 노보성(盧輔圣)이 전문적인 작업을 여전히 주도적으로 맡아서 하고 있다. 나이가 같은 학자 차붕심(車鵬心), 강굉외(江宏外) 외에도 원래 중앙미술학원 미술사학과에서 중국회화사를 연구한 이유곤(李維昆) 박사를 끌어들여 부편집장 겸 국제부 주임으로 일하게 하고 있으며, 젊은 학자 소기(邵琦) 역시 두각을 나타내고 있다. 이 출판사의 연구는 범위가 넓고, 본체를 중시하며, 서화사의 철학적 사고를 중시하고 역시 화가 화파를 결합하여 구체적인 연구를 하는 것을 중시한다. 1990년대 이후 이 출판사는 1980년대 후반기와 같이

여전히 국제학술회의와 미술사저작을 출판하여 학술활동을 촉진시키고 있다. 이외 상해에서 활동하는 비교적 영향력이 있는 중년전문가가 있다. 예를 들어 상해파 연구에 유명한 전 상해미술관 부관장이었던 정희원(丁羲元)이 있고, 상해대학미술학원 서건융(徐建融)은 중국미술사교육 및 서화사연구에 있어서 많은 성과를 올렸다. 상해미술가협회 황가천(黃可擅)은 근현대미술사를 썼으며『상해미술지』를 수정하는 작업을 하였다.

　남경에 미술사전문가가 비교적 많이 모여 있는 곳은 바로 남경예술학원이다. 이곳은 일찍이 원로미술사가 유검화(兪劍華), 온조동(溫肇桐), 나숙자(羅叔子), 유여예(劉汝醴)가 일했던 곳으로, 목록학을 중시하고 연구자료를 편찬하는 전통이 있는 곳이다. 1980년대에는 또 많은 젊은 연구자들이 나왔다. 1990년대에 실질적으로 미술사연구 작업을 지도했던 사람은 중년의 학보 주편이었던 미술사학자 주적인(周積寅), 원로학자 임수중(林樹中), 상대적으로 젊은 원로학자 계전적(奚傳績)(중국과 외국미술사), 장도일(張道一)(공예미술사, 민간미술사, 현재는 동남대학의 교수로 일하고 있다) 정도(丁濤) 등이며, 이들은 교육과 연구의 핵심 대오가 되었다. 젊은 학자 가운데 완영춘(阮榮春)과 장홍성(張弘星) 모두 국제교류에서 빠른 진보를 보여주고 있으며, 유도광(劉道廣) 역시 자못 활발한 활동을 보이고 이소산(李小山)은 여전히 일반 사람과 다른 연구를 하고 있다. 연구의 우위에서 남경예술학원은 육조능묘조각, 불교조각, 명청강소지역화파, 중국화론, 공예미술사 등에서 우세를 보이고 있다. 근래 개척한 연구로는 해외 중국화소장, 민간미술사와 명청명화가 연구 등이 있다. 남경의 기타 미술사학자는 많은 분야에 펴져 있다. 비교적 활발히 활동하는 중년

학자는 1960년대 중앙미술학원 미술사학과를 졸업한 강소성미술관 부관장 마홍증(馬鴻增)(중국근현대미술사), 강소성화원초평(肖平)(명 청회화사와 서화감정), 황홍의(黃鴻儀)(근현대화가연구)와 남경사범 대학 진전석(陣傳席)(고대와 근현대미술사), 1994년 마홍증(馬鴻增)이 주임을 맡은 강소성미술가협회 이론위원회가 성립되어 전 강소성미 술사학자의 연결과 협력을 더욱 강화하고 있다.

무한(武漢)과 광주(廣州)는 1990년대 미술사연구 도시가 넓어지는 데 특수한 의의가 있는 곳이다. 무한대학 철학과의 저명한 미학자 유강기 (劉綱紀)와 중국미술사연구에 뛰어났던 호북미술학원의 원로학자 완 박(阮璞)은 문헌을 잘 이용해 중국회화사연구에 새로운 견해를 제시하 여 상당한 영향을 주었다. 원로학자 탕린(湯鱗)과 중앙미술학원 미술 사학과를 졸업한 중년학자 왕도명(王道明) 역시 호북미술학원에서 일 하고 있다. 인재의 배양을 통해 호북미술학원의 전공실력이 점차 높아 져 1995년 미술사학과가 생겼다. 미술이론과 미술사연구를 잘하던 중 년 연구자 진지유(陣池瑜)가 미술사학과의 학과장을 맡았다. 이 학과는 현재 비교적 완전한 미술사학과 건설을 위해 노력하고 있다.

광주미술학원을 중심으로 한 광주(廣州), 심천(深圳)은 올해 이미 새로운 미술사학의 도시가 되었다. 광주미술학원의 미술사학자들은 연령별로 보면 비교적 젊은 원로학자 가운데 서양미술사연구에 특 기를 보였던 지가(遲軻), 중국미술사 가운데 조각사 연구를 하던 진 소풍(陣少丰), 1980~1990년대 이후 소홍(邵宏), 양소언(楊小彦)(미술사 학과 방법론), 이공명(李公明)(중국미술사)과 이위명(李偉銘)(영남학파 를 연구하는) 등 젊은 학자들을 길러냈다. 이러한 젊은 학자들은 부 분적으로 이 학과의 교육과 연구능력을 충족시켜주었다. 그리고 부

분적으로는 미술 출판부분의 업무를 지도하였다.

1990년대 중반에 광주미술학원에 미술학과가 생기면서 지가(遲軻)가 주임이 되었고, 광동이 개방되는 중에 호북, 절강의 일군의 청년학자들이 남쪽으로 내려와 광주미술학원뿐 아니라 광주 심천의 기타 지역에서 일하게 되었다. 그 가운데 중년학자 피도견(皮道堅), 젊은 학자로 중국미술사를 전공하는 황전(黃專), 왕황생(王璜生) 및 조각사학자 손진화(係振華) 등이 이미 본토의 젊은 학자들과 함께 광주 심천 학계에 영향력이 있는 학자가 되었다. 광주미술학원으로 대표되는 미술사연구는 방법론을 중시하고 서양미술사학, 중국조각사와 영남학파 연구에 우세를 보이고 있으며 끊이지 않고 새로운 성과를 보여주고 있다. 광주에는 원래 광주미술관 부관장으로 명청회화사와 영남학파를 연구한 노학자 사문용(謝文勇)이 있다.

1990년대 각지에서 활발하게 활동하던 미술사가 가운데 영향력이 비교적 큰 원로학자로 중국서화사와 서화감정을 하던 사람으로 요녕성박물관 명예관장인 양인개(楊仁凱), 돈황예술을 연구하던 돈황예술연구원의 단문걸(段文杰), 중청년 학자로 산서대학의 이덕인(李德仁), 천진미술학원의 하연(何延), 사천미술학원의 임목(林木), 길림동북사범대학 미술학원의 제봉각(齊鳳閣) 등이 있다.

3. 연구의 확장과 토론의 심화

1990년대 미술사연구 층의 팽창과 연구 기지의 증가는 연구 시야

를 넓히고 해석의 심도를 높이기 위한 필요한 조건과 더 큰 잠재력을 준비해주었다. 그리고 중국 특유의 현대화 건설과 시장경제가 시각문화 및 기타 전통의 수요로 인해, 미술사연구의 잠재력이 현실로 바뀌었으며 아울러 연구의 방향을 인도하였다. 90년대에 '완전히 서양화' 하자는 분위기가 사라지고 '민족전통을 높이자'라는 의식이 높아졌는데, 먼저 전통과 밀접한 미술사연구가 그 개막을 열었다. 그 후 날이 갈수록 20세기의 속도에 접근하고 또 전통계승과 앞길의 개척을 위해 20세기 미술발전에 대한 반성과 정리를 하였다. 시장경제 체제하에서 '문화무대에 경제가 연극하는 식(文化搭台經濟唱戲)'의 조치는 비난을 받든 말든, 자연적으로 전국 각지의 지방지 수정과정에서 예술문화의 명인을 효과 있게 부각시키고, 예술명품으로의 투자 전이가 예술품 경매신드롬의 발흥과 감상 풍조로 유포되었다.

위에서 언급한 예술자원의 중시는 미술사연구의 번창을 조성하여 더욱 넓고 더욱 깊은 방향으로 나아가게 하였다. 날이 갈수록 많아지는 미술사연구의 대오는 이상에서 설명한 활동의 조직 및 참여활동을 계속했고, 미술사연구 도시는 이상에서 서술한 활동을 하는 장소를 제공해주었다.

미술사를 연구하는 학자로 말하자면 활동에 참여하는 주요한 방식은 대개 아래의 몇 가지 종류를 벗어나지 않는다. 개인적인 저술활동 혹은 단체적인 저술 활동, 작품 전시회 특히 전시회를 개최하는 동시에 학술세미나를 개최하고 문집을 출판하는 활동, 상대적으로 분산된 저술과 집중된 세미나가 상호 작용하여 미술사학을 번영 발전시키고 학술 수준을 높여주었다.

1990년대 초기에서부터 지금까지 미술사 저술의 출판은 날이 갈

수록 성하다. 규모가 거대한 총서 전서 등 도록 문헌류가 1980년대 출판보다 훨씬 많아졌는데, 『중국미술분류전집(中國美術分類全集)』, 『중국서법전집』, 『중국역대미술저작회편』과 『중국역대서화술론저총편』이 가장 대표적인 예이고, 적지 않은 중장년층 미술사학자들의 미술사논문집 문선이 몇 차례에 걸쳐 출판되었다. 전문가 왕백민의 『왕백민미술문선』, 양인개(楊仁愷)의 『목우루문집(沐雨樓文集)』외 중년학자 양신, 설영년, 등복성, 수천중, 마홍증, 진전석, 양소군, 반경중 등이 모두 문집을 출판하였다. 미술사와 관련된 고대 근대미술품 작품전시와 미술의 각 부류와 유파에 대한 세미나도 더욱 많이 개최되었다.

이러한 저술은 전람과 세미나의 내용이 매우 풍부하고 미술사연구 영역의 세세한 부분을 모두 포함하고 있다. 그러나 세 가지 방면에서 1990년대 미술사연구의 방향에 대해서 보여주고 있다. 첫 번째는 근 백 년간 미술의 연구활동에 대한 부분이다. 1980년대 말에 이미 이러한 현상이 나타나기 시작했는데 『미술』 잡지사에서 이에 대한 논의가 끊이지 않았다. 1990년대 초 저술, 전시, 세미나가 전에 없이 활발하게 일어났다. 1990년 중국미협과 출판협회가 중앙미술학원에서 '중국신흥판화 60주년 회고전'을 열었다. 다음 해, 중앙미술학원이 중국미술관에서 '20세기 중국' 전시회와 세미나를 열었고, 미술연구소는 규모가 비교적 큰 여러 권의 『중국미술사』 현대 및 당대 부분에 대한 편찬회를 열었으며, 그 후 근 백 년 미술의 학술활동이 1990년대 미술사연구에서 중요한 방향을 이루었다.

저술방면에서 학자와 출판사의 합작을 이끌어내, 개별성과 자료성을 중시했을 뿐 아니라 전체성과 학술성도 중시하였다. 따라서 단대

미술사와 단대 미술사에 관련된 전문적인 저작에 공헌하였으며, 또 여러 명가의 체계적인 자료와 개별적인 연구성과가 나오게 하였다. 20세기 미술사와 근현대미술사를 전문적으로 연구한 저작 및 개별적인 연구로 중요한 것으로 다음과 같은 것이 있다. 『당대중국미술』(王琦主編, 1996), 『중화민국미술사』(阮永春, 胡彦華, 1994), 『중국당대미술사』(高名潞 등, 1991), 『중국현대예술사』(呂澎, 易林, 1992), 『중국신흥판화발전사』(齊鳳閣, 1994), 『현대판화사』(李允經, 1996), 『중국유화백년도사』, 『중국현대서예사』(陣振濂, 1993), 『중국현대서예사』(朱仁夫, 1992), 『민국서예』(王朝賓, 1997), 『민국전각예술』(孫洵, 1994), 『현대중국화론집』(郎紹君, 1995), 『중국화와 현대중국』(劉曦林, 1997) 등이 앞뒤로 출판되었다. 그리고 근현대미술활동과 미술매체를 반영한 『중국미술사단만록(中國美術社團漫彔)(徐志浩, 1994)이 당시에 출판되었다. 그 중『당대중국미술』은 『당대중국』 총서 가운데 하나인데, 미술계 중 원로와 중장년의 저명한 학자가 편집하여 쓴 것으로 1949년부터 1992년까지 다루고 있다. 미술의 각 분야에 따라 기술했으며, 부록으로 도판이 있고 대사기(大事記)의 표가 있다. 편집자는 사실을 추구하는 태도를 준수하고 있으며 믿을 수 있는 사실 자료, 예를 들어 실제로 중국미술의 발전과 성과를 기록했고 아울러 마르크스주의 모택동 사상을 첨가하여 결론지음으로써 독자가 미술의 종류에 따라 건국 후 미술의 변화와 수확에 대해서 쉽게 읽을 수 있게 하였다.

『중국현대예술사』는 젊은 학자들을 주축으로 협력하여 쓴 것으로 1979년부터 1989년까지를 다루었다. 즉, '문화대혁명' 이후 10년의 미술 특히 미술신조(新潮)의 사실을 기록하고 이론을 묘사했다. 이

책의 저자는 이 책에서 역사주의의 종지를 비판하는 것을 준수한다고 쓰고 있다. 원래 '존재 자체가 합리'의 원칙으로 세 시기의 기록을 평가하면서 정신의 변화와 전통에 대한 비평을 강조하였다. 논거가 독특하고 자료가 상당히 풍부하다. 한 미술가의 개인적인 자료에 대한 체계적인 정리와 연구방면에서 1990년대의 성과는 아주 풍부하다. 개별적인 성과가 나타난 것도 특히 많다. 한편, 중요한 미술가 특히 화가, 예를 들어 제백석(齊白石), 황빈홍(黃賓虹), 서비홍(徐悲鴻), 유해속(劉海粟), 임풍면(林風眠), 부포석(傅抱石), 석로(石魯), 조망운(趙望云), 관산월(關山月), 주기첨(朱屺瞻), 이가염(李可染), 사치유(謝稚柳), 여웅재(黎雄才) 등 거의 모두 전문적인 논문이나 연표가 있는 화집이 나왔다. 그 가운데 많은 인물은 전기, 연보, 문집, 연구전문서적이 나왔다. 몇몇 미술사연구자는 이미 유검화(兪劍華), 정진탁(鄭振鐸), 동서업(童書業), 심총문(沈從文)의 관련된 논문을 수집하여 출판하였다. 도판을 넣은 책 가운데, 양소군 외 여러 명이 8권으로 만든『재백석전집』은 가장 공들이고, 학술적 가치가 높은 저작이다. 시리즈별 총서와 도록과 논저는 편저자가 20세기 미술 각 부분에서 두각을 나타낸 성과와 대표적인 인물에 대해 잘 파악하고 있음을 더욱 분명하게 드러내고 있다.

글 위주의 저작으로는『20세기중국화가연구총서』가 있고 도판 위주의 책으로『중국현대미술시리즈』,『중국근현대명화집』,『20세기서예경전』, 도판과 글자가 서로 어우러진 서적으로 대륙과 대만이 합작하여 만든『중국미술거장』현대 부분, 그 중 등복성(鄧福星)이 주편한『중국현대미술시리즈』는 1980년대 미술을 새로운 사실, 고전풍, 신문인화, 이성회화(理性繪畵), 추상예술 등으로 나누고 있는데, 창작실제와

이론개괄 재료 역시 비교적 풍부하다. 주의할 것으로 서양미술사연구의 소개에 있어서도 역시 20세기를 주목하였는데『20세기 세계미술대계』,『서양 현대파 건축예술』의 출판이 바로 좋은 예이다.

전시회를 개최함으로써 연구를 촉진시키고 세미나를 개최하여 전시회를 보충하는 측면에 있어서도, 이미 근 백 년의 전 과정과 주요한 명가를 아우르고 있다. 전람회, 회고전 그리고 세미나를 동시에 개최한 작가로는 부포석(傅抱石)(1990, 남경), 이가염(李可染)(1992, 북경), 이고선(李苦禪)(1993, 북경), 장조화(蔣兆和)(1994, 북경), 서비홍(徐悲鴻)(1995, 북경, 상해), 전송암(錢松喦)(1995, 남경), 임풍면(林風眠) (1995, 북경), 황빈홍(黃賓虹)(1996, 상해), 전지불(陣之佛)(1996, 남경), 반천수(潘天壽)(1997, 북경), 장대천(張大千)(1997, 중경), 오대익(吳大羽)(1997, 북경), 전후로 전시회와 세미나를 연 사람으로 조망운(趙望云)(세미나 1992, 북경, 전시회, 1996, 북경), 재백석(齊白石)(전시회, 1993, 북경, 세미나 1997, 북경), 여봉자(呂鳳子), 홍일(弘一) 그리고 풍자개(丰子愷)도 전시회를 열었다. 강유위(康有爲)는 몇 차례 세미나를 열었다. 그 사이 종합적인 성격의 전시회도 열었고, 적지 않게 동시에 세미나도 열었다. 중요한 것으로는 1992년 북경의 전통파 사대가 오창석, 재백석, 황빈홍, 반천수 전람과 세미나가 있었고, 1993년 북경의 근 백 년 중국화 전시와 세미나가 있었으며, 1994년 광주의 영남화파 창시의 영웅과 춘수삼우(春睡三友) 전시회 및 세미나가 있었다. 1995년 남경의 근현대중국화 회고의 세미나 및 전시가 있었고, 1996년에는 상해에서 '신중국 현실주의 유화 경전 작품전 및 세미나'가 있었다. 1997년 북경에서 '97 중국초상화백년전'이 있었고, 같은 해 북경의 조어대국호텔에서 '전통과 연속의 강연―20세기 중국화세미나'가 열린

동시에 중국미술관과 서비홍미술관에서 출품한 '중국화백년정품전', '20세기 열다섯 중국서화 명가 기념관 소장품전', '반천수백년기념전' 등이 있었다.

이러한 활동의 학술성은 비록 어떤 것을 강하고 어떤 것은 약하지만, 체계적이고 풍부한 미술사자료와 근현대 발전의 노선을 정리하였으며 20세기 미술의 성과를 회고하고 심지어 유익한 역사 경험을 도출하였다. 그 가운데 규모가 가장 큰 것으로 '전통의 연속과 변화−20세기중국화세미나' 및 동시에 개최한 전시회는 가장 대표적인 예이다.

이 성대한 활동과 1990년대 초기의 전통파 4대가 전람회 및 세미나 활동은 서로 맥락을 같이하는 것이다. 두 차례에 걸친 활동의 주요 기획자는 모두 현재 중국미술학원원장인 중년 미술사학자 반공개(潘公凱)였다. 근대 서방문화가 강하게 영향을 주는 시대적 배경 아래 중국화 독립을 계속적으로 주장한 반공개는 반천수의 아들로 그는 분명하게 근 백 년 중국화 발전의 두 가지 노선을 보았다. 하나는 서양의 것을 들여와 중국의 것과 융합하는 융합파이고, 다른 하나는 전통을 공부해 현재를 여는 전통파이다. 그리고 '문화대혁명' 이전의 몇십 년간 전통파가 계속 수세에 몰리는 입장을 분명하게 보았다. 비록 탁월한 몇 명의 성과가 있어 어떤 긍정적인 것을 얻을 수 있었으나 '문화대혁명' 가운데 철저하게 부정되었다. 사실을 있는 그대로 받아들이기 위해 백 년간 미술의 변화를 다시 보기 위해 그와 지지자들은 1990년대 초 열심히 전통 4대가의 학술활동을 개최하였다. 4대가를 돌파구로 삼아 처음으로 전통파에 대해 융합파가 바꿀 수 없는 역사적 자리를 제시하였다. 그 후 전통파 여러 화가들의 연구가 전개되고 반공개가 더욱 광범위하게 국제적인 학술 교류에 참

가하고 서양현대미술, 포스트모더니즘의 실질적인 관찰 등으로 조건
이 형성됨에 따라 1997년 학술활동에서 전통파를 '억압 중 확장과
제한 속 발전'의 역사적 환경과 국제문화 충돌의 큰 배경 아래에서
사고하여, 전통파의 민족전통을 세계 다중문화가 서로 존중하고 서
로 보충하는 평행 발전의 필연으로 인식하고 있다. 이러한 기초 위에
서 그는 주도면밀한 기획과 준비로 국내외 전문가 혹은 중국 20세기
미술연구의 영향력이 있는 학자를 참가시키는 세미나를 열었다. 회
의 이전의 연구와 회의상의 토론을 통해서 학자들은 전체적으로 사
료를 정리하고, 맥락을 분명하게 알게 되었으며 20세기 중국화의 생
존환경에 대해서 인식하게 되었으며, 중국화 각파의 주장과 실천 가
운데 득실을 인식하게 되었다. 비록 관점에 있어 완전한 일치를 이루
지는 못하였으나, 중요한 논술의 융합 특히 그 가운데 현실주의 계통
의 논문이 발표되었다. 그러나 전체적으로 보아 연구를 더욱 깊이 있
게 하는 기초 위에서 전통파 문화 가치를 고도로 중시하는 근 백 년
중국회화사를 새로 써야 하며 21세기 중국화 발전을 위해 중요한 한
측면의 시사점을 제공하였다.

　두 번째 방면으로 고대미술 및 각 분야의 새로운 시각으로 완성한
저술로서 개최된 세미나와 전람회이다. 이러한 활동은 상당히 풍부하
고 다양하다. 그러나 주요한 형세는 두 가지이다. 첫 번째는 20세기
이래 전면적으로 부정되었던 원, 명, 청 문인 서화에 대한 새로운 평
가로, 기존의 것을 그대로 평가하여 원래의 면목을 회복하고, 아울러
반드시 필요한 교훈을 도출하는 것이었다. 두 번째로는 각 시대 주류
에 들지 않는 미술가들에 대한 미술사적인 연구로, 원, 명, 청 문인서
화의 전문적인 저술로써 새롭게 인식하는 것이었다. 전문적인 저서 『오

파회화연구』와 몇몇 논문 이외에 주요한 것은 전문적인 화집과 전시와 토론회로 사람들의 주목을 상당히 끌었다. 영향이 비교적 큰 것으로 1992년 상해에서 거행된 '4왕 회화 국제세미나' 및 '청초 사왕 회화 정품전', 같은 해 무석에서 개최한 '예찬 생애 예술 및 그 영향 국제학술대회' 및 '예찬과 그 유파 작품전', 1993년 북경에서 거행된 '동기창 예술전', 같은 해 호주(湖州)에서 거행된 '조맹부 국제학술세미나'와 1995년 상해에서 거행된 '조맹부 국제학술세미나' 등이 있다.

이러한 활동과 같이 하여 작품집과 세미나 논문집 및 개별 연구에 대한 책이 나왔는데, 그 가운데 청초 사왕의 학술활동이 가장 대표적인 성격을 갖는다. 그 활동은 미술 창작계에서 관심을 갖고 있는 부분에 대한 직접적인 호응일 뿐 아니라, 역사의 흐름 속에서 미술계가 20세기 문화 변화 속에서 가치가 변질된 사왕예술에 대한 새로운 제시라고 할 수 있다. 그리고 이것은 심지어 국제미술사학계의 가장 선진적인 연구 프로젝트와 맞물려 있었다. 이 행사를 기획한 사람은 1980년대 말 '동기창 국제 학술 세미나'를 개최하였던 중년 미술사학자 겸 화가 노보성(盧輔聖)이다. 그가 동기창을 기획하던 중 이미 동기창의 의발을 이어받은 사왕에 대해 관심을 갖는 것은 자연스러운 일이었다. 동기창과 사왕은 민주를 기치로 한 '오사(五四)' 신문화운동 이후 전통 문인화에 대한, 특히 문인화의 전통파에 대한 비판 때문에 비록 인습과 고전의 모방을 반대하고 물체를 떠나는 데 반대하며 유일하게 사의를 높게 본 것은 옳았지만, 일체를 부정하는 편면성이 존재하고 동기창과 사왕회화의 평가에서도 역시 공평함을 잃고 있었다.

이것을 기초로 해서 노보성은 동기창 학술활동을 개최한 후 곧바

로 청초사왕활동을 기획하기 시작했고, 아울러 미국에서 개최된 '동기창 세기전'에 출석하고 세미나 활동에서 돌아와 기획을 시작하였다. 이것은 고대미술사연구자와 근현대미술사를 연구하는 학자가 함께 출석한 회의로서 세세한 면면에서 사실을 있는 그대로 놓고 이야기하는 학술대회로 사왕의 성과와 득실, 사왕의 역사적 위치에 대해 이후 미술사연구에서 한 가지 측면을 깊이 있게 연구하는 태도를 촉진시켰다. 비록 사왕의 평가 방면에서 학자들은 여전히 잣대가 다른 이견이 있었다. 그러나 사왕은 동기창이 개척한 길 위에서 고대의 것을 배워 새로운 것을 추구하여 집대성하거나 부호화하여 발전의 효과 있는 탐색과 온전한 추구를 하였는데, 이를 통해 사왕의 위치가 이백 년 이래 변동이 많았던 원인에 대해 따져보게 되었으며 세기 초 이래의 이율적인 비판이나 기법에서 긍정적인 단순화 경향, 예술 자체를 이해하는 규율에서 서방 사실주의를 목표로 하던 역사경험과 다르다는 결론을 내렸다.

두 번째는 고대 비주류 미술에 대한 관심이다. 연구영역을 확장하면서 이전 학자들보다 더욱 전면적인 인식을 갖게 되었는데, 고대 비주류미술의 연구에서 대략 세 부분에 집중하였다. 권축 서화 외에 재료 혹은 기능으로 분류하는 기타 미술사, 각 미술품 종류 가운데 민족, 지연, 남녀 구분으로 인해 성립되는 소수민족 미술사, 지역미술사, 여화가사(女畵家史) 및 문인화 중 정통과 비정통 구분의 비정통파 회화사, 권축서화 외에 재료 혹은 기능의 차이에 따라 분화된 기타 종류의 미술사, 벽화사를 포함한 암화사, 도자사, 공예미술사, 원림예술사, 조소예술사, 종교미술사와 석굴예술사 등이 있다. 1990년대에는 새로운 연구성과가 세상에 나왔는데, 적지 않은 전시회 및 세미

나가 개최되었다. 전시회와 세미나로 중요한 것은 '하북불교예술전 (1993)', '형요, 정요, 자주요 자기특전(1993)', '중국 남양 한화상석(磚) 국제학술세미나(1993)', '명청가구전(1994)', '명청공예전(1994)', '중국 불교문화예술전(1995)', '중국전통건축원림예술토론회(1994)', '명청연 해무역도자토론회(1994)', '용문석굴 1500주년국제학술토론회(1993)', '돈황예술전' 및 토론회(1996) 등이 있고, 출판에 있어서 주요한 것으로 『중국벽화사강(中國壁畵史綱)』(祝重壽, 1995), 『중국암화』(盖山林,1996), 『중국조소사』(陣少丰,1933), 『중국도자미술사』(熊廖, 1993), 『중국원림사』 (任常泰, 孟亞平, 1993), 『중국종교미술사』(金維諾, 羅世平, 1995), 『돈황 불교예술』(宁强, 1992), 『중국석굴사연구』(宿白, 1996), 『신강석굴예술』 (常書鴻, 1996), 『중국연환화발전도사』(白純明, 1993), 『중국민간연화 사론집』(王樹春, 1991) 등이 있다.

이러한 학술활동이나 연구 성과는 어떤 것은 중점을 심화하고, 어 떤 것은 체계적으로 연구를 전개시키고 어떤 것은 새로운 것을 흡수 하여 새 형식을 창조하거나, 또 어떤 것은 오랜 교육 경험을 바탕으 로 핵심적인 것을 취하고 넓게 써, 다른 방면으로 미술사연구를 풍부 하게 하였다. 그 가운데 원로와 중년학자가 합작해서 쓴 『중국종교 미술사』는 중국에 처음으로 나온 종교미술사로 학문을 하는 방법에 서도 고고전문가 혹은 미술사가의 저작과는 다르며 역사학의 방법 을 사용했다. 이 책은 역사 진전을 시기별로 나누어 중국 종교미술의 원류와 변화에 대해 기술하고 있는데, 원시 미신의 시대에서부터 시 작해 원, 명, 청 다종교 미술에 이른다. 문헌과 명가(名家)를 중시하고 더욱이 종교미술의 보존과 이름이 없는 장인의 성과에 대해서 중시 하고 있다. 대체적으로 역사의 본 면목으로 하며 불교미술을 기술의

주체로 삼아 도교미술, 이슬람교미술과 기독교미술을 공백에 메워 넣었다. 서술하는 중에는 종교미술의 포교와 기능 원래의 의궤와 민간예술가의 의궤를 탈피해 민중의 감정적 바람 관계를 중요시하였다. 불교미술의 중국화와 세속화 불교와 도교의 합류와 수륙화(水陸畵)의 출현 등 핵심적인 문제를 중시하였다. 자료가 상세하고 이론이 신중하며, 간략하여 난삽하지 않고 뒤에는 중국 종교미술 연표를 부록으로 넣어 학술의 공백을 메우는 저작이라고 할 만하여 중국 종교미술사의 체계적인 연구사에 있어 기념비적인 의의를 세웠다.

민족에 따라 지연과 성별에 뜻을 두어 발전한 소수민족미술사, 지역미술사와 여성미술사 방면에서 1990년대의 성과는 이전에 없던 것이었다. 비록 전문적인 세미나가 많지는 않았지만 전시회로 '청대 몽고족 문화전람(1993, 承德)', '서남 소수민족 문물공예품전시(1992, 重慶)', '고대 여화가 작품전(1996, 北京)' 등이 있었다. 또한 적지 않은 연구저작과 연구자료가 출판되었다. 예를 들면 『중국고대소수민족미술사』(王伯敏 주필, 1995), 『중국 북방민족 미술사료』(蘇自如, 1990), 『티베트 예술』(회화를 포함해 조각, 민간공예 각권, 1991), 『중국신강 고대예술』(穆舜英 주필), 『초예술사』(皮道堅, 1995), 『신안화파사론집』(張國標, 1990), 『동북예술사』(李浴 등, 1992), 『운남예술사』(李昆聲, 1993), 『사천신흥판화발전사』(潘承輝 등, 1992), 『대만현대미술운동』(陣履生, 1993), 『낙도미술사적(洛都美術史迹)』(宮大忠, 1990) 등이 있다.

이러한 저작들 가운데 어떤 것은 사료적인 성격이 강한 것도 있고 어떤 것은 미술사적인 성격이 있는 것도 있다. 또한 어떤 것은 고대편사의 전통을 잇는 것도 있으며, 새로운 시대의 요구에 따라 미술사 편찬체제를 새롭게 개척한 것도 있다. 그 중에서 『중국소수민족미술사』

는 새로운 형식을 연 예로 대표적인 것인데 이 책은 모두 여섯 권이며 왕백민이 주필을 맡고 그 밖의 8명의 중년학자들이 힘을 합쳐서 완성하였다. 위로부터는 신화 전설에서부터 시작해 아래로는 20세기 1990년대까지로 현재 있는 55개 소수민족을 씨줄로 삼고, 하나의 소수민족의 발전 역사를 날줄로 삼아 이미 소실된 고대 소수민족에 대해서는 상황을 분별하여 썼으며 그 중 어떤 것은 부록으로 넣었다. 문헌상에서도 산실된 것과 정묘한 것을 모았으며 유적(遺址)에서도 깊이 있는 조사를 하였다. 전기와 작품에서도 광범위하게 자료를 모았으며 각 민족미술의 특색과 변화 중 서로 간 영향에 대해서 중시하였다. 내용이 풍부하고 논지가 근엄하며 도판이 많고 아울러 연표가 있으며 문헌서목과 색인도 있다. 1980년대의『중국고대소수민족미술사』와 비교해본다면 구성의 체제와 포함하는 시간과 공간에서 많은 점이 다르다. 비록 이미 존재하지 않는 어떤 고대 소수민족 미술의 개발에서 객관적인 조건이 부족해서 좋아지기를 기대하고 전체적인 역사의 맥락에서 보면 특이한 것도 모자란다. 그러나 여전히 좋은 평을 듣고 학술적인 공백을 메운 혁혁한 공이 있다. 이와 동시에 영향적인 측면으로 보면 비정통문인화사와 궁정회화 연구부분에서도 큰 진전이 있었다. 이 방면의 활동을 반영할 수 있는 것으로 '정판교 예술사상 국제세미나'와 진작 전시(興華, 1993)가 있으며 대표적인 저작으로는『명청문인화신조』(林木, 1991),『양주팔괴와 양주상업』(薛永年, 薛丰, 1991)이 있고『경강화파연구(京江畵派研究)』(趙力, 1994),『청대원화(淸代院畵)』(楊伯達, 1993),『궁정예술의 광휘(宮廷藝術的光輝)』(聶崇正, 1996) 등이 있다. 그 가운데『양주팔괴와 양주상업』은 개별적인 주제연구의 기초 위에 시간과 지역에 따라 서화창작과

감상에서 수요와 공급의 관계를 정확하게 파악했으며, 18세기 양주에서 신흥한 상인시민 문화관념과 심미의식의 변화에 대해 심도 있게 다루었다. 또 공급과 수요의 관계에서 비정통 직업 문인화가가 전통을 선택하는 등 예술상의 새로운 변화와 영향에 대해 사회경제문화의 배경과 연결하여 미술발전을 서술했으며, 간단하지 않은 구조에 따라 다른 학과에서 이미 이룬 성과도 진술하였고, 창작의식과 예술정신의 변화 및 양식형태의 변화에 대해서도 아주 긴밀하게 결합해 설명했다.『궁정예술의 광휘』는 궁정회화의 기능과 더불어 궁정회화를 하는 사람들의 서로 다른 신분을 논하고, 궁정회화, 정통파 문인화, 서양화의 구체적인 연결을 시도하고 궁정예술의 연구도 하나의 방향에서 깊이 있게 추진하였다.

세 번째 부분은 고대 근대를 포함한 각 미술종류의 감정연구의 발흥과 감상지식의 큰 보급이다. 1980년대 이전 미술품 진위의 감정과 우열의 평론은 대부분 문물작업의 중요한 부분이고 또 미술사연구의 기초이기도 하였다. 감정은 전문 학문 분야에 속하는 것으로 사회적인 보급과는 거리가 멀었다. 1990년대 이후 각 미술 종류에 대한 진위 우열의 지식과 방법에 대해 사회적으로 광범위한 관심이 일어났다. 따라서 아무것도 없는 것에서 연구자들의 열정을 분발시켜 끊임없이 새로운 성과를 보여주는 동시에, 적지 않은 보급과 관련된 저서가 나왔다. 그 가운데 어떤 것은 시리즈 형식으로 나왔고 어떤 것은 서화 도자 등 각 분야별로 명가의 논문을 편집하여 실었다. 예를 들어 국가문물감정위원회가 편집한『문물감상총서』가 있다. 혹은 이름난 학자들의 논문을 편집한 것도 있다. 예를 들어 연산출판사(燕山出版社)에서 편집한『당대문물감정가논총(当代文物鑒定家論叢)』가운

데 사수청(史樹靑)의 『서화감전(書畵鑒眞)』을 포함해 마보산(馬寶山)의 『서화비첩사도록(書畵碑帖史圖彔)』 등이 있다. 또 하나의 시리즈 책 가운데, 서예, 회화, 조각, 도자, 법첩, 옥기, 청동기, 칠기 등도 있으며, 미술학자들을 조직하여 편찬한 것으로 예를 들어 이학근(李學勤) 주편의 『중국문물감상총서』, 길림과기출판사(吉林科技出版社)의 『고동감상소장총서(古董鑒賞收藏叢書)』, 상해서점출판의 『고완보재총서(古玩寶齋出版社)』 등이 있다.

한편 개인 저작으로 예를 찾자면, 『중국서화감정기초』, 『고서감상지남』, 『고자감상과 수장』, 『비첩감정천설』, 『고완자화주보감상(古玩字畵珠寶鑒賞)』, 『중국고완변증도설』, 『진보문완경연록(珍寶文玩經眼彔)』과 『고완사화여감상(古玩史話與鑒賞)』 등이 있다. 그 가운데 전충원(陣重遠)이 저술한 『고완사화여감상』 및 『고완삼부곡』(『문물화춘추(文物話春秋)』, 『고완담구문(古玩談旧聞)』, 『골동설기진(古董說奇珍)』)은 만청 이래 북경 유리창을 중심으로 한 미술문물시장에 전해 내려오는 이야기를 싣고 있으며, 미술문물 유통사화의 가치가 있고 진위감별 경험의 전파적 성격도 갖고 있다.

과학적인 방법의 미술품 감정 연구 중에서 가장 중요한 영향을 준 두 가지 활동은 두 번의 위조품 전시회와 그 도록을 편집해 출판한 것이다. 하나는 1994년 국가문물국 문물감정위원회가 위탁해 고궁박물원이 주최한 '전국위조품서화전'이 그것이다. 이 전시회는 전국적으로 많은 서화감정에 참가한 원로전문가 유구암(劉久庵)이 주최하였다. 그는 반평생을 바쳐 쌓은 개인의 연구성과를 이용해 진위대비 방법을 채택하였다. 전국 각 성의 16개 박물관에서 156점의 위조품을 택하고 48점의 진적을 택해 서로 비교하는 전시를 열었으며, 동시

에 도판을 만들었다. 이 활동은 서화감정 작업 중 비교연구와 실증적인 방법을 중시한 것으로 많은 관중의 호응을 받았다. 그 후 요녕성 박물관 역시 원로전문가 양인개(楊仁愷)의 주최하에 요녕성 개인 소장과 박물관 소장의 작품을 모아 1996년 같은 전시를 열었다. 이 전시는 고궁박물원의 위조품 서화전시와 다른 점이 있는데, 근대 명 화가들의 진위대비도 포함시켰다는 것이다. 또 동시에 『중국고금서화진위도감』을 출판했다. 이듬해 이 전시는 보완 과정을 거쳐 상해박물관 소장 전적이 상해에서 전시되었다. 원래 있던 『도감』의 기초 위에 『중국고금서화진위도전(中國古今書畵眞僞圖典)』 역시 같이 세상에 나와서 큰 영향을 주었다.

4. 교류의 확대와 방법의 다양화

1990년대 미술사연구 발전 역시 대외 학술교류의 확대와 연구방법의 다양화와 밀접한 관련이 있다. 미술사 영역의 대외교류 활동은 1980년대 박물관계와 미술교육계에서 이미 시작되었다. 중국의 유구한 문화를 국제사회가 쉽게 이해하도록 하기 위해 중국 내에 소장된 고대미술품들을 박물관과 미술대학들이 외국에서 전시하였고, 중국미술사를 공부하려는 외국 유학생, 진수생 혹은 방문학자를 수용하였다. 그리고 중국미술사에 있어 유명한 화가나 화파에 대한 국제학술대회 등을 개최함으로써 능동적으로 외국과의 교류를 전개시켰다. 이로 인해 외국의 중국미술사 연구자들에게 중국의 미술사연구 자원과 미술사 연구자들을 중시하게 하는 결과를 얻었는데, 이를 통해

일부 원로나 중년 학자들이 초청을 받아 외국을 방문하거나 강연을 했으며, 때로는 외국에서 주최하는 국제회의에 참가했다.

먼저 교류를 시작한 것은 유럽과 미국 그리고 일본이다. 원로들 위주로 출국해 교류에 참석했는데, 중국 내 전문가들은 교류를 하면서 외국의 학술정보를 접하게 되었으며, 외국에 소장된 중국문물과 외국 전문가들의 연구 성과를 중시하였다. 1980년대 말에서 1990년대 미술사 교류관계의 국가와 지역이 이미 동방국가 중 한국, 인도, 싱가포르 등까지도 확대되었고 홍콩과의 교류도 더욱 진전되었다. 대만과의 교류는 연구자들이 서로 방문하고 전시회와 학술대회에 참가하는 등 여러 방면으로 진행되어 이전에 없었던 발전을 이루었다. 1990년대 외국과 홍콩, 대만 지역의 교류에 있어서 가장 큰 특징은 학술의 범위를 더욱 넓혔다는 것이다. 중국미술사 분야로 보자면 고대는 여전히 교류의 중요한 분야였다. 그러나 근대와 현대미술사도 공통적으로 관심을 가지는 분야가 되었고, 고금의 관계와 중국화 본질에 대한 이론적인 교류에 대해서도 단서를 드러냈다.

외국미술사연구의 교류는 전시 개최와 출국해서 연수한 사람들이 돌아옴에 따라 번역하여 소개하는 것을 벗어나 학술적 연구를 힘차게 시작하였다. 중국에서 개최한 학술교류활동은 잠시 논하지 않고, 아시아 국가와 대만, 홍콩 지역에서 개최한 것이나 중국의 원로 및 중·청년 학자들을 비교적 많이 초청한 세미나의 주제로부터도 이 점을 어느 정도 알 수 있다. 예를 들어 1992년 일본 도쿄에서 토론한 20세기 이래 일본과 중국미술사와 관련된 '일본 중국미술세미나', 1993년 미국 캔자스시에서 주최한 '동기창 국제학술세미나', 1994년 한국 서울에서 개최된 '전통과 현대정신 국제미술세미나', 영국에서

주최한 '중국화의 실제 국제세미나', 대만 대중 시에서 개최한 '현대 중국수묵화 학술토론회'와 1995년 홍콩에서 개최한 '20세기 중국회화 면면관허백재 국제세미나(20世紀中國繪畵面面觀虛白齋國際硏討會)' 등이 있다. 이와 같은 세미나에서 논문을 발표하는 학자들은 대개 초청에 응해 강연을 하거나 혹은 경제적인 지원을 얻어 외국에서 연구한 학자들인데, 전체적으로 연령이 젊어지기 시작했지만, 60~70세 이상의 원로전문가 사치유(謝稚柳), 서방달(徐邦達), 양인개(楊仁愷), 왕세청(汪世淸), 유구암(劉九庵), 김유낙(金維諾), 양백달(楊伯達), 풍선명(馮先銘), 소대잠(邵大箴), 박송년(薄松年), 주백웅(朱伯熊)은 여전히 영향력을 가지고 있었고, 이 외에도 40~50세 이상의 중년전문가와 더욱 젊은 학자, 예를 들어 양신(楊新), 설영년(薛永年), 단국림(單國霖), 단국강(單國强), 섭숭정(聶崇正), 정희원(丁羲元), 양소군(郞紹君), 고삼(顧森), 피도견(皮道堅)이나 반공개(潘公凱), 서경평(徐慶平), 범경중(范景中), 반요창(潘耀昌), 홍재신(洪再新), 유소로(劉曉路), 조의강(曹意强), 장홍성(張弘星), 완영춘(阮榮春), 조력(趙力) 등이 있었다. 이들은 이미 외국과 대만, 홍콩에 영향을 주기 시작했고 여러 형식으로 교류하는 가운데 교류의 주류가 되었다. 두 번째 특징은 서로 간의 이해와 소통으로 학술상의 협조를 하고 있는 것이다.

한 종류의 협력은 연합하여 학술토론회를 개최하거나 답사 고찰반을 개최하는 것이었다. 학술에 있어 일치하거나 서로 유사한 공통점을 전제로 각자 다른 우위를 활용하여 세계 속에 중국미술사연구의 발전을 촉진시켰다. 가장 대표적인 예로는 중국과 미국이 함께 협력하여 거행한 한 차례 토론회와 두 차례 답사 및 토론회였다. 명, 청회화합작 세미나가 개최되었는데, 1960~1970년대 이전 중국과 미국

학자들이 보편적으로 명, 청 회화 연구를 중요시하지 않았다는 점을 전제로 삼았다. 그들은 이 시기의 역사는 이미 쇠퇴한 것이라고 생각했다. 그러나 1980~1990년대 국내외 학자들은 방법론의 중시와 개별적인 주제에 대한 연구로, 유전되어온 명청 시대 화적과 문헌을 대량으로 출판하거나 정리하였다. 그것들은 이전의 어떤 방법으로 진행되던 연구와도 다른 새로운 연구방향이었다.

토론회의 중국 측 주요 기획자는 중앙미술학원의 설영년과 고궁박물원의 양신이었는데, 그들은 1980년대 전반기 이후 국내외 교류에 많이 참석한 중년학자로 한 부분을 전공한 전문가이며 학술의 가장 선봉에 있었다. 그들은 80년대 이후 미술창작계와 연구계가 지나친 타율성의 강조로 인해 싫증을 느껴 본래 모습으로 돌아가고 싶어하는 것을 감지했으며, 고대미술연구 역시 진위에 대한 것을 과도하게 중시하여 심층적인 내용을 아직 언급하지 못하는 것을 보았고, 또 미국에서 중국미술사연구를 하는 제임스 캐힐과 그의 학생 리처드 비노그라드(Richard Vinograd)가 주장하는 사회학적 방법이 역사유물주의 방법을 더욱 풍부하게 발전시킬 수 있다는 것을 알게 되었다.

협력 상대인 제임스 캐힐과 비노그라드 역시 기꺼이 세미나를 통해 서양 전통의 양식 연구방법과는 다른 새로운 연구방법을 선도할 수 있기를 희망하였고, 동시에 두 나라의 젊은 학자들이 서로 교류하기를 기대하였다. 따라서 공동으로 이 '명청회화분석 중미 학술세미나(明淸繪畵透析中美學術研討會)'를 개최하였다. 학술활동을 예기된 목표처럼 진행시키기 위해 중국과 미국의 명가와 유명한 학파의 미술사학자, 특히 막 두각을 드러낸 젊은 학자들을 참가시켰을 뿐만 아니라, 활동의 의도와 초대 의향을 명확하게 강조한 편지를 보냈다.

의향서에서는 수집하는 글의 중점을 설명했는데 예를 들어 명, 청 회화의 심층적인 의미를 적극적으로 찾거나 그로 인한 내외적인 조건과 새로운 방법, 새로운 각도로 창조적인 의견을 제시하는 논문을 대상으로 했다. 동시에 초대받은 사람들에게 중국과 서양의 주최 측이 모두 인정하는 주제에 부합하거나 근래에 발표된 참고문헌을 발송하였다.

이 밖에도 독특한 선택 기준이 있는 명청회화 특별전을 공동으로 기획하였는데, 회화의 기능성과 사회성을 부각시켰다. 세미나 논문은 후원자가 화가의 창작에 대한 제약과 원동력을 제공하는 것과 기능적 회화의 독특한 함의 및 그 변화 발전에 대한 것, 특수한 경제와 문화 배경이 만들어 내는 지역 화파 특징의 형성에 대한 것, 판화와 권축화에 나타나는 공통 제재의 사회 정치적 의의와 용도에 대한 것, 궁정 안과 밖의 중서예술의 교류와 상호작용에 대한 것, 여성화가 작품의 제재 선택과 사녀화가 반영하는 사회 심리 상황 등이었다. 세미나의 토론은 서로 다른 방법으로 논쟁하면서 새로운 시각을 탐색하고 새로운 해석을 하는 과정에서 예술품의 양식 감정이나 개인성 표현 등 자율적인 문제를 경시하는 것은 적절하지 않다는 것을 일깨워 주었다. 비록 세미나에서 학술규범을 지나치게 강조한 측면이 없지 않고, 토론이 충분하지는 않은 면이 있지만, 깊이 있는 학술연구나 21세기의 인재를 배양하는 부분에 있어서 모두 큰 영향을 미쳤다. 그 후 1996년 미국 예일대학, 캔자스대학 그리고 중앙미술학원이 합작해서 개최한 '중국고대 종교미술 고찰 토론회'는 중국의 김유낙, 미국의 반하트(Richard M. Barnhart), 웨이드너(Marsha Weidner)가 함께 주최한 것으로 서로의 석·박사생들이 토론회에 참가하였다. 1997년 미국 오하이오주립대학 중국미술학원이 합작하여 개최한 '중국

1848~1930년 상해화단 고찰 세미나'에 중국의 반공개, 미국의 줄리아 앤드루스(Julia Andrews)와 심규일(沈揆一)이 주최하고 양쪽의 연구생이 참가하였다. 이런 양쪽의 선생과 학생들의 다른 특징과 중국에 풍부하게 전하는 작품의 유리한 환경이 협력된 교육 세미나도 좋은 효과를 획득하였다.

합작의 또 다른 방법은 중국미술사나 전문서적을 함께 저술하는 것이다. 전자는 1991년 미국 예일대학 출판사와 중국 외문출판사가 출간한 『중국회화사삼천년』이 있다. 미국의 학자로는 제임스 캐힐, 리처드 반하트 그리고 무홍이 있었으며, 중국학자로는 양신, 섭숭정, 양소군 등이 참여했는데, 공동으로 대체적인 체제를 정하고 난 후 개인적인 연구의 특징을 고려해 각 분야를 썼다. 독자는 미국 대학생들을 대상으로 하였으며 도판을 충분히 사용하여 작품을 묘사하였고, 더욱 깊은 연구를 위한 기초작업을 충실히 하여, 각 학자의 특기를 십분 잘 표현하였다. 이것은 중국과 미국의 학자가 협조하여 쓴 첫 중국미술통사이다. 후자는 예를 들어 주적인(周積仁)과 일본학자 콘도 히데미(近藤秀實)가 합작한 『심전연구(沈銓研究)』가 있다. 이 책은 콘도 히데미가 중국에 방문학자로 온 동안 주적인과 공동으로 답사하고 연구한 결과이다. 책을 쓰는 동안 학문을 하는 특징에 따라 생애와 고증과 예술부분을 서로 나누어 썼다. 그리고 또 토론을 통해 서로 다른 부분을 조율하여, 중일 양국에 소장된 좋은 도판을 부록으로 넣었다. 그것은 중국과 일본 회화 교류의 걸출한 성과인데, 전문서적으로 1997년 강서미술출판사(江西美術出版社)에서 출판하였다.

미술연구 대오가 확대되고 청년학자가 교류하면서 나타나는 작용이 날이 갈수록 높아짐에 따라, 중국과 외국 학술교류 및 중국과 대

만, 홍콩 지역 학생들의 교류 내용 역시 이미 자료성과에서 연구방법으로 심도 있게 발전하였다. 현대미술사학이 중국의 역사에서 길지 않지만 어떻게 하면 세계 속에 영향이 큰 서양미술사를 하나의 학과적 방법으로 배우는가를 토론하였고, 동시에 서로 비교하는 가운데 전통적인 방법을 계승, 개선하고 풍부하게 하여, 90년대 연구에 실천할 수 있는가가 토론의 주제가 되었으며, 또 미술사연구 방법에 있어서 계승과 배움의 길에 많은 발전이 있었다.

방법론에 대한 관심은 비록 80년대에 이미 시작되었다. 그러나 국제교류라는 점에서 보자면 시작은 반경중(范景中) 등 서양미술사를 연구하는 학자들이 서양미술사의 방법론을 번역하여 소개하는 것과 설영년이 서양 중국미술사학자들이 중국미술사를 연구하는 방법, 발전 및 유래에 대해 평가하여 서술하는 것에서부터 시작되었다. 1990년대 초에 한쪽에서 소홍(邵弘) 양소언(楊小彦)이 헤겔주의 및 그 영향으로『예술학방법비판』논문집을 출판했고, 다른 한쪽에서는 홍재신(洪再新)이 편집한『해외중국화연구문선(1950~1987)』이 나왔다. 이 책은 국제교류 가운데 획득한 정보를 이용하여 서양에서 중국미술사를 연구하는 학자들의 과학적인 방법을 배웠으며 연구방법상 대표성이 있는 각파 전문가의 중요한 논문을 선택하여 그들이 사용하는 다른 측면에 대해 평가하고 분석했다. 이 책이 출판된 같은 해 상해에서 '청초 사왕회화 국제학술토론회'가 있었는데, 서로 연구방법이 다른 것으로 인해 회의 때와 회의가 끝나고 나서 철학과 미학의 연구방법과 미술사연구 방법의 논쟁을 불러일으켰다. 논쟁을 일으킨 논문은 서건융(徐建融)의「사왕회의와 미술사학－한 편의 문화연구방법상의 질의(四王會議與美術史學－對一种文化研究法的質疑)」와 유강기(圉

綱紀)의 「미술사학의 논변에 대해서(關于美術史學的論辯)」, 이덕인(李德仁)의 「일종의 문화연구방법에 대한 질의의 답변 겸 동양회화학과 미술사학연구에 대해서 답함」 등이다.

이러한 토론과 논쟁은 물론 응용방법으로부터 결론을 도출하는 실질적인 과정이다. 그러나 미술사 방법을 주장하는 연구자가 서양 미술사학과의 방법론을 본보기로 하고 참고하고 있다는 것 역시 반영한다. 토론의 결론은 미술이 발전하는 가운데 자율성과 타율성 관계에 대한 정확한 인식으로부터 상응하는 방법을 사용해야 한다는 인식을 심화시켰다. 이후 중국미술학원과 중앙미술학원의 미술사학과는 교육연구 중 방법론 문제를 둘러싸고 각자 중점을 둔 방향으로 발전시키는 유익한 작업을 하였다. 중국미술학원 미술사학과는 홍재신의 지도하에 '미술사 전문테마 토론회'반을 만들었고 지도와 선생들의 가르침 아래 학생들이 전문적인 연구를 하게 하여 학생들에게 구체적이고 세밀한 학술의 규범과 각종 미술사학 연구방법을 인도하여 좋은 수확을 얻게 되었다. 중앙미술학원 미술사학과는 설영년, 윤길남의 지도 아래 국가 문물국이 위탁한 서화감정 연구생반 가운데 서화감정의 원리와 방법, 서화감정의 간략한 역사, 역대명가명적 감정분술(歷代名家名及鑒定分述)을 넣었을 뿐 아니라, '서화감정방법 세미나반'을 개최하여 국내외 서화감정과 양식 단대 방법을 이용한 연구방법을 배웠다. 서양 양식분석 방법의 기초를 배우고 학생들에게 학과건설에서부터 출발하여 직감과 경험의 전통감정을 개조하고 종합적인 방법의 전문 학문으로서 탐색을 적극적으로 행하여 중국미술학원과 같이 좋은 효과를 얻었다. 실질적으로 90년대 이후 교류를 하는 가운데 방법을 더 깊이 연마하여, 연구방법상의 단일한 국면

을 철저하게 해결하였고, 역사 유물주의를 기본 방법으로 유지한다는 전제 하에 내적인 연구 방법과 외적인 연구 방법이 병존하는 현상이 나타났으며, 문헌학 방법, 양식학 방법, 사회학 방법, 철학미학사 방법, 문화사 방법 등 거시적이면서 큰 것으로 작은 것을 보고, 구체적인지만 작은 것 가운데 큰 것을 보는 방법이 병행되거나 또는 서로를 결합하여 다양한 모습을 보이면서 깊은 연구를 할 수 있도록 하였다.

90년대 미술사연구는 80년대의 기초 위에 신속하게 발전하여 20세기 이후 최고로 왕성하고 가장 활발한 형태를 보여주었다. 많은 전문가들을 배출하였을 뿐 아니라 풍부한 성과도 거두었는데, 세계적으로 중국미술을 연구하는 학자들 가운데서도 중요한 위치를 차지하였으며 가장 선진적인 학술연구 과제에서 대체로 이미 외국의 전문가들과 거의 병행하고 아울러 자기의 특색을 보여주었다. 그러나 생각해볼 만한 과제들이 여전히 산재해 있다. 첫째는 연구층이 날로 커지고 미술사 연구 도시가 더욱 많아지며 학술활동이 날이 갈수록 빈번해지는 상황에서도 서로 협조하는 통일된 학술조직이 결핍되어 있고 또 학술정보의 교류도 없다는 점이다. '문화대혁명' 이후 원로 학자들이 일으켜 세운 미술사학회는 이미 이름은 있으나 실체는 존재하지 않게 되었다. 아울러 미술사학회 기능의 미협이론위원회는 1990년대에도 아직 작업을 하지 않고 있다. 중앙미술학원의 학술잡지『미술연구』발간의 미술사 논문은 날로 적어지고 미술연구소의『미술사론』도 이미 1996년 이름을 바꾸어『미술관찰』이 되어 논문을 증가시키고 있지만, 미술사연구 성과를 발표하는 지면은 날이 갈수록 줄어들고 있다. 상해서화출판사의『타운(朵云)』잡지 역시 시간에 맞추어 출판할 수 없는 상황이 나타나고 있으며, 1994년 창간된

『국제중국미술사연구』는 인민미술출판사 편집출판의 학술정보를 교류하는 학술잡지여서 국내외 학자들의 환영을 받았는데, 그러나 두 권을 출판하고 잡지를 간행할 수 없게 되었다. 영남미술출판사가 편집해서 출판한『미술사연구』학술잡지는 계획에서는 격이 높은 학술잡지였으나, 결국 제1집을 편집한 후 더이상 출판을 하지 못하고 요절하였다. 이렇게 정보의 교류가 결핍되고 정보의 통일과 협력도 부족했기 때문에 연구 및 출판 제목을 정하는 것에서 중복되는 현상이 나타나 인력과 물력을 낭비하는 결과를 낳았다. 두 번째는 시장경제가 발전하는 과정에서 심리 문화 정보에 대한 맹목적인 수요 역시 상당한 정도에서 미술사연구 방향을 방해하여, 미술시장에 유익한 진위 감별을 발달시켜 미술사의 기초연구에 충격을 주었다. 큰 힘을 들여 출판하는 총서 및 시리즈 책의 거대한 저술은 학술적 질에 주의하지 않고, 또 책을 가장 필요로 하는 미술사학자들의 구매 능력에서 멀어지게 하였는데, 이것은 사회적인 이익이 아니라 소장하는 기관의 이익을 생각하는 단편성을 선도하여, 연구자들이 자료를 얻는데 더욱 어렵게 하였다. 이렇게 빠르게 이익만 추구하려는 상황에서 몇몇 연구자들은 스트레스로 인해 부득이 하게 다른 일을 하게 되거나 미술사에서 미술비평 혹은 미술창작으로 일을 바꾸게 되었다. 젊은 미술사학자 미술비평가의 대부분이 일정한 의미에서 미술사 대오를 약하게 하였다. 미술사가 및 사회의 관련된 사람들이 이러한 문제를 중시하고 효과 있는 조치를 취한다면 21세기 중국미술사연구는 반드시 숨은 근심을 벗어던지고 새로운 길로 비약하게 될 것이다.

薛永年, 「90年代的美術史研究」(上)(下), 『美術觀察』, 1999, 第6~7期.

세부 주제를 통해 바라본
20세기 중국미술 연구사

20세기 중국 서학연구의 발전

막가량(莫家良)
홍콩 중문대학교 교수

중국문화의 독특한 한 측면으로서 서예는 이전부터 전통학술연구의 중요한 부분이었다. 전통적 서학연구는 저작이 많고 각 저작은 모두 그만의 규율이 있다. 여소송(余紹宋, 1885~1949)은 『서화서록해제(書畵書彔解題)』에서 일찍 서화저작을 분류하고 목록을 나열하였는데, 위조된 것과 산실된 것을 제외하고, 사전(史傳), 작법(作法), 논술(論述), 품조(品藻), 제찬(題贊), 저록(著彔), 잡저(雜著) 및 총집(叢輯)으로 나누고 각 분류 아래에 다시 자세한 분류를 하였다. 이것으로 볼 때 전통 서학 저작이 풍부한 것을 알 수 있다. 만청(晚淸)부터 지금까지 백 년 사이에 정치와 사회경제 및 문화가 급격하고 복잡하게 변화하면서, 서학의 연구도 점점 새로운 단계로 접어들었다. 아래에는 백 년 동안의 서학연구를 세 단계로 나눠 그 발전 현상을 토론해보고자 한다.

1. 제1기: 1899년부터 1949년까지[1]

1899년은 지금으로부터 정확히 100년이 되는 해로, 그해를 앞뒤로 해서 갑골문과 서북에서 진대의 목간이 처음으로 발견되고 이듬해에 또 돈황경권(敦煌經卷)이 다시 발견되어 이후의 서학연구에 넓은 공간이 전개되었다. 이로써 1899년은 백 년 서학연구의 출발점으로 보기에 가장 적합하다.

전통 서학에 있어서 고대 기물의 명문 글자를 논술하는 고거는 연원이 있는 방법이다. 송대의 금석학은 이미 그 시작을 열었고, 청대 학자들이 그것을 더욱 발전시켜 고대 문자서체의 자료를 정리 및 해석, 분류하고 도록을 편찬했는데 그 성과는 놀라운 것이었다. 이러한 학술은 민국시대에도 여전하여, 금속문들의 도록 및 명문 고증의 저작도 다양하고 풍부하였다. 그 가운데 예를 들어 나진옥(羅振玉, 1866~1940), 곽말약(郭沫若, 1892~1978), 용경(容庚, 1894~1983) 등의 저작은 이 부분에서 대표적인 저작들이다.[2] 석각 연구 부분에 있어서 엽창식(叶昌熾, 1847~1917)의 『語石』은 1910년에 완성되어 주목을 받았다. 1918년 장방(張鈁, 1886~1966)은 하남성에서 당대 이후의 묘지석각을 수집하여 그것을 '천당지재(千唐志齋)'라고 이름하였는데, 각석을 중시했던 습관을 알 수 있다.[3] 1899년 갑골문이 발견된 이후 금석문자를 연구하는 데 노련했던 학자들은 또 새로운 연구의

1) 각 시기의 서학발전과 관련해서 본문은 陳振濂, 『現代中國書法史』(河南出版社, 1993)의 관련된 부분을 많이 참고했다.

2) 민국시기 금석저록은 위의 주 『現代中國書法史』, 220~222의 표 참조. 그리고 馬承源, 『中國靑銅器』(上海: 上海古籍出版社, 1988), 附条一: 靑銅器著录編年簡介가 있다.

3) '千唐志齋'의 墓志拓本은 이후 1984年 모아 출간하였다. 河南省文物研究所, 河南省洛陽 地區文管處編, 『千唐志齋藏志』, 文物出版社, 1984.

대상이 생겼다. 1903년 유악(劉鶚, 1857~1909)의 『철운장구(鐵云藏龜)』에서 갑골문자 연구의 역사가 시작되었다. 그 후 나진옥, 곽말약, 동작빈(董作賓, 1895~1963), 우성오(于省吾, 1896~1984) 등이 계속해서 이 분야를 개척했고 동시에 공헌을 하였다. 고대 문자를 정리하고 해석하였을 뿐 아니라, 또 서체 연구에서 새로운 범주를 개척하였다. 그 가운데 동작빈의 『갑골문단대연구례(甲骨文斷代硏究例)』(1932)는 양식적으로 갑골문의 전후시기를 나누어 서학에 지대한 영향을 주었다.[4] 한나라 진나라 죽간과 목간이 불러일으킨 학술연구 및 주의는 비록 갑골문에 비해서는 덜하지만, 1914년 나진옥(羅振玉)과 왕국유(王國維, 1877~1927)의 『유사추간(流沙墜簡)』은 서북 목간 연구의 시작을 알렸다. 부분적인 돈황경권으로 나진옥의 『돈황영습(敦煌零拾)』(1924) 및 『돈황석실쇄금(敦煌石室碎金)』(1925) 등이 세상에 선을 보였다.

이 시기의 학술연구 중에서 금석, 갑골, 목간, 죽간 및 종이 비단에 쓰인 경권과 관련된 저작은 주목을 끈다. 그 가운데 어떤 저작들은 더욱 학문의 빈 곳을 메웠고 영향이 컸다. 서예연구에 있어서 이러한 저작의 공헌은 주로 서적자료를 모으고 정리한 데 있으며, 깊이 있고 분석적인 서사탐구는 아직 발전을 기다려야 했다. 그러나 새롭게 출토된 재료는 서예사의 저술에 중대한 영향을 끼쳤다. 예를 들어 갑골문은 중국서예의 원류문제에 새로운 자료를 제공하였다.

이 단계의 서학(書學) 저작에는 전통적인 서술형식과 방법이 적지 않다. 예를 들어 진균(震鈞, 1857~1920)의 『국조서인집략(國朝書人輯

4) 갑골문서학의 발전에 대해서는, 黃孕祺, 『甲骨文與書法藝術』(香港: 文德文化事業有限 公司, 1991), 第一章; 宋鎭豪, 「甲骨文書學發展淺說」, 載于 『中日書法史論硏討會論文集』(北京: 文物出版社, 1994), 65~72, 77 참고.

略)』(1908)과 양일(楊逸, 1864~1929)의 『해상묵림(海上墨林)』은 한 조대(朝代) 서가 및 한 지역의 서예가를 대상으로 한 사론적 성격의 저작이다. 심증식(沈曾植, 1851~1922)의 『해일루제발(海日樓題跋)』 및 양수경(楊守敬, 1839~1937)의 『인소노인수서제발(鄰蘇老人手書題跋)』은 제발식 기록이고, 목찰손(繆荃孫, 1844~1919)의 『운자재감수필(云自在龕隨筆)』 및 심증식(沈曾植)의 『해일루찰총(海日樓札叢)』은 수필이나 독서기록과 같은 형식의 산문이며, 김량(金梁, 1878~1962)의 『성경고궁서화록(盛京故宮書畵彔)』(1913) 및 배경복(裴景福, 1865~1937)의 『장도각서화록(壯陶閣書畵彔)』(1937)은 서화록에 속하는 것이고, 장백영(張伯英, 1871~1949)의 『법첩제요(法帖提要)』(1938)는 비첩을 고증하는 성격이다. 이러한 저작들은 충분히 청 말부터 민국까지의 학자들이 사료의 편집과 보존, 글을 짓고 다듬는 것, 그리고 고증하는 능력과 성과를 충분히 보여준다. 서예사론 부분에서 1930년대와 1940년대에 역작들이 나타났다. 손에 꼽을 수 있는 저작들은 사맹해(沙孟海, 1900~1992)의 『근삼백년의서학(近三百年的書學)』(1930),5) 마종곽(馬宗霍, 1897~1976)의 『서림조감(書林藻鑒)』(1934)과 『서림기사(書林紀事)』 및 축가(祝嘉)의 『書學史』(1942)가 있다. 이러한 저작들은 전통문헌 인용 및 자료수집의 영향을 여전히 갖고 있으며, 체제나 규모 및 논하고 분석하는 부분에도 모두 전통과는 다른 시각과 견해를 보여준다. 유사한 규모와 견해를 가진 것으로 여소송(余紹宋)의 저술을 반드시 포함시켜야 한다. 그의 『서화서록해제(書畵書彔解題)』(1931)는 비록 목록적인 성격의 저작으로 결코 서예사론이 아니다. 그러나 그

5) 沙孟海의 『近三百年的書學』은 원래 1970년 『東方雜誌』 제27卷 제2호에 발표되었다. 이후 1984年 수정을 하였다.

것은 역대 서학 및 화학저작을 집대성하고 정리하며, 논하고, 분석하고, 개정한 것으로 그 규모 및 체제는 권위적인 기본 참고서에 합당했다.

전체적으로 이 시기의 서학연구를 조감해보자면, 가장 큰 성과는 서예자료의 수집과 정리 및 고증에 있다. 새롭게 출토된 서적은 학자들에게 놀랄 만한 자료를 제공하였을 뿐 아니라, 또 전통모식의 서예연구를 더욱 풍부하게 하였다. 1930년대 전후를 서학연구의 전환점적인 시기라고 볼 수 있으며, 이 시기엔 거시적인 학술시각과 저작규모가 나타났는데 미래 서학연구의 추세와 '체계화'적인 발전을 암시하고 있다. 사실상 이 추세는 당시의 문화경향과 아주 밀접한 관련이 있어 보인다. 청나라 말기부터 민국 초기까지 정치와 문화의 급격한 변화가 이루어지면서, 미술연구 역시 시대의 변화에 따라 새로운 계기가 나타났다. 1925년 고궁박물원이 북경에 설립되었고, 이전 청나라 궁정의 예술소장이 이미 독점되지 않았는데, 예를 들어 출판물로『신주국광집(神州國光集)』(1908년 창간), 『신주대관집(神州大觀)』(1908년 창간), 『고궁월간(故宮月刊)』(1929년 창간), 『고궁주간(故宮周刊)』(1930년 창간), 및『고궁서화집(故宮書畫集)』(1930년) 등이 출판되었다. 그리고 황빈홍(黃賓虹, 1865~1955)과 등실(鄧實)이 편집한『미술총서(美術叢書)』(1928년)가 세상에 나오면서 모두 미술연구 건설에 새로운 환경과 분위기를 만들었다. 회화를 예로 보자면 반천수(潘天壽, 1897~1966)의『중국회화사(中國繪畫史)』및 정창(鄭昶, 1894~1952)의『중국회화전사(中國畫學全史)』가 1926년과 1929년 나누어 출판되었다. 체제 및 방법상 비록 전통의 문헌 위주의 저작방법을 답습하고 있지만, 비교적 정교한 분류방법을 보여주고 있다. 1930년대 등고(滕固, 1941졸)의

『당송회화사(唐宋繪畵史)』(1933년) 및 부포석(傅抱石, 1904~1965)의 『중국회화이론(中國繪畵理論)』(1935년), 『중국미술연표(中國美術年表)』(1939년) 등이, 서양미술사의 연구방법으로 미술사의 재료를 정리하기 시작하는데, 중국미술사연구가 전통적인 방법에서 현대적으로 발전하는 과정을 보여준다고 할 수 있다. 엄밀히 말해 당시 서양미술사학 방법이 서학연구에 영향을 준 것은 결코 회화연구와 같이 논할 수는 없다. 이것은 중국 서예의 독특한 형식이 정말로 서양에서 직접적으로 배울 만한 전례를 찾기가 힘들기 때문이다. 그러나 문화의 전체적인 기후는 확실히 서학연구를 비교적 거시적인 연구방향으로 이끌었다. 우우임(于右任, 1879~1964)이 1941년 창간한 『초서월간(草書月刊)』 및 중국서학연구사가 1945년 간행한 『서학(書學)』 잡지 등은 새로운 시대의 산물임을 볼 수 있다. 서양학문이 서예연구에 대한 구체적인 충격에 대해 가장 잘 알 수 있는 것은 서예이론 외에도 서예미학의 범주를 탄생시킨 것이다. 주광잠(朱光潛, 1897~1986), 종백화(宗白華, 1897~1986), 등이집(鄧以蟄, 1892~1973) 등이 1930~1940년대 서양미학의 시각으로 서예의 본질 및 미감에 대한 문제를 각각 다루기 시작하여 후대 서예미학 연구에 중요한 기초를 다졌다.[6]

만약 20세기 상반기가 중국 서예연구가 전통에서 현대적으로 나아가는 하나의 시발점이었다면, 일본학자들의 행보는 가장 앞서 있었다. 1930년부터 1932년의 『서도전집(書道全集)』은 이것을 가장 잘 증명한다. 이 전집은 규모가 거대한데, 동양 및 중국 서예를 포함한다. 논술에서부터 도판, 설명, 해설문, 서가의 전기 그리고 연표, 작품

6) 초기 서예미학과 관련된 연구에 대해서는 毛萬寶, 「以有限之偶涉, 創新興之學科—本世紀二十至六十年代書法硏究述評」, 『中國書法』, 1998年 第3期(總第65期), 41~46쪽.

목록 등 체제가 전면적이고, 구조가 정교하며, 도판제작이 엄격하고 분석이 상세하여 당시에 비교할 대상이 없었는데, 수십 년이 지난 후에도 여전히 높은 참고 가치가 있다.

2. 제2기: 1949년부터 1979년까지

1949년 대륙정권이 변화하면서, 사회주의와 현실주의를 전제로 한 문예방침으로 전통적으로 문인 사대부 성격을 가진 서예는 일시적으로 진보하지 못하였다. 그리고 서학의 연구 역시 발전하기가 어려웠다. 당시 서예의 중요한 발전방향은 사회화와 보급화였다. 이러한 형세에 영합하기 위하여 서예저작 가운데 서예상식 및 기법과 관련된 서적이 대량으로 나타나게 되었다. 예를 들면 정송선(鄭誦先, 1892~1976)의 『어떻게 서예를 배우는가(怎樣學習書法)』(1962) 및 『각체서체원류개론(各體書體源流淺說)』(1962), 등산목(鄧散木, 1898~1963) 의 『서예학습필독(書法學習必讀)』(1958), 위천지(尉天池, 1936생)의 『서예기초지식(書法基礎知識)』(1965) 등은 모두 서예의 심오한 내용을 알기 쉽게 설명한 책으로, 그 내용은 서체의 변화, 서예를 배우는 요령 및 기교의 장악 등 독자들에게 의지할 수 있는 법칙이 있음을 제시했다. 다른 주목할 만한 것으로는 반백응(潘伯鷹, 1899~1966)의 『중국서예간론(中國書法簡論)』(1966)이 있다. 이 책은 서예학습의 지식 외에도 간략하게 서예의 발전을 서술한 저작이다.[7]

7) 潘伯鷹의 『中國書法簡論』 가운데 상권은 일찍이 1955년 『中國的書法』라는 이름으로 출판되었다. 그리고 1981年 수정본이 출판되었다.

비록 서예 관련 서적이 사회의 요구에 따라 대량보급되어 나타나기는 했지만, 서예의 학술논문은 내용상 비교적 다양한 면모를 보였다. 『현대서예논문선(現代書法論文選)』(1980)의 서문에 의하면, 1949년부터 1979년까지 잡지, 신문 및 간행물에 발표된 서예 관련 논문을 모두 300여 편을 수집하고, 아울러 그 가운데 27편을 선발해 게재했음을 알 수 있다.[8] 이러한 논문은 서예이론, 서예기법, 서체원류, 비첩고증, 서법감상 및 서예산문 등으로, 내용적으로 보면 이전에 비해 풍부하다는 것은 의심할 여지가 없다. 그리고 전문적인 토론도 포함하고 있다. 물론 적지 않은 논문이 여전히 수필 및 개론 형식이지만, 전통에서 문헌을 중시한 점이나 사료의 탐구 및 고증의 역사연구방법도 발전되었음을 보여주었다. 예를 들어 논문집 가운데 있는 당란(唐蘭, 1901~1979)의 「석고년대고(石鼓年代考)」는 바로 전통 고거학적인 방법의 좋은 예이다.[9] 이 외에 계공(啓功)의 「손과정서보고(孫過庭書譜考)」(1964)는 손과정(648~703) 및 그의 『서보(書譜)』의 각종 문제를 고증한 것으로 섭렵한 범위가 전면적이고, 객관적이고 신중한 분석을 하고 있어 서학저작 가운데 개별적 주제연구의 성공적인 범례를 보여준다.[10]

1949년부터 시작해 수십 년 동안 고고학 발굴작업이 중단되지 않고 계속되었고, 그 성과도 눈부셨다.[11] 갑골문, 죽간 목간, 종이와 비단에 먹으로 쓴 것 및 기타 서예와 관련된 문물이 계속해서 출토되었고, 고고학 성과자료를 이용해 서예를 연구하는 전통적인 기풍도

8) 『現代書法論文選』(上海: 上海書畫出版社, 1980), 서문.
9) 위와 같은 주. 361~385쪽, 원래 『故宮博物院院刊』, 1985年 第1期에 실려 있다.
10) 啓功, 「孫過庭書譜考」, 『文物』, 1964年 第2期, 19~33쪽.
11) 中國社會科學院考古研究所 編, 『新中國的考古發現和研究』(北京: 文物出版社), 1984 참고.

다시 뜨거워졌다. 예를 들어 곽말약(郭沫若)은 신석기시대 도기 표면 위의 긁어낸 부호가 갑골문보다 이른 문자의 시작이라고 생각했다. 따라서 "광의적인 초서는 광의적인 해서보다 앞선다"라고 추론하여, 이내 고문자 및 고체자에 대한 새로운 창조적인 견해를 내놓았다.[12] 그러나 만약 고고학적 재료가 서학연구에 대해 충격을 준 것을 논하자면, 부득이하게 1965년부터 시작된 '난정논변(蘭亭論辨)'을 다루어야 한다. '난정논변'의 시작은 1965년의 '왕흥지부부묘지(王興之夫婦墓志)'와 '사곤묘지(謝鯤墓志)' 두 개의 동진묘지의 출토에서부터 시작되는데, 곽말약은 이러한 새로운 고고학 재료를 근거로 하여 「왕사묘지의 출토로부터 난정서의 진위를 논하다(由王謝墓志的出土論到蘭亭序的眞僞)」를 발표했다. 그는 <난정서>가 문장이건 서예건 모두 왕희지의 것이 아니라고 지적했다.[13] 같은 해 고이적(高二适, 1903~1977)은 「蘭亭序眞僞駁議」를 발표하여 곽말약을 반박했는데, 이렇게 하여 논변의 서막이 올랐다. 기타 학자들이 계속해서 양방향에서 정반의 진영으로 참가하여 몇 년 동안 계속되는 학술논쟁을 불러일으켰다.[14]

필전(筆戰) 기간 동안 나타난 의기의 싸움 및 배후 복잡한 정치요소를 제쳐놓더라도, 난정논변의 학술적 의의는 분명히 긍정적이다. 바로 진진렴(陣振濂)이 일찍이 제시한 바 다음과 같은 몇 가지와 같다. "첫째, 미신 타파를 구현하였으며, 우상을 배척하고, 의고정신에

12) 郭沫若, 「古代文字之辯證的發展」, 『考古』, 1972年 第3期, 2~13쪽.

13) 郭沫若, 「由王謝墓志的出土論到兰亭序的眞僞」, 『文物』, 1965年 第6期, 1~25쪽.

14) 난정논변과 관련된 부분적인 논문은 『兰亭論辨』(北京: 文物出版社, 1973)에 실려 있다. 난정논변의 과정에 대한 개요는 毛萬寶, 「1965年以來兰亭論辨之透視」, 『書法研究』, 1994年 第4期(總第60輯), 46~59쪽 참고.

대한 전투성이 풍부하여 서예 이론계에 새로운 공기를 불어넣었다. 둘째, 참신한 새로운 사유방법을 제기하였다. 비판적이고 사변적 자세로 예부터 전해오던 이론 모식에 대해 개조를 시도하였다. 셋째, 서예이론연구의 시야를 개척하여, 서예가로 하여금 문화적 시각으로 서예를 보게 하였으며, 고립된 서예현상을 시대양식과 문화발전 과정의 구조로 돌려놓았다."15)

사실상 난정논변의 과정에서 난정의 진위의 반박에서부터 개인서풍 및 시대서풍의 탐색과 동시에 문학, 사상 등 범주로 범위가 발전했는데, 그간 논한 주제, 사용된 재료, 논증을 하면서 사용된 논증 및 분석방법 모두 다 중국서학연구사에 이전에 없던 예들이다. 따라서 만약 학술연구의 시각으로 평가하자면 이 난정논변의 의의는 정당하고 깊은 것이었다.

난정논변으로 이 시기의 서예연구에 풍부한 의의와 논쟁을 가져왔다. 그러나 전체적으로 말하자면, 전면성과 체계적인 연구는 아직 보편화되어 전개되지 못하였다. 그러나 문화대혁명이 끝나면서 문예정책이 날로 개방되어, 1970년대 후기 서예계의 분위기 역시 점점 더 생기를 보였다. 가장 눈에 띄는 것은 서예전문 잡지가 나타났다는 것으로 『서예(書法)』(1977년 창간), 『요녕서예(遼寧書法)』(1979년 창간) 그리고 『서예연구(書法硏究)』(1979년 창간)를 포함하는데, 이것으로 서예계 및 서예연구계에 전문적인 문장을 발표할 공간이 생기게 되었고, 아울러 학술논쟁에서 일종의 진일보된 현대적인 모식을 발전시켰다.

15) 陳振濂, 『現代中國書法史』, 331~335쪽.

1949년의 정국이 변한 것은 중국대륙의 학술면모를 결정하였을 뿐 아니라, 동시에 역시 국민정부가 대만으로 이주하게 되고 대량의 국민이 홍콩으로 이주하게 되어 서예연구가 나뉘어 발전하게 되었다. 영국의 식민지로서 홍콩은 비록 중국인이 위주가 되었지만, 전통 중국문화는 중요한 지지를 얻지 못하였다. 그러나 1974년 창간된 『서보(書譜)』 잡지는 학술성을 갖춘 서예전문 잡지로서 그것의 출현은 『서법(書法)』 잡지보다 더 이르다. 물론 『서보』는 상업사회가 주류가 된 홍콩사회에서 경영하기가 매우 힘들었다고 할 수 있다. 그러나 이것은 홍콩 중국인의 문화근원 및 당시 비교적 자유로운 출판환경을 반영한다고 할 수 있다. 대만에서는 고궁박물원과 관련이 있는 저작들이 이곳의 학술 수준을 반영한다. 북고시기의 출판은 도록 혹은 저록류가 많다. 예를 들어 『고궁서화록(故宮書畵彔)』(1956년 초판), 『고궁동기도록(故宮銅器圖彔)』(1958년), 『고궁명화삼백종(故宮名畵三百种)』(1959년), 『고궁소장자기(故宮藏瓷)』(1961년), 『고궁서예(故宮法書)』(1962년) 등이 있는데 학술자료 정리 및 인쇄와 전파에서 상당히 중요하다. 동시에 역사적인 요소 때문에 대만은 일찍부터 일본 및 미국과 출판 학술상의 관계를 수립하였다.16) 1965년 대만 고궁박물원이 대북으로 이전하고, 1966년 『고궁계간(故宮季刊)』이 창간되어 모두가 대만의 학술 분위기를 활기차게 하였다. 『고궁계간』은 항상 국제적으로 이름난 학자들의 논문을 계속해서 실었는데, 서방(서양에서 사는 중국인을

16) 예를 들면 『故宮名畵三百种』은 바로 일본 大家社와 합작하여 출판한 것이고, 미국의 중국미술사가 제임스 캐힐(James Cahill)은 1960년대 고궁박물관과 협력하여 고궁에 소장된 문물을 촬영하였는데, 대만과 미국의 학술적인 협력의 시작이 되었다. 石守謙, 「面對挑戰的美術史硏究–談四十年來台灣的美術史硏究」를 참고하라. 이 논문은 郭繼生 編選 『台灣視覺文化–<藝術家> 二十年文集』(台北藝術家出版社, 1995), 297~302에 실려 있다.

포함해)과 일본학자의 미술연구방법은 대만의 학술계를 자극하였다. 그러나 미국의 학술계가 서화의 연구에서 회화를 우선한 이유로, 대만의 서학연구 역시 서양의 큰 영향은 보이지 않는다. 상대적으로 보면 일본의 서학 성과를 가장 중요하게 참고했는데 1975년 대만대륙서점에서 출판한『서예전집(書道全集)』의 중국어 번역본이 이것을 증명한다.

이 시기 하나 주목할 만한 현상은 서양학계가 서예에 대한 연구를 더욱 중시했다는 것이다. 언어문자 장벽 때문에 비록 서양학자가 중국예술에 대해 이미 연구를 시작했으나 중국서예에 대해서는 그 시작이 비교적 늦었다.[17] 1970년대에 유럽과 미국에서 이미 서예사 연구를 주제로 한 박사학위논문이 나왔다. 그러나 회화사와 비교해보자면 수량에서 여전히 큰 차이가 있다.[18] 1971년 필라델피아에서 '중국서예전'이 있었고, 또 전시도록이 출판되었는데 미래지향적이었다고 할 수 있다.[19] 그 후 1977년 예일대학 및 캘리포니아대학 버클리분교의 '필유천추업(筆有千秋業)' 전시회 및 이 전시에 맞춘 '첫 번째 국제 서예사 토론회(首屆國際書學史討論會)'는 영향이 훨씬 컸다. 이 전시에는 유럽과 미국에 소장된 중국 역대 서예가 전시되었으며 아울러 학술성이 높은 전시도록도 출판되었다. 토론회에는 국제적으로 유명한 학자들이 초청되어 논문을 발표하였다.[20] 이 토론회는 처음

17) 서양의 중국 서예사 연구에 대해서는 傳申,「海外收藏及研究中國書法小史」, 載于『書史與書迹-傳申書法論文集(一)』, 248~253쪽 참조.
18) 1970년대 서양에서 서예를 주제로 박사학위논문이 나온 것은 雷德侯(Lothar Ledderose)의『淸代的篆書』(1970) 및 傳申의『黃庭堅書法研究』(1976)이다.
19) 이 전시의 도록은 Tseng Yu-ho Ecke, *Chinese Calligraphy*(Boston: David R. Godine, 1971).
20) 이 전시회 도록은 Fu Shen, *Traces of the Brush: Studies in Chinese Calligraphy*(New Haven and London: Yale University Press, 1977). 토론회의 상세한 상황은 傳申:「首屆國際書學史討論會」,『書史與書迹-傳申書法論文集(一)』(台北: 國立歷史博物館, 1996), 254~260쪽 참조.

으로 서예를 전문적인 주제로 한 대형 학술회였다고 할 수 있는데, 회의에서 발표된 논문은 모두 14편으로 주제의 선택에서부터 연구 방향 및 분석방법에서 각 지역 학자들의 다른 학문하는 방법을 보여 주었다. 그리고 서양의 연구방법 역시 중국서예의 영역으로 들어오기 시작하였다.

3. 제3기: 1980년부터 지금까지

1980년대에 들어서면서 중국은 점점 개혁개방을 하였다. 오랫동안 억압됐던 문예 및 학술환경이 자유로워졌고, 서예 역시 이로 인해 새로운 생기를 얻었으며 아울러 '서예신드롬'으로 발전하였다. 1981년 중국 서예가협회가 북경에서 창립되었고 그 후 전국 각지로 발전하였으며, 기타 그와 유사한 서예협회 및 단체가 곳곳에서 성립되었다. 전문대학 및 중학생 초등학생 및 각종 교육기구에서 서예과정을 중시하여 전국 규모와 지역 규모의 서예대회가 더욱 많아져 셀 수가 없게 되었다. 전체적인 서예신드롬 아래 서학연구 역시 이전에 없었던 활기찬 현상을 보였다.

서예토론회도 나타났는데 1980년대 이후 서학연구가 발전한 것을 증명한다.[21] 1981년 소흥에서 거행된 '전국서학연구교류회'는 중국 역사 이래 첫 번째 서예토론회로 그 후 서예를 전문적인 주제로 한 학술토론회가 우후죽순처럼 생겨났다. 규모로 보면 국제적인 것, 전

21) 중국대륙에서 서예토론회의 자료와 분석에 대해서는 林麗娥, 「近四十六年(1949~1994) 來大陸書法研究之 現況與評估」(行政院國家科學委員會专題研究計劃成果報告, 1995), 頁7~62.

국적인 것 그리고 지역적인 것이 있었고, 체제에 있어서는 종합적인 것 및 전문적인 것이 있었으며, 내용적인 측면으로 보자면 서예사론, 서예미학, 서예비평, 서예교육, 서예창작 등을 포괄해 범위가 상당히 넓었다. 이 밖에 1980년대 초 이래로 경험의 축적 및 학술요구가 높아짐에 따라 토론회의 전체적인 계획이나 논문 격식, 소양, 발표 및 질의응답 방식 및 회의장의 설비가 갖춰지고 논문집 편집 수준이 끊임없이 향상되었다. 특히 1990년대 이후 국제적인 학술토론회를 개최하는 것이 대체적인 발전 추세이며, 주최하는 단체의 각 부분에 대한 요구도 훨씬 엄격해졌다. 학술적인 측면으로 보자면 국제적인 토론회는 중국과 외국의 학자들이 직접 교류하는 장을 제공했을 뿐 아니라 동시에 연구방법 및 방향에 있어서도 자극을 불러일으켰다.

1977년 간행된 『서법(書法)』 잡지는 시작을 알렸고, 1980년대 서예전문 잡지가 계속해서 나타났다. 『서법총간(書法叢刊)』(1981년 창간)은 그 중 대표적인 것으로 수준이 끊임없이 상향되었다. 기타 비교적 보급적인 전문적인 잡지의 수량은 더욱 많아 서예계를 위한 넓은 발표의 장을 열었다. 1980년대 서예 독자의 급속적인 증가 역시 서예신문 간행을 촉진하였다. 1984년 창간된 『서법보(書法報)』는 아직도 발행량이 가장 큰 서예전문 신문으로, 비록 보급 및 읽을거리를 제공하는 것이 우선이지만, 일정한 학술적인 수준을 갖고 있다. 1985년 이 신문은 한 달에 두 번 발행하던 것을 일주일에 한 번씩 발행하는 것으로 바뀌었고, 그 후 1990년 간행된 『書法導報』도 매주 한 번씩 발행하는데, 이것은 서예의 자료와 정보가 서예유행의 조류 아래 생긴 수요라는 것을 증명한다.[22]

서예전문 잡지 외에 서예와 관련된 각종 저작도 1980년대 이후 놀

랍게 성장하였다. 가장 주목을 끄는 것은 대규모의 총서 전서 및 사전류의 발간이다. 예를 들어 상해서화출판사의 『중국서학총서(中國書學叢書)』, 『서가사료총서(書家史料叢書)』, 『서법지식총서(書法知識叢書)』 및 『서법이론총서(書法理論叢書)』가 바로 계획적으로 고대 서예사료, 이론 및 일반적인 지식을 분류하여 각계각층의 독자들을 만족시켰다. 또 예를 들어 이 출판사의 『역대서예논문선(歷代書法論文選)』(1979), 『역대서예논문선속편(歷代書法論文選續編)』(1993) 및 상해서점에서 출판한 『명청서예논문선(明淸書法論文選)』(1994)은 고대의 서론논문을 모은 것이다. 성질이 비슷한 것으로 1993년부터 출판한 『중국서화전서(中國書畵全書)』는 현재 이미 10여 권이 세상에 나왔으며, 서예학 사전류의 출판규모가 갈수록 규모를 갖추었다. 전집에 있어서 60권의 『중국미술전집(中國美術全集)』(1984)이 기초를 잡은 것으로부터 이후 전집식의 서예전문서 역시 나타나기 시작하였다. 1991년부터 나오기 시작한 『중국서예전집(中國書法全集)』은 현재 가장 규모가 큰 저작이라고 믿는다. 체제 및 구도에 있어서 일본의 『서예전집(書道全集)』의 모식에서 더욱 범위를 넓힌 것으로 서적 및 기타자료의 검색, 사론 부분의 분석에 있어서 모두 학술적인 가치가 높다.

총서, 전집 및 자료성의 회편 이외에 대형도록의 출판도 서예학 연구에 중요한 서적자료를 제공하였다. 『중국고대서화도목(中國古代書畵圖目)』은 비록 흑백도판만 실려 있지만, 박물관 소장의 작품들이 풍부하고, 또 각 서화작품 뒤의 제발까지 함께 실었다. 서예연구의 입장에서 보자면 참고 가치가 높다. 이 세트 도목 가운데 작품은 모

22) 중국대륙의 서예전문 잡지와 신문에 대해서는 위 주 63~78을 참고하라.

두 서화감정조의 감정을 거친 것으로, 이 사업은 규모가 방대하여, 1986년부터 시작하여 지금까지 이미 17권을 출판하였다. 그 외 순수하게 서예도록의 출판은 부분적으로 일본과 합작하였는데, 인쇄와 제본에 아주 많은 공을 들였다. 전형적인 예는 『중국서적대관(中國書跡大觀)』 시리즈가 있는데, 주요 각 박물관과 일본의 강담사와 합작하여 박물관에 소장된 최고의 서예작품을 선별해 실은 것으로 도판의 화질이 깨끗하고 좋아 거의 원작에 접근하였다. 현대의 인쇄술 및 활발한 출판 분위기는 최근 20여 년의 연구에 적지 않은 편리함을 가져다주었다고 할 수 있다.

엄격하게 말하자면, 서예사료와 이론의 편집 보존과 도록 중의 서예작품의 사진 등은 단지 서예연구의 자료준비일 뿐이다. 어떻게 서학을 연구하고 새로운 길로 나아가게 하는가는 방법적인 문제이다. 전통적으로는 문헌사료 고증을 위주로 하는 방법이 주도적이었다. 이것도 역시 서예연구의 하나의 중요한 방법이다. 특히 비첩 및 서적 고증 부분에 있어 그러한데, 각각의 성과가 있다. 서방달(徐邦達)의 『고서화위와고변(古書畫僞訛考辨)』(1984) 및 『고서화를 훑어본 기록-진, 수, 당, 오대, 송 서예(古書畫過眼要彔-晉, 隋, 唐, 五代, 宋書法)』(1987)는 전통문헌고증과 기운을 보는 감정방법을 보여준다. 기타 예를 들어 사치유(謝稚柳, 1910~1997), 계공(啓功), 양인개(楊仁愷), 유구암(劉九庵)이나 이후에 나타난 사람으로 예를 들어 조보린(曹寶麟) 및 왕연기(王連起) 등은 모두 전통문헌고증의 우수한 점을 연속시키거나 발전시켰다. 그리고 그것을 확대하여 더욱 주도면밀한 분석을 하였다. 이 기간의 서적감정은 1960년대 및 1970년대 난정논변 전통과 기풍의 연속으로 성과가 탁월하였다. 고대 저명한 서적에 대한 진위, 예

를 들어 <평복첩(平復帖)>, <고시사첩(古詩四帖)>, <자서첩(自叙帖)>, <자서고신(自書告身)>, <몽소첩(蒙詔帖)> 등이 모두 연구의 대상으로, 부분적으로는 학술논쟁을 불러일으켰다.

　서적감정은 서예진위와 관련된 문제의 연구로, 엄격하게 말하자면 역시 재료의 관찰이다. 이는 서예의 연구에 있어서 분명히 큰 의의가 있는데, 예술작품의 신빙성이 본래 양식 이해의 기초이다. 하지만 작품의 진위를 기초로 서예의 양식을 논하는 것은 초기 서예사론이 경시한 부분이다. 1960년대 서양학술계에서 이미 중국서화의 진위문제에 대해서 의미 있는 의견을 제기하였고 그리고 방법적으로 해결하는 길을 제시하였다.23) 1980년대 이래 중국 서학계에서 서적 진위의 토론은 거시적인 시각에서 보자면 현대의 학문하는 태도와 방법을 반영한다. 하나의 예를 들자면 서예토론회가 보이는 것처럼, 1980년대 이후의 서학연구는 내용상 아주 광범위하여 서체, 서가, 서론, 서적, 서예기교, 서예미학, 서예교육 등 모두를 포함한다. 그리고 질과 양에서 모두 향상되었다. 그 중 서예미학의 연구는 장족의 발전을 이루었다. 1979년 유강기(劉綱紀)의 『서예미학개론(書法美學簡論)』 출판 후 1980년대 학술계에 서예미학의 광범위한 토론과 격렬한 논쟁을 불러일으켜 서예 심미 본질, 대상, 의식 등 주제에 대한 이해를 더욱 깊게 하였다.24) 비슷하게 학술계에 주의를 불러일으킨 것으로

23) 예를 들면 方聞은 倪瓚山水畵眞偽的問題 및 硏究方法 그리고 산수결구의 분석방법을 제시하였는데, 객관적으로 시대의 양식을 파악하고 있다. Wen, Fong, "Chinese Painting; A Statement of Method", *Oriental Art*, n.s., no.9(1963), 73〜78. [中譯本有 方聞, 『論中國畵的硏究方法』, 張瑋譯, 載于洪再辛 選編 『海外中國畵硏究文選(1950〜1987)』(上海: 人民美術出版社, 1992), 頁93〜105]; Wen, Fong, "Toward a Structural Analysis of Chinese Landscape Painting", *Art Journal*, vol.28, no.4(1969), 388〜397. [中譯本有 方聞, 『山水畵結構之分析—國畵斷代問題之一』, 羅劍先譯, 『故宮季刊』 4卷 1期(1969年秋), 頁23〜30; 方聞, 『山水畵的結構分析』, 屈衛民譯, 載于洪再辛 選編 『海外中國畵硏究文選(1950〜1987)』, 頁106〜122].

24) 1980년대 서예미학의 발전에 대해서는, 梁揚, 「關于近年來書法美學討論的述」, 『書法硏究』, 1986年 第2期(總第24輯), 24〜36쪽 참조. 1990년대 서예미학에 관한 전문적인 서적은 金學智, 『中國書法美學』(江蘇文

는, 강렬한 의식을 갖고 엄격한 서예학의 구조를 세운 저작으로, 진진렴(陣振濂) 주편의 『서예학(書法學)』(1992)이 있는데, 거시적인 시각으로 서예예술의 학과의식을 세우려 시도한 것으로 서예사, 서예미학, 서예이론, 서예비평, 서예기법이론과 창작이론 및 서예교육의 학과 결구를 구축하고 있다. 이념에 있어서 서예학의 건립은 서학연구의 발전에서 체계화의 결과이며, 동시에 역시 20세기 서학연구가 이미 전통에서 현대로 나아가고 있다는 것을 표시하는 것이다. 비록 『서예학』이 중국 서학계에 일찍이 다른 의견을 불러일으켰지만, 전체적으로 보자면 시대적인 의의가 있다.[25]

1980년대 이후 중국 서예연구에서 다른 하나의 중요한 현상은 서양학술계의 접촉과 교류 아래 서예사론 연구방법상 새로운 자극과 영향이 나타났다는 점이다. 이전의 서예사론은 주로 전통사가의 글쓰는 방법에 가까워, 문헌을 모으고 베껴 정리하는 것을 위주로 하였는데, 대표적인 서가의 창작 및 이론 성과에 편중되었다. 그러나 작품 자체의 양식발전 및 사회환경의 요소에 대해서는 별로 중시하지 않았다. 1980년대 이후 중국학술계는 서양의 미술사 연구방법과 어느 정도 접촉하기 시작하였는데, 방법의 하나는 서양저작을 중국어로 번역하는 것이었다. 당시 먼저 나타난 것은 중국회화의 경전적인 논문을 모으고 중국어로 번역하는 것이었는데 그 가운데 방문 및 제임스 캐힐 등의 저작에서 서양의 양식분석 방법 및 사회요소를 중시하는 관점이 드러났다.[26] 서예 부분에서 부신은 1977년 예일 대학에

藝出版社, 1994), 及陣方旣, 雷志雄 『書法美學思想史』(河南美術出版社, 1994) 등.

25) 『書法學論文集-全國 "書法學" 暨書法發展戰略研討會論文集』(南京: 江蘇敎育出版社, 1995) 참조.

26) 예를 들어 洪再辛 選編, 『海外中國畵硏究文選(1950~1987)』(上海: 上海人民美術出版社, 1992).

서 'Traces of the Brush 筆有千秋業' 전시를 하였는데, 이 전시도록은 1987년 중국어로 번역되어 출판되었고 책의 제목이 『해외서적연구(海外書迹硏究)』였다.[27] 이 책은 비록 전시회의 도록이지만, 몇 개의 전문적인 토론을 수록했고 또 '축윤명 문제'의 연구는 서양의 서예연구 특색을 잘 보여주었다. 이것 외에 국제토론회는 중국과 서양의 학자가 직접적으로 만나는 기회였고, 더 나아가 중국 연구생이 미국으로 가서 공부하는 경우가 점점 많아지면서, 전통서학연구를 기초로 하고 서양의 연구방법을 참고하는 것이 필연적인 대세였다.

사실상 중국의 서예사는 연구방법에 있어 확실히 적지 않은 변화가 나타났다. 예를 들어 서법의 양식은 이미 진위 감정의 중요한 요소가 되었고 하나의 독립적으로 연구할 대상이 된다고 보았으며 시대의 요구에 따라 전문적인 양식사의 저작이 나오게 되었다.[28]

1980년대 대만의 서학연구 역시 장족의 발전을 이루었다. 서예는 대만정부가 지지하는 문화의 유형이었는데, 1984년 '중국서예국제학술토론회(中國書法國際學術硏討會)'는 행정부의 문화건설위원회가 기획한 것으로 안진경(顏眞卿, 709~785) 사후 1200주년을 기념하기 위한 것이었다. 이 토론회는 대만에서 개최한 첫 번째 국제적인 서예학술대회로서, 회의에 참석한 사람은 방문(方聞), 나카타 유우지로(中田勇次郎), 부신(傅申), 왕장위(王壯爲), 장광빈(張光賓) 등 국제적으로 유명한 학자들이어서 대만 서학연구의 이정비적 사건이었다고 할 수 있다.[29] 그 후 대만의 서예토론회는 계속해서 이루어졌는데, 1990년

27) 傅申, 『海外書迹硏究』, 葛鴻楨譯(北京紫禁城出版社, 1987).
28) 陳振濂的 『尚意書風觀』는 비교적 이른 서예양식을 토론한 것으로 1990年 北京人民美術出版社出版 이후 徐利明의 『中國書法風格史』(河南美術出版社, 1997), 역시 양식을 위주로 한 것이다.
29) 이 회의의 논문집은 이미 출판되었다. 『中國書法國際學術硏討會－紀念顏眞卿逝世一千二百年』(台北: 行政院

대로 진입한 이후 분위기가 점점 더 고조되어 최근에는 중국 대륙과 홍콩의 학자들과 교류하는 것을 더욱 중시하고, 대륙, 홍콩, 대만 세 곳의 학술과 연결하여 관계가 더욱 긴밀하게 되었다.[30] 다른 한 측면으로 1980년대 대만은 이전에 유럽, 미국, 일본에 유학했던 청년학자들이 돌아와 미술사연구의 책임을 맡았는데, 고궁박물원 및 대학, 연구소의 협조 아래 미술사연구에서 큰 성과를 얻었다. 1990년대 이후 서예사로 박사학위 및 석사학위 논문을 쓰는 범주가 날로 깊어져 가고 있다. 이러한 상황을 보면 대만의 서예연구의 미래가 낙관적이라고 할 수 있다.[31]

대륙과 대만과 비교해 홍콩 서예학 연구는 적막함을 벗어나지 못하고 있었다. 비록 1984년 서보출판사의 『중국서예대사전(中國書法大辭典)』이 출판되어 호평을 받았으나,『서보(書譜)』잡지는 1989년에 간행을 멈추었는데, 참으로 안타까운 일이었다. 1997년 홍콩이 중국으로 반환되면서, 1990년대 점차적으로 중국전통문화에 대한 새로운 인식의 요구가 나타났다. 홍콩중문대학 예술학과에 1991년 독립적으로 서예사 과목을 개설하였고, 최근 석사 및 박사생들이 점점 서예를 연구의 대상으로 선택하고 있다. 1997년 4월 이 학과와 문물국이 협조하여 '중국서예국제학술대회(中國書法國際學術會議)'를 개최하였는데, 홍콩에서 처음으로 서예를 전문적인 주제로 한 국제학회가 열린 것으로, 시간적으로 대륙과 대만 및 미국과 비교하면 10여 년이 늦은

文化建設委員會, 1987) 참고.

30) 그 가운데 두 번의 정기적인 토론회를 조직하는 것은 중화민국서예교육학회(中華民國書法敎育學會) 및 중화서예학회(中華書道學會)이며, 매번 토론 이후 논문집을 출판한다.

31) 부분적인 석·박사 논문은 「中華民國書法敎育學會歷年獎助博碩士學位論文一覽表」,『八十六年度博碩士硏究生書法論文提要』(行政院文化建設委員會主辦, 1997).

것이다. 그러나 1997년 전후로 미래 학술의 경향과 의의를 알리는 것들이 나타났다.[32]

1980년대 이후 서양 학술계에서 중국서화의 연구에서 점점 회화에서 서예도 중시하기 시작하였다. 1981년에서 1982년의 『유럽과 미국에 소장된 중국서예명적집(歐米收藏中國法書名迹集)』은 비록 일본에서 출판되었지만, 서양학자 및 소장계에서 중국서예를 중시한다는 것을 반영했다.[33] 방문의 『마음속의 형상들(心印 Images of the Mind)』(1984)부터 『표현의 저편(具象以外 Beyond Representation)』(1992)에서도 서예연구가 점점 더 중시되고 있는 것을 볼 수 있다.[34] 적지 않은 젊은 층의 학자들 역시 이전의 언어문자의 장애를 넘어 서예사 연구에 종사하고 있다. 찰스 스터만(Charles Sturman)이 1997년에 출판한 『미불－북송의 서예양식과 예술(米芾－北宋的書法風格與藝術)』은 미국 젊은 학자의 서예학 수준을 설명했다.[35] 학술토론회로 말할 것 같으면 서양학술의 동향을 반영했다. 1985년 뉴욕에서 개최된 '문자와 도상－중국의 시, 서, 화(文字與圖象－中國的詩, 書, 畵)토론회'에서는 중국 대륙의 학자가 참가했을 뿐 아니라, 주제에서도 거시적인 것과 세부적인 학술 시야를 보여주었다.[36] 1996년 대만 고궁박물원 소장품이

32) 이 학술회의의 논문집은 이후 출판되었다. 見莫家良 編『書海觀瀾－中國書法國際學術會議論文集』(香港中文大學藝術系及文物館, 1998).

33) 中田勇次郎, 傅申 編『歐米收藏中國法書名迹集』(四冊: 東京中央公論社, 1981∼1982) 참고.

34) Wen, C. Fong et al., Images of the Mind: Selections from the Edward L. Elliott Family and John B. Elliott Collections of Chinese Calligraphy and Painting at The Art Museum (Princeton University, Princeton: The Art Museum, Princeton University, 1984); Wen, C. Fong, Beyond Representation: Chinese Painting and Calligraphy 8th∼14th Century(New York: The Metropolitan Museum of Art; New Haven and London: Yale University Press, 1992).

35) Peter Charles Sturman, Mi Fu: Style and the Art of Calligraphy in Northern Song China(New Haven and London: Yale University Press, 1997).

36) 이 토론회의 문집은 이후 출판되었다. Alfreda Murck and Wen, C. Fong ed., Words and Images: Chinese Poetry, Calligraphy and Painting(New York: The Metropolitan Museum of Art, 1991) 참고.

미국에서 전시되는 것을 감안하여 뉴욕 메트로폴리탄박물관에서는 '송원예술토론회(宋元藝術硏討會)'가 개최되었는데 발표된 논문 가운데 서예사와 관련된 것도 있었다.[37] 이 밖에 프린스턴대학 박물관이 1999년 개최한 '중국서예─형은 내부에(John M. Crawford 소장)' 전시회와 때를 맞춰, 같은 해 서예의 전문적인 토론회를 개최하였는데, 토론회에서는 중국 서예연구가 양식 및 서거를 탐색하는 데서 한발 더 나아가 문자내용 및 해독의 방면으로 나아가길 희망했으며, 더욱 심도 있게 중국의 문화전통과 모식을 이해하기를 기대했다. 문화적인 측면으로 중국서예를 토론하는 것은 미래 서학연구의 하나의 중요한 연구방향이라고 말할 수 있다.

4. 결론

전체적으로 100년에 가까운 중국 서예연구를 보면 전통적인 방법에서 현대적인 방향으로 발전하고 있고, 성과 역시 적지 않다. 대량의 출토문물은 서체 및 서예사 연구에 새로운 자료와 자극을 불러일으켜 서예사의 공백을 메웠을 뿐 아니라, 또 이전 사람들이 말하던 잘못된 부분을 수정하기도 하였다. 갑골문, 금문, 죽간, 목간, 비단에 쓴 글 및 각종 석각은 초기 서예사 연구에 가장 참고할 만한 가치가 큰 것이다. 대량으로 출토된 서적 역시 학자들이 서예작품 자체를 더욱 중요시하게 하였으며, 더 나아가 현대의 발달된 인쇄술이 더하여

37) 이 토론회의 논문집은 Maxwell K. Hearn and Judith G. Smith, *Arts of the Sung and Yuan*(New York: The Metropolitan Museum of Art, 1996)을 보라.

서예연구가 전에 없던 깊은 발전을 이루게 하였다. 연구의 범위로 보면, 전통적으로 서가 및 그 이론을 위주로 한 연구방법과 금석문자를 위주로 하던 조류에서 점점 더 비교적 전면적이고 체계적인 분류로 발전하였다. 그리고 서예연구가 하나의 완전한 학문으로 넓은 범위와 깊이 있는 학문으로 인식되었다. 연구의 방법적인 측면에서 학자들은 문헌사료를 중시하는 전통적인 기초 위에서 다시 서예 자체를 중시하여 탐색하고 분석하며, 아울러 진위와 양식의 문제를 더욱 엄밀하고 세밀하게 처리하고 있다. 동시에 외형의 연구방법에서도 학자들은 사회조건 및 서예집단과의 관계 등에 관심을 보였으며, 또 서예의 연구가 문화의 측면으로 심화하도록 시도하고 있다. 21세기에는 중국과 외국의 접촉과 교류가 더욱 빈번해지게 되어, 전에는 중국과 외국의 서예연구방법이 분명히 차이가 있었지만 앞으로 모호하게 될 것이다. 그리고 서예의 문화적 내함과 가치 역시 미래 서예학연구의 중요한 부분이 될 것이라고 예상할 수 있다.

莫家良, 「近百年中國書學研究的發展」, 『書法研究』, 1999年 第6期.

돈황 미술연구사

장건우(張建宇)
중국 인민대학교 교수

1.

청나라 광서 26년(1900), 도사 왕원록(王圓籙, 약 1849~1931)은 돈
황 막고굴 장경동(현재의 17굴)에서 대량의 사경과 유물을 발견하였
다. 장경동의 발견은 중국 근대 학술사에 있어 4대 발견 가운데 하나
이다.[1] 그리하여 진인각(陳寅恪, 1890~1969)이 명명한 바 '오늘날 세
계학술의 새로운 조류'의 돈황학(Dunhuang Studies)이 시작되었고, 동
시에 이 사건은 돈황예술 연구의 서막을 올렸다.[2]

20세기 말, 돈황학은 이미 국제학술계에서도 유명해졌다. 돈황학

1) 이른바 20세기 중국 학술사에서의 4대 발견은 殷墟甲骨, 西陲木簡, 敦煌文書和明淸內閣大庫檔案이다. 이것
은 왕국유(王國維)(1877~1927)가 처음 제기한 것이다. 이 후 앞의 세 발견은 각자 자신의 학문을 발전시
켰다. 즉, 甲骨學, 簡牘學(簡帛學)和敦煌學. 王國維 「最近二三十年中中國新發見之學問」 "自漢以來, 中國學問
上之最大發現有三: 一爲孔子壁中書, 二爲汲冢書, 三則今之殷虛(墟)甲骨文字, 敦煌塞上及西域各處之漢晉木簡,
敦煌千佛洞之六朝及唐人寫本書卷, 內閣大庫之元明 以來書籍檔冊, 此四者之一已足当孔壁, 汲冢所出, … 故今
日之時代可谓之發見時代, 自來未有能比者也." 이 문장은 1925年 暑期(約7月) 왕국유가 청화대학 연구원에서
한 강연원고이며, 『女師大學術季刊』 1930年 第1卷 第4期에 실려 있다.
2) 陳寅恪, 「陳垣<敦煌劫余泉>序」, 『歷史語言研究所集刊』 第1本 第2分(1930年), 陳寅恪 『金明館叢稿二編』(上海
古籍出版社, 1980年)에 수록.

의 주요 연구방향과 사료의 출처는 돈황문서와 돈황예술이며, 이 둘의 관계는 학자들에게 '새의 양 날개나 차의 두 바퀴'로 비유된다. 백 년간 돈황예술의 연구성과는 아주 풍부하며, 빼어난 저술도 셀 수 없이 많다.[3] 학술사의 시각으로 보자면 대략 세 단계로 나누어볼 수 있다. 20세기 40년대 이전은 초보적 단계이다. 중국학자가 돈황석굴에 대해 아직 체계적으로 연구를 시작하지 못하였다. 이 시기 중요한 연구성과는 유럽과 미국 그리고 일본 학자들에 의해서 완성되었다. 1940년대 초기부터 중국의 돈황예술 연구가 전면적으로 시작되었다. 특히 돈황예술연구소(현재 돈황연구원의 전신)의 성립은 중국학자의 책임을 나타낸다. 이렇게 양호한 환경은 1966년까지 계속되었다. 1970년대 말 돈황학술은 다시 한 번 융성하였다. 1980년대 이후 중국, 유럽, 미국, 일본 그리고 홍콩 및 대만 지역의 학술교류가 빈번해지면서 돈황예술은 학제적 연구가 되었고, 국가를 넘어 중요하고 권위 있는 연구 프로젝트가 되었다.

학술발전의 맥락을 회고하기 전에, 필자는 두 가지 설명을 하고자 한다. 하나는 돈황예술은 크게 석굴건축, 조각, 벽화, 장경동 예술품과 돈황 서예로 나뉜다. 그 가운데 돈황 석굴은 건축이며, 조각과 벽화는 '삼위일체' 예술의 총체이다. 그것은 돈황예술의 주체이며, '돈황석굴예술'이라고 불린다. 아래에 논술하는 학술사 맥락은 석굴예

3) 대만학자 鄭阿財, 朱鳳玉 主編, 『敦煌學硏究論著目彔(1908~1997)』(台北: 漢學硏究所, 2000年)과 『敦煌學硏究論著目彔(1998~2005)』(台北: 樂學書局, 2006年)을 근거로 하면 1908~2005年까지 수록된 돈황학연구 목록 "예술" 부분의 논문 및 저술은 모두 2,671篇(冊)이다. 그 가운데 1908~1997年 1712篇(冊)이고, 1998~2005年 959篇(冊)이다. 이 목록에는 소량의 "音樂", "舞蹈" 及 "相關石窟"(敦煌以外石窟)도 포함하고 있다. 이 밖에 또 부분적으로 중복되어 기재된 것도 있다. 예를 들면 어떤 일본논문은 일본논문과 중역본을 두 편으로 계산하였고, 또는 토론회에 발표한 논문을 잡지에 다시 싣는 경우 등이 있다. 그러나 이 목록에서 서양논문에 대해서는 많은 부분이 비어 있다. 따라서 이상의 숫자는 간략히 돈황예술 연구의 규모가 어느 정도인지를 반영하고 있다고 보면 된다.

술연구를 위주로 한다. 둘째, 학과 경계의 시각으로 보자면 돈황예술은 주로 고고학(Archaeology)과 미술사(Art history)의 연구범위에 속한다. 동시에 돈황석굴이 포함하는 풍부한 역사문화적 가치로 인해 돈황예술은 또 역사학, 종교학, 사회학, 민속학, 미학 등 많은 학과들이 동시에 관심을 갖고 있다. 범위가 넓어지는 것을 막기 위해, 예술사 혹은 고고학의 연구성과 외에는 이 논문에서 언급하지 않기로 한다.

2.

1907년 영국적을 가진 헝가리인 스타인(Aurel M. Stein, 1862~1943)은 제3차 중아시아 탐색기간에 돈황에 도착했다. 그는 지극히 적은 대금으로 대량의 경권문서 및 536건의 예술품을 왕원록에게서 구입했다. 그 가운데 282건은 현재 영국 대영박물관에 소장되어 있고, 254건은 인도 신더리박물관에 소장되어 있다.[4] 다음 해, 신강을 고찰하던 프랑스 한학자 파울 펠리오(Paul Pelliot, 1878~1945)는 장경동 일을 알고 재빨리 돈황으로 가서 경권문물 수천 점을 가지고 갔다. 돈황에 머무는 동안 펠리오와 사진사 루이스 베일란트(Louis Vaillant) 등

4) 스타인의 논문 및 돈황석굴의 주요 저작은 아래와 같다. 『西域考古圖記』, [Serindia: Detailed report of explorations in Central-Asia and Westernmost China, (Oxford, 1921)](중역본으로는 廣西師范大學出版社 出版, 1996年); 『千佛洞: 中國西部边境敦煌石窟寺所獲之古代佛教繪畫』 [Ancient Buddhist Paintings from Caves of the Thousand Buddhas on the Westernmost Border of China (London, 1921)]; 『斯坦因西域考古記』 [On Ancient-Asian Tracks: Brief Narrative of Three Expeditions in Innermost Asia and North-West China (London, 1932)] (중문본으로는 向達가 번역하여 출판한 上海中華書局, 1936年; 上海書店重印). 그중 『西域考古圖記』(另譯作 『塞林底亞』) 부록의 다섯 표제는 "論敦煌千佛洞佛教繪畫" ["Essays on the Buddhist Paintings from Caves from Cave of the Thousand Buddhas"](Raphael Petrucci, 1871~1917과 Robert Laurence Binyon)의 4편의 논문, 그것과 같은 연도에 출판한 스타인 『千佛洞』은 돈황예술에 관련된 가장 이른 저술이다.

은 막고굴에 대해서 처음으로 체계적으로 고찰을 진행했는데, 동굴의 번호를 매기는 것(모두 182굴)을 포함해, 굴 형태의 초안을 제작하고, 벽화내용과 제기 등 과학적인 작업을 하였다. 이 밖에 그들은 벽화사진 366장을 찍어, 1920년대 초기 6권의『돈황석굴도록』을 편찬하였다.5) 이것이 가장 이른 돈황미술 도록이다. 초기 돈황미술 연구는 대부분 이 책을 근거로 한다. 1914~1915년 러시아의 올덴부르크(S. F. Oldenburg, 1863~1934)가 거느린 고고학 팀이 돈황에 도착하여, 막고굴에 대해 종합적인 고찰을 하였다. 굴을 측량하여 기록하고, 중심적인 동굴에 대해 임모를 진행했으며, 2,000여 장의 사진을 찍었다. 불행한 것은 이 고찰의 성과가 아주 오랫동안 정리되지 않고 발표되지 않았다는 것이다. 1923~1924년, 미국 하버드대학 워너(Warner, 1881~1955)가 처음으로 돈황에 도착해서 328굴의 당대 조상을 훔쳐갔다. 그리고 10여 폭의 당대 벽화를 갈취하였다. 이후 하버드대학 포그(Fogg) 박물관의 게튼스(R. J. Gettens)박사가 이 벽화와 채색상의 연료에 대해서 화학적 분석을 시도하였으며, 1935년 고대 연료문제의 실험보고를 썼다.6) 워너는 뒤에『불교벽화: 9세기 만불동 협동굴 연구』(1938)를 썼는데, 이 책은 비교적 이른 돈황미술의 학술저작이다. 이 책은 그 자신이 붙인 일련번호인 만불협 제5굴(지금 楡林窟 제25굴)의 벽화 제재, 기법 및 연료 등의 문제를 깊이 있게 토론하였다.7)

5) 『敦煌石窟圖彔』[Les Grottes de Touen-houang (Paris, 1920~1924)]. 이 밖에 펠리오와 그의 고찰기록은 이미 정리되어 출판되었다. 『伯希和敦煌石窟筆記』[Grottes de Touen-houang, Carnet de Notes de Paul Pelliot(Paris, 1980~1992)] (중역본은 耿N, 唐健賓譯出, 甘肅人民出版社, 1993年). 오늘에 이르러 부분적인 벽화와 제기가 이미 훼손되거나 혹은 알아볼 수 없다. 당시 펠리오가 기록한 제기 및 루이스 베일란트 사진은 부족한 것을 보충해주는 귀중한 자료이다.

6) [美] 羅瑟福·盖特斯, 『中國顏料的初步研究』(1935), 江致勤, 王進玉譯, 『敦煌研究』 1987年 第1期.

돈황 문물이 외국으로 빠져나간 후, 중국학자들은 돈황 장경동 유물의 가치에 대해 주의하기 시작했다. 20세기 1940년대 이전, 중국학자들은 돈황문서의 연구에 치중했는데, 저명한 돈황학자 예를 들어 나진옥(羅振玉, 1866~1940), 왕국유(王國維), 진담(陳桓, 1880~1971), 진인각(陳寅恪), 호적(胡適, 1891~1962) 등이 경적, 사지, 종교, 문학과 중앙아시아 언어 등 각 부분에 대한 연구에 관심을 갖기 시작했다. 상대적으로 보면 돈황예술에 대해서는 관심이 적었다.[8] 1925년 워너가 2차로 중국에 왔을 때, 북양 정부의 고문인 퍼거슨(John C. Ferguson, 1866~1945)의 소개로 북경대학 의학원 진만리(陳萬里)가 무리를 따라 돈황을 고찰하였다. 진만리의 『서행일기(西行日記)』(1926)는 중국인이 발표한 돈황석굴에 대한 1차 고찰기록이다.[9] 하창군(賀昌群, 1903~1973)이 1931년 발표한 「돈황불교예술의 계통(敦煌佛敎藝術的系統)」 논문은 중국학자가 돈황예술에 대해 쓴 가장 이른 전문적인 논문이다.[10] 이 논문은 파울 펠리오와 『돈황석굴도록』에 발표된 사진과 기록을 근거로 하였고, 아울러 돈황문서와 문헌사료를 이용해 연구하였다. 더욱 값진 것은 하창군이 돈황석굴 배후의 문화적인 연원에 대해 충분히 주의했다는 것으로, 북전불교체계(北傳佛敎系統)의 거시적 배경 아래 돈황예술 특색의 윤곽을 그려내고 있다.

서양의 탐험자들이 돈황석굴 자료를 발표하자, 바로 일본학자들

7) Langdon Warner, *Buddhist Wall-Painting: A Study of a Ninth-Century Grotto at Wan-Fo-Hsia near Tun-huang*(Cambridge, 1938).

8) 중국 초기 돈황학에 대한 상황은 傅芸子, 「三十年來中國之敦煌學」, 『中央亞細亞』 1943年 第2卷 第4號. 이 논문은 馮志文, 楊際平 主編, 『中國敦煌學百年文庫·綜述卷(一)』, 甘肅文化出版社, 1999年, 182~190쪽에 실려 있다.

9) 陳萬里, 『西行日記』(北平: 朴社出版), 民國15年(1926); 甘肅人民出版社点校再版, 2002年.

10) 賀昌群, 「敦煌佛敎藝術的系統」, 『東方雜誌』, 1931年 第28卷 第17號; 林保堯, 關友惠主編 『中國敦煌學百年文庫·藝術卷(一)』, 甘肅文化出版社, 1999年, 20~43쪽에 실려 있다. 이 밖에 賀昌群, 『近年西北考古的成績』, 『燕京學報』 1932年 12期을 참조하라.

의 흥미를 불러일으켰다. 도쿄제국대학 교수 타키 세이이치(沈精一, 1873~1945) 및 그의 제자 마추모토 에이츠(松本榮一, 1900~1981)는 초기 가장 공적이 많은 일본 돈황미술 연구자이다. 마추모토는 20세기 1920년대부터 시작해서 월간 『국화(國華)』에 불교미술과 관련된 논문을 발표했는데, 그의 책 『돈황화의 연구』(1937)는[11] 한 시대를 긋는 학술저작이라고 말할 수 있는 것으로, 일본학자들이 '당시 돈황 불교미술 연구영역의 금자탑'이라고 불렀다.[12] 마추모토는 영국과 프랑스 그리고 일본에 소장된 장경동 회화 및 파울 펠리오와 『돈황 석굴도록』 등의 자료를 근거로 하여, 돈황회화의 도상내용과 경전적 근거를 심도 있게 고증했으며, 아울러 그것을 동시에 인도와 서역 그리고 일본의 불교예술과 비교했다. 이 책은 돈황미술 도상학 연구에서 정석과 같은 작품으로 현재에 이르기까지 중요한 참고가치를 가진다.

3.

20세기 1940년대, 중국학계는 돈황석굴의 연구에 대해서 본격적으로 연구를 시작했다. 장대천(張大千, 1899~1983), 왕자운(王子云, 1897~1990), 사암(史巖, 1904~1994), 상달(向達, 1900~1966), 하내(夏鼐, 1910~1985), 염문유(閻文儒, 1912~1994) 등 역사학자, 고고학자,

11) [日] 松本榮一, 『敦煌畵の硏究』(東方文化學院東京硏究所, 1937); 岩波書店, 1980년 再版; 同朋舍, 1985年 再版. 沈精一과 松本榮一의 저작목록에 대한 자세한 것은 陳民, 「松本榮一先生與敦煌學硏究」, 『敦煌硏究』 2000年 第3期; 陸慶夫 王冀靑主編: 『中外敦煌學家評傳』(甘肅敎育出版社, 2002), 155~172쪽.

12) [日] 百橋明穗, 『敦煌學百年間美術史硏究的軌迹』, 敦煌硏究院 編, 『2004年 石窟硏究國際學術 會議論文集』 下冊(上海古籍出版社, 2006), 第646頁.

미술사학자 혹은 화가들이 앞뒤로 돈황에 가서 실질적인 조사활동을 벌였다. 그들은 석굴내용을 저술하고, 굴의 건설연대를 고증했을 뿐 아니라, 장대천은 돈황벽화를 임모했다. 1942년과 1944년 상달(向達)을 단장으로 한두 차례 '서북사지고찰단(西北史地考察團)'이 돈황을 실제적으로 조사하였다. 그 규모와 성과는 1920년대 진만리의 서행을 훨씬 뛰어넘었다. 1996년에서야 비로서 출판하게 된 석장여(石璋如)의 『막고굴형(莫高窟形)』은 '서북사지고찰단'의 가장 중요한 고찰 성과의 하나이다. 이 책은 굴에 따라 동굴의 형상구조와 크기와 내용을 기록했으며, 아울러 각각 동굴의 평면도 및 437컷의 흑백사진을 수록하여, 현재까지 볼 수 있는 가장 이른 동굴 측량자료를 제공한다.[13] 이 밖에 하정황(何正璜)의 『돈황막고굴 현존불동 개황조사(敦煌莫高窟現存佛洞槪況之調査)』(1943)[14]와 사암(史巖)의 『돈황천불동 현황개술(敦煌千佛洞現狀槪述)』(1943)[15]은 가장 이른 '돈황석굴 내용총목(敦煌石窟內容總目)'이다.

1942년 상서홍(常書鴻, 1904~1994)을 주임으로 한 '돈황예술연구소주위회(敦煌藝術硏究所籌委會)'가 성립되어, 인력을 조직하여 동굴을 조사하기 시작하였다. 1944년 '돈황예술연구소(敦煌藝術硏究所)'가 정식으로 성립되었다. 이 시기 사암은 연구소의 위탁을 받아 동굴의 제기(題記)를 조사하고 기록하였는데, 1947년 출판한 사암의 『돈황석실화상제식(敦煌石室畵像題識)』은 가장 빠른 막고굴 공양인 화상제기이다.[16] 1942~1944년 사이, 제임스 로(James Lo) 부부가 애를 써

13) 石璋如, 『莫高窟形』, "中央硏究院歷史語言硏究所田野工作報告" 之三(台北, 中央硏究院歷史語言硏究所, 1996).
14) 何正璜, 「敦煌莫高窟現存佛洞槪況之調査」, 『說文月刊』 1943年 第3卷 第10期.
15) 史巖, 「敦煌千佛洞現狀槪述」, 『社會敎育季刊』 1943年 第1卷 第2期.
16) 史巖, 『敦煌石室畵像題識』, 比較文化硏究所, 敦煌藝術硏究所, 華西大學博物館聯合出版 1947年.

서 막고굴 가운데 약 2,600장의 사진을 찍었다. 이 자료는 1960년대 이후 미국과 일본의 돈황예술연구에 지대한 편리를 제공하였다.[17] 과학적인 조사작업 외에 돈황예술의 의의와 지위문제는 20세기 1940년대 학계에서 가장 열띤 토론 주제였는데,[18] 학자들의 문화유산 가치에 대한 깊은 사고를 반영한다. 1948년 북경대학은 개교 50주년을 맞아 '돈황고고공작전람(敦煌考古工作展覽)'을 열었다. 상달과 왕중민(王重民) 두 선생이 책임지고 편집한 「돈황고고공작전람개요(敦煌考古工作展覽概要)」 및 「돈황 '경권', '사진' 및 '도서', '목록'」은 당시 국내외 돈황학술사에 대해 전면적인 회고를 일깨웠다.[19]

1950년 돈황예술연구는 돈황문물연구소로 이름을 바꾸었고, 석굴보호와 벽화임모를 중심 작업으로 하였다.[20] 1951년 4월 북경 고궁 오문에서 대규모의 '돈황문물전람(敦煌文物展覽)'이 열렸다. 전시와 협력해서 『문물참고자료(文物參考資料)』 1951년 제2권 제4.5기에 '돈황문물전람특간(敦煌文物展覽特刊)'을 실었는데, 돈황미술과 고고학 방면의 전문적인 논문을 집중적으로 실었다. 그중에는 상서홍의 「돈황예술의 원류와 내용(敦煌藝術的源流和內容)」, 상달의 「돈황예술개론(敦煌藝術槪論)」, 진몽가(陳夢家)의 「돈황은 중국 고고예술 역사에 있어 중요하다(敦煌在中國考古藝術史上的中要)」, 주일량(周一良)의 「돈

17) 1968년, 제임스 로가 제작한 크기가 큰 사진은 프린스턴대학 미술자료실에 소장되었다. 20세기 1970년대 초, 도쿄대학에서 한 본을 복제하였다. [日] 秋山光和, 「敦煌壁畵硏究新資料－羅寄梅氏拍攝的照片及福格, 赫尔米達什兩美術館所藏壁畫殘片探討」, 『佛敎藝術』 第100號 1975年; 中譯本由劉永增譯出, 刊于 『敦煌硏究』 試刊第1期(1981年).

18) 向達, 「敦煌佛敎藝術之淵源及其在中國藝術上之地位」(講演稿), 水天明記录, 『民國日報』 1944年; 王子云, 「敦煌莫高窟在東方文化上之地位」, 『國立西北大學校刊』 1948年 3月 第35期; 宗白華, 「略談敦煌藝術的意義與价值」, 『觀察』 1948年 第5卷 第5期.

19) 北京大學五十周年紀念特刊(北京大學, 1948年), 『中國敦煌學百年文庫·綜述卷(一)』, 298～324쪽에 수록되어 있다.

20) 段文杰, 「五十年來我國敦煌石窟藝術研究之概況」, 『中國敦煌吐魯番學會成立大會會刊』, 1983年 8月; 收入 『中國敦煌學百年文庫·綜述卷(三)』, 40～45쪽에 수록되어 있다.

황벽화와 불경(敦煌壁畵和佛經)」, 염문유(閻文儒)「막고굴의 석굴 구조 및 그 조상(莫高窟的石窟構造及其造像)」, 양사성(梁思成)「돈황벽화 가운데 보이는 중국고대건축(敦煌壁畵中所見的中國古代建築)」, 숙백(宿白)의「돈황막고굴 가운데 <오대산도>(敦煌莫高窟中的<五臺山圖>)」, 하내(夏鼐)의「만담돈황천불동과 고고학(漫談敦煌千佛洞和考古學)」등 중요한 논문이 실렸다. 이 밖에 이 시기에 돈황화책과 돈황석굴예술을 소개하는 저작들이 출판되었다. 그 가운데 사치류(謝稚柳)의『돈황예술서록(敦煌藝術敍彔)』(1955), 강량부(姜亮夫)의『돈황－위대한 문화 보물창고(敦煌－偉大的文化寶藏)』(1956), 반결자(潘絜玆)의「돈황막고굴예술(敦煌莫高窟藝術)」(1957)이 영향력이 가장 높았다.[21]

1950년대부터 중국학자들은 고고학적 방법으로 막고굴을 연구하여 초보적으로 중국 석굴사의 고고학체계를 건립하기 시작하였다. 북경대학의 숙백(宿白, 1922~)이 쓴「참관 돈황막고굴 제285굴 찰기(參觀敦煌莫高窟第285窟札記)」(1956)는 처음으로 고고학의 유형학을 적용하여 쓴 논문인데,[22] 285굴의 유형을 대비하여 막고굴 북조동굴의 시기 구분 및 연대를 구별하는 문제를 토론하였다. 1962년 숙백은 돈황문물연구소에서 돈황석굴 연구의 전문적인 테마로 일련의 강연을 하였다. 강연내용은『돈황칠강(敦煌七講)』에 정리되어 있다.[23] 이 강의는 이론과 방법상 중국 석굴사 고고연구의 기초를 정립하였다. 이 시기 도상학 방법 역시 유입되어 돈황예술 연구에 도입되었다. 예를 들어 중앙미술학원의 김유낙(金維諾, 1924~)은 1950년대 후기에

21) 謝稚柳, 『敦煌藝術敍彔』, 上海出版公司, 1955年; 上海古典文學出版社, 1957年. 姜亮夫『敦煌－偉大的文化寶藏』(上海古典文學出版社, 1956年); 潘絜玆 『敦煌莫高窟藝術』(上海人民出版社, 1957).
22) 『文物參考資料』 1956年 第2期; 收入宿白, 『中國石窟寺硏究』(文物出版社, 1996), 206~213頁.
23) 宿白, 『敦煌七講』, 敦煌文物硏究所油印講稿, 1962年.

발표한 일련의 논문에서 불경과 벽화의 제기로 벽화의 내용을 고증하고 해석했을 뿐 아니라, 벽화와 불경, 그리고 변문의 관계에 대해서 토론했다. 어떤 논문은 또 다른 석굴에 있는 같은 주제의 도상에 대해서 비교 분석하기도 하였다.[24] 이 밖에 학자들은 개굴하여 조상하는 동기와 용도에 대해서도 깊이 있게 토론하였다. 예를 들어 북경대학 유혜달(劉慧達)은 비교적 이른 시기에 선승의 수련과 개굴 조상 사이의 관계에 대해서 주의를 기울였다. 유혜달의 「북위석굴과 선(北魏石窟和禪)」(1962) 논문은 불경과 조상 제재의 비교를 통하여 북위에서 수대까지 '관상(觀像)'과 석굴조상 사이의 대응관계를 재구성하였다.[25] 유감스러운 것은 1950년대에서 1960년대까지 좋았던 돈황연구 분위기가 문화대혁명에 의하여 중단되었다는 것이다. 대륙지역의 돈황석굴 연구는 1966~1976년 기간 동안 상대적으로 정지된 상태였다. 위에서 서술한 유혜달의 「북위석굴과 선」은 1978년이 되어서야 발표되었다.

이 시기 해외 및 홍콩 대만 지역의 연구는 장경동 문물(특히 문서)에 관한 것이 많았다. 석굴예술의 토론에 대해서는 상대적으로 적었다. 그러나 예를 들어 후쿠야마 도시난(福山敏男)의 「돈황석굴연식론(敦煌石窟編年試論)」(1952),[26] 알렉산더 소퍼(Alexander C. Soper)의 「북량과 북위시기의 감숙(北涼和北魏時期的甘肅)」(1958)[27] 등의 중요한

24) 金維諾, 「敦煌＜本生圖＞的內容與形式」, 『美術研究』 1957年 第3期; 「敦煌壁畵中的中國佛教故事」, 『美術研究』 1958年 第1期; 「敦煌壁畵＜祇園記圖＞考」, 『文物』 1958年 第10期; 「＜祇園記圖＞與變文」, 『文物』 1958年 第11期; 「敦煌壁畵＜維摩變＞的發展」, 『美術』 1959年 第2期; 「敦煌晚期的＜維摩變＞」, 『文物』 1959年 第4期. 이상의 논문은 모두 金維諾, 『中國美術史論集』(黑龍江美術出版社, 2004年) 中卷에 수록되어 있다. 文章의 제목과 내용은 약간 조정이 있다.

25) 劉慧達: 「北魏石窟與禪」(1962), 『考古學報』 1978年 第3期 337～350쪽; 宿白, 『中國石窟寺研究』, 331～348쪽에 수록되어 있다.

26) 『建筑史研究』 1952年 第7期; 『佛教藝術』 第19號 ＜中亞特集＞, 大阪, 1953年.

27) Alexander C. Soper, "Northern Liang and Northern Wei in Kansu", Artibus Asiae, Vol. 21, No.2(1958),

연구성과가 있다. 소퍼의 「북량과 북위시기의 감숙」은 북량석탑의 연구를 통해, 북량불교 예술의 기본적인 특징을 설명하고 한발 더 나아가 북량불교 예술과 인도, 그리고 중앙아시아 및 중국불교 예술 사이의 관계를 논하였고, 마지막으로 막고굴 초기 동굴에 대해 분석을 하는 연구를 하였다. 1958년 일본은 '중국 돈황예술전'을 개최했다. 전시품으로는 벽화 임모품이 위주였는데, 이전에 없던 전시였다. 이 전시에 호응하기 위해 그해『불교미술』제34호에는 '돈황불교미술 특집'을 실었는데, 예를 들어 미즈노 세이치(水野清一)의 「돈황석굴 필기(敦煌石窟 筆記)」, 오카자키 켄(岡崎敬)의 「중국의 조상과 돈황천불동(中國的造像和敦煌千佛洞)」, 히구치 다카야스(樋口隆康)의 「돈황 석굴의 계보(敦煌石窟的系譜)」 등 많은 논문이 모두 돈황석굴을 주제로 한 전문적인 논문이었다.[28] 1960년대에 이르러 일본의 돈황예술 연구열은 이전과 변함이 없었는데, 아키야마 데루카즈(秋山光和)의 「돈황의 변문과 회화(敦煌的變文和繪畫)」(1960)[29]와 「미륵하생경 변백묘도와 돈황벽화의 제작(彌勒下生經變白描圖和敦煌壁畫的制作)」(1960),[30] 후지에다 아키라(藤枝晃)의 「돈황천불동의 중흥(敦煌千佛洞之中興)」(1964)[31], 가와하라 요시오(河原由雄)의 「돈황정토변상의 성립과 전개(敦煌淨土變上的成立和展開)」(1968)[32] 등의 연구성과들이 있다. 어떤 논문은 돈황벽화와 장경동 예술품을 종합하여 연구하기도 하였다.

131~164쪽. 이 논문은 殷光明이 중국어로 번역하여, 『敦煌研究』 1999年 第4期에 실었다.

28) 『佛教藝術』 第34號 <敦煌佛敎美術特集>, 1958年.

29) 『美術研究』 第211號, 1960年.

30) 西域文化研究會, 『西域文化研究』 第6號 <歷史和美術的諸問題>, 1963年.

31) 藤枝晃, 「敦煌千佛洞の中興－張氏諸窟を中心とした九世紀の佛窟造營」, 『東方學報』 第35冊, 京都大學, 1964年.

32) 『佛敎藝術 』第68號, 1968年.

도쿄대학교수 아키야마 데루카즈(秋山光和, 1918)는 마쓰모토 에이츠 (松本榮一) 이후, 일본 제2대 돈황예술 연구를 주도하는 인물로서, 진실로 도노하시 아키오(百橋明穗) 교수가 "아키야마 데루카즈를 대표로 하는 도쿄대학의 계통적 실증고증 방법은 일본 돈황미술사연구의 기초방법이 되었다"고 말한 것과 같다.[33]

4.

1970년대 말 대륙지역의 돈황연구는 새로운 활기를 얻었다. 먼저 1980년대 초기 이후『돈황연구(敦煌研究)』와『돈황학집간(敦煌學輯刊)』 등 학술잡지가 계속해서 출판되었다. 다음으로 돈황연구원은 1983년 부터 시작해 정기적으로 국제적 학술토론회를 개최하고, 아울러 토론회의 논문을 모아 간행하였다. 이 밖에 대륙 이외의 지역에 있는 학자들은 돈황으로 가서 고찰하는 것이 점점 편리해지기 시작하였다. 이러한 환경의 변화는 모두 돈황예술이 국내외 돈황학 연구를 촉진하는 데 큰 역할을 하였다. 1980년대부터 시작해 지금까지 돈황연구원은 계속해서 몇 대 연구원들이 심혈을 기울여 만든 기초성 연구 자료인『돈황막고굴 내용종록(敦煌莫高窟內容綜錄)』(1982),『돈황막고굴 공양인 제기(敦煌莫高窟供養人題記)』(1986)와『돈황석굴 내용종록 (敦煌石窟內容綜錄)』(1996),[34] 및 다섯 권의『돈황막고굴(敦煌莫高窟)』

33)『2004年石窟硏究國際學術會議論文集』下冊. 651頁.
34) 敦煌文物硏究所,『敦煌莫高窟內容總泉』, 文物出版社, 1982年(史葦湘主筆); 敦煌硏究院,『敦煌莫高窟供養人題記』, 文物出版社, 1986年(賀世哲主筆); 敦煌硏究院,『敦煌石窟內容總錄』, 文物出版社, 1996年(王惠民補充修訂).

(1982~1987), 22권의 『돈황석굴예술(敦煌石窟藝術)』(1993~1998)과 26권의 『돈황석굴전집(敦煌石窟全集)』(1999~2005) 등 사진과 글이 풍부하고 뛰어난 연구성과를 내놓았다.35) 이 밖에 영국, 프랑스, 러시아에 소장된 장경동 유물에 대한 책이 계속 출간되었다.36) 위에서 서술한 출판 역시 돈황예술을 연구하는 데 편리를 제공하였다.

최근 30년 이래, 돈황석굴 예술의 연구성과는 매우 많아 하나씩 설명하는 것이 불가능하다. 연구의 맥락과 방법의 시각으로 보자면 대략 아래와 같이 몇 가지 방향으로 귀납할 수 있다.

첫째, 석굴고고연구이다. 중점은 동굴의 시대구분과 분기의 연대별 배열이다. 이 방면에서는 북경대학 숙백(宿白) 교수가 중국석굴고고학 방법체계에 기초를 다진 사람이라고 말할 수 있다. 숙백은 도쿄제국대학 석굴조사반(水野淸一, 長廣敏雄을 대표로 함)의 조사 및 연구방법의 기초 위에 고고학의 유형학(Typology)을 핵심적인 방법으로 석굴의 제작형태, 벽화와 조소제재, 내용 등을 구분하여 약간의 종류를 구별하여 형식을 대비했고, 아울러 유적의 겹겹이 쌓인 순서의 관계를 결합하여 각 유형의 상대적인 관계를 배열했다. 이러한 기초 위에 다시 기년제기와 심지어는 탄소 14연대 측정기술이 확정한 연대를 표준 잣대로 삼고, 한발 더 나아가 역사문헌을 결합하여 마지막으로 동굴의 절대 연대를 단정지었다.37) 위에서 서술한 석굴고고학방

35) 敦煌文物硏究所, 『中國石窟·敦煌莫高窟』(5卷), 文物出版社, (東京)平凡社聯合出版, 1982~1987年; 敦煌硏究院, 江蘇美術出版社, 『敦煌石窟藝術』(22卷), 江蘇美術出版社, 1993~1998年; 敦煌硏究院, 『敦煌石窟全集』(26卷), 商務印書館(香港) 有限公司, 1999~2005年.

36) [英] 韋陀, [日] 上野阿吉, 『西域美術』(3卷), 英國博物館, (東京)講談社聯合出版 1982~1984年; [法] 吉埃 [日] 秋山光和, 『西域美術』(2卷), (巴黎)集美博物館, (東京)講談社聯合出版, 1994~1995年; 魏同賢 [俄] 孟列夫, 『俄羅斯國立艾爾米塔什博物館藏敦煌藝術品』(5卷), 上海古籍出版社, 1997~2002年.

37) 樊錦詩은 일찍이 돈황연구원이 막고굴의 분기설정 방법에 대해 정리한 적이 있다. "대량의 연기가 없는 동굴은 고고유형학과 층위학의 방법을 채용하였다. 동굴형태와 제작 결구, 채색된 조소와 벽화의 제재와 포치, 내용 등에 대해서는 약간의 다른 유형 구분을 써서 형식을 비교하여 분류하였고, 각기 유형의 발전

법을 이용하여, 숙백, 번금시(樊錦詩), 마세장(馬世長) 등 고고학자들은 기본적으로 막고굴 각 시대 동굴의 연대 분기작업을 완성했다. 그리고 처음 단계로 돈황석굴의 대체적인 변화의 규율을 제시했다.[38] 이 밖에 초사빈(初仕賓)이 처음으로 제창한 '애면사용론(崖面使用論)'은 [39]막고굴 외형을 이용하여 동굴의 시기와 연대를 정하는 보조수단으로, 90년대 초 마덕(馬德)은 '애면사용론(崖面使用論)'을 막고굴 건굴연구 가운데로 도입했는데 학계의 보편적인 인증을 받았다.[40]

둘째로는 도상연구이다. 이 연구의 핵심은 석굴내용의 분별과 고증에 있다. 이것은 성과가 가장 풍부하고 탁월한 돈황미술 연구영역으로, 앞에서 서술한 마쓰모토 에이츠(松本榮一)의 『돈황화의 연구(敦煌畵的研究)』(1937)가 이 연구방법의 가장 이른 초기의 대표적인 저작이다. 방법론의 시각으로 보자면, 이러한 연구의 맥락은 유럽 미술사학 중 '도상학(Iconology)' 방법과 자못 부합한다. 수십 년 학술연구 축적을 통해, 현재 이미 돈황벽화 가운데 주요한 제재의 분별작업,

체계를 배열하였다. 또 평행으로 다른 유형에 대해 체계적으로 서로 비교하여, 차이 변화 가운데서부터 시간상의 선후관계를 밝혀냈다. 유형이 서로 비슷한 동굴을 서로 조합하여 유사한 것 중에서부터 시작해 시간상의 가까운 관계를 찾아냈고, 아울러 유적의 첩압층차(疊压层次) 관계로, 동굴 및 그 채색 소조, 벽화의 상대 연대를 판단하였다. 또 제기와 연기가 있는 동굴을 표준으로 하여, 역사문헌으로 동굴의 절대 시기를 단정하는 것도 결합했다." 敦煌研究院的石窟考古方法直接来自宿白研究體系, 樊錦詩「敦煌石窟研究百年回顧與瞻望」, 『敦煌研究』, 2000年 第2期. 45쪽 참조.

38) 宿白,「莫高窟現存早期洞窟的年代問題」, 香港中文大學:『中國文化研究所學報』第20卷, 1989年; 氏著,「敦煌莫高窟密敎遺迹札記」, 『文物』1988年 第9, 10期(이상의 두 편의 논문은 모두 宿白의『中國石窟寺研究』, 文物出版社, 1996年에 수록되어 있다); 樊錦詩, 馬世長, 關友惠「敦煌莫高窟北朝洞窟的分期」; 李崇峰,「敦煌莫高窟北朝晚期洞窟分期與研究」(北京大學考古系碩士論文, 宿白, 馬世長指導); 樊錦詩, 關友惠, 劉玉權「莫高窟隋代石窟的分期」; 樊錦詩, 劉玉權「敦煌莫高窟唐代前期洞窟分期」; 樊錦詩, 趙青兰「吐蕃占領時期莫高窟洞窟的分期研究」; 趙青兰「敦煌莫高窟中心塔柱窟的分期研究」; 劉玉權「敦煌莫高窟和安西榆林窟西夏洞窟分期」(이상 7편의 논문은 모두 敦煌研究院編, 『敦煌研究文集・敦煌石窟考古篇』(甘肅民族出版社, 2000年)에 수록되어 있다); 李裕群, 『北朝晚期石窟寺研究』(文物出版社, 2003年); [韓] 梁銀景, 『隋代佛敎窟龕研究』, (文物出版社, 2004年).

39) 初仕賓,「石窟外貌與石窟研究之關系 - 以麦積山石窟爲例談石窟寺藝術斷代的一种輔助方法」, 『西北師范學院學報』1983年 第4期.

40) 馬德,「莫高窟崖面使用刍議」, 『敦煌學輯刊』1990年 第1期; 氏著, 「敦煌莫高窟史研究」, 中山大學歷史系博士論文, 1995年(姜伯勤指導); 甘肅敎育出版社, 1996年.

고사화(불전, 본생, 인연고사), 경변화(經變畵), 밀교도상, 신화전설, 불교사적화 등은 기본적으로 이미 모두 완성되었다. 특히 경변화는 현재 돈황에 30여 종 1,200여 폭으로 많다. 그것은 당송 돈황미술의 주체였으며, 따라서 연구의 중심이 되었다. 학자들은 헤아릴 수 없을 정도로 많은 불교 전적 가운데 도상의 문헌적인 근거를 찾고, 아울러 각류의 경변이 각기 다른 시기에 어떠한 형식으로 변화되는지 분류하고, 더 나아가 역사문헌과 결합하여 도상이 갖고 있는 역사적 함의나 종교 및 문화내용을 상세하게 밝혀 사람들의 주목을 받는 성과를 거두었다.[41] 도상학방법은 연구자에게 충실한 문헌 해독능력을 요구하며, 동시에 불교전적에 대해 자못 숙련됨 또한 요구한다. 따라서 이 방면의 연구는 주로 중국과 일본학자들에 의해서 완성되었다. 그리고 성과가 우수한 학자들은 문학과 사학 전공 출신(특히 역사학 전공)이 많았다. 예를 들어 돈황연구원의 하세철(賀世哲), 시평정(施萍亭), 손수신(孫修身) 등 여러 선생이 있고, 비교적 젊은 학자들로는 왕혜민(王惠民), 장원림(張元林) 등이 있다. 불교문화 자체의 복잡성으로 인하여, 최근 대만학자 이옥민(李玉珉)은 '도상학'의 이론적 기초에서 불교미술의 특징을 제기한 '도상의리학(圖像義理學)' 개념을 제시하고, 이러한 연구 맥락은 큰 발전의 공간이 있다고 제기하였다.[42]

셋째, 학자들은 돈황미술의 양식특색에 대해서도 토론하였다. 벽

41) 樊錦詩, 「敦煌石窟研究百年回顧與瞻望」, 『敦煌研究』 2000年 第2期, 45~46頁; 王惠民, 「敦煌經變畵的研究成果與研究方法」, 『敦煌學輯刊』 2004年 第2期, 71~76頁. 附录 "敦煌經變畵研究論文統計" 鄭炳林, 沙武田, 『敦煌石窟藝術概論』, 甘肅文化出版社, 2005年, 7~10, 18~19쪽 참고하라.

42) 李玉珉, 「中國佛敎美術研究之回顧與省思」, 『佛學研究中心學報』(台灣) 第1期, 1996年. 이 논문은 3편의 '圖像義理學' 연구의 실례를 들었다. John Huntington, "The Iconography and Iconology of the 'Tan Yao' Caves at Yunkang", Oriental Art, 33(2)(Summer 1986), 142~157쪽; Stanley K. Abe, "Art and Practice in a Fifth-Century Chinese Buddhist Cave Temple", Arts Orientals, Vol.20(1990), 1~31쪽; 李玉珉, 「敦煌莫高窟二五九窟之研究」, 『國立台灣大學美術史研究集刊』 第2期(1995), 1~26쪽.

화를 임모하는 것은 돈황연구원(전신은 돈황예술연구소)의 초기 중요한
작업이었다. 상서홍(常書鴻), 단문걸(段文杰), 사위상(史葦湘, 1924~2000),
관우혜(關友惠) 등의 돈황학자들이 모두 회화를 공부하던 사람들이
었다. 따라서 돈황미술의 양식변천, 회화기법 등에 대한 문제를 터득
하고 있었다. 단문걸의 학술논문은 주로 1970년대 말에서 1990년대
중기에 쓰였는데, 그 관점은 학술계에 영향이 자못 컸다. 그는 자신
의 체계적인 저술을 통하여 돈황미술의 거시적인 윤곽의 맥락 및 각
시기의 주요한 예술성과에 대한 밑그림을 그려냈다. 단문걸은 특히
돈황벽화 가운데 서역 화풍과 중원 화풍의 생성과 소멸과정의 관계
에 대해 특별히 중시하였는데, 구체적으로 설명하자면, '면상(面相)',
'복식(服飾)', '훈염(暈染)', '선묘(線描)' 등을 핵심적인 고찰내용으로
하였다.[43] 지적할 필요가 있는 것은 단문걸 등 돈황학자들의 예술양
식 묘사는 서양미술사학에서 발생한 '양식학 분석' 방법과는 다르다
는 점이다. 전자는 회화기법에 대해 자신의 체험을 기초로 해서 수립
한 것으로 구도, 선묘, 훈염, 부채, 변형 등 여러 방면의 문제에 대해
주목한다.[44] 그리고 후자는 예술작품의 '시각결구(Visual structure)'와
'시각형태(視覺看法, Mode of seeing)'로 어떤 시대의 시각적인 습관, 창
작 메커니즘 및 시대적인 문화의식 등을 재구성하는 것이다. 해외학
자, 예를 들어 알렉산더 소퍼(Alexander C. Soper), 방문(Wen, C. Fong),
마를린 리(Marylin M. Rhie) 등은 이미 양식학 방법을 돈황미술 속에

43) 段文杰,「十六國, 北朝時期的敦煌石窟藝術」, 『敦煌研究文集』, 甘肅人民出版社, 1982年, 1~42쪽; 氏著,「早
期的莫高窟藝術」, 『中國石窟·敦煌莫高窟』 第1卷, 165~176쪽; 氏著,「唐代前期的莫高窟藝術」, 『中國石
窟·敦煌莫高窟』 第3卷, 161~176쪽; 氏著,「唐代后期的莫高窟藝術」, 『中國石窟·敦煌莫高窟』 第4卷,
161~176쪽; 氏著,「莫高窟晚期的藝術」, 『中國石窟·敦煌莫高窟』 第5卷, 161~174쪽. 段文杰重要文章均
收入其論文集 『敦煌石窟藝術研究』(甘肅人民出版社, 2007年) 中.
44) 段文杰,「略論敦煌壁畵的風格特点和藝術成就」, 『敦煌研究』 試刊 第2期(1982), 1~16쪽.

끌어들였다.45) 그러나 이 부분의 연구는 여전히 시작단계에 머물러
있다.

넷째, 석굴과 사회 정황을 연구하는 것으로 주로 개굴사(開窟史),
공덕주(후원자(patron)), 공양시스템 등의 문제를 언급하고 탐색하는
것으로 예술사회학적 연구라고 말할 수 있다. 이러한 연구는 돈황예
술을 제재로 하고 돈황문서, 공양인 제기와 역사 문헌 등을 결합하여
돈황예술 배후의 사회, 종교, 민족, 중서문화교류 등의 문제에 대한
실마리를 풀어 낼 수 있다. 다른 한 측면으로 후자에 대한 깊이 있는
토론으로 예술현상의 해석으로 돌아갈 수도 있다. 따라서 예술연구
의 시각을 풍부하게 할 수 있다. 북조 말기를 예를 들어, 스스로 중원
지역의 동양왕(東陽王)을 시작한 원영(元榮)과 건평공 우의(于義)는 선
후로 과주자사(瓜州刺史)를 지냈는데, 그들은 불교를 숭상하여, 굴을
파고 감을 만들었다. 학자들은 그들의 생애와 정치적인 업적을 통하
여 건굴활동과 종교신앙 등에 대해 고증하여 서위, 북조 시기 돈황벽
화 중에 나타난 새로운 제재와 새로운 양식에 대해 설득력 있게 해
석했으며, '물(物)'부터 '사람(人)'까지, 그리고 '사람'에서부터 다시
'물'에 이르는 학문의 방향을 구체적으로 표현했다.46) 돈황연구원의

45) Alexander C. Soper, "The 'Dome of Heaven' in Asia", *The Art Bulletin*, Vol. 29, No.4(Dec., 1947),
 225~248; Alexander C. Soper, "Life-Motion and the Sense of Space in Early Chinese
 Representational Art", *The Art Bulletin*, Vol.30, No.3(Sep., 1948), 167~186; Wen, C. Fong,
 "Ao-t'u-hua or Receding-and-protruding Painting at Tun-huang", in Proceedings of the *International
 Conference on Sinology: Section of History of Arts*, Taipei: Academia Sinica, 1981, 73~94; [美] 瑪麗
 琳·麗艾, 台建群譯, 「公元 618~642年 敦煌石窟初唐佛敎塑像的風格形成(摘要)」, 『敦煌研究』 1988年 第2
 期; 氏著, 宁强譯, 「隋代晚期佛敎雕塑－－种年代學和地方性的分析」, 『石窟藝術』(陝西人民出版社, 1990年),
 104~125頁; 原載 『亞洲藝術檔案』 第35期, 1982年.
46) 東陽王 元榮과 建平公 于義의 중요한 연구는 아래와 같다. 趙萬里, 「魏宗室東陽王榮與敦煌寫經」, 『中德學志』
 1943年 第5卷 第3期; 施萍婷, 「建平公與莫高窟」(1980), 『敦煌研究文集』(甘肅人民出版社, 1982年); 宿白,
 「東陽王與建平公(二稿)」(1988), 『敦煌吐魯番文獻研究論集』 第4輯 1988年 『中國石窟寺研究』에 수록되어
 있음; 段文杰 「中西藝術的交匯点－莫高窟第二八五窟」, 『敦煌石窟藝術・莫高窟第二八五窟(西魏)』(江蘇美術
 出版社, 1995年); 李玉珉 「敦煌 428窟新圖像源流考」, 『故宮學術季刊』 第10卷 第4冊(台北), 1993年; 施萍

사위상(史葦湘) 선생은 특히 여러 사람들의 존경을 받았는데, 그가 저술한 『비단길 위의 돈황막고굴(絲綢之路上的敦煌與莫高窟)』(1979), 『세족의 석굴(世族與石窟)』(1982), 『돈황불교예술 생산의 역사적 근거(敦煌佛敎藝術産生的歷史依據)』(1982)와 『돈황 불교 예술의 심미를 낳은 사회 요소(産生敦煌否叫藝術審美的社會因素)』(1989) 등 일련의 저작은 돈황예술의 역사 배경 및 사회 근원에 대해 자못 많은 영향을 주었다.[47] 그의 학문 맥락은 "예술사회학적 이론과 약속이나 한 듯 일치한다"고 여겨진다.[48] 막고굴 건축사에 대한 문제에 관해서는 마덕(馬德)의 『돈황막고굴사연구(敦煌莫高窟史研究)』(1995)와 『돈황막고굴영건사고(敦煌莫高窟營建史稿)』(2003)가 현재로서 가장 체계적인 연구이며 전면적인 학술저작이다.[49] 마덕은 막고굴 건설 역사에 대해 전면적으로 고찰했을 뿐 아니라, 다른 계층 혹은 사회집단(예를 들어 불교단체, 세가와 서민 등)에 대해 전문적인 토론을 하여 막고굴과 사회사와 관련된 문제를 심도 있게 연구했다.

이 밖에 근래 학자들은 또 불교예술 연구에 있어 '기능학(技能學)'적 방법을 제기했다.[50] 소위 '기능학'의 연구맥락은 연구자가 고고학과 도상학 등 기초연구 위에서 가능하면 당시의 일과 사람(예를 들어, 승려, 공양인, 공장 등)의 입장에서, 개굴 조상의 원초적인 동기와 실제

婷, 「關于莫高窟第四二八窟的思考」, 『敦煌研究』 1998年 第1期; 施萍婷, 賀世哲, 「近承中原, 遠接西域－莫高窟第四二八窟研究」, 『敦煌石窟藝術・莫高窟第428窟』(江蘇美術出版社, 1998年); 文夢霞, 「再論東陽王元榮領瓜州刺史的時間」, 『敦煌研究』 2006年 第2期.

47) 史葦湘의 중요한 문장은 모두 그의 논문집에 수록되어 있다. 『敦煌歷史與莫高窟藝術研究』(甘肅敎育出版社, 2002年).

48) 李玉珉, 「敦煌石窟研究的傳承與省思」, 『敦煌研究』 2006年 第6期, 6쪽.

49) 馬德, 『敦煌莫高窟史研究』; 氏著, 『敦煌莫高窟營建史稿』(台北: 新文丰出版公司, 2003年).

50) 顔娟英, 「佛敎藝術方法學的再檢討」, 『中華民國史专題論文集－第四屆討論會』(台北: 國史館, 1998年 12月), 647~666쪽; 鄭炳林, 沙武田, 『敦煌石窟藝術概論』, 19~21쪽.

적인 기능을 '환원(還元)'하려 한다. 따라서 석굴예술에 내재적인 이해를 제공한다. 현재 비교적 깊이 있게 토론되는 것은 '참선(參禪)' 문제이다. 북경대학의 탕용동(湯用彤)(1983~1964) 교수의 명저 『한위양진남북조불교사(漢魏兩晋南北朝佛教史)』(1938)는 먼저 선법과 조상관계의 문제에 대해 언급하였다.[51] 1950~1960년대 유혜달(劉慧達)과 일본학자 다카다 오사무(高田修) 등이 전후로 이 문제에 대해 깊이 있게 고찰하였다.[52] 문화대혁명 이후, 돈황연구원의 하세철 선생의 「돈황막고굴 피초석굴의 선관(敦煌莫高窟被炒石窟與禪觀)」(1982), 「돈황막고굴 수조석굴의 "쌍홍정혜"(敦煌莫高窟隋朝石窟與 "雙弘定慧")」(1983) 두 편의 논문은 위의 과제를 탐구한 것이다. 이후 하세철은 또 이 문제에 대해 계속해서 탐색하였는데, 선의 시각으로 몇몇 막고굴의 북조시기 석굴 도상을 해석하였다.[53] 현재 선의 관점은 보편적으로 학자들에게 중시되고 있는데, 이 계기를 통한 연구성과도 여러 차례 나오고 있다.[54] 최근에 시카고대학의 교수인 무훙(Wu Hong, 1948~)이 이끄는 '건축과 도상단계(Architectural and pictorial program)' 연구방법도 크게 보아 '기능학'으로 귀속시킬 수 있다. 무훙은 그의 사유의 맥락을 '중층연구(中層研究)'라고 부른다. '중층연구'의 목적은 하나

51) 湯用彤, 『漢魏兩晋南北朝佛教史』(商務印書館, 1938年; 中華書局, 1953年) 第十四章 「佛敎之北統」 及第十四章 「北方之禪法, 淨土與戒律」 相關論述을 참고하라.

52) [日] 橫超慧日, 「中國佛敎圖像の禪觀」, 『印度學佛敎學硏究』4(1), 1956年; [日] 高田修, 『佛敎の起源』, "觀佛. 觀像と造像" 章, 岩波書店, 1967年; [日] 大南龍升, 「見佛-その起源と展開」, 『大正大學硏究紀要・佛敎學部文學部』 第62號, 1976年.

53) 賀世哲, 「敦煌莫高窟北朝石窟與禪觀」, 『敦煌硏究文集』(甘肅人民出版社, 1982年), 122~143쪽; 氏著, 「敦煌莫高窟隋朝石窟與 "雙弘定慧"」, 『1983 年全國敦煌學術討論會文集・石窟藝術編』(甘肅人民出版社, 1985年), 17~60쪽; 氏著, 『敦煌北朝圖像硏究』, 甘肅教育出版社, 2006年.

54) Stanley K. Abe, "Art and Practice in a Fifth-century Chinese Buddhist Cave Temple", *Ars Orientalis*, 20(1991), 1~31; Jennifer Noering McIntire, "Visions of paradise: Sui and Tang Buddhist Pure Land Representations at Dunhuang", Ph.D. dissertation, Princeton University, 2000; 賴鵬舉, 『絲路佛敎的圖像與禪法』(台灣, 圓光佛學硏究所, 覺風佛教文化藝術基金會, 2002年. [日] 濱田瑞美, 「關于敦煌莫高窟の白衣佛」, 『佛敎藝術』 第267號, 2003年; 중국어 번역본은 『敦煌硏究』, 2004年 第4期.

의 석굴사(혹은 묘장, 향당 및 기타 예의 건축) 및 장식화 그리고 조각의 상징결구, 서사모식, 설계의도 및 후원자(主顧, patron)'의 문화배경과 동기를 지적해내는 것을 목적으로 한다.[55] 이러한 방법을 이용하여 무홍은 막고굴 초당 323굴과 성당 172굴 등에 대해서 연구하였다. 그의 학문적 사유는 이미 중국학자들의 지지를 얻고 있다.

마지막으로 돈황예술 가운데 풍부한 도상자료를 이용하여 중고(中古) 시기의 어떤 영역을 연구하는 전문사 예를 들어 건축,[56] 복식, 수레, 기용, 악무, 체육, 민속, 과학, 군사 등을 연구하는 것이다. 비록 이러한 연구의 성과는 많고, 가끔은 벽화의 시대 구분에 보조적인 자료이지만, 기타 전문적인 역사(예를 들면 건축사, 복식사, 과학사)는 간접적인 자료이다. 방법론의 시각으로 연구하면, 간접자료와 역사적 진실 사이에는 거리가 존재한다. 이 차이는 적어도 두 측면에서 연유한다. 하나는 그림을 그리는 사람이 오래된 그림을 바탕으로 그리기 때문이고, 둘째는 예술은 순수한 이상에 더욱 가깝기 때문이다. 따라서 '도상으로 역사를 증명하려면(圖像證史)' 특별한 주의를 요한다.[57]

결론적으로 보자면, 백 년 전부터 돈황예술은 이미 중국고고학과 미술사계의 경전적인 연구영역이 되었는데, 마치 서양미술사의 이탈리아 문예부흥기와 같다. 만약 이 주제를 연구한 학자들을 나열해보고 한다면, 걸출한 학자들의 이름이 있다는 것을 발견하게 된다. 예를 들어 백희화, 마쓰모토 에이츠, 하내, 요종이, 소박, 아키야마 데루카

55) [美] 巫鴻, 「敦煌323窟與道宣」, 『佛敎物質文化: 寺院財富與世俗供養國際學術硏討會論文集』(上海書畵出版社, 2003年), 334쪽. 이 논문은 『礼儀中的美術: 巫鴻中國古代美術史文編』下卷(三聯書店, 2005年).

56) 蕭默, 『敦煌建築硏究』(文物出版社, 1989年); (机械工業出版社, 2003年).

57) 繆哲, 「以圖證史的陷阱」, 『讀書』2005年 第2期, 140∼145쪽; 曹意强, 「論圖像證史的有效性與誤區」及 「"圖像證史" − 兩个文化史經典實例: 布克哈特和丹納」, 曹意强의 두 편의 논문은 『藝術史的視野 − 圖像研究的 理論, 方法與意義』(中國美術學院出版社, 2007年)을 참고하라.

즈, 숙백, 김유낙, 방문, 위타, 무홍 등등이다. 이 밖에 또 전문적으로 돈황을 연구하는 돈황연구원의 학자들도 있다. 풍부한 학술재산은 한 측면으로 새로운 학자들이 학술의 기초 위에서 계속적인 탐구를 할 수 있도록 하고 있다. 그러나 동시에 이후의 학자들은 전에 없던 도전에 직면해 있는데, 즉 어떻게 해야 더욱 풍부한 연구를 진전시킬 수 있는가이다.

張建宇, 「敦煌藝術研究史述要」, 『中外美術研究』, 2011年 9月.

고고학의 영향과 중국미술사학의 학과성

이송(李松)
중국 북경대학교 교수

　우리는 거의 유적과 출토문물에 포위되어 있는 것 같고, 급속하게 늘어가는 자료는 우리에게 경황없는 느낌을 들게 할 정도이다. 중국 미술사(더욱 송대 이전)를 쓸 때 미술사는 항상 고고학 발굴에 뒤처져 있고, 해마다 새로운 자료가 출토되고 있어 우리에게 미술사의 일부분을 새롭게 써야 할 필요성을 느끼게 한다. 전통적 회화사연구(송나라부터 청대까지)는 점점 범위가 좁아져 미술사의 한 특정 지류가 되었고, 발굴된 자료가 개척한 새로운 영역의 미술사는 점차 자신들의 세계를 견고하게 만들고 있다. 현재 미술사학과는 다른 인문학과와 학제적 교류를 하면서 또 동시에 열심히 자신의 자리를 찾으려는 노력을 하고 있는 상황이다.

　20세기 중국미술사학의 중요한 특징 가운데 하나는 그것이 중국 고고학과 밀접한 혈연관계를 맺고 있다는 것으로, 이러한 연결은 더욱 강해지는 추세이다. 근래, 고고학과 미술사학은 한 방향의 영향에서 양호한 상호작용으로 관계가 증진되었다. 출토된 새로운 자료 및

그것을 지탱하는 고고학은 미술사에 대상, 방법 및 관념에서 모두 일련의 새로운 연구 과제를 제기하였다. 이것으로 말미암아 그것은 미술사에 변화와 새로운 발전 기회를 가지고 왔다. 중국미술사학에 대해 고고학의 직접적인 영향은 실물자료의 발굴과 조사성과 영역뿐 아니라, 방법과 관념의 단계에도 나타나고 있으며, 또 어떤 의미에서 미술사학과 역사학을 이어주는 교량 역할도 담당하고 있다. 본문은 이러한 영향의 성질과 나타나는 원인에 대해 분석을 시도하려는 것이다. 그리고 미술사학 내부에서 영향을 받은 요소와 학문의 환경을 살펴보고 이 학과가 한 걸음 더 나아갈 수 있는 부분과 자립적인 어떤 가능성에 대해서 분석하고자 한다.

1. 고고학에 가깝게 간 미술사학자

현대 중국미술사학의 근원은 전통 회화사연구이다. 그러나 현대미술사학과 전통의 회화사연구가 가장 차이 나는 것 중 하나는 바로 연구영역의 확대이다. 즉, 유형의 확대와 연대가 앞 시대로 훨씬 올라갔다. 현대고고학의 엄청난 수확은 중국미술사학 발전에 중요한 추진력의 하나가 되었고, 계속해서 발굴되는 대량의 출토품은 미술사의 확장과 심화의 주요한 원천이 되고 있다. 조각, 석굴, 청동기, 채도, 화상석과 화상전, 벽화, 백화, 칠화, 옥기, 동경, 도자, 방직과 인염(印染), 건축예술 등등 거의 모든 조형과 도상재료가 미술사의 연구 대상이 되었다. 회화사 영역에서도 이러한 확장은 분명한데, 다른 판본의 중국회화사를 서로 비교해보면, 출판된 지 현재와 가까운 것일

수록 재료와 유형이 더욱 풍부하다는 것을 쉽게 확인할 수 있다. 이전의 회화사는 당대 이후의 권축화 위주였고, 문인사대부가 회화사의 주된 부분이었다. 그러나 후기에는 그 범위가 원시시대의 채도와 암화 등 다양한 재료의 회화 및 무늬 장식에까지 확장되었다.

출토 문물은 우연성이 아주 크고 단편적이고 비연속적인 특징을 갖고 있기 때문에, 각각이 거의가 새로운 인식이며, 새로운 고고학 발견이나 중요한 발굴을 하면, 매번 모두 미술사를 새롭게 써야 하는 결과를 야기하였다. 예를 들어 채도, 암화와 옥기는 여러 차례 선사시대 미술사를 보충해서 쓰게 하였다. 청동기 및 칠기는 선진(先秦)미술을 고쳐 쓰게 하였으며, 진시황 병마용은 진대 미술사를 다시 쓰게 하였고, 화상석과 화상전은 한대 미술사를 새롭게 쓰게 하였으며 석굴예술의 조사와 연구는 남북조미술 및 당 송대 미술사를 새롭게 쓰게 하였다. 그리고 중국조각사와 공예미술사는 대부분이 새로 발굴된 고고학에 의지하고 있다. 두 종류의 중국미술사 전문 저서를 예로 들어보면, 왕백민(王伯敏) 주편의 『중국미술통사』 제1권은 원시사회에서 한대미술사로 되어 있다. 이 책에 사용한 재료의 90% 이상이 고고학 발굴자료와 보고서에서 온 것이고,[1] 이욕(李浴)이 쓴 『중국미술사강』 상권은 원시사회에서 남북조의 내용을 담고 있는데, 더욱 직접적으로 고고학자료 인용을 위주로 하는 특징이 있다.[2]

재료와 범주의 확장은 학과의 성질을 변화시켰다. 중국미술사는 문인이 종이에 필묵으로 장난한 것을 중시하지 않을 수 있게 되었으며, 전체적인 위치에서 위로는 궁전에서부터 아래로는 민간의 모든

1) 王伯敏主編 『中國美術通史』 第一卷, 山東敎育出版社, 濟南, 1987.
2) 李浴, 『中國美術史綱』(上卷), 遼宁美術出版社, 沈陽, 1984.

사회적인 미술활동 내지 문화활동까지 포함하게 되었다. 중국회화사의 전반부분은 작품이 작가를 대신하는 것이 대부분이다. 어떠한 재료들을 미술사의 범주에 넣을 것인지는 미술사학과에 대한 인식의 결정에 달려 있다. 고고학 발굴로 새로운 재료, 새로운 미술사관념이 나타났고, 새로운 자료는 또 새로운 미술사를 구성하고 있다.

연구대상에서 연구목적 그리고 학과성질에서 미술사학과 고고학은 중첩되는 부분이 있다. 고고학의 연구대상은 고대의 유적과 유물인데, 이것 역시 바로 미술사의 연구대상이다. 이러한 대상은 먼저 고고학자들의 손에서 나온다. 그들의 묘사 인식과 규정성은 우선 고고학 방법론의 색채를 띠게 된다. 19세기 말에서 20세기 초 위험을 무릅쓰고 중국에 온 서양 및 일본 고고학자들은 한편으로는 객관적으로 중국미술사의 발전을 분발시켰고, 다른 한편으로는 서양고고학의 방법론을 가지고 왔다. 중국고고학은 미술사의 원료창고일 뿐 아니라 고고학적 유형학과 연대학 등 방법에서 완전히 미술사의 기초연구에 사용된다. 구체적인 연구대상으로 말하자면, 만약 연대, 유형, 기능 등 고고학 범주의 기본문제를 해결하지 않는다면, 미술사 연구는 전개할 수 없다. 따라서 어떤 시각으로 보면, 고고학은 미술사를 위해 기초작업을 해준다고 할 수 있다. 과정적인 측면으로 보면, 현재 중국 일반 고고학 작업에 대해서 말하자면, 먼저 발굴과 조사 등 현장작업을 한 후에 객관적인 묘사(description) 및 가능한 해석(explanation)과 분석(analysis)을 진행한다. 미술사연구는 기본적으로 세 번째 분석을 중시한다. 그러나 고고학과 미술사학은 일정한 정도의 겹침과 과도적인 부분이 있는데, 이것이 바로 미술고고학이다. 그러나 정확하게 말하자면 미술고고는 아직 고고학이 아니다. 왜냐하면 기초적인 현장 발

굴단계에서는 단독 혹은 전문적인 '미술고고' 활동이 없다. 그것은 단지 후기의 정리, 인식과 연구로서 어떤 특정한 연구대상에 대한 고고학적 작업의 개괄이며, 아직 성숙한 이론과 방법이 정해지지 않아서, 하나의 학과로 존재할 수 있는지 논쟁 중에 있다.

　미술사학은 비록 고고학에 기우는 추세에 있지만 그러나 결코 그것으로 대체될 수는 없다. 그들은 결국 다른 두 개의 전문영역이기 때문이다. 학과의 시간 단계적인 범위, 목적, 연구시각 그리고 방법 등 측면에서 양자 모두 매우 큰 차이를 갖고 있다. 극단적으로 말한다면, 고고학은 '시간'의 학과이고, 미술사학은 '작품'의 학과이다. 고고학은 이른 시기의 역사에 더욱 큰 관심이 있고, 미술사학은 특별히 관심 있는 시기는 없다. 고고학은 어떤 특정한 대상에 대해서 흥미를 갖고 있지 않다. 그러나 미술사학은 예술적 가치가 있는 유물에 대해서 관심이 있다. 고고학의 가장 기본적인 방법은 현장조사와 발굴이고 고고학보고서는 가장 기초적인 성과형식이다. 그러나 미술사학은 대상의 이해와 해석에 더욱 관심이 있다. 특히 예술활동의 시각에 관심이 있다. 고고학의 목적은 유물의 먼지를 털어내 인류사회역사의 흔적을 드러내는 것에 있다. 그러나 미술사학은 작품에서부터 물음을 시작하여 인류역사 가운데 예술 천성과 우리가 '미술'이라고 부르는 작품활동의 합리성 및 작자에 대해서 밝혀낸다. 비록 미술사학자들이 모두가 이러한 거의 상식적인 학과의 속성에 대해서 분명하게 의식하고 있다고 하더라도, 새로운 재료와 새로운 관점의 거대한 유혹은 그들을 고고학으로 기울게 만들었다.

2. 비판으로부터 이해까지의 미술사가

20세기의 고고학은 미술사학에게 새로운 재료와 지식을 제공했을 뿐 아니라, 미술사학의 학술영역을 확대시켰으며 미술사의 연구방법에 영향을 주었고, 미술사학과의 성질변화를 일으키게 하였다. 미술사학자는 계속 미술사의 효과 있는 이론을 찾아 해석하려 하였고, 번잡하고 다양한 미술현상을 정리하여 조리 있고 분명하게 하려는 시도를 하였으며, 간단하지만 중복되는 규율을 찾고, 아울러 당대에 간여하고 미래를 예측하려 했다.

동기창(1555~1636)의 '남북종론'은 당대부터 명대의 산수화를 대립되는 남북 양파로 분류했고, 산수화 심지어 중국화 창작방법 및 심미표준의 체계를 구성하였는데, 그 영향은 오늘날까지도 여전히 존재한다. 현재의 중국미술사연구는 이것에 대해 상당히 주목하고 있다. 초기 예를 들어 정우창(鄭午昌, 1894~1952)은 수천 년 중국사를 실용, 예교, 종교와 문화시대로 나누고, 아울러 도표 곡선의 형식으로 중국화의 흥망성쇠를 나타내었다. 도표에 의거하면 중국산수화, 화조화, 인물화의 클라이맥스가 모두 당대에서 청대까지이다.[3] 그 인식론은 서양학술의 깨우침을 받았는데, 하층에서 고급을 향해 발전하는 헤겔의 발전모식을 보여준다. 이 책은 채원배에 의해 "중국에 회화 역사가 있은 이래 그것을 집대성한 거작"이라고 평가받은 현대미술사 저작으로, 재료의 제한뿐 아니라 이론적인 안목에도 더욱 제한을 받았다. 예를 들어 그는 당대의 인물화를 평가하여 100점을

3) 鄭午昌, 『中國繪畵全史』, 1929年 出版, 上海書畵出版社 1983年 再版, 481쪽.

주고, 진대 인물화에 30점을 주었다. 만약 진나라 병마용 출토 이후에 진대 인물화의 수준을 다시 고려한다면, 비록 그의 표준을 여전히 사용한다 하더라도 그 결과는 다를 것이다. 그러나 그의 기준수립은 서양 사실주의의 영향이라는 것을 나타낸다. 실질적으로 우리는 당대 오도자의 눈으로 명대 진홍수의 인물화를 평가해서는 안 된다. 이것은 다른 취미와 가치표준이다.

20세기 1950년대 이후, 고고학의 재료가 대량으로 미술사 분야에 진입하기 시작했는데, 그러나 특정한 의식형태 속에, 미술사학자들은 이원대립적인 구조로 미술사를 건립하려고 하였다. 예를 들어 염립천(閻立川)은 노신(魯迅)의 입을 빌어서 자신이 "그러한 이름과 이익을 위하고, 한가하며, 돈 있는 자산계층 학자와 문예가들이 알지도 못하면서 함부로 말하는 이야기"에 대해 강렬한 분노와 원한을 표현했고,[4] 학자와 예술가 가운데 계급을 나누어 계급투쟁의 시각으로 작품의 선악 속성을 판단하고자 하였다. 이욕(李浴)은 또 더욱 고도의 개괄을 시도하였다. 그는 중국미술사의 발전을 현실주의와 비현실주의 투쟁으로 귀납하였다. 그는 미술사 "그 기본 성질로 말하자면, 현실주의 예술의 발생 발전 및 비현실주의 모순과의 투쟁 그리고 결국 성리의 변천사"라고 하였다.[5] 즉 정반 양파가 서로 투쟁하고, 정의가 결국 사악한 것을 이긴다는 할리우드식 역사 내용을 묘사하고 있다. 이렇게 예술을 좋고 나쁜 양극으로 나누는 것은, 정우창에 비해 주관성을 갖고 있다 — 정확하게 말하면, 미술사학자의 개인적인 주관성이 아니라, 당시 주류적인 의식형태의 시대적인 군중주관성

4) 閻立川, 『中國美術史略』, 人民美術出版社, 北京, 1980年, 15쪽.
5) 李浴, 『中國美術史綱』(上卷), 遼宁美術出版社, 沈陽, 1984年, 6쪽.

(만약 여전히 그것을 '주관'이라고 부를 수 있다면)에 합당하다. 미술 사학자들은 여기에서 어떻게 시대환경의 제한과 자신의 한계를 돌파하는 것이 가능한지 아닌지 혹은 어떻게 그것을 풀어야 하는가 하는 문제를 만나게 되었다. 그러나 이러한 미술사학자들의 넘치는 자신감은 우리들에게 당시 그들은 이 두 가지 한계의 존재 및 그것이 그들이 구축하고자 하는 미술사에 깊은 영향을 주었다는 것을 느끼지 못했다는 것을 의식하게 만든다.

현장고고학을 기초로 한 실증성이 강한 고고학과는 이 방면의 제한에 대한 영향이 분명하지 않다. 고고학은 자연과학과 기술을 빌려 사용하고 있는데 예를 들면 탄소연대측정, 열석광단대(熱釋光斷代), 포분분석(孢粉分析), 토양분석(土壤) 및 최근에 시작한 고대 DNA와 분자고고학 등이다. 이러한 것으로 보면 방법론적인 측면에서 역시 자연과학의 영향을 받았는데, 특히 연구성과의 검증(중복해서 검증할 수 있다)과 연구자 개인으로 인해 이러한 기본요구가 달라지지 않는다. 자료의 중요성과 객관성은 고고학에 있어 말하지 않아도 아는 중요한 요소이다. 고고학자는 묘주인의 신분과 계급 및 속성에 따라 다른 연구태도와 방법을 사용하지 않는다. 묘주가 가난한 무산계급의 사람이라고 해서 그 기물에 대해서 찬양하지 않으며, 반대로 묘주가 봉건제왕이라고 해서 폄하하는 태도를 취하지는 않는다. 고고학자는 발굴 이전에 먼저 판단의 안목이나 사상의 척도로서 기물과 발굴보고서를 쓰지 않는다('문화대혁명' 중 어떤 보고서는 상징적으로 작은 단락의 어색하고 큰 국면에는 영향을 미치지 않은 꼬리를 붙이기도 하였다). 가능한 한 출토품에 대한 분별과 해석을 하려 한다. 다시 말해 고고학자의 유일한 태도는 대상에 대한 이해이다. 그들은 반

드시 자신들의 제한을 뛰어넘어야 하며, 객관적인 시각으로 해석하는 태도를 견지해야 한다. 실질적으로 많은 고고학 보고서는 보고서를 쓰는 사람의 주관적인 태도를 배제하기 위하여 바짝 마른 문체와 사상이 없는 표현을 택하고, 간단하고 외관을 묘사하는 언어를 사용한다.

이러한 거의 자연과학에 가까운 태도를 채택한 원류는 스웨덴의 지질학자 앤더슨(J. G. Andersson, 1874~1960) 및 그 지질조사소가 20세기 초 중국에서 실시한 선구적인 고고발굴과 직접적으로 관련이 있다. 그들은 지질학과 고생물학의 시각으로 시작해서 지층학과 표준화석법(Leitfossilen) 등의 방법으로 획득하고 분석한 고고자료를 수단화했는데, 중국학자들은 자연히 이것을 받아들였고, 따라서 중국에도 같은 현장고고연구가 생겼다.[6] 예를 들어 이제(李濟, 1895~1979)는 일찍부터 "현장방법을 학문의 길로 해야 한다. 그것은 마치 유럽과 같이, 중국의 사유방법에 영향을 주었다"[7]고 하였다. 이제(李濟)는 현대 중국고고학의 아버지이다. 하버드대학에서 박사를 취득한 이 선생은 제일 먼저 과학적으로 획득한 경험자료를 사용해 논리의 근거를 세우는 일을 일생 유지했으며, 고고유물의 분류는 반드시 양을 정할 수 있고, 형태가 있는 것을 기초로 해야 한다고 주장했다. 방법론 상에 있어서 중국고고학계는 기본적으로 이제 및 그와 동시대의 중국, 서양고고학계에서 배운 방법으로 고고자료를 처리하고 있다. 장광직은 심지어 훨씬 분명하게 "중국고고학으로 말하자면, 우리는 여전히 옛 이제의 시대에 생활하고 있다"고 말하였다. 그러나 마르크스주의 역사유물론은 중국고고학의 해석에 중요한 영향을 주었는데,

6) 張光直, 「考古學和中國歷史學」, 『考古學的歷史·理論·實踐』, 中州古籍出版社, 鄭州, 1996年, 96쪽.
7) 張光直, 위의 논문, 95쪽.

장광직은 "성공적이지 않다"고 생각한다.[8] 어쨌든 이제 및 그 후계자의 고고학방법과 '유물론'은 어긋나는 부분이 뚜렷하지 않다. 사물의 역사와 객관성을 추구하는 측면에서는 서로 통한다. 이것은 아마 그것이 중국 특정의 정치 환경 속에 계속 존재하는 중요한 요소일 가능성이 크다.

고고학은 미술사학에 대량의 새로운 자료를 제공한 동시에 고고학계의 새로운 자료의 해석(결론, 방법과 과정)은 미술사학계에 더욱 큰 잠재적인 작용을 하였다. 미술사학계가 고고학 성과를 채택한 것은, 다른 일련의 해석을 통하지 않고 도출해낸 완전히 다른 결론으로 가능한 한 고고학 해석을 인용하고, 가능한 한 고고학에 가까운 시각과 입장을 수용하는 것이다. 이욕(李浴)의 이원론 미술사 또한 대량으로 고고학 보고서의 원문을 직접 인용하여, 재료의 원시성과 객관적인 진실성을 구체적으로 드러내고 있다. 그러나 이것은 그의 이원론적인 관점과 연결되기가 힘든데, 이론과 재료 사이에는 유기적인 논리관계가 형성되기 어렵기 때문이다. 대량의 고고자료(주로 당대 이전)는 미술사의 대상으로서 다른 해석의 환경에 있다. 후자는 이미 성숙한 해석의 체계가 있다. 그러나 전자는 없다. 사혁(南齊)으로부터 황빈홍(1865~1955)에 이르기까지 모두 동시기의 작품과 서로 상응하는 연속하는 회화이론 전통이 있다. 그러나 출토된 문물(작품)은 기본적으로 이러한 이론적인 배경이 없다. 우리는 또 간단히 후자의 체제로써 전자의 위치를 정할 수 없다. 따라서 중국미술사를 두 시기로 나누는 데 직면해서 두 가지 다른 체계를 이용해서 중국미술사를 써

8) 張光直, 위의 논문, 100~102쪽.

야 하는 위기에 처해 있다. 미술사학자들은 하나의 해석 틀로 전후
두 단계를 모두 합당하게 해석할 수 있는 체제를 다시 수립하기 위
해 시도하고 있는데, 고고학 보고에다 화론을 첨가해서 해설하는 다
소 어색한 조합을 피하기 위해서이다. 그러나 이러한 노력은 오늘에
이르기까지 모두 성공을 거두었다고 할 수 없다.

역사에 대해 우리가 할 수 있는 가장 최선의 작업은 이해하는 것
이고, 그것을 비판하는 것은 조물주에게 남겨야 한다. 20세기 마지막
10여 년 가운데, 중국미술사학자들은 비판의 시각에서 이해의 태도
로 전환하였다. 합작하여 여러 권으로 나온 『중국미술전집』각 권의
전문적인 논술, 이를테면 왕백민이 주필로 합작한 프로젝트인 여러
권의 『중국미술통사』와 왕조문(王朝聞)이 주필로 합작하여 쓴 여러
권의 『중국미술사』및 기타 여러 연구에서 이러한 전환이 이미 시작
되었고 심화되었다. 특히 근래의 중국 종교미술사 연구에서는 작품
의 이해와 작자의 원래 뜻, 심지어 어떤 때는 '동감'에 가까운 연구
태도를 채용하고 있다. 예를 들어 원로 연구자로 김유낙(金維浩), 단
문걸(段文杰) 등의 작업들이 그러하다. 돈황연구원은 하나의 연구단
체로서 연구주제의 특색뿐 아니라, 방법상에도 미술사와 고고학의
학과영역이 거의 사라졌다(발굴 작업을 제외하고). 효과 있는 방법의
도상지(圖像志)와 도상학(圖像學)으로써 이미 미술사와 고고학을 공
통으로 사용하고 있다.

대상과 방법의 접근 및 교차는 이 두 학과가 더욱 긴밀하고 실질
적으로 손을 잡을 수 있게 만들었다. 중국과 일본 두 나라의 고고학
계와 미술사학계가 합작한 17권의 『중국석굴』은 성공한 예로 들 수
있다.[9] 중국과 미국 두 나라의 다섯 개 학술기관이 1999년부터 시작

해서 3년간 합작한 프로젝트 '한나라와 당나라 사이(漢唐之間)' 역시 고고학과 미술사학이 성공적으로 연결된 사례이다.[10] 일정한 연구시간 내에 두 개 학과가 재료와 방법 등에서 더욱 심도 있는 교류와 융합을 전개시켰다. 이것은 미술사학(특히 초기를 연구하는 부분에서)에 '더욱 고고학 같음'이라는 비평의 위험을 주었으나, 이와 같은 교류가 깊어 감에 따라 미술사학과 역시 점점 자신의 좌표를 찾을 수 있었다. 이러한 시각으로 보자면, 미술사학자는 예술의 고고학자라고 부를 수 있으며 실제로 이와 유사하다. 그러나 미술사학자가 고고학 일을 하고 있다고 보일 때, 이러한 이야기는 어쩌면 전혀 긍정적인 뜻이 없을지도 모른다. 그러나 미술사학자가 더욱 인문과학을 의지할 땐 어느 정도의 영예감을 내포한다. 사실 두 가지 뜻은 서로 통하는 것이다.

3. '미술'과 멀리 떨어진 미술사학자

고고학의 영향과 고고재료의 참여가 미술사학의 학과성질에 작용을 할 수 있었던 것은 미술사학 내 두 가지 측면의 변화와 밀접한 관련이 있는데, 즉 이러한 영향을 받아들일 수 있는 체제가 만들어졌다는 것과 이러한 변화의 내부 충동이 받아들여졌다는 것이다. 그 하나는 미술사의 '미술' 영역의 확대인데, 이 점은 이미 앞에서 이야기했

9) 集體編著, 『中國石窟』, 中國文物出版社, 日本平凡社, 北京, 東京, 1982~1988年.
10) '漢唐之間'의 연구 프로젝트는 미국의 시카고대학 미술사학과와 하버드대학 미술사학과와 건축사학과 북경대학 고고학과, 중앙미술학원 미술사학과, 중국사회과학원 고고연구소가 합작하여 진행한 것이다. 1999년에 이미 미국 시카고대학에서 1차 토론회가 열렸으며, 2000년에는 북경대학에서 2차 토론회가 열렸다.

다. 두 번째로는 현대예술이 '미술'의 정의에 대한 충격이다. 미술사의 대상은 미술이다. 그러나 무엇이 미술이며, 더 나아가 무엇이 예술인가 하는 전제는 확실히 변동적인 것이며 끊임없이 토론되고 새롭게 쓰였다. 미술사학은 어떤 자명한 가설 위에서 건립된 것으로, 즉 '예술'이 현재까지 인류사회 속에 계속 존재했다는 가정, 그리고 동일한 개념으로 묘사될 수 있는 것으로 오직 '미술작품'이라고 불리는 것을 대상으로 해야만 하나의 학과 연구대상이 될 수 있는 것이다. 따라서 이전에 대상의 선발과 평가에서 '미술작품'에 속하지 않는 일부 대상을 학과의 경계 밖으로 설정하였다. 선택과 평가의 표준은 '미술'이라는 단어가 특정하게 이해된 바에 의해 결정되었다.

그러나 이러한 이해는 변화하는 것이다. 그 객관성 혹은 공식적인 인식 정도 역시 변화하는 것이다. 20세기 현대예술이 흥기함에 따라, 전통예술의 기준인 권위성과 독존성이 상실됨에 따라, 이론가들은 수차례 보편적인, 유일한 '미'와 '예술'의 경계를 찾으려던 시도가 실패한 후 자신감을 잃었으며, 다양한 이론이 공존하는 현실을 받아들였다. 예술발전의 규율과 예술의 기준을 평가하는 것을 찾는 것은 작품이나 사람과 역사의 구체적인 해석을 하는 것만 같지 못하였다. '그것은 왜 그렇게 아름다운가?' 혹은 '그것의 예술성은 도대체 어디에 있는가?'라는 물음은 '그것은 왜 이와 같은가?' 혹은 '그것의 의의는 어디에 있는가?'라고 묻는 것만 같지 못하였다.

미술사는 현재 더욱 실제적인 측면으로 기울어 가고 있다. 우리는 무엇을 믿고 있는지, 한 폭의 석도 산수화와 하나의 청동 병기상의 공포스런 신상이 모두 함께 '미술'작품으로 인식되는가 물어야 한다. 혹은 어떤 예술가는 두 개 모두 진실성과 예술성을 가지고 있다고

생각할 수 있다. 그러나 다른 예술가는 단지 전자에 대해서만 감상하고 후자에 대해서는 한 번도 보지 않는다. 그것들은 기능, 목적, 작자 신분, 표현형식 등의 측면에서 모두 크게 차이가 있다. 단지 '도상 (image)'이라는 점에서 같다. '도상'이라는 단어는 '미술'이라는 단어보다 범위가 넓다. 전자는 대상의 자연 물리적 속성을 묘사하는 경향이 많고, 후자는 인문 속성, 혹은 이미 이전에 가치 판단한 것을 갖고 있다. 단어가 표현하는 객관성으로 말하자면, '도상'은 '미술'보다 다른 해석이 적다. 이해력의 관점에서 보면 더욱 공공성을 가지고 있다. 실질적인 상황으로 보자면 현재의 '미술사'는 이미 미술품이라고 말하기 힘든 것들도 연구대상으로 포함하고 있다.

미술사학자의 흥미 또한 일찍부터 일류 미술작품과 예술 대가의 영향력에 대해 이야기하는 것에서 2류, 3류 심지어 급에 들지 않는 작품 혹은 작자 모두를 이미 동등한 가치로 이야기하고 있다. 간단히 말하자면 미술사의 대상은 절대로 '아름다운' 작품에 제한되지 않고, '미' 혹은 '예술성'은 이미 연구를 할 수 있는지 없는지 하는 연구영역의 중요한 관건이 아니다. 이렇게 됨으로써, 미술사연구의 주요한 과제와 목적 역시 역사성의 변화를 가져왔다. 미술사연구의 순수예술 요소(예를 들어 양식과 형식)에 대한 비중이 줄어들었고, 인문학적 흥미의 상승이 주류가 되어가는 추세이다. 이러한 의미로 보면 미술사는 마치 미술에 관심이 없는 학과로 변해가고 있다. 그러나 우리학과의 대상이 '도상'이지 '미술'이 아닐 때 미술사학자들은 더욱 큰 자유를 느낄 수 있다. 아울러 더욱 공공적인 대화공간을 만들 수 있다. 이러한 의의에서 미술사를 일컬어 도상사(평면과 입체도상)라고 부르는 것이 더욱 정확하고 합당할지 모른다.

서양미술사학과의 근래 변화 역시 중국미술사학과에 영향을 준 중요한 요소 가운데 하나이다. 한 측면으로 '고급계층문화(精英文化)'에서 확대하여 '대중문화(大衆文化)' 이전에 '비교적 덜 중요한 것'과 '저속'한 것이라고 여겨지던 것이 미술사학자의 보편적인 관심을 불러일으키고 있다. 15세기 이탈리아에서 손으로 만든 공예품과 라파엘이 그린 성모상이 동등한 학술가치가 있다.[11] 서양의 중국미술사학자 중 어떤 사람은 3류, 4류 화가의 연구에 흥미가 있다고 직접적으로 이야기 하는데 예를 들어 제임스 캐힐(James Cahill)이 대표적이다. 다른 한 측면으로 서양미술사학과와 고고학, 인류학은 계속 긴밀한 관계를 유지했다. 서양의 고고학, 인류학에서는 '미술사' 현상이 생겼다. 그리고 미술사에서는 '사회사'적인 경향이 생겼다. 학과 사이의 경계가 갈수록 모호해지고 있다. 어떤 미술사학자는 경전적인 작품을 연구할 때 기타 비예술적 요소를 종합해서 연구한다. 예를 들어 무홍(巫鴻)은 마왕퇴 백화와 고분 결구 및 의식과정의 내부를 연결하여 연구하고 있으며, 지리적 분포상태로부터 한대 도교와 미의 관계 등등을 연구한다. 이러한 변화는 모두 국내 미술사학자들에게 영향을 주고 있다. 학자들은 구체적인 문제 및 해결방법에 대한 관심에서 학과의 성질과 학과 사이의 관심을 뛰어넘었다. 목표에 도달하기 위해서는 '수단을 가리지 않는다'라는 결심은 본 학과에 대한 충성스런 순결보다 훨씬 중요하다.

중국역사(특히 당대 이전) 연구 영역에서 문헌의 결핍과 그것의 신빙성 문제로 인하여, 출토문물과 유물의 중요성은 날이 갈수록 더해

11) 常宁生編譯, 『藝術史總結了嗎』, 湖南美術出版社, 長沙, 1999年, 4쪽.

지고 있다. 시각대상이 문헌을 증명할 수 있게 되었고, 역사 구축의 기본이 되었으며 심지어 때로는 중요한 재료가 되었다. 역사학자들은 대상의 '예술품' 속성이 아니라 '문물' 속성에 대해 더욱 중시한다. 적지 않은 상황에서, 고고학적으로 발굴된 명문이 있는 잔편의 기물이 화려하고 아름답고 '예술성'이 높다고 알려진 청동기보다 훨씬 큰 (역사 문화적) 가치를 가진다. 전자는 어떤 역사사건 혹은 어떤 중요한 인물, 심지어 어떤 역대 존재한 실질적인 정확한 역사적 증거 자료가 될 수 있다. 이것은 어떤 시기의 예술 수준의 높고 낮음을 판단하는 것보다 더욱 중요하다. 우리가 청동기와 수묵화를 모두 하나의 '미술'이라는 범주로 귀납시킬 때 우리는 그것들의 기능과 제작 목적이 완전히 다르다는 것을 생각해야 한다. 뿐만 아니라, 후자는 방대한 작품과 동시에 텍스트 체계가 지탱하고 있다는 것을 의식해야 한다. 그러나 전자는 그렇지 않다. 따라서 미술사의 임무는 먼저 전자를 위해 상응하는 인문학적 체계를 갖추어야 한다. 이때 역사학자의 가치관 및 그들이 제작한 텍스트 체계는 거의 도상 실물의 제2요소에 버금가게 된다. 역사학은 미술사학보다 훨씬 성숙했고 완전하다고 솔직하게 이야기할 수 있다. 특히 더욱 이론화되었으며, 더욱 규범화되어 미술사의 발전을 위해서 좋은 참고를 제공해준다. 만약 미술사학자를 도상의 역사학자라고 본다면, 이것은 아마 아첨하는 뜻을 내포하는 것이다. 미술사학과의 개성으로 말하자면 이러한 위치 매김은 매우 적절하지 않다.

4. 미술사의 위치를 찾으려는 미술사학자

'고고학화' 경향은 미술사와 당대미술가 및 미술창작 활동 관계에 변화를 일으켰다. 미술사학자는 다시는 대예술가들이 성공한 '비결'에 대해서 관심을 갖지 않고, 다시는 불후의 명작이 몇 천 년 동안 명성을 이어올 수 있었던 조건에 대해서 한 우물 파듯 연구하지 않으며, 현재 미술가가 갈채 받는 것을 희망하지도 않는다. 둘 사이의 공통언어의 감소는 양쪽 교류활동이 날로 미술사학자의 독백으로 되어가고 있다. 관중 가운데 고고학자, 역사학자 그리고 다른 인문학자가 점차적으로 합류함에 따라, 미술가들이 점차 퇴장하고 있다.

중국의 미술사학과는 일반적으로 모두 미술대학에 설치되어 있다. 창작과 설계 위주의 학술환경에서 전통적인 기대는 미술사학이 대학의 주류에 복종하고 서비스해야 한다는 것이다. 그러나 미술사학자들이 변화함에 따라, 그들이 의지하던 주체 역시 점점 더 희망을 잃어가고 있으며, 미술사학자들이 미술창작에 주는 직접적인 도움은 날이 갈수록 적어져 미술대학의 기대와 점점 더 상반되고 있다. 미술사학과는 미술의 부차적인 지위를 탈피하기 위해 노력하면서 학과의 독립성을 획득하는 동시에, 또 자기를 미술대학에서 더욱 고독하게 만들어가고 있다. 최근 몇 년 동안, 많은 사람들이 미술사학과가 미술대학을 떠나 종합대학으로 들어가야 한다는 실행가능성에 대해서 논의하고 있는데, 그렇게 된다면 장서량이 많은 대형 도서관을 찾을 수 있고, 가까운 인문학과와 교류 기회가 훨씬 많아질 수 있다는 매력이 있다. 그러나 예술적 환경을 벗어나면 교사와 학생들의 예술

체험의 기반이 약해질 수 있으며, 당대 미술에 대해 거리감이 생길 수 있고, 당대 미술사와 분리됨으로써 고대작품의 해석에 영향을 미칠 수 있으며, 그리고 실제적으로 전공을 발전시키는 데 우수한 기회를 감소시킬 수 있다. 다른 측면으로 미술사학과는 또 인문학과와의 근접성으로 인해 예술과 인문학 소통의 교량역할을 하기 때문에 어떤 의미로 보면 미술의 인문 함량을 높인다고 할 수 있고, 그중 '기술'의 요소를 낮춘다고 볼 수 있다. 이것은 미술대학으로 보면 또 이익이 있는 것이며, 게다가 미술대학에서 미술사학에 박사학위를 수여할 수 있게 됨으로 대학의 수준을 높일 수 있다. 전략적인 고려에서 학장들은 날이 갈수록 '쓸모없는 사람'들을 참고 견뎌야 한다.

미술사학자들이 예술 창작에 대해 경시하고 '고고학화' 추세가 점점 강해짐에 따라, 미술사를 하는 사람들의 예술체험 능력과 이러한 능력의 요구가 날이 갈수록 낮아지고 있다. 대상의 예술형식과 예술 성질의 민감한 감지는 필경 미술사학자가 반드시 갖추어야 하는 하나의 요소이며, 이 학과와 기타 인문학과가 다른 특징 가운데 하나여야 한다. 만약 이러한 요소를 희생시키는 것을 대가로 인문학과에 들어간다면, 자신이 존재하는 필요성에 대한 의문을 불러일으킬 것이다. 중국의 미술사학자 가운데, 많은 사람이 이른 시기에 미술을 배웠거나 혹은 오랜 기간 동안 작업을 했던 사람들이 많다. 이것은 외국의 많은 당대 미술사가가 순수하게 인문학적 배경을 가진 사람들이라는 것과는 다른 것이다. 이러한 경력과 훈련은 미술사학자가 더욱 익숙하게 작품생산의 과정, 기술, 난도, 요구 등의 기준에 대해 알게 하고, 더욱 쉽게 작품의 양식과 작자의 원래 창작의도를 이해할 수 있게 도와주었다. 그러나 고고학이 불러일으킨 영향은 날이 갈수

록 미술사학자들에게 예술소양에 대한 잠재적 능력을 발휘할 기회를 뺏고 있다. 이러한 상황을 만든 원인은 고고학 확장의 주요한 내용이 중국미술사의 전반부이고 그것은 후반부와 달리 협의의 중국화를 주요 선으로 보지 않기 때문이다. 이것은 서화를 공부했던 미술사학자들이 그들의 장기를 발휘할 방법이 없는 것으로 필묵의 필요성이 낮아졌다.

현재 중국의 일반적인 고고학자들에게 예술작품을 평가하는 습관적 용어는 아마 "살아 있는 것처럼 생생하다(栩栩如生)"와 같은 것이다. 그들은 사실성이 강하고, 정밀하게 제작한 작품에 대해 비교적 쉽게 이해한다. 그러나 변형된 것, 괴이한 것, 양식이 거칠고 상스럽거나 혹은 개성이 강한 작품에 대해서는 쉽게 받아들이지 못한다. 이것은 그들이 대상의 이해와 받아들임에 한계을 갖고 있다는 것을 보여준다. 예술가로서 작자를 이해하는 데 한계가 있다는 것은 도상표현력과 문화의 풍부성에 대한 이해에 속박을 받는다는 것이다. 이것은 미술 창작에 익숙한 미술사학자에게 아주 큰 발전의 공간을 준다. 물론 그들은 고고학자들과 공통된 언어를 확대하는 동시에 자신의 우수한 점을 방치해서는 안 된다. 고고학자 및 역사학자는 미술사학자에게 객관적 사물을 진술하는 것을 전수해주면서, 아울러 그들에게 '예술'이라는 단어를 삭제하라고 요구하지 말아야 한다.

미술사학은 정말 학과의 존립문제에 직면해 있다. 미술사를 '침범'하는 것은 단지 고고학뿐 아니라 문학, 철학 등 다른 인문학도 있다. 이런 학과들의 영향을 우리는 없어지게 할 수는 없고, 단지 융합할 수 있을 뿐이다. 미술사가 하나의 심도와 개성을 갖춘 학과가 되려면 임무는 아주 크고 곤란하다. 미술사의 방법이 비록 다양하기는 하지

만, 이전의 많은 학자들이 개괄한 것과 같이 ‘내부’와 ‘외부’ 두 종류로 나누면, 즉 예술성질의 내부적인 것을 중요시하는 것과, 예술 밖을 둘러싼 객관적인 환경과의 관계를 중요시하는 두 종류의 연구시각이 있다. 고고학은 우리를 위해 연구대상의 일정한 기본문제(예를 들면 연대)를 제공하는 동시에 외연자료 및 예술과 사회관계의 문제와 같은 그런 외부의 문제를 해결하는 것을 도와주어야 한다. 그러나 대상을 예술작품으로 하여, 예술작품 자체로 돌아간다면, 고고학은 거의 쓸모없는 것이 된다. 15년 전 제임스 캐힐은 중국회화사 연구방법을 논하는 한 편의 논문에서 “서양예술사의 영역은 이미 예술과 환경이라는 관계의 단계로 발전하였다. 이러한 학자들이 계속 관심을 가지고 있는 것은 어떻게 해야 작품 자체로 다시 돌아와서 다시 한 발짝 더 나아가 외형을 드러내는 특질을 분석할 수 있는가 하는 것이다. 그러나 중국예술의 연구에서 우리는 여전히 한동안 먼 길을 걸어간 후 이러한 곤란한 경지를 만나게 될 것이다. 현재 우리는 여전히 우리가 획득한 문헌자료를 해결하는 것과 외부환경 사이의 관계 문제에 아직 머물러 있다”[12]고 한 바 있다. 나는 제임스 캐힐이 예언한 먼 일단의 길을 우리가 이미 다 걸어왔다고 감히 이야기할 수 없다. 그러나 만약 우리가 예술과 사회 환경 상호관계의 측면에서 전에 없는 발전을 이루었다면, 이것은 결코 과장된 것이 아니다. 만약 캐힐의 문제를 수정하여 “어떻게 해야 비로소 시각대상의 본체로 다시 회귀할 수 있는가”라고 한다면, 아마 이것은 우리가 곧 생각해야 할 부분일 것이다.

12) 高居翰, 李淑美譯, 「中國繪畫史方法論」, 『新美術』, 1990, 1期, 32~33.

현재의 상황으로 보면 우리는 아직 고고학과 서로 연관된 프로그램을 중지할 수 없다. 우리는 고고학이 미술사에게 주는 추진 작용에 대해 더욱 높은 기대를 가지고 있다. 역사 기록의 많은 빈 구석은 우리가 역사를 연속된 곡선으로 그리는 것을 방해하고 있고, 지식에 대한 총체적인 수요는 여전히 매우 필요한 상황으로, 가능하면 자연과학적 태도로 역사사실에 가깝게 다가가는 것 역시 방치할 수 없는 요구이다. 그러나 당대 미술을 멀리한 미술사학자의 위치를 옛 예술을 연구하는 고고학자든 아니면 도상의 역사를 연구하는 역사학자든, 아마 모두 현재 여러 학과의 중첩현상에 가려지는 일면이 있고, 모두가 이 전공의 특수성 및 그것의 인류문화에 대한 중요성을 제대로 짐작하지 못하여, 그 발전에 대한 전망에 믿음이 결핍되어 있다. 미술사학과의 독특한 방법, 언어와 이론체계는 전문적인 대상이나 전문적 영역이 있는 것보다 훨씬 중요하다. 미술이론과 서로 결합할 수 없는 작품(도상)을 찾거나 아니면 서로 상응하고 연관된 이론을 만드는 것이 필요하고 가능한가? 역사적 사실의 객관성과 미술사학자의 창작성 사이에 그것이 아니면 이것이라는 상태를 해소할 수는 없는가? 날로 증가하는 지식의 중량이 예술의 관념과 지혜에서 나오는 눈부신 광채를 덮지 않을 수 있게 할 수는 없는가? 길게 보면, 우리는 또 계속해서 다른 학문에서 더욱 큰 것을 빌려 쓰는 것이 아닌 새로운 시각도상에 입각한 해석의 언어 체계를 구축해야 하는 것에 당면해 있는데, 방법과 관념에서 '수입'이 '수출'보다 큰 상황에서 방법과 개념을 바꾸어 중국미술사가 다른 인문과학에 영향을 줄 수 있게 되어야 한다. 이런 사람을 유혹하는 가능성을 생각할 때, 미술사학자가 고고학, 역사학 혹은 기타 인문학과와 교차되는 미궁으로

빠져들어간다는 쓸데없는 걱정을 하지 않아도 될 듯하다.

李凇,「硏究藝術的考古學家或硏究圖像的歷史學家? - 略論考古學的影響與中國美術史學的學科性」,『美苑』, 2000年 第6期;「略論考古學的影響與中國美術史學的學科性」,『中國美術史學硏究』, 上海書畵出版社, 2008.

진위, 양식, 회화사:
방문(方聞)과 중국미술사연구

막가량(莫家良)
홍콩 중문대학교 교수

전통중국회화의 저작은 종류가 많다고 할 수 있고, 수량도 많다. 여소송(余紹宋)의 『서화서록해석(書畵書錄解釋)』에 수록된 민국 이전의 서화저작은 대략 860여 항에 이르며, 성격별로 나누어보면, 사전 (史傳), 작법(作法), 논술(論述), 품조(品藻), 제찬(題贊), 저록(著錄), 잡저 (雜著), 총집(叢輯), 위탁(僞托), 산실(散佚) 등 10가지 종류이다. 각 종류 아래에 다시 몇 가지 항목을 설정하였다. 예를 들어 사전(史傳)류는 다시 세분해서 역대사(歷代史), 전사(專史), 소전사(小傳史), 통사(通史) 등으로 나누어 중국회화사의 전통기록, 논술 및 평가와 해석 등을 충분히 설명하고 있는데, 참으로 풍부한 것을 알 수 있다. 그러나 회화사가 20세기 현대학술의 새로운 학과로 됨에 따라, 이런 전통 회화저록, 특히 회화사 부분은 현대적인 미술사 방법학의 요구를 만족시키기 어려웠다. 현재 학자들의 눈에는 전기 형식 위주의 전통적인 기술방법은 단지 회화의 역사가 제공하는 제한된 서술 자료가 될 수

밖에 없다. 엄격한 학술적 요구로 보면 이러한 저술방법은 적지 않은 한계가 존재하는데, 우리가 역사의 진실한 모습을 이해하는 데 많은 영향을 끼친다.

만약 서양의 미술사연구 시각으로 보면, 이러한 제한은 더욱 명확하다. 사실상 과학적인 서양미술사 이론은 19세기 말에서 20세기 초로 거슬러 올라가는데, 몇 십 년간 다른 연구방법이 계속해서 나타났다. 때로는 양식분석을 중시하고, 때로는 도상연구를 중시하며, 어떤 땐 사회문화를 논하고, 때론 예술심리를 평가하거나 분석하는 등 아주 많은 예가 있다. 상대적으로 말해 20세기 전기, 새로운 학술방법으로 중국미술사를 연구하는 것은 아직 진정하게 시작되지 않았다. 즉, 1930년대 출판한 반천수(潘天壽)의『중국회화사(中國繪畫史)』, 유검화(俞劍華)의『중국회화사(中國繪畫史)』, 등고(藤固)의『당송회화사(唐宋繪畫史)』역시 아직 전통적인 저술방법에서 탈피하지 못했는데, 하물며 새로운 연구방법을 논할 수 있겠는가.

현대학자 가운데 중국회화사 연구공헌에 탁월한 사람으로 방문은 의심할 여지 없는 대표적 인물이다. 그는 오랫동안 미국에서 연구를 하여 서양의 미술연구방법을 투철하게 이해하고 파악하였다. 그는 전문적이고 정교한 학식과 예민한 통찰력과 넓은 시각으로 중국회화사 연구의 새로운 문을 열어 과학적인 이론과 방법을 건립하였으며, 그것이 진정한 학문이 되도록 하였다. 이제 진위, 양식 및 회화사 등으로 그의 중국회화사연구에 대해 중점적으로 논술을 시도하겠다.

1. 실물을 근거로 진위를 감정하는가: 회화사 연구의 시작

　전통 중국화의 서술은 당대 장언원의 『역대명화기』를 시조로 삼을 수 있다. 이 책의 내용은 자못 상세하게 갖추어져 있는데 당 및 당 이전의 회화사 자료는 정말 귀중하며, 회화사 발전과 관련되어 논하는 것도 자못 섬세하고 요점이 분명하다. 체제상 이 책은 정사의 방법을 모방하고 있는데, 중요한 것을 개개의 인물에 넣었으며, 시대에 따라 화가들을 순서대로 배열하여 논술하였고, 인물 위주의 전기 형식을 이루고 있다.[1] 이러한 체제는 이후 회화사 저술자들이 계속 사용하고 있어 하나의 당연한 모델이 되었다. 문화사적인 시각으로 보면 전기식으로 역사를 서술하는 방법은 전통 중국사가들이 개인의 성과를 중시했음을 의미하는데 대가를 위주로 역사를 창조한다는 관점을 설명한다. 역시 전통중국미술사에서 계속 개인의 변화를 강조하는 것을 충실하게 반영한다. 그러나 역시 이러한 특이한 대가를 위주로 역사를 서술하는 방식으로 인해 전통 중국회화사는 계속 객관적이고 과학적으로 회화를 처리하지 못하는 문제를 갖고 있었다. 전기식의 진술은 회화사에 화가의 문헌적인 기록을 제공할 수밖에 없다. 그러나 엄격하게 말해, 화가가 그린 작품이라야 비로소 회화사 구성의 주요한 부분이 된다. 중국화는 유전되는 과정에서 끊이지 않고 복본(复本)과 방본 및 위조 등이 나타나, 진품과 위조품이 서로 섞여 있는 상황이 상당히 심각하다. 회화작품의 진위, 시대, 작자의 문제가 해결되지 않으면 화가에 대해 단지 한 부분밖에 설명할

1) 『역대명화기』와 관련된 것과 전통회화사 저록의 토론은 石守謙, 「古代史籍中的畵史與著彔」, 『中國古代繪畵名品』, 熊獅圖書股份有限公司, 1986年, 148~152쪽.

수밖에 없으며, 심지어는 오해할 수 있다. 따라서 이른바 회화사라는 것은 근본적으로 말할 수가 없는 것이다.

서양미술 이론을 교육받은 것을 바탕으로 방문은 1950년대에 박사학위논문을 쓸 때 이미 일본 대덕사(大德寺) 소장의 남송 초기의 <오백나한도(五百羅漢圖)> 한 작품을 깊이 있게 분석하여 연구하였다. 연구의 성과는 도상학의 대가 파노프스키(Erwin Panofsky)의 칭찬을 받았다.[2] 그 후 그는 중국회화사에 관심을 집중시켰고 연구방법에 있어 근본적인 것을 제창하였다. 방문은 중국회화사를 연구하려면 반드시 실물로부터 출발해야만 진위의 문제에 대한 답을 얻을 수 있다고 생각했으며, 만약 진위문제만 해결된다면 회화사의 기초를 새롭게 구성할 수 있다고 여겼다. 1960년대 그는 원대 화가 전선에 관련된 논문을 발표하면서 그중 프린스턴대학 소장 <마작래금도(麻雀來禽圖)>에 대해 언급했는데 양식을 상세하게 분석하여 전선 것이거나 혹은 동시대의 작품이라고 확정하였다.[3] 논문에서 역시 양식분석의 방법을 사용하면서, 아울러 기타 전하는 전선의 작품에 대해 새롭게 시기를 판단하였다. 이 논문은 실물로부터 출발해 양식분석을 통해 시대를 판단하는 새로운 기법을 보여주었다. 그 여론에서 방문은 중국회화의 난제를 해결하기 위해서는 반드시 작품의 양식분석으로부터 시작해야 하고 그 다음 실물을 바탕으로 문헌 및 이전의 예술전통으로 전반적인 해석을 해야 한다고 지적하였다. 이른바 '양식'은 작품의 결구와 형상에서 개별적인 특징을 가리키는 것이다. 작

2) Wen, Fong, "Five Hundred Lohans at the Daitokuji", 2vols, Ph.D. dissertation, Princeton University, 1956.
3) Wen, Fong, "The Problem of Ch'ien Hsuan", *Art Bulletin* XLII (September, 1960), 173~189.

품의 양식을 구체적으로 장악했을 때만 비로소 비교적 믿을 만한 '양식역사(History of styles)'를 재수립할 수 있고, 어떤 작품이 대가의 작품인지 정확하게 인식할 수 있으며, 반대로 어떤 작품이 일반적인 작가의 작품이고 심지어 모방한 작품인지 알 수 있다.[4] 이 논문은 전해지는 작품에 대해 감정을 말할 뿐 아니라, 회화사 재구성의 연구방법을 보여주는 것이다.

1962년 방문은 중국회화 진위문제를 전문적으로 다루는 논문을 한 편 발표했는데, 다양한 복제방본 및 위작을 만드는 것에 대해 상세하게 논술했다.[5] 다음 해 발표한 다른 한 편의 중국화 연구방법에 관한 논문에서 그는 다시 한 번 진위문제의 엄중성에 대해서 지적했다.[6] 이 논문은 이미 1935년에서 1936년 런던에 출품되었던 고궁박물원 소장 세 폭의 산수화를 예로 들어 논점을 서술하였다. 세 폭의 산수화 제목은 <강안망산(江岸望山)>, <용슬재도(容膝齋圖)> 그리고 <강정산색(江亭山色)>으로 당시 모두 원대 예찬의 작품이라고 판정된 것들이었다. 사실상 필법의 유형 혹은 제재의 유사성 등으로 보아서 이 세 작품은 모두 거의 유사하며, 전통의 관념 중 모두 예찬의 특징을 갖추고 있다. 그러나 방문은 이러한 유사한 부분이 양식특정을 구성하는 데 결코 부족하지 않다고 지적한다. 형태학적으로 엄격하게 관찰해보면, <용슬재도(容膝齋圖)>는 나무의 잎과 가지 태점과 돌덩이, 전체적인 구도에 이르기까지 모두 유기적인 관계를 나타

4) 위의 주, 188쪽.

5) Wen, Fong, "The Problem of Forgeries in Chinese Painting", *Artibus Asiae* 25, nos.2~3(1962), 95~140.

6) Wen, Fong, "Chinese Painting: A Statement of Method", *Oriental Art*, new series, vol.IX, no.2(Summer 1963), 73~78. 중문 번역은 張欣玮譯, 『論中國畵的硏究方法』. 이 논문은 아래의 책에 실려 있다. 洪再辛編, 『海外中國畵硏究文選(1950~1987)』, 上海人民美術出版社, 1992年, 93~105쪽.

내고 있다. 그러나 상대적으로 말해 나머지 두 산수화의 화법은 진실로 비교적 도식화되었거나 장식화되어 있어 <용슬재도>와는 다른 시각 및 결구 원칙을 나타낸다. 이 논문의 결론은 세 작품은 동시대에 그려졌을 가능성이 없다는 것이며, 한 화가가 그렸을 가능성은 더욱 없다는 것이다. 이 논문은 회화사를 재구성할 충분한 필요성을 설명하는데, 작품의 감정 작업이 급한 일임을 지적하였다. 만약 세상에 전하는 예찬 작품이 사실 모두가 다 진작은 아니라면, 우리는 진정으로 원대의 산수대가의 화풍에 대해서 인식했다고 말할 수 없고, 더구나 회화사를 연구한다고 할 수 없다.

실물로부터 출발해 작품양식을 상세하게 분석하기 위해서는 시각분석과 문자서술의 능력이 필요하다. 서양학자 마이어 샤피로(Meyer Schapiro)의 정의에 의하면, '양식'은 마땅히 세 가지 부분을 포함하고 있어야 한다. 즉, 형식요소나 모티프(Form elements or motifs), 형식관계(Form relationships), 품질(Quality)이다.[7] 중국전통의 회화론은 각론 및 양식에서 대부분이 단지 형식요소 및 품격에 대해서만 관심을 가지고, 형식요소와 품격을 연결하는 것은 등한시했다. 더욱이 고전의 글은 간결하고 요점을 찌르기 때문에 작품양식의 묘사에 있어 그저 시작하는가 하면 그치고 말며, 구체적인 분석이 부족한 편이다. 방문은 양식분석에 있어서 샤피로의 정의를 기초로 하고 있다.[8] 그는 전선 및 예찬 작품의 분석에 있어서 형식요소와 품격 외에 형식의 관계를 더욱 중시한다. 이 때문에 완전한 양식서술을 구성한다. 샤피로

7) Meyer Schapiro, "Style", in A. L. Kroeber ed., *Anthropology today*, Chicago, 1953, 287~312.
8) Wen, C. Fong, "Toward a Structural Analysis of Chinese Landscape Painting", *Art Journal* 28, no.4 (Summer 1969), 390, footnote 6.

외에도 뵐플린(Heinrich Wölfflin)의 미술사연구 방법을 더욱 주의할 필요가 있다. 뵐플린은 시각관찰의 운용과 작품에 대한 체계적인 양식 분석과 해석, 그리고 문자로 기술하는 데 있어 후세에 영향이 크다. 그의 대표적인 양식분석에 대한 다섯 가지 분석, 즉 '선적인 것(Linear mode)'과 '회화적인 것(Painterly mode)', '평면적인 것(Plane)'과 '깊은 것(Recession)', '폐쇄적인 형태(Closed form)'와 '개방적인 형태(Open form)', '다양성(Multiplicity)'과 '통일성(Unity)', '절대적 명료성(Clearness)'과 '상대적 명료성(Unclearness)'은 양식역사 수립에 가장 좋은 예를 제시하였다.[9] 방문은 뵐플린의 양식분석법에서 명확하게 참고한 부분이 있다. 그러나 그는 뵐플린의 방법이 중국회화사의 양식 변화를 설명하는 데는 부족하다는 것을 의식하게 되었다. 그래서 중국회화사를 위한 양식 변천의 모식을 찾으려 하였고, 새로운 체계의 방법을 수립하려 하였다.

2. 산수화 결구분석: 방법의 수립

회화 진위의 감정방법과 관련해 중국의 전통적 감정은 결코 모자라지 않다. 그러나 전통, 소위 '망기파(望气派)'는 주로 경험을 강조하는데, 실질적으로 '양식역사'를 재건립하는 데 근거 있는 방법을 제공하지 못했다. 20세기 1960년대 이림찬(李霖燦)이 비교적 체계적인 방법

9) Heinrich Wölfflin, *Principles of Art History: The Problem of the Development of Style in Later Art*, Translated by M. D. Hottinger, New York: Dover, reprint of 1950 edition. 중문 번역본은 뵐플린, 潘耀昌 譯,『藝術風格學 - 美術史的基本概念』, 遼宁省人民出版社, 1987年. 다른 책으로 뵐플린, 曾雅云 譯,『藝術史 的原則』, 雄獅圖書股份有限公司, 1987年.

인, 재료관찰, 기법, 시대적인 풍습, 개인적 특징, 인장 및 제발, 유전과 저록의 여섯 가지 영역을 제시했다. 그러나 어떻게 양식으로 시대를 나누는가 하는 문제에 대해서는 여전히 완전히 해결하지 못했다.[10]

20세기 1960년대 이전, 서양학자 중에는 이미 서양미술사 연구방법 가운데 양식분석의 방법을 이용해 중국회화의 시대판단을 시도했던 학자들이 있었다. 예를 들어 셔먼 리(Sherman Lee)는 양식분석법으로 송대 회화양식을 '좋음(Fine)', '사실(Realist)', '서정(Lyric)'과 '거침(Rough)'으로 나누었다.[11] 1950년대 프린스턴대학에서 학생을 가르치던 조지 롤리(George Rowley)는 회화 속의 형식(form) 혹은 '관조(seeing)' 자체의 자율적인 발전을 근거로 시대를 나누는 연구를 주장하였다. 롤리는 방문의 선생님으로 그의 연구방법은 방문에게 큰 연구심을 불러일으켰으며, 아울러 그를 "현대적 관념의 양식분석의 중심으로 들어가게 하였다."[12]

선배들과 동시대 학자들의 영향 아래 방문은 20세기 1950년대 중국회화 시대구분 연구에 몰입했다. 그와 셔먼 리는 1955년『계산무진(溪山无盡)』을 출판했으며, 여기서 클리블랜드미술관에 소장되어 있는 이 산수화를 12세기 초 1125년 작품이라고 판단하였다.[13] 방법상 이 연구는 서양미술사를 기초로 하고 있으며, 중국회화사에서 필

10) 李霖燦, 「中國畫斷代研究例」, 『慶祝董作賓先生六十五歲論文集』(『中央研究院歷史語言研究所集刊』外篇, 第四種, 1961), 上冊, 551~582.

11) Sherman E. Lee, "The story of Chinese Painting", Art Quarterly, vol.XI, no.(1948). 미국에서 중국회화사 연구에 대한 간략한 소개는 다음의 논문을 참고하라. 薛永年, 「美國研究中國書畫史方法略述」, 『書畫史論叢稿』, 四川教育出版社, 1992, 473~489.

12) 方聞, 石守謙譯, 「西方的中國畫研究」, 『故宮文物月刊』, 第4卷 第9期(1986年 12月), 49쪽.

13) Wen, Fong and Sherman E. Lee, Streams and Mountains without End: A Northern Sung Handscroll and Its Significance in the History of Early Chinese Painting, Ascona: Artibus Asiae Publishers, 1967. 중국어로 번역된 것으로는 錢志堅譯, 「溪山无盡－一幀北宋山水 卷在前期中國繪畫史上的意義」, 『海外中國畫研究文選(1950~1987)』, 上海人民美術出版社, 1992年, 167~210쪽.

요한 부분을 다시 참고하는 방법으로 이루어졌다. 한 측면으로 직감만을 의지하던 전통적인 감정방법을 피할 수 있었고 동시에 서양 양식분석을 통해 모본과 위작에 대한 감정방법에 대한 결점을 수정 보완하였다. 그 후 1960년대 방문은 양식분석을 진위감정의 수단으로 할 것을 계속 주장하는 한편, 중국회화의 양식변화에 대한 옳은 관찰방법을 제공할 수 있는 구체적인 방법을 수립하기 시작했다. 그는 결구로부터 시작하는 것이 가능하다고 생각했다. 왜냐하면 다른 시대의 회화가 설령 모티프 혹은 기법은 변하지 않더라도, 화면에서의 형식관계는 시대가 변화하면서 변하기 때문이다. 1969년 방문은 산수화 결구분석의 논문을 발표하여 산수화 양식분석의 탐색을 한 걸음 더 발전시켰다.[14]

방문은 고고학의 발견이나 믿을 수 있는 실물을 반드시 이용해야 한다고 제기하였고, 산수 결구의 기초를 관찰하는 것으로, 비록 이러한 작품이 높은 예술 수준을 대표하지는 않지만, 시대적으로는 아무 논쟁을 벌일 여지가 없었다. 따라서 각 시대의 산수결구의 기본적인 모식이 될 수 있고 일반적인 참고를 제공할 수 있다고 하였다. 일본 나라시대 정창원의 당대 물품, 영국 런던 대영박물관에 소장되어 있는 당대의 비단 그림, 요대 경릉의 11세기 추경산수벽화, 내몽고 객라호특(喀喇浩特)에서 발견된 12세기 비단에 그려진 수묵산수 잔편 및 13세기 산서 대동 <풍도진묘벽화(馮道眞墓)>에서, 방문은 당 이전부터 원대 초기까지 중국산수화의 결구에서 몇 시기적인 변화가 일어났다는 것을 관찰하였다. 먼저 당 이전에는 삼각형이 중복되어

14) 위의 주 8과 같음, 388~397쪽. 중국어 번역본은 劉迺先, 「山水畵結構之分析 – 國畵斷代問題之一」, 『故宮季刊』, 第4卷 第一期(1969), 23~30쪽. 다른 번역본은 呂衛民譯, 「中國畵的結構分析」, 『海外中國畵研究文選(1950~1987)』, 上海人民美術出版社, 1992, 106~122쪽.

이루어지는 산봉우리들이 나타나고, 7~8세기 때 '고원', '평원', '심원' 등 고정적인 구도형식이 나타났다. 이후 송나라 초기까지 모두 전경에서 후경으로 이어지는 단락식의 공간분할(Compart mentalized), 그림 가운데 경물이 각자 독립적인 매체로 상황에 맞추어 첨가되는 (additive) 방식으로 안배되었다. 13세기에 이르러서는 연속적인 공간을 발전시켰다. 구름과 안개로 연결된 떨어진 산봉우리들이 변하여 지평면과 융합을 이루어 전체적인 산세가 된다. 그 후 명청 양대 산수화는 각기 '장식적인(decorative)'과 '추상적인(abstract)' 특징을 가지고 있다.15) 이런 산수결구의 분석은 역사상의 개별적인 대가의 공헌에 대해서는 설명할 수 없다. 하지만 회화작품의 양식구분에 기준을 제공해주며, 더 나아가 역사문헌과 회화이론, 그리고 현존하는 작품 등을 이용하면 완전하게 회화사를 재건립 할 수 있는 작업을 실현할 수 있다고 여겨진다.

이 밖에 중국에 전하는 회화 가운데는 다량의 방작 및 양식이 거의 유사한 작품들이 있다. 뵐플린의 양식분석과 파노프스키의 도상학적 방법 모두 완전하게 감정할 수 있는 방법을 제공하기 어렵다. 방문은 점점 시야를 조지 쿠블러(George Kubler)가 수립한 형식변화 체계의 법칙으로 바꾸었다. 그는 쿠블러의 '형상서열(Formal sequences)' 및 '연쇄해법(Linked solution)'을 응용할 수 있다고 생각했다. 다른 상황에 근거해서 양식이 유사한 작품을 다른 계열로 구성하고, 다시 상세하게 연구하여, 마지막으로 원작으로부터, 원작에 가까운 방작, 변화가 다른 방작 등을 구분하여, 어떤 전통이 각기 다른 시대의 양식

15) 주 8과 같음.

발전에 대한 것인가를 연구하였다.[16] 이로 인하여 방문은 뵐플린의 방법을 기초로 해서 다시 쿠블러의 방법을 결합하여 중국회화사 가운데 양식 단대의 문제를 해결하기 위해 중요한 걸음을 내딛었다.

방문은 산수화 결구분석법을 스스로 제시한 후 계속해서 그의 저작 중에 강조해서 사용했으며, 동시에 계속해서 보완해나갔다. 예를 들어 그가 1975년 발표한 <하산도(夏山圖)>의 연구가 바로 결구분석 방법을 위주로 <하산도>의 시대에 대해서 감정한 것이다. 그리고 다시 문헌자료의 고증을 결합했으며, 마지막으로 아마 북송화가 굴정(屈鼎)의 작품일 것이라고 주장했다.[17] <하산도>의 연구는 결구분석법을 회화사 가운데의 양식단대 문제를 해결하는 데 사용했으며, 가장 좋은 모범적인 예를 보여주었다. 그리고 그가 1984년 출판한 대형 저작『마음속의 형상들(Images of the Mind)』에서는 더욱 상세하게 결구적인 시각으로부터 중국산수화의 양식발전에 대해서 분석하고 설명했다.[18] 이 책은 결구분석을 기초로 했으며, 더욱 구체적으로 700년에서 1400년까지의 산수화 결구에 대해 설명도(說明圖)로 3번의 변화과정을 해설했다. 첫 번째는 당부터 송대 초기까지의 시기로, 평면 삼각형의 중복과 더불어 전후 단락의 분리된 포치로 공간을 표시한다. 그리고 북송 후기는 평면삼각형의 연속된 평행적 배열방식으로 산체를 구성하고 아울러 산기슭의 안개를 사용해 공간의 통

16) George Kubler, *The Shape of Time*, New Haven & London: Yale University Press, 1962, 33. 위의 주제 296~397.

17) Wen, C. Fong, *Summer Mountains: The timeless Landscape*, New York: Metropolitan Museum of Art, 1975.

18) Wen, C. Fong et al., Images of the Mind: Selections from the Edward L. Elliott Family an John B Elliott Collections of Chinese Calligraphy and Painting at the Art Museum, Princeton University. The Art Museum, Princeton University, in association with Princeton University Press, 1984. 중국어 번역 본은 李維琨 譯,『心印』, 上海書畵出版社, 1983.

일된 효과를 내었다. 마지막으로 원대는 공통적으로 지평면에 연결된 산맥을 갖추었으며 입체감의 물리공간을 표현했다.

이 책에서는 역시 새로 발견된 고고학적 자료들을 사용하고 있다. 예를 들어 요녕성 법고엽무대(遼宁法庫叶茂台)에서 출토된 비단에 그려진 <심산회기도(深山會棋圖)>를 바탕으로, 한발 더 나아가 10세기 산수화가 바로 단락적인 방식으로 공간결구를 처리했다고 설명한다. 결구분석을 기초로 방문은 더 나아가 세상에 전하는 이른 시기의 산수화 명작에 대해서 다시 시대구분을 시도했다. 형호의 <광려도(匡廬圖)>를 포함하여, 관동의 것으로 전해지는 <추산만취(秋山晩翠)>, <산계대도(山溪待渡)>, 동원의 것으로 전해지는 <한림중정(寒林重汀)> 및 <소상도(瀟湘圖)>, 거연의 것으로 전해지는 <추산문도(秋山問道)>, <소익잠난정(蕭翼賺蘭亭)>, 이성의 것으로 전해지는 <청만소사(晴巒蕭寺)> 그리고 범관의 것으로 알려진 <임류독좌(臨流獨坐)> 등이다. 이러한 명작의 연대문제는 반드시 해결해야 하는 것으로 이른 시기 중국 산수화를 이해하는 데 중요한 작용을 한다는 것은 의심할 여지가 없다. 이와 동시에 『마음속의 형상들』은 어떻게 쿠블러의 방법을 운용하는지 보여준다. 하나의 회화전통을 통해 양식상의 변화를 탐구한다. 범관의 산수화를 연구할 때, 방문은 다섯 폭의 범관적 전통의 작품을 관찰했다. 대북고궁박물원의 <임류독좌(臨流獨坐)> 및 <산계대도(山溪待渡)>을 포함해 뉴욕 메트로폴리탄미술관 소장의 <방범관산수(仿范寬山水)>, 프린스턴대학박물관에 소장한 <방범관산수(仿范寬山水)> 및 워싱턴 프리어미술관 소장의 <방범관산수(仿范寬山水)>등이다. 이러한 작품이 보여주는 양식의 체계는 범관의 진적 <계산행려도>에 표현된 점묘의 방법이 어떻게 점점 발전

하여 13세기 중엽 양식화된 복고양식이 되는지 설명해 준다.

방문이 수립한 결구분석법은 중국회화사 시대구분에 믿을 만한 구석을 제공한다. 이러한 방법은 한 측면으로 실물 위주의 객관적 연구관념을 관철하고 있으며, 동시에 역시 양식연구의 중요함을 가르쳐준다. 1999년 학술계에 나타났던 <계안도(溪岸圖)> 진위논쟁 과정 중 결구분석법은 동원의 산수화로 전해지던 산수화의 연대결정에 중요한 작용을 하였다. <계안도>를 토론하는 논문에서 방문은 충분히 그가 설립한 방법을 활용하고 있는데, 작품 자체의 시각적인 결구에 대해서 상세하게 분석하고 있으며, 마지막으로 <계안도>를 10세기 작품으로 귀결시켰다.[19] 이 학술논쟁 가운데 각기 다른 의견이 나왔다. 심지어 어떤 사람은 <계안도>가 장대천의 위작이라는 말까지 하였다. 그러나 만약 객관성과 분석성으로 논하자면 방문의 방법이 가장 믿을 만하다는 것은 의심할 여지가 없다.

3. 문화를 뛰어넘는 탐색: 회화사 재구성과 당대예술

방문은 일찍이 결구분석법을 제기할 즈음 이미 이 방법은 단지 중국화의 양식변화에 일반적인 궤적을 설명할 수 있는 것으로, 화가의

19) Wen, C. Fong, "Riverbank", In Maxwell K. Hearn and Wen, C. Fong, *Along the Riverbank: Chinese Paintings From the C.C. Wong Family Collection*, New York: Metropolitan Museum of Art, 1999, 2~57; "Riberbank: From Connoisseurship to Art History", In Judith G. Smith an Wen, C. Fong eds., *Issues of Authenticity in Chinese Painting*, New York: Metropolitan Museum of Art, 1999, 259~291; "A Reply to James Cahill's Queries about the Authenticity of Riverbank", *Orientations* 31, no.3(March 2000), 95~140. 중국어 번역본은 高榮禧 譯, 「爲 <溪岸圖> 答高居翰的質疑」, 『当代』, 第44期(2001年 2月), 58~81쪽; 方聞, 「論 <溪岸圖> 眞僞問題」, 『文物』, 2000年, 第11期, 76~96쪽.

사상이나 창작 배후의 복잡한 요소들에 대해서는 이해할 수 없다고 지적하였다. 그는 일찍이 "만약 양식분석이 진실로 효과를 보려면 그것은 반드시 동시에 형식과 내용을 묘사해야 하며, 그리고 대상의 시각적인 결구의 거시적인 분석과 개인 인생 가운데 사건과 상황의 미시적인 연구가 결합되어 일치되어야 한다"고 말했다.[20] 따라서 회화사를 전면적으로 재수립하기 위해서는 여전히 역사기록과 문헌자료에 의거해야 하며, 동시에 회화와 중국문화와의 관계를 고려해서 종합적인 연구를 해야 한다고 하였다. 사실상 그는 처음부터 화가의 창작 배후의 개인적인 상황, 사상, 환경 등 요소에 대해서 등한시한 경우가 없고, 또 항상 역사문헌이 회화사 재구성의 가치에 대해서 강조했다. 『마음속의 형상들』은 양식분석을 기초로 했지만, 역시 작품 외 문화 상황도 중시했다. 따라서 토론 가운데 항상 예술가의 창작의도와 심적인 상황을 분석했다.

다른 예로 1987년 발표한 팔대산인과 관련된 논문이 전형적인 예이다. 그는 문헌과 세상에 전하는 작품들을 이용하여 팔대산인의 생애와 예술역정을 분기방식으로 토론했다. 따라서 이 명말 청초 화가의 예술창작과 그 시대 및 개인이 처한 상황 및 사상과 감정을 종합해서 분석하였다.[21] 이 논문은 문헌자료와 세상에 전하는 작품이 회화사 연구에 갖는 중요성을 충분히 반영했고, 또 문자고증과 양식분석이 서로 보조할 수 있는 작용에 대해서도 보여주었다. 1992년

20) 위 주 12와 같음, 54쪽.
21) Wen, C. Fong, "Stages in the Life and Art of Chu Ta(1626~1705)", *Archives of Asian Art*, 40(1987), 7~23. 중국어 번역본은 馮幼衡 譯, 「八大山人生平與藝術之分期硏究」, 『故宮學術季刊』, 第4卷 4期(1987年 夏), 1~14. 다른 것으로 張子寧 譯, 「朱耷之生平與 藝術歷程」, 『藝術家』, 第26卷 第2期(總152期, 1988年 1月), 116~124쪽.

그는 또 『마음속의 형상들』을 이은 다른 거작 『표현의 저편(*Beyond Representation*)』을 출판하였다. 이 책은 메트로폴리탄미술관 소장품을 기초로 8세기부터 14세기까지 중국서화의 발전에 대해 다루었다. 이 책에서는 양식분석 외 문화사적인 시각이 더욱 많이 사용되었는데, 정치·사회사상 등의 요소를 결합하여 중국서화 발전에 대해 토론 했으며, 서화창작과 객관 환경 및 서화가 내면세계의 불가분한 관계에 대해 논의하였다.[22]

연구에서 방문은 중국 산수화사를 몇 개의 주요한 변화의 시기로 나누었다. 송대의 도화재현(Pictorial representation), 원대의 서예식 자아표현(Calligraphic self-expression)을 거쳐, 명대의 복고주의(Revivalism) 및 청초의 집대성(Synthesis)으로 나누고, 아울러 이러한 발전현상은 중국문화사의 기본변천을 반영한다고 지적하였다. 그는 중국화의 발전과정에서, 몇 가지 주의해야 할 가치가 있는 과제가 있다고 하였는데, 예를 들어 회화와 서예, 문자와 도상, 자연과 예술, 현실과 자아표현, 복고와 종합 등이다.[23] 중국회화사는 송으로부터 원에 이르는 발전 중 도화재현으로부터 자아표현의 방식으로 전개되었는데, 이것은 자연의 '이(理)'가 화가의 마음으로 발전된 것을 강조한 것인데, 바로 송대 이학에서 명대 심학의 발전상의 표리와 같은 것이다. 이와 동시에 바깥세계와 내심을 함께 아우를 수 있는 사상원칙은 왜 회화와 서예, 문자와 도상, 자연과 예술이 서로 의존하는 관계로 나타나는지

22) Wen, C. Fong, *Beyond Representation: Chinese Painting and Calligraphy, 8th~14th Century*, New York: Metropolitan Museum of Art: New Haven: Yale University Press, 1992.

23) Wen, C. Fong, "Modern Art Criticism an Chinese Painting History", In Ching I Tu ed., *Tradition an Creativity: Essays on East Asian Civilizatin*, Proceedings of the Lecture Series on East Asian Civilization(New Brunswick: Rutgers, State University of New Jersey, 1987), 98~108. 何傳馨 譯, 「現代美術批評與中國繪畫史」, 『当代』, 第12期(1987年 4月), 118~127쪽.

를 설명할 수 있다. 한편 중국 특유의 철학과 역사관으로 말미암아, 그와 관련된 현실과 자아표현, 복고와 종합적인 창작모델 역시 현대 서양회화와는 차이가 있는 것이다. 이러한 과제의 탐색은 한 측면으로는 중국화 배후의 문화요소를 이해할 수 있게 하고, 동시에 세계적인 거시적 각도로 진정하게 중국회화의 본질에 대해서 인식할 수 있게 한다.

1996년에 출판된 『과거를 품다(*Possessing the Past*)』에서, 방문은 거시적인 시각으로 중국회화 및 중국예술 배경의 문화현상에 대해 구체적인 토론을 벌였다.[24] 그는 중국예술이 어떻게 초기의 정치문화를 반영하는 데서, 후기 자기 식의 표현으로 발전되었는가에 대해 몇 가지 측면으로 토론을 하면서, 서로 다른 재현 모델, 시대양식, 예술 가운데 유가사상, 고대를 쫓는 취향 등을 포함시켰다. 토론 중에 그는 중국전통 철학, 문학, 정치, 사회, 문화 등을 투철하게 인식하고 각각의 과제에 대해 자세히 해설하였다. 그 목적은 중국미술사의 인식을 심화하는 것 외에, 중국예술특징의 문화성격을 더욱 구체화시키려는 것이었다. 예를 들어 중국과 서양예술에서 고대전통에 대한 시각과 운동에 대해 논급할 때 그는 "중국의 의고주의(Archaism)와 서양의 고전주의(Classicism)는 서로 통할 뿐 아니라 그것이 대표하는 것은 역사이지 이상이 아니며, 상대적인 것이지 절대적인 것이 아니며, 전통추구와 창조성, 정통과 변혁 등 서로 상반된 목적으로 사용할 수 있다"고 하였다.[25] 또 다른 예로 그는 중국예술의 복고경향은 사실은 정

24) Wen, C. Fong, "Chinese Art and Cross-Cultural Under-standing", In Wen, C. Fong and James C. Y Watt, *Possessing the past: Treasures from the National Palace Museum, Taipei*, New York: The Metropolitan Museum of Art; Taipei: National Palace Museum, 1996, 27~35.
25) 위와 같은 주, 35쪽.

치사회와 밀접한 관계가 있다고 지적하였다. 13세기 말 몽고인 통치 아래에서 서화가들은 고전으로 들어가 새로운 것을 추구했으며 옛 것을 쫓는 것을 빌어 고대를 음미했다. 1368년 명나라가 건립됨에 따라 정치 압력이 다시 문인 예술가들에게 고대를 탐색하게끔 하여, 조정 밖에서 안심하며 생활하게 하였다. 그러나 선비와 귀족들을 구슬리기 위해 조정 역시 문인 풍격을 허가하는 것을 면하지 못하였다. 예를 들어 17세기 중엽 청나라 건립 초기, 조정은 정치적인 지위를 공고히 하기 위해 송원회화로 회귀하는 것을 지지하였다. 이것은 분명히 권력자의 계략이다.[26] 이와 같은 시각의 토론은 바로 문화적 시각으로 보는 것이다. 미술사는 단순한 양식사의 문제일 뿐 아니라, 거시적인 관점에서 반드시 문화 내지 문화를 뛰어넘는 부분을 반영해야 한다.

역사연구의 의의는 역사에서 진실을 찾는 것 외에도 당대 및 미래에 대한 참고를 제공하는 데 있다. 미술사연구의 의의 또한 역시 그러하다. 최근 저작 가운데 방문은 현대 예술의 발전에 의견을 제시했다. 미술사가로서 그의 견해는 중국예술의 깊은 연구에 근거하고 있는데, 결코 주관적인 희망을 기본으로 한 것이 아니다. 그는 송대 이후 회화의 특징을 귀납하여, 중국화가들이 추구해야 하는 것은 마음속의 깨달음으로 세계를 보는 길로 나아가야 하며, 아울러 전승되어 오는 도상의 언어에 충실해야 한다고 했다. 이러한 특색은 당대 중국 예술발전의 유리한 조건이 될 수 있으며, 심지어는 서양 예술을 빌어 교훈을 얻는 대상이 될 수도 있다. 그는 일찍이 이렇게 충고했다.

26) 위와 같은 주, 36쪽.

"오늘날의 중국예술가로서, 중국화의 앞날은 현대국제양식을 건립하는 것을 떼어놓고 이야기할 수 없다. 단지 현재 이미 지나간 것을 똑바로 대면하여 바라보아야 한다. 그렇게 해야만 개인의 독특한 현대적인 분위기를 수립할 수 있다",27) "그러나 중국의 고전을 중시하는 전통과 서양을 숭상하는 이 두 진영이 당분간 서로에게 양보하지 않을 것이다. 그러나 중국인의 생활이 평안하고, 믿음이 다시 수습되면, 전통과 반전통의 입장에 있는 사람 모두 마음대로 중국고대와 서양 각종 양식의 모델을 배우고 모방할 수 있게 되면, 다시 자신의 모습을 창조할 수 있다"고 충고하였다.28) 그의 관점에서 중국전통예술은 여전히 높은 참고가치가 있다. "21세기 새로운 시각이 출현함에 따라 전통중국예술 및 역사는 풍부한 문화자원이 되므로 탐색할 가치가 있다. 그리고 현대생활과 역사의 새로운 융합이 더욱 가능하다."29) 그는 중국예술의 앞날에 대해서 낙관적인 태도를 갖고 있다. "나는 중국전통의 도상언어와 결구가 현대 세계 가운데 반드시 힘있는 예술언어가 될 것이라는 것을 믿는다."30) 그가 생각하기에 중국회화의 '예(藝)'는 '도(道)'에 가까워, 구속 없이 자신을 표현한다는 면에서 유리하다. 그리고 중국회화문자와 형상이 결합된 특징은 힘있는 예술표현 방식이다. 그는 "중국현대와 서양문화의 접촉 가운데, 전통적인 마음속 소리는 벙어리처럼 말을 못한다. 그러나 서양문화가 예술 언어상 급속하게 쇠퇴하는 그날이 오면, 중국의 문자와 형상

27) 위와 같은 주.
28) Wen, C. Fong, "The Modern Chinese Art Debate", *Artibus Asiae*, vol.53, no.1/2(1993), 304.
29) Wen, C. Fong, *Between Two Cultures: Late-Nineteenth-and Twentieth-Century Chinese Paintings from the Robert H. Ellsword Collection in the Metropolitan Museum of Art*, New York: The Metropolitan Museum of Art: New Haven an London: Yale Universitiy Press, 2001, 259.
30) 위의 주 12, 56쪽.

으로 표현하는 좋은 전통은 예술가에게 이익을 줄 것을 믿어 의심치 않는다"고 말했다.[31] 이 밖에 중국회화는 전통 중 변화를 추구하고, 복고로부터 새로움을 추구하는 창작방식으로 이미 역사 속 문화의 연속과 보존에 유리한 점이 많다는 것을 증명하였다. 그는 "단선적인 변화를 갖고 있는 서방의 관점에 대해, 중국의 순환적 관점은 또 다른 측면의 길이다. 그것은 깨져 흩어진 이후 다시 모이고, 멸망한 후에 다시 부흥하거나 혹은 변혁을 초월한 것으로 이어지는데, 낙관적인 미래를 보여준다"고 말했다.[32] 중국회화의 미래에 대해서 "나는 미래를 예측할 수 없다. 그러나 나는 미술사가로서 판단하건대 중국 현대회화는 결국 전통의 연속과 화합을 기초로 해 새로운 집대성을 태어나게 할 것이라 믿는다"고 하였다.[33]

수십 년 동안, 중국미술사는 전통의 전기 형식에서 점점 나아가 하나의 학술성 있는 학과로 발전하였다. 방문의 공헌은 대체할 수 없는 아주 중요한 것이다. '양식의 역사'를 수립한 것으로부터, 나아가 역사문헌과 고대이론을 결합하여 결국 현대미술사 연구방법을 통해 중국회화를 역사와 문화의 시각 속에서 객관적으로 심화해 탐색하고 있다. 그리고 이러한 과정 중 방문은 방법론의 수립이나 이론의 실천 혹은 연구의 추진을 막론하고, 모두 중요한 책임을 담당하고 있다. 물론 만약 전면적으로 그의 성과를 이해하려면 반드시 그가 이룩한 박물관 및 대학교육 부분의 공헌 또한 포함해야 할 것이다. 그의 지도 아래 미국 뉴욕 메트로폴리탄미술관에 규모가 큰 아시아 예술

31) 위와 같은 주.
32) 위와 같은 주.
33) 위와 같은 주.

을 소장할 수 있게 되었고, 아시아 예술의 전람관이 발전 및 갱신을 거듭하고, 예술 복원을 현대화시켰으며, 적지 않는 명성이 자자한 전시회를 개최하였고, 아울러 출판과 교육도 태동시켰다. 방문은 프린스턴대학에서 대학박물관 소장품을 연구했을 뿐 아니라 미술사연구 인재들을 배양시켰다. 현재 그의 적지 않은 학생들이 박물관이나 학교에서 일하고 있으며 그 영향력은 서양과 동양에 모두 퍼져 있다. 중국미술사가 20세기 하반기에 학술성과 전문성이 향상되고, 아울러 서양에서 넓게 보급되고 중시된 것에는 방문의 공적이 크다고 할 수 있다. 장래 중국미술사연구에 있어서 그 심원한 영향을 분명히 볼 수 있을 것이다.

莫家良, 「眞僞‧風格‧畵史－方聞敎授與中國藝術史硏究」, 『香港中文大學新亞書院第十七屆錢賓四先生學術文化講座場刊』, 另載 『文藝硏究』, 2004年 第4期, 115~122頁.

예술품에 대한 감식과 역사 인식: 부신(傅申) 교수의 서화연구

막가량(莫家良)
홍콩 중문대학교 교수

현재 중국미술사연구에 있어 물론 적지 않은 학자가 서화사를 연구하고 있지만, 여전히 개별적인 전문가만 진위감별에 능한데, 엄격하게 말하자면 연구와 감정에 뛰어난 학자는 극히 소수라 하겠다. 부신(傅申) 교수는 바로 이 두 분야를 겸비한 학자이다. 그가 쓴 저서를 근거로 하면, 부신 교수가 중국서화와 인연을 맺을 것은 1955년 대북사범대학 미술학과에 입학하면서부터이다. 당시 주로 학습한 것은 서화전각 등 미술창작이었다. 그 후 문화연구소에 입학하면서부터 미술사를 전문적으로 공부하기 시작했고 졸업 후 대북고궁박물원 서화부에서 일하게 되면서 점점 더 서화연구에 몰두하게 되었으며, 아울러 일생의 일로 방향을 정하게 되었다.[1] 1968년 부신 교수는 프린스턴대학에서 방문 교수의 학생으로 미술사 박사학위를 시작하였으며, 이후 예일대학에서 교수를 역임하였으며, 4년 후 워싱턴 스미

1) 부신(傅申) 교수의 학업에 대한 것은 傅申,「我的學研機緣」, 載孫曉雲, 薛龍春編: 『請循其本: 古代書法創作研究國際學術討論會論文集』, 南京: 南京大學出版社, 2010, 1~22쪽.

소니언 연구소 아래의 프리어미술관(Freer Gallery of Art)에서 14년간 일하였고, 1994년 대만으로 돌아와 대만대학 미술사연구소에서 학생들을 가르치기 시작했다. 이와 같이 부신 교수는 대만 및 미국에서 공부를 하였으므로 중국과 서양미술사 연구방법에 대해 깊이 있게 인식하고 있으며, 아울러 두 지역의 박물관에서 일하면서 대만고궁박물원의 서화명작들을 접했을 뿐 아니라 긴 세월 동안 미국 및 세계 각지의 소장품들을 보았다. 그가 학문을 하는 방법은 서화의 실물을 기본으로 하는 것과 중국과 서양의 방법에서 장점을 취하는 것이 우월했는데, 특히 그는 서화감정을 기본으로 한 서화사연구를 일생의 목표로 추구하였다. 오랜 기간 부신 교수의 서화연구의 성과는 풍부한데, 저서가 아주 많으며 감정이 정확하고 학문이 깊으며 견해가 독창적이어서 일찍부터 학계에서 추앙을 받았다. 그의 방법은 서화를 연구하는 입장에서 볼 때 참고할 만한 가치가 매우 높다.

1. 서화감정

서화사의 형성은 서화작품의 출현에서 기원하므로 서화사를 연구할 때 작품을 중심으로 하지 않을 수 없다. 그러나 세상에 전하는 서화 속에는 진위가 섞여 있는 관계로 명적의 감정은 아주 중요하게 되었다. 고대의 감상가는 대개 자신이 서화가이거나, 미술사학자, 혹은 소장가로 대부분이 오랜 기간 서화를 실물로 접촉하여 그 경험과 식견과 개인의 안목을 더해 서화의 진위를 감별하였다. 시대 및 문화 환경이 변함에 따라 현재 일반적인 학자들은 서화명작과 아침저녁

으로 같이 하는 조건을 결여하였고 감정은 더욱 어려워지고 있다. 부신 교수는 일을 처음 시작하면서 이미 대북고궁박물원에 소장된 서화를 보았고 그 이후 미국에서 장시간 박물관 일을 하면서 개인 소장과 미술관 소장의 작품을 많이 보았으므로, 서화를 보는 풍부한 경험을 쌓았으며 서화감정도 학문의 중요한 부분이 되었다.

부신 교수의 서화진위에 대한 관심은 이미 대북고궁 시절에 나타난다. 당시 부신 교수는 미국의 넬슨미술관(Nelson Gallery) 소장의 낙관이 없는 한 점의 산수화를 송대 강삼(江參)의 작품이라고 감정하였고 거연(巨然)의 전세 화적에 대해서도 비교적 전면적인 비교연구를 하였다.[2] 그 후 프린스턴 대학 시절 이 대학 박물관에 소장된 한 점의 황정견(黃庭堅) 서적 <증장대동권(贈張大同卷)>으로 박사학위논문을 쓰고 왕묘연(王妙蓮)과 합작하여 『감정연구(*Studies in Connoisseurship*)』라는 저작을 냈다.[3] 이 책은 훌륭하고 멋진데, 미국 개인 소장가 아서 M. 새클러(Arthur M. Sackler)가 소장한 화적을 기초로 했으며, 중국회화 감정 문제에 대해 상세하게 논하였고 중국전통 감상방법과 서양미술이론을 결합시켰다. 우선 감정과 관련된 몇 가지 문제에 대해 논했는데, 특히 중요한 것은 감정하는 방법을 토론하고 있다는 것이다. 또한 석도 작품의 진위에 대해서 깊이 있게 논했는데, 이는 이후 회화 진위판별에 구체적인 예를 보여준 것이다. 특별히 언급할 만한 것은 이 시기 홍콩에서 부신 교수와 직접적인 관련이 있는 서화

2) 傅申, 「關於江參和他的畫」, 『大陸雜誌』, 第33卷 3期(1966年 7月), 77~83쪽; Fu Shen, "Note on Chiang Shen", *National Palace Museum Bulletin* vol.1, no.3 (July, 1966), 1~11; 傅申, 「巨然存世畫跡之比較硏究」, 『故宮季刊』, 第2卷 2期(1967年 10月), 51~79쪽.

3) Fu Shen & Marilyn Wong, *Studies in Connoisseurship: Chinese Paintings from the Arthur M. Sackler Collection in New York and Princeton*, Princeton, N. J.: Princeton University Press, 1973.

진위감정과 관련된 논쟁이 발생했다는 것이다. 이 논쟁은 1974년 홍콩의 학자 서복관 교수가 명보월간(明報月刊)에 대북고궁박물원에 소장된 원대 황공망의 <부춘산거도>의 무용사권(無用師卷)과 자명권(子明卷)의 진위문제에 대한 문장을 발표하면서 시작되었다. 서 교수는 전자를 위작으로 후자를 진본으로 보았다.[4] 이 견해는 바로 학술계에 논쟁을 불러일으켰는데, 학자들도 논문을 써서 이 문제를 토론하였다. 그 가운데 부신 교수는 앞뒤로 4편의 문장을 발표하여 서복관 교수의 관점을 반박하여 고증했는데 무용사권이 처음부터 진적이라고 보았다.[5] 부신 교수의 당시 결론은 이미 학계의 많은 사람들이 인정하는 것으로, 그의 감정방법은 문헌의 고증을 중시했을 뿐 아니라 작품의 양식을 더욱 중요하게 보았는데, 필묵의 특징과 제식서풍(題識書風)을 포함하여 더욱 설득력이 있다.

그 후 부신 교수의 미국 생활은 4년 동안 예일대학에서 학생들을 지도하면서 14년간 프리어미술관에서 일한 것인데, 서화연구 및 서화감정이 그 연구의 중심이었다. 예를 들어 1977년 출판한 『필유천추업(筆有千秋業)(Traces of the Brush)』 서예대전시도록을 들 수 있다. 이 책은 미국의 개인 및 미술관에서 소장한 서예작품을 수록했을 뿐 아니라, 중국 서체 및 서예발전에 대한 간략한 역사를 실었고, 더욱 전문적으로 「서예의 복본과 위적(書法的复本與僞迹)」 및 「축윤명 문제」라는 두 편의 서예의 진위를 다루는 전문적인 논문을 수록했다.[6]

4) 徐復觀, 「中國畵史上最大的疑案－兩卷黃公望的富春山圖問題」, 『明報月刊』, 1974年 11月, 14～24쪽.
5) 이 네 편의 문장은 「兩卷富春山圖的眞僞－徐復觀敎授「大疑案」一文的商榷」, 『明報月刊』, 第10卷 3期(總第 111期, 1975年 3月), 35～47쪽; 「剩山圖與富春卷原貌」, 『明報月刊』, 第10卷 4期(總第 112期, 1975年 4月), 79～81쪽; 「略論『踵論』－富春辯贅語」, 『明報月刊』, 第10卷 8期(總第 116期, 1975年 8月), 55～59쪽; 「片面定案－爲富春辯向讀者作一交代」, 『明報月刊』, 第10卷 12期(總第 120期, 1975年 12月), 94～100쪽.
6) Fu Shen et al., *Traces of the Brush: Studies in Chinese Calligraphy*, New Haven: Yale University Art

『필유천추업』은 미국에서 가장 이르고 지금까지 가장 중요한 중국 서예 전시로, 당시 외국 관중은 중국 서예에 대해 이해하지 못했다. 부신 교수는 도록에서 복본, 위적, 감정 문제 등을 논했는데 심혈을 기울인 것을 어렵지 않게 볼 수 있다. 다른 예로 또 1981년 일본 학자 고하라 히로노부(古原宏伸)와 협력하여 『동기창의 서화(董其昌の 書畫)』를 썼는데, 부신 교수는 서예 부분을 책임져 동기창 서예의 특징에 대해 자세히 논했으며 아울러 서적의 진위문제에 대해서 언급했는데, 동기창 서적의 감정연구를 개척한 공이 있다.[7]

또 다른 예로 1991년 출판한 『혈전고인－장대천회고전(血戰古人－張大千回顧展 Challenging the Past: The Paintings of Chang Dai-chien)』은 새클러미술관(Arthur M. Sackler Gallery)의 대형 전시도록으로서, 책 가운데 장대천의 회화와 장대천이 고대회화를 위조한 문제에 대해서 토론했는데 관점이 정교하다.[8] 사실상 이 시기 부신 교수가 발표한 논문은 10편이나 되고, 그 중 적지 않은 수가 서화의 감정이나 진위분별과 관련된 것이다. 서화가로는 소식(蘇軾), 황정견(黃庭堅), 장즉지(張卽之), 등문원(鄧文原), 조맹부(趙孟頫), 황공망(黃公望), 예찬(倪瓚), 심주(沈周), 동기창(董其昌), 팔대산인(八大山人), 석계(石溪), 공현(龔賢), 왕휘(王翬), 장대천(張大千) 등을 포함한다. 그 중 예를 들어 대북고궁박물원 소장 <능엄경(楞嚴經)>은 백거이가 아닌 장즉지의 작품이라 단정하고 도쿄국립박물관 소장 서적 <이수보녕시권(移守保宁詩卷)>

Gallery, 1977. 이 책은 그 후 중문으로 번역되었다. 傅申著, 葛鴻楨譯, 賀哈定校 『海外書跡研究』, 紫禁城出版社, 1987.

7) 傅申, 古原宏伸合著, 『董其昌의 書畫』, 二玄社, 1981.

8) Fu Shen, *Challenging the Past: The Paintings of Chang Dai-chien*, Washington D. C.: Arthur M. Sackler Gallery; Seattle: University of Washington Press, 1991.

은 등문원이 아닌 막시룡의 것이라고 하였는데, 이는 모두 서화 감정 연구의 가장 좋은 예이다.[9]

부신 교수의 서화감정 성과는 그가 대만으로 돌아온 이후로도 여전히 풍부하다. 예를 들어 1998년 대북고궁박물원에서 전시한 도록인 『장대천의 세계(張大千的世界)』를 간행했고, 같은 해에 <계안도(溪岸圖)>가 장대천이 위조한 것이라는 제임스 캐힐의 주장에 대해 반박하는 논문을 썼다.[10] 사실상 이 기간의 대량 저작에서 보이는 것으로 말하자면, 부신 교수의 연구는 여전히 감정을 초점으로 삼았다는 것을 볼 수 있다. 예를 들면 전선(錢選)의 작품으로 알려졌던 <노동팽차도(盧仝烹茶圖)>를 정운붕(丁云鵬)이 그린 것으로 고쳤으며, 이성의 작품으로 확실하게 전해오던 <교송평원도(喬松平遠圖)>를 곽희의 진작으로 감정했고, 일본 고동원(高桐院)에 소장된 이당 산수화에 대해서는 송말 혹은 원초의 작품이라 고쳤으며, 황공망의 <구주봉취도(九珠峰翠圖)>를 진작으로 다시 감정했고, 황공망의 <우암선관(雨岩仙觀)>을 사시신(謝時臣)이 그린 것으로 고쳤으며, 원래 일본 등정유린관(藤井有鄰館)에 소장한 <지주명권(砥柱銘卷)>을 진적으로 감정하였는데, 모두 전하는 서화작품에 대해 감정하는 공헌을 하였다.[11] 가장 눈에 띄는 저작을 논하자면, 2004년 출판한 『서법

9) 傅申,「眞偽白居易與張即之」,『故宮文物月刊』, 第3卷 2期(總第 26期, 1985年 5月), 118~125쪽; 傅申,「鄧文原?莫是龍!現存日本之問題中國書跡研究之一」, 載顔娟英主編:『美術與考古』上冊, 北京: 中國大百科全書出版社, 2005, 72~103쪽.

10) 傅申,『張大千的世界』, 羲之堂文化出版事業有限公司, 1998; 傅申,「辨董源 <溪岸圖> 絶非張大千僞作」,『藝術家』, 第269期(1997年 10月), 256~258쪽.

11) 傅申,「傳錢選畫 <盧仝烹茶圖> 應是丁雲鵬所作－故宮藏畫鑑別研究之一」,『故宮文物月刊』,第311期(2009年 2月), 46~57쪽; 傅申,「發現天下第二郭熙 <喬松平遠圖>」,『典藏古美術』, 第202期(2009年 7月), 44~57쪽; 傅申,「對日本所藏數點五代及宋人書畫之私見 <寒林重汀>、<喬松平遠>, 高桐院山水對幅, 蔡京題胡舜臣畫」, 發表於臺北國立故宮博物院主辦:「開創典範－北宋的藝術與文化硏討會」(2007年 2月); 傅申,「<九珠峰翠圖> 的鑑別與相關立軸－國立故宮博物院唯一黃公望立軸眞蹟」,『故宮文物月刊』, 第339期(2011年 6月), 40~63쪽. 傅申,「鑑辨黃公望 <雨嚴仙觀> 應是謝時臣所畫」,『故宮文物月刊』, 第341期(2011年 8

감정-겸부소의 <자서첩> 임상진단(書法鑑定-兼懷素<自叙帖>臨床診斷)』이다.[12] 이 책을 쓰게 된 이유는 대만학자 이욱주(李郁周) 교수가 대북고궁 소장 당승 회소의 <자서첩>이 결코 진적이 아니고 명대 문팽이 위조한 것으로 감정했는데, 이에 대해 부신 교수는 상세한 논증과 고증을 하였다.[13] 비록 <자서첩>의 진위에 대해 초점을 맞추어 책을 썼으나, 관련되는 부분의 문제가 복잡한 이유로, 예를 들어 사본(寫本), 모본(摹本), 모본(母本), 각본(刻本), 제발(題跋), 인감(印鑑), 행관(行款) 전장(剪裝) 등의 범위에 모두 관련되어 있다. 따라서 부신 교수는 <자서첩>이 어떤 것이 진적이고 어떤 것이 가짜인지를 분석하는 문제뿐 아니라, 중국서예 감정의 각종 원칙, 방법, 함정 등을 논했는데, 의의가 큰 저작이라고 할 수 있다. 초기의 저작『감정연구(鑑定硏究)』는 주로 회화감정에 주안점을 두었다면 이 책은 바로 서예를 전문적으로 논한 것으로『필유천추업(筆有千秋業, *Traces of the Brush*)』을 이어 전시도록 뒤에 서예감정의 역작이 있는 것이라고 말할 수 있다. 사실상 책에서는 <자서첩>에 대한 '임상진단' 외에도 서예 감정시의 각종 문제에 대해 상세하게 토론하였다. 그 중 '감정심리'의 토론 및 형사감식학의 방법을 빌려 사용하는 방법은 창조적인 견해이다. 이 책이 출판된 후, 또 일본에서 소장한 <자서첩>의 잔권이 발견되어, 부신 교수는 마지막으로 다시 논문을 써 대북고궁의 <자서첩>이 회소의 진적이 아니라, 북송 말년의 영사본이라고 감정

月), 90~102쪽; 傅申, 「從存疑到肯定-黃庭堅書 <砥柱銘卷> 硏究」, 載『黃庭堅砥柱銘』(北京: 北京保利國際拍賣有限公司, 2010), 66~91쪽.

12) 傅申, 『書法鑑定: 兼懷素<自敘帖>臨床診斷』, 臺北: 典藏藝術家庭股份有限公司, 2004.

13) 관련된 논증에 대해서는 李郁周, 『懷素自敘帖鑑識論集』, 臺北: 蕙風堂, 2003; 李郁周, 『懷素自敘帖千年探秘-以故宮墨跡本爲中心之硏究』, 臺北: 蕙風堂, 2004 참조.

하였다.[14] 논증하는 과정에서 부신 교수는 "증거로서 말하게 하라"라는 원칙을 갖고 서술했으며, 재료를 세심하게 대비하고 분석하여 누에고치에서 명주실을 뽑아내듯 객관적이고 타당하게 결론을 내렸다. 엄밀한 논리적 사유와 세밀한 감정의 기술을 유감없이 보여주었다.

2. 서화사연구

감상자가 미술사학자는 아닌데, 후자는 역사의 안목과 문화적인 시각의 재능을 이용해 세상에 전하는 작품과 문헌자료를 바탕으로, 미술사의 진상을 재현해낸다. 만약 자신이 진위감정에 능숙하지 않으면, 감상가의 결론을 참고하는 것이 필요한데, 믿을 수 있는 작품이 주는 시대 구분의 편리함을 전제로 연구할 수 있다. 부신 교수는 감정을 잘하고, 또 미술사학자로 그 감정의 성과는 물론 독립적인 학술적 가치를 갖지만, 더욱 큰 의의는 서화사연구를 서로 결합한 것이다.

그렇게 보면 부신 교수의 연구는 주로 세상에 전하는 명적으로부터 출발해 서화발전의 중요한 역사현상을 자세히 살펴보고 있는데, 시대는 당나라에서부터 현재까지이고, 범위는 진위의 고증 외에도 서화가, 양식사, 소장사 및 기타 중요한 미술사 과제를 다룬다. 대체적으로 보자면 아래의 세 방면에서 부신 교수의 공헌을 볼 수 있다.

첫째, 미술사연구 방법을 완전하게 하였다. 부신 교수는 일찍이 대

14) 傅申, 「確証 <故宮本自敍帖> 爲北宋映寫本, 從 <流日半卷本> 論 <自敍帖> 非懷素親筆」, 『典藏古美術』, 第158期(2005年 11月), 86~132쪽; 傅申, 「<故宮本自敍帖爲北宋映寫本> 後記」, 『中華書道』, 第52期(2006年 5月), 1~10쪽; 傅申, 「故宮本自敍帖爲北宋映寫本」後續討論」, 『典藏古美術』, 第165期(2006年 6月), 86~94쪽.

북 사범대학과 고궁박물원에 있을 때, 이미 중국 전통의 학문방법에 매우 익숙하여 문헌고증의 파악이 깊고도 넓었으며, 방문 교수 밑에서 박사학위를 하는 동안 점점 더 서양의 미술사연구 방법을 접하여 그것을 참고하고 활용하였다. 당시 방문 교수의 서양이론을 배워 양식분석으로 시대를 정하는 데 힘썼으며, 믿고 조회할 수 있을 만한 중국회화사를 새롭게 구성하는 데 전력을 다했다. 그 '결구분석' 방법은 바로 14세기 이전의 산수화사를 대상으로 제기했는데, 의의는 중국 초기 산수화의 시대정립 기준을 마련했다는 것이다.[15] 부신 교수는 '결구분석'의 방법을 결코 답습하지 않았으며 더욱 전면적으로 시각분석과 문헌고증을 결합하고 다른 개별적인 상황을 근거로 하여 미술사의 각종 문제를 연구했다. 이러한 방법에는 민감하고 정확한 안목이 필요하고 세밀한 대비와 분석의 기교도 요구되며 또 의지할 수 있는 든든한 문헌을 다루는 기술 및 세밀한 논리적인 사유와 논증 능력도 필요하다.

양식 분석 부분에서 부신 교수는 일찍이 고궁시절에 이미 양식상의 비교로 거연의 세상에 전하는 그림의 진위를 감별한 적이 있고, 미국에서 박사학위 논문을 쓸 때 한 걸음 더 나아가 한 글자씩 대비하는 방법을 사용해 상세하게 황정견의 용필 특성을 분석하여, 한편으로는 황정견의 서풍을 설명하는 동시에 이후 황정견 서적의 진위를 분별하는 기준을 제공했다.[16] 이러한 연구방법은 이후 서예연구자들에게 보편적으로 사용되어 큰 영향을 끼쳤다. 중국서화의 필묵

15) 莫家良, 「眞僞・風格・畫史 – 方聞敎授與中國藝術史硏究」, 『香港中文大學新亞書院第十七屆錢賓四先生學術文化講座』, 專刊, 2004. 3~12쪽.

16) Fu Shen, "Huang T'ing-chien's Calligraphy and His Scroll for Chang Ta-t'ung: A Masterpiece Written in Exile", Ph.D. dissertation, Princeton University, 1976.

을 포함한 복잡하고 다양한 용필기법은 이것을 깊이 있게 알지 못하는 자가 파악하기 상당히 힘든데, 부신 교수는 원래 서화전각에 깊은 조예가 있고, 필묵의 이치에 대해 잘 알고 있으며, 게다가 오랫동안 각처의 소장품들을 접촉하여 서화를 체험한 풍부한 경험이 있어, 작품의 양식분석에 있어 설득력이 높다. 사실상 그의 서화사연구는 계속 필묵기법을 중시하며 아울러 이것으로 개인양식과 시대양식을 분별하는 중요한 기준을 삼고 있다. 예를 들어 석도의 <공산소어(空山小語)> 작품의 진위를 감정할 때, 그림 속 갈필 구륵의 특징에서 출발하여, 갈필 기법의 연원과 발전을 토론하고, 아울러 동 시기 화가의 작품과 대비하여 깊이 있게 살펴보아 이 그림을 석도의 진적으로 증명했을 뿐 아니라, 명청 시기의 화가들이 갈필을 더욱 숭상했다고 결론 맺었다.[17] 엄격하게 말하자면 이와 같이 미시적인 것과 거시적인 것을 함께 한 연구방법은 물론 양식분석의 구체적인 방법을 사용하지만, 또 때때로 연구자의 역사와 문화시각 및 문헌자료의 정리와 고증에 대한 지식을 필요로 한다. 전체적으로 보자면 부신 교수의 저작은 그 연구가 서화감정에 있을 뿐 아니라 서화의 양식사와 역사 문화적 의의에서 서화발전사의 성격을 갖는다. 그는 서화전통, 감장문화(鑑藏文化), 궁정후원, 복본전탁(复本傳拓) 등등의 과제를 연구한다. 서화사는 그 자체가 미학적 특성을 갖고 있을 뿐 아니라 또 동시에 인문영역과도 밀접한 관계가 있다는 것을 충분히 설명하고 있다.

둘째, 전문적인 주제연구의 개척이다. 서화가 연구는 많은 학자들이 계속 중시하는 범주인데, 부신 역시 예외는 아니다. 그런데 그는

17) 傅申, 「明淸之際的渴筆勾勒風尙與石濤的早期作品」, 『香港中文大學中國文化硏究所學報』, 第8卷 2期(1976年 12月), 579~616쪽.

가끔 전문적인 주제를 연구하는 과정에서 서로 관련된 과제들을 도출해내는데, 심지어 시리즈물의 연구를 해내고, 서화사를 위해 깊고 넓은 시각을 제공해주었다. 예를 들어 그가 1971년 『화설(畵說)』의 작자 문제 고증을 한 후 바로 동기창과 관련된 시리즈 연구를 시작하였는데, 일본학자 고하라 히로노부와 협력하여 쓴 『동기창의 서화(董其昌の書畵)』 및 이와 관련된 논문들, 또 최근에 쓴 「동기창의 배위에서의 서화창작」은 하나의 새로운 연구영역을 확장한 것이다. 「서화선(書畵舩)」은 산수문화, 감상문화, 서화의 역사를 함께 묶어 연구한 것이다.[18] 또 다른 예로 장대천의 연구가 있는데 고궁에서 일할 때 거연을 연구하면서 장대천이 위조한 두 폭의 작품을 발견하였다. 그 후 일련의 책과 논문으로 장대천의 일생과 예술을 해부했을 뿐 아니라 또 장대천이 위조한 것과 전통 '그림'을 비교하여 그림의 귀속에 대한 적지 않은 문제를 해결했다.

이 밖에 오랫동안 박물관에서 일했으므로, 서화의 감상과 소장에 대한 흥미도 있는데 감상과 소장에 대한 일련의 연구 역시 이렇게 전개되었다. 위에서 언급한 『감별연구(鑒別研究)』는 주로 새클러미술관에 소장된 것을 연구의 대상으로 하였는데, 「감장사(鑒藏史)」를 과제로 한 것은 『고궁계간(故宮季刊)』에 쓴 원대 황실 서화소장사에 대한 일련의 논문이 대표적이다.[19] 이러한 논문을 쓰게 된 원인은 대북고궁박물원 소장의 명적 가운데 인장제발에 대한 호기심이었는데,

18) 傅申, 「畵說作者問題的硏究」, 發表於臺北國立故宮博物院主辦: 『故宮博物院國際書畵討論會』, 1971; 傅申, 古原宏伸合著, 『董其昌の書畵』, 東京: 朱杭會二玄社; 傅申, 「董其昌書畵舩: 水上行旅與鑒賞, 創作關係硏究」, 『國立臺灣大學美術史硏究集刊』, 第15期(2003年 9月), 205~297쪽. 다른 동기창과 관련된 논문은 너무 많아 하나하나 열거하지 않는다.

19) 이러한 문장은 뒤에 책으로 나왔다. 傅申, 『元代皇室書畵收藏史略』, 臺北: 國立故 宮博物院, 1980.

출발점은 역시 감정과 관련이 있다. 그러나 부신 교수는 역사문헌을 이용해 원대 황실의 서화감상 및 소장과 그와 관련된 문제를 토론하였다. 감상과 소장은 중국서화사의 중요한 부분으로 이전에는 학계에서 원대 황실의 감상과 소장 상황에 대해 아는 것이 별로 없었다. 이 일련의 원대 황실 소장에 대한 논문은 중국서화사에서 공백을 메웠다고 말할 수 있다. 그 후 부신 교수가 발표한 왕탁과 북방 감장가에 대한 논문 역시 감장사의 성격을 가진 것들이다.[20]

최근에는 비교적 새로운 영역의 연구를 하고 있는데, 서화, 명적 소장 및 그와 관련된 상관된 내용을 다루고 있다. 건륭은 중국 역사상 가장 중요한 소장가로 자신 역시 서화를 잘 하였는데, 청대 궁정 서화 활동과 소장에 대해 알고자 하였으며, 중국 후기의 감장사에 이르기까지 실제로 건륭에 대한 전면적인 연구라고 할 수 있다. 부신 교수의 부분적인 연구 성과는 이미 학술잡지 및 토론회의 잡지에서 볼 수 있는데, 예를 들어 건륭의 대필 <정기산장(靜寄山庄)> 등에 대한 약간의 문제를 토론하고 있다.[21] 이상 예를 든 것은 개별적 서화사연구의 전형적인 것으로 그 가운데 작자의 앞을 바라보는 안목과 역사적 시야를 어렵지 않게 볼 수 있다.

셋째, 중국서화연구에 대한 선양과 발전이다. 1977년 『필유천추업(筆有千秋業, Traces of the Brush)』 도록의 출판은 전시에 호응하여 쓴 것으로, 외국 관중에게 중국서예를 알리는 기회를 제공하였는데, 당시

20) 傅申, 陳瑩芳 譯, 「王鐸及淸初北方鑒賞家」, 『朶云』, 總第 28期(1991年 第1期), 73〜86쪽.

21) 傅申, 「乾隆皇帝 <御筆盤山圖> 與唐岱」, 『國立臺灣大學美術史硏究集刊』, 第28期(2010年 3月), 83〜122쪽; 傅申, 「雍正皇四子弘曆寶親王時期的親筆與代筆梁師正」, 載李天鳴主編, 『兩岸故宮第一屆學術硏討會: 爲君難 - 雍正其人其事及其時代論文集』(臺北: 國立故宮博物院, 2010), 461〜468쪽; 傅申, 「重建一座消失的乾隆靜寄山莊」, 發表於北京故宮博物院主辦, 『中國宮廷繪畵國際學術硏討會』(2003年 10月); 傅申, 「董邦達筆下的乾隆靜寄山莊」, 發表於遼寧省博物館主辦: 『中國古代書畵藝術國際美術硏討會』(2004年 11月).

많은 반향을 불러일으켰다. 그의 황정견 「증장대통권(贈張大同卷)」의 연구 역시 미국에서 가장 이른 단독으로 쓴 중국서예를 대상으로 쓴 박사학위 논문으로, 미국 학술계의 중국미술사연구에 자못 공백을 깨는 의의가 있다. 그 후 1981년에서 1983년까지 부신 교수는 일본의 나카타 유지로우(中田勇次郞)와 협력하여 『구미소장중국법서명적집 (歐米收藏中國法書名迹集)』을 저술했는데, 처음에는 4권을 한 질로 하여 출판하였고, 후에 명청 두 권을 보강하여 유럽 및 미국 소장의 중국서적을 선별해 실었으며, 아울러 각 시대 서예발전에 대해 분석하였다.[22] 이 여섯 권의 명적집은 지금까지 유럽과 미국에 소장된 서예를 이해하는 데 가장 중요한 참고자료이다. 그리고 그 체제 역시 이후 유사한 서적의 전범이 되었다. 부신 교수의 서예연구는 미국 외에도 대만, 대륙 등지에 더욱 관심을 가지고 있다. 필경 서예사를 연구하는 사람은 여전히 한자문화권을 학술범위로 한다. 부신 교수는 대만 출신으로 미국에서 일을 마친 후 다시 대만으로 돌아와 대만을 중심으로 연구를 하고 있는데 자연스러운 일이다.[23] 대륙과 인연을 맺은 것은 1977년이 가장 빠른데, 당시 그는 미국과학원에서 파견한 중국서화 전문가조직의 구성원 신분으로 중국의 박물관에 가서 조사를 하였으며, 대륙이 개방된 후 그 연구는 더욱 빠르게 대륙의 학자들에게 인식되어 많은 계시적인 작용을 하였다. 영어로 된 부분적인 저작, 예를 들어 『필유천추업(筆有千秋業, *Traces of the Brush*)』 전시도록은 바로 국내에 중국어로 번역되어 출판되었고, 그의 다른 논문은

22) 中田勇次郞, 傅申合編 『歐米收藏中國法書名跡集』, 第一至四卷, 東京: 中央公論社, 1981~1982; 中田勇次郞, 傅申合編 『歐米收藏中國法書名跡集: 明淸篇』, 東京: 中央公論社, 1983.

23) 부신 교수의 부분적인 서예 논문은 대만에서 두 차례 출판하였다. 見傅申, 『書史與書蹟–傅申書法論文集』 (一), 臺北: 國立歷史博物館, 1996; 傅申, 『書史與書蹟–傅申書法論文集』(二), 臺北: 國立歷史博物館, 2004.

대륙에서 서예를 연구할 때 반드시 참고하는 자료가 되었다. 최근 각지의 학술교류가 점점 더 빈번해지는 가운데 부신 교수의 연구는 계속해서 중국과 외국의 서예사 연구자들의 관심을 받고 있다. 현재 서예사 연구의 발전은 왕성한데, 부신 교수가 오랫동안 간절히 학술을 이루어온 것에 공로가 있다고 할 수 있다.

부신 교수가 당대 가장 유명한 서화감정가라는 것은 의심할 여지가 없다. 그는 과거 수십 년 동안 세상에 전하는 서화의 진위감정에 큰 공헌을 하였는데, 일찍이 학계에서 추앙을 받았다. 국내 학자 설영년 교수가 편저한 『명가감화탐요(名家鑑畵探要)』에서 부신 선생을 당대 가장 뛰어난 10명의 감정가 중 하나로 꼽은 것과 꼭 같으며, 아울러 그의 연구의 세 가지 특징으로 "첫째, 개인양식의 감별에서 방문의 감정학 이론을 풍부하게 하였으며 둘째, 서예감정에 대한 연구를 심화하였고 셋째, 장대천 예술을 투철히 연구했다"고 지적하였다.[24] 감정학은 그 자체로 하나의 전문적인 학문인데, 만약 서화사연구와 서로 결합한다면, 더욱 거시적인 학술적 의의가 있다는 것은 의심할 여지가 없다. 부신 교수는 진위감정을 입장으로 하여, 작품을 서화사의 발전으로부터 자세하게 관찰해, 연구하는 바가 순수하게 감상하는 작업을 훨씬 뛰어넘었다. 당대 학자 중에서 감식과 역사 인식을 겸비한 사람은 극히 적다. 부신 교수가 가장 걸출한 인물임이 이미 공론화되었다.

부신 교수는 1994년 미국에서 대만으로 돌아온 후 환경의 변화로

24) 薛永年 編 『名家鑑畵探要』(北京: 中國靑年出版社, 2008), 15쪽. 책 속에 나열한 10명의 전문가로는 張珩, 謝稚柳, 徐邦達, 啓功, 劉九庵, 楊仁愷, 傅熹年, 李霖燦, 方聞, 傅申이다.

인해 연구할 수 있는 여유가 생겼고 다시 붓을 들고 한묵을 즐길 수
있었다. 아울러 몇 번 서화전시 활동에도 참가했으며, 동시에 학생들
을 가르치는 일에 전력하여 새로운 서화연구 인재배양에도 남은 힘
을 다했다. 필자가 본 바에 의하면 부신 교수는 젊은이들과 함께 하
는 것을 좋아하는데, 홍콩중문대학 학생들을 성심으로 선도해 즐겁
게 지도해주었다. 2003년 부신 교수는 우리 대학의 초청으로 방문교
수를 역임하였다. 당시 공개 강좌를 개최한 것 외에도 미술사연구생
들을 위해 특별히 작업실을 준비해 문물관에서 소장품을 선별해 실
제 예로써 서화감정의 문제를 진술하였다. 또 2004년 오문(澳門, 마
카오) 예술박물관에서 '지인무법(至人无法)' 전시회를 개최하여, 북경
고궁박물원과 상해박물관에 소장된 팔대산인과 석도의 서화를 전시
하였다. 이 전시는 특히 보기 힘든 전시로 미술사학과에서는 부신 교
수를 대만에서 오문까지 초청해 연구생을 데리고 이 전시를 참관하
게 했는데, 부신 교수도 흔쾌히 응답해주고 참관을 하는 동안 전시된
작품을 자세하게 설명해주어서 학생들은 적지 않은 수확을 얻었다.
이 두 가지 일은 부신 교수와 인연을 맺은 예로, 그 가운데 후학들을
도와주는 데 심혈을 기울이는 것을 볼 수 있었다. 다음으로 부신 교
수가 신아서원(新亞書院) 전빈사(錢賓四) 선생 문화강좌 학인의 신분
으로 다시 강연을 하게 되어 많은 선생님들과 학생들이 가장 최근의
그의 연구 성과를 나눌 수 있게 되었는데, 이와 같은 학술의 성대한
일이 정말로 사람을 간절히 기다리게 한다.

莫家良,《香港中文大學新亞書院第二十五屆"錢賓四先生學術文化講座"專刊》
(香港: 香港中文大學新亞書院, 2012), 頁1-10。

제임스 캐힐(James Cahill)
미국 UC 버클리대학교 명예교수

방문(方聞 Wen Fong)
미국 프린스턴대학교 명예교수

진지유(陳池瑜)
중국 청화대학교 교수

이송(李松)
중국 북경대학교 교수

무홍(巫鴻 Wu hong)
미국 시카고대학교 교수

석수겸(石守謙)
대만 전 고궁박물원 원장

설영년(薛永年)
중국 중앙미술학원 교수

캐서린 린더프(Katheryn M. Linduff)
미국 피츠버그대학교 교수

제롬 실버겔드(Jerome Silbergeld)
미국 프린스턴대학교 교수

고하라 히로노부(古原宏伸)
일본 나라대학교 명예교수

막가량(莫家良)
홍콩 중문대학교 교수

장건우(張建宇)
중국 인민대학교 교수

김홍대(金弘大)

1974년 출생. 홍익대학교 대학원 미술사학과 졸업(석사), 관정이종환장학재단의 전액 장학금
으로 청화대학교 대학원 미술사학과를 졸업(박사)했다. 한국 예술의 전당, 경기대학교 등에서
강의하였고, 국립중앙도서관 고전문헌해설위원, 근역문화연구소, 환기미술관에서 학예연구원
을 역임하였다. 현재 중국 하남이공대학교(河南理工大学校) 교수, 중한미술사연구소 소장을
맡고 있다.
주요 논저로는 한국어와 중국어로 된 다음과 같은 연구성과가 있다. 「조선시대 방작회화 연
구」(한국어), 「322편의 시와 글을 통해본 17세기 전기『고씨화보』」(한국어), 「주지번의 병오
사행(1606)과 그의 서화연구」(한국어), 「以王羲之书法为中心的中断笔研究」(중국어), 「蔡邕
『笔论』原意考」(중국어), 「17世纪彩色本『顾氏画谱』研究」(중국어), 「楼兰L.A.Ⅱ.ii出土『孔纸
30.2』书法文书研究」(중국어) 등의 논문이 있고, 저서로는『王羲之书法造型特征研究－从传说到
现实』(중국어)가 있다.

중국미술사연구
입문

초 판 인 쇄 | 2013년 6월 28일
초 판 발 행 | 2013년 6월 28일

지 은 이 | 제임스 캐힐·방문·진지유·이송·무훙·석수겸·설영년·캐서린 린더프·
 제롬 실버겔드·고하라 히로노부·막가량·장건우·김홍대
편 역 자 | 김홍대
펴 낸 이 | 채종준
펴 낸 곳 | 한국학술정보(주)
주 소 | 경기도 파주시 문발동 파주출판문화정보산업단지 513-5
전 화 | 031) 908-3181(대표)
팩 스 | 031) 908-3189
홈 페 이 지 | http://ebook.kstudy.com
E - m a i l | 출판사업부 publish@kstudy.com
등 록 | 제일산-115호(2000. 6. 19)

ISBN 978-89-268-4032-0 93600 (Paper Book)
 978-89-268-4033-7 95600 (e-Book)